滄海美術

五月與東方

中國美術現代化運動在戰後臺灣之發展 (1945－1970)

蕭瓊瑞 著

國立中央圖書館出版品預行編目資料

五月與東方：中國美術現代化運動在戰
　後臺灣之發展(1945-1970)/蕭瓊瑞著
　.--初版.--臺北市：東大出版；三民
　總經銷，民80　　面；　　公分.--
　（滄海美術）
　參考書目：　　面
　ISBN 957-19-0884-3(精裝)
　ISBN 957-19-0885-1(平裝)
　　1.美術-中國-民國34-　年(1945-　　)

909.286　　　　　　　　　　80003734

ⓒ 五月與東方
　——中國美術現代化運動在
　　戰後臺灣之發展
　　(1945-1970)

著　　者　蕭瓊瑞
發　行　人　劉仲文
出　版　者　東大圖書股份有限公司
總　經　銷　三民書局股份有限公司
印　刷　所　東大圖書股份有限公司
　　　　　地址／臺北市重慶南路一段六十一號二樓
　　　　　郵撥／○一○七一七五──○號
初　　版　中華民國八十年十一月
編　　號　E 90006
基本定價　貳拾貳元貳角貳分
行政院新聞局登記證局版臺業字第○一九七號

ISBN 957-19-0885-1 (平裝)

—自　序—

這是第一本完整敍述「五月」「東方」兩畫會起落過程的專書。最早是以學位論文的方式提出，因此它也是臺灣地區歷史研究所中第一本以當代臺灣美術為研究對象的論文；在此，我要特別感謝母校師長對我的寬容與支持。

書成之際，許多師長與朋友基於愛護的心理，曾經向我表達了願意引介出版的善意，但是由於個人自覺當時書中仍有諸多尚待補充、修正的問題，出版的事，便延擱了下來。

此間，論文中的部份章節，曾經我稍加修正、摘取，先後發表於國內某些美術專業雜誌和研討會中，包括：本書第一章第一節的〈民國以來美術學校之興起〉（省立美術館館刊《臺灣美術》第三期，臺中，一九八九·一），這是保持較完整形式發表的一篇；其次，第三章第二節的〈正統國畫之爭〉，原文約四萬字，曾加以摘錄，縮寫成一萬四千餘字的形式，發表在國立歷史博物館舉辦的「第一屆當代藝術發展學術研討會」（臺北，一九九二·九～一二·一○）；第二章論及李仲生的部份資料，也曾經大量引用，另撰〈來臺初期的李仲生〉一文，後收入臺中伯亞出版《李仲生畫集》及〈中國美術現代化運動〉一詞，為更詳細的敍述它的形成─一個史的初步觀察─一文，在澎湖縣立文化中心舉辦的「探討我國近代美術演變及發展」藝術研討會（一九九○·九·二八～九·三○）開幕式中，以專題報告的形式發表（原文同時刊載《炎黃藝術》四、五期，高雄，一九九○·一○、一一）；至於本書原有的兩份附錄：〈戰後臺灣現代繪畫運動大事年表〉（一九四五～一九七○）及〈戰後臺灣美術文獻編年〉（一九五○～一九七○）的小冊子，分贈有心人士參考，後承《現代美術》及《炎黃雜誌》邀稿，這兩份資料先後正式發表（前者於《現代美術》二六期，一九○·三；後者於《炎黃藝術》一○～一九期，一九九○·六～一九九二·二）。以上這些文字，與個人其他陸續發表的東西，已集成《臺灣美術史研究論集》一書印行（臺中伯亞出版社，一九九二·三）。

近來，個人其他的教學、研究工作，頗感繁重；同時，本書的資料、內容，承諸多師長

、朋友的建議、補充後，已較完整；基於此後個人的時間，恐無法再重整這些資料逐一發表

，因此，此次東大圖書公司願意斥資出版，個人自感慶幸。藉著本書的出版，或許可以提供

給更多年輕研究者，繼續研究的基礎，以做為探討撰著臺灣近現代美術史的準備工作。

基於全書完整的考量，除了前提《大事年表》與《文獻編年》兩附錄，不再收錄以外，

其他各節文字均仍保留，對已經擁有《臺灣美術史研究論集》一書的讀者，資料重覆之處，個

人謹致歉意，但就全書幾近四十餘萬字的內容而言，前提摘錄發表的部份，究屬少量。

本書執筆初始，保存史料的用心，強於詮釋、分析現象的努力，因此全書在研究方法上

，或有堆積之嫌，讀者若能瞭解作者著書原始動機及當時研究背景，應可對前提問題有所體

諒。

本書的完成，首先應感謝我的指導教授袁德星先生（楚戈），和擔任我論文口試委員的

莊申、蔣勳兩教授。

其次，許多藝術界先進，所提供的熱心協助，也是令我終生難忘的，這些人包括：從香

港先後寄來及親自帶來三公斤多重資料的劉國松，和完整提供他個人經營畫廊多年，剪報所

得資料的李錫奇、以及李仲生文教基金會董事長吳、總幹事詹學富，和許許多多撥冗接受

訪談的畫家們。

此次出版，完全承詩人、畫家羅青教授的愛護、促成，並承其賜撰序言，謹致謝忱。

至於陪我渡過漫漫長夜，為本書幾近四十萬言，一字一字敲打，完成初稿打字的愛妻小

親，我幾乎不知如何來表達對她的歉意與愛情，謹以此書獻給她。

民國七十六年，政府正式宣佈解除戒嚴，開放「黨禁」，蔣經國總統去世，李登輝繼任總統；從此臺灣四十年來的發展（民國三十八年至七十八年），面臨了重大的轉捩點；究竟臺灣未來要朝什麼方向繼續前進，成了全中國人民共同關切的重大課題。

於是，從民國七十七年開始，各種回顧過去，展望未來的活動紛紛展開。《天下雜誌》在當年二月出版的「走過從前」專號，就是一個最早例子。海峽對岸，為了因應新情勢的需要，也開始從事大規模的「臺灣研究」，在短短的幾年間，出版了許多專書，分別對臺灣過去四十年來的政經、文化……等各個層面，做歷史的描述，及價值的評估。

在美術方面，以臺北自立報系出版林惺嶽的《臺灣美術四十年》（民七十六年）為最早，接著北京人民美術出版社出版了陳履生的《臺灣現代美術運動》（民七十八年），北京時事出版社也發行了吳步乃·沈暉合寫的《臺灣美術簡史》（民七十八年）。由於資料搜集欠完備，方法史學訓練嫌不足，上述諸書在宏觀及微觀的論述上，均出現了許多漏洞及偏頗的地方，方法不夠嚴謹，結論過分粗糙；其中還夾著各種不同的動機，以及意識型態的糾結，造成了許多對史實的扭曲及評價的誤導。

不過，話又說回來了，關於臺灣過去四十年來美術發展的研究，其中還牽涉到許多與美術相關的政經文化活動，並非短短幾年的時間，就可弄得清楚。上述諸書，無論如何是一個可喜的起步，以待後來者繼承、補充、修正、發揚。

我認為任何史的綜述，都應該以資料詳盡的個案研究為基礎。因此，先從事範圍小而特定的探討，實在是目前研究臺灣美術的當務之急。至於在研究的方法上，則應宏觀與微觀並重，從文化決定論的角度，把美術的發展與相關的社會、經濟、文學、哲學的發展，連繫起來，這樣方能寫出具有參考價值的著作來。而對臺灣四十年來美術研究的深刻開發，正好也可供二十世紀中國美術研究的參考。畢竟，二十世紀再過九年就要結束了。

蕭瓊瑞先生是研究當前臺灣美術發展的生力軍。他從民國七十六年開始發表有關臺灣美

圖表目錄

五月與東方
——
中國美術現代化運動在戰後臺灣之發展（1945～1970）

他們或許是幼稚、不成熟的，
但他們卻是我們這塊土地集體成長的一部分，
讓我們珍惜它。

緒論

1

「五月」與「東方」是與起於戰後臺灣的兩個繪畫團體，他們主要的活動時間，起自一九五六、五七年之交，終於一九七○年前後。成員係以出生於戰爭前夕，成長於戰爭期間，戰後流亡來臺的大陸青年為核心。「現代繪畫」是他們積極倡導的藝術理想與追求目標。他們堅毅、明確的言論與行動，成為戰後臺灣第一個具有鮮明主張的美術運動。

論者對這兩個畫會在戰後臺灣美術發展史上的關鍵性地位，看法頗為一致❶，但對其成就評價卻有相當歧異的觀點❷。譽之者，推崇「五月」與「東方」改變了當時臺灣畫壇因襲保守的創作氣候，開拓了中國美術發展的廣闊天地；反對者，則認為「五月」、「東方」死抱西方現代主義、隨波逐流、強不知以為知、漠視中國傳統與本土文化，不足為訓。

本書即站在看重戰後臺灣經驗的用心上，企圖透過史實重建的努力，對「五月」、「東方」的成立背景、成員性質、歷屆畫展，以及集體性、個別性的藝術言論與表現，作一全面考察；質言之，即在探討「五月」與「東方」為何興起？所追求為何？他們的社會如何看待他們？他們對當時及爾後的臺灣美術產生了什麼樣的影響？有些什麼意義？這些問題的澄清，一方面有助於對這兩個改變歷史的前衞畫會，有一公允的定位，以作為撰寫戰後臺灣美術發展史的基礎工作；二方面，則在提供大陸地區遲滯發展幾近二十年的「現代繪畫運動」❸，作一借鑑。同時，它也是近代中國在中西文化爭辯下，可供剖析的案例之一，

❶ 可分別參見：王秀雄參加「亞洲區第四屆美術教育會議」對戰後臺灣美術發展之報告（《藝術家》二一期，頁一五○，一九七七・二）、雷田〈從「臺陽」的歷程談時代樣式〉（《雄獅美術》七九期，頁二八—三九，一九七七・九）、何懷碩〈社會變遷與現代中國美術——三十年來中國美術在臺灣發展的回顧與思省〉（《臺灣地區社會變遷與文化發展》頁四九五—五二六，臺北《中國論壇》，一九八五）、黃朝湖〈中國現代繪畫運動的回顧與展望〉（《中國現代繪畫回顧展》專刊，頁九—一九，臺北市立美術館，一九八六・一）、曾培堯《藝術家》雜誌，「每月藝評」中，對文建會舉辦「臺灣地區美術發展回顧展」之座談發言（《藝術家》二二○期，頁六九，一九八五・五）及文建會為該展所出專刊《臺灣地區美術發展回顧》第三單元《團體畫會的興起》（行政院文化建設委員會，一九八五・七）等文。以上說法可表列如下頁「附表一」：

總之，概均以一九五五至一九五七年間，「五月」、「東方」的出現，做為戰後臺灣美術發展分期之二主要變點。

❷ 各家說法可參見本緒論第三小節之評論。

❸ 係指一九七九年，由「星星畫會」所推動的美術運動。參見陳英德相關著作，如《海外看中國大陸藝術》（《藝術家》一九七九年、一九八七》、《當代大陸繪畫》（《雄獅美術》二一六期，頁八二—八三，一九八九・二）等，及漢雅軒畫廊《星星十年》一九八九。

附表一　戰後臺灣美術發展分期各家說法一覽

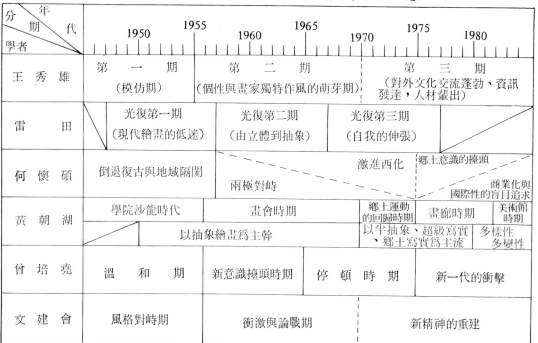

學者＼年代	1950	1955	1960	1965	1970	1975	1980
王秀雄	第一期（模仿期）	第二期（個性與畫家獨特作風的萌芽期）			第三期（對外文化交流蓬勃、資訊發達，人材輩出）		
雷田		光復第一期（現代繪畫的低迷）	光復第二期（由立體到抽象）		光復第三期（自我的伸張）		
何懷碩	倒退復古與地域隔閡	兩極對峙			激進西化 / 鄉土意識的擡頭		商業化與國際性的盲目追求
黃朝湖	學院沙龍時代	畫會時期			鄉土運動的回歸時期	畫廊時期	美術館時期
		以抽象繪畫為主幹			以半抽象、超級寫實、鄉土寫實為主流		多樣性多變性
曾培堯	溫和期	新意識擡頭時期		停頓時期		新一代的衝擊	
文建會	風格對峙期	衝激與論戰期			新精神的重建		

自具獨立的研究價值。

2

在本書將近四十萬字的探討過程中，呈顯了兩個頗為鮮明的事實：一、戰後臺灣美術運動，應可視為「中國美術現代化運動」的一部份。二、戰後臺灣美術運動，尤其是「現代繪畫」運動，係「中國美術現代化運動」，從「學習新法」一路出發，所獲致的特殊成就❹。

不瞭解「中國美術現代化運動」，將無法瞭解「五月」與「東方」出現的意義，及其標舉的藝術主張。因此，首先必須花費較大篇幅，對「中國美術現代化運動」之生成，有一闡釋，以作為全文論述的基礎。

「中國美術現代化運動」係指清末民初以來，中國美術界為尋求一種足以反映現代生活，又得以適切延續繪畫傳統的美術形式，而產生的一連串的嘗試與努力。之所以稱這些嘗試與努力為一種「運動」(Movement)，主要是因為這些嘗試與努力，具有共同一致的目標，以及具體、持續的行動；事

❹ 有關「中國美術現代化運動」與臺灣美術發展的關係，作者』另撰一文〈中國美術現代化運動與臺灣地方性風格的形成──一個史的初步觀察〉，發表於澎湖縣立文化中心舉辦「探討我國近代美術演變及發展」藝術研討會（一九九○‧九‧二八～九‧三○），讀者可參閱。

實上，這一「運動」，截至目前仍在持續進行中。

將「中國美術現代化運動」，放在整個中國現代化歷程的大環節中，來加以理解❺，其生成的原因，是極爲明白的。唐宋以來，做爲中國繪畫主流的傳統文人繪畫，在封建解體之後，頓失滋長養份，非有新形式的美術風格，不足以承載現代人的思想與美感；惟新風格的創生，原是每一時代均有的課題，本不足爲奇，但興起於清末民初的「中國美術現代化運動」，卻同時遭遇到「西洋畫」傳入的強烈挑戰與衝擊，來自兩種不同文明的繪畫觀、繪畫材料、工具與風格，糾纏衍生成近代中國繪畫表現多采多姿的面貌。

不論是對文人繪畫的檢討，或是與西洋繪畫的接觸，事實上早在明末清初卽已隱然形成，前者如：「晚明變形主義」畫家❻、清初「遺民畫家」❼，及承續此一精神的「揚州畫派」❽、「海上畫派」❾、「金石畫派」等❿；後者則以「耶穌會士」爲起始的「宮廷畫派」⓫，均在有清一代，形

❺ 現代化乃一世界性之變遷與發展，對其涵蓋範圍，學者有兩派主張：一派認爲與凡社會、政治、經濟、文化等，均應包含於內，如 C. E. Black, *The Dynamics of Modernization* (New York, 1966)，郭正昭譯《現代化的動力》，環宇出版社。及 Guy Hunter, *Modernizing Peasant Societies* (New York, 1969); Devid Apter, *The Politics of Modernization* (Chicago, 1965，虹橋有翻印本) 等，均持此說。另一派則認爲現代化實僅限於經濟發展，因經濟之發展，方才帶動社會、文化、政治、心理等方面之改變，如 Irving Horowitz, *Three Worlds of Development* (New York, 1966); Walt Rostow, *The Stages of Economic Growth* (New York, 1960)，饒餘慶譯《經濟發展史觀》，今日出版社；及 Robert Holt and John Turner, *The Political Basis of Economic Development* (Princeton, 1966) 等人，均作此解。唯誠如我國學者張朋園所言：以歷史研究之立場，視變遷與發展爲一整體，自贊同前說（參見張朋園《中國現代化所遭遇的困難》，原載《幼獅月刊》四二：二，收入中華文化復興運動推行委員會編，《中國近代現代史論集》⑳，第十八編《近代思潮》（下），頁二二○五及註❶，臺北商務，一九八六‧五）。

❻ 主指丁雲鵬、吳彬、藍瑛、崔子忠、陳洪綬等人，參見《晚明變形主義繪畫》，故宮，一九七七‧九。

❼ 主指石濤、八大、漸江、石谿等人，其中尤以前二人，對後來之揚州畫派影響較大。

❽ 主指乾隆年間，活躍於江蘇揚州一帶之畫家而言，如：汪士愼、黃愼、金農、高翔、李鱓、鄭燮、李方膺、羅聘、高鳳翰、邊壽民、楊法、閔貞等人。

❾ 依日本學者鶴田武良之見：以上海爲中心的海上派，自畫風言，乃承續揚州派而來；蓋十八世紀末（嘉慶年間）揚州畫派隨著揚州經濟之沒落，急速衰退，乃至消聲匿跡，經過大約五十年，至嘉慶、道光年間，藕斷絲連的揚州派傳人乃再度出現於上海一地，形成「海上派」，自此而言，「前期海上派」亦可稱爲「後期揚州派」，以趙之謙、任伯年、吳昌碩爲代表（參見林崇漢譯，鶴田武良〈近代中國繪畫〉，《雄獅美術》八二期，頁六三，一九七七‧一二）。

挾雜著西方文明的強勢壓力，使中國傳統社會，自
根本上產生轉型，爲因應新時代、新生活的感受，
中國美術求變、應變的心理，也變得急迫、明顯起
來，「汲古潤今」與「學習新法」即成爲「中國美
術現代化運動」在民初畫壇，齊頭併進的兩股主要
力量。前者是自內、向上，從傳統文化遺產中尋求

成一股「對內求變」、「對外應變」的革新氣息。
然此求變、應變的努力，在清代政權未有大變
動以前，並未能造成全面性的影響⓬，二百餘年
間，掌清代畫壇大纛者，仍是傳統、保守、以董其
昌等人爲至高典範的「四王」一派畫家⓭。

迫至滿清覆亡，民國始建，一連串內憂外患，

⓾ 揚州畫派、海上畫派，大抵均以地緣關係概括某些革新風格之畫家；金石畫派則以創作取向爲歸屬依據，係指晚
清以來，由於受到考古風氣興起之影響，直接自古代金石藝術中吸取骨法用筆入畫之畫家，如前提趙、任、吳等
實亦屬「金石畫派」之代表人物。

⓫ 自一六○一年正月，利瑪竇以天主聖母畫像三件進貢神宗以降，西洋繪畫即以其寫實技法和實用性功能，獲得
皇室喜愛，在宮廷之中持續發展；明清兩代，西洋教士以擅畫供職神廷者，人數極多，郎世寧即爲其著者，他們
大都以西洋寫實技法，融合中國繪畫材料、工具，混合運用，發展出別樹一格之畫風，成爲清代宮廷繪畫一大特
色。對中國畫家（如「波臣派」之曾鯨）及楊柳青、蘇州等地版畫，亦均有影響。一九八七年八月，臺北故宮博
物院辦「清初來華傳教士畫家繪畫及其影響特展」，即爲一宮廷繪畫之完整展示。另可參 Michael Sullivan,
*Some Possible Sources of European Influence on Late Ming and Early Cliving Painting, Proceedings
of the International Symposium on Chinese Painting.*（即《中國古畫討論會論文集》，臺大史研所中國藝術史組碩士論文，
臺北故宮，一九七○‧六。及王耀庭《盛清宮廷繪畫初採》，頁五九五～六二五，一九七七。

⓬
1. 於內在求變一路，畫家對作品獨創性之要求，大多源於本身特殊際遇或過人才份，而非「時代驅策力」使然。
2. 西洋繪畫之傳入，影響僅及宮中畫家及市井版畫，至於主掌文人繪畫之知識份子，對西方繪畫技巧，始終視爲
偏鋒小道，不加重視，認爲「不必學，亦不能學。」
3. 西洋繪畫傳入，僅止於技巧層面，尤其是以明暗法和透視法表現三度空間之古典技法；思想方面，則談不上任
何啟發性影響。
4. 對中西繪畫技巧之融合，作各種有心嘗試者，多屬西洋教士，至於中國人，基於文化本位主義，未曾加以關
懷。

⓭ 「四王」係清初山水畫家王時敏、王鑑、王翬、王原祁四人之合稱。他們彼此或爲師友、或爲親屬，在繪畫風尚
及藝術思想上，均宗法董其昌，奉爲「正脈」，在技法上功夫深厚；唯一味崇尚古人，作品趨於程式化，對清代
畫壇影響深遠。康熙至乾隆間，又有「小四王」（原祁族弟王昱、時敏曾孫王愫、翬曾孫王玖、原祁曾孫王宸）
及「後四王」（昱侄王三錫、玖長子王廷元、玖次子王廷周、王鳴韶）；即使以革新精神見
稱之「海上派」，其新意亦僅見諸寫意花卉，山水仍無法擺脫四王正統南宗之影響，如顧澐、何維樸、陸恢、顧
麟士……等，均推崇王翬（石谷），並仿其畫風。由此可見「四王」影響之一斑。

養分；如：吳昌碩等人在甲骨、金石趣味中，發掘古拙、簡樸的筆意入畫，齊白石從民間藝術的版畫、木刻中獲得滋潤，黃賓虹花費大半生精力整理歷代畫論⑭，張大千則遠赴敦煌，直接從中古佛教壁畫吸取心得……，民初以來，夠得上被稱爲「國畫大師」的幾位畫家，大抵上，都是在「汲古潤今」的路徑上求得生路。⑮

至於「學習新法」，則是向外，尤其向西方，學習新的表達方式和技法，其最直接有效的方式，就是出國留學，民初三傑：徐悲鴻、劉海粟、林風眠，及更早的李叔同、高劍父，都是在此路徑上卓然有成的大家⑯。這些留學生的人士回國後，對民國以來畫壇的最大影響，就是建立新式美術專門學校，成爲推動「中國美術現代化運動」的主導力（參見前揭鶴田武良文，

⑭ 黃賓虹之書，以與鄧實合編之《美術叢書》最著，該書始編於一九一一年春天，陸續增輯，於一九二八年十月二版復印，至一九三六年夏三版續完，一九四七年復增訂四版，前後達二十六年之久。於整理畫論之成就外，黃氏亦一頗待研究之畫家（按：鶴田武良極力推崇黃氏，謂：「從他所生的時代而言，他屬於前期畫家，但是從畫風來說，他是後期的畫家（按：鶴田對前後期之劃分，係以吳昌碩去世之年一九二七年爲分界）。他的學畫過程和中國一般文人畫家的學畫傳統一樣，從少年就開始臨摹古畫學繪畫的技法，然後遍訪全國名勝山水，然後有成的大家）。從中年時期的作品可以明確看出宋元山水對他的濃厚影響。但是中年以後的小品山水所表現的抒情和感性，卻遠離了中國山水畫的傳統。這一點倒是很接近西洋的近代水彩畫。尤其晚年所畫的山水，那種濃墨的交叉重疊以及處都使用濃綠、濃青的厚重色調，更具有新鮮的西畫趣味。他的筆法和筆觸可以說越來越強勁，越是充滿年輕的氣息。黃賓虹的作風一直到晚年仍然繼續變化成長，是一個終生保持精神的青春活力的畫家。」（參見前揭鶴田武良文，頁八五）

⑮ 英國年輕美術史家姜苦樂（John Clark）視「汲古潤今」之努力，爲「中國現代繪畫的第一階段」，其謂："The first stage of modernity allows for a dialogue with tradition through exploration of the technical means of media and the expression of new subjects.…The first stage of modernity allows for a comfortable——even facile——sense of the new to be achieved by sentimentalising the psychological effect of traditional media." [參見 "Problems of Modernity in Chinese Painting", Oriental Art Vol. 32:3 (Autumn, 1986) p.271.] 本文則將「汲古潤今」視爲一持續性之努力路向，而非一階段性之作法。

⑯ 據資料所見，中國最早留學習畫學生，若以出國時間言，則爲李岸（叔同、弘一法師）及曾延年，李、曾二人於一九一一年，率先自東京美術學校畢業，旋即回國。據鶴田武良之研究：自一九一一年至一九四一年間，日本東京美術學校西畫科，每年約有一至數名中國美術留學生畢業，三十年間，合計約將近七十名（參見前揭鶴田武良文，頁七四）。此中尚不包括臺灣去的留學美術學生（據筆者《日據時期臺灣留日美術學生之研究》（未刊稿）一文初步統計，一九一五年至一九四○年間，臺灣留日美術學生，包括東、西洋畫科及雕塑科，至少在五十人以上）。至於民初三傑的林風眠遲至一九一八年秋，進入東京美術學校學習，旋即回國。劉海粟亦於同年，初渡日本遊學，徐悲鴻則於次年三月抵達巴黎，要均在五四運動爆發前夕，因此，個人以爲：除了中國傳統繪畫在「汲古潤今」一路，已有部分成就，不致引起知識份子太大不滿，亦使美術革新運動，失去明顯攻擊目標外，中國對西方美術

量。

　由民國建立以迄一九四九年國民政府遷臺的將近四十年間，「中國美術現代化運動」的發展，可以五四運動、北伐成功及抗戰爆發等事件，分作四個時期；其間變化，正是「汲古潤今」與「學習新法」兩條路徑，彼此起落、抗衡，以至嘗試融合的過程。在這發展的過程中，我們可以說：「中國美術現代化運動」中「汲古潤今」與「學習新法」二路，由於主客觀情勢的激發，在抗戰時期，顯然有了逐漸融合的趨勢[17]，卻因一九四九年的變局，不幸中斷；此後，「汲古潤今」一路在中國大陸獲得較好的延續，而「學習新法」一路則在臺灣得到較

自由的發展。

　一九四九年以後，中國大陸由於共黨政權採取較為封閉的政策，除了以徐悲鴻寫實風格配合蘇聯社會主義路線而形成的社會寫實主義畫風[18]，在「文藝為政治服務」的前提下，一支獨秀以外，其他西方現代藝術思潮，莫不被視為社會的毒草，或則加以封鎖，或則予以強烈排斥、批判，幾無生長可能，「學習新法」一路無形中斷。而臺灣由於缺乏廣大山川文物的蘊育，再加上民初以來重要知名的國畫改革者，在一九四九年的變局中，幾無一人跟隨國府來臺[20]，「汲古潤今」之路，自然無法獲得較好的延續。卽使一九七〇年末期逐漸擡頭

[17] 之了解與吸收，均來不及達到足與傳統繪畫兩相抗衡之階段，實為「五四運動」時期，美術之所以被視為「缺席者」之主因。
自一九二七年北伐成功，全國統一，美術留學生紛紛返國，掀起創設美術專門學校之高潮，歷經「黃金十年」之努力建設，至一九三七年之抗戰爆發，「中國美術現代化運動」更在主客觀情勢激盪下，顯出前所未有之樂觀前景，「汲古潤今」與「學習新法」二路，亦顯有逐漸融合之趨勢，究其原因，應有如下數端：

1. 由於戰爭所迫，大批留日畫家及美術學生成壘返國，投入抗戰行列，成為戰爭期間文宣工作一大主力，美術實用功能無形中打破繪畫材料與形式上之考慮。

2. 原以沿海地區為重心之美術活動，由於日軍之佔領與騷擾，大批畫家隨著學校遷移，被迫轉入內地，一方面將新興之藝術思潮帶入內地，對「中國美術現代化運動」之普及，產生正面影響；另一方面：由於戰爭之延滯，使大部份畫家與巴黎、東京等西洋美術與盛地區斷絕了連繫，藝術資訊幾乎完全中斷，油彩、畫具之供應，也極度缺乏，一向從事西畫創作之畫家，在此困境中，反而有了時間來從事思考、反省自己的工作，由是，他們終於重新在中國傳統筆墨工具中，發現新的可能性。

3. 畫家由於受到抗戰情緒高漲之激發，與起對民族文化之高度關懷，民初以來，向外張望的眼光，回頭落實在本國土地上，畫家開始從歷史文化或遭逢戰爭摧殘的同胞身上，發掘創作題材。

[18] 王林《從寫實到新寫實繪畫》，《藝術家》一六三期，頁八六～九六，一九八八·一二。

[19] 大陸學者閻麗川於其《中國美術史略》一書，第八章「近代美術」（一八四〇～一九四九年），第二節「近代的繪畫」中，卽明白指認西方新興的繪畫，是「轉上了邪路」（臺北丹青版，頁三一七，一九八七·一）

[20] 林惺嶽《臺灣美術風雲四十年》，臺北自立晚報社，頁一五～一六，一九八七·一〇。

的「現代水墨畫」，基本上仍是由「學習新法」一路，回頭在傳統筆墨上創生的新意。

一九四九年以後，「中國美術現代化運動」在臺灣的發展，一方面固如上述，可看作是與中國大陸的美術發展分支，另一方面卻亦可看作是與臺灣日據以來的「新美術運動」合流。

本世紀初，正當「中國美術現代化運動」在大陸本土，隨著時局巨變，逐次展開之際，地處東南一隅的臺灣，也在日本殖民統治下開始「新美術運動」的史頁。但由於文化背景與政治環境的差異，使這原本同屬中華民族的美術現代化運動，呈顯出極不相同的面貌。

此處我們以「原本同屬中華民族的美術現代化運動」看待臺灣「新美術運動」，理由無他，即臺灣的「新美術運動」之所以稱「新」，主要是相對於傳統的「舊美術」而言，而這「舊美術」，事實上指的正是長久以來，留存在臺灣社會、卻並不堅實的中國傳統文人畫；更何況，一九四五年以後，這一「新美術運動」又與大陸地區的美術現代化運動合流，形成錯綜複雜的關係。因此，臺灣的「新美術運動」，基本上仍應看作是「中國美術現代化運動」在殖民者統治下的一個變貌。

至於認爲它與大陸地區的「中國美術現代化運動」呈顯出極不同的面貌，主要乃是指二者對「傳統」的態度而言。中國大陸地區的畫家，在「汲古潤今」一路，視「傳統」爲無上寶藏，固不待言；即使在「學習新法」的過程中，也背負著沉重的傳統包袱，畫家在留學歸國後，無不以改良傳統中國繪畫爲己任，其中多數甚至完全回歸水墨的創作，民初三傑無一例外；在「以西潤中」的大方向下，「學習新法」與「汲古潤今」二路漸次合流，此亦正是日本美術史家鶴田武良以爲：一九四九年以前的中國大陸，幾乎找不到「純西畫家」[21]的原因所在。至於臺灣畫家，則無傳統文化的羈絆，終生在新興藝術的領域中學習、奮鬥，純粹學習新的素材與技法，藉以產生真正傑出的「西洋畫畫家」或「東洋畫畫家」；簡言之，他們只有「學習新法」的問題，而無「以西潤中」、更無「汲古潤今」的掙扎與衝突。

臺灣畫家這種特殊的變貌，一方面固與殖民統治者的文化政策影響有關[22]，另一方面則與臺灣長久以來特殊的歷史經驗和文化背景有關。在此我們無法對此問題做太詳細的分析，但可以扼要指出：自漢人移居臺島以來，中國傳統文人繪畫，嚴格而言，始終不曾在臺灣真正落地生根。

臺灣早期墾殖型態的社會，先民胼手胝足，勤苦於拓荒、耕作的勞力性工作[23]，汲汲營營，所求唯衣食的溫飽，對於繪事、詩文等精緻文化活動，

[21] 前揭鶴田武良文，頁八五。

[22] 謝里法《日據時代臺灣美術運動史》，頁九六，臺北藝術家，一九七七。

固無關懷能力，創作闕如；一旦生活逐漸富裕安定之後，表現臺灣人民生活美感者，仍以源於福建、融合粵東客家及臺灣原住民藝術而成的民間工藝為主。㉔

誠如連雅堂所云：

> 我延平以故國淪亡之痛，一成一旅，志切中興；我先民之奔走疏附者，就就業業，共揮天戈，以挽虞淵之落日。我先民固不忍以文鳴，且無暇以文鳴也㉕。

這種「不忍以文鳴」、「無暇以文鳴」的時代氛圍，加以先民偏於勤苦實踐的特性，對臺灣早期文化性格的形塑，實具相當深遠地影響。

即使清人領臺之後，開辦科舉、創設書院，鄉試、會試均為臺灣設有保障名額，但由於臺灣僻處海角，邊陲特性未遷，居民多富冒險精神，執意開關草萊，阜物厚生；加以臺灣氣候溫暖、土地豐沃，墾殖易成，於是有為之士，趨於實業者多，求取功名者少㉖，嘉慶以前，臺籍中進士者僅二人而已㉗，社會領導階層既多屬文化水準較低、意氣自雄的豪強之士，士紳階級在社會中的優勢地位尚未建立，一向與學術與衰唇齒相依的文人繪畫，也就沒有發展的機會。

十九世紀後期，臺灣漸由移墾型態社會，轉為文治社會，在社會變遷的取向上，也以大陸本土的社會型態為目標，風俗習慣、宗教信仰、學術文化……都刻意的向原籍看齊，成為母體社會的分支。脫離粗放式的移墾生活，士紳階級建立，開始尋求較高的文化生活㉘當時富貴人家，每每自大陸進口磚瓦建材，建造中式庭園㉙，並有文會、雅集之舉，召集大陸寓臺學人及消遙文士，如：謝琯樵、呂世宜、林朝英、吳鴻業……等，為臺灣藝文帶來了這許多活潑的氣息。但這些現象，畢竟止於特例，況且其動機，與其說是對藝術的喜愛，不如說是對生活情調的講求；社會中的大多數人，對繪畫的瞭解仍屬膚淺，遑論創作。同時，有清一代，整個中國畫壇既以抄襲、模仿為主流，臺灣一地更談不上。㉚

㉓ 李國祁《清代臺灣社會的轉型》，《臺灣史研討會「中華民族在臺灣的拓展」紀錄》，臺大歷史系，頁五一─五八，一九七八・六。

㉔ 前揭謝里法書，頁二七；及林熊光口述《臺灣的書畫、工藝》《臺灣風物》一八：一，一九六八・二・二八。

㉕ 連雅堂《臺灣通史》・《藝文志》，頁六一六，《臺灣文獻叢書》一二八種・臺灣銀行經濟研究室，一九六二。

㉖ 李國祁《清代臺灣社會的轉型》，《臺灣文獻》九：一，頁一二，一九五八・三・二七。

㉗ 同前註，頁六一─六二。

㉘ 同前註。

㉙ 前揭李國祁文，頁五八。

㉚ 林熊祥《邱逢甲在臺灣文學史之位置》，頁五八。《臺北市發展史》（四），頁一一八〇，臺北市文獻委員會，一九八三・六。

上較高的繪畫成就㉛。

在臺灣美術發展中，有一值得留意的特性，那便是：實用性傾向始終強於純粹藝術創作。清代固是如此，證之清代臺灣繪畫，也可自如下兩點見出：

一、清代臺灣繪畫，題材多屬裝飾性、故事性濃厚的花鳥、人物畫，或配合廟宇建築、民間信仰而存在的宗教畫，至於最適於表達文人繪畫氣質的山水畫，則極為少見㉜，對臺灣本地特有的風土山川，也完全未能留意。

二、清代臺灣知名善書的人士，遠比善畫的人為多㉝。

這種重視實用性美術之傾向，對文人繪畫之遲滯發展，自有相當影響。同樣傾向，即使在歷經日據時期畫家尋求繪畫的學術獨立地位等努力之後，仍轉化為「務實」的畫風，在戰後現代主義撞頭之際，臺籍畫家以創新風格，企圖擺脫具象寫實的羈絆，卻始終無法接受純自心象出發的抽象手法，而寧可採行由具象變形、寫意出發的路徑㉞。

臺灣美術的真正開花結果，是在一九一五年以後，也就是日人據臺的後半期。在日據後出生、並接受日本新式學校教育的新生代㉟，由於學校西式圖畫課程的啟蒙，同時承受經由日本介紹而來的西洋美術洗禮，和東洋美術薰染，乃以二者為支柱，開展了多采多姿的「新美術運動」。

歷來研究日據時期臺灣美術運動者，都能注意到「殖民統治」與「民族運動」兩種力量，彼此激盪、衝擊，在創作上產生的深刻影響㊱。但臺灣當時社會內含的特質，對臺灣美術運動的無形影響，事實上，更是不容輕忽。

日據時期，臺灣雖已邁入初步近代化與工業化

㉛ 《臺灣省通志》卷六，《學藝志》第二冊，藝術篇第四章美術，頁八○～八三，臺灣省文獻委員會，一九七一·六·三○；及《臺北市志稿》卷八，《文化志》，頁四三，臺北市文獻委員會，一九六一·一一。

㉜ 《臺灣省通志》謂：「臺灣縣為明清二代之政治中心地，文化薈萃，因此書畫家亦麕集一處……而擅長於山水者最多，……」又註乃「據《臺灣通史》之記載推之」（卷六《學藝志》藝術篇；頁八二），唯考之可見畫跡，迨為可疑。

㉝ 《臺灣省通志》卷六，《學藝志》第二冊，藝術篇第四章美術，頁八二。

㉞ 此現象可自戰後臺陽美展之風格中，取得明證。

㉟ 所有日據時期新美術運動之知名畫家，無一不是日人據臺（一八九五年）以後出生、成長，以第一批留日習畫之王悅之（劉錦堂）、黃土水為代表，均出生於一八九五年。

㊱ 持此論點者，以謝里法《日據時代臺灣美術運動史》一書為代表，一九八七年，謝氏應邀在紐約臺胞團體舉行之「林茂生百週年紀念會」中，發表《三十年代臺灣新美術運動的政治檢討》講辭（刊於高雄《民眾日報》一九八七·一一·三○「文化版」，後經臺北《南方》雜誌轉載），對此問題有更直接明白之闡論，筆者曾以《美術的歸鄉——談謝里法「三十年代臺灣新美術運動的政治檢討」》一文（刊於一九八七·一二·一四同報同版，後經舊金山《太平洋時報》轉載），對謝氏論點提出討論。

的階段，但在社會結構底層，實是仍屬典型農業社會的型態。這種社會型態，具有相當高的同質性，其特質為：看重初期關係、強調父權、家族觀念強烈、宿命之人生觀，以及勤儉勞苦的工作態度[37]；臺灣人民在中國數千年儒家思想影響下，雖有士紳階層與農民階層的差別，但在重視功名、尊敬官員、努力發財、擁護政治地位和土地價值的行動上，卻是頗為一致[38]，即使落入異族統治，其本質仍未改變。這種態度與價值觀，落實在藝術活動上，便引發了各種相應的行動或表現，有關臺灣日據時期畫家對石川欽一郎的尊崇、信服，對「帝展」、「臺展」（以至後來的「府展」）等權威象徵的絕對肯定、追求，以及堅持「印象主義」與「野獸主義」之間的繪畫風格，終生不渝……，種種現象，在前述特質的觀照下，便不難獲得較好的理解。

日據時期臺灣美術，由於缺乏專門性美術學校，大多數畫家在留日歸臺後[39]，都是透過畫會的組成，進行各種活動的推展[40]；「參展」與「畫會」因此成為臺灣美術運動的兩大主要模式。民國以

來，在中國大陸做為「中國美術現代化運動」主導力量的美術專門學校，由於在戰後臺灣中斷，「中國美術現代化運動」乃不得不延續日據時期臺灣美術運動的經驗，以「畫會」為模式，展開其革新的訴求。「東方」與「五月」正是在此環境下誕生的產物。

3

美術研究首重作品，次為文獻。「五月」、「東方」由初興迄今，不過三十餘年，但在作品的搜集上，顯然已經十分困難。一九八五年文建會籌辦「臺灣地區美術發展回顧展」（第三單元：畫會之興起）；一九八六年臺北市立美術館籌辦「中國現代繪畫回顧展」，原本均擬採取作品編年的方式展出，後來卻因初期作品的無法取得而作罷。本書進行寫作時，也是遭遇同樣困難，因此，在不得已的情形下，只得勉強藉助大批的照片、幻燈片、印刷品，甚至效果極不理想的影印本；此外，文字資料倒也適時補足了作品原貌不復可得的遺憾，如首屆

❸❼ 文崇一〈臺灣的工業化與社會變遷〉，《臺灣地區社會變遷與文化發展》，頁三，《中國論壇》，一九八五。

❸❽ 同前註。

❸❾ 依前揭筆者〈日據時期臺灣留日美術學生之研究〉一文統計，一九一五年至一九四〇年間，臺灣留日美術學生學成後，直接返臺者，計四十人，約佔全人數之百分之九十；學成後赴中國大陸者，有王悅之、陳澄波、陳承藩、王白淵、郭柏川、張秋海等六人，其中陳澄波、王白淵二人，於光復前均回到臺灣。

❹⓿ 日據時期，臺人組成之畫會，重要者有：七星畫會（一九二四）、臺灣水彩畫會（一九二四）、赤島社（一九二七）、春萌畫院（一九二六）、一廬會（一九三〇）、栴檀社（一九三〇）、臺陽美術協會（一九三四）、行動美術集團（一九三八）、白洋會（一九三三）、臺灣造形美術協會（一九四一）等，其關係可參見前揭謝著《日據時代臺灣美術運動史》，附錄《臺灣美術運動畫會系譜》。

「五月畫展」，幾位參展者當年展出的作品，均已湮滅，筆者曾數度前往師大美術系，希望調借參展者畢業留校的作品[41]，進行考察，但均因種種理由，未得如願。所幸，類似這種情形，鍾梅音、施翠峯當年對畫展的評介文字，便爲我們勉強留下寶貴的研究訊息[42]。因此報章、雜誌的翻檢，成爲本書寫作過程中，最費時間，也是最獲助益的一項工作。

一九五〇年代前後至一九七〇年間，臺灣地區與美術有關的雜誌、報章，較重要者，有如下數種：

《中國一週》（一九五〇‧五‧一創刊）
《自由青年》（一九五〇‧五‧一〇創刊）
《新藝術》（一九五〇‧一二創刊）
《幼獅文藝》（一九五四‧三創刊）
《大學生活》（一九五五‧五創刊）
《美術》（一九五六‧一〇‧三一創刊）
《文星》（一九五七‧一一‧五創刊）
《筆匯》革新號（一九五九‧五‧四創刊）
《詩‧散文‧木刻》（一九六一‧八創刊）
《大學論壇》（一九六一‧一〇創刊）
《前衛》（一九六五‧一二創刊）

《大學雜誌》（一九六八‧一一創刊）
《聯合報》「聯合副刊」、「藝文天地」（後改「新藝」）等版。
《臺灣新生報》「新藝」等版。
《中央日報》「中央副刊」等版。

上開雜誌、報章，在作者能力可及範圍內，已將其中重要相關文字、圖片，一一檢出，以爲參考，並另作成「戰後臺灣美術文獻編年」一種[43]。

書中部份引用資料，出處未詳，主要是資料來自畫家個人平時的剪報，未詳出處，一時無從查考，但其可靠性無庸置疑，仍加採用；凡此都在附註中一一註明。

一九七〇年及一九七五年，臺灣地區最具規模的兩大美術雜誌：《雄獅美術》與《藝術家》，分別創刊，保存了大量美術資料；就本書研究範圍而言，這兩份雜誌創刊時間，都已在「五月」、「東方」逐漸停止活動之後，惟其中有關畫會成員的回憶、訪問，與論者的批評性文字，都提供了研究上的助益。

雜誌、報章之外，本書也運用了部份年鑑（如：《教育年鑑》、《美術年鑑》、《臺灣通覽》、《年度年

[41] 師大藝術系訂有畢業生作品留校辦法，其歷屆留校作品目錄可參見該校出版《國立臺灣師範大學慶祝三十週年校慶美術學系專輯》（一九七七年），頁一五二—一七一。
[42] 鍾梅音《聯合西畫展》，《中央日報》一九五六‧六‧二三六版；施翠峯《茁壯中的藝術新人》，《聯合報》「藝文天地」，一九五七‧五‧一二。
[43] 此文獻編年，已發表於《炎黃藝術》一〇—一九期，高雄，一九九〇‧六—一九九一‧二；並收入作者《臺灣美術史研究論集》一書，臺中伯亞出版社，一九九一‧三。

鑑》……）、畢業錄、校慶專輯，及畫展目錄等，都具有較高的可信度。

在文獻不足的情形下，仍須藉助畫家訪談。訪談雖具一手史料的價值，但基於時間久遠、記憶模糊……等理由，僅僅作爲研究上的輔助參考。

以「五月」、「東方」爲主題的學術性論文，至目前爲止，尚未得見。有關論及這兩畫會的文字，主要見於論述戰後臺灣美術發展的通論性文章中，其觀點有的趨於肯定讚揚，有的屬於批判否定；前者如：一九七三年十月，楚戈應《人與社會》雙月刊之邀，發表〈二十年來之中國繪畫〉[44]一文，該文首次以「五月」、「東方」，及「現代版畫會」等幾個現代藝術團體爲主軸，論述戰後臺灣美術發展的史實，作者以親歷現代藝術起落的經驗，加上較豐富的史料基礎，對現代藝術的勃興及發展，提供了相當平實允切的論述，成爲瞭解戰後臺灣現代藝術發展，極具參考價值的第一手史料。

一九七六年十二月，師大教授王秀雄參加香港主辦「亞洲區第四屆美術教育會議」，就戰後臺灣美術的發展提出報告，也將「五月」、「東方」兩畫會的出現，視爲臺灣美術步入現代化的代表[45]。

一九八六年二月二十七日至五月三十日，臺北市立美術館舉辦「中國現代繪畫回顧展」，在現代繪畫起步時期，即投身「搖旗吶喊」的黃朝湖，在專刊上撰寫〈中國現代繪畫運動的回顧與展望〉一文，更是推崇「五月」與「東方」等畫會組織，勇於吸收歐美新興繪畫思潮，嘗試創新，與學院沙龍展相互對抗，爲中國現代繪畫樹立里程碑[46]。

一九八五年五月，文建會籌辦「臺灣地區美術發展回顧展」，並出版專刊，第三單元〈團體繪畫的興起〉[47]，即以「五月」、「東方」的成立及其消沈，做爲分期斷限標準，稱之爲「衝激與論戰期」[48]；畫家曾培堯亦在討論此一特展的座談會上，推許「五月」、「東方」的成立爲「新意識擡頭時期」[49]。

至於採取批判角度的文字，最早爲一九七三年六月，林惺嶽發表的〈透視國內繪畫現代化運動及其未來〉一文[50]，林文自一寬廣立場，分別就繪畫發展本身的內在因素，及影響繪畫現代化的非繪畫性因素，探討戰後臺灣美術發展的一些基本問題，對「五月」、「東方」兩團體，愛深責切，批判檢

[44] 《人與社會》一：四，頁三六—四二，一九七三‧一〇。

[45] 參見頁一註①。

[46] 楊蔚語，見《聯合報》一九六五‧四‧一八「新藝版」。

[47] 參見頁一註①。

[48] 同前註。

[49] 同前註。

[50] 《人與社會》一：三，頁三五—四六，一九七三‧六。

討的意味頗濃，但由於當時基本史料的收集不易，部份觀點，不免流為意見抒發的性質，較缺論辯、舉證的功夫。

一九七七年九月，雷田在〈從「臺陽」的歷程談時代樣式——寫於四○屆臺陽展前夕〉一文中，以十年為一期檢討戰後臺灣美術發展，也批評一九五八年至一九六七年，「五月」、「東方」等畫會活動的「畫會時代」，大多是以模仿「流行樣式」為能事，始於模仿，終於模仿。❺¹

一九八五年十二月底，聯合報文化基金會與中國論壇社，舉辦「臺灣地區的社會變遷與文化發展研討會」於桃園，何懷碩提出〈社會變遷與現代中國美術——三十年來中國美術在臺灣發展的回顧與思省〉一文，對「五月」、「東方」更有極嚴厲的批判，指斥彼等正是臺灣畫壇「激進西化」的代表。❺²

近年來，臺灣研究逐漸受到重視，本土美術研究，也為學界所關注❺³，前提何文正是在此背景下，整理「臺灣經驗」的一項初步努力。一九八四年

七月，被稱為「中國現代繪畫先驅」的李仲生因腸癌去世，林惺嶽在九月份《雄獅美術》月刊上，撰寫〈咖啡館裏的繪畫運動家〉一文，論定李氏一生的成就，及其學生組織「東方畫會」的功過；之後，林氏即以此文為起始，在該月刊連載「臺灣美術運動史」專文，重點放在戰後的部份，企圖銜接謝里法於一九七七年完成的《日據時代臺灣美術運動史》，此項工作在一九八六年一月，暫告中斷。未松，適逢自立晚報社籌編「臺灣經驗四十年」系列叢書，林亦受邀撰寫美術部份，乃將《雄獅》未完成的舊稿，重新刪修增補，撰成《臺灣美術風雲四十年》一書，在一九八七年十月出版，成為通論戰後臺灣美術發展的第一本專書，書中對「五月」、「東方」已有較深入、客觀的論述。❺⁴

針對「五月」與「東方」所作的專論性研究或介紹，除歷屆畫展陸續出現的評介文字❺⁵，及其成員日後片斷的回憶外，尚有如下數文：

(1)霍剛〈回顧東方畫會〉❺⁶。

❺¹ 同前註。

❺² 參見頁一註❶。

❺³ 一九八七年，中央研究院成立「臺灣史田野工作研究室」的跨所性研究計畫，「日據時期臺灣美術源流史」亦為分支計畫之一，由藝術史學者顏娟英博士主持，此為臺灣美術研究走入國內最高學術研究機構的第一步。

❺⁴ 謝著於一九七五年六月於《藝術家》創刊號開始連載，至一九七七年十二月完成，旋即出刊單行本；並獲「臺灣文藝社」舉辦「一九八○年度巫永福評論獎」（參見《臺灣文藝》革新號二○期，頁一○一─一一，臺北，一九八一·七）。

❺⁵ 參見前揭作者所編〈戰後臺灣現代繪畫運動文獻編年〉。

❺⁶ 《雄獅美術》六三期，頁一○二─一○七，一九七六·五。

兩個座談會，對「東方」、「五月」由成立、發展，以至沒落的過程，均有多面向的回顧、探討與批判。

此外，相關的論著，另有下述二種值得特別留意：一是美國堪薩斯大學（University of Kansas）的美術史系教授李鑄晉（Prof. Chu-tsing Li）的 "The Fifth Moon Group of Taiwan" 一文[65]；一是普林斯頓大學（University of Princeton）比較文學哲學博士葉維廉的《與當代藝術家的對話——中國現代畫的生成》一書[66]。

李文係爲斯賓塞博物館（Spencer Museum）收藏「五月畫會」成員作品所作的一篇審查報告。全文對「五月畫會」的興起背景，展出過程以及作品風格、成就，均有相當深入而客觀的分析與評價。該文尤其嚴守學術規範，對資料的引用，一一註明出處，論證有據，這是歷來美術論者較易輕忽、卻極爲重要的一點。李文無異爲當代美術的研究樹立一典範。

(2) 李元澤〈七〇年代回看抽象水墨畫〉[57]。

(3) 杜若洲〈五十年代的奇葩〉[58]。

(4) 程延平〈通過東方、五月的足跡重看中國現代繪畫的幾個問題〉[59]。

(5) 莊喆〈五月畫會之興起及其社會背景〉[60]。

(6) 吳昊〈東方畫會與現代藝術〉[61]。

(7) 吳昊、王翠萍〈東方畫會的研究〉[62]。

及兩個座談會記錄：一是一九七八年八月，「東方畫會」創始會員蕭勤回國參加國建會，「雄獅美術月刊社」特地邀請當年會員吳昊、李文漢、朱爲白、李錫奇，以及雄獅發行人李賢文、美術研究學者蔣勳、廖雪芳等人與蕭勤座談，座談記錄〈從東方畫會談起〉發表於九十一期《雄獅美術》[63]；其二是一九八一年六月，「東方」與「五月」聯合舉辦二十五週年展覽，「藝術家雜誌社」特別邀請昔日會員與關心現代繪畫發展的藝術家多人舉行座談，發言內容彙成〈從「東方」與「五月」畫會二十五週年，談臺灣現代繪畫的啟蒙與發展〉一文[64]。這究樹一典範。

[57] 《雄獅美術》七九期，頁八五—八九，一九七七·九。

[58] 《藝術家》七三期，頁九二—九五，一九八一·六。

[59] 《雄獅美術》一二四期，頁一一六—一二三，一九八一·六。

[60] 前揭《中國現代繪畫回顧展》，頁二五。

[61] 同前註，頁二一六—二一八。

[62] 《中國美術專題研究》，頁五一—二五，臺北市立美術館，一九八四·六。

[63] 《藝術家》七三期，頁九七—一〇四，一九八一·六。

[64] 《藝術家》七三期，頁六二—六五。

[65] The Register of the Spencer Museum of Art, Vol 6:3 (Kansas, 1986).

[66] 臺北東大，一九八七·一二。

葉書則以對話的方式，訪問當代從事現代繪畫的中國畫家八人，其中四人正是「五月」與「東方」的成員，分別是：蕭勤、莊喆、劉國松、吳昊。葉書對四氏的作品進行哲思性的剖析，與一般自繪畫角度論畫的文章，頗有不同。葉氏自謂：本書的目的，在爲一本類似「中國現代畫史」的書的出現，做一種奠基性的工作❻❼。葉書的特色，避免了評介者對作品一味主觀臆測的流弊，而得以和作者進行雙向式面對面的對話與激盪，幫助畫家將某些原本也並十分不清晰的概念清晰化，原本也並不十分具體的意圖具體化，這項工作，對瞭解畫家、畫作，無疑具有相當研究參考的價值。但這一作法也並非全無極限，如對部份較不強調形上思考的創作者而言，葉氏的訪談，仍難逃自說自話的陷阱，所談內容，恐怕已偏離作者原旨，而成爲訪談者的個人意見，與吳昊之間的對話即爲一例。

❻❼ 葉著前言，頁二。

一九六九年，李鑄晉《劉國松──一個中國現代畫家的成長》一書，以英文撰成，由臺北國立藝術館出版；一九八五年，周韶華撰成《劉國松的藝術構成》一書，由武漢湖北美術出版社出版，都是研究當代畫家的非畫冊類學術著作，值得參考。

至於「五月」、「東方」兩畫會成員的個別性評介文字，爲數極爲可觀，此處不贅，本書討論過程中，將酌情引用，其餘亦都列入參考書目中，可爲參考。

和歷史上任何一種繪畫流派或運動的產生一樣，戰後臺灣「現代繪畫運動」的興起，亦有其錯綜複雜的因素，諸如：國內經濟成長與大眾傳播的催化，海外華裔畫家如趙無極等人成功事例的鼓舞，政治上初期緊張保守的反共情緒和親美時代的來臨，以及現代詩、現代音樂、現代攝影、現代設計等其他藝術活動全面尋求現代化的彼此激盪……等等，都對「五月」與「東方」的興起，產生層面不同的影響；但本書將僅僅集中在美術運動本身的發展，由美術學校、私人畫室，及象徵當時全省的最高美術權威的「省展」等三條脈絡，對「五月」「東方」的成立背景，做一初步探討（第一、二、三章）。

其次，針就兩畫會歷屆畫展及其成員流動做一考察，以瞭解他們基本的藝術主張、創作表現，以及畫會起落、成員素質等問題，並做一比較（第四章）。

至於「五月」和「東方」所引發的社會質疑，和相對的回應，可做爲側面瞭解其運動本質的幫助，同時也呈顯藝術與政治之間微妙的糾纏，本書也花費篇幅加以描述（第五章）。

最後則對「五月」、「東方」消沈的因素及後

續發展做一分析（第六章）。

　　基本上，全書係以文獻、作品爲依據，採敍議夾雜方式進行。以嚴謹的學術研究角度而論，本書或許失之粗疏鬆散，但就整個美術運動興衰起落的脈絡，作者提出的某些解釋，則仍嚴守學術規範，有其一定的依據。

師大藝術系

與五月畫會之成立

中國繪畫的傳授，自來透過三條管道進行：㈠師徒傳承；㈡家族化門風派別；㈢宮廷畫院的培育和獎勵❶；其中師徒傳承與家族化門風派別，屬於民間自然形成的方式，不具備正式形式或制度；畫院則爲封建帝制下美術機構的代表。有清一代，皇帝特設「如意館」，專供畫家活動之所，其功能與畫院實無二致❷。俟晚清之世，內憂外患踵繼以至，皇帝窮於應付，已無餘暇顧及藝術，慈禧時，將「如意館」遷入內廷❸，其領導中國畫壇主流的功能逐無形崩解。同時，由於西方文明東漸，西方美術教育思潮逐漸在中國東南沿海地區萌芽❹；民國成立，新式美術專門學校迅速取代中國畫壇的領導地位，主導「中國美術現代化代運動」的進行。日本美術史家鶴田武良，曾將民國以來的中國美術史稱爲「學校派的時代」❺，由此可見其影響之一斑。

本章將分三節，分別探討：㈠民國以來美術學校之興起；㈡戰後臺灣美術專門學校之中輟；以及㈢以師大美術系畢業生爲主幹的「五月畫會」之成

❶ 王秀雄《美術教育的功能探討》《教育資料集刊》第十一輯，頁三，臺北國立教育資料館，一九八六・六。

❷ 王耀庭《盛清宮廷繪畫初探》，臺大史研所中國藝術史組一九七七年碩士論文；聶崇正《清代宮廷繪畫機構、制度與畫家》，《美術研究》一九八四年第四期；范小平《中國皇家繪畫組織機構發展情況概述》，《美術研究》一九八六年第四期。

❸ 同上註王耀庭文，頁二五。

❹ 陳抱一《洋畫在中國流傳的過程》，臺北《藝術家》三五期，頁一九—四二，一九七八・四。

❺ 林崇漢譯，鶴田武良《近代中國繪畫》，臺北《雄獅美術》八二期，頁六〇—八五，一九七七・一二。

❻ 此類課程開始極早，參見國民政府教育部《第一次中國教育年鑑》（一九三二編）頁三七六，臺北傳記文學社影印，一九七一・一〇（以下簡稱《第一次年鑑》）。

立等，以瞭解民國以來，透過美術專門學校所進行的「中國美術現代化運動」，如何在戰後臺灣，因美術專門學校的中斷，年輕人被迫轉入民間畫會，成爲延續日據時期臺灣新美術運動的模式，達到革新、求變的訴求。

第一節　民國以來美術學校之興起

民國以來的學校美術教育，包含如下四個系統：

⑴中、小學校的圖畫、手工（後來改爲美術、勞作）等課程，屬於國民教育的範疇；一九七一年後，臺灣開始設立「美術實驗班」，也是在國民教育範疇下進行的資優特殊教育。

⑵高中、高職的陶藝、織染、玻璃、美術工藝、商業設計等課程❻，屬於職業教育的範疇。

⑶師範學校的美術系（科、組）等，係以培養中小學美術師資爲主要目標，屬於師範教育的範疇。

(4)美術專門學校及一般大學中的美術系，以養成優秀美術創作人才及高深學術研究人才為目標，屬於高等美術專業教育的範疇。

本節所稱的「美術學校」，當以第四類為主要對象，但由於我國美術教育的興起，再有美術專門學校，在美術專門學校成立初期，師資主要來自早期美術師範學校畢業生，因此，在討論「美術學校」時，不得不同時兼顧兩者。

但自嚴格角度言，不論教學目標或課程設計，二者顯然有著本質上的差異；尤其若以一九四九年為分界，二者消長的情形，更可顯示出因本質差異，所導致對中國美術現代化運動產生的不同的導向作用，值得特別留意。以下即分㈠美術專門學校、㈡師範學校美術科（組）兩部分，加以探討。其中㈡一般大學美術師範系及私立美術師範，雖然也有以培養美術師資為任務者，但一則由於其畢業生並無義務服務年限的限制，二則此類學校設系性質往往時有變動，與專門性美術學校難以清楚劃分，因此，仍併入美術專門學校中一併討論。

一、美術專門學校

⑦ 吳樹人《論高等美術教育》《藝術學報》二〇期，頁一七─一八，臺北國立藝專，一九七六·一〇。
⑧ 同前註頁一七─一九。
⑨ 森口多里《美術五十年史》，頁四八─五一，日本鱒書房，一九四三·六。
⑩ 前揭鶴田武良《近代中國繪畫》，頁七五。

美術專門學校原係西方文明的產物。十七世紀末，義大利首創美術學院，取代以往的師徒制，歷世經年，人才輩出，盧本斯（法蘭德斯人，Pieter Paul Rubens 1577～1640）、安格爾（法人，Jean Auguste Dominigue Ingres 1780～1867）即為其傑出畢業生。俟後，風尚及於歐陸諸國，法、德、西、比、荷、英、美等國，陸續創設國立美術學院，入學資格要求極嚴，成為學院派畫家的搖籃⑦。此類美術專門學校的主要特色為：組織制度化、學習步驟化、課程目標化、以及教授專業化、分工化，對期望成為創作人才者，施以科學化的教育訓練⑧。

亞洲地區的第一所現代美術學校，一八七六年成立於東京，這是日本明治維新，受西方文明影響，設立在工部大學內的第一所美術學校。一八八〇年，京都府畫學校相繼成立，一八八二年，工部大學美術學校因故廢校，七年後（一八八九年）東京美術學校（後來的東京上野藝術大學）創設，初期只設東洋畫科，一八九六年始設西洋畫科，成為歷史最優久、規模最完整的美術學校⑨，也是中國美術留學生最多的一所學校⑩。

中國美術專門學校的成立，最早可推測到一九

○七（光緒三三）年，當時四川已設置有「藝術專門學堂」，乃全國唯一的一所專門性美術學府，學生四十二人⑩，隔年，一九○八（光緒三四）年，直隸亦設「藝術專門學堂」一所，學生二十九人；至一九○九（宣統元）年，全國藝術專門學堂已增至四所，包括直隸二所、河南一所、甘肅一所，學生合計四八五人⑫，惟當時的課程內容及師資狀況，目前尚不可考，無法進行更進一步的瞭解。

與此約略同時，在上海某些教會學校，如：愛國、宗孟、視鞏、城東、啟明、神州……等女學，也都陸續設置美術專科，但其傳授內容則係以家政課程爲重，旨在培養女德，與純粹美術研究相距尚遠。

倒是部份私人興辦的美術學校，如：上海美術畫館、上海油畫院、上海圖畫專修學校、上海高等美術學堂、上海中西圖畫函授學堂……等，及私人畫室性質的「加西法畫室」、「背景畫傳習所」，和徐家匯土山灣美術工藝所……等，多由思想開明的洋畫家主持，對西方美術思潮、技法的引進、傳佈，均有一定的貢獻，可惜這些學校多屬初創，缺乏整體計畫，以致維持的時間均極短暫⑬。因此，一般認爲：中國第一所現代化的美術專門學校，當推一九一二（民元）年年底，張聿光、劉海粟等人創設的「上海圖畫美術院」（後來的「私立上海美專」），本節提及美術學校時，首次均以初名稱之，之後則一律以一九四九年以前最末改定的校名稱之⑭，下同），該校創校初期，偏重西洋藝術的研習，開風氣之先，首倡人體寫生，震驚當時保守、封閉的中國畫壇，一九二○年後，兼收女生⑮，著名留法女畫家潘玉良，即該校女子部首屆畢業生⑯。

上海美專成立後的第六年，一九一八（民七）年四月，北洋政府教育部也在北京成立「北京美術學校」（後來的「國立北平藝專」），派鄭錦⑰

⑪《第一次年鑑》，頁一四三。

⑫同前註。

⑬謝里法《三○年代上海東京臺北的美術關係》（以下簡稱《三○年代》）頁一六一，臺北《雄獅美術》一六○期，一九八四・六。

⑭一九四九年以後，中國將全國美術學校重新整合改名，如上海美專即於一九五二年改名「華東藝專」，後又改爲「美院」，本文不加細論。

⑮《第一次年鑑》，頁一七七。

⑯謝里法《青樓畫魂——潘玉良的藝術生涯》，頁三一一—三三三，臺北《雄獅美術》一五七期，一九八四・三。

⑰鄭錦，廣東中山人，留日，一九一五年前後曾任教國立北京高等師範學校，教授圖案畫，長於古裝仕女，晚年寓居香港。鄭氏生平參見：姜丹書《我國五十年來藝術教育史料之一頁》，《美術研究》一九五九第一期；莊申〈對北京美術教育的考察與檢討（一九○○—一九四五）〉，香港《明報月刊》第一三卷五期，一九七八・五；劉芳如《民初人物畫研究》臺灣師大美研所碩士論文，頁九五。

為首任校長，初設國畫、圖案兩科，第二年即設西畫科，該校校務迭經波折，一度併入國立北平大學為藝術學院[19]，民初著名畫家林風眠、徐悲鴻、呂鳳子、陳之佛、潘天壽等人，都先後擔任過該校校長[20]。

同年（一九一八年），廈門一地又有黃燧弼（留菲）、王逸雲（留日）周邦彥等人，分別創設私立廈門美術學校、私立廈門繪畫學院和私立廈門美術師範學校，其中廈門美術學校創校不久即告停辦，私立廈門美術學校及私立廈門繪畫學院，則維持到一九二九年後，合併為廈門美專。以廈門一地，在民國初年，即同時設立了三所美術學校，也可證見：當時東南沿海研習美術的風氣之盛。

一九二〇年，再有私立武昌美術學校（後來的「武昌藝專」）、私立上海藝術專科師範學校（後來的「私立上海藝術大學」），以及私立神州女學美術專科等三校創立。

隔年（一九二一年），又有私立東方繪畫學校設立於上海，到一九二四年，與上海藝術大學合併。

因此，自美術學校設立的時間言，中國雖稍遲於日本，但自其興盛熱烈的情形看，中國大陸較之日本並無遜色，民國成立的前十年間，全國知名美術學校，即達九所之多，其中國立一所，私立八所。這當中，尚不包含未具學校形式的私人畫室和公立師範學校的美術師資科系。這一現象，若完全歸因於蔡元培提倡美育的影響，或嫌誇大，但蔡元培對美術教育的支持，的確帶給當時推動新式美術教育的學校創辦人，許多正面有力的鼓舞[21]。

一九二二年到一九三一年的第二個十年間，美術學校的成立達於高峰，全國各地先後設立的美術學校，至少在二十所以上，分別是：

私立蘇州美術專科學校（一九二二年九月創校，另有上海分校）

私立上海大學美術科（一九二二至二三年間創設）

私立北平美術專科學校（一九二四年創校）

私立浙江美術專門學校（一九二三年創校）

[18] 見前揭莊申文。

[19] 國立北平大學非北京大學；一九二七年北平九所國立大學合併為「國立北平大學」，北京大學成為北平大學下之一學院，稱「北大學院」，與「藝術學院」平行，因此「藝術學院」始終與「北京大學」無隸屬關係。參見《第一次年鑑》頁四九。

[20] 《第一次年鑑》頁三九—四〇，及《第二次中國教育年鑑》（一九四八編）頁二五九—二六〇，正中書局（以下簡稱《第一次年鑑》《第二次年鑑》）。

[21] 張元茜《民初藝術改革的本質——記民初一段特殊的文化史》，《中國—巴黎早期旅法畫家回顧展專輯》，頁四五，臺北市立美術館，一九八八·三。

私立立達學園美術科（一九二五年創設）

私立西南美術專科學校（一九二五年十月創校）

私立無錫美術專科學校（一九二六年創校）

私立中華藝術大學（一九二五年冬創校）

私立新華藝術專科大學（一九二六年冬創校）

國立中央大學教育學院藝術學系（一九二七年創設）

國立四川大學教育學院附設藝術專修科（一九二七年創設）

私立嶺南大學文理學院美術學系（一九二七年創設）

國立杭州藝術專科學校（一九二八年春創校）

省立甘肅學院藝術專修科（一九二八年四月創設）

私立輔仁大學教育學院附設美術專修科（一九二九年創設）

雲南省立美術學校（確實創校年月未詳，惟一九三〇年後改爲第一工業學校，創校自在此前）

私立上海藝術專科學校（一九三〇年秋創校）

其他尚有確實創校日期未詳，但可肯定成立於一九三二年之前者，爲：

廣州市立美術學校

私立京華藝術專科學校

私立昌明藝術專科學校

私立中國藝術專科學校

私立重慶藝術專科學校㉒

這段期間值得特別留意的，卽設立於一九二七年的國立中央大學藝術系，和設立於一九二八年的國立杭州藝專。中央大學的前身，就是創設於一九〇二（光緒二八）年的中國第一所教育機關——南京兩江師範學堂，該校曾在一九〇五年設立美術師範科，清亡後廢校，到一九一三年、一四年間，國立南京高等師範學校在原址設校，開圖案手工科，後該校歷經東南大學、中山大學幾度更名，始定名爲中央大學，其間陸續設置藝術專修科、藝術科，一九二七年正式設立藝術系，主任原爲唐學詠，一九二九年後，甫自歐洲返國的徐悲鴻接掌該系，致力充實課程，多方延聘教師，成爲全國設備、師資最爲完善的一所國立美術學府；抗戰期間，該系遷往重慶，和木刻版畫家協同致力於教育民眾的宣傳工作，對一九四九年以後，中國西畫在大陸地區走向社會寫實主義路線的確定，具有決定性的影響。

其次，國立杭州藝專，原名「西湖藝術院」，後因

㉒　私立京華、昌明、中國、重慶等藝專，均見於一九三二年所編之《第一次年鑑》中，屬未立案之專校；廣州市立美術學校始終未見收錄於第一、二次教育年鑑中，唯此校卽一九二九年李仲生入學之美術學校，因此可知：以上學校均成立於一九三〇年前後。

不合大學法，乃改今名；該校係蔡元培推展美育最重要的成果之一，一九二八年，特聘林風眠全權創辦該校，並任校長，林氏思想活潑，作風開放，因此該校校風自由，強調創作，在此氣氛下培養出許多傑出藝術家，如：趙無極、朱德羣、吳冠中、席德進、趙春翔、張道林、郭軔……等，均具活潑風格與創新思想，在「中國美術現代化運動」中，杭州藝專較之他校，無疑佔有更為重要的地位。

一九三二年到一九四一年的第三個十年間，新設的美術學校計有：

私立香港萬國函授美專學院（一九三二年創辦）

私立中國藝術專科學校（一九三五年創校）
私立萬國美術專科學校（一九三六年秋創校）
廣西省立藝術專科學校（一九三八年春創校）
四川省立藝術專科學校（一九三八年創校）
廣東省立藝術專科學校（一九三〇年八月創校）

私立中國藝術專科夜校（一九四一年秋創校，一年後停辦。）

國立社會教育學院社會藝術教育系（抗戰期間設，確實日期未詳。）等九所。

一九四二年到一九四九年國民政府遷臺前的八年間，又有下列七所學校先後設立：

私立中國美術學院（一九四二年創校，一九五年後與國立北平藝專合併）

安徽省立安徽學院藝術專修科（一九四三年創設）

私立江蘇正則藝術專科學校（一九四四年夏創校）

私立南中美術院（一九四五年創校）
私立山東南華學院藝術科（一九四六年十月創設）

廣州市立藝術專科學校（一九四七年創校）

私立桂林榕門美術專科學校（一九四一年十月列一總表如下：

茲將上述各校設校沿革，主持人及所在地等，

附表二　一九一二—一九四九全國主要美術學校一覽表

○代表資料編號，其後數字代表頁數

校名及沿革	大事年月	主持人	校址	說明	資料出處
私立上海美術專科學校	一九三〇	劉海粟為校長	上海	改名（一九三〇．一二正式立案）	①一七七—一七八

蕭瓊瑞編製

校名	日期	主持人／事件	校址	備註	資料來源
上海圖畫美術院	一九一二・一一	張聿光、劉海粟創		創校	②二九一—二九二
上海圖畫美術學院	一九一五・一			改名	③三二一—三二三
上海美術學院	一九二〇・一			改名，兼收女生	④八三・一〇〇 二〇九—二一〇
上海美術專門學校	一九二一・七			改名	⑤一一四五
（國立東南聯合大學藝術專修科）	一九二二・春	謝海燕為科主任	浙江金華	抗戰期間，劉海粟出國，滬校保留由訓導主任王勁遠主持，一部份師生隨代理校長謝海燕內遷。	⑥二四八 ⑦一五一—一五三
（國立英士大學藝術專修科）	一九四三—四五	潘天壽為繪畫組主任　倪貽德為工藝美術組主任	北建陽，又轉閩 浙江雲和	復員後，與中英文教基金會董事會所辦之中國美術學院合併	⑨一八五〇 ⑪五一一四・五一六
國立北平藝術專科學校	一九四五・八	徐悲鴻為校長	北平		①三五一 ③二三四—二三五
北京美術學校	一九一八・四	鄭錦、沈彭年宗為校長		前北京教育部令設立	②二五九—二六〇 ①三九—四〇
北京美術專門學校	一九二二・六	陳延齡、余紹宗為校長		部令改名，一九二五・三停辦	④八二・一〇〇 二一〇・二三四
北京藝術專門學校	一九二五・八	劉百昭、林風眠為校長		重行開辦改名	⑤一四一—一四七
國立京師大學校美術專門部	一九二七	劉莊為部主任		部令改名	⑦一五〇—一五一
北平大學藝術學院	一九二八・一〇	徐悲鴻為院長		北京國立九校合併後改名，京師大學校改組	⑨一八五〇 ⑪五〇九 ⑫三二一 ⑬七六
藝術職業專科學校	一九三〇・春	張鳳舉為校長		部令改名	⑱三六一—三八 ⑬七六 ⑲四五

校名	創辦年代	主持人／創辦人	地點	沿革	出處
藝術專科學校	一九三〇·春	嚴智開爲院長，旋去職		部令逐年停辦	⑯ 一五八—一六六
北平大學藝術學院	一九三一·秋	嚴智開、趙畸爲校長		部令成立，一九三七·六南遷	
藝術專科學校	一九三四·一	爲校長			
國立藝術專科學校	一九三八·八—	林風眠爲主任委員，後滕固、呂鳳子、陳之佛、潘天壽爲校長	沅陵→貴陽·昆明·四川壁川·松林崗↓重慶磐溪	與杭州藝專合併	
私立廈門美術專科學校	一九四五	黃燧弼、林克恭爲校長	廈門	與私立廈門繪畫學院合併	⑯ 一五九
廈門美術學校	一九一八	黃燧弼、楊廣堂創		改名	⑯ 一五九
私立廈門繪畫學院	一九三〇	王逸雲創	廈門	一九二九與私立廈門美專合併	⑫ 三三
廈門美術專門學校	約一九一八—一九二九	周邦彥創	廈門	創校不久卽停辦	⑯ 一五九
私立廈門美術師範學校	約一九一八—			創校	
私立南京美術專門學校	一九二六	沈溪僑創	南京	一九二六停辦，次年又因戰爭停辦，再辦，一九三六高希舜再辦	⑩ 六〇〇
私立武昌藝術專科學校	一九三〇·一	唐精義、蔣蘭圃、唐化夷、張肇銘爲校長	武昌	改名，抗戰期間一度遷四川江津	① 一七九—一八〇 ② 二九七—二九八 ③ 三〇·九—三一〇
武昌美術學校	一九一六·四	蔣蘭圃爲校長		初設初中部	④ 二一九·三三五 ⑤ 一八四
武昌美術專門學校	一九二三·八	蔣蘭圃爲校長		改制專門部	⑦ 一六三—一六四

名稱	創立年	創辦人／校長	地點	備註	注
私立上海藝術大學	一九二四—二八		上海	與東方繪畫學校合併，一九二八停辦	⑪·八三 ⑬八五 ⑪五一四·五一六
上海藝術師範大學	一九二〇		上海	停辦	⑦一六〇 ⑩六〇 ⑫三二
上海藝術專科師範學校	一九二〇	吳夢非、劉質平、豐子愷創			⑬七六 ⑮二六 ⑲四五
私立神州女學美術專科／私立東方繪畫學校	約一九二一		上海	一九二四與上海藝大合併，一九二八停辦	⑮二五 ⑦一六〇 ⑮二六—二七
東方繪畫研究所		周勤豪創	蘇州		①一八四—一八五
私立蘇州美術專科學校	一九三一·七	顏文樑為校長		呈准立案，改名	②二七
蘇州暑期圖畫學校	一九三二·九	顏文樑為校長			③五一八—五一九
蘇州美術學校	一九二三·秋	顏文樑為校長		創校	④二一九 ⑤一五四
蘇州美術專門學校（另有上海分校）	一九三八	顏文樑為校長		改名	⑦一五五—一五七 ⑩六〇 ⑪五一四—五一五 ⑫三二 ⑬八五

私立上海大學美術科	約一九二二—二三	洪野主持	上海	由東南專科師範改組成立	⑮一二五 ⑲四六
私立浙江美術專門學校	一九二三—二六	林求仁創	杭州	改組成立	⑫二三三
私立北平美術專門學校	一九二三・九	王悅之爲校長	北平	改名①作「私立北平藝術職業學校」一九三七前夕停辦	③二二五—二二六 ⑧一三五 ⑬八一
北平美術學院	一九二四		北平	一九二六停辦	⑦一六〇
私立立達學園美術科	一九二五・夏	豐子愷創	上海	成立	②三〇〇—三〇一 ⑮二六
私立西南美術專科學校	一九二五・一〇	楊公托、劉習敬、萬木從爲校長	重慶	創校，抗戰期間一度遷成都	⑬八五
私立中華美術大學	一九二五・冬—一九三〇	陳抱一、丁衍鏞主持	上海	與上海藝術大學分裂新設	⑦一六〇—一六二
私立無錫美術專科學校	一九三一	胡汀鷺、諸健秋、賀天健、錢殷之等創	無錫	一九三一停辦後，學生轉入蘇州美專	⑬七六 ⑩六〇〇 ⑦一五三
私立新華藝術專科學校	一九二六—	徐朗西爲校長	上海	一九三二・二立案	①一五三—一八三 ⑫二三三
新華藝術學院	一九三〇・一		上海	由上海美專分裂成立	③四五一—四五二 ①一〇〇—二一〇
新華藝術大學	一九二六・冬 一九二八	俞寄凡爲校長	上海	成立	④一〇〇・二一二五 ⑤一四五 ⑦一五三 ⑦一四五 ⑪五一四・五一六

校系名稱	成立年代	負責人	地點	備註	參考頁碼
國立中央大學師範學院藝術學系	一九二七	一九二九起徐悲鴻為主任	南京	改組成立	⑫三二　⑮二六　⑲四六
國立中央大學教育學院藝術科				前身為清代兩江師範學堂圖畫科（一九〇二）	②一〇〇—一〇八　④二一〇　⑤一五四　⑦一五七—一五八　⑪五〇六　⑬八一　⑫三〇—三一　⑲四六
國立中央大學教育學院藝術教育專修科					
國立四川大學教育學院附設藝術專修科	一九二七		成都	改組成立	①三七
私立嶺南大學文理學院美術學系	一九二七	梁敬敦（美）為院長	廣州	改名	創校　①一六——一九
國立杭州藝術專科學校 西湖藝術院 藝術專科學校	一九二九　一九二八·春　一九三八—四五	林風眠為校長　林風眠為院長　林風眠為主任委員，後縢固、呂鳳子、陳之佛、潘天壽為校長、姜丹書、汪日章為校長	杭州　重慶	改名　創校　抗戰期間與北平藝專合併	①一六一—一六三　②二六〇—二六一　③三〇二—三〇三　④八二·一〇〇　⑤一四一·一四七　⑦一五四　⑫三三　⑬八一　⑲四六
杭州藝術專科學校	一九四五	章為校長		復員	
省立甘肅學院藝術專修科	一九三一·一二	朱伯鯤為主任	蘭州	改名	⑲四六
蘭州中山大學藝術專修科	一九二八·四			改組成立	①八一

校名	年代	校長／主持	地點	備註	資料來源
蘭州大學藝術專修科	一九三〇			改名	①一〇八—一〇九　④二一〇　⑤一一四　⑪五一二
私立輔仁大學教育學院附設美術專修科	一九二九	陳垣爲校長	北平	創校	①四〇一
雲南省立美術學校				一九三〇後，改爲第一工業學校	⑦一五一
私立上海藝術專科學校	一九三〇·秋	王道源爲校長	上海	改組，一二八之難而毀	⑬七六
人文藝術大學				創校時間未詳，約於一九三〇年以前	⑲四六
廣州市立美術學校		司徒槐爲校長			⑧一三五
私立京華藝術學校		邱石冥爲校長	北平	未立案約一九三二前創校	⑬八一
私立昌明藝術專科學校			上海	未立案約一九三二前創校	①一八五
私立中國藝術專科學校			上海	未立案約一九三二前創校	①一八五
私立重慶藝術專科學校			重慶	未立案約一九三二前創校	①一八五
私立香港萬國函授美專學院	一九三二	劉君任爲校長	九龍	創辦　抗戰期間一度停辦	⑦一五九—一六〇
私立中國藝術專科學校	一九三五	張紹華爲校長　李苦禪爲教務	濟南	辦	⑬八五　⑦一六〇
私立萬國美術專科學校	一九三六·秋	劉君任爲校長	九龍	創辦	⑩六〇〇　⑦一五四—一五五
廣西省立藝術專科學校	一九四六·二	滿謙子爲校長	桂林	奉令開辦，與廣西省藝術師資訓練班及私立榕門	⑬八五

名稱	日期	主持人	地點	備註	來源
廣西省會國民基礎學校藝術師資訓練班	一九三八·春	滿謙子創		美專合併	
廣西省全省中學藝術教師署期講習	一九三八·八				
廣西省音樂、戲劇館附設藝術師資訓練班	一九三九·八	吳伯超任班主任			
廣西省立藝術館附屬藝術師資訓練班	一九四〇·二	張家瑤代主任			
廣西省藝術師資訓練班	一九四〇·八	張家瑤、烏衞之爲班主任	五遷陽朔 一九四四	行政獨立	①一八五
四川省立戲劇音樂學校	一九三九·春	熊佛西爲校長	成都	增設音樂科改名 與四川省立成都高級工藝職業學校合併	⑦一五五
四川省立戲劇實驗學校及藝術戲院	一九三八·春	熊佛西爲校長		校合併	
四川省立藝術專科學校	一九四二·八	李有行爲校長		創校	②二八一 ⑬八五
四川技藝專科學校	一九四二·五	李有行爲校長		改名	①一八五 ②二八八
省立戰時藝術館	一九四〇·八	教育廳長黃麟書兼任館長	廣川		
廣東省立藝術專科學校	一九四一·二	丁衍鏞爲校長	曲江	改名	
廣東省立藝術院	一九四二·九—	趙如琳爲院長	桂林	創立，分設美術、音樂、戲劇三科 部令改名，一九四六·二併入省立廣西藝專	⑦一六六—一六七 ⑬八二
私立桂林榕門美術專科學校	一九四六·二	馬萬里爲校長			
桂林美術專科學校	一九四一·一〇	鄭明虹創辦 龍潛爲校長		一九四一·一二由廣西美術會接	⑦一六二—一六三

校名	年代	備註	地點	附註	資料來源
私立中國藝術專科夜校	一九四一·秋	張英超主持	上海	一九四二停辦	⑮四○
國立社會教育學校社會藝術教育系			四川		⑭六八
私立中國美術學院	一九四二	中英文教基金會創，徐悲鴻為院長	四川、磐溪	一九四五·八與國立北平藝專合併	⑧一三五 ⑩六○○ ⑦一五一
安徽省立安徽學院藝術專修科	一九四三	於種為科主任	安徽		⑫一三二 ②二九七
私立江蘇正則藝術專科學校	一九四四·夏	呂鳳子為校長	江蘇丹陽	復員後遷 改組創校	⑬八五
私立南中美術院	一九四五	高劍父為院長	廣州	前身為春睡畫院	⑦一六八 ⑩六○○ ⑬八五
私立山東南華學院藝術系	一九四六·一	高劍父為院長	濟南		⑦一五三—一五四 ⑩六○○
廣州市立藝術專科學校	一九四七·一○	高劍父為校長	廣州		⑦一六五—一六六 ⑬八五

資料

① 國民政府教育部，《第一次中國教育年鑑》（一九三二編），臺北傳記文學社影印（一九七一·一○）

② 國民政府教育部，《第二次中國教育年鑑》（一九四八編），正中書局。

③ 《全國文化機關一覽》（一九三四·二調查），原中國出版社印行，臺北天一出版社重印（一九七三·四）

④ 《抗戰前之高等教育》，《革命文獻》第五六輯，臺北黨史會（一九七一·九）

⑤ 《抗戰時期之高等教育》，《革命文獻》第六○輯，臺北黨史會（一九七一·九）

⑥ 《上海研究資料續集》，臺北天一出版社重印（一九七三）

⑦ 藝術家雜誌社，《中國民初的美術學校》，臺北《藝術家》六一期（一九八○·六）

上表所列美術學校，總計四十七所，自分佈的省分言：以江蘇十六所爲最多，其次是四川六所，廣東五所，河北四所，福建、浙江各三所，山東、廣西、香港各二所，甘肅、安徽、湖北、雲南各一所（如下頁附圖一）；從這個分佈的情形看，極明顯的：東南沿海省分由於首當西方文明接觸之衝，美術學校特別興盛，其中又以上海一地獨占十二所之多，幾占全國美術學校總數的四分之一，人才鼎盛，最爲可觀。其次是四川，由於抗戰時期一度成爲全國文教政經重心所在，基於戰時文宣工作需要，及人才物力的集中，美術學校也應運而生。如：私立中國美術學校，即由中英文教基金董事會所創，設於四川磐溪，聘徐悲鴻任院長。四川省立藝術專科學校，其前身即戰時爲文宣工作需要而設的省立戲劇實驗學校及藝術學院，之後再逐步發展爲藝術專科學校。私立江蘇正則藝術專科學校，雖列入江蘇省統計，但事實上，該校亦是一九四四年，抗戰期間，由呂鳳子創設於四川璧山。其他因戰事而遷徙到四川的全國各地美術學校，如：北平藝專、杭州藝專、武昌藝專、新華藝專……等，均使戰時的四川呈顯蓬勃一時的藝術氣息。

就設立的年份言：

一九一二年到一九二一年十所，

一九二二年到一九三一年二十二所，

出　　處
⑧藝術家雜誌社，《中國民初的美術團體》，臺北《藝術家》六四期（一九八〇・九）
⑨《全國專門以上學校一覽》，中研院近史所藏，未註出版年月。
⑩中華民國文藝編纂委員會，《十年來的中國高等教育》，《中華民國文藝史》
⑪黃建中，《十年來的中國教育》，中國文化建設協會編，《抗戰十年前之中國》（一九二七—一九三六）》，收入沈雲龍主編《近代中國史料叢刊續編》第九輯第八二種，臺北文海出版社（未註年月）。
⑫姜丹書，《我國五十年來藝術教育史料之一頁》，《美術研究》一九五九年第一期。
⑬鶴田武良，《近代中國繪畫》，臺北《雄獅美術》八二期（一九七七・一二）
⑭張德文，《近三十年來我國大學院校之美術教育》，《教育資料集刊》第十一輯，臺北國立教育資料館
⑮陳抱一，《洋畫在中國流傳的過程》，臺北《藝術家》三五期（一九七八・四）
⑯索翁，《廈門美專追憶》，臺北《藝術家》五九期（一九八〇・四）
⑰秦賢次，《從浙江兩級師範到杭州一師》，《東方雜誌》復刊第一卷一—四期（一九一四・七—一〇）
⑱莊申，《對北京美術教育的考察與檢討（一九〇〇—一九四五）》，香港《明報月刊》第一三卷五期
⑲吳夢非，〈「五四」運動前後的美術教育回憶片斷〉，《美術研究》一九五九年第三期。

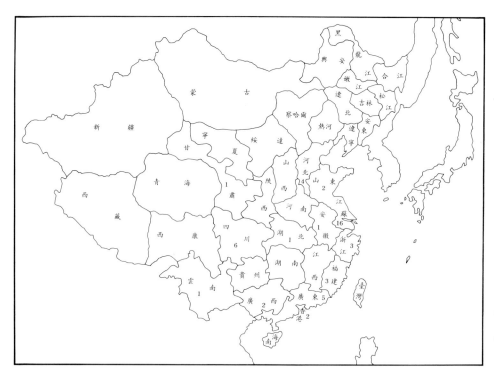

附圖一　一九一二──一九四九全國美術專門學校分佈圖

一九三二年到一九四一年九所，

一九四二年到一九四七年七所（如下附圖）：

附圖二　一九一二──一九四九全國美術學校

創設數曲線圖

所。這些爲數龐大的私立學校，初期大多爲畫家個

（含國立五所、省立六所、市立二所）、私立三十四

就性質而言，四十五所學校中，公立十三所

象應與初期留外美術學生的陸續返國有關。

當中以一九二二年到一九三一年間爲最高峯，這現

學校創設數

人畫室或聯合畫室的延伸，因應社會青年學習藝術（尤其是西洋藝術）的熱潮而設，俟規模漸次隱固後，向教育部報請立案，其中有的甚至直到廢校仍未立案。但不論立案與否，這些學校對推展藝術新潮的貢獻，絕不容忽視，以最著名的上海美專爲例，該校成立於一九一二年，卻遲至一九三一年始正式立案通過[23]，而其學生仍來自全國南北各地，甚至有遠自南洋而來的[24]。這些現象，都足以反映出當時社會青年追求藝術的純粹心情，並非著意於文憑的獲得。

據一九三二年教育部調查：全國正式立案的專科學校計有十所，其中美術學校即佔了四所，分別是私立武昌藝專、私立蘇州美專、私立上海美專及私立新華藝專[25]。同時，教育部又列出當時全國未立案的專科以上學校四十九所，美術學校也佔了七所之多，爲全數的七分之一[26]。

而據「十七年度（一九二八年）至二十年度（一九三一年）專科教育統計表」[27]顯示，有關公私立學校藝術科系肄業學生人數，分別如下所示：

一九二八年公立學校美術學生二二二人，私校（指經報部立案者）六十六人，合計二八九人；四年後的一九三一年，全國藝術科系肄業學生已達一二八

附表三　一九二八—一九三一全國美術學校學生人數統計表

單位：人

年度	公立	私立	備註
一九二八	二二二	六六	
一九二九	一○○	一六三	
一九三○	八六	二三六	
一九三一	七二	一二一二	立案私立專科學校數驟增

四人，其中私立美校學生一二一二人，公立學校學生僅占七二人。由此可見私立美術學校成長的快速。私立美術學校學生人數的大幅增長，一是由於各校本身學生人數的增加；一是由於學校數目的增加。前者固然由於「非實科」性質的專門學校，所需設備較易解決，私人興學較爲容易；尤其一九二七年北伐成功，國民政府統一全國，整頓學制，輔導私校立案，亦是促使學校數目遽增的主因。後者，則顯示：強調創作自由的美術教育，由私人興辦或許較官辦更能符合當時社會青年學習藝術的心理需求，在公立美校數目未減的情形下，人數由起初的二百餘人，頓減爲七十餘人，可見學生大量湧向

[23] 同前註，《第一次年鑑》，頁一五五。

[24] 同前註，頁一五四—一五五。

[25] 前揭，《第一次年鑑》，頁一八五。

[26] 同前註。

[27] 《第一次年鑑》，頁一七七—一七八。訪上海美專畢業校友張雲駒。張氏畢業於英士大學藝術專修科時期，來臺任教臺南師範（今臺南師院）；現退休在家，仍住臺南市。

私立美術學校的趨勢。

美術專科學校及其他法政專科學校的大幅成長，一度迫使教育部訂定強加抑制的政策，對文法科學校的設立加以嚴格限制，同時對大學文、實（指實用科學）兩類科系的招生比率也加以規定㉘，但其成效並不顯著。

全國設立美術專門學校的熱潮，要到國民政府遷臺後，才在臺灣地區暫告中斷。

二、**師範學校美術師資科（系、組）**

師範學校美術師資科組的設立，實更早於美術專門學校。一九○二（光緒二十八）年，清廷銳意改革，為三年後廢科舉、設學校預作準備，頒佈「奏定學堂章程」，其中即設「圖畫」、「手工」二科，乃傳統教育中所未見，初為隨意科、後為必修科㉙。一九○三（光緒二十九）年，重訂學堂章程初級師範學堂課程，亦將「圖畫」列為必修科目，以培養一般師資教學圖畫的基本能力㉚。

之後，南京兩江優級師範學堂校監李瑞清，本身即為一國畫家㉛，深感藝術教育的重要，欲貫徹藝術教育的推行，乃「咨詢校中各國教授，匯集東西各國師範藝術教育科設科之例」，「竭言亟應添設圖畫手工科的緣由」，請求在該校設置圖畫手工科㉜，以培養各學堂圖畫、手工等課程所需的專業師資，一九○五年、一九○六年，南京、北洋兩地師範學堂即分別設立圖畫手工科㉝。學科以圖畫、手工為主科，音樂為副科，其中圖畫課程中包含西洋畫（鉛筆、木炭、水彩、油畫）、中國畫（山水、花卉）、用器畫（平面、立體）、圖案畫等㉞、南京一校已培養出六、七十餘名美術專業師資㉟，其中汪采白、沈溪橋、李仲乾、呂鳳子、姜丹書等，均成為民初著名美術教育家，對推動中國美術現代運動產

㉘黃建中〈十年來的中國高等教育〉，中國文化建設協會編《抗戰十年前之中國（一九二七—一九三六）》，收入沈雲龍主編《近代中國史料叢刊續編》第九輯第八二種，頁五二一—五二三。

㉙見前揭姜丹書文，頁三○。

㉚張俊傑《我國美術教育政策發展之探討與展望》，《教育資料集刊》第十一輯，頁四二，臺北國立教育資料館，一九八六·六。

㉛李瑞清，字仲麟，號梅庵，晚號清道人。江西臨川人，翰林。張大千曾與之習畫。李氏生平參見前揭鶴田武良

㉜見前揭姜丹書文，頁三○；及〈域外繪畫流入中土考略〉，轉引自前揭謝里法〈三○年代〉文，頁一六一。

㉝曾堉、王寶連合譯，蘇利文（Michael Sullivan）《中國藝術史》，頁二九六，臺北南天書局，一九八五·一○。

㉞見前揭姜丹書文，頁三○。

㉟另：北洋師範學堂圖工科畢業生約三十餘名，均見姜文，頁三○—三一。

生重大力量❸⑥。一九一一年，李叔同自日返國，即入浙江兩級師範學堂，與姜丹書等人創辦圖畫音樂科❸⑦，致力推展美術教育，豐子愷、吳夢非、潘天壽都是當時的學生❸⑧。

民國建立初期，情形未有重大改變，除上述幾個特殊的師範學校以外，一般師範對美術尚不十分重視，一九一一（民元）年，頒佈「師範學校規程」，其中圖畫手工課程比例，僅占每學年每週時數的百分之六，亦無特別科組的設置規定❸⑨。

直到一九二三（民十二）年，「全國教育聯合會」擬訂「新學制師範課程標準綱要」，始設有第三組，特別注重藝術及體育教學❹⓪。一九二七年，國民政府統一全國，重新整頓教育，公佈「高中、師範暫行課程標準」，將「應用美術」列為共同必修科，同時為便於教學應用，或繼續深造，乃於選修科目中設立「藝術組」❹①。

一九四一年，抗戰期間，教育部通令全國各國立及省、市立師範學校，辦理「美術專科師資訓練」，增設美術、勞作等專門師範科或專設學校❹②。各省師範學校紛紛照辦，以湖南一省為例：除湖南

附表四　一九四一——一九四九湖南省師範學校美術選習學生人數表

校名	呈報日期	美術選習人數
湖南省立第一師範	一九四七	四九
湖南省立第二師範	一九四六	六八
湖南省立第三師範	一九四四	九七
湖南省立第四師範	一九四四	二五
湖南省立第五師範	一九四七	五七
湖南省立第六師範	一九四三	八〇
湖南省立第七師範	一九四四	一四
湖南省立第八師範	一九四七	二二
湖南省立第十師範	一九四四	三三

❸⑥ 據姜丹書回憶：兩江師範早期，係以江蘇、安徽、江西三省為招生範圍。圖工科畢業生除分派三省之中學、師範任教外，派至別省的，尚有張袞到四川、喬治恒到山西、李健、陳琦、呂鳳子到湖南、鄭庚元到貴川、沈企僑（溪僑）到廣東。姜丹書到浙江。見前揭姜文，頁三一。

❸⑦ 見前揭姜文頁三一，及吳夢非〈「五四」運動前後的美術教育回憶片斷〉，《美術研究》一九五九年第三期，頁四二—四三。

❸⑧ 另該科畢業生，尚有：李鴻梁、劉質平、王隱秋、周玲蓀、金咨甫、朱穌典、朱霮孫等人，見前揭吳文頁四二。

❸⑨ 前揭張俊傑文，頁四二。

❹⓪ 同前註。

❹① 同前註。

❹② 前揭《第二次年鑑》，頁一〇七。

省立第十一師範於一九四三年成立藝術組二班以外，各普通師範也均設立美術選科，其成立時間及選習學生人數如前所示㊸。合計人數四三五人。一九四二年，廣東省立藝術學院也增設「美術組」以為響應。一九四四年秋，河南省亦創辦「藝術師範」一所，設「美術組」三班；同年，河南省立信陽師範亦設「藝術組」三班。一

九四五年抗戰勝利臺灣光復，一九四七年，臺灣省立師範學院創校，特設四年制圖畫勞作專修科一及一年制、二年制先修班各一班，由留日畫家莫大元為科主任，一九四九年改稱藝術科系㊹。總之，一九一二年以迄一九四九年間，全國各省師範學校美術科系組實多至無可勝數，茲謹將較為知名的學校一列一簡表如下：

㊸ 《國立臺灣師範大學慶祝三十週年校慶美術學系專輯》序及簡史，頁五、八，臺北師大美術系，一九七六。

㊹ 同前註。

附表五 一九一二—一九四九全國知名公立師範學校美術科（組）一覽表

蕭瓊瑞編製

○代表資料編號，其後數字代表頁數

校名及沿革	大事年月	主持人	校址	說　明	資料出處
福建省立第一師範學校圖畫手工專修科	一九一二		福州	成立	⑫三三
廣東高等師範學校圖畫手工科	約一九一二		廣州	成立	⑫三一 ⑲四四
國立北京高等師範學校手工圖畫科	一九一五		北平	成立 改名	⑫三一 ⑭六八
國立北京女子高等師範學校圖畫專修科	一九一八·秋				⑫三二 ⑲四四
國立北平師範大學工藝系	一九二三·夏 一九二七				⑫三二 ⑲四四
晉江公立泉州溪亭藝專師範學校		陳家楫為校長	晉江		⑩六〇 ⑲四四
江蘇省第四師範學校中等圖畫手工專修科	一九二四·秋		南京	一九二七學生併入中央大學藝術科	⑫三三

學校名稱	成立年份	校長／主任	地點	備註	出處
東省特別區師範專修科（內設美術科）	一九三三·二		哈爾濱		①三七一
私立哈爾濱美術專門學校\東省特區美術專門學校	一九二九·一○			縮小規模，改組	⑬七六
東省特區美術專修科	一九三○			改組成立	
上海市立新華藝術師範學校	一九三一	汪亞塵為校長	上海	上海市教育局設	⑦一五八—一五九
國立重慶師範學校美術師範科	一九四○·八—一九四六	黃顯之、藤珍為校長	重慶		⑯一六一
福建省立師範專科學校藝術科	一九四一·六	謝投八為主任	福州	一九四一教育部通令各省師校辦理「美術專科師資訓練」	②二二六
湖南省立第十一師範學校藝教組	一九四三			一九四一教育部通令各省師校辦理「美術專科師資訓練」	②一○七
河南省立信陽師範學校藝術組	一九四四		信陽	一九四一教育部通令各省師校辦理「美術專科師資訓練」	②一○七
河南省立藝術師範學校	一九四四·秋			一九四一教育部通令各省師校辦理「美術專科師資訓練」	②一○七
江蘇省立江寧師範學校美術科	一九四六	馬客談為校長	南京		⑦一六四—一六五
臺灣省立師範學院藝術系	一九四八	黃君璧為主任	臺北		⑭六八—七二

科				
臺灣省立師範學院圖畫勞作專修科	一九四七	莫大元為主任	成立時間未詳	⑭六八
國立長白師範學院勞作圖畫專修科				④二一〇
福建集美師範學校美術科		集美	成立時間未詳	⑯一六一
國立西北師範學院勞作科			約抗戰時期	⑤一四五
國立成都高等師範學校工藝圖畫專修科		成都	成立時間未詳	⑨一八四四
浙江省立第一師範學校藝術科		杭州	成立時間未詳	⑰第三期六七
資料出處	同「一九一二年至一九四九年全國主要美術學校一覽」資料出處。			

第二節　戰後臺灣美術專門學校之中報

綜合上節所述，可窺見民國以來美術學校興起的盛況。儘管其中有些校史極為短暫，有些規模、設備也略嫌粗陋，但民國以來趨於強烈的「中國美術現代化運動」，主要仍是透過這些林立的美術專門學校，傳播新興思想，進行創作實驗。所有民國以來知名藝術家，莫不寄身在這些或大或小的美術學校，一方面進行本身的創作工作，一方面從事美術教學的任務。如：劉海粟在上海美專倡導「藝術革命」、林風眠在杭州藝專呼籲「國畫革新」、徐悲鴻在中大藝術系及北平藝專主張「改良國畫」，

又如：呂鳳子（北平藝專、正則藝專）、陳之佛（四川時期的國立藝專、上海藝專、中大藝術系）、潘天壽（上海美專、四川時期的國立藝專）、顏文樑（蘇州美專）、高劍父（南中美術院、廣州市立藝專、中大藝專、杭州藝專）、張大千（中大藝術系、北平藝專）、齊白石（北平藝專）、傅抱石（中大藝術系）……等人，無一不以美術學校作為安身立命、施展抱負的主要場所。雖然目前所知的資料，如各校的課程內容及師資名冊，尚不完整到可供統計分析的程度，但根據一般觀察，在這段被稱為「學校派時代」的期間，一個明顯的特色即為：這些專業性的美術學校，主要致力於

西洋繪畫之推廣與研究，主持人大半留學日本或歐洲，以學習西洋美術爲主，但在學校中卻始終是西畫與國畫並存，同時，大多數擔任教職的知名畫家，從不單純以「國畫家」或「西畫家」自居，國畫家事實上也學西畫、畫西畫；西畫家同時也畫國畫，更多的人努力於把西畫的理論、技法融合到國畫裏頭，創造新的畫風。這些留外「學習新法」的畫家，最終的目的在「以西潤中」，逐漸與「汲古潤今」的路子兩相融合。這種情形與同受西潮衝擊的日本畫壇大不相同，近代日本對西畫的吸收，大多是純粹學習西畫的素材與技法，藉以產生眞正的西洋畫家❷，日據臺灣畫家也有類似的傾向，但在一九四九年以前的中國大陸，幾乎找不到這種「純西畫家」的活動跡象❸，即使有之，也未見產生任何明顯的影響。此外，另一同時值得留意的現象：就是上舉知名畫家兼教育家，全都集中在美術專門學校中，相對的，民國以後的師範學校美術科系，則較少發見創作上有傑出成就者。中國美術教育，於清末雖由師範學校發端，但在民國以後，美術專門學校與起，與師範學校逐漸分工，各有專司，前者以培養專門美術創作人才爲主，後者則在培養一般學校的美術師資。

從以上事實觀察，民國建立以來，封建時代的畫院制度自然消失❹，美術專門學校事實上已完全取代畫壇領導地位，支配整個繪畫主流走向，「中國美術現代化」的大目標前進，因此，在本質上，美術學校（尤其是私立美術學校）非但不是傳統、保守力量的支持者，反而是推動進步、積極革新的主導力量。至於保守、傳統、與現代化脫節的殘存勢力，只得以聯誼性質的書畫社團形式，存在於某些以前清遺老爲中心的上流社會中。較著名的如：「海上題襟館金石書畫會」，大致開始活動於清光緒中葉的上海，類似金石書畫家的沙龍性質，辛亥革命後，來自北京的高級官員，大多參與該會，一時形同亡清朝官在上海的俱樂部。晚飯後彼此聚集會所，不論金石書畫、時政輿論，無所不談，時或相互展示收藏書畫，交換批評意見。首任會長爲汪洵，汪去逝後吳昌碩繼任，會員將近一百人，如陸恢、商笙伯、錢匡、呂萬、黃葆鉞、錢化佛、王一亭、盛宣懷、丁輔之、俞語霜、吳待秋、賀天健、吳石潛、黃山壽……均是；該會活動一直持續到一九二六年秋天，大約有三、四十年的歷史❺。

❶　前揭鶴田武良文，頁八五。

❷　同前註。

❸　同前註。

❹　此種由政府設立專門機構，專責供養藝術家之作爲，一九四九年以後，中國大陸留有「畫院」之設立，與作爲教育機構之「美院」並立。

「海上題襟館」結束活動的同年（一九二六年），「古權今雨社金石書畫社」相繼成立，該社實際上即是前者的繼承者，主要會員有丁輔之、高野侯、趙叔孺、唐吉生、王一亭、錢瘦鐵、丁念先、趙雪侯……等四、五十人。題名「今雨」，即含有「除了題襟館的舊雨之外，並歡迎志同道合的新會員參加」之意，性質一如題襟館：不收會費，一切茶水房租、傭役等供應，都由西泠社主人吳幼潛、振平昆仲負擔。聚會時間，爲每晚六時至十時，風雨無阻。此外尚有紱餐會及消寒會等組織；紱餐會每月舉行一次，先於每年元宵由參加者聯合紱餐一次，即席抽定次序，挨次輪值，作東召集❻。

其他又如：豫園書畫善會（創立於一九〇九年，活動至一九三七年）、宛米山房書畫會（一九〇九—一九三七年）、停雲書畫社（一九二一—一九二七年）、青年書畫社（一九二二—一九二四年）、紅葉書畫社（約一九二二年—？）、盛澤紅梨金石書畫會（一九二五—一九四五年）、表月畫社（一九二五—一九二九年）、上海書畫聯合社（一九二五年—

？）、長虹畫社（一九三〇年—？）、清遠藝社（一九四〇年—？）、行餘書畫社（一九四六年—？）❼，均屬上海地區傳統書畫社團，其會員作品，或有一、二人稍具新貌，然就社團本身成立宗旨或實際活動內容而言，聯誼遣興的性質較濃，對美術現代化的問題極少甚至根本全無關懷。

上海以外，還有幾個地區，也有類似的團體存在，如北平、天津、杭州、吳興……等地。在近代化歷程中，北平原較上海更具保守特性，尤其清亡之後，大多數文人、畫家均移居上海，活躍北平畫壇者，多屬前清高官的士大夫畫家，且其活動偏向個人業餘性質，如：張之萬，其畫學自王石谷，擅長文人式山水，清爽鮮明，鶴田武良推許他是清末北京畫壇第一人❽。翁同龢，光緒帝的老師兼得力助手，書法也富盛名，他態度自由，風格不定型，在稚拙中表現高雅氣質。又如：陳寶琛、鄭孝胥、姜筠、吳穀祥、林紓……等人❾

至於書畫社團，則有：「中國畫學研究會」，一九二〇年成立，創立人爲：周肇祥、陳漢第、徐宗浩、陶熔……等，會員一千餘人，屬教學機關，學

❺ 前揭鶴田武良文，頁七三—七四；及前揭《中國民初的美術團體》（上），頁一六五。《藝術家》六二期，頁一五八—一五九，一九八〇・七。

❻ 前揭鶴田武良文，頁七七；及前揭《中國民初的美術團體》（上），頁一五九—一七〇；及《全國文化機關一覽》（一九三四・二調查），原中國出版社印行，臺北大・出版社重印，頁九七三・四。

❼ 前揭鶴田武良文，頁七七。

❽ 前揭《中國民初的美術團體》（上），頁一五八—一五九。

❾ 前揭鶴田武良文，頁七五。
同前註。

員學成後出任教職者百餘人，散處全國各地，曾發行《藝林月刊》乙種❿。次如：「湖社」，一九二七年創設，乃金拱北（紹城）逝世後，其長子潛菴及同門二百餘人，為紀念金氏所創，以金氏舊號「藕湖魚隱」得名，也曾出刊畫誌，以相寄贈；後因潛菴中風，社務無形中斷；主要社員有：傅雪齋、吳鏡湖、胡佩衡、于照、徐宗浩……等人⓫。再如：文藝學會（活動起止時間未詳）、雪廬畫社（？）、翰墨雅集（？）……等，以及天津的綠渠畫會（？）、龍門畫會（？）、杭州的西泠書畫社（一九二五─一九三七年）、藝社（一九三五年）、小留青館書畫社（簡稱「書社」，時間未詳）……等等⓬。

這些書畫團體散佈全國，為數不少，但均以延續傳統繪畫風格為目標，其中雖亦有以「精研古法、博採新知」為宗旨的⓭，但古法在他們眼中，既深且廣，研之既已未逮，何有餘力採汲新知。因此他們表現的風貌，自多屬古人面目，成為與美術學校風格鮮明對照的另一股力量。

這種以美術學校為革新主力，民間社團為保守勢力的畫壇結構，形成民國以來「中國美術現代化運動」的特殊風貌，同時也對「中國美術現代化運動」產生頗為有利的影響，因為畫壇透過專門學校，同時達到普及化、專業化的目標，成為畫壇的主流意識，加速了對「中國美術現代化運動」的檢討與推進。然而這一情勢，在戰後，尤其是一九四九年以後的臺灣，面臨了重大的改變。

在一九四九年的變局中，前提美術學校的主持人，幾乎沒有一位跟隨國民政府遷移來臺；在稍後時間，許多大陸時期知名學府，紛紛在臺申請復校、復學的熱潮中，也未見任何一所美術學校的校友，曾經做過相同的努力。這一現象，姑不論原因為何，即已顯示：民間以來，「中國美術現代化運動」一直以美術專門學校作為核心進行的方式，在戰後臺灣已經暫告中輟；這問題一直要到一九六二年板橋藝專美術科設立。形式上才有了改善，但情勢已大不如前。

戰後臺灣，在一九七○年以前，專科以上程度美術學校，設置的情形大致如下⓮：

❿ 前揭《中國民初的美術圖體》（下），頁一三四─一四二。

⓫ 前揭鶴田武良文，頁八一；及《中國民初的美術團體》（下），頁一三五。

⓬ 《中國民初的美術團體》（下），《藝術家》六四期，頁一三四─一三五，一九八○・九。

⓭ 如「中國畫學研究會」即以此為立會宗旨，參見前註，頁一三五。

附表六 一九四九—一九七○臺灣地區專上美術學校一覽表

創設年份	校名	備註
一九四七	省立師範學院圖畫勞作科	一九四九改稱藝術學系　一九五五改制師大
一九四七	省立臺北、新竹、臺南師範學校藝術師範科	一九六七改制國立，並更名美術學系　一九六七改制國立　一九六○年前後，各校改制師專，新竹師專一所設有美勞師資科，僅設美勞組，唯
一九五一	國立政工幹校美術組	一九五七改稱美術科　一九六○改制美術系
一九六一	國立藝專美術科	
一九六二	私立中國文化研究所藝術學門	
一九六三	私立中國文化學院美術學系	即後來之文化大學藝術研究所

自一九四五年至一九六○年間，臺灣地區與美
術有關的幾所學校，分別是：師大藝術系，北師藝
師科、竹師藝師科、南師藝師科及政工幹校美術科
等數所。這些學校不是師範學校，便是軍事學校，
在創校宗旨與教學目標上，都不是以純粹藝術創作

由上表顯示，若以一九六○年「現代繪畫」的興起
做一分界，之前稱爲「現代繪畫運動萌芽期」，之
後稱爲「現代繪畫運動全盛期」；那麼在現代繪畫
運動萌芽期間，臺灣幾無一所眞正的美術專門學
校。

❹ 本表資料依據：
國立師範大學美術系編《國立臺灣師範大學慶祝三十週年校慶美術學系專輯》，一九七七。
國立臺灣藝術專科學校編《藝專三十年專輯》，一九八五·一○。
臺灣省立臺北師範專科學校編《北師四十年》，一九八五·一二。
政治作戰學校《政治作戰學校校史》，未註年月。
張德文〈近三十年來我國大學院校之美術教育〉，《教育資料集刊》第一二輯，頁六九—一二○；臺北國立教育資料館，一九八六·六。
張志良〈近三十年來我國專科學校之美術教育〉，《教育資料集刊》第一一輯，頁三三八—三三九。
黃元慶〈三十年來的美術教育〉，《藝術學報》三八期，頁九七—一二七，國立臺灣藝術專科學校，一九八五·一○。

人才的培養爲主要任務。

政工幹校美術科設科的宗旨，係「以三民主義爲最高準繩，以『蘸起眼淚和鮮血，繪畫出倫理、民主、科學的新世界』爲構想⑮。一方面要培育學生成爲優秀的政戰幹部，一方面要治鍊學生成爲革命藝術的專業人才。」顯然該校負有革命、戰鬥的特殊任務，係以培養軍中所需政工人才爲首要目的，以鼓舞軍心、不戰而屈人之兵爲最高目標，純粹藝術創作的研究並不是該校主要考慮的課題。

至於其他幾所師範學校，則係以培養中、小學美術師資爲任務，在臺灣全無美術專門學校期間，這幾所學校雖或有心同時兼負培養藝術創作人才的任務，如以當時美術最高學府的師大藝術系爲例，其教育目標即明白標舉：

（一）培養中等學校美術教育師資。

（二）培養研究美術教育學術人才。

（三）培養美術創作人才⑯。

亦即將「培育美術創作人才」作爲教育目標之一，但事實上，不論在課程設計，或教學心態，始終以培養美術師資爲優先考慮。

在課程設計方面，依據一九四八年十二月頒訂，

一九五六年十一月修訂公佈的「師範學院共同必修及各學系必修科目表」規定：師範學院課程，分爲基本科目、專門科目及教材教法研究與教學實習等三項。基本科目及教材教法研究與教學實習，爲各學系共同必修；專門科目則依其性質作爲學系的必修或選修⑰。分系必修及選修的科目，係照一般大學分系必修及選修科目修習，但規定中加一但書，即「……惟各學系專爲高深研究而設之科目，與中等學校教學關係較少者，應予免修，另修習教育專門科目以補充之。」⑱換言之，師範教育的重心，並不在「高深研究」，而在「與中等學校教學有關」的科目，這一規定，充分顯露師範教育的本質。茲將師範學院藝術系學生，必修課程表列如次⑲。

由以下二表顯示：師範學院藝術系學生，在其必修科目的一二九學分當中，共同必修科目即占了五十五學分，幾占全數的二分之一弱。此乃師範教育體質，無法改變。因此，即使到了一九七六年，該系系主任張德文接受雜誌記者訪問時，仍明白表示：

一般美術系學生都有共同必修學分，但師大是教育學院，規定還要修二十個教育學分，

⑮《政治作戰學校校史》，第十二節〈藝術學系〉，頁二二五，政治作戰學校。

⑯《中華民國大學及獨立學院概況》，教育部，一九五五。

⑰《第三次中國教育年鑑》，頁二七○，教育部教育年鑑編纂委員會編，臺北正中，一九四七．八。

⑱同前註。

⑲同前註，以下二表，均採自同前註，頁二七一、二七五—二七六。

附表七　修訂師範學院藝術學系必修科目　（一九四七）

科目	學分	第一學年 上	第一學年 下	第二學年 上	第二學年 下	第三學年 上	第三學年 下	第四學年 上	第四學年 下	第五學年 上	第五學年 下	備註
三民主義	四	二	二									
國文	八	四	四									
英文	八	四	四									
中國近代史	六			三	三							包括「俄帝侵略中國史」史
哲學概論	三			三								教育系另設專科
教育概論	四	二	二									包括理則學　教育系另列專科
心理學	六	三	三									教育心理一上注重普通心理一下注重教育心理　教育系另列專科
普通教學法	二				二							教育系另加一學分
分科教材教法	六					二						教育學系與社會教育學系以教育原理代替教學原理代替
教學實習（一）	六							三	三			學分分列各系科目表內
教學實習（二）	二							三	三			
國際組織與國際現勢										三	三	
軍訓訓育	二					二						
體育												
共計	五五	一五	一五	六	五	二		三	三	三	三	

附表八　修訂師範學院共同必修科目表（一九四七）

科目	學分	第一學年 上	第一學年 下	第二學年 上	第二學年 下	第三學年 上	第三學年 下	第四學年 上	第四學年 下	第五學年 上	第五學年 下	備註
藝術概論	二			二								
透視學	二					一	一					
色彩學	二					一	一					
藝術教材及教法	二							二	二			
美術學	二	二	二									
美術史	二				一	一						
解剖學	二			一	一							
圖案	六											
素描	二三	四	四	四	四	二	二	一	一			
水彩畫	一〇											
國畫	三					一	一	一	一			
油畫	六					二	二	二	二			
書法	二	一	一	一	一	二	二	二	二			
用器畫	二	一	一	一	一							
共計	七四	八	八	一〇	一〇	一二	一二	七	七			上課二小時（每學分三小時）上課六小時（每學分六小時）上課三小時（每學分三小時）上課六小時（每學分三小時）上課三小時（每學分三小時）上課一〇小時（每學分三小時）上課一八小時（每學分三小時）上課六小時（每學分三小時）上課二小時（每學分三小時）

如此剩下來自由選修專門科目的學分就很有限了，……[20]

尤其在一九六〇年以前，師大藝術系尚未分組，有心學習西畫的學生，對國畫課程也必須花費同樣的時間精力去面對；反之亦然；這一作法，並非基於藝術創作的實際考量，而是為要因應日後美術教學上的需要。因此形成：教西畫的教授，對那些興趣於國畫的同學，儘量放寬要求的標準，得過且過；教國畫的教授，也對那些有心研習西畫的同學相待，不加要求。無形中造成學生時間上的虛擲，無法深入本身興趣科目的研習。「五月畫會」初期會員莊喆，即有一段文字，檢討這種教育，說：

❷　柏黎〈訪師大美術系主任——張德文教授〉，《雄獅美術》六五期，頁二二一，一九七六‧七。

我國高等美術教育從民國成立以來，是以培養專業藝術家為目的。全國多所美術學校大致都採取分科制，而以兩頭馬車式的中畫、西畫為主要科系骨幹。可是從三十年代末政府播遷來臺，或者說從光復初期起臺灣並沒有這種專業美術學院。師範大學是唯一設有美術系的最高美術教育機構，除此之外，師範專科學校中的臺北、臺中、臺南三校也設有美術科，但其目的也僅是以培育小學美術師資為宗旨而已。其功能與師範大學美術系之進一步去提高中學師資相同。正由於缺乏最高美術學院級的學校，師大美術系逐微妙地兼併了兩種功能，去報考的學生很少是想將來繼續當美術老師，但又沒有其他學校可進，所以多年來師大一方面要維持師範教育的目的，一方面又受著社會大眾的期望和壓力，要進一步滿足年輕美術家的渴望，在裏面無形暗湧著矛盾和衝突，最明顯的是受業學生要研修的課程很少有選修。必修的教育理論和其它普通大專共同必修課已經不少，又要兼顧中畫和西畫，這比起大陸時代的美術學院採分科式教育無形中需消耗一倍以上的學習時間，無論在時間與心智體力上都非常沈重。[21]

莊氏所言，正是有心獻身純粹藝術研究的師範學院藝術系學生，對師範學院藝術教育課程結構提出批判的代表。

類似情況，在其他師範學校中，更形嚴重。以下可將一九五二年及一九五五年兩次修訂的師範學校藝術師範科教學科目及每週教學時數表，再予列出，以為印證[22]：

[21] 莊喆〈五月畫會之興起及其社會背景〉《中國現代繪畫回顧展》專刊，頁一五，臺北市立美術館，一九八六‧二。

[22] 以下二表，均採自前揭《第三次中國教育年鑑》，頁二九五—二九七。

附表九　藝術師範科教學科目及每週教學時數表（一九五二‧一二修正公佈）

科目	第一學年 第一學期	第一學年 第二學期	第二學年 第一學期	第二學年 第二學期	第三學年 第一學期	第三學年 第二學期	備註
三民主義	二	二					
公民			一	一	一	一	
國文	五	五	四	四	四	四	

附表十　藝術師範科教學科目及每週教學時數表（一九五五‧八修正公佈）

科目	第一學年 第一學期	第一學年 第二學期	第二學年 第一學期	第二學年 第二學期	第三學年 第一學期	第三學年 第二學期	備註
三民主義	二	二					
公民			二	二			
國文	六	六	六	六	六	六	包括國語練習

合計	實習	勞作教材及教法	圖畫教材及教法	美術史	透視學	色彩學	美學	工藝概論	藝術概論	農藝	化工	紙工	土工	竹工	金工	木工	國畫	圖案	水彩	素描	測驗及統計	教育心理	教育概論	音樂	體育	物理	化學	博物
三三								二	二							二	二			六		三	一	二				三
三三									二							二	二			六		三	一	二				三
三六		二				二	二								二	二	二	二	二	四	二	二	一	二				二
三六	二	二					二								二	二	二	二	二	四	二	二	一	二				二
三三	四		二	三			二							二		二	二	二	二	四			一	二	二			
三三	七												二		二	二	二	二	二	四			一	二	二			

勞作教材及教法：包括勞作學科心理
圖畫教材及教法：包括圖畫學科心理

合計	軍事訓練	學校衞生	實習	美術勞作兩科教材及教法	透視學	藝術概論	家事	農藝	化工	紙工	土工	竹工	金工	木工	國畫	圖案	水彩	素描	教育心理	教育概論	音樂	體育	物理	化學	博物
三六	三				三									二				六	三	三	一	二			三
三五	三				二									二				六	三	三	一	二			三
三六	三		三	二								二	二		二	二	二	二		一	二	二			二
三六	三		五	二									二		二	二	二	二		一	二		二		二
三六	三	一	五	二		二	二							二	二	二	二	二		一	二	二			二
三六	一		一〇						二		二		二		二	二	二	二		一	二	二			二

美術勞作兩科教材及教法：包括教學法通論及美術勞作學科心理
教育概論：包括測驗統計及學校行政

在一九五二年的課程結構中，專業的美術
勞總學分數的四分之一弱（九五：二○四）；一九五
五年的修正，專業美勞課程反而更減低至五分之一
強（七三：二一五）。

其次，再就師範院校藝術科系教師的教學心態
檢討。多數師範學校教師基於自身的「責任感」，
或主觀成見，始終要求學生以成為一個盡職的中、
小學美術教師為志向。師大第一任主任莫大元，即
為典型之代表。莫氏係福建上杭人，早年畢業於日
本東京高等師範學校及日本大學，專習美術教育，
曾任福建音專教授及臺灣省政府參議等職，在師大
任教時，除「用器畫」等一些偏重實用的科目外，
主要教授課程為「美術教材教法」❷，以這樣的學
識背景來主持系務，偏重美術師資的養成，自無足
可怪，即使在他卸下行政工作之後，在課堂上，仍
時時不忘告誡學生：「到師大來，不是要當個藝術
家，而是要成為一個好的美術老師。」❷
第二任系主任黃君璧，為一國畫家，初掌系務
時，經常巡視素描、水彩教室，為的是要驅趕那些

逃避一般共同必修課程，而逗留在美術教室中作畫
的學生，督促他們返回一般教室上課，學生則以「老
師您若不是創作上的傑出成就，也不可能來此教導
我們！我們如何能不在美術練習上加倍努力？」相
詰議❷。

另外，北師藝師科主任周瑛，也在週會上，告
誡學生：「你們唸師範，只是做小學教師，不是當
畫家，搞什麼新派不新派！」❷
至於社會人士對師範學院藝術教育的觀感，可
從一九五○年十二月，一位署名「華民」的讀者，
投書當時的《新藝術》雜誌的內容得知：

……我是極誠酷愛繪畫，惟無途門可入，且
是職業青年，無法考藝專，而臺灣又無藝專
，只有在空閒時自修了，……❷

而編者的答覆也是：

臺灣目前連一間藝術專門學校也沒有，有者
僅得臺灣師範學院附設的藝術系，程度是藝
術師範，由國畫家黃君璧先生為系主任……

❷ 《臺灣省立師範學院四十一級畢業同學錄》，「全校教師一覽表」，一九五二‧七。
❷ 一九八七年十月十四日，訪王家誠（師大四八級）。
❷ 一九八八年五月二十日，電訪師大第一屆圖畫勞作專修科校友龔詩雄（現在臺南市私立長榮中學秘書）。
❷ 《藝術縱橫談——李仲生畫展記者會問答記要》，《民生報》一九七九‧四‧一七，七版，收入《現代繪畫先驅李仲生》，頁二○五，臺北時報，一九八四‧九。
❷ 《新藝術》創刊號，「讀者之頁」，頁二六，臺北廿世紀社，一九五○‧一二。
❷ 前揭《新藝術》創刊號，「讀者之頁」，頁二六。

云云，由此可見當時有心學習藝術的青年，其心情的苦悶，以及藝術中人對師大藝術系的印象了。

由以上分析，我們可以說：師範學校基於其設校宗旨，逐行其教學任務，並無可議之處；但從「中國美術現代化運動」的角度而論，戰後臺灣缺乏美術專門學校，欲以師範學校美術科系來兼代美術專門學校的功能，顯然會產生許多無法克服的矛盾與不足。儘管如此，在別無選擇的情況下，社會青年即使不願日後終生擔任教學工作，但基於對藝術的喜好，也只好投身當時僅有的幾所師範學校，在美術科系中，暫時滿足他們追求藝術的心願；一旦學業結束，不甘於教師的角色，即透過種種方式，尋求超越；而組成畫會、自辦展覽，正是最具成效的一種方式，藉此達成自我表現及追求藝術理想的目標。緣此，「中國美術現代化運動」的重心，由早期的美術專門學校，轉入民間畫會，形成延續日據時期臺灣新美術運動基本模式的現象。「五月畫會」即以師大藝術系畢業生爲核心，「東方畫會」則以北師藝術科校友爲主要成員，另外再加上一些熱愛藝術的軍中青年所組成。

下節即對五月畫會成立初期畫會的本質作一探討，並對師大藝術系早期的師資陣容再進行進一步考察，以究明「五月」成立的意義。

❶ 個人基本資料係依師大畢業同學錄及校友通訊錄爲據。

❷ 臺灣地區大專院校，慣以民國紀年稱呼該屆畢業校友，如民國四十五年（一九五六年）畢業者，即稱四五級；以下稱「級」時，均同。

第三節　五月畫會之成立

一九五七年五月十日，第一屆「五月畫展」在臺北中山堂揭幕，參展者：郭于倫、李芳枝、劉國松、郭東榮、陳景容、鄭瓊娟等六人；其個人基本資料如下❶：

郭于倫——男，一九三〇年生，廣東潮陽人，一九五五年師大藝術系畢業。

李芳枝——女，一九三四年生，臺北市人，一九五五年師大藝術系畢業。

劉國松——男，一九三二年生，山東益都人，一九五五年師大藝術系畢業。

郭東榮——男，一九二七年生，臺灣嘉義人，一九五五年師大藝術系畢業。

陳景容——男，一九三四年生，臺灣南投人，一九五六年師大藝術系畢業。

鄭瓊娟——女，一九三三年生，臺灣新竹人，一九五六年師大藝術系畢業。

從這份基本資料中，可以初步瞭解第一屆「五月畫展」在組織成份上的某些特質：

1. 第一屆「五月畫展」係以師大藝術系畢業校友爲組織成員，其中除陳、鄭二人爲四五級❷外，其餘四人爲四四級系友。

2.在性別與籍貫上並無任何成見，六人中包含男四人，女二人；本省籍四人，外省籍二人。

3.參展者年紀均極輕，最長的郭東榮，三十歲，最年輕的陳景容與李芳枝，二十二歲，都是甫出校門一到二年的年輕人。

在創作意念與作品表現方面，第一屆「五月畫展」並沒有發表任何宣言式的文字，也沒有能力印製作品目錄或圖片。目前有關這個畫展，最可貴的文字資料，就是畫展第三天（五月十二日）《聯合報》「藝文天地」所刊出的一篇評介文字，題名〈茁壯中的藝術新人〉❸，執筆人施翠峰（原名施振樞），他是師大勞圖科第一屆畢業生，也是所有展出人的學長。施氏在一九五〇年代起，即陸續在《聯合報》、《中央日報》……，發表或譯介有關藝術方面的文章，筆耕甚勤。〈茁〉文是目前可見介紹「五月畫展」最早的一篇文字，文中對參展六人的作品，都有所評介，可做爲掌握第一屆「五月畫展」創作風格的一項重要參考。

該文首先指出當時臺灣畫壇，一般成名作家的展品，不是老氣橫秋，便是老鍊成型；不是欠缺了蓬勃的活力與朝氣，便是創作意欲消沈。青年藝人的作品，雖然往往技法不成熟或者畫面上破綻層出，但是以他們率直而銳利的「感受性」和大膽而潑

辣的「表現力」，卻能表達出深藏的「藝術之心」。施氏認爲「五月畫展」，正表現著上述的特色❹。同時，他對參展六人的展品，分別加以評介，以下即將施氏所提內容，列表如下頁所示：

施氏的評語並非十分嚴謹，評論內容也多以個人印象及喜惡做標準，缺乏較爲具體的描述或析論，作爲報紙副刊的文字，對象是一般大眾，因此介紹性的意味自然強於學術性的評論。即使如此，但由於參展者日後記憶模糊，或避譚不願深談過去未成熟時期的作品，因此施文仍能提供研究者某些較客觀的訊息，至少可以藉以肯定第一屆五月畫展在創作風格上的某些趣向：

1.第一屆「五月畫展」的作品都是西畫，可見這是一個以研究西畫爲宗旨的年輕藝術家團體，對國畫方面的問題並未觸及。

2.在表現手法上，除劉國松「追求現代巴黎畫派」、「希求表現幻想感或超現實作風」，以及郭予倫的作品「織」，從名稱上判斷，偏向抽象構成趣味外，其餘作品，都是屬於寫實風格，題材不外乎人物、風景、靜物等三類。

一九六四年，五月畫會第八屆展出，國立藝術館特別爲他們印行了一本《五月畫集》❺，將會員

❸《五月畫集》，國立臺灣藝術館編印，一九六四·五。

❹《聯合報》一九五七·五·一二「藝文天地」版。

❺同前註。

附表十一　施翠峰評介首屆五月畫展作品內容一覽

出品人	品名	評語
陳景容	「日月潭」	以青色為主調統一了整個畫面，引人入勝。
	「人物㈠」	畫得相當堅實穩當。
	「人物㈡」及「看畫」	二作畫面，雖然使用了些鮮艷的色彩以期表現新穎的感覺，卻顯得潦亂些。
郭于倫	「織」	是六幅展品中最出色者。
	「家」	以有趣的構圖襯托出陽光的可愛。
李芳枝	「少女與猫」	風致秀逸。
	「退思」	背景（海景）似乎未曾經過作者思想的消化，顯得有點兒格格不入。
劉國松	「作品A」「作品B」	追求現代巴黎畫派，站在新派觀點論之：兩作確是表現得很出色，作者所希求的幻感或超現實作風，在畫面上淋漓盡致。
	「夢」「都市建築」	兩作徒然成為強烈色彩的「堆積」而已。
郭東榮	「俯望」	或許因正服役軍中，環境與時間上不容許，故此次展品較過去稍有遜色，惟此二作較令人喜愛。
	「黃昏」	
鄭瓊娟	「花與果」「靜物㈡」	七作中此二作均屬佳作。
	「風景」	或許作者善於靜物畫，此作卻整理得有些板滯。

圖一　劉國松(1932—)五月的阿里山　布上加石膏、油彩　1957

圖二　五代佚名畫家　秋林群鹿圖軸　絹本設色
118.4×63.8 cm　臺北故宮藏

的歷年作品做一回顧，唯畫集中的五位「五月」畫家，已僅有劉國松一人爲首屆創始會員。就劉氏刊在畫集上的一件首展作品觀察。這件標名 "Mount Ali May"（「五月的阿里山」）❻（如圖一）的作品，在畫面上已開始採用自動性技巧，構成萬木聳集的印象，在樹叢密集處及空白疏鬆處，都畫上一些頗具原始岩畫趣味的符號式動物，有一些仰首

站立的梅花鹿，也有一些或飛或立的長腿鳥類，可以看出劉氏那種不願流俗，欲闢蹊徑的用心，構圖上係採俯視角度，這正是傳統國畫中習用的構圖，畫面趣味也極易令人想起五代畫家的「秋林羣鹿圖軸」❼（如圖二），劉氏早年學習國畫的影子，雖在油畫創作中仍隱約可見，但若說這樣的嘗試，則未免言之猶早。

一九六九年，李鑄晉所撰《一個現代畫家的成長——劉國松》❽一書中，搜集了部份劉氏早期的作品，其中幾幅標記一九五七年的作品，如「兒時的回憶之一」、「兒時的回憶之二」、和兩件「靜物」，都是明顯介於立體派與野獸派之間的風格；

即使是兩件作於一九五八年的「裸婦」及「舞」，更是馬蒂斯與畢卡索強烈影響下的產物（如圖三）

❾。

由上可知，不論在創作理念或作品表現方面，第一屆「五月畫展」，即使風格最為新穎的劉國松，實際上並還沒能提出任何確切有力的主張或作法

圖三　劉國松(1932—)舞　布上油彩加沙　80×64.77 cm
1958　臺北私人藏

；日後成為該畫會強烈主張的「現代繪畫」思想，或中西繪畫混融的各種嘗試，也都未在第一屆畫展的作品中顯露端倪。誠如劉氏日後所言：五月畫會成立之初，基本上是「全盤西化」的，甚至連在名稱的擇定上，也是取法於巴黎的「五月沙龍」，當時的希望是朝向「五月沙龍」的同一目標❿。因此

❻ 同前註，劉國松部份第一頁。

❼ 該畫現藏臺北故宮博物院。

❽ 李鑄晉《劉國松──一個中國現代畫家的成長》（英文版），國立歷史博物館，一九六九。

❾ 同前註，頁二三。

❿ 葉維廉《與虛實推移，與素材佈奕──劉國松的抽象水墨畫》，《與當代藝術家的對話──中國現代畫的生成》，頁二五三，劉氏自白，臺北東大，一九八七。

，在本質上，第一屆「五月畫會」，實際上就是師大藝術系畢業生，為研習西洋繪畫，而組成的一個相互激勵、彼此觀摩的團體，對外公開的一次作品發表會。

而事實上，這次畫展的前身，也就是前一年（一九五六年）在師大藝術系內部舉行的「四人展」。一九五六年，甫自師大藝術系畢業一年的劉國松、郭東榮、李芳枝和郭于倫等四四級同班同學四人，在師大藝術系教室，舉行了一次「四人聯合畫展」❶，展出內容全屬西畫作品，其動機是向校內師長、學弟展示他們畢業一年以來的研習成果。

關於這次畫展的原由，郭東榮回憶說：

民國四十三年春天（按：即一九五四年），廖繼春老師從師大後面的宿舍，搬到師大前面的新樓房之後，把宿舍改為畫室，準備招收學生。畫室位於雲和街十三巷三號，因此取名為「雲和畫室」，我就是第一任管理畫室的負責人（第二任為吳炫三）。當時我剛好休學了一年，就搬進畫室居住，……我個人的F一二○號畢業製作油畫「化裝晚會」就是在這個畫室裏完成的。

大宿舍無法再住，跑到畫室來找我設法安置。我無奈只好帶兩位同學去見廖老師，廖老師笑著以溫柔的眼光答應他們二位暫住畫室。這雖是一件小事，但卻可以證明廖老師愛護子弟的情形。

就在這一年之前，美術系四年級舉辦阿里山美展，我因為和郭于倫這一年沒上阿里山，不能參加畫展，為了彌補此項遺憾，當時我倆準備單獨舉行一次「郭東榮、郭于倫二人畫展」。以後因怕造成誤會而作罷，此後在雲和畫室舊話重提，我三人意見相合，再邀李芳枝同學於畢業一年後，返回師大舉行「四人畫展」。❷

這個屬於校內活動的「四人畫展」，其展出的情形，名作家鍾梅音也留下了一段文字記錄。鍾梅音因曾經短期旁聽過師大藝術系課程，學習素描與油畫，與當時三年級的劉國松等人相識。因此當劉等在母校舉行「聯合西畫展」時，她便在《中央日報》上撰一短文，題目即為《四人聯合畫展》❸，介紹四位參展者的作品。鍾梅音寫道：

李芳枝是位本省女同學，色彩一清如水，美極了！郭于倫擅長描寫，作品很結實；郭東

❶ 劉國松《重回我的紙墨世界》，《我的第一步》（下），頁三三二—三三三，臺北時報，一九七九。

❷ 郭東榮《廖繼春與五月畫展》（未刊稿），轉引自劉文三《一九六二—一九七○年間的廖繼春繪畫之研究》，頁一七，臺北藝術家，一九八八·四。

❸ 《中央日報》一九五六·六·二三，六版。

榮喜歡畫工廠林場的勞働羣眾，長於力的表現；劉國松是鬼才，學誰像誰，直可亂眞。[14]

想，在聯想之後，更趨具體，並進一步確定了畫會名稱。

原來在聯合畫展結束後，四位同學作品的得失外師家召開檢討會，會中除了檢討各人作品的得失外，對當時畫壇的沈寂氣氛也多所批評，因此，大家決議仿照法國「五月沙龍」的構想，成立「五月畫會」，作爲聯絡友誼、研習畫藝的常設團體，每年五月展出一次。而在這個討論、籌議的過程中，廖繼春顯然始終站在一個積極鼓勵、全力支持的地位上，這是相當值得注意的一件事。郭東榮說：

> 畫展一開（按：指四人聯展），廖老師對我們鼓勵甚多，說我們夠水準了，叫我們成立畫會，借租中山堂正式舉開畫展，於是第一屆「五月畫展」就此誕生了。這是「五月畫展」的 ROOT「根」。[17]

至於關於這個畫會的本質，由前提鍾文對「學會」的介紹，可以歸納出如下幾個特色：

一、重視學院教育的訓練。
二、提倡純粹藝術，反對商業性質的展出。
三、強調創造精神，不願受一成不變的規範限

鍾梅音對自己的批評又補充說：

> 以上的批評未必恰當，尤其是劉國松，他最崇尚創造精神，一定不以爲然。[15]

鍾文對作品的介紹顯然相當簡略，不足以瞭解衆人當時的畫風，但該文最大的價值，乃是在於最早預告了「五月畫會」成立的訊息，鍾文寫道：

> ……他們預備組織一個學會，每年舉行畫展一次，會員必須在藝術學校畢業，且作品在水準以上者。其特點是：
>
> 一、畫展不賣錢，純屬藝術方面的欣賞與觀摩。
>
> 二、希望前輩畫家們能重視青年人的創造精神，不要用一成不變的規範去拘束活潑的創造力。
>
> 三、有些本省畫家認爲師大藝術系畢業同學往往用非所學，所以學畫是生命的浪費，現在他們要以事實來證明那是偏見。[16]

鍾文寫於「四人聯展」期間，可知「組織畫會，每年展出」的構想，在聯展之時，即已形成。而這構

制。

四、以實際成績證明藝術系學生的藝術能力。

[14] 同前註。
[15] 同前註。
[16] 《中央日報》一九五六‧六‧二三，六版。
[17] 前揭郭東榮文，頁一七。

這些特色，在畫會正式組成，及展出初期，並未改變；換言之，「五月畫會」固然強調創造、提倡藝術，但事實上，對當時逐漸形成的「現代繪畫」思想根本尚無體認，或說至少還沒有投入實踐的決心。而其畫會組成的最大動機，只是在於反駁「某些本省畫家以爲師大藝術系同學用非所學，學家，仍將師大藝術系視爲一所只能培養老師，不能培養畫家的普通師範學校，而不視其爲專門的美術學校。因此，「五月畫會」乃在組成構想中，特別確定「以藝術系畢業校友爲入會條件」的原則，想以實際的創作成績，獲取認同。

從「五月畫會」成立的過程觀察，「五月畫會」的成立雖然是有意對「臺籍老畫家」提出不同的藝術見解與表白，但同爲臺籍畫家的廖繼春，卻對「五月」的成立，深具催生、引導的關鍵性地位。「五月畫會」初期成員，都和他關係密切、情誼深厚；在創作思想和藝術追求的態度上，也深受廖氏極大的影響。誠如郭東榮所云：

「五月畫展」之發源地爲師大和「雲和畫室」，現在「雲和畫室」雖然已經不存在，廖繼春教授亦不在人間，但他愛護後進之精神卻永遠存在我們的心中。在臺灣美術運動史上留下輝煌的足跡。⑱

基於這段史實，如果我們說：日據時期以畫會做爲推動美術運動主要手段的模式，經由廖氏傳承到「五月畫會」這批戰後年輕學子的手中，應非過語。

廖繼春是日據時期已經享有盛名的傑出西畫畫家，一九〇二年生於臺中豐原（原名葫蘆墩）的一個貧苦家庭，父母早逝，八歲後，全賴大哥撫養成人。一九一八年，公學校高等科畢業，在導師鼓勵下，考入臺北師範學校，並在此一時期，開始正式接觸西洋美術的學習。一九二二年三月，師範學校畢業，分發母校臺中豐原公學校任教；同年，與暗戀多年的房東女兒林瓊仙訂婚；林女之父林慈，乃是豐原地區頗孚眾望的士紳，同時也是臺中一中及臺南長榮女中的創辦委員；平素熱心公益，尤其在嘉南大圳籌建時，出錢出力，贏得敬重。林女自幼接受良好教育，彰化高女畢業後，即在內埔公學校任教。一九二四年三月，廖氏在她的鼓勵、支持下，赴日留學，進入東京美術學校圖畫師範科⑲；同年（一九二四年）七月，回臺成婚。一九二七年，完成學業返臺，在岳父及另一位教會人士，也是臺灣早期文化運動重要人物林茂生⑳的介紹下，進入臺南私立長榮中學及長榮女中任美術教員，這在當

⑲⑱
前揭與郭東榮文，頁一七。
當時與廖同爲圖畫師範科之臺籍畫家，尚有陳澄波、張秋海等人。

時是少數臺灣人擔任中學教師的特例㉑。

廖氏生性木訥寡言，但在美術活動中，卻始終熱心參與臺灣新美術運動的推展。一九二七年，甫自日本返臺，就與陳植棋、倪蔣懷、陳澄波、顏水龍、郭柏川、李梅樹、張秋海、楊三郎等人創設「赤島社」。這是一個以留日美術學生為成員的畫會組織，在當時臺灣畫壇，具有舉足輕重的地位。一九三四年，臺灣最大的民間畫會——「臺陽美術協會」創立，廖也是重要人物之一；當時廖住臺南，但仍為此事往返南北，極力促成。

一九四五年臺灣光復，廖先在臺南一中代理幾個月的校長之職，隨即轉往臺中師範任教㉒。一九四六年五月，省立師範學院（即師大）創立，李季谷擔任首任院長，一九四七年，二二八事件之後，臺灣行政長官公署改組為臺灣省政府，李氏調赴浙江工作，由時任教育廳副廳長的臺籍人士謝東閔兼

攝院務㉓，謝與廖為小同鄉，加以廖既有的藝壇聲名和成就，同年該院增設圖畫勞作專修科時，謝即將廖聘至該科任教。當時該科主任，即是前提的莫大元，與廖都是留日美術學生。

蓋日據時期臺灣中學師資的主要來源，乃是日本國內的師範生及少數寓臺學人㉔，美術方面也不例外，光復後，除北、中、南等數所原已存在的師範學校，繼續培育小學師資外，中學師資則完全缺乏，政府於是在臺北市和平東路一段，日人原設高等學校舊址，迅速成立師範學院，以作為中等學校教師養成之所。是年（一九四五年）八月招生，九月開學，計有教育、國文、英語、史地、數學、理化、博物、體育、音樂等九專修科，和一年制的專修科一班㉕。圖畫勞作專修科是所有科系中設立最遲的，一九四七年九月中旬，各校都已經開學上課，該科才刊登報紙招生，當時前往報考的，大多數

㉕ 前揭《臺灣省立師範學院四十一級畢業同學錄》，「院史」。

㉔ 吳文星《日據時期臺灣師範教育之研究》，緒論頁三—四，國立臺灣師範大學歷史研究所專刊（八），一九八三·九。

㉓ 參見《臺灣省立師範學院四十一級畢業同學錄》，「院史」，一九五二·七。

㉒ 前揭謝里法《色彩王國的快樂使者》，頁五九。

㉑ 日據時期，另一位任教中學之畫家，即石川欽一郎之私淑門生藍蔭鼎，任教於臺北第一、第二高女。廖氏生平，參見謝里法《色彩王國的快樂使者——臺灣油畫家廖繼春的一生》，《雄獅美術》一八一期，頁四八—五二，一九八〇·一二。

⑳ 林茂生，一八八七年生於臺南竹仔崎，係臺灣第一位留美哲學博士，戰後曾任臺灣大學文學院院長，二二八事件中遇害。林氏生平參見廖仁義〈歷史裂痕下受辱的靈魂——紀念臺灣思想家林茂生博士百歲冥誕〉，《自立晚報》，一九八七·一〇·三〇—三一，十版。

是本省愛好藝術的青年。由於光復未久，初習國語，考試時國文的表達特別感覺困難，廖繼春時爲主考教師，以他切身經驗，特別協商校方，允許學生摻雜日文作答，其親和的個性，在首屆學生中，已留下極深刻的印象❷⑥。

第一屆招收學生十九人，計男生十四人，女生五人。從籍貫分析，男生十四人中，除兩人籍貫福建外，其餘都是本省青年。女生五人中，一人爲臺北市人，其餘四人，分別是：浙江二人、山東、湖北❷⑦。該屆學生在一九五〇年修畢在校三年課程，即分發學校實習一年。一九四八年招收第二屆學生，隔年（一九四九年），勞圖科卽改爲藝術學系❷⑧；時值大陸撤守，部份大陸畫人跟隨國民政府來臺，當時院長劉眞（一九四九年四月接任）聘國畫家黃君璧爲系主任，此後師大藝術系卽在黃氏主持下，直到一九六九年秋天，整整二十年的時間；換而言之，在一九五〇年到一九七〇年，整個現代繪畫運動期間，師大藝術系都是在黃氏主持下，這一作爲戰後「中國美術現代化運動」主調的現代

畫運動，儘管它的主要成員，有極大一部份是來自師大藝術系的畢業生，但就該系教師與此一運動的關係而言，則除了廖繼春、孫多慈在一九六二年同時加入「五月畫會」成爲會員，並參與展出外❷⑨，其他教師不論贊成或反對，始終沒有實際參與的行動。在學院方面，針對這一運動提出意見者，反而是師大藝術系以外的臺大美學教授虞君質、東海大學教授徐復觀，和擔任教育部國際文教處處長的張隆延……等人。要瞭解這種現象形成的原因，有必要對初期師大藝術系的師資結構，再進行考察：

依據一九五二年師大藝術系第一屆畢業生畢業時，也就是劉國松、郭于倫、郭東榮、李芳枝等人就讀一年級時的教師陣容如下頁所示❸⑩：

此外，兼任教師部份：

副教授：林玉山、高家堃、彭光毅。

講　師：何明績、吳本煜、張奎悌、凌紹夔、廖未林、趙春翔、郭兆年等人❸①。

從這份師資名單中，以最具影響力的專任教授、副教授來分析：

❷⑥ 一九八八年五月二十日，電訪龔詩雄。

❷⑦ 參見《師大歷屆校友通訊錄》。

❷⑧ 《國立臺灣師範大學慶祝三十週年校慶美術學系專輯》，頁六「美術學系簡史」，一九七六‧一〇。

❷⑨ 《聯合報》一九六二‧五‧二三。

❸⑩ 前揭《臺灣省立師範學院四十一級畢業同學錄》，「教師一覽表」。

❸① 前揭《臺灣省立臺北師範學院四十一級畢業同學錄》，「教師一覽表」。

附表十二　一九五二師大藝術系師資一覽表

職稱	姓名	別號	性別	時年	籍貫	學經歷
系主任	黃君璧	君翁	男	五三	廣東南海	廣東公學畢業曾任國立中央大學教授國立藝專教授等職
教授	莫大元	健齋	男	五五	福建上杭	日本東京高等師範及日本大學畢業曾任臺灣省政府參議福建音專教授等職
教授	溥儒	心畬	男	五七	北平	德國柏林大學博士曾任日本京都大學教授北平師範學院教授
副教授	廖繼春		男	五一	臺灣臺中	日本國立東京美術學校畢業曾任臺灣文化協進會委員等職
	馬白水		男	四一	遼寧本溪	遼寧省立藝專畢業曾任吉林長白師範學院副教授
	袁樞眞	梅	女	三六	浙江天臺	日本東京大學及巴黎藝術院研究生曾任國立藝專副教授
	陳慧坤	上苑	男	四六	臺灣臺中	日本國立東京美術學校畢業曾任臺灣省立師範學院講師等職
	孫多慈		女	三九	安徽壽縣	國立中央大學畢業曾任杭州藝專副教授國立英士大學講師
講師	金勤伯		男	四二	浙江吳興	北平燕京大學畢業
	朱德羣		男	三七	江蘇蕭縣	國立藝術專科學校畢業
	林聖揚		男	三五	廣東澄海	國立藝術專科學校畢業
	許志傑	鐵錚	男	三四	四川梁山	教育部勞作師資班畢業曾任重慶松花江中學教員
助教	黃榮燦	大方	男	三六	重慶	國立藝術專科學校畢業曾任臺北工專講師
	徐瑩		女	三六	安徽桐城	私立武昌藝專畢業曾任吉林藝師副教授等職
助理	胡學淵		男	二七	湖南益陽	江蘇海門中學高中畢業

教授四人中，莫大元爲一研究美術教育及理論的學者，並不實際從事創作，其餘三人，黃君璧與溥儒屬傳統文人畫系統中的保守派人士[32]，而廖繼春以本省日據時期知名畫家，先後多次獲選帝展、臺展，並擔任臺展、省展審查員；觀念新穎，風格多變，又任教授之職，因此，對本省青年固有強烈親和力，對有心學習西畫的外省青年，亦同樣具有一定的影響力[33]。

在副教授方面：六人中，金勤伯也就是本章第二節所提及的北平傳統書畫家金拱北的姪子，勤伯承襲乃伯畫風，仍是一個傳統國畫家[34]；陳慧坤原從事東洋畫創作，後才改畫油畫，作風纖細柔弱，影響不大，甚且一度遭受學生爲文攻擊[35]。馬白水用心於水彩創作，也在中西混融的目標下，做過許多嘗試，他的作品是屬於循序漸變的一路，但拘於形象呈顯的強調，風格始終未能展現更寬廣、自由的面貌，他所創的一套技法，一度成爲全國水彩初習者學習的典範[36]，但在新思想的啟發引導上，則較少發揮作用。袁樞眞、孫多慈都是純粹的西畫創作者。袁早年畢業於上海新華藝專，一度受教於臺籍畫家陳澄波，後留學日本大學繪畫科及巴黎美術學院，一九四〇年返國後，先後服務國立藝專（時校址重慶松林崗）、國立重慶師範美術科，一九四九年來臺，進入師大，擔任素描課程[37]，袁氏雖然擁有完整的學經歷條件，但在藝術創作上，始終沒有明顯的革新主張或表現；孫多慈是徐悲鴻中央大學藝術系的學生，曾因捲入徐氏家庭糾紛，備受囑目；來臺後，凡事謹愼保守，寫實功夫精深，態度又活潑寬容，頗具長者風範，照顧晚輩，無微不至[38]，對後來「五月畫會」的理想，相當同情，「五月」的赴美展出，孫氏也是主要的策動者[39]，但基於私人理由，始終不便正面支持[40]；比較而言，副

[32] 英國藝術史家蘇利文於《二十世紀的中國藝術》一書中，將溥心畬、黃君璧列入「傳統派」（Traditional school），係探古代藝術精華，做爲一己的表現技法。參見 Micheal Sullivan, Chinese Art in the Twentieth Century pp. 87~97, London, University of Glasgow, 1959。

[33] 廖氏對師大藝術系學生之影響，可再參見陳景容〈懷念我的老師〉，《繪畫隨筆》，頁一〇三—一一一，臺北東大，一九七八·九。

[34] 金氏之畫風，後由其師大學生喻仲林等人之「麗水精舍」一系承製。

[35] 劉國松曾以「魯亭」筆名，爲文攻擊陳氏參展「省展」之膠彩作品，參見本文第三章第二節「正統國畫之爭」。

[36] 馬氏曾任國民中學美術課本編輯委員，負責水彩教學部份之編輯，以其畫法做爲全國中學生學習水彩之示範，同時印行《水彩畫法圖解》一書，由新中出版社出版。

[37] 袁樞眞〈三十年畫筆生涯的回憶〉，《中等教育》三一：一·二合刊，頁一—二三，師大中等教育輔導委員會，一九七〇·四。

[38] 謝里法〈沒有寄出的賀年卡〉，《雄獅美術》五十一期，頁二一，一九七五·五。

[39] 趙敬輝〈送五月畫會作品赴美〉，《聯合報》一九六二·五·二二。

教授羣中對初期「五月」諸人較具影響者或爲朱德羣，一九五三年至一九五五年間，朱氏曾擔任劉國松等人班級的導師，在劉國松的回憶中，曾提及朱德羣是他一生中最具啓發性的老師之一，他追述自己進入師大藝術系以後的情形說：

……由於考試太順利，三百多人只取了十六個，我是其中之一，高興之餘，跟著來的就是狂妄自傲，不知珍惜那努力得來的學習機會，於是只貪遊樂，不知用功，每天與體育系的同學混在一起，成天泡在球場上。……那時候，他（按：指朱德羣）曾叫班上的女同學來勸我用功，不要再貪玩了，對我沒有起任何作用。但是有一次，我永遠也不會忘記的一次。那是二年級下學期，全校系級籃球比賽（體育系除外），最後決賽是中文系對我們藝術系，那天非常熱鬧，雙方啦啦隊都很多，朱德羣老師也去觀戰。那場比賽，雖然以三分落居屈居亞軍，但是我個人卻打得威風八面，甚爲精彩，頗出了些風頭。正在得意時，朱老師走過來對我說：「同學們都說你的籃球打得好，我真以爲怎麼個好法，今天一看之下，原來也不過如此！」說完之後調頭就走了。這一句話深深地刺痛了我的心，同時也點醒了我。

❹ 同註❸。
❹ 前揭劉國松〈重回我的紙墨世界〉，頁二一九。

劉國松從此全身投入藝術的研習，日後也時時不忘朱氏的教誨。但就「五月」而言，朱氏的影響似乎也僅在劉氏一人身上格外強烈而已。

總之，師大藝術系初期師資，從創作層面言，大體仍屬保守作風，穩健有餘、創新不足，與一九四九年以前，大陸時期美術專門學校相較，缺乏一股蓬勃朝氣，早期以西畫家爲中心提出各項革新主張的盛況，在師大藝術系也不復可見；遷臺之前在美術學校中從事圖畫教學者，若非從「學習新法」一路出發，接受西畫訓練後，再回頭從事圖畫改革的工作，如徐悲鴻、林風眠、劉海粟等；就是從「汲古潤今」一路出發，接續齊白石、吳昌碩等人的系統，莫不具備強烈的改革意願，傳統保守的文人畫家，抑或也在美術學校中佔一席之地，但始終不是主導性的人物。反觀師大藝術系的三位國畫家，既非新式美術學校出身，也非齊、吳一路革新系統，其藝術成就係來自家學淵源，主要貢獻或許是在保存中國傳統繪畫的技法，但在「中國美術現代化運動」的大趨勢下，卻缺乏正面、積極的意義。加以他們的地位特殊，黃既身爲系主任，更受召充任當時總統夫人宋美齡的國畫老師，時常隨侍出遊，身尊位崇；而溥儒則爲前清遜帝之弟，政治地位特殊。因此年輕學子卽使對當時「國畫界的沈悶氣氛感覺不耐」，但在保守政治氣候的籠罩下，初期仍

不敢對國畫的改革提出強烈的攻擊或要求，只得轉往西畫的學習，尋求出路。廖繼春正是在此一情境下，突顯出他獨特的魅力。

謝里法曾研究分析廖氏一生創作的幾個階段，指出：廖繼春三十歲以前，約當一九三五年到四〇年間，曾有過一段創作的高潮，當時正是他青年期創作力量最旺盛且工作最勤勉的階段。為了出品每年的「帝展」、「臺展」及「臺陽展」，作畫的態度一直認真謹慎，作品力求結實完整。中年以後，約自一九五二年到五四年，廖的創作慾又再度旺盛起來，表現的方法和作畫的態度也隨著年齡而開朗豪邁起來，色彩更為富麗。一九六二年，廖氏出國考察，又帶來了另一次高潮期[42]。謝里法的觀察分析，基本上相當正確，廖繼春進入中年以後的二度創作高峯，正和「五月畫會」的興起過程，暗相隱和。一九五二年至五四年間，廖繼春豪邁的畫風與富麗的色彩，正給予當時就讀師大藝術系的「五月畫會」成員以極大的感召，即使日後以沉靜青色調為風格特色的陳景容，在第一屆「五月畫展」中，也「使用了些鮮艷的色彩以期表現新穎的感覺」；劉國松的「都市建築」與「夢」兩作，也表露出對色彩的誇張強調[43]。早期「五月畫會」成員，在學習西畫的過程中，受到廖繼春畫風有形無形的影響，應

是可以肯定的。到一九六二年，廖氏歐遊回國，又進入創作的另一高峯，創作思想更為開放、自由，而也就在這個時期，廖氏加入了「五月」的展出。

廖繼春畫風的多向轉變，色彩的自由愉悅，在日據時期畫家中實屬特例。大多數日據畫家，尤其是一九二〇年代以前留日的畫家，作風大都偏向具象寫實的學院沙龍作風，也就是以嚴謹的素描基礎作為作品的主要架構，在明暗、構圖上力求穩定完整，以達到作品無懈可擊的要求。自留學的時期言，廖繼春一九二四年留日，較顏水龍、陳澄波、劉啟祥、林之助等人稍遲，與楊三郎、陳植棋、陳敬祥、陳清汾等人同時，比王白淵、郭柏川、陳進、林玉山、李梅樹、陳慧坤、李石樵等人更早，是屬於臺灣留日畫家中的前輩人物。與同時期的留日畫家無異，廖繼春早期接受東京美術學校學院式的訓練，係以外光派作為創作的基本模式，強調畫面的結構，與造形空間的處理，後來成為廖氏風格主要特色的色彩要素，在早期也僅是屬於畫面輔佐的地位。但廖繼春善於自省的能力，以及對色彩的強烈感受，終於使他擺脫了此前的規範，在戰後，大多數日據時期畫家仍在省展中一再重覆早期面貌，不思改變之時，廖繼春已自當年留日時期受梅原龍三郎野獸派色彩與筆觸的啟示中，跳脫外光派的表象

[43] 前揭謝里法《色彩王國的快樂使者》，頁六〇。

[42] 前揭施翠峰文。

描寫，展開出更純粹、自由的藝術天地，深深吸引當時藝術系的年輕學子。這也正是何以當同爲日據時期畫家的「省展」諸評審委員，遭受劉國松等人強烈批評攻擊的同時，廖氏獨能受到「五月畫會」等年輕藝術家尊崇的原因所在。

綜上所述，我們應可自美術學校教育發展的脈絡，爲「五月畫會」的成立做出一些結論：

1. 民初以來一直做爲「中國美術現代化運動」重心所在的美術專門學校，在一九四九年以後的臺灣暫告中斷。

2. 戰後臺灣的美術最高學府——師大藝術系，形式上是接續了民初以來美術學校的系統，本質上則是屬於一種以培養美術師資，而非以成就藝術家爲任務的師範學校，對有心成爲藝術家的年輕人而

言，頗多不足。

3. 師大藝術系初期的師資，多屬保守穩健的作風，其中日據時期臺籍畫家廖繼春以油畫教授的身份，畫風活潑自由，贏得學生尊敬，產生實質的正面影響。日據時期臺灣新美術運動的畫會經驗，也經由廖氏傳承到學生手中。

4. 「五月畫會」即是以師大藝術系畢業校友爲成員，由一九五六年的「四人聯展」擴大組成。

5. 「五月畫展」創立之初，目的在以實際成績，證明師範學校藝術系學生的創作作能力，以求取認同。雖有劉國松、郭于倫等人在作風上開始嘗試某些較具現代意識的畫風，但都僅止於表象上的模仿，對現代繪畫的思想，以及日後成爲該會重要主張的中西繪畫混融的嘗試，都未出現。

李仲生
畫室與東方畫會之成立

在劉國松等藝術系學生，對當時沉寂的畫壇氣氛產生不滿，企圖透過畫會組成，有所作爲的同時，另一股革新求變的力量，也在民間逐漸醞釀形成；引導這股力量成型的精神導師，正是大陸來臺西畫家——李仲生。

本章將從美術學校以外的另一脈絡，分㈠戰後初期臺灣畫壇與私人畫室之設立，㈡李仲生與安東街畫室，㈢八大響馬與東方畫會之成立等三節，探討促成另一新興美術團體「東方畫會」成立的一些因素，及其成立過程中呈顯的意義。

第一節　戰後初期臺灣畫壇與私人畫室之成立

一、臺灣本地畫家

戰後臺灣畫壇，有過一段蓬勃興盛、充滿朝氣的時期，這一時期，或可稱作「內臺文化交流的黃金時期」；時間大致起自一九四五年十月臺灣光復，終於一九四九年年底國民政府的全面遷臺❶，其間則以一九四七年二月「二二八事件」爲一中挫。

造成這股蓬勃朝氣的因素，主要來自三方面的力量：一是臺灣本地畫家、二是大陸來臺畫家、三爲日本滯臺畫家與學者。茲分論如下：

❶ 一九四九年十二月八日，總統頒佈命令：政府遷設臺北。參見《中央日報》當日報導。

❷ 陳氏生平參見謝里法〈陳澄波・學院中的素人畫家〉一文，原載一九七九・十二《雄獅美術》一○六期，收入《出土人物誌》，臺灣文藝雜誌社，一九八四・十・二十五。

一九四五年十月，臺灣在脫離中國版圖五十一年後，重歸祖國懷抱，臺胞莫不歡欣鼓舞；戰時爲逃避戰禍而隱居鄉間的畫家，此時又紛紛回到城市，重新投入工作崗位，恢復創作。受到光復欣喜心情的感染，大部分臺籍畫家對創作前途都充滿著憧憬與期望，脫離日本殖民政權控制後，臺灣人自此可以在自己的國土上當家主事了，這種欣奮熱切的心情，可以油畫家陳澄波爲一典型。生性天眞浪漫的陳澄波，早年留學日本，後應上海畫家王濟遠之邀，返回大陸任教，先後擔任上海新華藝專西畫科主任、昌明藝專師範科主任等職；活躍於上海美術界，一九三一年，上海市舉辦全國訓政紀念綜合藝術展覽會，陳受聘爲西洋畫部審查員，並以「清流」一作，榮膺「現代代表油畫十二家」之一；同年，全國中等學校夏季油畫講習會舉辦於上海，陳爲該會講師，作品並代表中華民國參加芝加哥世界博覽會中國美術回顧特展；之後，一度受派爲日本工藝考察團委員及上海市中等學校圖畫科督察、福建省美術展覽會審查委員等，陳澄波以一臺籍畫家活躍上海畫壇前後五年，到一九三三年，才因「一二八事變」餘波影響，被迫返回臺灣❷。一九四五年臺灣光復，陳氏欣奮之情溢於言表，以畫家身分

參與歡迎國民政府籌備委員會，並因通達「北京話」（國語）被推舉爲該會副委員長；同年，加入三民主義青年團，並擔任嘉義市自治協會理事；次年，任臺灣省學產管理委員會委員，旋膺選第一屆參議會議員，並正式加入中國國民黨，成爲臺省畫家中第一位國民黨黨員❸。陳氏基於對祖國的熱愛，在畫友中經常勸人說國語，積極幫助畫友認識祖國文化和同胞。他在一篇未題名的手札中，更明白昭示「生於前淸，寧死漢室」的忠貞心志❹。

此外，原本滯留大陸的臺籍畫家，光復後也紛紛返臺，回歸故里，投入戰後重建臺灣文化的行列，如：郭柏川❺、陳承藩❻、莊索❼……等人均是。

一九四六年六月，由文化界人士組成的「臺灣文化協進會」，在臺北中山堂（原公會堂）正式成立，游彌堅任理事長，理事十四人，美術界人士王白淵也爲理事之一。「臺灣文化協進會」成立後，積極推展各項文化活動，同年十月發行機關雜誌《臺灣文化》，在美術方面，同年九月十七日舉辦「美術座談會」，次年一月舉辦「中國古美術展」，六月舉辦「敦煌展覽會」，另又成立「臺灣工藝生產推進委員會」及設立「美術講座」等❽。

一九四六年十月，仿日據時期「府展」（原「臺展」）規模的「臺灣全省美術展覽會」（簡稱「省展」）在臺籍畫家楊三郎、郭雪湖等人的建議奔走下，正式成立❾，二十二日起，假臺北中山堂展出十天；所有日據時期成名的臺籍畫家，如：陳淸汾、劉啟祥、李石樵、陳澄波、顏水龍、楊三郎、廖繼春、陳夏雨、蒲添生❿、林玉山、陳進、郭雪湖、陳進輝、林之助⓫等，都成爲省展評審委員，這和日據時期臺籍畫家在「府展」評審員中，僅佔一、二席位，且時受排斥、取消的情況相比，自然是不可同日而語，畫家欣喜振奮之情，自可體會。

❸ 同前註。

❹ 同前註。

❺ 郭柏川於一九四八年自北平返故居臺南定居，成爲南部畫壇領導人物，生平參見·一九八〇·四《雄獅美術》一一〇期，「郭柏川專輯」。

❻ 陳承藩於一九三二年自日赴大陸，任教上海日本女子專門學校及北平景山美術學校，其生平參見王白淵《臺灣美術運動史》，《臺北文物》三：四，一九五五·三·五。一九四五年回臺，居高雄，爲美術史研究者莊伯和之父。

❼ 莊索，一九二七年赴厦門學習美術，一九四五年回臺，從事油畫創作，並以索翁筆名，發表多篇有關民初美術史實之文章於《雄獅美術》、《藝術家》等刊物，原載一九八三·一一《臺灣文藝》，收入前揭《出土人物誌》。

❽ 參見謝里法《王白淵·民主主義的文化鬥士》，《全省美術四十年回顧展》頁二，臺灣省政府，一九八五·十二·二十五。

❾ 楊三郎《回首話省展》，見前揭《全省美術四十年回顧展》頁五〇〇，「歷屆全省美術評審委員名錄」。

❿ 以上爲西畫部、雕塑部委員，見前揭《全省美術四十年回顧展》頁六。

⓫ 以上爲國畫部委員，見林玉山《省展四十年回顧展感言》，《全省美術四十年回顧展》頁六。

一九四八年六月，日據時期臺灣最大民間美術團體——「臺陽美協」，也恢復了畫展活動，十八日起假臺北中山堂舉行光復紀念展暨第十一屆「臺陽展」⑫。光復後臺籍畫家活動熱潮，到此達於高峯。

二、大陸來臺畫家

一九四五年到一九四九年四月間，大陸來臺人士，除了眾多接收官員和進駐本島的部隊以外，文化界人士也為數不少。「臺灣文化協進會」以一民間團體，對內臺文化交流工作的推展，始終不餘遺力，透過陳澄波、王白淵等曾經居留大陸的臺籍畫家居中介紹，「文化協進會」對大陸來臺藝術工作者，都能給予大力的協助與支援。此期間，前來臺灣舉行畫展或演出的當代中國藝壇知名人士，戲劇方面有：田漢、歐陽予倩、曹禺等人；音樂方面有：馬思聰、伍正謙、及鄭曾祐、鄭慧兄妹等；美術方面則有：劉海粟、曾子仁、周碧初、陳天嘯等人⑬，此外，一九四八年豐子愷亦應北師校長唐守謙之邀，短期訪問該校藝師科，並參加該校四週年校慶，留下「充實之謂美，充實而有光輝之謂大」的簽名題字（圖四）。

值得特別留意的是，另有一批從事文藝工作的大陸青年，曾是抗戰時期文宣工作的活躍人物，也

⑫《臺灣省通志》第二冊，第四章美術，頁一一三，臺灣省文獻委員會，一九七一·六·三十。

⑬前揭謝里法《王白淵·民主主義的文化鬥士》，頁一七九－一八○。

在這期間，陸續到達臺灣，或在報章、雜誌從事編輯工作，或進入學校擔任教職，公餘課後，創作出許多反映當時臺灣社會、民生疾苦的木刻版畫。這些人士包括：黃榮燦、朱鳴崗、陳耀寰、荒烟、麥

圖四　豐子愷（1898—1975）書法　1948

圖五　朱鳴崗（1914—）臺灣生活組畫之一　三代　木刻版畫　1946

非、陸志庠、王麥稈夫婦、戴英浪及其子鐵郎，和章西崖、汪刄鋒、耳氏（陳庭詩）等人⑭；其中王、戴、章三人，曾任全國木刻協會常務理事，來臺時，隨行攜帶數十幅中國木刻家作品，希望在臺北及其他幾個城市舉辦「全國木刻版畫展」，但由於當時臺灣主政當局對這類社會批判性強烈的木刻版畫十分敏感，終至未能展出。至於這批人士的作品，

之二　食攤　木刻版畫　1946

大都發表於《新新雜誌》、《日月潭》、《臺灣文化》、《文化交流》等臺灣刊物上，其風格顯然繼承了三十年代左翼文藝傳統，著重對現實生活的掌握，對政治的批判也極為尖銳，朱鳴崗的「臺灣生活組畫」，與陸志庠的「高山族畫」，可算是這類作品的代表之作（圖五）⑮。類似這種「為人生而藝術」的創作態度，在臺灣美術運動中，實屬少見

，格外顯得珍貴；同時，這些版畫作品，也可看作是臺灣美術與中國美術隔絕半世紀後，重新接觸的第一聲。

三、日本滯臺畫家和學者

日本戰敗後，大批日人相繼被遣送返日，但也有少數學者、文人和畫家，由於工作關係，仍然滯留臺灣，其中尤以原屬《民俗臺灣》雜誌的一批同仁，最引人注目，他們是：立石鐵臣、金關大夫、國分直一、富田芳郎、岩生成一及池田敏雄等人。其中立石鐵臣乃是日據時期重要畫家，一度加入臺陽美協爲會員⑯，他爲《民俗臺灣》所繪製的插畫作品，更是膾炙人口⑰；他們多年來主要的工作是：：進行對臺灣史與風土文物的挖掘、紀錄和研究；由於工作、生活上與在臺文化人士接觸頻繁，且經常支持「文化協進會」的各項活動，因此對戰後臺灣文化的重建，也有相當影響。有關戰後日本滯臺人士與臺灣文化人士交往的情形，《民俗臺灣》主要編輯池田敏雄的〈戰敗後日記〉⑱極具史料價值，對戰後初期臺灣畫壇多所提及，如一九四九年十

月十六日記載：「臺南光復美術展」也有日本代表御園生等人參加，在藝術上仍是中日親善；以顏水龍爲中心的臺南畫展，對日本人也毫無偏見，令池田及立石深爲感動……；此外，又提及與《前線日報》駐臺記者黃榮燦合編《新創造》雜誌之事，可見當時滯臺日人與臺胞及大陸來臺人士，都有交往，甚至在工作上彼此合作。

戰後初期臺灣畫壇，事實上正是由上述三股力量，彼此激盪、協力推展，這種在文化上相互尊重、進行交流的盛況，原屬難能可貴，但在其短暫的發展過程中，卻遭遇了一些橫逆、阻礙，對日後臺灣文化發展，產生相當不利的影響。

先是一九四七年二月的「二二八事件」，由於查緝私煙的問題，引爆了臺胞與陳儀政府之間巨大的衝突，進而牽連成「本省人」與「外省人」之間的長期誤解。光復後積極倡導「內臺文化交流」的陳澄波，也在此一事件中，代表民眾出面調解，遭受疑忌，在嘉義火車站前被槍決示眾，同時遇害的

⑭ 謝里法〈中國左翼美術在臺灣（一九四五—一九四九）〉，《臺灣文藝》一〇一期，一九八六·七·八。

⑮ 同前註，頁一四一—一四二、一四六—一四八。

⑯ 前揭王白淵《臺灣美術運動史》，頁二三。

⑰ 立石鐵臣爲《民俗臺灣》所繪製的插圖，一九八六年由向陽配詩，洛城出版社出版。

⑱ 池田敏雄戰後日記，由若林正丈整理註釋後，發表於《臺灣近現代史研究》第四期，其中部分由廖祖堯摘譯〈戰敗後日記〉，刊載《臺灣文藝》革新號八五期，一九八三·十一。

⑲ 李筱峰《臺灣戰後初期的民意代表》，頁一八一—二三八，自立晚報出版社，一九八六·二。

臺籍精英分子，不計其數⑲。不久，熱心文化活動的王白淵也不免牢獄之災⑳。事實上，遭受「二二八事件」之害的，不僅僅是臺籍畫家，大陸來臺畫家也難逃其禍；由於陳儀政府認定「二二八事件」乃是共產黨在臺灣陰謀發起的一項暴動，因此，前提具有左翼色彩的大陸來臺木刻版畫家，人人自危，紛紛走避，在一九四七年之後，除黃榮燦、陳庭詩二人外，都相繼撤離臺灣㉑，使臺灣原本可能延續三十年代木刻版畫藝術的一線生機，也告中斷。有關「二二八事件」發生的背景、原因，目前學者尚無定論，但在戰後臺灣美術發展史上，毫無疑問的，此一事件使內臺兩地畫家在心理上蒙上一層陰影，同時也直接影響到兩地美術運動經驗的正常交流。

一九四七年六月，最後一批遭送船將滯留臺灣的日本文化工作者，送離臺灣；旋即，日本文化開始遭到全面禁絕，日據時期出生成長的畫家，也面臨痛苦調適的掙扎，和巨大的壓力，直接承受這種壓力的，尤其以從事東洋繪畫的畫家為最；東洋繪畫與傳統中國繪畫的衝突，即引發日後的「正統國畫」之爭，本文第三章第二節將對這問題，再作深入討論。

一九四九年年底，國民黨政府撤離大陸，臺灣畫壇與大陸畫壇在恢復了四年的交流互通之後，又告中絕。當時跟隨國民政府來臺的畫家，主要是作風保守的傳統國畫家，和具有「新派」㉒思想的西畫家。何以是這兩類風格極端相異的畫家跟隨國民政府來臺？這問題自和他們從事藝術創作的思想或態度有關。一般而言，保守的國畫家大多保存中國傳統知識分子的氣質，視繪畫為業餘性的工作；他們大多擁有崇高、穩定的政治身分和社會地位㉓，他們並不是美術專門學校中的主導性

⑳ 前揭謝里法《王白淵‧民主主義的文化鬥士》，頁一八○。

㉑ 前揭謝里法《中國左翼美術在臺灣（一九四五—一九四九）》，頁一四一、一四五—一四六。

㉒ 「新派」一詞，係一九二○年代初期，中國大陸畫壇對不同於徐悲鴻等人倡導的古典寫實繪畫所有的一個稱呼，其內涵大致指探後期印象派、野獸派等畫風作畫的一些西畫家（參見陳抱一《洋畫在中國傳統的過程》，原載一九三二年上海《藝術》月刊，臺北《藝術家》三五期轉載，一九七八‧四），此名詞延用至戰後初期臺灣畫壇。

㉓ 一九五○年初期始為「前衛繪畫」及「現代繪畫」所取代，使用初期，各詞所涉內涵大致一致，但均未予嚴格界定。本文所採「現代繪畫」一詞，以李仲生之解釋為據：係泛指後期印象派以後，包括抽象繪畫在內的各種藝術流派，而不專指那一時期的任何畫派（參見〈李仲生畫展記者會問答記要〉，一九六八‧十一‧二十《民生報》，收入《現代繪畫先驅李仲生》，頁一九六，時報出版社，一九八四‧九‧一）

人物，甚至與美術專門學校也毫無牽連；在「中國美術現代化運動」的大潮流中，他們較少直接關懷。這些人士來臺以後，活躍於戰後初期臺灣畫壇，並組成「中國畫苑」、「壬寅畫會」、「六儷畫會」……等美術團體❷❹；他們的主要貢獻或許是在中國傳統文人繪畫風格的保存，對新風格的創生，則較為缺乏。他們的來臺，與其說是創作上的需要，不如說是政治立場上的考慮。遷臺初期，他們保守的傾向，正切合國民黨政治上的立場，形成畫壇一股主導力量。

其次，具有新派繪畫思想的西畫家，脫離共產黨「為民眾（為社會）而藝術」的創作教條，純粹從藝術的本質從事思考，自然也就無法見容於共產社會寫實主義的要求，因此在一九四九年的變局中，一部分奔向海外，一部分則來到了臺灣。

保守的國畫家大多享有崇高的政治地位，生活自不成問題，少部分也透過良好關係，迅速進入當時唯一的一所美術學校——師大藝術系，並掌有實權。而新派思想的西畫家，境遇則不如此幸運，他們既不被保守的師範學校所歡迎，即使勉強進入師範學校任教，真正的思想、主張，也不得發揮；而由臺籍西畫家掌握實權的「省展」系統，也不視他們為正統，無法容納他們，只得倚靠私人力量，開始在社會上辦起雜誌、發表文章，進而私設畫室，傳播他們新派思想的西畫家，以臺北為活動中心。一九四九年以後，大陸來臺西畫家，形成極為殊異的一股力量，可看作「中國美術現代化運動」在戰後初期臺灣發展的主要面貌，而他們設立的私人畫室，也成為有心學習藝術的社會青年，汲取新知的主要場所。其中設

❷❸ 如：溥儒乃遜清恭王之孫；馬壽華來臺前先後任國民政府最高法院委員、司法部處長、司法行政部司長、及南京特別市政府秘書長，來臺初期，任省府委員兼代財政廳長，及臺灣省物資調節委員會主任委員（參見姚夢谷《書畫溫潤的馬壽華》《中央》一○：八，頁一一五—一一六）。劉延濤為監察委員（參見蔡文怡《業餘畫家劉延濤其人其畫》《中央》九：一○，頁一二一—一二五，及《中華民國當代名人錄》(一)頁四五三，臺北中華，一九七八）；鄭曼青來臺前，任制憲國大代表及《傳記文學》，湖南省政府諮議，並任教重慶中央訓練團（參見《民國人物小傳》《傳記文學》四四：一，一九八四．一）；葉公超為外交部長，（參見《中華民國當代名人錄》(一)頁一五七，及廖碩白〈懷葉公超先生並為他說幾句話〉《傳記文學》三一八號一九八八．十一）；其餘多人亦均與政界關係良好，蔣經國於一九六○至一九六四年間，師事高逸鴻（參見《中華民國當代名人錄》(三)頁一三三），蔣宋美齡亦從黃君璧學畫。

❷❹ 中國畫苑主要成員：陳定山、丁念先、王壯為、高逸鴻、陳子和、張隆延等，書畫家均有。七友畫會：黃君璧、陶壽伯、葉公超、朱雲、高逸鴻、襲書綿、陳方、劉延濤、張穀年、馬壽華及陶芸樓。壬寅畫會：黃君璧、陶壽伯、葉公超、朱雲、高逸鴻、襲書綿、陳方、傅狷夫、姚夢谷、余偉、季康、林若璣、陳雋甫、吳詠香、傅狷夫、席德芳、林中行、邵幼軒等十四人。六儷畫會：高逸鴻、陳子和、傅狷夫、姚夢谷、余偉、季康、林若璣、陳雋甫、吳詠香、陶壽伯、強淑平、林中行、邵幼軒等六對夫婦。

立最早的，就是由黃榮燦、劉獅、朱德羣、林聖揚與李仲生等人，在今天國華廣告公司漢口街舊址成立的「美術研究班」，時間約在一九五○年 **㉕**。

「美術研究班」的主持人為黃榮燦。黃與朱德羣、林聖揚都任教於師大藝術系，朱為副教授，黃、林為講師。黃榮燦重慶人，即前提最早來臺的木刻版畫家之一。一九一六年生 **㉖**，昆明時期的國立藝專畢業，抗戰期間參加劇隊，活動於西南諸省，以木刻宣傳版畫聞名，對寫作也有興趣，時常在報上發表文章。來臺前，一度擔任吉林藝師副教授之職 **㉗**。黃大約在一九四五年即已活躍於臺北，除了擔任《前線日報》、《掃蕩報》的記者外，又獨資開了一家舊書店，初時專賣舊書，後兼營出版新書，由於工作關係，與臺籍文藝界人士往來甚密，赫若、楊逵、王白淵、雷石榆、周青等作家，以及藍蔭鼎、楊三郎、李石樵、李梅樹等畫家，都和他時有交往，大陸來提的日本學者池田敏雄

臺畫家，也多半經由他的介紹，與本地畫家結識 **㉘**。一九四七年師大藝術系成立後，黃即進入該系擔任講師。朱德羣、林聖揚與黃榮燦年紀相若（一九五○年時，朱三十五歲，林三十三歲，黃三十四歲），且當時三人同住師大宿舍（朱、黃住教職員第六宿舍、林住大禮堂後）**㉙**，彼此思想又較為接近，因此黃辦「美術研究班」，朱、林也都前往支援。

劉獅是劉海粟的姪子，他和李仲生是留日學畫的同學，劉初學雕塑，也具有「新派」思想，但當時他的創作卻是以傳統技法畫魚，在美術班中則教授素描。一九五一年，政戰學校成立，設美術組，劉獅任組主任，便邀李仲生前往任教 **㉚**。李仲生時任北二女中美術教師，在美術班裏，教授「美術概論」課程。

「美術班」的學員並不多，三個月一期以及在這一個班裏，日後成為

㉕ 另何鐵華創設之「新藝術研究所」(臺北建國北路)，則成立於一九五二年 (參見孫旗〈簡介「新藝術研究所」〉，一九五三・三・二九《聯合報》六版)

㉖ 黃氏生年係依前揭《臺灣省立師範學院四十一級畢業同學錄》藝術系教師一覽表所載：一九五二年為三十六歲，推算而得。

㉗ 參見前揭《同學錄》教師一覽表學經歷欄。

㉘ 黃氏來臺後活動，可參前揭謝里法〈中國左翼美術在臺灣 (一九四五—一九四九)〉文，頁一三四—一三五。

㉙ 參見前揭《同學錄》教師一覽表通訊處欄。

㉚ 陶一珊〈非魚知魚——介紹劉獅夫婦畫展〉，《中央日報》〔中央副刊〕一九四九・一○・二。李仲生另有說法，可參見陳小凌〈抽象世界的獨裁者〉一文 (原載一九七九年四月十七日，《民生報》七版，收入《現代繪畫先驅李仲生》，頁二○四)。

㉛ 美術班三月一期後停辦之說法，係訪當時學生吳吳所得，但對此，李仲生另有說法，可參見陳小凌〈抽象世界的

「東方畫會」健將的吳昊（原名吳世祿）與夏陽（原名夏祖湘），首次見到了影響他們一生創作思想至深的精神導師——李仲生，並對他奇特的形象，留下深刻的印象。某日下午，美術班主持人黃榮燦有事外出，交待時爲學生的吳昊，將來班上授課，請吳屆時到門外接待。

吳說：此人我不認識，如何接待？黃說：這人裝扮特異，身著襯衫、短褲，頭戴斗笠，腰繫毛巾，背後口袋塞滿雜誌、報紙，一看便知。當時吳、夏年紀都輕（吳二十九歲、夏二十八歲），二人同在空軍總部上班，是上下舖室友，爲熱愛繪畫而前來學習，對藝術尚無任何體驗認識，對李仲生的形象，也僅止於新奇有趣，對他特殊的教學方式或理論，都不能有所體會㉜。

美術班結束後，黃仍活躍於臺北畫壇，一度主編《中央日報》「西畫苑」專欄㉝；但不久（時間未詳），便以匪諜嫌疑，遭受槍決㉞，這事對李仲生日後言行上的戒慎小心，顯然有著相當的影響。劉獅接任政戰學校美術組主任後，忙於行政，作逐漸轉向保守；朱德羣則在一九五五年前往法國，脫離臺灣畫壇。林聖揚在個人創作上，仍能堅持現代思想，但在師大藝術系保守的氣氛中，始終未能有所發揮㉟。日後對「中國美術現代化」，眞正產生深遠影響的，則是李仲生。從一九五〇年以後，他便以他特殊的教學方式和新穎開放的觀念，採取民間授徒的途徑，吸引了無數熱愛藝術的年輕人，尤其培養出「東方畫會」的一批成員，成爲臺灣前衛美術運動的第一線戰士。李氏也因教育上的成就，被尊爲「中國現代繪畫的先驅者」。卽使站在海峽兩岸的美術發展史上，由於中國大陸對現代藝術的排斥㊱，李氏更突顯了他在「中國美術現代化運動」中的地位，值得給予深切的關注。

第二節　李仲生與安東街畫室

李仲生一九一二年生於廣東韶關❶，一九八四

㉜　一九八七年十月二十六日訪吳昊。

㉝　一九五〇年底，《中央日報》每週特刊《星期雜誌》「西畫苑」專欄，係由黃氏主編，該特刊創刊於當年十月一日，終刊於十一月三十日，爲時僅二月，停刊原因係配合政府「戰時紙張節約」訓令。

㉞　黃氏遭受槍決時間，連其在臺好友陳庭詩（耳氏）亦不詳，但一九五二年師大畢業錄教師欄仍有黃氏之名，一九五三年卽缺，可知黃氏遇害時間，應在一九五二年七月至一九五三年七月之間。

㉟　林聖揚於一九六〇年，移居巴西。

㊱　大陸學者閻麗川於《中國美術史略》一書，第八章「近代美術」第二節「近代繪畫」中，明白指認西方現代藝術係「轉上了邪路」（臺北丹青版，頁三三七，一九八七·一）。另有關兩岸現代繪畫之發展，可參黃春秀整理〈生命理念的永恒關注——司徒立、高信疆對談錄〉，《雄獅美術》二〇三期，頁九二~九三，一九八八·一。

年卒於臺灣彰化，享年七十三歲。他一生七十餘年的時光，正和「中國美術現代化運動」中現代繪畫思想的萌芽、發展，以至興盛的過程同步。

李氏一生的藝術發展，依他活動的地區，約可分成五個主要的時期：

(一)廣州時期（一九二八—一九三一年）

(二)上海時期（一九三一—一九三二年）

(三)東京時期（一九三二—一九三七年）

(四)返國時期（一九三七—一九四九年）

(五)來臺時期（一九四九—一九八四年）

其中來臺時期又可分為三期：

(一)初期：指一九四九年到一九五五年，是活躍於臺北畫壇，積極鼓吹現代繪畫思想的時期。

(二)中期：指一九五五年到一九七九年，是離開臺北、匿居中部的時期。

(三)晚期：指一九七九年自彰化女中退休以後，在臺北版畫家畫廊和龍門畫廊，舉行生平唯一一次個展，並重返臺北畫壇，參與各項活動，以迄一九八四年病逝臺中的時期。

就他和戰後臺灣現代繪畫發展的關係，尤其是對「東方畫會」成立的影響而言，自然是以來臺初期的一九四九年到一九五五年，最值得注意；但為瞭解李氏藝術生命的形成，和他創作思想的淵源，勢必對他早年生活有所探究。現分期論述如下：

一、廣東時期

一九一二年十一月十一日，李仲生生於廣東省韶關縣忠信路十三號自宅❷。父親友仁先生是一法律學者，擅長書法、雅好藝術；母親黎氏也能文善詩。仲生排行老三，兄姊妹各一人❸。

仲生自幼即愛塗鴉，一九二四年小學畢業，便入當地天主教學校勵羣中學，學得簡單的寫生技巧，課餘仍隨父親練習國畫。在故鄉求學期間，仲生的學業成績並不出色，但美術課程的表現卻極為突出，因此，在堂兄建議和父親應允下，仲生便前往廣州，進入廣州美專西洋畫科❹學習，正式走上專研繪畫之途，時一九二九年，仲生十七歲❺。

❶ 據中華民國六十七年七月彰化縣政府補發之李氏身分證：李仲生民國二年十一月十一日生，本籍廣東仁化縣。另據李仲生紀念文集《現代繪畫先驅李仲生》(臺北時報出版，一九八四·九·一)一書頁六，李仲生治喪委員會編「李仲生年譜」(以下簡稱「年譜」) 附註所載：李仲生本人表示：生於民國元年廣東仁化人。「年譜」將民國元年課作一九一一年，此條下載：生於廣東韶關忠信路十三號自宅⋯⋯。又據李氏來臺初期學生黃傑漢表示：⋯⋯他（按：指李氏）父親是清朝進士，原籍是廣東仁化縣而不是韶關縣，韶關只是由湖南進入廣東的荽山環抱中的關口，地屬曲江縣治。仁化是說客家話地區，故其母語是客家話，⋯⋯。又⋯⋯仁化、韶關二地，史來即關係密切。李仲生極可能是原籍仁化，韶關為其出生地。

❷ 前揭《現代繪畫先驅李仲生》，〈李仲生年譜〉頁六。

❸ 同前註。

廣州美專校長司徒槐，早年畢業於巴黎美校，仲生入學第一年的素描，便是由司徒氏親授，司徒氏所傳授的素描技巧，正是民初留法學生從巴黎美校帶回來的寫實技法，乃是一種類似於製作炭精人像般的細膩石膏素描。二年級素描便改由四川籍的邱代明擔任，方式未變，仍如法國古典派大師大衛（Jacques Louis David 1748～1825）的風格。唯一令仲生感覺新鮮的，是二年級下學期開始的人體模特兒素描❻。

中國東南沿海，從明末以來，便是古老中國面對西方文明的大門，對吸收新思潮與接受外力衝擊，這個地區遠較其他地區來得更爲直接、迅速。廣州爲南中國的最大商港，國外訊息也多由港口進入內地，但比起十里洋場，又有「東方巴黎」之稱的上海，廣州顯然仍然無法滿足這位有心學習西畫的少年，強烈的求知慾望。同時，廣州美專學院式的教育方式，也使少年仲生感覺不耐。因此，一九三一年，廣州美專未畢業，仲生又在堂兄贊卿的鼓勵支持下，離開廣州，奔赴上海❼。

二、上海時期

李仲生的上海時期，前後約僅兩年，爲時相當短暫，但對李氏藝術生命的形成，卻極具影響。其原因是：李仲生到達上海的時間，正是「中國美術現代化運動」在「學習新法」一路上，逐漸產生革新意識的時期。

如本文緒論所論：「中國美術現代化運動」「學習新法」的一路，早期主要是學習西方的繪畫技法；西方繪畫技法從明末傳入以來，知識分子由排拒而逐漸接納，到民國初年則更積極的主動學習，主要手段便是留學日本或歐洲。然而西方繪畫自十九世紀中葉以來，思想、技法日新月異，激變衝突不知凡幾，到了一九二〇年代末期，中國畫壇有識之士，已逐漸意識到：對於西方繪畫的研究，不應僅僅是一種趣味的傳入，而必須視爲一種「學術的

❹ 該校校史待考，經查一九三二年《第一次中國教育年鑑》，及一九四八年《第二次中國教育年鑑》，均未有該校之名。

❺ 李仲生就讀廣州美專之年，據前揭《年譜》所載：係一九三〇年入學，翌年卽轉往上海美專附設繪畫研究所；另依何政廣《中國前衛繪畫的先驅——李仲生》（原載《藝術家》五四期，一九七九‧一一，收入《現代繪畫先驅李仲生》），及江春浩《簞食瓢飲三十年——李仲生在保守的藝術殿堂裏打開了一扇窗子》（原載《雄獅美術》一〇五期，一九七九‧一一，收入《現代繪畫先驅李仲生》）二文，均提及李氏於廣州美專二年級時開始作人體模特兒素描，因此李氏就讀廣州美專應不只一年，依何文之說李氏入學之年爲十七歲，江文謂十六歲。如依李氏就讀該校兩年，一九三一年赴上海推算，李氏入學該校之年爲一九二九年，李氏虛歲十七，足歲十六。年譜之作一九三〇年應屬錯誤。

❻ 參見前揭何政廣、江春浩二文。

❼ 前揭《年譜》，一九三一年條。

研究」，進行較深入的探討與提倡。因此在一九三○年代，專門的美術批評家雖未出現，但對西洋繪畫的評論已日漸增多。某些程度較好的美術青年，也已經逐漸能夠分辨「舊派」「新派」的繪畫風格，❽。這一現象，正足以反映當時對「學習新法」的意識，已不是一九二○年代以前那般簡單。大體而言，當時中國畫壇的西洋繪畫，已由只知「以西洋繪畫的皮相傳入，或風格的模仿抄襲爲滿足」，進展到企圖「對於西洋藝術之實際與理論，深入體驗研究」的階段，也就是開始著眼於西洋藝術發展理路的研究❾。但上述傾向在當時，事實上仍僅停留在意識層面，具體的實踐行動，並沒能有明顯的成就。李仲生正是在此情境中到達上海。

一九三○年代的上海，還沒有一所公立美術學校，一些私立美術學校也都集中在外國人的租界裏，如：私立上海美專、私立新華藝專、私立昌明藝專、私立中國藝專、私立人文藝術大學、私立上海藝術大學……等等❿，李仲生到達的一九三一年，除了上海美專和新華藝專已正式向教育部立案外⓫，其餘的都尚未辦理立案，也有幾所先後停辦。這一年也正是劉海粟歐遊歸國，重返上海美專的一年，劉氏積極改進校務，添聘教授，上海美專顯得欣欣向榮⓬。然而李仲生並沒有進入該校本部就讀，反而是選擇了進入該校設在法租界菜市路的「繪畫研究所」學習，這項選擇的一個可能原因是：李仲生仍不願接受正規學院教育的束縛，寧可從事較自由、獨立的學習研究。這種心態，在李氏留學日本、進入東京日本大學藝術學系以後，仍是以「東京前衛美術研究所」作爲學習重心的作法，隱然相合。這一反學院的本質，也正是促使李氏來臺後，寧可捨棄學院教學而採民間授徒方式，長期推展現代繪畫的一項根本動力。

「研究所」一詞，是仿自日本的名稱，實際上就是「補習班」的異稱。當時「上海美專繪畫研究所」主任是前提聘請臺籍畫家往上海任教的留日畫家王濟遠。李仲生在此地的學習，顯然相當充實愉快。豐子愷的《西洋畫派十二講》、《西洋名畫巡禮》，以及上海內山書局印行的日文版西洋畫冊，爲他打開了一個新奇廣濶的視野，此時他已開始著手探索現代畫派的思想和技法，尤其特

❽ 前揭陳抱一〈洋畫在中國流傳的過程〉，頁二八。

❾ 前揭陳抱一〈洋畫在中國流傳的過程〉，頁二七—二八。

❿ 參見本文第一章第一節「一九一二年至一九四九年全國主要美術學校一覽表」。

⓫ 前揭《第一次中國教育年鑑》丙編〈教育概況〉，頁一八三。

⓬ 前揭《第二次中國教育年鑑》第二編〈高等教育〉，頁二九一—二九二；及《上海研究資料續集》，頁三四九，原中國出版社出版，臺北天一出版社重印，一九七三·六·二五。

別心儀畢卡索（Pablo Picasso 1881～1973）的新古典主義（Neoclassicism），和勒澤（Fernand Leger 1881～1955）的機械派美學（Machine Aesthetic）⑬。

當時上海畫壇還有一個特殊的現象，便是日本畫家前往寫生、開畫展的人數特別多。自從印象派畫風輸入日本，成為東京美術學習的典範以來，「外光派」的創作方式已形成風氣，旅行寫生變成畫家創作的主要方式，中國廣大的山川，自然也就成為日本畫家尋找題材的大好目標。一九三○年前後，前往上海旅遊寫生，或途經上海的日本知名畫家，有岡田七藏、三岸好太郎、有島生馬、長谷川昇、中川紀元、鈴木良三、滿谷國四郎、柚木久太……等人，其中除了有島氏以外，其他諸人都曾經在上海開過旅行畫展，對上海畫壇有一定程度的影響⑭。

課餘時間，李仲生也常常外出寫生。一九三一年年底，在一次前往西湖寫生的途中，結識了同去寫生的日本新進畫家太田貢和田坂乾三郎二人，⑮他們都是東京「文化學院」美術科的畢業生，該校作風開放，對新派繪畫頗能理解、同情，在他們鼓勵下，乃決心赴日留學。返回上海後，李仲生由於太田氏等二人住在公共租界裏一家名為「龍華堂」的繪畫顏料店樓上，李仲生常去購買顏料，和太田等二人的交往，也就更加密切⑯。

一九三一年年初，在上海畫壇革新意識激盪下，一羣熱愛現代繪畫的畫家，如：常玉、王濟遠、梁錫鴻、龐薰琹、張弦、關良、倪貽德，和較後輩的周多、段平右、邱堤等人，組成了「中國美術現代化運動」中，第一個明白標舉「現代藝術」的美術團體──「決瀾社」⑰，李仲生雖然剛到上海一年多，但由於畫風新穎、態度積極，也被研究所主任王濟遠引薦，加入該社成為社員，並參加在上海金神父路中華學藝社舉行的第一次展出。當時決瀾社所謂的「現代繪畫」，大致是介於野獸派與新古典主義之間的廣義現代繪畫傾向，而李仲生出品的則是兩幅接近機械派風格的油畫作品⑱。決瀾社的前衛作風，對甫剛萌芽的國內西畫畫壇，頗具衝擊引

⑬ 前揭江春浩文，頁六八。

⑭ 前揭陳抱一文，頁三○。

⑮ 前揭抱一文，論旅滬日本洋畫家時，特別提及太田貢及田坂乾三郎二人，見陳文頁三一。

⑯ 前揭江春浩文，頁六八；及黃朝湖〈中國前衛繪畫播種者──李仲生〉，原載一九六八年十二月《臺灣日報》「藝叢版」，收入《現代繪畫先驅李仲生》，頁一一六。

⑰ 前揭陳抱一文，收入《現代繪畫先驅李仲生》，頁三一。

⑱ 李仲生〈中國現代繪畫運動的回顧與展望〉，原載《中國現代繪畫新展望展》序文，臺北市立美術館，一九八三‧四；收入《現代繪畫先驅李仲生》，頁一七八。

導之功，同時，也是「中國美術現代化運動」中，「學習新法」一路，也是「擺脫中國傳統束縛，更徹底學習西法」的第一步。日後，這條脈絡即由李仲生帶到臺灣，由「東方」與「五月」等畫會繼續發展。

決瀾社畫展結束後，李仲生毅然收拾行李，借同既是決瀾社同仁又是廣東同鄉的梁錫鴻，由上海匯山碼頭乘坐日本郵輪「諏訪丸」東渡日本，開始他的留學生涯⑲。

三、東京時期⑲

李仲生到達東京的一九三二年，西洋畫在日本發展已近四十年的時間⑳。原先將西洋繪畫引進日本畫壇的元老級畫家，在象徵日本畫壇最高殿堂的「文部省美術展覽會」（簡稱「文展」）中，已由於風格的保守，逐漸引起少壯派畫家的不滿。一九一三年，前提的有島生馬和山下新太郎等人，便建議「文展」的西洋畫部，倣效日本畫部在前一年（一九一二年）的作法，把舊派劃爲第一科，新派劃爲第二科，分別審查、分室展出，這一建議未能獲得當局的採納，有島生馬等人便憤而退出「文展」，在一九一四年，與石井柏亭、津田青楓、梅原龍三郎等人另組「二科會」。「二科」二字，即意味著他們所代表的是「文展」西洋畫部中屬於前衛的第二科。從此，「二科會」便成爲官展以外的第一個在野展，與「文展」抗衡爭勝，打破了以往官展壟斷的局面㉑。之後，標榜前衛藝術的團體相繼出現，蔚爲日本西洋畫壇進步的一股重要動力。李仲生留學日本期間，正是喧騰一時的「普羅美術」已趨沒落，「二科會」活動達於高峯，尤其是以佛洛依德思想爲中心的各式畫派欣欣向榮之際，從李仲生返國初期的作品風格，及來臺後的教學思想中去觀察，李仲生受到此一時期日本畫壇風氣的影響，顯然是極爲深刻的。

李仲生初抵日本，先入東亞高等預備學校日文專修科及川端畫學校㉒，學習語文及勤練素描；隔年（一九三三年）三月，便順利考入東京日本大學藝術系西洋畫科㉓。

⑲ 前揭《年譜》，一九三二年條。

⑳ 西洋繪畫在日本之發展，係以一八九三（明治二六）年黑田清輝、久米桂一郎自歐歸國，創設「天眞道場」爲開端；參見森口多里《美術五十年史》，東京鱒書房，一九四三・六。

㉑ 前揭森口多里一書，頁三九八—四一八。

㉒ 川端畫學校原係明治時期名畫家川端玉章之私人畫塾，因教學績優，經政府許可，成立學校組織，分設東洋畫科與西洋畫科，國外留學生多於入學美術學校前，先在此接受各種技能訓練，該校幾成「東京美術學校」等幾所著名美校之預備學校。其教學特色是：重視實技傳授，少作理論探討。臺灣畫家林玉山即受教於此，參見林玉山《藝壇話滄桑》，頁七七，《臺北文物》三卷四期，一九五五・三・五。

㉓ 前揭《年譜》，一九三三年三月—三七年三月條。

在日本大學藝術系第一學年課業結束後，李仲生獲得外務省頒贈的「選拔公費獎學金」三年[24]，顯示李氏在課業上的學習成績，應可肯定。但嚴謹刻板的學院生活，顯然並不能滿足李仲生熱切、強烈的創作欲求，他需要的是一個更寬廣、自由的藝術天地，縱情奔馳。因此在一九三三年年底，當他在一個黃昏散步的偶然機會裏，發現了「東京前衛美術研究所」，便迫不及待的投身其中。

「東京前衛美術研究所」是座落在駿河臺山坡前的一棟全新三層樓建築，白瓷做成的招牌上，寫著：東鄉青兒、峯岸義一、阿部金剛、藤田嗣治……等指導教師的姓名，這些正都是李仲生心儀既久的前衛藝術家。於是，在發現「研究所」的當晚，李仲生便成了該所夜間部的學生[25]，而其豐碩的藝術生命，也就在這一研究所中開展開來。

進入「東京前衛美術研究所」之第二年，李仲生便因作品風格的突出，與日後在日韓現代畫壇均享有盛譽的齋藤義重、山本敬輔、金煥基[26]等幾位研究所同學，為「二科會」羅致，自一九三四年起，每年與日本著名前衛畫家東鄉青兒、岡田謙三、鷹山宇、小野里行信、吉原治良……等人，同在第九室展出，直到一九三八年返國為止。第九室可謂「前衛中之前衛」，是「二科會」專門開闢用來展示東鄉青兒等人所倡導的前衛繪畫，如：超現實派和未來派等風格的作品；至於後期印象派、野獸派、表現派、立體派等風格的作品，則同時容納在其他的二十餘間展覽室中，因此，「第九室」也就是日本畫壇中最前衛繪畫的代名詞。李仲生參加第九室展出的作品，數幅被挑選印成明信片，大抵都是富於哲思性，色調統一沈穩，傾向超現實主義的風格（如圖六、七）。

一九三五年，李仲生再應邀加入同為前衛美術團體的東京「黑色洋畫會」，該會會員有：山本敬輔、齋藤義重、小野里行信和高橋廸章等人；山本和齋藤均屬抽象畫風；小野則受瓦沙雷（Victor Vasarely 1908～）影響；高橋和李仲生是揉合抽象與佛洛依德思想，創作出具有濃厚佛氏思想色彩的超現實主義作風[27]。

參與校外前衛美術團體的活動與展出，顯然對李仲生個人創作思想的形成，具有決定性的影響；

[24] 前揭〈年譜〉，一九三四年條。

[25] 黃朝湖〈中國前衛繪畫播種者——李仲生〉，《現代繪畫先驅李仲生》，頁一一五。

[26] 金煥基回國後，致力推展前衛藝術，韓國畫壇尊之為「前衛繪畫先驅」，戰後韓國前衛畫家，多出自其門下，韓政府為表彰其貢獻，特頒「朴正熙總統美術大獎」（參見前揭何政廣〈中國前衛繪畫的先驅——李仲生〉，頁六五）。

[27] 前揭何文，頁六四—六五。

圖六　李仲生（1912—1984）作品　布上油彩
參加日本二科展　約1934

其中尤以「前衛美術研究所」的老師——藤田嗣治，最令李氏信服，在李氏來臺後，從事撰述，以及平素和學生的言談中，不止一次的推介藤田的創作與主張[28]，藤田以西方繪畫工具承載東方細緻神秘情感的成功事例，更直接、間接成為李仲生及其學生——「東方畫會」，終生追求努力的典範。

就西方藝術新潮的直接接觸與吸收而言，日本顯然不及原起地的歐洲，但日本快速而豐富的資訊與文化活動，卻多少彌補了這方面的不足。歐洲當代名家原作，不斷地在東京展出，給予日本本地畫家和留日習畫的中國、韓國等地畫家，許多寶貴的觀摩、學習的機會。一九三二年，由「巴黎‧東京新

興美術同盟」主辦的「巴黎‧東京前衛繪畫原作展覽會」，對於初抵東京的李仲生，無疑是一個巨大的震撼與刺激，此展在東京府立美術館舉行，展出內容包括立體主義、達達主義、超現實主義、形而上主義、機械主義，和抽象主義等二十世紀重要流派[29]。參展畫家都是當時巴黎畫壇最著名的各國前衛藝術家，如畢卡索（Pablo Picasso 1881～1973）、蒙德里安（Piet Mondrian 1872～1944）、康定斯基（Wassili Kandinsky 1866～1944）、畢卡比亞（Francis Picabia 1879～1953）等數十人的油畫原作百餘幅。此外，已故收藏家福島繁太郎捐贈日本國立現代西洋美術館的西方名家原作，包括

圖七　李仲生（1912—1984）作品　布上油彩
參加日本二科展　約1935

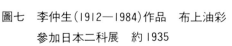

[28] 參見本章第三節。

[29] 李仲生《中國現代繪畫運動的回顧與展望》，《現代繪畫先驅李仲生》，頁一七八，（原載臺北市立美術館《中國現代繪畫新展望展》序文，一九八三‧四）。

：畢卡索、瑪蒂斯（Henri Matisse 1869～1954）、魯奧（Georges Rouault 1871～1958）、莫底里亞尼（Amedeo Modigliani 1884～1920）、史丁（Chaime Soutine 1894～1943）、奇里訶（Giorgio de Chirico 1888～）、陀朗（Andre Derain 1880～1954）、馬丢（George Mathieu 1921～）、羅蘭珊（Maric Lau-rencin 1883～1956）、佛拉孟克（Maurice de Vlminck 1876～）等人，以及「現代法蘭西原作展」，收藏家松方氏購藏較早期的米勒（Jean Francois Millet 1814～1875）、莫奈（Claude Monet 1840～1926）、雷諾爾（Pierre Auguste Renoir 1841～1919）、塞尙（Paul Cezanne 1839～1906）的作品，在在都提供了畫家大量觀察學習西方藝術的機會。同時，二科會每年展出，也都另闢一專室，陳列海外作品[30]，也是一項李仲生「東方畫會」歷屆展覽，都邀請歐洲畫家參展，多少是受到「二科會」這一作法的影響。

綜上所述，可知日本大學藝術系雖是李仲生正式註冊入學的留學之所，但眞正塑成李仲生藝術生命，使之充實壯大的，卻是校外的「東京前衛美術研究所」，和資訊發達、藝術風氣鼎盛的日本社會。這種學校以外的學習管道，使李仲生深感獲益，也促使他日後始終不寄望於正規的學院教育，寧可付出精力在民間授徒和文字倡導的工作上。

幾年的留學生活，致力於現代美術的探討，已使李仲生薄具聲名，一九三五年左右，他編成《二十世紀繪畫總論》一書，及其他著作數十種，深獲著名藝評家外山卯三郎的讚賞，常在東京金星堂出版的美術月刊《洋畫研究》上，提及李氏之名[31]。

同時，李仲生於日本畫壇的活躍，也引起了國內人士的注目，一九三七年，南京木下書屋出版由留法專攻藝術理論學者李寶泉所著的《中國當代畫家評》一書，便對李仲生及其作品加以介紹[32]。

一九三七年三月，李仲生完成日本大學藝術系課程，取得學位，恰逢當年七月，中日戰爭爆發，李仲生被迫返國，也結束了前後五年的留學生涯。

四、返國時期

一九三七年七月，抗戰軍興，成羣留日美術學生陸續返國，投入戰時文宣工作，李仲生也是其中一員；戰爭爆發不到一個月，李氏已從日本回到廣州，次年，便隨政府轉往重慶，在軍隊中擔任少

[30] 上提各項展覽之介紹，分別參見前揭何政廣〈中國前衛繪畫的先驅——李仲生〉、江春浩〈簞食瓢飲三十年——李仲生〉、黃朝湖〈中國前衛繪畫播種者——李仲生〉等文。

[31] 前揭何政廣文，頁六五。

[32] 李寶泉對李仲生之評文，收入《現代繪畫先驅李仲生》頁一三六。

[33] 前揭李氏年譜作一九三八年返國，前揭李仲生〈中國現代繪畫運動的回顧與展望〉，頁一七八，李氏自述：一九三七年八月返國。應以李氏自述為據。

校秘書的工作。

李仲生留日期間，上海決瀾社又連續舉辦了五屆現代畫展，使一般社會人士，尤其是年輕人，對當時世界美術思潮發展的趨向，有了部份的瞭解㉞。戰爭爆發後，上海首當其衝，該社被迫停止活動，部份成員輾轉遷往重慶，李仲生便在此地和昔日畫友重聚。同時，戰前原本分散各地，關心現代繪畫的畫家，如：杭州的林風眠、方幹民、趙無極、朱德羣，廣州的丁衍庸，武昌的許太谷……等人，也都陸續的到達了重慶，形成人才鼎盛的空前局面。本文緒論部分即曾論及：抗戰期間，大批畫家遷往西南，一則由於戰爭的隔絕，西方藝術資訊與油畫材料供應均感困難，一則由於抗日情緒的激昂，使畫家得以重新思考中國繪畫民族性的問題，「學習新法」與「汲古潤今」兩路，逐漸產生融混相合的趨勢，「中西繪畫融合」的問題，成爲當時畫家主要關懷的課題；這一趨勢，對倡導「現代畫」的「新派」畫家，也不例外，如林風眠就在這段時期，發展出頗具現代意味的彩墨作品㉟；關良也逐漸形成他那以傳統筆墨製作、富有野獸派風格的簡筆國劇人物㊱；同時期的李仲生，對「中西問題」或「傳統與現代」的看法如何呢？目前尚無充份的資料可加以論定，但從李氏來臺後，不斷以他的老師藤田嗣治如何融合日本傳統精神於油畫作品、崛起西方畫壇的成功事例，告誡學生不要忽略傳統豐富的寶藏㊲一事來看，「傳統」在李仲生藝術思想中，應佔有重要的地位，而且這種思想應早已形成於留日期間。因此李仲生絕非一個「全盤西化主義」者，乃是可以肯定的事；但在實際創作的風格表現上，由於李仲生並不堅持傳統筆墨工具，自始就予人「極端前衛主義」的印象，即使創作觀念開放自由的林風眠，面對李氏的作品，仍毫不隱瞞的表示不解㊳。

一九四二年，李仲生離開軍職（政治部上校主任），任國立藝專講師㊴，與李可染、關良同事㊵。一九四五年，與關良、趙無極、方幹民、林鏞、汪日章、周多、倪貽德、丁衍庸、林風眠、龐薰琴、葉淺予、郁風等研究現代繪畫的畫家，在重慶舉

㉞ 前揭李仲生《中國現代繪畫運動的回顧與展望》，頁一七八。

㉟ 吳冠中《關於林風眠》，《雄獅美術》二○一期，頁四三，一九八七・一一。

㊱ 謝里法《人生演在戲上——戲唱在紙上——在紐約所見到的關良》，《雄獅美術》一五八期，頁九二，一九八四・四。

㊲ 參見本章第三節。

㊳ 前揭江春浩文，頁六八。

㊴ 《年譜》一九四三年條。抗戰期間，國立北平藝專與國立杭州藝專均遷校四川，一九三八年八月，合併爲國立藝專，經數度遷徙，後於重慶磐溪以迄復員，故亦稱重慶藝專，《年譜》作「杭州藝專」乃誤。

行「現代繪畫聯展」[41]。當時標榜的「現代繪畫」，主要是相對於印象主義的西畫，以及中國傳統技法的水墨畫而言。成員中風格較新的，多屬野獸派與新古典主義之間的作品，如：關、丁、倪等是，這類作品與李仲生在日本二科會第九室所接觸的前衛風格相比較，顯然仍屬保守，因此當李仲生以他康丁斯基式的抽象繪畫結合超現實主義的前衛風格出現時，對當時藝壇，無異是一個「大異端」[42]。

一九四六年，又有「獨立美展」的舉辦，地點仍在重慶，成員係以前一年「現代繪畫聯展」的成員為主幹，再加入朱德羣、李可染、翁元春、胡善題、許太谷（曾任南京美專校長）、汪日章（曾任杭州藝專校長）等人，規模更為龐大，成為「中國美術現代化運動」在戰後初期最重要的畫展[43]；此次畫展，李仲生再度展出十幅前述風格的作品，唯當時畫壇關心的乃是中西繪畫融合的問題，對李氏這些看似純粹西方式的創作風格，並未給予重視。

一九四八年李仲生一度再入軍職，任國防部政工局專員[44]；隔年，應廣州藝專校長高劍父之聘，任該校教授[45]；未幾，國民政府撤離大陸，李仲生也隨之遷移來臺。

五、來臺時期

李仲生來臺後，即入臺北第二女子中學擔任美術教師，並與先後來臺的大陸西畫家何鐵華、黃榮燦等人熟識，一九五〇年十二月，何創辦《新藝術》雜誌，推展「現代繪畫」，李為該社主要執筆人之一，陸續發表〈國畫的前途〉（一卷一期）、〈怎樣研究西畫？〉（一卷二期）、〈藝術團體與藝

[40] 關良謂：曾於上海美專教過李仲生（參見張建隆〈寄稚拙之美於戲劇人間——李賢文紐約訪關良〉，《雄獅美術》一六三期，頁五七，一九八四‧九）。唯據查李仲生並未進入上海美專就讀，關良或於上海美專附設之「繪畫研究所」（補習班），教過李氏之課。

[41] 《年譜》一九四五年條。

[42] 前揭江春浩文，《年譜》一九四六年條。

[43] 另趙無極謂「獨立美展」之年他係二十四歲，推算當為一九四五年（王登〈趙無極的自白〉，《筆匯》一：三，頁二九，一九五六‧二）；黃朝湖《中國現代繪畫運動的回顧與展望》則作一九四四年（臺北市立美術館《中國現代繪畫回顧展》，頁九，一九八六‧二），確實年代待考。

[44] 李氏離開國立藝專的原因，據李氏遺稿中一份簡歷記載，係因病離職。

[45] 廣州藝專即廣州市立藝術專科學校，一九四七年十月，由高劍父創辦並任校長（參見《中國民初的美術學校》，臺北《藝術家》六一期，頁一六五—一六六，一九八〇‧六；及中華民國文藝史編纂委員會編《中華民國文藝史》，臺北正中書局，一九七五‧六；及鶴田武良《近代中國繪畫》，臺北《雄獅美術》八二期，頁八五，一九七七‧一二）。市立廣州藝專不同於一九二八年李仲生十七歲時所就讀的廣州美專（亦稱廣東藝專，司徒槐任校長），亦不同於出廣東省立戰時藝術館所改組擴大的省立藝專（亦稱廣東藝專，地點仍在廣州）。

術運動〉（一卷三期）、〈籌設藝術研究院芻議〉（一卷四、五期合刊）、〈西洋繪畫近代後期的開端〉與〈從日本現代美術看陳永森先生的畫〉（二卷五、六期合刊）等文。同年稍早，黃榮燦開設「美術研究班」。李仲生也前往支援，教授「美術概論」。美術班結束後，李氏繼續發表一系列評介國內重要畫展，以及介紹國外新興藝術思潮的文章，在《聯合報》「新藝」版等報刊上，對當時一般民眾及年輕藝術工作者，自有相當程度的影響；但就歷史發展的實際成果來觀察，李氏對後來臺灣現代繪畫發展更具實質貢獻的工作，則是「安東街畫室」的設立，「東方畫會」第一批成員：歐陽文苑、蕭勤、霍剛、吳昊、夏陽、蕭明賢、李元佳、陳道明都是在此地接受李仲生的啟迪、教導，日後與「五月畫會」，同時投入現代繪畫運動，成為中國美術現代化運動在戰後臺灣發展最重要的成就。「安東街畫室」可謂臺灣現代繪畫運動的搖籃。

第三節　八大響馬與東方畫會之成立

一九五〇年代初期的臺灣，剛從戰爭的陰霾中逐漸復甦，政府開始一系列計劃性的土地改革政策，奠定爾後經濟大幅成長的基礎。當時的臺北，仍是一個稻田與高樓為鄰，雞犬與汽車爭道的過渡性城市。位於安東街底的李仲生畫室，係一租用民房，臺灣傳統式建築，緊鄰一條小溪，客廳地面凹凸不平，正對大門入口處，之上為一小小閣樓，可自其上俯視聽內活動。附近有一牛皮工廠，時時飄來陣陣臭味❶。

一九五一年，李仲生來臺的第三年春天，漢口街「美術研究班」已經結束，李仲生乃將原來設在「植園」❷的小畫室，遷到安東街，正式成立私人畫室。

當時李仲生任教北二女中，有一位學生的哥哥，名叫歐陽文苑（原名歐陽志），經妹妹的介紹，在「植園」時期，已經跟隨李仲生學畫。歐陽又有一個弟弟，單名仁，是臺北師範音樂科的學生❸，和同屆藝術科的學生霍剛（原名霍學剛）相善。霍剛是一五〇年十月，北師校慶，舉辦成績展覽。一九年級新生，一心想在藝術上有所成就，歐陽仁表示

❶ 一九八七年十月二十六日訪問吳昊，及參劉芙美〈憶臺北安東街那段日子〉，《現代繪畫先驅者李仲生》，頁九七。

❷ 關於安東街畫室前之李氏私人畫室，詳情待考，此處依朱為白回憶為據。唯朱氏並未親歷其事，現知有早期學生黃傑漢者，未得連絡上。另據李氏本人回憶（參見陳小凌〈抽象世界的獨裁者〉，一九七九‧四‧一七《民生報》七版）說法亦異，其正確性待考。

❸ 《北師四十年》「歷屆校友名錄」，頁四六八─四六九，臺灣省立臺北師範專科學校，一九八五‧一二。

他的哥哥也喜愛繪畫，於是將歐陽文苑帶來學校，和霍剛認識，相談之下，才知道文苑正和李仲生學畫，而李氏之名，霍剛早已耳聞，而且極為仰慕，便託歐陽介紹，往見李仲生，並進入畫室正式學習❹。歐陽與霍，可說是李仲生在臺最早的學生。

一九五一年夏天，政工幹校在北投復與崗創校，同時成立美術組，劉獅任組主任❺，劉和李仲生是日本大學藝術系同學，李乃受邀進入政校任教。同年，蕭勤也進入北師藝師科就讀，成為霍剛的學弟。蕭勤就是我國著名音樂家蕭友梅❻的兒子，友梅早逝，蕭勤隨舅父王世杰生活，王是國民黨大老，也是立法委員❼。來臺後，蕭勤因喜愛藝術，進入北師藝師科，王便託羅家倫介紹，安排蕭勤前往朱德羣的畫室學習素描。朱是師大教授，雖然也從事現代繪畫多年，當時畫風介於野獸主義和立體主義之間，但教法仍不脫離學院規範，蕭勤因心性不合，不久便中斷❽。次年（一九五二年），因為霍剛的介紹，轉入李仲生畫室學習，一直到一九五六年出國才停止❾。蕭勤深受李氏精神感召，終生對李氏敬持弟子禮，尊崇不已。

此外，和蕭勤同班的陳道明、李元佳兩人❿，不久也經由蕭的介紹，進入仲生畫室學習。

前提的夏陽、吳昊，在漢口街畫室結束後，便不知去從，正徬徨間，一日，偶然地在巷口的電桿上，看見李仲生畫室的招生廣告，於是心中大喜，循址前往，也成了安東街畫室的學生⓬。

❹ 霍剛〈悼仲生師〉，《現代繪畫先驅李仲生》，頁九四。

❺ 《政治作戰學校校史》，頁二二五—二二六，政治作戰學校編，未註日期；及張德文〈近三十年來我國大學院校之美術教育〉，《教育資料集刊》第一輯，頁七一，臺北國立教育資料館，一九八六·六。

❻ 蕭友梅（一八八三—一九四〇）十八歲留日入東京音樂學校，參加同盟會，後留德，入萊比錫國立音樂院攻讀樂理，並獲哲學博士學位，回國後創立國立音樂院於上海（參《民國人物小傳》（一）頁九）。

❼ 王世杰，字雪艇，湖北崇陽人，法巴黎大學法學博士，曾任北大教授，國民政府成立後，先後任法制局長、武漢大學校長、教育部長、及國民參政會秘書長、主席、宣傳部長、外交部長，來臺後，任總統府秘書長；後又任行政院政務委員、中研院院長（參《中華民國當代名人錄》(一)頁九）亦為一古書畫鑑賞家及收藏家。

❽ 蕭勤〈給青年藝術工作者的信②〉，《藝術家》九五期，頁四五、一九八三·四。

❾ 蕭勤〈李仲生——一個隱居的藝術工作者〉，《現代繪畫先驅李仲生》，頁八八。

❿ 一九五八年西班牙美術史家 J. E. Ciplot 將李仲生列名其所著《近代世界美術史》「前衛繪畫」部份；一九六〇年美藝評家艾斯塔普於《紐約時報》推崇李氏之教學，均當與蕭勤之極力推薦有關。

⓫ 陳、李二人均與蕭勤同年入學，後，李延遲一年畢業，陳則因故未畢業（參《北師四十年》「歷屆校友名錄」，頁四六九—四七〇），及前揭蕭勤〈給青年藝術工作者的信②〉，頁四五。

⓬ 訪吳昊。

一九五四年，北師藝師科新生蕭明賢（原名蕭龍）、劉芙美⑭再加入畫室⑮。到此，日後被稱為「八大響馬」的李氏學生，都已齊集。

就出身的背景分析，安東街畫室的學生主要可分為兩類：一類是來自空軍的歐陽文苑、夏陽、吳昊；一類是來自北師的霍剛、蕭勤、李元佳、陳道明、蕭明賢、劉芙美等人。一九五一年國防部發起「軍中文藝運動」⑯，倡導「文藝到軍中去！軍中創造新文藝！」⑰，其目的雖然是在政戰宣傳，但結果卻意外激起了許多軍中失學青年，投入藝術追求的行列，形成戰後臺灣藝文界獨特的「大兵」詩人、作家、畫家，及為數眾多的演藝、戲劇界人才⑱。歐陽文苑等人在求學無門的情形下，尋求社會學習管道，找上李仲生，應是可以理解的。但身為

北師學生的霍剛等人，在既有藝術科系的學習環境中，為何還不安於學校的學習課程，而積極尋求校外的學習管道，這問題概已如前章所述：是師範學校以培養教師為教學宗旨的基本體質，實在無法滿足這些熱切急迫的藝術青年。此處則可以再就北師的傳統、師資、課程等方面，作進一步的檢討：

一、就傳統而言

省立臺北師範學校，前身就是日據時期芝山巖學堂，創設於一八九五日人據臺之年，翌年改稱「國語」學校（即「日語」學校）；一九二○年，臺灣教育令頒佈，於是改稱臺北師範學校，直屬臺灣總督府，是一所以培養小學及公學校師資為宗旨的學校。⑲

一九二二年，該校發生學生「圍困警察事件」

⑬ 蕭明賢，臺灣省南投縣人，為八大響馬中唯一一位省籍青年，一九五七年獲巴西聖保羅雙年美展榮譽獎，為我國現代畫家首位榮獲國際美展大獎者。

⑭ 劉芙美，臺灣省新竹縣人，為安東街畫室中唯一的女生（原有北師同班女同學徐賓遠，後轉習國畫），始終未參與「東方」展出，亦未列名「八大響馬」之中（參前揭劉芙美〈憶臺北安東街那段日子〉，頁九七—九八）。

⑮ 劉之進入畫室，係由霍剛介紹；劉再介紹蕭明賢加入（見前揭劉芙美文頁七七）。

⑯ 一九五一年四月七日，國防部舉行記者會，宣佈即將展開一個「軍中文藝運動」，以奠定「打勝仗」的精神基礎，當日並發表〈敬告文藝界人士書〉，刊載一九五一‧四‧八《中央日報》三版；隨即有文藝界人士多人響應，分別參見：胡一貫（國防部第二組組長）〈展開軍中文藝運動〉（一九五一‧四‧一一《中央日報》五版）、胡秋水〈論文藝從軍〉（一九五一‧四‧一六《中央日報》二、三版）、程天放〈敬告自由中國文藝界忠貞人士〉（一九五一‧五‧四《中央日報》二版）、及王藍〈建立文藝的海陸空軍〉（一九五一‧五‧四《中央日報》六版）等。

⑰ 該項口號係於前揭〈敬告文藝界人士書〉中提出。

⑱ 美國愛荷華大學曾為瞭解戰後臺灣軍中文藝人才之鼎盛，進行一系列訪問調查。

⑲ 前揭《北師四十年》，頁二四「校史編年」，一九八三‧元。；及吳文星《日據時期臺灣師範教育之研究》，頁一五—一六，國立臺灣師範大學歷史研究所專刊(8)。

，這一事件起因於北師臺籍生因違規靠右行走（當時規定應靠左行走），不服警察糾正，而爆發的衝突。事件發生後，學生多人分別遭到退學、勒令休學、回家反省、禁足等處分⓴；但社會輿論對學校也多所指責，除認爲學生可能受到「文化協會」思想的鼓動影響，以及警察執勤態度可能有偏差以外，尤其批評師範學校教育的流於形式主義，教師未能扮演創造人性的藝術家角色，以高尚的人格來對學生實施精神的感化，因此建議：應以具有人格的教育家，來創造培養師範生成爲完美的人㉑。臺北師範接受建議，便特地從日本聘請留英水彩畫家石川欽一郎到校任教，企圖透過美術的學習，使學生精神有所寄託、感化，避免事端再度發生。但事實上，不出二年，一九二四年，該校又再度爆發了因遠足地點臺日籍學生意見不同，而起的罷課、罷食事件㉒。在抑制學生運動方面，石川的到來並沒能產生什麼實效，但在美術推展方面，卻意外地收到了極爲豐碩的成果。

　石川曾在一九一〇年至一九一六年間，首次前來北師任教，但這第二度的前來，是負有特殊的使命，學校對他的支持也格外殷切，北師在石川引導下，果然形成盛極一時的藝術風氣，人才輩出㉓；加以石川爲人開明、敦厚，又沒有民族偏見㉔，和學生建立了相當良好、深厚的情誼，今天臺灣老一輩的西洋畫家大多是他的學生，石川可說是臺灣新美術運動的倡導。一九三二年，石川退休返日，又有畫家小原整繼其事，對美術教育的倡導，不遺餘力，影響所及，日據時期北師出身的藝術家，幾乎成爲臺灣新美術運動最主要的力量，著名的藝術家，如：劉錦堂（一九一四年畢）、黃土水（一九一五年畢）、張秋海（一九一七年畢）、陳澄波（一九一七年畢）、陳承藩（一九二〇年畢）、郭柏川（一九二一年畢）、王白淵（一九二一年畢）、劉清榮（一九二一年畢）、廖繼春（一九二二年畢）、李梅樹（一九二三年畢）、陳植棋（一九二四年畢，因參與罷課抗議而退學）、楊啟東（一九二五年畢）、林錦鴻（一九二六年畢）、葉火城（一九二八年畢）、李石樵（一九二九年畢）（以上均再留

⓴　前揭吳文星書，頁一三九。
㉑　同前註，頁一四八註一九。
㉒　同前註，頁一三九。
㉓　顏娟英〈臺灣早期西洋美術的發展〉（未定稿），國立臺灣大學慶祝創校六十周年臺灣史研討會發表論文，一九八八・一二・一四。
㉔　可人〈臺灣水彩畫壇先師石川欽一郎——兼介其「山紫水明集」（上）〉，《雄獅美術》二六期，頁一五五，一九七三・四。

日習畫）㉕，及李澤藩（一九二六年畢）等人，都是北師的畢業生㉖。

因此做為師範學校的北師，在美術方面，實在是有著極光彩、優良的傳統，對後學頗能產生見賢思齊的鼓舞作用。

二、就師資而言

一九四五年臺灣光復，政府接收該校，一九四六年唐守謙擔任光復後首任校長（守謙，字翼沖，福建莆田人，美國哥倫比亞大學師範學院教育碩士㉗）。當時該校有美術教師三人，分別是臺籍畫家陳承藩、廖德政，以及日人立石鐵臣㉘，其中除廖二十七歲，剛從東京美術學校畢業㉙，年紀較輕、畫歷較淺外，陳四十六歲，立石四十二歲，都是已經成名的畫家。陳是北師校友，臺北士林人，一九三〇年畢業於東美師範科，先後服務於日本沖繩縣立中學、上海日本第一女子專門學校及北平景山美術學院等校，以所繪北平風物油畫而知名㉚；立石鐵臣則如前述，是日據時期活躍於臺灣的日本畫家，木刻作品——《民俗臺灣》插圖，膾炙人口，傳誦一時㉛。

一九四七年，北師為因應小學美術師資的需求，設立三年制藝術師資科，可惜因同年二月發生的「二二八事件」餘波未平，陳承藩因故離職，立石鐵臣也被迫返國。幸好另有朱鳴崗、楊起烟二人到校任教㉜。朱、楊二人都是大陸來臺畫家。朱是名木刻家，安徽鳳陽人，和黃榮燦同年來臺，蘇州美專中國畫科畢業，抗戰時期，加入教育部第二巡廻戲劇教育隊，和全國木刻界抗戰協會，後來擔任福建省長汀中學及永安師範美術教師。戰後，臺灣省行政幹部訓練團招聘一批福建省教職員，約三十餘人，在一九四五年十二月抵達臺北水道町（今羅斯福路三段）報到、受訓，朱就在此地教唱歌曲（之後，訓練團出版內部刊物——《日月潭》，朱受調負責美術編務，並陸續發表木刻作品「臺灣生活組畫」在刊物上。朱的系列「組畫」，明顯承襲三十年代左翼作家的傳統，對當時社會種種現象，進行赤裸裸的揭露，在手法上也時時不忘表露作者個人對社會的批判，和對人世間不合理的抗議㉝。二二

㉕蕭瓊瑞〈日據時期臺灣留日美術學生之研究〉（未刊稿）。

㉖一九八七年七月二十三日，電訪廖氏。

㉗《臺灣省立臺北師範學校一覽表》，「現任教職員一覽」，該校一九四六・一二・五調製。

㉘《臺灣省立臺北師範學校四二級畢業錄》，「本校教職員錄」，一九五三・七。

㉙《臺灣省立臺北師範學校四十年》，「歷屆校友名錄」，頁四四六～四六四。

㉚參本章第一節。

㉛王白淵〈臺灣美術運動史〉，《臺北文物》，三：四，頁二〇，一九五五・三・五。

㉜《臺灣省立臺北師範學校一覽表》，「現任教員一覽表」，該校一九四七・一〇・五調製。

八事件後，朱鳴崗因爲被懷疑爲左翼份子，一度逃到上海，不久，因妻兒還在臺灣，乃再度返臺，並進入北師藝師科任教，擔任西畫、藝術概論及美術等課程，但他的行爲時時受到治安當局的監視，而且又不准他繼續從事木刻創作。一九四八年，師大圖畫勞作專修科成立，主任莫大元給了朱氏兼任聘書，請他擔任版畫教學，朱再三考慮，終於將聘書託黃榮燦送還，自己携帶妻小離臺而去。㉞

另外楊起烟，是福建仙遊人，履歷未詳。在北師教授圖案、工藝課程，並擔任第一屆藝師科學生導師。兩年後，大陸撤守之際，楊便匆匆返回大陸，學生對他似乎相當懷念，在畢業同學錄上，曾有追念的文字，寫到：

他和我們生活在一起，用年輕的心培育年輕的心，親熱點說起來，與其稱他是我們的導師，倒不如叫他一聲「大哥」來得適合。但，他終於沒有看到我們成長而離開了。「大哥，祝福你」。「藝苗」（按：該班班名）

的保姆，祝福你。㉟

一九四九年，楊二十八歲，和楊同時返回大陸的該班學生，還有郭福金等六、七人㊱。同年，該科教師臺籍畫家廖德政也辭職他就。此後，北師藝師科教師，便由另外一批大陸來臺的福建同鄉爲主要成員，其中尤其是以校長唐守謙的福建同鄉爲主要成員。一九五一年，該科教師名單如下㊲：

附表十三　一九五一北師藝術師範科師資一覽 ㊳

姓名	別號	時年	籍貫	學歷
陳望欣	漳生	三○	福建・龍溪	福建省立師專藝術科畢
黃啟龍	易青	二八	福建・莆田	上海美專西畫組畢
吳承燕	翼予	五○	江西・寧岡	上海美專藝術教育系畢
孫可人	立葦	三八	福建・邵武	福建省立師專藝術科畢
宋友梅		二五	福建・林森	福建省立師專藝術科畢
周瑛	亞南	二六	福建・長汀	福建省立師專藝術科畢
陳篤甫		三四	北平	國立北平藝專國畫系畢

這一教師陣容。此後即少變動。自這份教師名單分析，以福建省立師專藝術科畢業的最多，其次是上

㉝　前揭謝里法《中國左翼美術在臺灣（一九四五—一九四九）》，頁一四六—一四七。

㉞　同前註，頁一五一。

㉟　前揭《臺灣省立臺北師範學校三九級畢業錄》《藝苗是怎樣成長的》，一九五○・七。

㊱　光復後，全島外省籍人口，以福建省人口數居首，據一九五六年「臺閩地區第一次戶口普查報告書」統計：當時在臺外省籍總人口數九二三、二七九人，福建人達一四二、五二○人，佔全數之一五・三五％（參李棟明〈居臺外省籍人口之組成與分析〉《臺北文獻》直字一一・一二期合刊，頁六二一—六三，一九七○・六・三○）；因此北師藝術科教師之多爲福建人，當不完全是校長私心自用所致。

㊲　前揭《臺灣省立臺北師範學校三九級畢業錄》《藝苗是怎樣成長的》，一九五○・七。

㊳　本表名單參該校四○級畢業錄「教職員名錄」，學歷別參四二級畢業錄。

海美專，再其次是北平藝專，留外畫家則一個也沒有。從本身的創作而言，除周瑛從事木刻版畫以外，其餘的，不是美術教育家，不真正從事創作，便是傳統國畫家畫些傳統水墨的花鳥，如：黃啟龍早年畢業於上海美專西畫組，但在北師服務初期，除為一般商家繪畫製花布圖案外，仍以從事傳統的國畫創作為主。

因此，一九四九年以後的北師藝術科師資，從師範美術教育的需要而言，或許已能稱職、適任，但在學歷、畫歷或聲望各方面，都已不及此前的北師師資堅強、活潑。尤其在從事西畫創作的師資方面，更是欠缺，有心學習西畫的學生，只得轉往校外尋求補習。

三、就課程而言

在本質上，北師是一所訓練小學教師的師範學校，雖然在一九四七年成立藝術師資科，但目的仍是在培養一批全能、通才的小學美術教師，而不是專業的藝術工作者。尤其當時勤儉建國、發展工業的政策引導下，師範美術教育特別著重勞作科目的教學。

師範學校美術科系特殊的課程結構，本文第一章第二節已經有所分析，此處可就北師一校，一九四七年與一九五五年的實際課程，再進行一些討論。

一九四七年前後，北師藝術師範科的教學科目，和各學期每週教學時數如下 ❸⑨：

附表十四 一九四七北師藝術師範科教學科目及時數一覽

學年\科目\時數	一 上	一 下	二 上	二 下	三 上	三 下	備註
國文國語	五	五	五	五	五	五	
歷史	三	三	二	二			
地理	三	三					
博物	二	二	三	三			
化學			四	四	二	二	
物理	二	二			二	二	
公民	一	一	一	一	一	一	
美術	七	七	九	九	八	八	
音樂	三	三					
教育通論	三	三					
教育心理			六	六			
教材及教學教法					八	八	
農工藝及實習	三	三	六	六	三	三	
英文選修							
教育實習					七	七	
每週教學總時數	三四	三四	三四	三四	三六	三六	

如上表所示：美術專業課程五十二小時，約僅占總課程時數二〇八小時的四分之一。到一九五五年，課程稍有修正，科目又作更細的分割，情形如下 ❹⓪：

附表十五 一九五五北師藝術師範科教學科目及時數一覽

學年\科目\時數	一 上	一 下	二 上	二 下	三 上	三 下	備註
三民主義							

合計	材料及教法	美術勞作兩科教	透視學	藝術概論	家事	農事	工：化工	紙工	土工	竹工（籐）	金工	木工	畫：國畫	圖：圖案	水彩	實：素描	軍事訓練	學校衛生	教育心理	教育概論	音樂	體育	物理	化學	博物	地理	歷史
三六			三									二				六	三	三	三	一	二				二		三
三六	二											二				六	三	三	三	一	二				二		三
三六				一	二		二		二	二		二				三	三							二		二	二
三六	二						二				二	二	三		五	三							一		二	二	
三六	二		二	二	二		二		二	二	三	五	三	一			一	二	二						一	二	二
三六	二				二	二	二	二	二	二	二	〇	一				一					二	二			一	二

由上表可知：一九五五年以後，藝術專業科目，已由原來僅占總時數的四分之一，提高到約占五分之二。整體而言，藝術專業科目時數，由原來的五十二小時，增加到七十九小時；但在課程內容上，則增加了不少木工、金工、竹籐工、土工、紙工、化工及農藝、家事等偏向勞作、工藝的課程，這類課程約占藝術專業課程的四分之一強。而這些課程設計的著眼，並不是放在增加學生對材料的體驗、嘗試，而是為了因應將來教育幼童的實際需要。這種課程結構，對培養一個稱職的小學美術教師，是否得當，暫且不去深論，但若想用這類課程來滿足那些存心學習純粹藝術的青年，則顯然是有所不足。

總之，在徒然擁有光榮的美術傳統，但當時師資陣容、課程結構，卻都不理想的情形下，北師藝師科學生若有心想在藝術上有所突破發展，另尋校外學習管道，便成為勢所必然的事了。

而這些年輕人在尋求校外學習管道的時候，為何單單找到了李仲生？這問題除從表面上看，概如前述，純粹是彼此的輾轉相互介紹；另外，還有一個重要的原因，是不可忽略的，那便是李氏來臺初期，所發表的大量藝術評介文字。

39. 本表取自《臺灣省立臺北師範學校一覽表》「教學科目及各學期每週教學時數」，一九四七‧一〇‧五調製。

40. 本表取自《臺灣省立臺北師範學校校務概況簡表》「教學科目及每週教學時數」，一九五五編製。

一九五〇年到一九五五年的六年間，李仲生發表了大量的文字在《聯合報》、《中華日報》、《新生報》，及《新藝術》、《文藝月報》、《技與藝》、《文藝春秋》等報章雜誌。現在單以發表在《聯合報》的文字，做一統計，藉以觀察當時李氏關懷的重心，和所持的論點。

《聯合報》係名報人王惕吾在一九五一年九月聯合《民族報》、《全民日報》、《經濟時報》等三家民營報紙而成，初名《聯合版》，一九五三年九月，正式定名為《聯合報》[41]。《聯合版》初創時，便結合原《民族報》「萬象」、《全民日報》「全民副刊」、《經濟時報》「小天地」等力量，創設「聯合副刊」，標榜「綜合的、趣味的」的發刊意旨[42]；一九五三年十二月十六日，又另闢「藝文天地」版面，專刊娛樂及藝文消息、文章。李仲生自一九五二年三月九日發表〈馬克吐溫與阿莉維亞藍敦〉一文開始，便不斷地為《聯合報》撰稿，所寫內容大致包含四個範圍：㈠歐美藝壇介紹、㈡日本藝壇介紹㈢國內畫展評述、㈣美術教育。茲列表如下：

有關歐美藝壇介紹：

附表十六　一九五〇－一九五五　《聯合報》李仲生藝術論文一覽

篇名	發表日期	版面
〈馬克吐溫與阿莉維亞藍敦〉（上）、（下）	一九五二·三·九－一〇	六
〈超現實主義繪畫〉	一九五三·六·一〇	六
〈革命畫家馬奈〉	一九五三·八·三一	六
〈焚高的生平〉	一九五三·九·九	六
〈達文西的藝術觀〉	一九五三·九·二四	六
〈論現代西畫裸體油畫〉	一九五三·一〇·一二	六
〈修拉的素描〉	一九五三·一〇·二四	六
〈現代法國雕刻家琴尼歐〉	一九五三·一一·二〇	六
〈談雕刻藝術〉	一九五三·一一·二三	六
《洛特列克的生活和藝術》（上）、（中）、（下）	一九五四·一·六～七	六
《戰後英國畫廊巡禮》（上）、（下）	一九五四·一·一一～一三	六

[41] 王惕吾《聯合報縮印本》序二，頁二，一九七五·五。

[42]〈「聯副」發刊告作者讀者〉，一九五一·九·一六《聯合報》八版。

以上二十一篇。

有關日本藝壇介紹::

篇　名	發表日期	版面
〈近年來的法國繪畫〉（上）、（中）、（下）	一九五四·二·九—一一	六
〈西洋繪畫的新時代〉	一九五四·三·一八	六
〈近年來的美國繪畫〉（上）、（下）	一九五四·四·一九—二〇	六
〈看「世界名畫」談印象派〉	一九五四·四·二二	六
〈「原子時代」——轟動巴黎畫壇的巨構〉	一九五四·五·五	六
〈東方趣味對西洋繪畫的影響〉	一九五四·七·一九	六
〈瑪蒂斯對中國西畫的影響〉	一九五五·一·一三	六
〈西洋美術的奇葩::貼畫〉	一九五五·四·三〇	三
〈超現實派繪畫〉	一九五五·八·五	六
〈法國的古典派和寫實派繪畫〉	一九五五·一〇·六	六

篇　名	發表日期	版面
〈日本的繪畫音樂〉	一九五三·七·二〇	六
〈日本的繪畫研究所〉	一九五三·一〇·二	六
〈日人學西畫的秘密〉	一九五三·一二·一七	六
〈蠶蛹學生名畫家——憶法國日本畫家藤田嗣治〉	一九五三·一二·二二	六
〈法國名畫家在日本〉	一九五三·一二·二一—三一	六
〈年來日本美術界動向〉（上）、（中）、（下）	一九五四·二·二六	六
〈日本的美術出版〉	一九五四·三·三〇	六
〈日本的美術館和畫廊〉	一九五四·五·一	六
〈北齋逝世百零五年談北齋的浮世藝術〉	一九五四·五·一—七	六
〈談日本畫〉（上）、（下）	一九五四·六·九	六
〈浮世繪與藤田嗣治〉	一九五四·一〇·一一	六
〈再論「浮世繪與藤田嗣治」〉（上）、（下）		六

以上十二篇。

有關國內畫展評述::

篇　　名	發　表　日　期	版面
《第二屆紀元美展觀後》	一九五五・三・三〇	六
《日本現代畫家水展畫展觀後》	一九五五・三・七	六
《法國現代名畫代表作展巡禮》	一九五五・二・一六	六

以上三篇。

有關美術教育：

篇　　名	發　表　日　期	版面
《改革中的日本兒童美術教育》	一九五五・七・一八	六
《也談兒童美育問題》	一九五五・八・二七	六

以上二篇。

總計上舉文章三十八篇，以介紹國外畫壇狀況占最大部份，由於李氏精通日文和法文，因此文章大多是取材自日本及歐洲美術刊物。在歐美畫壇方面，先後兩次介紹了超現實主義繪畫（一九五三年六月十日及一九五五年八月五日），在日本畫壇方面，則先後三次介紹他在日本「前衛美術研究所」的老師藤田嗣治和浮世繪藝術（一九五三年十二月二十二日及一九五四年六月九日、十月二日等）。超現實主義是李氏藝術思想的核心，也是他創作、教學的主要理論依據；至於對藤田嗣治和浮世繪的看重，則顯示李氏對「傳統與現代」如何融合的問題的關懷與看法，這看法便是：不受表現材料的限制，在精神上傳達傳統的、東方的內涵；這一基本主張，後來便成為「東方畫會」會員創作的重要指標。

其次，李氏對歐美畫壇的介紹，偏重畫派、畫家個人和畫壇現況的報導；而對日本畫壇的介紹，則兼及美術的民間學習管道（研究所）、美術出版、畫廊和美術館等問題，推究他的用心，實在是他寄望同受西潮衝擊的國內，也能建立一個類似日本社會，完整而龐大的藝術體系。

至於對國內畫展的評述，和對美術教育的意見僅占文章的極少部份❹，且都集中在一九五五年二月到八月的半年間。因此，在一九五一年到一九五

❹ 夏陽〈悼李仲生恩師〉謂；李氏極少議論什麼，從來沒有批評過傳統中國畫，卻常常拿改良派來開玩笑（《現代繪畫先驅李仲生》，頁八七），李氏之不喜議論時人，或正是其介紹性文章多，評介性文章少之一主因，間接亦影響「東方」諸子，在爾後的現代繪畫運動中，多採正面倡導新思潮之行動，少有批評攻擊保守派之文字出現，此係與「東方」與「五月」較不相類之一點。

四年這段時間，也就是霍剛、蕭勤等北師藝師科學生，和夏陽、吳昊等軍中青年，立志追求西畫學習的期間，李仲生這種大量而豐富的介紹國外藝壇狀況的作為，對這些懵懂未知的熱情青年而言，實在有著重要的啟蒙作用。李仲生在他們心目中，正是一個熟知西方美術史實，確實掌握國外藝訊的理想藝術導師。霍剛對李氏的藝術文章，曾有一段回憶，他說：

第一次知道李仲生的名字，是在《新生報》和《中華日報》上看到他所寫的藝術論文，覺得他能談一般人不大談的問題（諸如素描和畫因等），內心至爲佩服，心想藝術竟有如此廣大的天地，而且是這麼高深的一種學問，吾人怎可等閒視之？乃日思夜想，追求其中奧妙。以後看報也就先翻藝術版，找他的文章看了。他曾介紹過許多世界有名的大畫家如：林布蘭、修拉、塞尚、勃里丹和盧奧等。不久我又在報上看到刊印他的素描，覺得很新鮮。因爲那時我從來沒有看過他的那種畫法——只幾根單純的線，就暗示出物

體的量感來了，且有一種造形美。實在很羨慕，心想如果能有機會認識他該有多好！[44]

因此，李氏發表的藝術文字，實在正是促使眾多青年慕道前往學習的主要引線。然而，若再進一步探究，日後真正吸引住這批藝術青年，而深刻啟發、引導的，卻又不是這些文字上的東西，而是李氏獨特、新穎的現代繪畫教學方式。

安東街畫室上課的時間，分成兩個班次：霍剛、蕭勤、李元佳、陳道明、蕭明賢和劉芙美等北師藝師科學生，集中在每週二、四、六的晚間上課；歐陽文苑、夏陽、吳昊和另一位名叫金藩的，都服務於空軍單位，則在每週一、三、五的晚間上課[45]。初期，李仲生爲避免學生彼此影響，不讓兩班的成員見面，即使在同一個班裏，也嚴禁同學間的相互模仿，同時，學生更完全看不到老師的作品；李氏教學的原則是：獨立尋找自我的創作路線。霍剛、蕭勤、夏陽、吳昊等人日後都有回憶李氏教學方法的文章[46]，綜合歸納，可確定如下幾個基本觀念：

一、在教學程序上，不認爲有所謂「循序漸

[44] 前揭霍剛〈悼仲生師〉，頁九四。

[45] 訪吳昊及前揭劉芙美文頁九七，蕭勤〈給青年藝術工作者的信②〉，《藝術家》九十五期，頁四五，一九八三·四。

[46] 前揭霍剛〈悼仲生師〉，頁九四—九六；蕭勤〈李仲生——一個隱居的藝術工作者〉，頁八八—八九，及〈李仲生先生與中國現代藝術〉，《現代繪畫先驅李仲生》，頁九一；夏陽〈悼李仲生恩師〉，頁八七；吳昊〈風格的誕生〉，《藝術家》十七期，頁六，一九七六·一○。

此外，還有一點是安東街畫室學生所沒有提及，但在李氏教學過程中卻極為關鍵的觀念，那便是對「素描」的看重。只是李氏觀念中的「素描」並不是傳統學院中的石膏像素描，而是為求得把握表達對象（非必定是具體的物象），而產生的一種畫面構成的能力。李仲生時常要求學生，面對石膏像，或車站人物，或毫無對象的，進行各種線條的練習。這些線條往往是自動性的、流動性的、屬於觀念本質和抽象的[53]，這一觀念，基本上正是來自超現實主義與抽象主義理論的結合[54]。

李仲生曾為自己的繪畫思想作一宣言式的自白，這份自白雖然並不是安東街畫室時期的資料，但證之前提諸學生的回憶，論點上並沒有什麼差異，應可作為瞭解當時李氏教學思想的佐證。李仲生說：

一、堅持在繪畫上作現代的表現。

二、注意現代世界美術思潮的發展和變遷。

進」的「基礎」訓練，而確認藝術的本質是一「創造性」，一開始便應走入創作的道路[47]。

二、重視個別性，重視發掘個人內在的創作本能，做獨創的表現，建立自我的繪畫語言。抄襲模仿既不能成為學習藝術的途徑，更不可能成為藝術本身[48]。

三、表現手法和材料完全自由，不受任何既定觀念的限制或影響。因此西方的油彩、水彩，仍可表達東方的思想與內涵[49]。

四、重視作品的「內涵」和「精神性」，避免走入插圖、圖案式的說明性或裝飾性[50]。

五、以研究學術的心情和方式面對藝術的學習，因此要深入瞭解現代藝術各個流派的理念及技巧等知識[51]。

六、強調以現代藝術的觀念，去選擇融合中國藝術傳統中的精華部份，創造出新的中國藝術面貌[52]。

[47] 前揭霍剛文及蕭勤〈李仲生——一個隱居的藝術工作者〉一文。

[48] 前揭蕭勤二文。

[49] 前揭蕭勤二文及吳昊文。

[50] 前揭蕭勤〈李仲生先生與中國現代藝術〉一文。

[51] 前揭夏陽文，及劉芙美文頁九七。

[52] 同註[50]。

[53] 吳昊〈紀念中國前衛藝術先驅李仲生先生〉，《李仲生遺作紀念展》，頁一，香港中華文化促進中心，一九八五·一二；及一九八七年十月，訪問郭振昌（亦李氏學生）

[54] 《藝術縱橫談——李仲生畫展記者會問答記要》，一九七九·一一·二〇《民生報》（收入《現代繪畫先驅李仲生》，頁一九六——一九七）。

三、要有獨創性。

四、要有素描基礎。❺❺

在這四點中，除了第一點以外，李仲生都在各點底下，作了補充的說明；在「注意現代世界美術思潮的發展和變遷」項下，李仲生說：不論對任何新誕生的作風，都要詳細研究，但絕不作形式上的模仿。在「要有獨創性」項下，說：要有獨創性，就必須先具備素描工力，因爲素描工力是創作的基礎。至於對所謂的「要有素描基礎」，李仲生則解釋說：現代的畫，有現代的素描基礎，現代的畫，如果沒有素描基礎，那麼，不是畫成圖案，便畫到插圖去了。不過現代繪畫的素描，不同於傳統繪畫的素描罷了❺❻。

這段文字雖然是李仲生個人創作思想的總表白，事實上也正是他教學思想的總綱領。至於文中所提的「現代繪畫」或「現代的表現」等詞，據李仲生的解釋：並不專指抽象繪畫而言，而是泛指後期印象派以後，包括抽象繪畫在內的各種藝術表現❺❼。

一九五三年，李仲生開始將畫室中的兩班學生，在星期天集中到咖啡室上課，著重名畫的欣賞、世界美術潮流發展的解析，以及個別式的思想啓發❺❽，朱爲白也就是在這時期加入了學習的行列❺❾。這種咖啡室聊天的方式，頻率逐漸增加，最後，畫室中繪畫技術的指導，反而成爲次要。這種特殊的作法，爲他贏得了「咖啡室中的傳道者」的美譽❻⓪。

由於在咖啡室中的上課，來自不同背景（師範生與軍人）的兩批學生，開始有了較密切的交往和認識。在一九五三年到五四年間，這些初識藝術眞諦的年輕畫家，在李仲生誘導下，已逐漸建立起各人獨特的藝術風貌，風格較明顯的如：夏陽、吳昊開始以各種不同的線條來進行表達，夏用毛筆在棉紙上畫一種具有我國民間藝術風格的機械構成式的具象素描與油畫；吳則取材中國民俗題材，以毛筆細緻勾勒心中意象。李元佳接受了康丁斯基的影響，並從甲骨文中尋找靈感，製作抽象畫。稍後，蕭明賢、蕭勤也都轉向抽象作風。在此之前，陳道明

❺❺ 李氏遺稿，收入《現代繪畫先驅李仲生》，頁一五附圖。

❺❻ 同前註。

❺❼ 同註⓹⓸。

❺❽ 前揭劉芙美文頁九七，及訪問吳昊、朱爲白。

❺❾ 訪問朱爲白。

❻⓪ 一九八四年七月，李仲生過世，其學生吳梅嵩以《茶館裏的傳道士》爲題，撰寫紀念李氏之文；（該文收入《現代繪畫先驅李仲生》，頁一四二—一四三）同年九月，林惺嶽則以「咖啡館裏的繪畫運動家」稱呼李氏，並發表評論文字（《雄獅美術》一六三期，頁一〇七—一一五）。

已早在人體速寫中，表現出抽象造型的趣味，蕭勤曾稱他是「我國第一位畫抽象畫的現代畫家」[61]。從海外中國畫家藝術發展的歷程看，趙無極也是在一九五三年左右，開始轉入抽象繪畫的創作[62]。因此，在時間的序列上，「東方」諸子在中國繪畫的嘗試、探索上，自有它開先端的歷史意義。

由於學習達於高峯，每週幾次前往安東街畫室的練習，已無法滿足這批年輕人熱切的創作欲望，擁有一間專用畫室，成為眾人夢寐以求的願望。恰在此時，歐陽文苑、夏陽、吳昊等人服務的空軍單位，在龍江街附近擁有一座防空洞，那是日據時期的遺留建物，鋼筋水泥平頂，約四十餘坪，交由當時擔任少尉的吳昊負責保管，作為戰時軍眷疏散之用，平常空無一物，眾人乃討論將它改裝成為克難式的畫室，「防空洞畫室」此後便成為李氏門人聚會、聊天、高談潤論的根據地[63]。

一九五四年年底，蕭勤繼霍剛之後，從北師藝師科畢業，受完四個月的軍士訓練後，和霍剛同樣被分發到臺北景美國小服務，此後，除了「防空洞畫室」以外，景美國小也成為畫友聚集的另外一個重要場所。

聚談既多，意見乃生。一九五五年年初，安東街畫室的學生們，從李仲生口中和畫冊上，逐漸熟悉了歐美、日本畫壇現代繪畫發展與盛的實況，對國內畫壇保守、沉悶的空氣，相對地產生了強烈的不滿，要將他們所認為是現代的、進步的繪畫風格，介紹給廣大社會，進而影響畫壇。眾人這一構想，除了透過文字報導的宣揚之外，最好的方法，便是舉辦畫展，直接訴諸作品風格的呈現。但是以他們當時的經濟條件，個人展出實在不可及，於是「組織畫會」他們並不是毫無根據的，因為早在一九五一年初，他們的老師，李仲生便在《新藝術》雜誌「藝術論壇」，發表了一篇名為《美術團體與美術運動》的短文[64]，公開呼籲政府支持美術團體的組成，以推動美術運動的進行。

李氏認為：美術團體的組成，有助於該國藝術水準的提昇；而美術團體間的競爭，更可促使美術運動的活潑進展。因此李氏門人在初步討論之後，斷定老師必定會支持這一行動，於是推派年齡最長，也跟隨李氏學習時間最久的歐陽文

[61] 前揭蕭勤〈給青年藝術工作者的信②〉，頁四六；及陳小凌〈抽象世界的獨裁者〉，一九七九‧四‧一七《民生報》七版（收入《現代繪畫先驅李仲生》，頁二○五）。

[62] 王登譯〈趙無極的自白〉，《筆匯》革新號一：三，頁三一，一九五九‧七‧一五。

[63] 吳昊〈念李仲生老師談「東方畫會」〉，《現代繪畫先驅李仲生》，頁八○。

[64] 《新藝術》一：三「藝術論壇」，臺北廿世紀社，一九五一‧一。

苑為代表，向老師提出報告；不料，李仲生聞此訊息，竟然大為吃驚，激烈反對，並表示要將歐陽文苑從畫室中除名。眾人實在不明白老師反對的理由何在，李氏也不作任何說明。既然老師反對，組織畫會的事，只好暫時擱置下來。但這一構想，仍在私下間不斷談及，李仲生似乎也知道阻止不了此事的進行。

就在一九五五年夏天，李仲生終於不告而別，離開了臺北。對於李氏的離去，吳昊有一段感人的回憶，他寫道：

四十四年（按：即一九五五年）仲夏的晚上，我和夏陽、歐陽文苑，漫步在安東街的灰暗的路燈下，和往常一樣談笑的向李老師畫室走去。那路旁的草叢裏發出陣陣的蟲聲，螢火蟲閃出的暗黃的星點，在溪上飛來飛去。我們經過晒穀場，走到那平房門口，看到屋子裏黑漆漆的，只有神龕上的紅燭二點火光。三條長木凳還放在原來的地方，那凳兒的表面光滑滑的，是我們學生兩年來坐在那位子上畫畫兒磨出來的成績。我們走上左邊的木樓梯，上去看看李老師的門上已經上了鎖，向屋裏看好像是間空屋，大家站在門口發呆。陸陸續續地蕭勤、霍剛、陳道明、李元佳、蕭明賢也來了，大家討論著，認為老師不

可能不辭而別。但是房東回來之後，告訴我們李老師已經搬到中部去了，我們聽了當時如受電擊一樣，好像夜晚走到荒山了，提燈帶路的人突然消失了。我們眼前是一片黑暗，不知該往那兒走才是歸途。大家聚集在晒穀場上，有的蹲在地上，有的站著發呆，四週靜靜的，偶然傳來狗吠聲和唧唧蟲鳴。⑥

李氏的離去，對安東街畫室的學生，的確是一個不小的打擊，但不論就李氏而言，或就學生而言，這一事件，都沒能影響他們繼續追求研究現代畫的初衷。李仲生在離開臺北之後，並沒有像一般人所想像的那樣消極隱居或落寞逃避；就目前搜集可得的資料顯示：在一九五六年間，也就是李氏南下之後的頭一年裏，他仍持續不斷的為《聯合報》「藝文天地」撰稿，並維持了一個名為「藝苑見聞錄」的專欄，大量撰稿，文章幾乎天天見報，他推動現代繪畫、關懷國內畫壇發展的熱忱，始終不減；同時，在極短的時間內，他又在彰化恢復了民間授徒的工作，對後來中部地區「現代繪畫」的發展，也產生了重大的影響⑥。

至於安東街畫室的學生們，不久便再與李氏取得連繫，不時個別或結伴南下去請益、問候。而在現代繪畫的追求上，李氏的離去，對學生固然是一項挫折，但這種挫折，卻未必一定產生不好的影響

⑥
前揭吳昊〈念李仲生老師談「東方畫會」〉，頁八〇。

，安東街的學生們，在脫離老師的教導之後，反而更積極、獨立的進行討論、研究，把當年得之於李氏的一切，加以印證、發揮，正式走上創作之途。他們爲了避免日久鬆懈，於是彼此約定：定期到景美國小聚集，利用學校大禮堂，將帶來的作品，陳列一處，相互批評、討論[67]。

在景美國小集會討論的這段期間，有一件值得留意的事情：那便是劉國松的參與，這位日後成爲「五月畫會」創始人和現代繪畫運動主將的年輕人，原來與霍剛是「國民革命遺族學校」的同學，二人相偕流亡來臺，患難與共，感情甚篤，霍剛分發

景美國小服務時，劉國松仍在師大藝術系當學生，假日時常前來找霍聊天，透過霍的關係，也和安東街畫室的諸友熟識。一九五五年，劉從師大畢業，分發基隆市立中學實習一年，假日仍常往霍剛處，和眾人相聚，當大家提出作品時，劉偶爾也參與意見。基於和李氏門人長期的交往，李仲生和他對現代繪畫的思想，以及眾人意圖籌組畫會的事實，是否對劉國松日後藝術思想的形成，以及創組「五月畫會」的行動，有所啓發？或影響多少？日後的「東方畫會」與劉氏本人有著不同的說法。但早在一九五〇年代中期以前，劉對安東街畫室的各種人

[66]
李氏南下後，繼續其畫室教學之志業，初期受教之學生，部份加入東方畫會之活動，如黃潤色、鐘俊雄等是，後期則以「自由畫會」、「現代眼畫會」、「饕餮畫會」爲代表。其成員，包含大批美術系學生，據初步統計：

(一)師大——
一九六九　入：張敏嬌（五八級，現住美）
一九七一　入：詹學富（五六級，現任彰化明倫國中教師、現代眼畫會會員）
一九七三　入：謝東山（五八級，現任啟聰學校教師、自由畫會會員）
一九七四　入：李秦元（五八級）
一九七五　入：黃步青（五八級，現任成大建築系講師、現代眼畫會會員）
一九七六　入：李錦繡（六五級，現任臺南家專教師、自由畫會會員、現代眼畫會會員）
一九七六　入：曲德義（六五級，現任國立藝術學院講師、自由畫會會員）
一九七七　入：陳聖頌（六五級，現於義大利羅馬藝術學院進修、自由畫會會員）
一九七九　入：鄭瓊銘（六五級，自由畫會會員）

(二)文化——
一九六八　入：郭振昌（六二級）
一九七〇　入：郭少宗（六四級，饕餮畫會會員）
一九六七　入：程延平（六一級，現代眼畫會會員，後退出）

(三)藝專——
一九七五　入：吳梅嵩（六五級，饕餮畫會會員）
一九七三　入：謝志商（六六級，饕餮畫會會員、自由畫會會員）
一九八一　入：陳幸婉（六一級，現代眼畫會會員）

[67]
前揭吳〈念李仲生老師談「東方畫會」〉，頁八〇。

人事，確是已經耳熟能詳。這一事實，構成「五月」與「東方」之間，極為重要的一個連繫，值得格外留意。而景美國小在戰後臺灣現代繪畫運動史上，也成為一個具有特殊歷史意義的地點。

時至一九五六年九月，眾人對現代繪畫的討論，已漸趨成熟，霍剛綜合了眾人對推展現代繪畫的想法，在《聯合報》「藝文天地」發表〈提倡現代美術的建議〉[68]一文，洋洋灑灑的提出了十一點意見，明顯表露這些藝術青年對當時美術環境和畫壇前途的強烈關懷與熱情，尤其文末指出：二十世紀的美術思潮，已朝向抽象的、象徵的、暗示的趨勢發展，正和我國固有的美術精神相吻合，我們應以東方的樣式和精神，融合世界思潮，積極參與國際性美術展覽與比賽，以爭取國際的聲望與地位。此一論調，已暗示出日後「東方畫會」努力的指標。

從李仲生南下，到一九五七年十一月首屆「東方畫展」的正式推出，這當中有幾件事情，顯然對「東方畫會」的成立，具有催化的作用：

第一、蕭勤在海外的鼓吹。

一九五五年十月，西班牙政府提供五十二名留學生獎學金，由「中西文化經濟協會」就該會所辦的「西班牙語文講習會」的學生中擇優考選。蕭勤在報考的七十六名考生中，脫穎而出[69]。一九五六年夏天，蕭勤踏上征途，成為日後推動現代繪畫運動者中第一位出國的畫家。

蕭勤到達西班牙後，仍和安東街畫室諸友保持著密切連繫，尤其對國內現代繪畫的推展極為關懷。來信中，蕭勤一再提及歐洲畫會林立的盛況，鼓勵眾人積極推動畫會組成的工作[70]。

另一方面，自一九五六年十二月起，蕭勤開始以《聯合報》派駐歐洲通訊員的身份，撰寫「歐洲通訊」、「西班牙航訊」等專欄，一系列介紹歐洲現代藝術發展的狀況，大量的向國內報導。報導的內容，相當廣泛，從美術館、繪畫流派，到現代繪畫重要的代表畫家，可說是當時國內對歐洲藝壇第一手的報導，在當時全無美術專業雜誌的國內，這些報導的重要性，自是不容輕忽。

在向國內大量介紹歐洲現代繪畫的同時，蕭勤也把國內畫友的現代作品，介紹到國外展出，頗得當地畫家的讚賞[71]，這一作法，大大地增加了眾人

[68] 一九五六・九・三《聯合報》六版。

[69] 《第三次中國教育年鑑》第九編第七章「選派留學生」，頁七七二，教育部教育年鑑編纂委員會，一九五七・八。

[70] 前揭吳昊〈念李仲生老師談「東方畫會」〉，頁八〇。

[71] 何凡〈「響馬」畫展（下）〉，一九五七・一一・六《聯合報》六版。

創作的信心，也成為日後歷屆「東方畫展」，巡廻國外展出的模式。

第二、全國書畫展中的首度奏捷。

一九五六年十月，教育部為慶祝雙十國慶及總統蔣中正先生的七秩華誕，特別籌辦了一項全國性的書畫展覽，全名是「四十五年度全國書畫展」，李氏門人都選送了作品，霍剛以他一貫的熱情，又撰寫一文，刊在十月九日的「藝文天地」，文章標題是〈寫在全國書畫展出前〉，其體提供主辦單位四點建議；同月十五日，李仲生也應「藝文天地」主編的邀請，撰一特稿──〈美術展覽會的制度〉，並從十八日起，連續介紹〈法國的美術展覽會〉，分六天刊出，顯見輿論界對「全國書畫展」的期望與關懷。在〈美術展覽會的制度〉一文中，李仲生特別以法國和日本為例，指出：美術展覽會應產生自一個固定的美術團體，也就是只有以具備明確藝術思想或主張的美術團體為基礎，才可能產生具有藝術特色或名畫家、聯合畫展之類的美術展覽，否則只是一種名家畫展或名畫展之類的應景活動，永遠是憑一時的興趣或需要，把大家熟悉的既成畫家的作品，重覆拿出來在會場上掛一次，無法真正發揮美術展覽會的功能。在此，李仲生又再一次的強調了畫會組織的功能和必要性。

「全國書畫展」在十月十四日，分中山堂及教育部兩個地點，正式揭幕。西畫部門則在十七日第一天展出；令李氏門人感到驚喜的是：除蕭勤、劉芙美二人事先並未選送作品外，其餘諸人的作品，竟然全部入選，對這些立志從事現代繪畫的年輕畫家而言，這無疑是一次極大的振奮與鼓勵。數十年後，夏陽等人念及這段往事，仍對「全國書畫展」主辦單位的「寬大胸襟」、「懷有敬意」[72]。

第三、第四屆「全國美展」中的再傳捷報。

第四屆「全國美展」，是政府遷臺後首次舉辦的全國性美展[73]，教育部指定由美育委員會和國立臺灣藝術館共同籌辦，並設審查委員會，由國畫家馬壽華擔任召集人。這次美展，和以往各屆主要的不同點，在於以往兼展古代文物，這次則純粹是當代作品。「東方畫會」諸人都送出了作品。畫展在一九五七年九月二十八日正式揭幕，總計入選作品六百七十二件，類分九項，西畫一○九件[74]，歐陽文苑、夏陽、吳昊、李元佳等人的作品，竟又全在入選之列。

除展出期間，席德進、白担夫等人在為文評論中，特別提及這批年輕畫家的作品以外[75]，展覽結

[72] 前揭夏陽〈悼李仲生恩師〉，頁八○。

[73] 張俊傑〈全國美術展覽的回顧與前瞻〉，《教育資料集刊》二輯，頁六八七，臺北國立教育資料館，一九八六・六。

[74] 同前註，頁六八八。

束後，他們的作品又都榮獲政府選送參加泰國慶憲節的國際藝展，並獲獎金[76]。對這些初出茅廬的年輕畫家而言，這些都是極可欣奮、鼓舞的事。

第四、蕭明賢的榮獲巴西聖保羅國際雙年展「榮譽獎」。

蕭明賢的作品，雖然在「全國美展」中不幸落選，卻在巴西聖保羅的「國際雙年展」中，獲得了「榮譽獎」。而同時參展的另外兩位教授的作品，卻未獲獎[77]，這件事情，給了安東街畫室的這些年輕人，更大的肯定。

巴西是當時拉丁美洲藝術的中心，一九五一年，聖保羅城舉辦第一屆大規模的歐洲與美洲的美術展覽會，當時展出作品，多達四千餘件；從歐洲、西半球前往的觀眾，也達二十餘萬人，展出的時間近半年，其規模之大，和風格之新穎，使這個美展，一下子成爲國際重要的畫展之一。此後每兩年舉辦一次，簡稱「巴西聖保羅雙年展」，而且始終堅持「現代」的風格。一九五七年，該展首次邀請亞洲的國家參加，「自由中國」也在受邀之列。當年一月二十七日，席德進就在報端呼籲政府重視這次展覽[78]，尤其提醒應該慎選具有現代風格、又富地方色彩的作品參加。蕭明賢的得獎，自有重大意義；對李氏門生而言，更是朝向國際畫壇，尋求認同的先聲。

第五、「五月畫展」率先推出的刺激。

一九五七年五月，「五月畫會」在劉國松等人積極推動下，先聲奪人，率先推出了第一屆畫展，給予「東方畫會」相當程度的刺激，也提供他們一個展出的先例，於是第一屆「東方畫展」的計畫，更加速地進行籌劃。

由上述幾起對「東方畫會」成立，頗具催化之功的事件觀察，首屆「東方畫展」的推出，還顯露了如下數層意義：

一、在首屆「東方畫展」推出以前，「東方畫會」所有成員的創作，都已明顯趨向「非形象」的風格。

正如施翠峰爲第一屆「五月畫展」留下珍貴的文字記載一般，一九五六年十月的「全國書畫展」，黃博鏞也爲李氏門人作品的首度面世，留下了珍貴的風格見證。

黃博鏞，一九三五年生，臺灣臺北人，是蕭勤在北師藝師科的同班同學。「全國書畫展」西畫部

[75] 席德進〈被遺忘了的中國古藝術——談全國美展的西畫新趨勢〉，一九五七‧一〇‧六《聯合報》六版。

[76] 前揭吳昊〈念李仲生老師談「東方畫」〉，一九五七‧一一‧六《聯合報》六版。

[77] 何凡〈「響馬」畫展（下）〉，一九五七‧一一‧六《聯合報》六版。

[78] 席德進〈巴西國際藝術展覽，我國藝術界應踴躍參加〉，一九五七‧一‧二七《聯合報》六版。

在十七日第一天展出後，十九日「藝文天地」便刊出了黃博鏞的《全國書畫展西畫部觀後》一文，該文首先便指出會場中「學院形式」作品與「現代意味」作品，在形式、精神、表現上明顯對立的事實，他認為：前者是頹廢、保守的，後者是新穎、急進的；而這種對立的出現絕非偶然，實在是因為某種「反抗傳統、反撥陳腐」的時代精神，已經蘊含在每一位努力於改革中國藝術的青年畫家身上。黃博鏞認為：學院形式的作品，是一種「溫和與甜蜜」、「好看與優美、偷閒與安適」的頹廢風格，和百貨公司陳列的五光十色的商品沒有兩樣，終究不是時代需要的產物。而現代意味的作品，儘管有些或許

尚未正軌地踏上「前衛」的方向，但基本上，一種反撥「傳襲」的勇氣，和緊隨著「新穎」的根據與努力，已足以在他們的作品中反映出時代意味的精神。黃博鏞說：

我們雖未予以證實這一些作品的「好」，但我們卻不能否認他們正朝向「對」的方向走，這不是仿效，更不是妥協，我讚頌他們正接受著誹謗與咒罵而奮鬥著。

黃博鏞同時評介了這些「交織著不安與疑惑」、「顯露著突出與活躍精神」的現代作品，所提及的七個人，全都是李氏門人，現在將他評介的內容，表列如下：

附表十七　一九五六「全國書畫展」黃博鏞評介東方成員作品內容一覽

作者	作品名稱	評　　介　　內　　容	
夏陽	「室內」	二人的作品，色彩貧弱，形象笨拙，極難看出常人之所謂「美」，但由此我們感覺出一種探取於普萊密特（Premitief）的稚拙趣味，人體形像的歪曲，絕非是沒有根據的。惟二人作品，「主題性」甚為薄弱，對於加強造型與更進一步的抽象的暗示性是很需要的。	看到了在西畫裏給人遺忘的中國藝術，一種西方與東方溶和的藝術結晶，構成了他的特殊的表現技法與風格。
吳世錄（吳昊）			與夏陽的作品發揮了同樣的效果。
霍學剛（霍剛）	「深」		顯然的拋棄「表現什麼」的陳腐理論，而採取了「如何表現」的前衛畫論，似乎暗示著，潛藏著一種心理的與精神的描述與說明，正是傾向於抽象性超現實主義的作品。
李元佳	「作品B」		完全沒有「主題性」，接收於機械美學的影響的純粹抽象繪畫，運用一種色彩上的對比，形象的動靜的對照，似乎描述著一種音樂性的不安與刺激的旋律，雖非注重主題性，但一種憂鬱
歐陽文苑	「構造」		是承受於戰後的 Neo Homanisme 精神的影響，雖非注重主題性，但一種憂鬱

金藩	「森林」	
陳道明	「歸去來兮」	「夜」

類似於 P. Picasso 的 Antif 時代的表現人性的歡悅與和平的氣氛。其他作品，大致沿襲印象主義與學院形式的，側重於自然形象的「真實性」或「具象性」的表現，因此永遠保守著「表現什麼」的理論，幾件寫生的作品，描畫著甚為「迫真」與「像」，在自然主義的立場看，一種素描的正確性與熟習的運用優美的色彩，是值得讚揚的。

陳之作品乃其中技法最繁雜的代表，充分而自由地描述著幻想與夢境的題材，「歸去來兮」可以看出其發揮的效果。

有點 H. Rousseau 的原始的趣味，運用一種「Automaotism」的技法，打破了理性的束縛與支配，與棲涼的色彩運用，真切地予人一種人性暴露的共鳴。

除了這七個人以外，黃博鏞也稍稍提及了廖繼春、張義雄，和楊景天三個人的作品，但語氣顯然不如對李氏門人的積極肯定，黃文說：

廖繼春的作品是近於野獸主義的，但這一次的作品沒有以往的潑辣與奔放的活力，或者這只是代表他的小品吧！

張義雄的「風景」缺乏造形性的構成，倒不如往年的「靜物」為佳。

楊景天的作品色彩變化甚豐富，不是自然主義的，但亦非有「新穎」的根據，幾條自然形象輪廓令人懷疑。

黃氏的評介是否公允，由於當年作品已不復可見，查考無門，但黃文至少印證了一項事實，那就是：在一開始，李氏門人走的就是屬於「非形象」的路線，既與固守「學院形式」的作品格格不入，也和廖、張等較具新意的臺籍資深畫家的路子，有著基本上的差異。換言之，李、黃的抽象，是從觀念、意象出發的風格；而廖、張等人的抽象，則是本著「從具體對象出發變形」的路線。在此，黃博鏞已敏銳的指出了此後臺灣現代繪畫運動中，本省籍畫家與外省籍畫家在風格取向上的兩個主要方向。

二、「東方」諸子追求的「現代繪畫」，主要是來自歐陸系統的創作觀念。

在「東方」諸子追求「現代繪畫」的過程中，李仲生早年間接得之於日本的歐陸新興美術觀念，固然是一項主要根源，但蕭勤留學西班牙後，所介紹回國的西方藝術新潮，仍是以歐陸系統為主，首屆「東方畫展」正式推出之前，蕭勤寄自馬德里的報導，先後介紹的現代畫家或畫展，計有：

《馬德里美術界概況》（一九五六・一二・一

從這份清單中，可以顯示蕭勤主要關懷的「世界畫壇傾向」，仍是以歐陸畫壇爲主的事實。這一現象，固然與蕭勤人在歐陸有關，但另一方面，以「抽象表現主義」爲核心的美國「紐約畫派」，雖已形成，但並未達到牽動全球矚目的地步，也是原因。同時，當時臺灣的「自由中國」，仍與歐陸許多國家保持良好的外交關係，以美國爲唯一取向標準的「親美時代」並未來臨。因此，論者以爲戰後臺灣的「現代繪畫運動」，完全是受美國紐約畫派抽象表現主義的全面影響，這一看法，至少在「東方畫會」推出標榜「現代繪畫」的首展前後，並不正確。

一九五七年十一月，首屆東方畫展與西班牙現

性格，知道中國人應該畫什麼，知道作一個世紀的
追求的「現代繪畫」，是以歐陸系統爲取向，而在
這當中，蕭勤正扮演了重要的媒介角色。

代主義畫家聯合展出，更顯示當時「東方」諸子所
追求的「現代繪畫」，是以歐陸系統爲取向，而在
這當中，蕭勤正扮演了重要的媒介角色。

三、「東方」諸子在追求「現代繪畫」的努力
中，並未忽略傳統在創作中的重要地位。

文前卽已提及：李仲生如何在平日的教學中，
以藤田嗣治爲例告誡學生，從事現代繪畫不應忽視
傳統豐富的寶藏，因此安東街畫室的學生們，莫不
在傳統藝術中覓求可供吸取運用的養分，卽使面對
西方現代美術，也格外留心它們和中國古代藝術原
理相通、互證的部分。

一九五七年九月的第四屆「全國美展」，便有
席德進發表〈被遺忘了的中國古藝術──談全國美
展的西畫新趨勢〉一文[79]，對「東方」諸子作品中
的傳統精神大加稱賞。

席文發表於十月五日，文中除了介紹幾位「新
作風」的海外名畫家，如：趙無極、朱德羣、趙春
翔、潘玉良等外，特別推崇歐陽文苑等幾位「無名
的國內年輕畫家」，認爲他們「在艱苦的環境中，
努力於新興繪畫的製作」，一如年前（一九五六年）
黃博鏞的文章一樣[80]，席文也明白指出：在美展
會場中，歐陽等人的作品「與那些學院派的繪畫成
了強烈的對比」；一種是有豐富的想像力，於思想有

的畫法。」席德進推崇這些「新興繪畫」，而毫
不客氣的指責「學院派」的作品毫無主張、色彩貧
弱、畫法平庸，席文雖然沒有明白點名攻擊所謂的
「學院派」畫家，但已然掀開了現代畫家與學院派
畫家之間的緊張氣氛，到一九五八年後，這種衝突
趨於明朗，劉國松卽以「盤據」省展西畫部的臺籍
資深畫家爲對象，展開猛烈的攻擊。這一攻擊，固
然有它藝術理念的基本衝突，但不容輕忽的是，其
間也摻雜了特殊的歷史背景和心理因素，本文第三
章第三節，將對此問題再予深論。

就席文而言，最重要的一個觀點，是首度以中
國古代的「藝術觀」，來解釋這些新興的繪畫理念
，席德進稱道歐陽文苑的作品，具有深沈悲痛的力
量，在構圖上運用了中國金石的佈局，筆調粗野，
有如漢代的石刻；夏陽的作品則在向中國民間藝術
趣味尋找，嘗試新的造型；吳世祿（吳昊）的作品
是運用中國人物畫的白描線條；李元佳的作品一如
中國草書，一些毫不拘束的線，不借自然外形，純
粹是色彩與線條之間的配合，展開自我的天地。

總之，席德進認爲：

性格，知道中國人應該畫什麼，知道作一個世紀的
畫家應該如何去發展；另一種是千篇一律的風景、
靜物，毫無主張的隨自然支配，貧弱的色彩、平庸

[79] 一九五七‧一〇‧五《聯合報》六版。

[80] 黃博鏞〈全國書畫展西畫部觀後〉，一九五六‧一〇‧一九《聯合報》六版。

首屆「東方畫展」的推出是在一九五七年的十一月，但「東方畫會」的正式成立，卻是在整整一年前的一九五六年十一月底。

當時「全國書畫展」剛剛結束，眾人在作品得到入選的欣喜之餘，聚集陳道明家中，舉辦化裝晚會，與會人士，除了安東街畫室的成員以外，還包括許多關心現代繪畫的朋友。會中，席德進大跳芭蕾舞[82]，大家玩得極為開心。會後，在院子裏繼續聊天，提及畫會的事，在蕭勤從西班牙寄回來的幾個名稱：「一九五七年畫會」、「安東畫會」、「行動中國畫會」、「純粹畫會」、終於決定以霍剛提議的「東方」為名，寓意著：

㈠太陽自東方升起，有朝氣活力，象徵藝術新生的力量。

㈡畫友都生長在東方，而且多數創作都著重在東方精神的表現[83]。

當晚便公開宣佈：「東方畫會」正式成立[84]！名列創始會員的有八個人，分別是：歐陽文苑、霍剛、夏陽、吳昊、蕭勤、李元佳、陳道明和蕭明賢。

畫會成立後，霍剛和歐陽文苑馬上前往臺北市政府民政局社會科辦理報備登記。不料，案件送出

我不是說他們的畫怎樣的好，事實告訴我們，他們不是盲從新怪，故弄玄虛，也沒有作馬蒂斯、畢卡索的尾巴；相反地，他們忠實於中國繪畫的傳統，發繫那被人遺忘了的中國珍貴的古代藝術。

至於「中國珍貴的古代藝術」是什麼？席德進認為：便是「不重形似，只重神韻。」一如欣賞書法，是看線的手法去完成的藝術。「用概念、象徵的結構美、運筆的韻律美；欣賞建築，也不問它像什麼？而純粹從面與線的構成中，產生一種崇高的美感；欣賞一幅畫，也應該看運筆用墨，從筆墨中領受作者的感情，此種美，就是抽象之美。

在「抽象畫」剛在臺灣畫壇萌芽之際，席文深入淺出的解析，確能發揮相當重要的教育意義，而能在抽象理念中企圖契合中國古代創作觀念，更是席氏獨到之處；事實上，到一九七○年代以後，臺灣開始重視民俗藝術的搜集與研究，也居首倡之功[81]。而「東方」諸子在傳統上的用心鑽研，也是「現代繪畫」在臺灣畫壇發展過程中，值得一提的一項重要事實，不應輕易抹煞。

[81] 李乾朗《席德進的古建築世界》，《雄獅美術》一二七期《席德進紀念特輯》，頁三九，一九八一・九。

[82] 前揭劉芙美文，頁九八。

[83] 蕭勤《給青年藝術工作者的信④》，《藝術家》九七期，頁一一○，一九八三・六。

[84] 前揭吳昊《念李仲生老師談「東方畫會」》，頁八○，及蕭勤《「東方畫會」對中國現代藝術的影響》，《現代繪畫先驅李仲生》，頁九二；前揭劉芙美文，頁九八作此前，乃誤。

去後，遲遲沒有回音；後來申請終於沒能批准，所得到的答覆是：「同等性質的團體，只可成立一個，現在既然有了中國文藝協會，便不得增設新的團體。」霍剛等人，雖然力陳創新的意義，但仍然未獲允許❺。事後，大家側面聽說：主管單位還爲這事開了會，也有人認爲現代藝術是共產黨的藝術；也有人認爲這是西洋流行的玩意兒，聽它自生自滅便可。總之，畫會申請沒能通過事小，所幸沒有被扣上「思想問題」的大帽子❻。在歷經此事之後，這些不知天高地厚的年輕人，意識中已經隱約察覺到存在於政治與藝術之間的某種微妙關係，同時也逐漸體會出李仲生之所以反對他們草率成立畫會的原因，實在和當時封閉的社會風氣，以及緊張的政治氣氛，有所關聯。

「東方畫會」的申請立案未能如願，遠在彰化任教的李仲生，也有所耳聞，同年十二月二十日，他將五年前發表在《新藝術》雜誌「藝術論壇」的一篇舊作〈美術團體與美術運動〉，再度刊在「藝文天地」版。李氏這一作法，到底是純屬巧合，或是有意藉此呼籲主管當局認識美術團體的重要，進而經由正常管道，促成「東方畫會」的順利立案？更或是李氏雖然不願看到自己的學生捲入被疑

❺　前揭蕭勤〈給青年藝術工作者的信④〉，頁一一〇。
❻　前揭夏陽〈悼李仲生恩師〉，頁八六。
❼　前揭蕭勤〈給青年藝術工作者的信④〉，頁一一〇。

爲「搞小組織」的政治旋渦中，但站在藝術工作者的立場，又不得不再度表白自己的看法？不管如何，事實證明：李氏這樣的作爲，仍不能產生任何實質的效應。而學生們，鑑於當時社會事實上已經有好幾個團體性的畫展存在，像：「臺陽」、「青雲」……等，並沒有受到任何特別的限制，因此，大家便私下決定：不再以「畫會」的名稱，而代之以「畫展」的名義進行組合❼，尤其同爲年輕人組成的「五月畫展」推出首展之後，「東方畫展」的躍躍欲動，更是必然之事。

但當時面臨的最大困擾是：國內某些保守人士，始終將現代繪畫看成共產黨藝術的同義詞，使他們明白標舉現代繪畫的展出構想，一直不敢放手去做。幾經商量，大家決定：委請蕭勤從西班牙引進大批該國現代繪畫名家的作品，和「東方畫會」成員的作品同時展出。因爲當時的西班牙是一個堅決反共的國家，和臺灣關係良好，既然西班牙政府允許存在的繪畫，臺灣自然也可以存在。這種單純的推理，似乎相當幼稚，但在當時社會，卻頗具說服力。於是行動即時展開，在第一屆「五月畫展」結束的一個多月後，蕭勤便在「藝文天地」「海外藝壇」專欄，介紹西班牙著名青年現代藝術家團體

——「燄石社」（Club Silex）和他們的作品，同時公開宣稱：已徵得該社同意，將於近期內，將其中部分成員的作品，寄回國內，參加年底即將在臺北舉行的一項中國及西班牙現代畫家的聯合展覽❸，預告了第一屆「東方畫展」的舉行。

九月中旬，畫展籌備工作已近成熟，蕭勤又撰就〈西班牙青年藝術家作品十一月在臺灣展覽〉一文，在十日「藝文天地」版，以興奮口吻宣佈：

今年十一月初，在臺北將有一次盛大的中國與西班牙現代藝術家們的聯合展覽，此展覽是中國與西班牙的作家們以交換作品方式展出；其性質除極富交流中西現代文化意義之外，更有著積極的提倡我國現代藝術的作用。參加這個展覽的西班牙作家共十四人，作品三十餘件，其中包括兩位雕刻家的素描。這十四人都是西班牙國內有名的藝術家及優秀的青年作家。

十四位藝術家中，尤以畫家 達拉茲（Juan Jos'e Tharrats 1918～）、法勃爾（Will Faber 1901～）、阿爾各依（Bouardo Alcoy 1930～）最富盛名。

為配合畫展的推出，由夏陽執筆撰成一篇宣言式的文章——〈我們的話〉❸，明白標舉「東方畫

」的藝術主張。在這篇長達一千一百六十個字的文章中，「東方畫會」提出了如下數點基本主張：

1.強調創新的可貴：認為歷史的進程基本是持續不止的，它一方面承繼過去、指導現在、開發未來；一方面又與同時期其他地域、民族的文化相互影響。因此只有不斷吸收新觀念，才能發展創造；固守舊有的藝術形式，將窒息藝術的生長。

2.強調現代藝術是從民族性出發的一種世界性的藝術形式：他們認為十九世紀以前的西方藝術，是遵循自然主義的思想而發展；二十世紀的西方藝術，則受到東方藝術的影響，開闊為觀念主義的表現，從繪畫藝術的本質上去探討、發展。這樣的藝術，極具普遍性，任何民族的獨特表現都可容納其中，同時，由於彼此的交流，消失了地域性的固有形式。但各民族的精神，仍永遠是創造最強力的基本。

3.強調中國傳統藝術觀在現代藝術中的價值：認為中國古代繪畫，除了在表現的形式上，和現代繪畫稍有差異，但在繪畫觀念方面，基本上是一致的；現代繪畫如果能在我國普遍發展，中國本身便有無限的藝術寶藏，必定可以嶄新的藝術姿態出現在世界潮流中，步上日新不已的坦途。而國人只要以中國人原有的藝術觀去欣賞現代繪畫，也不難領略其

❸ 蕭勤〈燄石社及其作家們〉，一九五七・六・二五《聯合報》六版。

❸ 〈第一屆東方畫展——中國、西班牙現代畫家聯合展出〉（展覽目錄），頁二，一九五七・十一・九。

中的趣味。

4.主張「大眾藝術化」，但反對「藝術大眾化」：

也就是認爲藝術家應該走出封閉的象牙塔，跳出自我陶醉的圈子；一方面盡量提倡藝術，以養成風氣，一方面將各種各樣的藝術展現出來，使人們的視野得以自由，心靈的享受擴展無限，因爲這正是自由世界共同的趨勢。至於「藝術大眾化」，卻是共產集團風格制式化的謬論，減少了人們美感的多樣需求，窄化了美感的範圍，不啻是一種心靈的壓迫。

在上述的主張中，「東方畫會」儘管強烈主張「學習新法」（吸收新觀念），但也不忽略「汲古潤今」（認爲中國古代藝術乃現代繪畫珍貴之寶藏），可是他們卻始終不堅持「地域性的形式」，甚至認爲地域性的固有形式，將在世界文化的彼此交流中，自然消失，所要緊緊把握者，乃是民族的精神。這一理念，成爲日後「東方畫會」與「五月畫會」，在共同推動中國美術現代化運動時，一度走向不同風格路向的關鍵所在；同時也正由於不堅持表現形式的地域性色彩，在民族精神的把握上容易失卻明顯表徵，而遭到部分心急的論者批評爲「缺乏本土意識」，成爲一九七〇年代以後，「現代主義」飽受批評的一點。但衡諸「東方畫會」的首展宣言——〈我們的話〉，其中有關傳統文化、民

族精神的強調，正是他們訴求的基本重點之一，這是不容否定的事實。

爲求慎重，〈我們的話〉擬好之後，東方諸子便將它攜往彰化，送請李仲生過目。根據吳昊的回憶：李仲生看了文章之後，竟然雙腿發軟，整個人癱坐下去，半天講不出話來，力勸眾人打消舉辦畫展的念頭⑨。但眾人心意已定，同時西班牙的畫作也已寄到，箭在弦上，不得不發。李仲生的反對已無法產生作用，因此終「東方畫會」十五年的歷屆畫展，李氏始終未曾踏入會場一步，亦未曾發表任何一篇評介文章。

第一屆「東方畫展」仍按計畫，訂在十一月九日揭幕，展出四天，到十二日結束，之所以選定這個時期，是因爲李仲生的學生們，刻意安排，認爲十一月十二日正是國父誕辰紀念日，意義特殊，可以避免遭致疑忌。由此也可窺見當時這些年輕藝術工作者，在面對強勢政治壓力時，無可奈何的心態。

畫展的全名是：「第一屆東方畫展——中國、西班牙現代畫家聯合展出」，地點選在臺北衡陽路一〇九號新生報新聞大樓。

早在十月初，西班牙方面就將作品寄到，同時表示：畫展之後，其中一部分的作品，將捐贈給中

國文物美術機構收藏。夏陽興沖沖的前往當時剛剛成立的「歷史博物館」交涉，館裏一位王姓先生出面接待，起初熱心答應在展出方面予以支援，之後，又說必需轉呈教育部核定，終至沒有下文。眾人只好轉往求助藝專校長張隆延，張便帶領他們往見教部美育委員會主委虞君質，虞也表示：除精神方面，其他愛莫能助。失望之餘，大家並不灰心，於是以借支薪水、稿費，及向親友舉債借貸的方式，租得新生報新聞大樓，作為展出場地，並且印製了十七頁篇幅的展出目錄；一切問題終於解決，只是關於展覽後西班牙畫家贈送的作品，則始終沒有安善安置的辦法，專欄作家何凡，以莫可奈何的口吻說：「東方畫會」這一境況，正應了北平的一句俗諺：「拿著豬肉，找不著廟門兒！」⑨

何凡，本名夏承楹，是夏陽的堂叔，也是聯合副刊「玻璃墊上」的專欄作家，頗富文名，畫展前四天（五日）他便以〈「響馬」畫展〉為題，寫了一篇報導性的文章，介紹「東方畫會」的首度畫展，因為文長而分成兩天刊載（五日、六日）。該文充分顯現了一個成熟知識分子，對專業知識的尊重，以及對年輕人寬容、愛護的廣大心胸，當然其中或許也摻雜了個人感情的成分，但何凡確是清楚知道夏陽這批年輕人，如何清苦自持、努力不懈的一位長者。

⑨ 前揭何凡〈「響馬」畫展（下）〉。

文章開頭，他坦承自己不懂「現代畫」，並以幽默筆調，形容夏陽送他的一幅「鷄」，說：

我拿攝影機的眼光來看，覺得鷄頭像向日葵，頸毛像菠蘿蜜，翅尖像香蕉，尾巴像棕櫚樹，而鷄的身量和大樹卻不相上下。

從何凡的描述，夏陽送給堂叔的作品，顯然已是這批年輕人當中，畫得最「像」的一幅畫了，但何凡仍然不懂，不過，何凡說：

我卻不敢斥為「胡鬧」，為「標奇立異」，因為世界上我們不懂的事物太多了，卻無礙於其站穩腳步。

他舉例說：

對等性定律與人造衛星我們都不懂，你能說沒有那回事嗎？

何凡對這些「古怪玩藝」的尊重，如果排除個人的感情因素，實在是基於「不懂」而生的尊重，並不是因為深入「瞭解」而有的敬重；但這種態度，如果相較於那些因「不懂」而盲目反對，甚至任意冠以罪名的人士，顯然又值得佩服。

何凡以幽默的口吻，來說明「現代畫」的難懂：

他們去年入圍的全國書畫展，聽說有些評選者也摸不清頭緒，所以就「大家恭喜」了。我去看過，李元佳有一幅「構圖」，上面還

貼了一塊花布，據一位負責人說：起初不知
道這幅畫怎樣掛法，後來在畫角找到一個漢
字署名，才解決了問題。

何凡是否真如自己所說的，對現代繪畫一無瞭解，
當然也未必盡然；但以輕鬆平淡的口吻，來推介一
個具有革命意味、極易引發爭論的畫展，何文無疑
是成功的。

何文著重在對這些年輕人努力的經過做一介
紹，並且加以肯定，尤其對他們為了堅持專業研
究，寧可不去從事插圖的製作以賺取報酬的精神，
表示由衷的欣賞。他以幽默、誠懇的語氣，呼籲社
會人士給予這一年輕人的畫展注目和鼓勵，他說：
我相信此刻這些怪玩藝兒很難賣出去，因此
不需要宣傳，只是欣賞他們的迎頭趕上的幹
勁兒。若有仁人君子肯抱了好奇心到會場
「站腳助威」，他們的目的就達到了。

除了做為畫展的先期報導以外，何文對後來「
現代繪畫」運動，也有一個有趣的影響，那便是他
以戲謔的口吻，拿「響馬」一詞，來稱呼這八位具
有「闖盪」性格的畫會會員，日後，「八大響馬」
竟成了人們稱呼早期東方諸子的一個最好的代名
詞。「響馬」原是北方強盜的別稱，在行動前，他
們習慣先放響箭以示警；東方諸子這種不知天高地

❾❸ 訪問吳昊。
❾❷ 怒弦《簡介東方畫展》一九五七・一一・八《中央日報》六版。

厚，以叛逆者的姿態，突現畫壇，稱為「響馬」，
確實頗為傳神，這一冊封，當事人樂於接受，旁人
也覺得有趣。

畫展前一天（十一月八日），怒弦也在「中
央副刊」簡介「東方畫展」❾❷，這兩份大報的先期
宣傳，大大地吸引了社會大眾對這個充滿挑戰、深
具革命氣息的年輕人的畫展的注意。

畫展佈置期間，東方諸子全日鎮守會場，甚至
夜裏也在會場打地舖，看守作品，為的是擔心這些
非形象的作品，萬一遭人惡意加上數筆，或塗上一
些敏感的符號，例如：「紅星」一類的東西，惹上
「思想問題」的麻煩，豈不百口莫辯，前功盡棄
❾❸
？

在興奮、緊張的複雜情緒中，畫展終於開幕，
而且獲得意外熱烈的回應。吳昊回憶說：

現代詩人：楚戈、商禽、辛鬱、紀弦等都來
會場，紀弦還當場即與大聲朗頌一首詩，大
家都很興奮，天天在會場即與大聲朗頌問題，
報章雜誌也廣為報導。有些看畫的人把我辛
辛苦苦的說明書撕碎了向我臉上擲，嘴邊還
大罵：「畫的什麼東西！」有些人認為簡直
是怪誕不經。有些觀眾也認為很創新。《自
由青年》雜誌把我們參展畫家登在封面上，

當時的一位新詩詩人、後來終生倡導現代繪畫，本身也從事水墨創作的楚戈，回憶當天的情形說：

……

在新聞大樓的展覽會，對於臺北的觀眾，就像投下了一顆炸彈。因為新聞傳播事業的力量，以及展覽場地適中的關係，好奇的觀眾至為踴躍。大部分的觀眾認為這些抽象畫都是「印象派」，一般都說「這是啥子玩意」、「搞什麼名堂」。除了少數脾氣暴躁的傢伙，把說明書用力的擲在地上用腳亂踩一陣，然後嘴裏嘟嚕著「他媽的」揚長而去，以及把痰用力的唾在畫布上之外，大部分還是很守秩序的。對於這樣新奇的玩意，有很多人是抱著可敬的「求瞭解」的態度，將說明書捲成一個圓筒，作為老式的單眼望遠鏡，閉上一隻眼睛，離開畫面遠遠的張望著。雖然用眼睛看看，再用「望眼鏡」交換看看，還是得不到要領，但這些「沉默的大眾」對這種「新玩意」是抱著容忍的態度的。至於絕大多數的國畫家則是抱著嘲笑態度。

……

差不多每天都在畫廊助威的詩人有辛鬱、羅

⑤ 馬、楚戈、秦松、向明等人，每天晚上總是湊錢小聚一下，喝幾瓶紅字米酒，大部分時間是在夏陽、吳昊、歐陽文苑等所借的空總防空洞附設的「洞中畫室」中放浪形骸的飲酒，談「今天」的觀感，以及繪畫與詩等等。

參加第一屆東方畫展的中國畫家，除了「八大響馬」外，還有新加入的黃博鏞和金藩兩人。在那份厚達十七頁的展覽目錄中，印著中、西兩國參展畫家的生平簡歷和作品名稱。此處僅就中國畫家的資料，加以分析：

從年齡看，李元佳二十四歲，吳昊二十七歲，金藩三十歲，夏陽二十五歲，黃博鏞二十二歲，陳道明二十四歲，歐陽文苑二十九歲，霍剛二十四歲，蕭勤二十三歲，蕭明賢二十二歲，最年長的是金藩，最年輕的是黃博鏞與蕭明賢，平均年齡是二十五歲，可說是一個完全年輕人的藝術家團體。從學畫的時間看，如以進入李仲生畫室學習起算，大約都在三到五年不等，時間並不長。而在籍貫方面，除了黃博鏞、蕭明賢是本省籍青年以外，其餘的都是大陸來臺青年，而且都經歷戰爭流亡的痛苦，家人離散，或父母早亡，除了蕭勤有一位擔任要職的

⑨④ 前揭吳昊〈念李仲生老師談「東方畫會」〉，頁八一。

⑨⑤ 楚戈〈二十年來之中國繪畫〉（原載《人與社會》一：四，頁三六一四二，一九七三・一○），《審美生活》，頁一○一一一，臺北爾雅，一九八六・一二・二○。

舅父，夏陽有一位寫文章的堂叔，其他都是毫無家世背景的窮苦青年。而學歷出身，北師有六人：李元佳（四四級）、黃博鏞（四三級）、陳道明（未畢業）、霍剛（四二級）、蕭勤（四三級）、蕭明賢（四五級）；空軍有四人：吳昊、金藩、夏陽、歐陽文苑；換句話說，成員不是小學教師就是軍人，其中蕭勤因考取公費留學，為聯合報擔任海外通訊員，其他諸人，都不具備什麼社會聲望或地位。他們所憑藉的，完全是一股對現代藝術追求的狂熱。

在創作的題材方面，從目錄中的作品名稱，也可以顯露一些訊息：李元佳、金藩、蕭勤、蕭明賢都採取「繪畫Ａ、Ｂ、Ｃ……」或「作品三五八、三六九……」或「構成」等「純粹繪畫」的標題方式，其餘諸人偶爾也採取這種方式，但更多的是標以具有幻想及超現實意味的題目，如「另一個宇宙」（黃博鏞）、「幽靈」、「流浪者的哀鳴」（陳道明）、「死之馬」（歐陽文苑）、「孩提的話」（霍學剛）……等，比較而言，吳昊與夏陽的標題較具體，如「少女與木偶」、「婦女與小孩」（吳），及「貓與少女」、「拿著魚的兒童」（夏）等。從標題來判定畫作的題材與內涵，當然是有它不必然切合的差距性，但基本上，年輕人多愁善感、敏於玄想的傾向，是相當可以肯定的。

至於在風格的追求方面，這份極可能是出自各個人自白的簡介，也頗有參考的價值，底下便是引錄自原文的一些資料：

李元佳：作風是從對康定斯基的由色面及線的配合而產生一種音樂性的韻律底表現理論入手，以後復研究中國金石及甲骨文的線的結構，及吸收了中國山水畫的疏遠平淡的構成效果，而作其獨特底表現，在畫面上予人以清新疏朗之感。

吳世祿（吳昊）：最初研究新卽物主義的構成原理及新卽物主義的觀照態度，然後主張表現中國的特性，在敦煌壁畫及工筆畫中找出了線描的特殊效果，使用細線描法並滲以自動性技巧，面目至為特殊，其作品平和近人，見出溫和可觀之性格。

金藩：最初研究立體主義與新古典主義，後復溶入超現實主義之表現法，作風富濃烈稚拙之趣味，並具有一種神秘的幻想和澀的感覺，個性顯著。

夏陽：最初從事新古典主義的製作，然後受機械主義、表現主義及超現實主義的影響和啟示，並同時研究中國的線底結構原理和民間藝術之特質，交相溶匯而創造其個人之畫風，作品雄渾凝厚，但隱藏在一種抑鬱的感傷情調中。

黃博鏞：其作風在隱約中含有構成主義與野

獸主義相間的氣質。畫面裏常呈現著一種多次元的造型空間的建築構成，潛伏地表達一種人間心理的憂鬱，困惑與歡悅的感情，個人之面目甚爲顯明，並略具奔放的意圖。

陳道明：最初研究藤田嗣治的畫風，之後轉爲研究抽象繪畫，作風頗多受保羅・克利（Paul Klee 1879～1940）的影響，使用複雜的技法，並研究甲骨文字及印章之趣味，個人面目甚爲顯著。其畫面能使人興起雅緻安適之感。

歐陽文苑：早期研究立體主義（法 Cubisme）的構造原理，並受齊里柯（Giorgio de Chirico 1888～）的造型的象徵主義，及表現主義（英 Expressionism）的影響，之後即從事對漢代石磚刻的研究，而取得了其特有面目之典型。作風粗野樸實，具有一種蒼勁淒涼的情調。

霍學剛：最初爲超現實主義研究者，復通過後期立體派的抽象的構成原理，並溶入了潛意識作用，表現著具有濃烈的象徵意味底抽象性的超現實主義繪畫，富有童話般的趣味，個性至爲顯著。

蕭勤：其作風爲從野獸主義出發，通過立體主義的構成原理，並吸收了另藝術的表現手法，使用著自動性技巧，在色彩方面受國劇

之服飾及中國民間藝術的啟示甚多，面目異常顯著。其畫面因使用強烈之對比色，極爲活潑明快，但仍包含在傳統之溫雅典型中。

蕭明賢：一向爲純抽象的作風，最初受保羅・克利之影響，旋即研究中國金石文字的結構原理，表現著一種古拙的趣味，之後復受另藝術（Art Antre）之影響，使用自動性技巧（Automaticity）而形成一種具有夢幻般底詩意的表現樣式，個性至爲明顯，觀其畫如入夢境，富有神秘意味。

綜合上引簡介，「東方」諸子有一個共同的特色，那就是：他們幾乎都從吸收西方現代藝術的理論入手，再轉而強調中國傳統的藝術特色，他們所心儀的西方現代繪畫流派，也是這份簡介中所曾提及的派別，包括：抽象主義（英、法 Abstraction）、新卽物主義（英 New Objectivity）、新古典主義（New Classicism）、立體主義、超現實主義（法 Surrealisme）、機械主義（Mechanists）、表現主義、構成主義（英 Constructivism）、野獸主義（法 Fauvisme）、象徵主義（法 Symbolisme）、另藝術……等，除了達達主義（法 Dadaisme）以外，幾乎網羅了現代西方新興的各種流派，而尤其被他們所欽佩的畫家，則有：康丁斯基（Wassili Kandinsky 1866～1944）、保羅・克利、齊里柯及日本畫家藤田嗣治等。中國傳統藝術方面，他們試

圖吸收、學習的，則包括：金石、甲骨文、中國山水、敦煌壁畫、工筆畫、民間藝術、漢磚石刻、國劇服飾……等，不一而足。對於這份簡介或許不該斥為誇大、自我膨脹，但明顯的，極富理想主義的色彩，至於在作品的實踐中能做到多少，則令人生疑。但換一角度言，至少這些年輕人在尋求中國美術現代化的過程中，已明白揭舉出一個明確而寬闊的方向，作為奮進的目標。這份畫家簡介，《聯合報》「藝術天地」版在畫展前一天，也曾以〈「東方畫展」及其作家〉為題加以刊載報導⑯。

在原作已經無從再見的限制下，席德進的評介文字，仍為研究者，留下珍貴的參考價值。席文發表於畫展結束的當天（十一月十二日），題目是〈評東方畫展〉，主要的內容，可表列如下：

附表十八　一九五七席德進評介東方首展作品內容一覽

作者	評　介　內　容
蕭明賢	其畫流露得最自然，視覺與幻覺非常溶洽地透過技巧而表現出他自己。畫中有深邃的感情，色彩真實而有力，黑色用得極好，整個畫生動和諧。
蕭勤	其畫單純明朗，色彩高雅，造型具有天真的情趣，惟覺畫中不夠有深度。
李元佳	其畫是最難畫得成功的一種畫，如寫字一樣，寫上十年也看不出有多少成就。他的色彩雖清淡古樸，但不夠入實。
吳世祿（吳昊）	畫中的線甚為優越，強而不暴露，線富於變化，色彩並不壞；只是畫面一股黑氣，這需要時間努力去澄清它。
夏陽	其畫深湛而貞實，把主要的色彩以及線的優點都削弱了。
陳道明	其畫有如一篇敘述詩，寫得夠長；可是他內心要想說的話又是那麼少。因此他畫的大部分是裝飾出來的，不過他技巧很好，加之有音韻般的柔和色彩，他的畫依然給人一個美的印象。
歐陽文苑	其畫相當有個性，強烈地給人一個刺激，如惡魔一般。他描寫死亡、枯樹、吃剩下的魚骨頭等悲觀主題，沉重的給人一個打擊，或許我們這個時代就是如此沉重。
霍學剛（霍剛）	其畫首先給人一種頹廢與慘白的印象，虛偽的、冷冷的，使你會懷疑作者病了。事實上，作者有極強的個性、生氣勃然。

⑯〈「東方畫展」及其作家〉，一九五七‧一一‧八《聯合報》六版。

席文不賣弄術語，以平實的文字綜論每個人的作品，都有相當公允的論斷，如論蕭勤：造型天眞，唯深度不足；論李元佳：色彩清淡古樸，但不夠入實；論吳世祿：自動性技法削弱了色彩與線條的優越性；論陳道明：流於裝飾，但技巧取勝；……等等，都能顧及褒貶均衡的原則，對當事人極具建設性[97]。

至於畫展中的西班牙畫家作品，一如「東方畫會」原先邀展的本意，事實上也正僅僅發揮了「反共國家也畫抽象畫」的陪襯性功能，徒然成爲一種政治性的解釋角色，在藝術方面則未能積極引發深入的討論或影響，十分可惜。但就文化交流的立場言，臺灣民眾首次在島上看到如此大規模的外國畫家原作，也有一定的意義。

西班牙畫家作品中，席德進曾特別推崇達拉茲(Juan Jos'e Tharrats 1918～)、巴亞萊司 (Victor Pallare's 1931～)及法勃爾 (Will Faber 1901～)三人。可惜「東方畫會」本身缺乏強力的理論人才，雖有理想、有目標，在本身的創作上也能維持一定的水準，霍剛、夏陽等人偶爾也將這些理想、目標，訴之文字，博取社會共鳴，但進一步要在畫會間形成較具系統與說服力的理論，顯然是力有未逮的。或許我們可以爲他們圓場，解釋說：東方諸子並無意建立固定的理論，來規範成員的創作；但在面對類似這種邀請國外畫家參展的時刻，東方畫會無法給予觀眾應有的介紹或引導，或許也正是爾後歷屆東方畫展，不斷引介歐洲畫家作品，舉行聯展，卻始終沒能產生較具體深入的影響的眞正原因所在。

十一月十二日，第一屆「東方畫展」結束，所有國內畫家的作品，在蕭勤的安排下，轉往西班牙巴塞隆納 (Barcelona)「花園畫廊」繼續展出[98]，這是國內現代畫家作品，首度大規模的國外展出，也爲後來歷屆「東方畫展」立下了一個巡廻展出的模式。

綜合本節所論，戰後初期，臺灣畫壇在推動「現代繪畫」的起始階段，「東方畫會」無論在畫會組成、作品風格，以及對時代趨勢的把握各方面，較之同年五月率先推出第一屆展覽的「五月畫會」，實在更具自覺性與前衛性。即使在對西方藝術新潮的認識，和對傳統文化特點的體會，「東方」也較學院出身的「五月」，具有更多的關懷。可以說這個完全起自於民間的繪畫團體，與「中國美術現代運動」在戰後臺灣發展的過程，確實更具起伏一致的脈動。

在結束本章討論之前，還有一個問題，必需回頭加以檢討，那便是作爲「東方畫會」精神導師的

[97] 席德進《評東方畫展》，一九五七・一二・一二《聯合報》六版。

[98] 蕭勤〈「東方畫展」在西班牙〉，一九五八・一・三一《聯合報》六版。

李仲生，在「東方畫會」成立及推出展覽的過程中，到底真正的影響何在？有什麼歷史地位？換句話說，李仲生在戰後臺灣的美術現代化運動中，到底應該獲得怎樣的歷史評價？筆者曾撰〈來臺初期的李仲生（一九四九—一九五六）〉一文，發表在臺北市立現代美術館館刊《現代美術》99，對這問題已有較深入的探討，此處可就其主要論點，再予申論。

一九八四年七月二十一日，李仲生因腸癌病逝於榮民總醫院臺中分院。次日，各大報藝文版，都以醒目的標題，報導這個消息，各報給予李氏的推崇之辭，包括：

「推動現代畫的巨手靜止了」（七·二二《中國時報》）

「國內前衛藝術導師，李仲生靜止了」（七·二二《聯合報》）

「現代繪畫先驅李仲生病逝」（七·二二《青年戰士報》）

「一顆現代藝術孤星的殞落」（七·二二《民生報》）

八月七日，詩人羅門以〈現代藝術的啟航者〉一詩，讚美李仲生：

……指引「五月」與「東方」
把故宮的兩扇門推開
將古老的山水放出來
穿上陽光的新衣100

其他的追悼、紀念文章也為數可觀101。

八月二十五日，李仲生遺體在一羣戴孝的畫家沈痛地注目下，安葬在彰化李仔山山頭，覆蓋棺木的巨面黑色大理石上刻著：

這裏安息的是
藝術家中的藝術家
教師中的教師
李仲生先生

九月九日，「李仲生紀念畫展」在臺北市立美術館揭幕，並舉行追思儀式102。時報出版公司也同時印行李氏紀念文集103。

文建會更表示要為他一生對國內現代藝術的貢獻做史料整理104，並頒給特別文化獎105。

99 《現代美術》二三、二四、二六期，臺北市立現代美術館，一九八八·一二—一九八九·九。
100 一九八四·八·七《成功時報》（晚刊）。
101 主要紀念文章均已收入前揭《現代繪畫先驅李仲生》一書。
102 一九八四·九·九《中央日報》。
103 即前揭《現代繪畫先驅李仲生》。
104 一九八四·七·二二《中國時報》。
105 一九八四·七·二二《臺灣新生報》。

九月二十八日，春之藝廊的「現代繪畫先驅
——李仲生特展」，一位不願透露姓名的收藏家，
將七十四幅展出的作品全數買下[106]。

稍後，「財團法人李仲生現代繪畫文教基金會」
也在他門生、朋友的奔走下，正式成立[107]。

李仲生來臺後的孤寂耕耘，到此似乎已經獲得
相對的回報。但事實上卻未必盡然，隨著一九七〇
年以後，臺灣畫壇對現代主義的批判、檢討，李
仲生一生倡導現代繪畫的用心，也被某些人士批評
為「迎逢國際新潮以自重」[108]，給予相當負面的評
價。李仲生去世後的第二個月，一九八四年九月號
《雄獅美術》，便刊出林惺嶽〈咖啡館裏的繪畫運
動家——從李仲生之死回溯繪畫現代化運動〉一
文[109]；在這篇林氏自稱「不是一篇紀念的文字」，而
是一篇探討的文字」裏，對李仲生有相當苛刻的批
評。就「東方畫會」的成立與李仲生的實質關係這
一點，林文便認為：

東方畫會的成立，完全是八大響馬主動發起
的，李仲生自始至終根本就未插手，他對這

方面的態度，起初就非常冷淡，他還斥責過
領先倡議組織畫會的歐陽文苑。他除了教畫
以外，對學生習畫以外的行動向來不管不
問，也從未就組織畫會推展運動的事，向學
生表示過鼓勵或任何支持的暗示。東方畫會
的組成，李仲生實際上是後覺者，而不是先
知者。[110]

而對於李氏的突然南下。隱居中部，林文也批評
說：

一個歷經滄桑的畫壇前輩，執意素居山下，
不問畫壇是非，是應該得到尊重的。但是不
問是非不閒達的人，實在承受不起堂皇的
封號與頭銜。
從李仲生畫室之成立到東方畫會之解散，李
仲生一直不願也不敢在新舊繪畫觀衝突的驚
濤駭浪中，獻身投入豎立起他的主張與信念，
怎能扮當「領航的燈塔」呢？在聚訟紛紜阻
力重重的困境中，沒能當仁不讓的率先披荊
斬棘，怎能成為「推動現代畫的巨手」呢？[111]

[106] 一九八四·九·二八《民生報》。

[107]「財團法人李仲生現代繪畫文教基金會」於一九八五年十二月十九日經臺北地方法院以登記簿第四九冊第七、八頁第一二三四號設立登記，吳兑任第一任董事長。

[108] 林惺嶽〈臺灣美術運動史④〉，《雄獅美術》一六九期，頁四一，一九八五·三。

[109] 林惺嶽〈臺灣美術運動史④〉，《雄獅美術》一六三期，頁一一四。

[110] 林惺嶽〈咖啡館裏的繪畫運動家——從李仲生之死回溯繪畫現代化運動〉，《雄獅美術》一六四期，頁一六八，一九八四·一〇。

[111] 前揭林惺嶽〈臺灣美術運動史④〉，頁四一。

因此林氏認為：

東方畫會不是李仲生塑造出來的，倒是李仲生的名望與地位，是東方畫會開始塑造出來的。⑫

考之事實，林惺嶽對李氏的責難，主要是來自兩個關鍵：其一是林氏在有意無間，淡化了五〇年代臺灣社會緊張保守的政治氣氛；其二是林氏顯然以革命行動家的標準，來求全於一位心性溫柔敦厚的思想導師。

有關一九五〇年代，國民黨在臺灣的政治逮捕與肅清行動，目前公佈的資料和相關的研究，都相當有限，但根據一九八八年十一月號《人間》雜誌的初步估計：一九五〇年代，以眞實的和虛構的涉共案件，被殺的人數至少在兩千人左右⑬；如前所述，李氏好友的黃榮燦也是當時受害人士之一。在那樣一個時代裏，即使學校中的「讀書會」，都被視爲「搞小團體、分化團結」，甚至是「散播毒素思想」，而一再遭到禁絕，更何況是公然標舉反傳統（實爲反因襲）、反主流、反權威的「現代繪畫」組織？李氏基於對學生的愛護，不願他們無端捲入政治漩渦中，當是可以理解的事。只有瞭解這個背景，我們才能瞭解爲何當「東方」諸子，將擬好

⑫ 同前註。
⑬ 馬嘯劍〈四十年來的政治逮捕與肅淸〉，《人間》三七期，頁一六一～一七〇，一九八八‧一一。
⑭ 李仲生〈我在臺北舉行畫展的經過〉，《現代繪畫先驅李仲生》，頁一九四。

的畫會宣言——「我們的話」，攜往彰化，請他們的老師過目時，李仲生對這份今天看來毫不尖銳的文件，竟然到雙腿發軟、癱坐下去的程度，那一時代的人，對政治的恐懼、敏感，達於如斯境地，堪值識者一嘆，豈忍再予訕笑、苛責？

更何況當東方畫會申請立案，未能如願時，李氏遠在彰化，悄然將他早年發表的〈美術團體與美術運動〉一文，重刊於報端，作爲聲援，雖然效果可知，但他支持、關懷現代繪畫的苦心與矛盾，在這些事件中，都已顯露無遺。

進一步說，李氏的離開臺北，其眞正的原因儘管眾說紛紜，但隱約中，也與政治有所牽連。

李仲生離開臺北的原因，是否和他反對學生籌組畫會有直接關連？換言之，李氏是否有意藉著自己的離去，來打消學生籌組畫會的意念？對此，李氏本人日後始終沒有正面加以澄清。一種較被接受的說法，是認爲李仲生由於染患風濕，不得不遵照醫師的建議，離開濕度較濃的臺北，前往中部生活，李氏也承認這種說法的眞實性⑭，同時他更舉出美術史上許多大畫家，如：杜菲（Raoul Dufy, 1877～1953）、米勒（Jean Francois Millet, 1814～1875）、馬蒂斯（Henri Matisse, 1869～1954）、

馬丢（Albert Marbuat, 1875～1947）等人的例子，說明自己的遠離大都市，正和這些畫家一樣，有積極、正面的意義，是爲了創作上的需要。[115] 不過，這個解釋，乃是二十三年後的一個說詞，他的眞實性或許不容懷疑，但對當時的不告而別，這樣的理由，顯然尙嫌不夠充分。

或許値得留意的一點是：一九五五年暑假，也就是李氏離開臺北的時間，正是他的好友劉獅卸下政校美術組主任，改由梁鼎銘接任斯職的時間。[116] 李、梁二氏對藝術的態度絕異，乃是相當明顯的事實，李氏忠實於現代繪畫，主張藝術超然於政治的立場，原本就不適合側身於以滿足政治宣傳爲設校宗旨的政工幹校，但是基於好友的邀約，和當時臺灣缺乏純粹美術專門學校的情況，李氏才勉強執敎該校；一旦梁氏以藝術服務政治的理念，主掌系務，導致李氏的被迫離去或自動辭職，都是可能的結果。而在當時保守的政治氣氛下，這樣的問題，實在是不足以向旁人，尤其是向單純的學生道及的。

從彼此的立場而言，梁、李之間自無所謂「對」與「錯」、「該」與「不該」的問題，李仲生

的進入政校，只能說是特殊時代下的一種無奈與悲劇。

至於李仲生對「東方畫會」成立的實質影響，或是他在現在繪畫運動中的地位，實在並不在行動上的帶頭衝鋒、披荆斬棘，而是在思想上的啓蒙引導。

李仲生基本上不是一個縱橫奔馳的領袖型人物，他生性內向，而略帶神經質。在他長期推展現代繪畫的過程中，始終不曾疾言厲色的批評過其他的藝術工作者，夏陽回憶他的老師說：

他很少議論什麼，從來沒有批評過傳統中國畫，卻常常拿改良派來開玩笑。[117]

先不論李氏來臺初期爲數可觀的文字撰述[118]，和未有定論的創作成果，僅就文前所提的敎學思想和方式，在一九五〇年代初期，臺灣美術敎育尙屬草創，思想仍爲保守、封閉的情形下，李氏以他明確堅毅的創作思想，引導一批對藝術追求懷抱純潔理想與熱切血性的青年，突起於臺灣現代畫壇，自已具備不容輕易否定的歷史意義。

誠如管執中所言：

單就臺灣現代藝術運動的歷史意義而言，固

[115] 參見前揭作者所編「戰後臺灣現代繪畫運動文獻編年（一九四五—一九七〇）」，另大批未發表遺稿，現存李氏基金會。

[116] 前揭夏陽《悼李仲生恩師》，頁八七。

[117] 前揭《政治作戰學校校史》，頁二二五。

[118] 同前註，頁一九四—一九五。

然有其文化、社會和地緣的諸多背景，但李仲生在臺灣三十年來現代繪畫藝術運動中的啟蒙地位，是無可置疑與無可取代的。❿

即使從整個「中國美術現代化運動」的大潮流看，由於中國大陸文革前對現代繪畫的全面禁絕，李仲生在海峽兩岸的現代繪畫運動史上，也有他應該被肯定的重要地位。

❿ 管執中〈一顆現代藝術孤星的殞落──悼臺灣現代繪畫的先驅李仲生先生〉，一九八四・七・二二《民生報》九版。

全省美展與「五月」「東方」之反撥

以上兩章是分別從美術專門學校的中斷，以及前衛西畫家私人畫室的設立兩個方向，來探討促使「五月」與「東方」兩個畫會成立的部份原因。簡單地說，「中國美術現代化運動」的時代趨勢，在戰後臺灣，既然無法透過美術學校來繼續推展，關懷中國美術前途的藝術青年，在保守的師範學校中，得不到革新訴求的滿足，活躍在民間的前衛西畫家，因此逐漸產生影響力；加以海內、外現代主義思潮的催化，藝術青年於是開始透過自組畫會、自辦畫展的方式，來進行尋求變革的要求，以達到他們揭櫫藝術理想的目的。但是當時臺灣畫壇，事實上已經有了「全省美展」的設立，這種在日據時期曾經做為推動新美術運動的集體性展覽，為什麼在戰後不能成為藝術青年尋求表現的出路，反而變成遭致強烈攻擊的目標？其中原因，值得再深入探討。本章分成㈠全省美展之設立，㈡正統國畫之爭，㈢對日據時期臺籍西畫家之批判等三節，探討「全省美展」在「五月」、「東方」畫會成立前後過程中，所產生的非正面性的影響。

第一節　全省美展之設立

第一屆臺灣省全省美術展覽會是一九四六年十月二十二日，在臺北中山堂展出，到同月三十一日為止❶。

這個展覽能夠在戰後迅速成立，實在是得力於音樂家蔡繼焜的居中促成。蔡是當時臺灣省交響樂團團長，官拜少將參議，更重要的，他是行政長官陳儀的義子❷。一九四六年年初，蔡和同是音樂家的高慈美、林秋錦（都是留日的臺籍人士，後來都成為師大音樂系教授）二女士，前往淡水造訪日據時期西畫家楊三郎夫婦，當時恰好楊氏因事外出，他的夫人楊許玉燕，也是一個藝術家，在日據時期的美術運動中，他們夫婦都曾熱心參與，出力甚多❸；閒聊中，提起了日據時期的臺灣美術，楊許玉燕以「臺展」臺胞獲獎的情形，頗為自豪的說：

日據時期，臺胞文學、音樂的成就或許不及日本人，但美術方面則是有過之而無不及。❹

並且詳道了日據時期臺灣新美術運動的梗概，認為代表臺灣美術界最高榮譽的「官展」應該設法恢復辦理，以帶動全省美術活動的推展，蔡因此大為所動，隔日乃再度拜訪，和楊三郎詳談❺，旋即引薦

❶《臺灣省通志》，卷六學藝志第二冊，頁一○○，臺灣省文獻委員會，一九七一・六・三○。

❷一九八八年八月一日，電訪楊許玉燕（楊三郎夫人）；及楊三郎〈回首話省展〉，《全省美展四十年回顧展》，頁二，臺灣省政府，一九八五・一○・二五。

❸電訪楊許玉燕。同前註。

❹許玉燕口述，徐海玲整理〈臺陽美術協會五十年憶往〉，一九八七・一○・二六《自立晚報》十版。

❺同前註。

楊氏和陳儀見面，陳對這個全省性美術展覽的構想，相當贊同，隨即賦予楊氏和另一臺籍畫家郭雪湖「文化諮議」❻的職銜，負責籌設全省美展事宜，同時撥給經費，並指示教育處（即今教育廳）配合協助。

楊三郎接受這項任務後，大感興奮，迅速和昔日畫壇伙伴連繫，以「臺陽畫會」成員為班底，仿照「臺展」模式，訂定出「省展」章則。當時的教育處長官范壽康，也是留日學人，對美術等等的文化活動，一向也相當關懷，便指派祕書張呂淵全力配合❼，省展籌備工作於是進行得極為順利，九月底便在報端刊登「省展」徵件的啟事，為戰後沉寂畫壇重新激起漣漪❽。畫家的反應更是熱烈，總計徵得作品三百一十二件，經分國畫、洋畫、雕塑等三類評審，決定入選作品一百件。各類出品、入選的件數及人數分別如下❾：

首屆受聘的評審委員，則為：

國畫部：林玉山、陳進、林之助、郭雪湖、陳敬輝。

附表十九 一九四六首屆省展各組出品入選件數、人數統計表

類別 \ 數量 項目	入選 件數	入選 人數	出品 件數	出品 人數
國畫	三三	二九	一〇二	八二
洋畫	五四	四八	一八五	九八
雕刻	一三	九	二五	一八
合計	一〇〇		三一二	一九八

西畫部：李石樵、李梅樹、陳澄波、陳清汾、顏水龍、廖繼春、劉啟祥、楊三郎、藍蔭鼎。

雕塑部：蒲添生、陳夏雨❿。

等十六人，這些人都是日據時期經由「臺展」、「府展」等官展途徑，層層評選，迭有佳績的臺籍畫家。其中除藍蔭鼎外，都是「臺陽美協」的成員。同時，另聘名譽委員：游彌堅、李萬居、陳兼善、王潔宇和周延壽等五人⓫。

首屆省展，除特選外，又設「長官賞」、「學產會賞」與「文協賞」等三種獎目。「長官賞」由臺灣長官所授，「學產會賞」由臺灣學產管理委員

❻ 謝里法《郭雪湖・新美術運動裏的「臺灣畫派」》，《臺灣出土人物誌》，頁二九三，臺灣文藝雜誌社，一九八四・一〇・二五。

❼ 前揭楊三郎文，頁二。

❽ 前揭謝里法文，頁二九四。

❾ 《臺灣年鑑》（民國三十六年），文化部，頁一三，臺灣新生報社，一九四七，同前註。

❿ 同前註。

⓫ 前揭《臺灣省通志》，卷六，第二冊，頁一〇〇。

會所授，「文協賞」則由臺灣文化協會所授。前兩者是官方獎金，後者是民間文化團體的獎金⑫，首屆特選及獲獎人如下⑬：

國畫部：①特選、長官賞——許深州「觀猴圖」。
②特選、學產會賞——陳慧坤「賞鳥」。
③特選、文協獎賞——黃水文「清秋」。
④特選——黃鷗波「秋色」。
范天送「七面鳥」。
錢硯農「黃山始信峰」。

西畫部：①特選、長官賞——呂基正「室內」。
②特選、學產會賞——葉火城「先生」。
③特選、文協獎賞——陳春德「三峽風景」。
④特選——廖德政「花卉試作」。
金潤作「路傍」。
方照然「八德之門」。

雕塑部：①學產會賞——張錫卿。
②文協獎賞——陳毓卿。
⑭

這些得獎的人士中，除了錢硯農是大陸來臺畫家外，其餘的都是臺籍畫家，這是一個值得注意的現象。

⑫ 同前註，頁一○○─一○一。
⑬ 同前註。
⑭ 同前註，頁一○一。
⑮ 前揭楊三郎文，頁二一。

全省美展的設立和首度展出，在臺灣美術史上，具有特殊的意義，它代表著臺灣同胞在脫離日本殖民政府統治後，在國民政府支持下，自主自立延續其藝術理念與作法的一項重大成就。

原來自一九四三年以來，「府展」便因戰事停辦，興盛活潑的臺灣新美術運動也就宣告落幕。畫家或是中斷創作，或是避居鄉間，現實生活的重擔，已使得大多數畫家萌生苦悶、抑鬱之感。一九四五年戰事中止，臺灣重歸祖國，民心固然鼓舞，但是戰後的社會凋蔽、經濟艱困，實沒有重振昔日雄風的壯志，卻苦無付諸實際作為的方法。楊三郎曾說：

回想四十年前，臺灣雖然光復，但戰火洗劫的傷痕並未全面復原。所有較具規模的文化活動，仍停留在冬眠蟄伏的狀態，尤其是整個畫壇一片沉悶死寂。曾經在美術活動龍騰虎躍一時的畫家們，不是淪落於現實的困境，就是消極退避索居自處。我本人亦不堪忍受戰後的混亂及悲涼的世態，退居到淡水的海邊，過著與世無爭的日子。⑮

在陳春德寫給楊三郎的信中，這位素來以文筆著稱，有「畫壇矯兔」之稱的日據時期臺灣畫家，也表

達了當時畫家普遍沉鬱的心情，陳氏除了以「兔子不再跳躍」，來形容自己抱病索居的苦悶境況，也對當時的畫壇慨嘆「美神不再舞蹈」⑯。光復後，臺灣畫家無不期盼曾經熱鬧繁盛的畫壇，能夠再度展現活力，甚至能夠較之日本人統治的時期，更具生機。因此，當「全省美展」設立的消息傳出，畫壇人士都大爲欣奮鼓舞，寄以厚望。省展的設立與展出，確實使得散處各地的畫家，得以再度凝聚一堂，同室展出，爲新臺灣美術運動，重整旗鼓，重新出發。

但是正當所有臺籍畫家欣奮鼓舞的時刻，似乎大家都沒有警覺到：光復後的臺灣文化，事實上正臨界一次嚴重的考驗。省展始創之初，便面臨了文化調適與政治考慮的雙層難題。前者反映在「國畫」認同的困境上，後者則顯見於評審委員的產生程序。這兩個現象，在一九四九年大批大陸畫家遷徙來臺後，更形嚴重。

前已提及：省展的籌設，是以「臺展」爲原模，舉凡展出內容，評審制度、獎目設立，都一本舊制，全盤接收⑰。這套體系，在日據時期，曾經有效地建立起整個臺灣的畫壇倫理，充份達到它推動美術運動、培育美術人才的任務，長久以來，沒有人對它的功能的有效性，和地位的權威性產生過懷疑。而整個臺灣新美術運動的具體作爲，也就是建構在「臺展」所標舉的「西洋繪畫」、「東洋繪畫」兩大支柱之上。光復後，「西洋繪畫」毫無疑問的持續發展；但原本號稱日本「東洋繪畫」的「東洋繪畫」，則在文化回歸的政治考慮下，不得不生硬、勉強的改稱爲中國的「國畫」；這一作法，原本是畫家單純片面的想法，有著「尋求文化認同，強迫自我角色轉化」的無奈和苦衷，在政權轉移的過渡時代裏，也是無可厚非。但是日後的事實證明，徒求一時政治考慮上的方便，無視於文化自然成長的作法，終至要遭受更多不必要的誤會與爭執，東洋畫畫家的自變名目，掛名「國畫」，非但未能贏得大陸來臺傳統水墨畫家的認同和友誼，反而成爲他們攻擊、撻伐的對象。進而演成雙方尖銳對立的「正統國畫」之爭，這是省展創設之初，臺籍畫家所逆料未及的。

但這一衝突，若完全歸因於大陸來臺畫家「自命正統」的偏狹心理使然，也有未當之處。這個問題還可從內臺雙方歷史背景和現實作爲兩方面，再來加以考察。

從歷史的背景言，內臺兩地畫家，對同樣的日本民族，實在懷抱著兩種不盡相同的心理感受。在臺灣畫家看來，日本人是一個殖民統治階層，對臺

⑯ 電訪楊許玉燕。

⑰ 「省展」之全盤移植自「臺展」，亦可自初期（前兩屆）之獎目，沿襲日制，稱「賞」而不稱「獎」，可見一斑。

灣人民縱有蠻橫霸道之處，但對臺灣的開發、建設，也有相當貢獻；而且就個人的情感而言，多數臺籍畫家和日本人之間，還有著或師或友的密切關係，即使在文化、血源上無法認同，但到底還沒有極端仇恨的心理；因此從事「東洋繪畫」的膠彩創作，正如從事「西洋繪畫」的油彩或水彩的創作，純粹是一種藝術形式的選擇，與政治因素或民族情感並沒有任何牽連。但就大陸來臺畫家而言，情形就不同了，日本人帶給他們的，是五卅慘案、南京大屠殺、八年浴血抗戰、家破人亡……等等痛苦的記憶，兩個民族間，正有不共戴天的仇恨，中國人從事東洋繪畫，甚至把它稱為「國畫」，實屬不可理解的作法，這種感受在那些未曾留日的傳統水墨畫家，或成長於戰亂之中的大陸來臺年輕畫家身上，尤其強烈。

再就現實作為而論，從省展設立以來，歷屆「國畫部」獲獎的人選，在一九四九年以前，固然是由臺籍東洋畫家一手包辦；在一九四九年以後，大陸來臺畫家的水墨作品，竟也敵不過以膠彩製作的東洋繪畫，在送展競賽中，頻頻落選，自認正統的傳統水墨畫家，尤其是有心在水墨繪畫上尋求發展的年輕人，出頭無望，怨懟之情油然而生，攻擊逐亦隨之。茲將一九四六年到一九五七年（「五月」、「東方」成立之年）間，省展「國畫部」獲獎名單作一分析，列表如下⑱：

⑱ 第九屆以前資料取自前揭《臺灣省通志》，卷六，第二冊，頁一○○—一○九；及王白淵《臺灣美術運動史》，《臺北文物》三：四，頁四一—五一，一九五五·三·五；第十屆以後取材前揭《全省美展四十年回顧展》「歷屆臺灣省全省美展得獎名單」，頁四九四。

附表二十　一九四六—一九五七省展「國畫部」獲獎名單一覽

屆別 年別	名次	姓名	作品名稱	作品類別			備註
				東洋畫（膠彩）	國畫（水墨）	未詳	
一 一九四六	特選、長官賞	許深州	「觀猴圖」	✓			特選無名次
	特選、學產會賞	陳慧坤	「賞鳥」	✓			
	特選、文協獎賞	黃鷗波	「清秋」	✓			
	特選	范天送	「秋色」	✓			
	特選	黃水文	「七面鳥」	✓			
	特選	錢硯農	「黃山始信峰」		✓		

省展 (年)	獎項	作者	作品	✓	✓	✓	備註
二（一九四七）	第一席、主席賞	陳慧坤	「臺灣土俗室」	√			
二（一九四七）	第二席、文協獎賞	李秋禾	「殘菁」	√			
二（一九四七）	第三席、學產會賞	王清三	「霧」	√			
二（一九四七）	第四席、教育會賞	許深州	「室內」	√			
二（一九四七）	第五席	蔡永	「巴里島神像」	√			
三（一九四八）	特選第一席主席獎	李秋禾	「雄風颯爽」	√			
三（一九四八）	第二席文協獎	許深州	「新娘茶」	√			
三（一九四八）	文化財團獎	蔡錦添	「飯後一袋煙」	√			即蔡草如
三（一九四八）	學產會獎	陳永堯	「啼叫」	√			陳永森之弟
三（一九四八）	教育會獎	蔡錦添	「草嶺潭」	√			
四（一九四九）	特選、主席獎第一名	李秋禾	「朝夕二題」	√			
四（一九四九）	第二名	黃靜山	「夕月」	√			
四（一九四九）	第三名	黃鷗波	「地下錢莊」	√			
四（一九四九）	文協獎	黃水文	「小圃豐收」	√			
四（一九四九）	教育會獎	溫長順	「閒日」	√			
四（一九四九）	文化財團獎	盧雲生	「花間人」	√			林玉山之學生
五（一九五〇）	特選、主席獎第一名	黃異	「安順牛場」		√		
五（一九五〇）	第二名	劉雅農	「山居圖」		√		
五（一九五〇）	第三名	金勤伯	「梅花壽帶」		√	√	
五（一九五〇）	文協獎	儲輝月	「夜半松濤撲小橋」	√			黃君璧之妻
五（一九五〇）	教育會獎	林阿琴	「花」	√			
六（一九五一）	免審查、特選主席獎第一名	盧雲生	「疊球之英」	√			
六（一九五一）	特選主席獎第一名	金勤伯	「觀瀑圖」		√		
六（一九五一）	特選主席獎第二名	林阿琴	「麗日」	√			郭雪湖之妻
六（一九五一）	教育會獎	黃鷗波	「晴秋」	√			
六（一九五一）	文協獎	蔡錦添	「朝光」	√			

畫展的評選標準無法脫離評審委員的喜惡，以下⑲：

民國	西元	獎項	作者	作品	資料出處①	資料出處②
七	一九五二	免審查、特選主席獎第一名	盧雲生	「曉塘」	✓	
七	一九五二	特選主席獎第二名	儲輝月	「雲山煙樹」		
七	一九五二	主席獎第三名	楊英風	「漁村」		
八	一九五三	教育會獎	宋福民	「祝求福慶」	✓	✓
八	一九五三	文協獎	溫長順	「檳榔樹」	✓	✓
八	一九五三	主席獎第一名	蔡草如	「小憩」	✓	
八	一九五三	主席獎第二名	胡念祖	「淡江小泊」		
八	一九五三	主席獎第三名	蔡登堂	「盛夏」	✓	
九	一九五四	教育會獎	黃鷗波	「家慶」	✓	✓
九	一九五四	文協獎	楊英風	「中元」	✓	
九	一九五四	主席獎第一名	黃水文	「一見大吉」	✓	
九	一九五四	主席獎第二名	詹浮雲	「曙塘」	✓	
九	一九五四	主席獎第三名	吳詠香	「靚妝圖」	✓	
十	一九五五	教育會獎	溫長順	「水邊」	✓	
十	一九五五	文協獎	黃鷗波	「艷陽」	✓	
十	一九五五	第一名	陳定洋	「博物館一角」	✓	
十	一九五五	第二名	林星華	「盛夏」	✓	
十	一九五五	第三名	蔡草如	「綠蔭」	✓	
十一	一九五六	第一名	蔡草如	「熱舞」	✓	
十一	一九五六	第二名	黃登堂	「小宇宙」	✓	✓
十一	一九五六	第三名	詹浮雲	「驟雨」	✓	
十二	一九五七	第一名	郭禎祥	「室內」	✓	
十二	一九五七	第二名	蔡草如	「海濱」	✓	
十二	一九五七	第三名	詹浮雲	「小天地」	✓	

下再將此期間省展「國畫部」評審委員名單臚列如下：⑲……

⑲ 資料出處與前表同。

139

滄海美術

附表二十一 一九四六—一九五七省展「國畫部」評審委員名單一覽

委員姓名	籍別、風格	屆別											
		1	2	3	4	5	6	7	8	9	10	11	12
郭雪湖	臺籍、膠彩	√	√										
林玉山	臺籍、膠彩	√	√	√	√	√	√	√	√	√	√	√	√
陳敬輝	臺籍、膠彩	√	√	√	√	√	√	√	√	√	√	√	√
林之助	臺籍、膠彩	√	√	√	√	√	√	√	√	√	√	√	√
陳進	臺籍、膠彩	√	√	√	√	√	√	√	√	√	√	√	√
馬壽華	大陸、水墨			√	√	√	√	√	√	√	√	√	√
陳慧坤	臺籍、膠彩			√	√	√	√	√	√	√	√	√	√
溥心畬	大陸、水墨					√	√	√	√	√	√	√	√
黃君璧	大陸、水墨					√	√	√	√	√	√	√	√
許深州	臺籍、膠彩											√	√
金勤伯	大陸、水墨												√

由以上二表可知：即使在省展第三屆（一九四八年）以後，大陸來臺傳統水墨畫家已經陸續加入評審行列，但由於臺籍東洋畫家的人數仍佔有絕對的優勢，歷屆「國畫」獲獎人選，還是以膠彩的「東洋繪畫」佔絕大多數，甚至龍斷多屆獎目的全額。統計十二年間，以純粹水墨繪畫入選的，可確定的只有金勤伯、儲輝月、楊英風、胡念祖、吳詠香等五人，（另黃異、劉雅農、風格未詳）。而且從來沒有水墨作品晉身榜首的記錄。這一事實，自然要激起大陸來臺畫家的強烈不滿，攻擊、批判、要求改

革的呼聲也就隨之而起，一旦要求不得回響，年輕人自創格局的想法，於是應運而生。「五月」、「東方」成立初期，都和此一不滿的情緒有直接關係⑳

另外，再就評審制度而言，省展延續日本官辦沙龍的模式，評審委員的產生，是選自歷屆參展迭有佳績的表現優異者。具體的作法是：凡在展覽中，連續獲選三次以上者，經由原任評審委員的認同，便可獲得免審查的資格，並依次晉身為評審委員㉑。此一制度，維繫了日據時期畫家晉身的正常管

⑳ 參本章第二、三節。

㉑ 陳進、廖繼春、顏水龍等人在「臺展」晉身評審委員，均遵循此一路徑。

道，同時也建立了鞏固的臺灣畫壇倫理。但相同的制度，在移植省展之後，卻因「非藝術性」因素的考慮，已經瓦解於無形。尤其當大陸一批已經享有聲名的畫家，陸續遷移來臺，介入臺灣畫壇之後，臺灣畫壇原已建立的倫理架構，便開始遭受動搖。這些大陸成名的畫家，以他們既有的聲望，既不可能委身於參展受評的行列，循序漸進，也不可能置身於全省美術最高權威之展覽於身外，不去參與；因此，從一九四八年起，便有大陸來臺畫家，以

他們優越的社會地位，而不是以他傑出的「獲獎經歷」，列身省展評審席位；首先是馬壽華，他是以當時臺灣省物資調節委員會主任委員兼財政廳長的身份，晉身評審之席；接著是一九五〇年的溥心畬、黃君璧；再其次是一九五四年的西畫家袁樞真等人，至於一九五七年的金勤伯，則是唯一曾經出品參加受評的大陸來臺畫人。茲將「五月」、「東方」成立以前，歷屆省展評審委員的名單，表列如下❷：

委員評審姓名　參與評審屆別	陳敬輝	林玉山	郭雪湖	李梅樹	蒲添生	陳夏雨	廖繼春	楊三郎	顏水龍	陳澄波	李石樵	劉啟祥	陳清汾
一　一九四六	√	√	√	√	√	√	√	√	√	√	√	√	√
二　一九四七	√	√	√	√	√	√	√	√	√	√	√	√	√。
三　一九四八	√	√	√	√	√	√	√	√	√		√	√	√
四　一九四九	√	√	√	√	√	√	√	√	√		√	√	
五　一九五〇	√	√	√	√	√	√	√	√	√		√	√	
六　一九五一	√	√	√	√	√	√	√	√	√		√	√	
七　一九五二	√	√	√	√	√	√	√	√	√		√	√	
八　一九五三	√	√	√	√	√	√	√	√	√		√	√	
九　一九五四	√	√	√	√	√	√	√	√	√		√	√	
一〇　一九五五	√	√	√	√	√	√	√	√	√		√	√	
一一　一九五六	√	√	√	√	√	√	√	√	√		√	√	
一二　一九五七	√	√	√	√	√	√	√	√	√		√	√	

❷ 資料出處與文前二表同。

金勤伯	金潤作	許深州	郭柏川	袁樞眞	黃君璧	溥心畬	馬壽華	陳慧坤	藍蔭鼎	陳進	林之助
									✓	✓	✓
										✓	✓
							✓	✓	✓	✓	✓
								✓	✓	✓	✓
					✓	✓	✓	✓	✓	✓	✓
						✓	✓	✓	✓	✓	✓
				✓	✓		✓				✓
				✓				✓			✓
				✓	✓						
			✓	✓	✓		✓				✓
✓	✓	✓	✓		✓				✓		✓
✓	✓	✓					✓				✓

142

滄海美術

從上表可知，大陸來臺畫家以他優越的政治或社會地位，晉身評審席位，實在是省展在特殊的政治情勢下，所不得不自壞制度的因應作法。但事實上，即使置此不論，省展始創之初，便帶有強烈的權勢色彩，以主觀的「成就評價」和狹隘的人事關係——「臺陽」班底，來作為評審委員組成的標準。

楊三郎曾回憶省展創始經過說：

第一步的工作就是召集籌備委員會，通過全盤的考慮，及參考國際美展及日本畫壇的先進制度，我決定延攬日據時代美術運動中卓然有成的畫家來共襄盛舉，審查委員也就由這些班底組成。㉓

又說：

……全省美展的創立，需要畫壇全體畫家的參與，基於長遠穩健發展的考慮，必須建立一套嚴肅公正的制度，身為負全責的諮議，責任重大，當我召集籌備委員及擬定評審委員名單時，決定以過去美術運動中第一線人物承當，是有相當理由的。這些人不但在公認的美術大展中有卓越的表現，同時在推展美術運動方面亦有參與的貢獻。我覺得以這些條件為優先考慮是合理的。在藝術創作的造詣上，我不敢斷然認定這些第一線的畫家絕對比同時代的其他畫家高超。只是純藝術造詣的評價到底是一種主觀的認定，常有見仁見智的論爭，很難全然當做客觀的標準。

㉓ 前揭楊三郎文，頁二二。

因此，資歷、聲望及尊榮之成績，仍然有其減。這一年，省展的最初支持者陳儀下臺，政治情勢不安，省展或許基於「先求安定」的考慮，一切以不變爲原則，同時，省展也只展出一屆，本身並不可能產生「迭有佳績」的表現傑出者，這些都是可以理解的。

但是到了第三屆，增加了陳慧坤與馬壽華兩人。馬壽華既如前述：他是具有特殊政治地位的人，省展或有不得不然的苦衷。但就陳慧坤而論，則又是一個疑問，若按楊氏所謂的標準——「資歷、聲望及榮譽的成績」，陳氏是日本藝術大學畢業，年紀較楊氏更長一歲，但在日據時期，陳氏並不是畫壇的活躍份子，省展始創，既未能名列評審委員，何以在第三屆時，竟可一夕躍升？若說陳氏在省展中有什麼突出的表現（如他獲得第一屆國畫部「特選」及「學產會賞」、第二屆「第一席主席賞」等），那麼許深州的表現也同樣不凡（第一屆獲國畫「特選」及「長官賞」、第二屆獲國畫無鑑查「特選」及「教育會賞」[25]，況且在此後的三、四年間他也連續有所表現，但許深州卻要等到第十一屆時，才得獲聘擔任評委，而其他表現也相當優秀的，如：葉火城、張錫卿、陳毓卿及蔡草如（原名蔡錦添）、李秋禾、黃水文等，卻始終無法獲得拔升，因此省展評委的聘任，和所謂實際的獲獎表現，事實上並沒有必然關連。陳慧坤之所

在楊氏這段四十年後的回憶文字中，仍無意中流露出相當獨斷、主觀的色彩，此種色彩的形成，除了楊氏個人的性格之外，當然也有他實際上的理由，和當年「諮議委員」的職位背景做基礎。姑不論省展初設之時，首任評審委員的產生，是楊氏一人主觀意志的認定，或是眾人集體討論的決定，「這種欲建立制度所權宜取擇的原則與標準」，基本上仍不失爲一個可行的辦法，可獲社會普遍的認同。但問題是：這種「權宜取擇」之後，所「欲建立的制度」到底爲何？省展是否「並非無懈可擊」或有「不能盡如人意的後遺現象」？完全要看首屆評審委員在完成時代任務後，能否及時身退，漸次交棒給競賽中成績優秀的新生藝術家，以促成「公正制度」的真正建立，從而達到「全體畫家的普遍參與」的目標？自這一角度考察，省展建立後，評審委員的產生、增補，其過程實不無可議之處。

第二屆評審委員是由首屆委員全體留任，其中除陳澄波因二二八事件遭到槍決外，沒有一人增

㉔　同前註。
㉕　參見文前省展國畫部歷屆獲獎名單。
㉖　同前註，頁三。

以能在第三屆得獲拔升，唯一可能的解釋，便是：一九四八年師大圖勞科（藝術系前身）的設立，陳氏以和當時院長謝東閔臺中同鄉之故，進入師大任教，師大副教授的頭銜，使陳氏得以和馬壽華同時晉身評審之席。此種作法，無異註定省展走上與權勢、學院三者結合一體的噩運，而此後的溥、黃、袁、金等人的名列省展評委，也都屬於同一模式。

同時，省展始創初期的評審委員，除陳夏雨在第三屆以後退出評審（可能與第二屆時，同爲評審的蒲添生，自送作品，又獲「學產會賞」，引起陳氏不滿有關）㉗，幾乎沒有一個人退出，這種「我辦遊戲，你們玩」，「我永遠是評審，你們永遠是競賽員」的作風，或許能夠拿「唯恐作品水準，因評審委員水準的降低而降低」來當藉口，但事實上已犯了遊戲規則上的大忌，同時也表現出省展本身，對屢獲獎次的人選水準，始終缺乏信心，這種情形，無異已經自我否定了省展的權威性。上述情況，由是導致日後，評審自成一個系統，以一套外界無從得知的方式產生委員；而參展者又被迫自成另一個系統，永遠在歷屆的名次中，作永無止境的競爭，久而久之，稍具聲名與自尊的畫家，便不再參展，省展終至淪爲學生習作和業餘畫家競技的場所，無

法完成它帶動臺灣美術運動的原始任務。

第二節 正統國畫之爭

上節是針對引發「正統國畫」之爭的心理背景，和省展評審制度、實際作爲，加以分析，本節將花費較大篇幅，另就藝術理念，和論爭過程，再作探究。

就創作理念言，存在於「東洋畫」與「傳統國畫」之間的歧異觀點，早在一九四七年首屆省展，已顯露端倪。當首屆省展審查完畢，各部委員曾分別就評審結果，發表審查感想，在國畫部門的審查報告中，除對畫家的熱烈參與，和入選作品的水準表示滿意外，同時也對「國畫」的趨勢、方向，提出了檢討與期望❶，它的內容，頗值得留意。報告中說：

……統觀出品畫中，我們感到大有傾向舊式國畫❷的趨勢，盲從不自然的南畫，或是模仿不健全的古作，忘卻自己珍貴的生命，這一點我們頗感惋惜！

又說：

我們深切知道，臺灣現有的國畫究竟是什麼？雖然遠隔我國文化五十年，但是所感受到

㉗ 前揭王白淵《臺灣美術運動史》，頁四六。

❶ 國畫部門之審查報告，可分別參見前揭王白淵《臺灣美術運動史》，頁四二—四三；及前揭《臺灣省通志》，卷六學藝志第二册，頁一○一。

❷ 王文無「國畫」二字。

的美術教育，在我們正確的評論上❸，乃是傳受祖國美術文化，而加以革新的新的日本美術教育，再在臺灣爐冶中，數十年來經過熱烈作家同志，不屈不撓的熱心鍛鍊而成就的一種藝術❹，所謂刷新的新作風吧！希望我們的同志，不要走歧徑，不要忘卻個性，注重創造的精神，團結起來，協助我國文化之建設。

從這些文字中，可以歸納出首屆省展國畫部評審委員對所謂「國畫」創作的幾個基本觀點：

一、認為大陸來臺畫家所從事的傳統水墨畫，是屬於「舊式國畫」，它的特色是「盲從」和「模仿」，也就是盲從不自然的南畫、模仿不健全的古作，失卻自我珍貴的生命。

二、臺灣現有的「國畫」，才是真正值得提倡的風格。它是「傳授祖國文化」、「歷經日本新式教育」，而在臺灣一地生長成就的一種創新的模式。

三、今後創作發展的方向，應該是「不走歧徑、不忘個性、注重創作精神。」

在第二項中，所謂臺灣現有的國畫，是「傳授祖國文化，……」這問題，文中並沒有進一步詳細的說明，但是根據後來內臺雙方畫家爭辯的言論中，可

❸ 此二句，《臺灣省通志》作：「但是從我們正確的評論上，……」缺「……所感受到的美術教育……」等字。

❹ 《臺灣省通志》無「就」字，王文缺「藝術」二字。

以知道，那是指「做為臺灣『國畫』原體的日本『東洋繪畫』，其實是淵源於中國『北宗繪畫』」這事而說的；至於大陸來臺傳統畫家所從事的「舊式國畫」，則是所謂的「南畫」，而他們向來強調的「模仿」手段，不啻是「走歧徑」的方法。中國繪畫南北分宗的論爭，在二十世紀五〇年代的臺灣，重啟事端，實在是一項相當有趣，又富特殊意義的現象。

綜合省展「國畫部」評審委員前面所提的三個觀點，乃是由一個主要的藝術理念貫穿，那便是「強調寫生、重視創造」的藝術觀，也就是主張只有透過寫生、創造的途徑，才能發揮個性，保存「自我珍貴之生命」。

這一寫生觀念的建立，是臺籍畫家在日據時期新美術運動中，啟蒙於日本、淵源於西方的一項重大成就。日本明治維新後，快速吸收西方寫實主義的藝術觀念，「寫生」便成為畫家最重要的創作技法和準則，同時主導著日本西畫學習初期的走向，並且衝擊了日本傳統繪畫的創作思想。臺灣新美術運動承受這個影響，不論是西洋繪畫、東洋繪畫，乃至於雕塑，莫不是從「寫生」出發，從而建立嚴謹有序的研究步驟；具體地說，也就是以客觀世界的外形、光線、色彩、質感、空間距離等等寫

實關係的掌握作為起點，進而講究色彩的提煉、筆觸的收放、造形空間的處理，以及質、量感的把握，最終目的在構成富有創意和情趣的畫面或雕塑作品 ⑤。謝里法曾稱日據時期留日臺籍畫家是「畫素描的一代」⑥，也正是基於對這一「寫生」特色的觀察。

但「寫生」觀念，在藝術創作上，是否定屬必要，或定需以它來作為繪畫入門的主要手段，則尚是可以爭議的。儘管這一觀念，自近代以來，已成為學院藝術學習的最高典範，但若從美術發展的過程來觀察，「寫生」僅僅是代表某一階段或區域的創作理念，並不是藝術的不二法門；即使在西方現代美術思潮「反寫生」的觀念，尚未回潮東方以前，東方藝術的發展，就和寫生觀念，有著基本不同的方向。這一不同，也正是近代中國與日本，在東西藝術交融的過程中，時時引發衝突的關鍵所在。

脫離寫生觀念出發的繪畫作品，在日據時期的臺灣畫壇，也不是完全不可得見的，當時「臺展」東洋畫部的日籍審查員——木下靜涯就是一例。

木下靜涯（一八八九年——？）本名原重郎，早期師事竹內栖鳳，屬京都派畫家，來臺後加入「黑壺會」⑦成為基本會員。木下接受臺灣《新民報》記者林錦鴻所闢專欄——「畫家工作室訪問」的採訪時，對他準備出品當屆臺展的一幅中央山脈雲海的風景畫，發表製作感想時，就曾說：

今年的畫法稍為改變了一下，用淺描的方法似了，過去我作畫是從寫生開始下手的，運筆時改用南畫的方法便感到滿有意思的，最近橫山大觀也對南畫風的淡彩發生了興趣，對墨的重視是東洋畫的精神，而線描是它的生命，南畫的點苔、沒骨法很有味道，到底南畫是東洋畫的基本（根源），我個人對南畫沒有作深入的探討是很遺憾的事 ⑧。

而對「臺展」中「南畫」作品的評審，木下也坦承：

送到這裏參展的南畫作品到底不多，第一、二回裏有民俗畫師畫了些「牧童」或「關羽」像等，是民間商店裏掛的圖畫，送來之後都落選了，第二回請了松林桂月來臺審查，才感到自己對南畫的理解力不夠，以至審查時

⑤ 前揭林惺嶽《臺灣美術風雲四十年》，頁五〇。

⑥ 前揭謝里法《日據時代臺灣美術運動史》，頁六三。

⑦ 一九二〇年代初期，居臺日籍畫家有二主要畫會：「黑壺會」、「日本畫協會」。「黑壺會」即由東洋畫家鄉原古統、木下靜涯與西洋畫家石川欽一郎、鹽月桃甫等四人組成，每年聯展（參謝著《日據時代臺灣美術運動史》，頁七四）。

⑧ 前揭謝書，頁九〇。

埋沒了許多好的南畫作品，這是很可能的事
❾。

從木下的談話中，可以得知：「南畫」在臺展初期，就有著因爲審查委員瞭解不足而不被接受的事實。原來自日本明治維新以來，吸收西方近代寫生和色彩的觀念，與原本源自中國北宗的繪畫相互融合，形成風格獨具、又富現代精神的日本「國畫」，也就是臺灣所稱的「東洋畫」；「南畫」相對地便成爲了傳統、落伍的代名詞。但誠如木下所說，日本畫壇，事實上，仍有橫山大觀等思想獨立的畫家，孜孜於「南畫」的研究與創作。木下在「臺展」中能注意到「南畫」的價值，是相當難能可貴的事。但是在臺展日籍審查委員中，木下不是唯一沒有從事教職的專業畫家，他那非學院的性格，使得他比較能夠不從單一標準，來取捨藝術創作的成就；但也正因爲他不從事教學，他對南畫的同情、喜愛，終究無法產生較大的影響，或獲得延續。南畫作品，在臺灣新美術運動畫家的觀念中，始終被認爲是：「拘泥古人或照幾本畫譜上的東西，搬來搬去，皆不能列入選之席。」❿

移花接木式的作品……，一直延續到臺灣光復，仍未改變。這一成見，一直延續到臺灣光復，仍未改變。

❾ 同前註，頁九三。
❿ 林玉山〈藝道話滄桑〉，《臺北文物》三：四，頁七八，一九五五·三·五。
⓫ 《新新》創刊於一九四五年十一月二十五日，新竹發行（參鄭世璠〈滄桑話《新新》——談光復後第一本雜誌的誕生與消失〉，《臺灣文藝》革新版二三期）。
⓬ 謝里法〈王白淵·民主主義的文化鬥士〉，前揭《臺灣出土人物誌》，頁一七六。

一九四六年，光復後臺灣第一本雜誌——《新新》雜誌⓫，舉辦「談臺灣文化前途」的座談會，「戰後的臺灣美術」也是討論的要目之一，李石樵是出席座談的唯一畫家，當他對中國傳統繪畫發表意見時，就說：

中國的繪畫向來就是一種高度的藝術，可是經過漫長的時間仍然看不到它改變的跡象。這就好像我們平時泡茶一樣，當一壺茶喝完了，便要重新沖水，沖過一次再一次，一沖再冲之後，茶的味道自然變淡，而致全然無味。所以，如果我們想爲中國創出新文化，就非得重新換一壺茶葉不可⓬。

拿泡茶來比喻中國繪畫的發展，是否恰允，姑且不論，但李石樵的意見，正能代表當時臺灣畫家對中國繪畫的普遍看法，那便是視中國傳統繪畫爲保守因襲、失卻表現活力的一種藝術形式，而臺灣新美術運動的經驗，不啻爲一新元素、新生命，甚至是「重新換過的一壺茶葉」，有助於重新開創中國的新文化。李石樵在批評傳統繪畫的同時，也正面指出了今後繪畫應走的方向，他說：

僅畫家能理解而別人不能理解的美術，是脫

離了群眾的藝術，這樣的美術便不能稱是民主主義的文化。今後的政治如果是民眾所共有的，那麼美術（或文化）也非民眾所共有不可，因而繪畫的取材也一定要從這方向去考慮⋯⋯ ❸

李石樵雖然是一位從事西畫創作的西畫家，但他所提出的問題，正是當時所有文化工作者（包括從事東洋繪畫的臺籍「國畫家」）所共同面對的問題。

李氏所謂的「重新換一壺茶葉」，或「民主主義」的創作方向，基本上都是延續日據以來「創作反映現實」的基本理念，而在「民族性」的問題上，較少堅持。蓋當時臺灣文化，在形式上要求「祖國化」、「民族性」，是眾多急躁的政治家，和保守的文化工作者，迫切呼籲的課題；但是某些較具自由主義思想的人士，卻寧可從藝術、文化本身的內涵去考慮；也就是他們主張：臺灣文化的發展，文字的優劣、形式的選擇，都不是緊要之事，最應著重的，是如何努力反映當前現實，推展真正屬於大眾的文化、藝術的問題 ❹。

在繪畫上，「寫生」觀念，正可以彌補日益脫離現實大眾生活的中國傳統繪畫的不足，進而建立屬於大眾所共有的「民主主義」的藝術。事實上，

❸ 同前註。
❹ 持此觀點者，李石樵、王白淵均為其例（參前揭謝里法〈王白淵・民主主義的文化鬥士〉，頁一七五。
❺ 前揭謝里法〈王白淵・民主主義的文化鬥士〉，頁一七三—一七七。
❻ 同前註。

日據時期臺灣新美術運動的畫家，不分西洋繪畫或東洋繪畫，基於「寫生」的共同理念，始終相處得極為融洽，攜手並進，在表現上頗具一致的風格，這和民初中國大陸畫壇的西畫界與國畫界之間的現象，是頗為不同的。

於前提座談會中，除李石樵外，王白淵也進一步提出了文化性格的問題，他認為：在文化的發展上，民族性較小，普遍性較大的文化，是高層次的文化；反之，則是低層次的文化。以文學創作為例，並不一定要以中國文字表現的文化才稱得上中國文化；就如歐洲的文藝復興，在當時的歷史階段裏，表現了人類所共有的意識，觸及人類文化的共通點，早已超越了民族性的範圍，成為世界性的文化了。❺

他明白指出：

日本帝國主義下的文化和今天國民黨統治下的文化有共通的地方，就是所謂的排他性文化。譬如說，林語堂先生用英文寫的書，到底被他們看成什麼地方的文化了呢！他們就因為是英文寫的，所以不當它是中國的文化。當然它也是世界文化沒錯，可是它在中國文化裏畢竟受到排斥。❻

就繪畫創作言，不論是以水墨或膠彩爲材料，重要者，在於如何表達現實生活的眞實感受，依王氏之言，就是要走出「沙龍美術」的領域，面對世界性的潮流[17]，而不是一味地在「中國」、「日本」的歸屬問題上，做狹隘的爭辯。換句話說，表達人類共同感受的世界性，遠重於表達單一民族的特色。類似的觀點，代表當時臺籍文化人士較爲普遍的看法。只是當時爲政之士，對日本文化的「餘毒」，始終無法釋懷，隨著「日語時代」的被迫結束[18]，「正統國畫」之爭的暗潮，也就成爲阻絕內臺兩地畫家坦誠交流的主要關鍵。

一九五一年一月二十八日，發行《新藝術》雜誌的「廿世紀社」，邀集畫家、文學家、攝影家多人，舉辦藝術座談會，這次座談，原本沒有預設什麼主題，但「中國畫和日本畫的區別問題」，不久就變成了談論焦點。座談會是由大陸來臺畫家，也就是《新藝術》雜誌的發行人何鐵華召集，參與座談的成員，也以大陸來臺人士居多，計有：劉獅、羅家倫、黃君璧、雷亨利、郎靜山、戴粹倫、李仲生，以及臺籍旅居大陸學者張我軍、王紹清等人。至於臺籍畫家則完全闕如[19]。這一現象，或許是廿

世紀社未邀請臺籍畫家參加，也可能是邀請了，但臺籍畫家拒絕參與。總之，在一九五〇年前後，內臺兩地畫家的相處，顯然已不及光復初期的融洽；座談會一開始，劉獅便坦承了這個事實，說：

……我們應與臺灣藝術家密切合作，這是我來到臺灣就想做而始終未能做到的事情。有人說臺籍藝術界人士不願和我們合作，但是試問我們自己是否已積極的在謀求與他們合作呢？要與臺灣藝術界合作，是當前我們展開藝術工作的首要問題，希望我們與他們中間的隔閡能夠趕快消除，否則這種對立的現象會影響我們的新興藝術運動的。[20]

話雖如此，但當談及「中國畫與日本畫區別」的問題時，劉氏立刻表現出相當主觀、無從溝通的逼人氣勢。他個人發言的內容，包括：

……現在還有許多人誤認日本畫爲國畫，也有人明明畫的是日本畫，偏偏自稱爲中國畫家，實在可憐復可笑……
……第五屆美展（按：即指省展）時，在中山堂展覽者多屬日本畫，但都以國畫姿態展覽，而第一名以國畫得獎者（按：即盧雲生

[17] 同前註，頁一七六。

[18] 一九四六，《中華日報》「日文文藝版」廢刊後，全省報紙副刊均成清一色中文；同年九月十四日，政府明令：中等學校禁止使用日語。凡此均象徵「日語時代」的被迫結束（參葉石濤《臺灣文學史綱》，頁七五，文學界，一九八七‧二‧一）。

[19] 〈一九五〇年臺灣藝壇的回顧與展望〉（座談記錄），《新藝術》一：三，一九五一‧元。

[20] 同前註。

是國畫創作的無上法門，似乎也並不限在「氣韻生動」一端不可；在文後的討論中，我們將可發現：臺籍畫家一樣重視「六法」之論，但他們強調的重點，則是放在「應物象形」、「隨類賦彩」的「寫生」觀念上。

就「廿世紀社」的座談內容言，在繪畫問題本身的討論上，顯然是相當貧乏的，戴粹倫、李仲生兩人，都沒有對這個問題發表意見㉔；真正從事傳統水墨創作的「國畫家」黃君璧，也僅僅在劉獅請他能多多負責，來糾正臺籍畫家「拿日本畫當國畫」的錯誤觀念時，含蓄的表示：「有許多臺灣朋友是很虛心的」。事實上，自一九五〇年，黃君璧首次列身省展國畫部評審委員以來，便和臺灣畫家有相當的接觸，因此黃氏似乎不願對臺籍畫家多所批評，他認為「在從前沒有真正的國畫到臺灣來」，因此臺籍畫家不能見識到中國真正的國畫，這是使他們拿日本畫當國畫的最大原因，因此在座談會中，他提出唯一具體可行的建議：希望能夠舉行一次大規模的國畫展覽。黃氏相信只要臺籍畫家多方面見識中國真正的國畫，便能改變原來錯誤的想法。但是當這個意見一提出，王紹清便坦率的指出：「內地來臺的畫家們成就不多」，對舉行畫展以供示範觀摩

「花間人」），其實卽為日本畫。拿人家的祖宗來供奉，這總是個笑話。……㉑

而當王紹清、羅家倫等人，認為時間或許能將一些可能的弊病有所改善時，劉氏仍霸道的指出：

……時間可以漸漸將錯誤的引導為正確，但是時間有時也能使錯誤的更加深錯誤。㉒

當天發言，劉獅是最為踴躍的一人，他雖然自謙自己「不懂國畫」，要求黃君璧「能多負責來糾正」，但最後他仍發表自己對國畫的看法，這也是當天座談會中唯一論及繪畫本身問題的一段話，值得重視，劉氏說：

日本畫是描，國畫才是真正的畫，國畫所具備的氣韻生動，在日本畫裏是看不見的。㉓

劉氏的說法，顯然有他未盡周圓之處，但「畫」的涵義，事實上十分籠統，或許在他的概念中，僅將國畫的「染」視為真正的畫，但如果說「描」就不是真正的國畫。其次一點，國畫畫法中的一種，顯然又有不通之處，卻是可以留意的，那便是大陸來臺畫家，始終強調國畫中「氣韻生動」的重要性，甚至以它作為判定「國畫」與「非國畫」的標準，但如果說「六法」

㉑ 前揭座談記錄。
㉒ 同前註。
㉓ 同前註。
㉔ 戴、李二人，曾就另一論題「藝術批評」發表意見。

的說法，不予肯定。

至於其他幾位發言者，羅家倫是將國畫視為文學的附庸，認為「國畫是代表中國文學的趣味，是中國文學真正的修養。」何鐵華則大談「藝術原理」，對「民族性」與「社會環境」、「風俗習慣」「自然生活」在藝術創作上的影響，詳加分析，在他的意識中，幾乎將大陸與臺灣視為兩個完全不同的民族。張我軍也附和此說，認為「臺胞因為對中國歷史不清楚，而且又是日本式的生活，自然不易有國畫產生，如果生活方式能夠改變，並且對我國文學和古代文化多所瞭解，則不難有純粹的國畫作品問世。」㉕

對「日本畫」採取較正面看法的，是王紹清與雷亨利。王紹清認為：在過渡時期裏，「第一要研究日本畫好不好，是不是值得我們去學。」雷亨利則進一步認為：「與其專指責臺胞學日本畫之不當，不如先研究一番所謂日本畫者，究竟有什麼優點呢？臺胞既如此醉心於日本畫，其中必有其道理似可斷言。」但是雷氏的主張，馬上遭到劉獅的反對，他從根本上否定日本畫的價值，指出：「日本畫是描，國畫才是真正的畫……」最後則是霸道的說：「我的結論是決不能將日本畫誤作國畫。」

大體而言，當時和劉獅懷抱同樣思想的大陸來臺人士，事實上不在少數。卽使後起的年輕畫家，如劉國松等人，對省展中的「東洋畫」，也表現出極端強烈不滿的情緒，攻擊不遺餘力，這些問題，文後將再詳論。總之，類似這種創作意識上的衝突，加上二二八事件以來，內臺兩地人士在心理上產生的無形陰影，遂使臺籍畫家對大陸來臺畫家的態度，也生極大的反感。

在「正統國畫」之爭的波濤裏，林玉山是值得留意的一位，他為「東洋畫」的「合法」地位，據理力爭，但他本人的作品，卻又顯露出濃厚的中國傳統水墨趣味。卽使後籲國畫改革最力，同時也始終反對拿「東洋畫」來做為改革正途的楚戈，也盛讚林氏的作品，是「頗有氣勢的中國畫，有中國南畫的氣象，墨色雅而不俗，……」㉖

林氏早年留日期間，便對中國畫懷抱極大的好感㉗，但光復後眼見大陸來臺畫家以傳統中國畫的標準，激烈批評臺籍畫家的畫風，對這現象，林氏

㉕㉖㉗

前揭座談記錄。

楚戈《評十八屆省美展》（一九六三），《視覺生活》，頁一五五，臺灣商務，一九六八‧七。

林氏祖父、父親均從事傳統中國繪畫，林氏本人於入公學校後，課餘仍隨文人畫家旭江翁研究南畫，如學經學；俟赴日留學，先學西畫，旋因「……發覺日本畫風的用筆、用墨，諸法與中國繪畫相同，益合自己的性格，……」乃轉習日本畫。回臺後，曾組織，係為紀念大陸畫家王亞南之旅遊嘉義（一九二八），又加入「花果園修養會」、「鷗社詩會」、「玉峰吟社」、「鴉社書畫會」等，與詩人賴壺仙研習詩學，及漢語，林氏自謂：「這個時候卽是余由寫生畫派參透文人畫的一個演變期。」（參前揭林玉山《藝道話滄桑》，頁七七—八〇）。

深抱隱憂。他曾說：

每次展覽（指省展）都有因畫風的不同，表現的差異，而生出各方面的輿論，不是討論畫的好壞，也不是帶有領導性的教言，祇是如從前日人動不動就罵本省人為清國奴一樣，對看不合眼的畫，即隨便掛一個日本畫的頭銜對待。如此淺見的評論，只有使感情的離間，對於作家毫無益處。㉘

林玉山同時也反省臺籍畫家的畫風，認為：

由於本省作家雖是作風幼稚，然富有創作精神，古人云「怕板，不怕稚」，稚拙可救，板滯無藥，臺灣的新進作家，好似剛長出的新筍，若再加以我國崇高博大的精華，來做養素，好好的培養起來，不怕將來沒有凌霄的希望。切不可硬著心地，剪掉這富有將來性的小小心芽。㉙

林氏的語氣，表面上婉轉、溫和、內中卻蘊含著一股堅定的意念，也就是堅持「創作精神」、「寧稚不板」；更直接的說法，便是反對模仿古人風貌，這一意念，正是前提首屆省展以來，臺籍「國畫家」共同認定的想法；而這種理念，一經落實為省展實際評審作為時，以「取法古人」風

貌的傳統水墨，便遭到悉數否決的命運。

省展國畫部的這種評審作為，對某些年輕畫家，直接產生一些不盡公平的現象。一樣是年輕人，如果是跟隨臺籍畫家學習，採取直接寫生創作的方式入手，學習初期，作品即使不夠成熟，也可以在評審委員「寧稚勿板」的前提下，入選省展，甚至名列前茅；如李秋禾、盧雲生都是林玉山在嘉義的青年學生㉚。而一些追隨大陸來臺傳統國畫家學習的青年，卻由於他們學習的步驟，是從臨摹入手，先臨摹老師之作，再臨摹古人之作，在未達到自我創作之前，作品送到省展，則只有立即遭到淘汰的命運。這種現象，自然引起那些研習傳統水墨繪畫的年輕畫家強烈的不滿；同時，因對學習步驟見解的不同，引發對評審標準的爭議，也在評審委員中，時有所聞。例如六屆省展時，在送審作品中，便出現了數幅以臨摹為主的風格，林玉山為排除這一日趨嚴重的「抄襲」之弊，便在評審會議中提議：省展章程應該明訂送審作品應以作者本人的「創作」為限；也就是說模仿之作，應不得視為創作，要加以淘汰。但這個建議，馬上遭到馬壽華、溥心畬兩位大陸籍委員的反對，馬、溥認為：「臨摹」好的作品，也應該給予入選的機會㉛。

㉘ 前揭林文，頁八三。
㉙ 同前註，頁八三—八四。
㉚ 前揭林文，頁八〇。
㉛ 林玉山《省展四十年回顧展感言》，《全省美展四十年回顧展》，頁六，臺灣省政府，一九八五·一〇·二五。

此後，省展國畫部入選作品，偶爾也有以仿古
為主的傳統水墨作品出現；但在臺籍評審委員人數
仍佔多數的情形下，這類作品，想獲得最優的名
次，則仍不可能。

一九五四年年底，大陸來臺青年，早年也對傳
統國畫有所研習的劉國松，即以〈日本畫不是國
畫〉、〈為什麼把日本畫往國畫部裏擠？〉等措詞強
硬的文章，首度展開對省展國畫部的強烈批判。
〈日本畫不是國畫〉㉜文中，這位當時仍就讀
師大藝術系四年級的學生，對省展國畫部門，「日
本畫」佔了半數以上的情形，表示強烈的驚訝，劉
氏認為「這種『亂真』的排列，勢必給予參觀者一
種錯誤的觀念，對於『國粹』的發揚，發生不良的
影響。」

劉國松分析「國畫」「西洋畫」與「日本畫」
的差別，指出：

國畫是專指我國固有的繪畫而言，就形式上
看，可以很明顯的辨別出來，國畫是以線條
為主，能以極簡單的水墨線條，表現出更抽
象更複雜的內容；

西畫是以色彩為主，注意色彩的關係和面與

㉜ 此文係採自劉氏剪報，出處待考。
㉝ 前揭劉國松〈日本畫不是國畫〉。
㉞ 前揭劉國松〈日本畫不是國畫〉。
㉟ 同前註。
㊱ 同前註。

面的結構；
日本畫則是利用中國繪畫的材料及技法，更
摻合西畫之色彩及構圖，創造一種新的形
式，……。㉝

劉國松認為這種新的形式，「又因日本的生活背景
與民族性之不同，所以作品之風格表現亦異。」劉
氏指出：

我們的民族性是富理想、愛和平、尚博大、
重禮義，所以在藝術作品裏面也同樣表現這
些美德，既不像西洋畫之執著現實，又不似
日本畫之兼採眾長而缺乏創造，……㉞

劉國松認為：

日本繪畫的歷史淺短，在形式上趨向艷麗新
穎，而體材上的範圍則比較狹窄，其所表現
的精神也缺乏崇高博大的胸懷。㉟

基於上述理由，劉國松下結論的說：

如果有人認為日本畫是國畫的改進的話，實
是一大錯誤。㊱

文章的下半段，劉國松便明白舉出當屆（第九屆）
省展國畫部主席獎第一名的作品「一見大吉」為例
，說明日本畫不適於列入國畫部門的理由。劉國松

所提的這件作品，是黃水文的作品，黃氏自省展設立以來，便曾多次獲得入選和受獎，較大的獎次如：首屆以「清秋」一作獲特選、文協獎賞；第四屆以「小圃豐收」獲教育會獎；而這第九屆的「一見大吉」，是以臺灣民俗廟會中的鬼神之像做題材。

對於這件作品，劉國松批評說：

僅一眼看去，就看得出它沒有國畫的用筆和用墨，是沒有代表我民族性獨特的風格，也許它在日本畫中可以得獎，可是它是不能放入國畫部去展覽的，就如同不能把西畫作國畫是一個道理，……[37]

「一見大吉」除了缺乏國畫中用筆、用墨的趣味外，題材的選擇，也是劉氏所不能認同的。劉氏說：

國畫最注重品格的高下，所以很少畫強盜、殺人之類，亦不畫飯碗，而畫茶杯，以顯示其品格的高雅，國畫在思想上，宛如天馬行空，不受任何束縛，例如畫一個人獨立在絕壁之頂賞月，或者萬山深處有一兩間茅屋，至於其人如何生活其間？則為國畫所不論。[38]

劉國松認為「一國之藝術，代表一國之文化及其民族性」，他對於把「日本畫」列入國畫部的作法，

[40] 一九五四・一一・二三《聯合報》六版。
[39] 同前註。
[38] 同前註。
[37] 同前註。

質疑道：

假如主持「省展」諸公，硬要把日本畫列入國畫之部，則何不把日本畫列入西洋畫部門呢？
若云它是國畫的西化，那亦可以說是西畫之中化了，……
如果再說它比較接近國畫，但接近究竟不就是等於呀。[39]

劉國松這種咄咄逼人的氣勢，使得已經持續進行了將近十年的「正統國畫」之爭，進入表面化、激烈化的階段。儘管劉氏所持的論點，以日後的標準，加以檢視，難免流於粗淺、幼稚，甚至幾近保守，如：以題材雅俗，判定國畫歸屬；以自己的民族是富理想、愛和平、尚博大、重禮義，而日本人則歷史淺短、形式艷麗、體材狹窄、精神缺乏崇高博大的胸懷；以及一味堅持筆墨至上……的等等論調，都不盡合理，但至少劉氏已能針對這一歷時已久，暗潮洶湧的問題，提出具體而公開的質疑，實有助於問題的面對、澄清，乃至解決。

劉氏在發表前文的同時，也寫了《為什麼把日本畫往國畫裏擠？——九屆全省美展國畫部觀後》一文，刊載在《聯合報》「藝文天地」版[40]。但這

篇文章並沒有署以眞名，而是用「魯亭」的筆名發表 [41]，根據他的解釋：是因爲當時系裏的系太過尷尬 [42]。的確，劉氏在這篇文章中，毫不客氣地批評了當時系裏的老師——陳慧坤，而陳當時也爲省展國畫部評審委員之一，或許是劉氏不得不有所顧忌，藉用筆名的眞正原因。

該文仍如前提一文，除了略述日本畫形成與發展的歷史之外，也一再強調日本特殊的生活背景與民族性，實與中國不同；較値得留意的是，該文在下半段，完全採取比對的手法，提出諸多實際參展的作品，加以具體的討論，這種作法有助於研究者瞭解劉氏等人當時心中所眞正認同或排拒的作品。

劉氏首先舉出高煜桓的「鶴齡富貴圖」和陳登淵的「閒庭秋色」做一比較。他指出：

同樣是花卉，「鶴齡富貴」顯得生動，色彩是含蓄的，雅緻的；「閒庭秋色」則呆板，色彩太艷，俗氣。[43]

又舉楊英風和黃水文的作品，說：

他們的體材一樣，但因形式（用筆）不同，所得的效果也不同，黃水文的「一見大吉」則以「魯亭」筆名，於《筆匯》雜誌上發表多篇文章，如〈野獸主義〉（一：一）、

劉氏於一九五九、六○年間，亦以「魯亭」筆名，於《筆匯》雜誌上發表多篇文章，如〈野獸主義〉（一：一）、

[45] [44] [43] [42] [41]

[41] 劉氏於一九五九、六○年間，亦以「魯亭」筆名，於《筆匯》雜誌上發表多篇文章，如〈野獸主義〉（一：一）、〈未來主義與繪畫〉（一：九）等。

[42] 劉氏自白。

[43] 前揭劉國松〈爲什麼把日本畫往國畫裏擠？〉。

[44] 前揭劉國松〈爲什麼把日本畫往國畫裏擠？〉。

[45] 同前註。

爲純粹的日本畫，而楊英風的「兩將軍」雖然完全用的國畫線條及皴法，我們說它是中國畫，國畫是可以畫現在的事物的。[44]

劉氏並以張大千爲例，證明國畫並不是不可畫現代的事物，他說：

兩年前張大千回國時，在中山堂和平室展覽，他的作品中有一幅題名「春倦圖」的畫，畫著一個燙髮的現代美人，伸著一隻短袖口的玉臂，其骨法用筆和賦形皆妙極，一點不帶塵間的俗氣，而且合於解剖學。[45]

劉氏在此，不再對國畫題材的雅俗提出批評，而認爲「國畫創作的方法，首先是氣韻生動，其次是骨法用筆。」他指責省展中號稱國畫的日本畫，既非國畫，也不若西洋畫，甚至如果把這些作品歸入西畫部，將比放在國畫部更爲恰當。他明白指出：陳林村的「竹溪寺」、詹寶燕的「靜庭花香」、黃登堂的「溪畔」等作品，既無筆又無墨，顏色之髒，何能談得上氣韻？卽使以西畫的觀點來論，也既無畫出質，又未畫出量，缺乏距離，完全不佔有空間。另外，又如張英超、陳魁梧，嘗試在國畫中摻

以水彩畫的技巧和色彩，卻又未能抓住西畫色彩的特點，色彩太刺激而不夠豐富。劉氏尤其提醒觀眾留意評審委員陳慧坤的作品——「東京郊外」與「臺北風光」，他認為這兩幅號稱國畫的作品，根本就是油畫風格，完全沒有國畫的用筆和用墨，為何列在國畫部中展出？令人費解。即使它的經營位置是採取西畫的構圖，但色彩的髒與不調和，也是西畫中所不允許的。[46]劉氏對老師的評斷，可說是相當坦率而嚴厲的。

純粹從日本畫的觀點，劉文倒是客觀地認為許深洲的「淨境」、林玉山的「綠陰」和盧雲生的「白羊」，都是極優秀的作品；但劉氏又不忘提醒這幾位作者：日本人橫山大觀、渡邊晨畝等優秀的日本畫畫家，晚年都轉回到中國畫的研究。換言之，在劉氏心目中，中國畫終究是比日本畫要高一層次，值得更深入的研究。

劉氏最後建議省展：乾脆另設「日本畫部」，讓對日本畫有興趣的作者，擁有自己的天地，也避免以不正確的觀念，來「毀壞我們具有獨特風格的民族藝術」。他自稱這篇文章是「為國畫家叫幾聲寃，為下一代提出嚴重的抗議。」[47]

劉氏強烈的呼籲、質疑，顯然引起了相當的震撼。同年（一九五四年）底，距劉氏文章發表不到一個月的時間，臺北市文獻委員會，在一次「美術運動座談會」中，便特別針對這些攻擊，徵求臺籍畫家的意見；同時，發表劉文的《聯合報》「藝文天地」版，也針對這個問題，以「現代國畫應走的路向」為題，舉行筆談會，邀請內臺兩地畫家發表意見，在隔年元月，以五天的刊幅，連續登載，引起極大重視。

臺北市文獻委員會舉辦的「美術運動座談會」，在一九五四年十二月十五日，假該會衡陽街辦公室舉行，由黃得時擔任主席，出席者清一色是臺籍人士，計有：郭雪湖、陳敬輝、廖漢臣、王白淵、金潤作、呂基正、鄭世璠、李君晰、盧雲生、李石樵、林玉山、楊肇嘉、楊三郎，以及該會人員黃啟瑞、郭水潭、蘇得志、王詩琅等人。出席人員中，創作的畫家，金潤作、呂基正、鄭世璠、李石樵、楊三郎等人則是西畫家。

這次座談的主題有五：

一、臺灣美術的由來

二、臺灣美術展覽會創設前後的美術演變

三、其他在野民間團體的美術運動

四、光復後的美術運動

五、今後臺灣美術的趨向及應如何邁進[48]

[46]

[47] 前揭劉國松〈為什麼把日本畫往國畫裏擠？〉

[46] 陳氏後來卽轉為油畫創作（參鄭冰〈美的根源就是愛——訪陳慧坤教授〉，《雄獅美術》一一九期，頁一三六，一九八一·一；及史文楣〈生活如繪畫，陳慧坤樂在其中〉，《藝術家》五五期，頁九八—一〇二）。

座談開始，首先由楊肇嘉做一講話，楊氏是日據時期臺灣民族運動的領導人物之一，對美術運動尤其關懷、支持，光復後，楊氏受聘爲總統府國策顧問，頗具影響力。美術界人士過去曾多人接受楊氏的協助。座談當天，楊肇嘉的談話內容，雖然和「正統國畫」之爭，沒有直接關連，但幾處觸及光復後臺灣美術界實況的談話，卻明白顯示出內臺兩地畫家相處的情形，以及臺籍文化人士心中的感觸，對瞭解「正統國畫」之爭的背景，頗有參考價值。楊氏說：

……過去日據時期，在日人殖民地政策統治下，雖然在極端困苦之中，卻始終是堅強奮鬥過來的。它的發達，可以證明民族文化是絕不會因爲受了異族的壓迫摧殘，而有所損傷的。

本來藝術是要以民族的熱情和血來發揚的，然而日本人卻強以日本的立場爲出發點，以壓迫、不平等、不自由的不正方法來渲染我們同他們一色，但是臺灣人的血液是不會受他們渲染的，相反地我們在美術方面也始終保持著大漢民族的精神，由美術來表現民族文化。……

可是現在已有很大的變化，情形已和日據時期臺灣畫家在新美術運動中，所處的特殊時代背景

期不同，過去日本殖民地政策雖然很壞，還容許爭取文化的存在，還不能無視民族精神，還有點良心，但現在美術雖然還繼續存在，文學卻無暇顧及了。[49]

楊氏所謂：「可是現在……情形已和日據時期不同，……文學卻無暇顧及了。」云云，指的正是「日語時代」的被迫結束，政府全面禁止日據時期臺籍文學家以日文從事創作的事實。這種作法，迫使臺籍文學家一時陷入有口難言，有筆難書的苦境，對臺灣文化的發展，產生極大損害。有關美術方面，

楊肇嘉認爲：

我國美術的歷史，自滿清倒臺之後，迄光復爲止，因爲國家不斷在動盪中，無法加以保護，所以祇有供人鑑賞，卻沒有創造，只有保存有唐宋元明清等一兩千年來的優越的美術。古代文物上的筆法彩色始終不能超過，這實在是很痛心的事。[50]

楊氏之意，是在指責民國以來的中國畫家（也包括光復後來臺的內地畫家），只知模仿，不思創作的弊病。顯然楊氏和其他臺籍畫家一樣，對民國以來「美術現代化運動」在中國大陸進行的實況和成果，一無所知。這情形，正如大陸來臺人士對日據時

[48] 〈美術運動座談會〉，《臺北文物》三：四，頁四—五。

[49] 前揭《美術運動座談會》，《臺北文物》三：四，頁二一、一九五五・三・五。

[50] 同前註，頁五。

和歷史條件完全不了解一般，兩方面在互不瞭解的情形下，自然無從去欣賞對方藝術的眞諦，和努力的成果。因此空有友誼的熱情，卻苦無溝通的管道，正如劉獅的希望和臺籍畫家密切合作，卻又感覺彼此的隔閡層層，楊肇嘉也指出：

現在臺灣內外省人相處一地，大家都是漢民族，大家的血液都是從揚子江流下來的兄弟之血，已經沒有彼此同異之別。在這時候大家倘能夠提攜起來，從過去的基礎上面促其發達，本甚容易之事，然而事實卻相反地保持過去的水準尚覺得困難，所以現在可以說是一個煩悶的美術。我常聽見有很多美術家要放棄自己的崗位，所以也曾時常勸告他們不可餒志，應該懷抱起領導全國的氣慨，繼續努力，一旦大陸光復後，我們就可以用美術去安慰大陸同胞。[51]

楊氏的談話，充分流露出當時內臺兩地畫家溝通無門的苦悶心情，甚至形容那是一個「煩悶的美術」的時代。

座談會在進行到「光復後臺灣美術運動」的討論時，主席以「最近在報章鬧的國畫問題」，詢問眾人意見，金潤作、林玉山、盧雲生、楊三郎、郭雪湖相繼發言，重點分別如下：

金潤作認爲：日本畫和國畫應該是拿畫家的

精神做標準，不是以用具材料或畫法，來加以分別，臺灣人是中國人，臺灣人所畫的當然是國畫。

林玉山認爲：臺灣的國畫本來就是祖國文化的延長，祇因地方的環境和西洋文化交融，已發生了變化，日本人很早就在臺灣繪畫中，發見臺灣的特色，熱帶的情調，所以稱臺灣繪畫是「灣製繪畫」。光復後，內地的畫家卻動不動就說臺灣藝術是日本畫。事實上，是不是國畫的問題，絕不是只將畫譜裏所有的東西搬去寫成的，或是只學某家的筆法仿某家的畫風，就以爲是眞正的國畫。美術的表現，各以方殊，自古以來每一個時代，每一個地方，都有它獨特的繪畫，雖然本省的繪畫歷史尚淺，猶且幼稚，但說來，也是臺灣所產生的富有地方性的獨創美術。

臺灣人既然是中國人，所畫的當然是中國畫。最近張大千到日本畫上松島、華嚴瀑布，因為山水中的點景人物倘若畫上日本人，恐被斥爲日本畫，所以在兩作中間，都勉強配上中國古代人物，終究不能調和，而成爲佳壁之瑕。究竟國畫是以題材來分別？或以精神分別呢？令人不無疑問。……

盧雲生認爲：臺灣以前的繪畫當然是傳自中

[51] 前揭《美術運動座談會》，頁五一─六。

國大陸，這一點也沒有疑問，當時臨摹古畫四君子等，和現在內地畫家的研究完全一樣。但在日人據臺後，一切的畫都以寫生做基礎，而寫生本是我國固有的理論，畫六法不論國畫西畫都是一樣的。日據時代臺灣人所學的繪畫，滲入了新的筆法，和西畫融合起來，別自形成一種風格，而不是純粹的日本畫，所以當時日本人不稱它是日本畫，而稱為「灣製畫」。這是一種鄉土藝術、臺灣藝術，已經創成獨特的畫境。

國畫有六法，而應物寫形就是寫生。大陸來臺畫家所用的手法，都是臺灣人過去用過的。倘若以為國畫祇限於用墨水線條構成，那就未免是太偏狹的看法，這就等於穿旗袍的才是中國人，穿西裝的不能算為中國人一樣的說法。

繪畫原本沒有固定的型式，保存國粹當然是必需的，但也要發揮地方的特色。

楊三郎認為：我們所稱的國畫還可以包括日本畫，換句話說日本畫也是國畫的一個流派。

郭雪湖認為：傳統國畫和現代國畫之間衝突的問題，時間當能為我們解決，過去日本人也沒有法子解決類似的衝突，所以美展時再分為第一部、第二部。橫山大觀初期的作品，少人理解，竟被稱為曚曨派，那時候也是和現在的臺灣一樣，新舊派的鬪爭很激烈，可是現在舊派的畫已落伍消滅，新派得了勝利，橫山大觀一派已成了世界的大畫家。藝術本來是沒有國境的，最要緊是應該和世界各國交流，提高素質水準，不該一味論甚麼才是國畫。……52

歸納以上眾人發言的內容，可以得到如下數項主要論點：

一、繪畫的區別，應是以畫家精神為標準，不應以用具材料或畫法為分別，因此臺灣人是中國人，臺灣人畫的當然是國畫。持此論點的，有金、林二人。

二、臺灣的繪畫不等於日本畫，因此日據時期，日本人就稱臺灣畫為「灣製繪畫」，而不稱為日本畫，臺灣繪畫顯然具有明顯的地方特色。持此論點的，有林、盧二人。

三、臺灣早期也是屬於四君子一類臨摹古畫的風格，但經過日據時期融合新法，以寫生為基礎，已超脫原有風格，別成新境；當前內地來臺畫家，仍停頓在臺灣未變以前的舊畫風，以模仿、臨摹為主，實是落伍的作法。持此論點的，有林、盧二人。

52 以上均見前揭《美術運動座談會》，頁一三～一四。

四、國畫範圍極為寬廣，不應只是限於以墨水線條構成者，即使日本畫也可視為國畫的一個流派。持此論點的，有盧、楊二人。

以上論點，姑不論它在藝術創作上的實踐如何，先就一般邏輯推理的角度檢驗，顯然也有某些不盡合理的地方。例如：如果臺灣人所畫的繪畫就是國畫，那麼是否西畫也應該一併稱為國畫？臺灣繪畫被日本人稱作「灣製繪畫」，的確表示它具備強烈的地方性色彩，臺灣人可以因此自稱為「臺灣畫」，是否就可稱作中國「國畫」，凡此，都有商榷的餘地。再者，臺灣早期確受中國傳統國畫的影響，經過日據時期的變化，衍成另一種風格與技法，但此風格、技法是否與那傳統國畫之間，有一脈演進的血緣可尋，已屬可議，更沒有理由否認定：大陸來臺國畫家所畫的「國畫」，就是臺灣日據前的「舊式國畫」，而臺灣的新式國畫，正是前者的再進步。

至於日本畫的淵源於中國繪畫，或可確認，但若因此以為「日本畫也是國畫的一個流派」，則是一廂情願的想法，恐難獲得彼邦人士的同意。

總之，臺北市文獻會此次座談的內容，事實上有助於我們瞭解當時臺籍「國畫家」的基本思想，但這些想法或主張，在當時「正統國畫」之爭的問題上，能發揮多少說服、澄清的作用，顯然是可疑的。同時這份座談記錄，遲到隔年（一九五五年）三月，才在《臺北文物》三卷四期刊出。一般畫壇

人士，能閱讀到這份刊物的，必然不多，影響也就有限。反而是在此之前的元月十七、十八、十九、及二十一、二十二日，《聯合報》「藝文天地」版，刊出「現代國畫應走的路向」筆談會一連串的討論文章，更能引起社會大眾的注目。

這次筆談，主辦單位列舉了六項討論題綱，分別是：

一、現代國畫應否揚棄國畫中已不合時代的題材？

二、現代國畫如何發揚國畫的特長？

三、寫生、臨摹對現代國畫的意義。

四、現代國畫應否吸取西洋畫的長處？

五、現代國畫如何擺脫日本畫的羈絆？

六、現代國畫應繼承古人軌範抑或創造新的境域？

受邀發表文章的，計有大陸來臺畫家馬壽華、梁又銘、黃君璧、孫多慈、何勇仁，及臺籍畫家陳永森（旅日）、藍蔭鼎、林玉山等多人。在討論成員的邀請上，顯然比「廿世紀社」及「臺北市文獻會」先後舉辦的座談，較為周延，同時涵蓋了意見可能不同的兩地畫家。茲將各家對前提六項討論題綱的主要論點，表列如下，以利觀察分析。

附表二十二　一九五五《聯合報》「現代國畫應走的路向」筆談會發言內容一覽

主要內容綱要＼發言者	大陸來臺畫家			
題目	馬壽華	梁又銘	黃君璧	孫多慈
文章題目	《國畫不應走的路向》❸	《鼓起勇氣，迎接新題材》❹	《多讀書·多行路·創造自我的面目》❺	《繪畫之門應當大大開放》❻
(一)應否揚棄不合時代之題材？	無	應開發新題材，舊題材即會自我揚棄。	題材不分古今，以合於六法為先。	無
(二)如何發揚國畫特長？	精研各宗派，以得其精粹。研究過程由臨摹入手。	觀摩、研習古畫，再參合自己心得。	多讀書，多行路，以求內容之超脫。	無
(三)寫生、臨摹之意義。	由臨摹入寫生以達創造。	眼前有的事物，當然要寫生，眼前看不到的，才由古畫去臨摹。	先臨摹，後寫生。	藝術是「創造」而非「模仿」。
(四)應否吸收西畫長處？	縱或不必一一臨摹，亦須澈底了解其理論。	以西畫之長來補國畫之不足，但非以西畫之長代替國畫之長。	吸取西畫特長，但要不失中國本位。	吸收新營養，產生「新型」。
(五)如何擺脫日本畫羈絆？	不可以外國畫同化國畫。	放棄區域派別之成見，發揚國畫優點，從事新的試驗與創作。	個人多研究中國畫史，政府多提倡國畫。	大開繪畫之門，吸收一切新奇陌生之事物。

❸ 一九五五·一·一七《聯合報》六版。

❹ 同前註。

❺ 一九五五·一·一八《聯合報》六版。

❻ 同前註。

題綱 ＼ 發言者	大陸來臺畫家	臺籍畫家		
	何勇仁	陳永森	藍蔭鼎	林玉山
(六)應繼承古人軌範或創造新境域？	非天生聖哲者，惟由臨摹入手。	「古人未立法之先，取法自然，後自創新境界。」	先師承古人規範及特別強調「時代思想」中「政治思想」之反映。	參(三)
其他重要論點	「古人未立法之先，不知古人法何法？」	？		
文章題目	《接受歷史的教訓，掀起國畫的革新運動》❺❼	《摒棄浮光掠影的寫生，多作色彩的研究》❺❽	《新的感覺和新的創造》❺❾	《現代國畫應實踐六法論》❻⓿
主要內容 (一)應否揚棄不合時代之題材？	中國繪畫乃「創造主義」之產物，應全力揚棄「因襲主義」之摹古繪畫。	無	生為現代人應深入民間，高歌人生，但傳統題材亦可成研究資料。	只要有新感覺，古時題材亦可入畫。
(二)如何發揚國畫特長？	努力研究古法，吸收洋畫優點，建立國畫教學課程。	無	講究人生修養，「人品不高，用墨無法」。	徹底實踐六法。
(三)寫生、臨摹之意義。	參(一)。	不應以臨摹為創作	古代名畫家筆法來自獨創，我們一面固要臨摹，一面也應各自寫生，多作實地研究。	臨摹是過程，不可當創作而發表。

❺❼ 一九五五‧一‧一九《聯合報》六版。
❺❽ 一九五五‧一‧二七《聯合報》六版。
❺❾ 一九五五‧一‧二一—二三《聯合報》六版。
❻⓿ 同前註。

			其他重要論點
(四)應否吸收西畫長處？	以西洋為妻，不以西洋為父。	尤於色彩研究方面，應重頭做起。	立足國畫本質要素，吸收西畫所長，是合理而需要的。
(五)如何擺脫日本畫羈絆？	深入研究國畫及書法，使「宋人之筆、清人之墨」表現於畫面，放棄色粉擦抹之術，轉用國畫顏料之渲染。	應以虛心坦懷之觀點，批判日本畫之缺點，不可做盲目攻擊。	應吸取日本畫優點，但須有一程度與分寸。
(六)應繼承古人軌範或創造新境域？	參(一)。	無	存古法製不是不需要，但更應創造新境域。
其他重要論點		強調摻和科學的技法與美感，表達現代之精神。	參(五)

從上表觀察，內臺兩地畫家在國畫創作的基本見解上，並沒有極端相左的主張，但何以在實際的創作表現上，卻又有如此明顯的差距？究其原因，我們可以發現：正由於他們強調重點的不同，例如雙方都承認臨摹、寫生的價值，但內地畫家在創作時，除臨摹外，實地從事寫生的其實並不多；而臺籍畫家在寫生之外，能精研古代名作，而加以臨摹鑽研的，又有幾人？同樣的情況，在六法論方面，兩方畫家都奉為創作最高的典範（尤其黃君璧與林玉山二人），但內地畫家特別強調其中「氣韻生動」與「傳移模寫」的趣味，臺籍畫家則著重在「應物寫形」與「隨類賦彩」的功夫，其中對賦彩的技法，雙方也有歧異看法，臺籍人士寧採較為寫實的「色彩擦抹之術」，內地畫家則喜歡運用墨、彩渲染的寫意效果，於是產生迥然不同的風格。因此，從理論的層面觀察，內臺兩地畫家在「國畫」創作上，本沒有明顯相異的地方，但在實際創作技法的取捨、偏好上，雙方則有顯著的差別，而這偏好差別，正是由於彼此文化背景不同的影響。

《聯合報》筆談會結束後的第二天（元月二十三日），劉國松便就國畫的彩色問題，對臺籍畫家陳永森的見解，提出質疑。

陳氏是日據時期畫家，一九三五年留日，入兒玉希望畫塾研習東洋畫，光復後長期旅居日本，一九五四年曾返臺舉行畫展，轟動一時[61]。對陳氏的參與筆談，「藝文天地」主編還特別在「編者的話」中加以感謝[62]。陳文不長，主要在呼籲國畫從事者，能以現代科學的精神，對國畫進行深入的研究、探討和表現，尤其在色彩方面，更應突破既成古法，重新徹底的訓練與研究。

陳氏在文章起首，便對國畫的現況有所感慨，他說：

國畫有著幾千年的悠久歷史，過去在國際上也有過相當的地位，然而現在卻往往被外國人譏笑為與現代藝術相差數十年的距離，其首要原因是作者缺乏嚴肅的創作態度。

陳氏認為這種嚴肅態度的欠缺，便表現在臨摹一事上，他指責說：

世界上任何國家的畫家也沒有把臨摹的作品當作自己的藝術，然而我們的畫家中，尚以埋首臨摹古畫為工作的唯一目標者不乏其人，甚至於還公然的以「臨×××畫」為題名，拿出去展覽，實在令人不寒而慄。

對於日本畫的問題，陳永森自承日本畫有它的缺點，至於缺點為何？陳氏沒有詳論，但他認為對待日本畫的缺點，「必須站在一個極具虛心坦懷的觀點予以批判，絕不可做盲目的攻擊，……」陳永森的說法，引起了劉國松極大反感，劉以《國畫的彩色問題──「本刊二次筆談會」》[63]為題，對陳氏的觀點逐一批駁。

劉文雖題為討論「彩色問題」，事實上論及重點，並不止此。在臨摹、寫生的意義上，劉國松也有討論，他認為反對臨摹是沒有道理的，他說：不論中西，臨摹都是學習入門之路。並舉例說：一個西畫的初學者，當他喜歡某人或某派作品時，往往也會學習他們的色彩、筆觸、風格或表現方式，至於摻與自己的個性與理論，則是以後的事。此處，劉氏顯然混淆了「臨摹」與「學習」的含義。不過，劉氏也從中西繪畫的「基本態度」分析說：

西洋畫是在不斷的寫生中練習技巧及色彩的認識，培育靈感，是「知」的觀察與「實」的表現。大多數有美的形式，是科學的，國畫則先從臨摹中得到基本的表現方法，然後再遊歷名山大川，探究宇宙之奧秘，對大自

[61] 一九五四年年初，陳永森以赴日習畫二十年之身份，返臺舉辦畫展，獲國內畫壇極大回響，先後撰文推介者，有：施翠峰〈與陳永森談藝術創作〉（一九五四·一·二六《聯合報》六版）、藍蔭鼎〈看陳永森畫展〉（一九五四·一·三一《中央日報》六版）等。

[62] 一九五五·一·一七《聯合報》六版。

[63] 一九五五·一·二三《聯合報》六版。

然有所「悟」之後，再從寫生加入自己的個性及情感，創造出自己的作品來，……⑭

劉國松甚至借用孔子「君子務本，本立而道生」之語，來說明國畫的多重師承，是一種「有本之學」。

事實上，臺籍畫家不論是陳永森、藍蔭鼎，或林玉山，都不是反對臨摹，而是反對以臨摹的作品，當作創作來發表，但劉氏及大多內地來臺畫家似乎都未能掌握到這一關鍵。

此外，陳永森特別強調藝術的時代性，認爲古人有古人的美感意識，二十世紀科學時代的現代藝術，就不能不「摻和科學的技法與美感」，劉國松則批駁道：

藝術到底是不是科學，與現實有著一段距離，……⑮

他並舉倪瓚「余之畫竹，聊以寫胸中逸氣耳」的說法，證明中國早在盛唐以前，便明瞭繪畫不在求科學的技法，他以比對的方式，分別中西繪畫本質的不同，說：

西方繪畫的表現形式尋求於自身之外，客觀多於主觀，是說明的，富於史性；國畫的表現形式尋求於自身之內，主觀多於客觀，是由於劉氏對傳統精神的極端信仰，無法容納臺籍畫

⑭ 前揭劉國松〈國畫的彩色問題〉。
⑮ 同前註。
⑯ 前揭註。
⑰ 同前註。

象徵的，多爲抒情⑯。

因此他認爲：國畫是用「中」主「意」，是哲學的，對於促成「近實」的科學技法，即使偶爾出現，也終於不得見重。

最後對於色彩研究的問題，劉國松也以中國文人畫對色彩的獨特哲學「寧取水墨爲上，不以色彩爲重」，證明色彩的強調並不是國畫傳統的重心所在。他說：

自古繪畫名家多爲文人，文人學識淵博，又因其感覺敏銳，更以主觀之意識支配色覺，於濃淡中幻化出不同色彩，所謂「墨分五采」、「上墨猶綠」……⑰

劉國松認爲中國傳統繪畫所講究的是「色之不可奪墨，如賓之不可主」，這種無色而竟有色的高超境界，實在不是初學與不識者，所可體會的。

由文所引據的古代畫論來看，青年劉國松的確在傳統畫論的研究解讀上，也曾下過一番功夫，某些分析，儘管流於武斷，但對傳統國畫的精神，已能大致掌握，甚至在有意無意中，流露出深厚信仰的感情，這種態度，相對於他日後激烈攻擊傳統保守派人士的情形，顯然不可同日而語；同時也正

家較為不同的見解，更且在熱切情緒的趨使下，產生某些曲解誤會。因此到了二月一日，便有署名鷺英的，為文加以糾正，此文題為《何必因噎而廢食？──讀「國畫的彩色問題」後》⑱，指出劉文多處歪曲陳永森的見解。鷺英說：劉文所說的「先臨摹後寫生」，是一般國畫作者所周知的事情，陳永森也未反對，陳永森只是希望以「重視寫生」來糾正一般國畫作者忽視寫生的流弊，但「重視寫生」並不等於「反對臨摹」，劉國松批評陳氏「極端反對臨摹，力主寫生」，實屬無的放矢。

其次，鷺英指出：在「科學」與「藝術」的問題上，劉國松既曲解陳氏的原旨在先，復對西方藝術與科學的關係也瞭解不夠。鷺英說：陳永森原文寫道「二十世紀的科學時代，必有科學的生活式樣」、「現代藝術卻不能摻和科學的技法與美感，不是有失創作的意義嗎？」劉國松卻曲解為「……在二十世紀的科學時代，國畫必須有科學時代的生活式樣，摻和科學的技法與美感，……」然後認為「藝術到底不是科學……」，同樣是無的放矢之舉。鷺英解釋陳氏的說法說：「科學的生活式樣」是指生活於二十世紀的人，而不是指國畫的內容，至於有「科學的生活式樣」的人，從事國畫研究，自然有與古人不同的地方。劉氏不明此意，卻一味解說中國古代繪畫的如何不以科學為重，說明「藝術到底不是科學」，實無意義；鷺英為了反駁劉氏的說法，也舉了西方近代以來，印象派、點描派、立體派、未來派等流派，如何受到科學影響，「採用了科學的技法與美感作畫，卻從未被人以『藝術不是科學』為由逐出藝術之門。」

鷺英另外又舉出馬蒂斯的作品，也是以簡單的線條「聊寫胸中逸氣」，認為卽使是以「科學生活的意識或技法，絲毫不妨害他的作品在境地上與中國一致。」鷺英引黃君璧、梁又銘等人對吸取西畫長處的意見，指出「問題只是怎樣採用與其程度之多寡而已。」

最後論及主要問題──色彩的研究，劉國松認為中國繪畫自有「於濃淡中幻化出不同色感」、「無色而竟有色」的特色，對於色彩的問題，國畫素來較為輕視，鷺英則指出：西畫卽使木炭素描、鉛筆畫，也是講究「無色之色」的境界，反之，中國畫固然有墨畫作品，也有彩畫作品，今日畫家何必一定厚此而薄彼，取墨而捨彩？鷺英說：

有色之美與無色之美，這顯然是兩個不同情況之下的不同狀趣，我們不可同日而語，既然現代國畫也有彩色，那麼，強調現代國畫家們應對彩色作研究，這是理所當然的。我們何必一定要使現代國畫家作已被定型的那種陳套彩色法。⑲

⑱ 一九五五‧二‧一《聯合報》六版。
⑲ 前揭鷺英文。

劉國松對鶯英的詰問，並沒有再作答辯，但在隔月（三月）的《文藝月報》雜誌上，則以〈目前國畫的幾個重要問題〉[70] 為題，對日本畫的問題再做了一次全面的檢討，這篇文章是綜合前提數文的論點，做更徹底的批判，但重點則是在繼續批判陳永森，和答辯鶯英。

在這篇長文中，劉氏有三項說法，值得留意：

(一)劉國松把臺灣的割讓日本，比喻做一個中國小孩，自幼被日本人帶去收養，等到十數年工夫長大成人之後，再重新回到祖國懷抱來，儘管他仍是一個純粹中國血統的中國人，但因所受的完全是日本教育，滿口說的全是日本話，劉國松問道：「這樣你能讓他去參加書法比賽與國語演講比賽嗎？」因此全展中臺籍畫家的把持國畫部門，以及「日本畫」的屢得大獎，正像是二三流的日本話在國語演講比賽中，反而得到第一名的大獎，「眞是天大的笑話！」此處劉國松顯然低估了臺灣文化在日據以前數百年的生命，也表露出極端「自我正統」的心態。

(二)劉國松在比較東西繪畫的不同時，指出：除了工具的不同以外，「在主題與方式上，西畫以人物為主，國畫則以山水為主，」在哲學思想上，「西洋文化首先求理解自然、把握自然，基於求實的

立場，向理智方面發展，力求具體形式的完美性與接近客觀對象。中國文化循著中道思想，避免偏激，謀求形式與內涵之諧和，求生命之瞭解與安排，並求如何征服自己，亦即『節』其『窮物』的態度，而求其宜。」劉國松認爲正是由於兩種基本態度的不同，反映在繪畫上，自然形成兩種不同的境界。「西洋繪畫在形似以上下工夫，求其近似，此一態度十九世紀方漸變，至二十世紀而大變爲無視於客觀物象而單憑作者意構，又走向另一極端，中國最講究中庸之道，所謂中庸乃執兩用中之謂，故國畫在走過一段近實的途徑之後，意味到『實』之不可盡近，也毋庸盡近，於是放棄近實企求，另闢蹊徑，在形意諧和上去著眼，故對於促成『近實』的科學技法，均不見重，⋯⋯」[71] 這種說法，反映出劉國松對傳統中國繪畫的水墨工具、趣味、思想的執著，這也正是劉氏日後，在從事短時期的西畫研究以後，又回頭在傳統國畫工具材料中尋求認同的一個心理背景，同時劉氏對「形意諧和」的信仰，也使得他在吸取西方抽象表現主義養分後，仍在中國山水的領域中尋求回歸的思想根源。

(三)劉國松認爲：簡淡的寫意是從工整的寫實、寫生中，擷取精華、拋棄糟粕而來，出於自然成化，韻味無窮，因此，劉國松也警告國畫學習者，

[70] 《文藝月報》一九五五年三月號，頁七─八。

[71] 前揭劉國松〈目前國畫的幾個重要問題〉，頁八。

不可急切求成，忽略表現技巧的養成，以及繪畫與現實的關係⑫。這是劉國松由反對臺籍畫家一味強調寫生、寫實的態度，逐漸轉化成贊同不可忽略寫生、寫實的重要的一個轉變。

文末，劉國松提出今後中國繪畫，步入新階的兩條途徑：

(1)從中國哲學思想的基點，去了解自己民族繪畫演變的情形，選擇祖國文化之精華而固執之，不要受其他國家的宣傳影響，喪失民族自尊心。

(2)需明瞭宋元以前的寫實之風，雖然不同於歐西自然主義的纖毫畢現，力求形似，但在根本上仍不忽視寫實的態度⑬。

前者明顯的是對臺籍東洋畫家提出的忠告，後者則是對大陸來臺畫家發出的警語，值得注意的是，這個時期的劉國松，已逐漸體會出一味以輕率筆意模仿前人的作法，忽略了現實寫生研究的努力，的確仍是傳統國畫家面臨的最大困境。

根據劉國松本人指出：在師大藝術系二年級後的暑假（一九五三年），他已經開始對西洋繪畫發生濃厚的興趣，同時覺得中國繪畫已缺乏活力，要想使它恢復活力，必須注入新的養份或新的血液，於是開始讀這些美術史與藝術理論的書籍，同時全心全意地從事西洋繪畫的創作研究⑭。這是劉氏在十

⑫ 同前註。
⑬ 前揭劉國松《目前國畫的幾個重要問題》，頁八。
⑭ 劉國松《繪畫是一條艱苦的歷程——自述與感想》，《藝壇》期別未詳，頁二三，二九。

多年以後的追述文字，但從他當時所發表的文字觀察，至少在一九五五年以前，他對西畫的研究，並沒有具體的見解產生，相對的，在對傳統國畫的感情上，仍懷抱著相當執著的信仰。而對當時國畫畫壇的不滿，也都集中在「日本畫」的問題上。

從另外一個角度言，在「正統國畫」之爭的過程中，劉國松固然一方面全身投入為傳統水墨尋求正統地位的努力，另一方面，也開始對「傳統中國繪畫之本質」、「中西藝術發展之比較」、「中國繪畫此後之走向」等幾個「中國美術現代化」的重大課題，產生較深刻的體認與反省。

總之，在一九五五年以前，劉氏仍是藝術系學生的階段裏，結合團體的力量後，「正統國畫」的問題，是他關懷的主要焦點，在一九五七年以後，則將關懷重心，逐漸轉移到西畫的探討與批判上，批判的目標，明顯擺在省展中臺籍西畫家的身上，具體的論題是「具象」與「抽象」之爭。這時，「五月畫會」已經成立，結合團體的力量後，劉氏獲得更多資深藝評家、成名詩人的支持，「具象」、「抽象」之爭，於是擴大演成「現代畫論戰」，這個問題將在本書第五章第二節中，專節討論。

劉國松是大陸來臺青年畫家對省展國畫部門提出嚴重抗議與強烈批判的代表性人物，他的主要論

點，已如上述，在劉氏逐漸轉而關懷「現代畫」問題時，「正統國畫」之爭的問題，事實上仍繼續暗潮洶湧地進行著。

在鶯英和劉國松論爭色彩問題期間，另有署名「圈外人」的，從「美學」的角度，想要調和「寫意」與「寫實」之間的衝突，發表〈美學一元論的現代國畫〉一文，在一九五五年一月三十日《聯合報》的「藝文天地」[75]。該文分析當時自由中國的國畫類型為四：

(1)模古抄襲，但求與古人筆墨、構圖之形似者。

(2)意識上求變而技法未變者。

(3)意識、技法均求變，但未能完全變得好者。

(4)以西洋、日本畫技法，寫中國生活，不中不西者[76]。

「圈外人」以為所謂的「現代國畫」，雖然未能真正建立，但「求變」的心，則是共同的要求。至於如何「求變」？由何處變？「圈外人」指出：

「圈外人」認為中國傳統繪畫是「寫生」、「寫意」各自為政的二元美學觀，流弊所及，「寫意」成為「無病呻吟」，「寫實」卻成機械的工作；因此，二元論的美學觀是過去偏頗而落伍的美學觀；「現代國畫」的建立，首先就應建立一元論的美學觀。「圈外人」從藝術的本質、創作的心理過程，以及工具與對象間的關係等方面，加以分析，指出：

意境是繪畫所必要的，意境不是憑空想出，而是因了現實的刺激因素，用以表現的題材是現實的物事，我們無法劃分出寫意與寫實的成分，而是畫家的心靈與現實物事的混融，如此創造出來的畫面上的美感，乃是美學的一元論。[77]

並由此結論，認為現代國畫應走的路向是：

必須先有意境，以意境去選取與剪裁題材，認識工具的性能，及工具所決定的表現技法；同時，不違反藝術表現現實的大旨，………[78]

並摻以生活風尚、民族氣質，及其有現代美感的美學觀，最後將意境化為具體形象。「圈外人」從美學的角度出發，提出說法，用心良苦，但是他將中國古代繪畫美學觀，強分為二，是否恰

[75] 一九五五·一·三○《聯合報》六版。
[76] 圈外人〈美學一元論的現代國畫〉。
[77] 同前註。
[78] 同前註。

當，尚屬可議；且作者極可能是一位並未具有實際創作經驗的學者，僅在理論上推理，將創作心理過程看成幾乎是機械式的反應，想要以此來作為「現代國畫」創作的準則，終究未能對「正統國畫」之爭提供任何澄清、指引的作用。

一九五九年年中，王白淵在《美術》月刊[79]上，發表〈對國畫派系之爭有感〉[80]一文。這是「正統國畫」之爭以來，臺籍畫家方面最具理論系統的一篇代表性文字。據謝里法的判斷，這篇文章應是王氏接受臺籍畫家的請託而寫的[81]；同年十月七日，該文又在《聯合報》重新刊載[82]；可見在經過十多年的對立、論爭之後，臺籍「國畫家」已從絕對優勢的地位，逐漸走下坡，相對地，傳統中國水墨繪畫已漸漸復甦，尤其在政治氣氛充滿仇日情緒之中，臺籍畫家深受壓力，開始有不得不主動申辯的必要。

王文開頭就說明白指出：「自光復以來，本省國畫時常發生正宗國畫之爭，至本年『教員展』審查委員會席上，竟發生應不應參加之考慮。」王文說：「此種爭論所引起的裂痕，不但不能消滅，且有逐年深刻化之情形。」[83]

王白淵雖沿襲「臺籍國畫家是根源於北宗畫派，大陸來臺國畫家是承續南宗畫派」的說法，但已避免揚北抑南的態度，同時，對這主張給以更為系統、深入的分析與說明，想藉此統合兩者，同歸於「國畫」的大名目下，共存共榮。王文說：

原來國畫有兩個主要系統，即北宗畫與南宗畫，各有其特長與思想的背景，不能說那一畫派是「正宗」，那一畫派為「非正宗」。

他分析說：[84]

北宗畫發生於長江以北，是以黃河流域為中心的畫派，由於天氣寒冷空氣透明，物體的線及色彩，很容易識別，因此此畫派即以線條與色彩為表現的中心，而且北宗畫以儒教思想為背景，主張實用藝術，由此產生偉大

[79] 《美術》月刊，係由中國美術協會支持，胡偉克任發行人，乃一具官方色彩之雜誌，一九五六年十月三十一日出刊創刊號。

[80] 《美術》一九五九年四月號，頁三。

[81] 前揭謝里法〈王白淵·民主主義的文化鬥士〉，頁一八三。

[82] 一九五九·一〇·七─八《聯合報》八及七版。

[83] 前揭王文。

[84] 同前註。

的寫實主義，其作品均反映著實際生活，與社會發生密切的關係，例如李龍眠的「馬」圖，毛延壽的「宮女」圖，麒麟閣的「功臣畫像」等，均係實用主義與藝術兼顧之作品，其當然的歸結，是理想主義、客觀主義、寫實主義、現世主義、實用主義的藝術，亦可說是「為人生之藝術」。換言之，是具有目的之藝術，因此其描寫的範圍很廣泛，人物、走獸、家禽、花鳥、風景、建築物等，均可為其描寫對象，歷朝的宮廷畫院，均以此畫派之畫家充之，因此又稱為院體派。[85]

王白淵認為南北宗繪畫，事實上各具優、缺點，也各具存在的理由：[86]

北宗畫多係職業美術家所生產，他們一生貢獻於藝術，為需要者生產，宮廷的畫院是他們最高的活動舞臺，應君主的需求生產各種的繪畫。

南宗畫原來是文人墨客的餘技，是由自己的興趣、內心的要求而畫者，因為他們的學識豐富，品格高邁，所以其畫為人所尊重，例如蘇東坡、鄭板橋之畫，其為人所尊重，不僅是他們的藝術高明，而且是他們的人格被人欽仰。[87]

因此，王白淵認為南宗、北宗各有它長久的歷史和思想的背景，既不可輕易判定它的優劣，也不應該有「正宗」、「非正宗」的偏見。他指出：日本並沒有自己的美術淵源，所謂的「日本畫」，便是早期經由中國大陸移植到日本的北宗畫，在日本經過長時期的發展，和日本的自然及民族性逐漸融合，臺灣受到它的影響，實際上，也就是間接接受中國

至於南宗畫，王文則分析說：

……南宗畫是在江南一帶，高溫多濕，而自然的色彩、線條及形體在模糊中不能十分識別的地帶發生，因此形成情調的藝術，而其思想係老莊的出世無為的觀念。南宗畫以唐朝的大詩人王維為始祖，至元朝之倪雲林時大為發達。專以水墨的濃淡表現自然的風韻，人物不為其主題，以風景花鳥為中心畫題，尤其是幽谷奇岩最為其所好，雖有描寫人物，只是大自然的點綴而已，其所理想者，係超越塵世，此乃老莊思想之歸結也。

此種藝術當然是印象主義、主觀主義、非實用主義之藝術，亦可說是「為藝術而藝術」。

⑧⑤ 前揭王文。
⑧⑥ 同前註。
⑧⑦ 同前註。

「北宗畫」的影響。他同時指出：

日本官展的「帝展」「日本畫」部只有北宗畫，沒有南宗畫的存在，南宗畫在日本只有民間的「南畫展」而已，而在我國故宮博物院裏面，亦有很多北宗畫的傑作，作為一個中國人是不應該忘記我們有「北宗畫」的偉大藝術之傳統，很奇怪的，有些人竟忘記我們這偉大的傳統，硬說南宗畫的水墨才是「正宗」，這種說法實是偏見。[88]

王文的主旨，在指出南北宗實在都是國畫的一支，不應該有自居「正宗」的想法。但王氏意識底層，卻仍認定目前臺籍畫家的「北宗畫」，是較具藝術價值的一種型式，而部分的「南宗畫」顯然已失去創作的原旨。他說：

在本省的國畫界，本省籍的畫家多屬北宗畫派，因為他們學畫的時候，受日人教授的指導，由精密的寫生開始，鍛鍊描寫的技巧，然後漸進創作，表現其個性，因此他們的作品，切實的反映著自然與人生。但南宗畫家，亦是從自然的精密觀察而來，不能憑空產生傑作。現在有些南宗畫家，在學畫的過程中，省略此一精密的自然觀察與研究，只臨摹幾張古人之畫，搖身一變就成為堂皇的藝術家。此種缺乏自然觀察與研究的畫家，豈能說是創作者？那裏能產生個性之美。[89]

至於臺籍畫家的「國畫」，是否就同等於「日本畫」？王文解釋道：

……因民族的不同，本省籍畫家所表現的北宗畫，與日本的所謂「日本畫」又有不同的地方，乃開一種具有南方住民的熱情及強烈的陽光與多濕的海島所給與的風味。此種繪畫實有其存在的權利，而且可與南宗畫派，同為民族爭光。[90]

對於王氏的這篇文字，謝里法曾有如下的評語，說：

從……文字得以看出王白淵對中國美術史理解的功力。他把中國畫南北宗劃分得既簡單又概括，圖內人讀來未免感到立論失之武斷，思辨缺乏精密，將中國畫之南北宗處理得過於輕率。不過也正因他的立論簡捷，故能明確地將北宗畫至日本畫而至「省展」之國畫的這一線淵源接駁得十分得體，藉此為本地畫家所作之「國畫」提出有力的辯解。[91]

謝里法又說：

88 前揭謝里法《王白淵·民主主義的文化鬥士》，頁一八四。

89 同前註。

90 同前註。

91 前揭王文。

王白淵是多麼努力想把臺灣「國畫」透過歷史的源流輾轉作曲線的回歸，使尋回到北宗畫的原鄉。所持的論據雖然大膽而粗糙，但他畢竟用心良苦，目的只爲了替臺灣畫家的作品爭取中國的認同。就像苦苦請求母親認領的孤兒，將先民遺下的族譜，一頁頁翻出來證明自身的血緣。[92]

謝氏的評語，基本上相當公允貼切，但不應忽略的是，一九六〇年以前，以「省展」爲主戰場的「正統國畫」之爭，事實上還是臺籍「國畫家」掌有較大優勢的局面；王白淵的立論，在理論上既無法有更大的突破，傳統水墨畫家自然也就仍無法終止他們不滿的情緒，要繼續對「省展」提出批判。

因此，在王文發表稍後的十月二十日，教育廳長），撰一公開信〈談全省美展──敬致劉眞廳長〉，發表在《筆匯》雜誌[93]。這篇文章較前犀利的筆鋒，提劉氏的其他文字，具有更大的觀照面，批判、攻擊的對象也不再僅止於國畫部的「日本畫」一端，但「日本畫」的問題仍是他七點意見中的兩點，而且語氣激動，用詞強烈。其中部分文字是重覆前提〈目前國畫的幾個重要問題〉一文的說法，如「中

正積極籌備第十四屆全省美展期間，劉國松仍以他

國小孩，自幼被日本人收養……，以日本話參加國語演講比賽」的比喻……，但本文已能運用統計的方法，檢視「日本畫」與「國畫」在省展國畫部得獎的比例，較前更具說服力。劉國松指出：

……全省美展有史以來，所有的「主席獎」、「特選」與大小「獎」，百分之九十頒給「日本畫」。也許以前稍有顧慮，獎給予儲暉月（四十一年）、楊英風（四十二年），吳咏香（四十三）、孫家勤（四十四年）[94]，吳學讓（四十五年）、田曼詩（四十六年）等，點綴點綴。近年來，畫「日本畫」的審查委員，逐年增加，如今已有七個之多，而眞正的國畫家，對這個展覽會並沒有多大興趣，也不願跟他們無聊地去爭，甚至有些抱著「眼不見，心不煩」的態度，乾脆不去。[95]

劉國松舉溥心畬的言談爲證，說：

……溥心畬先生，四十三年在師大授課的時候，曾這樣對學生們說：「政府聘我去作全省美展的審查委員，第一次去，他們就拿一張『日本畫』過來說：這個青年畫家應該鼓勵鼓勵，又拿出一張來還是『日本畫』，既

[92] 前揭劉國松〈談全省美展〉，頁二七。

[93] 《筆匯》一：六，頁二五─二八（收入劉氏《臨摹・寫生・創造》，頁九五─一〇五，文星，一九六六・四・一五）

[94] 四十一年即指民國紀元，下同。

[95] 同前註，頁一八五。

然他們說應該鼓勵，那就鼓勵吧！我也不願去爭。到第二年去了，又是同樣一套，活把人給氣死，這算什麼審查？以後我再也不去了。」�96

事實上，溥心畬在一九四九年首次來臺時，參觀過第四屆省展後，曾對臺籍畫家的「國畫」作品，公開讚揚說：「本省國畫大部作品，都已融匯西畫筆法，此雖似脫逸正宗，但多會意新穎，別成格調，對古典的國畫，或能添新生機，別闢蹊徑。」�97 隔年（一九五〇年）溥心畬便受邀成為評審，參審三次後，一九五三年起，不再參與。因此，劉氏所舉的例子，則是一九五四年的事。

劉氏對「日本畫」的不滿，應該是著眼於省內部評審人員的私心，而不是作品風格的問題，至於劉氏則除了對評審人員的不公表示憤慨外，更從根本上否定日本畫的稱為「國畫」。對於臺籍評審的一再「鼓勵」「日本畫」的青年畫家一事，劉國松憤憤的問道：事實上該鼓勵的青年多著呢，為什麼單單鼓勵那幾個「日本畫」家呢？�98

劉氏進一步指出：

其中得獎最多的要算盧雲生、蔡錦添、黃水文、詹淳雲、黃鷗波、溫長順、蔡草如（按：實即蔡錦添）、黃登堂、郭禎祥，以上除「後起之秀」郭禎祥獲獎兩次外，其餘均被「鼓勵」三次以上。到了去年（按：即一九五八年），連點綴的必要都沒有了，以壓倒的票數，盡是「日本畫」的天下，這種「亂真」的手法，勢必給予參觀者一種錯誤的觀念（尤其無知學童），對於「國粹」的發揚，勢必發生極不良的後果。㊙99

劉國松認為這些怪現象，曾帶給國際友人迷惑，也必然要引起日本人的嘲笑，因此他把省展「國畫部」，稱作是「扼殺民族文化，打擊國粹藝術」的集團，他建議：「將日本畫由國畫中踢出去，保持國畫的純粹性。」，他又引孟子之語：「不全，不粹，不能謂之美。」呼籲：「目前每個國家的電影藝術都是向表現純粹的民族性，我們的『國粹』怎能失掉其民族性，純粹性呢？」

劉國松尖銳的質詢，使原本即已矛盾重重的省展國畫部，更是倍感壓力，主辦的教育廳也就不得不採取適當的因應措施，在隔年（一九六〇年）第十五屆展覽時付諸實行，具體的作法是調整展覽形式，把國畫部門，分成二部：第一部是直式捲軸，多屬傳統中國水墨畫，第二部則是裝框

㊙96 同前註。

㊗97 一九五九‧一一‧一九《新生報》。

㊘98 前揭劉國松〈談全省美展〉，頁二一七。

㊖99 同前註。

作品，多是延續日本畫影響的「東洋畫」。但在這種劃分下，二部仍採合併評審。當屆審查過後，林玉山發表感言，說：

……「本省畫家」，生長於海島環境，擁有亞熱帶之衝激氣質，可以隨時代與生活環境演變湧出新潮，不願固守一成不變的止水狀態。直到現在許多青年作家已在無形中逐漸形成多彩多樣的個別風格，突破傳統範圍，似不能再以傳統的派別來規範。美術之演變是隨時代之潮流或受地域環境之影響，所以本省美術有地方性之特殊表現，這亦是合情合理。希望有大海之襟懷納百川之雅量，和氣共同提攜，互相為藝術更求進步共同勉勵，才是國家文化建設之福。⑩

林玉山又說：

鑑於繪畫上不管是以水墨、油彩、或膠彩不同的材料來製作。設若所表現的作品毫無藝術性，又缺乏民族精神或時代意義以及缺乏地方之特色者，最後仍無法表現出當代中國繪畫之光輝。是故作家必須自省，誠懇地研究，嚴謹地創作，勿視藝術為兒戲。⑩

⑩　前揭林玉山《省展四十年回顧展感言》，頁七。
⑩　同前註。
⑩　同前註。
⑩　同前註。

在這裏，林玉山仍舊是一本他對藝術研究的嚴謹態度，對創作者諄諄告誡，但顯然已經不再強調寫生或臨摹之論，也不談國畫分宗的問題。值得注意的是，對風格的區別，也改採以製作材料為標準；對內容的要求，則提出：民族精神、時代意義，與地方特色等。按理，「正統國畫」之爭的暗潮，到此應可宣告平息了，但事實卻不然，由於國畫二部的合併評審，內臺兩地畫家的意見，仍難互容，不得已，從第十八屆起，主辦單位乃決定兩部分開評審。

但是由於美術學校中，水墨的教學早已完全取代了東洋畫，臺籍畫家乃感受到日漸增長的壓力，到了一九七一年，他們基於「為愛鄉土的特色以及力求藝術創作自由之決意」⑩，於是發起組織「長流畫會」，作為研究團體，每年冬季，配合省展的舉行，舉辦一次研究發表畫展，以倡導他們所謂的「國畫」創作。一九七三年（第二十八屆），省展國畫第二部在參賽人數過少的原因下，突然遭到取消，回復原先不分部的情形，而所有臺籍「評審委員」，除了林玉山一人以外，其餘的都被除名⑩，內臺兩地「國畫家」在省展國畫部

中的地位，一夕易位。一九七九年（第三十四屆）首次由地方政府負責「省展」的承辦，並辦理巡廻展覽，臺南市政府承此重任，並恢復傳統國畫與本省地方性繪畫合併評審的方式[104]，隔年（一九八〇年，第三十五屆），又分爲二部，分開評審。一九八一年，第九屆後停辦的「長流畫會」與中部作家，組成「臺灣省膠彩畫協會」，次年（一九八二年，第三十七屆），省展膠彩畫部正式成立，持續了三十六年的「正統國畫」之爭，終告落幕。但這已是一九八〇年以後的發展了。

一九六〇年前後，一則由於國畫部已分爲二部展出，一則劉國松已全心投入「現代繪畫」論戰，「正統國畫」之爭，在形諸文字的行動，已沒有昔日的激烈。

做爲「正統國畫」之爭重要人物的劉國松，他個人思想的轉變，在第十五屆省展結束後，所發表的〈繪畫的狹谷——從十五屆全省美展國畫部說起〉[105]一文中，有明顯的痕跡。在這篇文字中，他關懷的重心雖然還是省展國畫部門的問題，但攻擊的目標已不是「日本畫」，而竟是此前劉氏所一味維護的傳統中國國畫。他形容國畫展覽室猶如一個「繪畫的狹谷」，而這狹谷正是七百年來畫家們的

保守與平庸所造成，它毀滅了後世的畫家，也毀滅了中國燦爛光輝的文化。

劉國松以爲：宋元以來，理學盛行，思想界強調「存天理抑人慾」，使活潑的人性情感，完全被驅逐到中國文化的領域之外。這種摧殘基本人性的思想，反映在繪畫上，便是吳門一派的興起，以及神秘玄學境界的追求，以前人的空靈縹渺爲上，絕離人間煙火，後世畫家，一味模仿，失卻了古人深入自然、從自然中喚起生命感的原旨[106]。那些原被臺籍國畫家用來攻擊傳統畫家的論調，這時，已完全被劉國松認同，並加以運用。對於劉氏一向攻擊甚力的「日本畫」，劉國松在該文中也略略提及，但觀點顯然有了改變，他認爲臺籍畫家的「日本畫」，「僅跟著日本人把西畫裏的一些透視、光彩、顏色、構圖，硬加進國畫中，再添點摩登趣味（如畫穿泡泡紗的燙髮女郎），便算革新國畫了，實等於替死屍搽胭脂、抹粉、插鮮花。」[107]也就是說，劉氏此時已不再從根本否定「日本畫」在於「國畫」中的地位，他也承認「日本畫」是企圖對「國畫」進行改革的一種方式，只是這種方式並非正途，不會有具體成效。至於向來被他盡力維護，稱之爲「國粹」的國畫，則被形容爲「死屍」。這實在是

[107] [106]
[105] [104]

[104] 同前註。

[105] 《文星》三九期，頁二八—二九，一九六一·一·一（收入劉著《中國現代畫的路》，頁一一三—一一九，文星，一九六五·四·二五）。

[106] 前揭劉國松〈繪畫的狹谷〉，頁二九。

[107] 同前註。

劉氏思想轉變的一重要關鍵。

綜觀光復以來的「正統國畫」之爭，實在是內臺兩地文化相接的一個特殊現象，今天以歷史的眼光詳加檢視，這一論爭，在無意中已完全陷入名詞之爭，對「國畫」這一近代產生的特殊名詞，執著不放，臺籍畫家基於回歸的心理，將自認是淵源於「北宗」的「東洋畫」歸入「國畫」的名分下，尋求認同，原本也是無可厚非之事，但一味的排斥「南畫」，以為盡是抄襲模仿之作，事實上難以令人完全心服。至於「寫生」的觀念，本是民初以來，同時興起於中國大陸與臺灣兩地的新興藝術思想，原本大可成為雙方合流溝通的橋樑，可惜當年來臺的大陸國畫家，多屬保守、傳統的一支，對這些革新、求變的思想，竟不能接受，反而加以攻擊，徒然造成歧見，國畫的革新終至無法成為「中國美術現代化運動」在戰後臺灣發展的主流，只得由西畫的研究去探索發展。

在「正統國畫」之爭的過程裏，「東方畫會」始終沒有積極介入的行動，主要的原因，在於「東方畫會」初期的思想，便較具開放性與包容性，他們不執意於中國傳統工具、技法表現的思想，對被批評為「日本畫」的臺籍畫家作品，也較能接受。

相對的，劉國松對傳統中國文化維護、崇仰的保守一面，也在「正統國畫」之爭的過程中，明白顯露，這一特性，對一九六○年代以後的劉氏，如何在現代繪畫浪潮中，始終堅持傳統中國筆墨與抽象山水趣味的理念，正可做一溯源性的瞭解。

第三節　對臺籍西畫家之批判

第二章第一節就已論及：一九四五年臺灣光復，和一九四九年國府遷臺，前後兩個時期，大陸來臺畫家，在國畫方面，固然多是屬於傳統、保守的一支；在西畫方面，卻是以具有革新思想的前衛藝術家為主。和這些前衛西畫家相比較，日據時期臺籍西畫家便顯出較為保守的風格，他們走的大抵是以「印象主義」為主的學院沙龍的路線，儘管並不是所有日據時期的臺籍西畫家，都是屬於這一路線的風格，但自日據以來，舉凡「臺展」、「府展」，以至光復後的「省展」、「帝展」，事實上都是以這一風格為主流；尤其是「省展」成立以後，更是由代表這一風格的「臺陽美協」成員掌握西畫部的評審大權。由於他們堅持對景寫生、畫面堅實、色彩沉穩的創作路線，無形中，對其他較具革新思想、前衛風格、不符合他們路線的畫家，便有排斥、輕忽的現象。臺籍畫家如：張萬傳、陳德旺、洪瑞麟……，大陸來臺畫家：李仲生、何鐵華、朱德羣、黃榮燦……等，在省展初期，始終無法獲聘擔任評審委員，亦為明證。

到一九五五年前後，距離戰爭結束已經十年時間，在戰爭初期出生，在砲火中成長的新生一代，

已逐漸成長茁壯，成為戰後「第二代」畫家，戰爭的洗禮，生離死別的歷練，使他們更具獨立思考、勇於叛逆的性格，由於第一代來臺西畫家，如：李仲生，和少數作風活潑的臺籍西畫家，如：廖繼春等人的引導，再加上當時國內甫將萌芽的現代主義思潮的灌漑，當他們滿懷信心的將作品，送到象徵全省最高藝術權威的省展中參賽時，竟一再遭到落選的命運，而省展中展出的作品，在他們的眼中又是顯得如此缺乏創意，面貌雷同，於是憤怒、不平之情油然而生，自組畫會，自辦展覽的意念，也就趨於強烈、積極。如果說「省展」臺籍西畫家保守、封閉的作風，非正面性的刺激了「五月」與「東方」畫會的成立，應非虛語。

據東方畫會創始會員吳昊的回憶：在與李仲生學畫期間，安東街畫室畫友，事實上都曾嘗試將作品送往「省展」西畫部參選，但其中只有蕭明賢一人，在一九五五年，以一件略帶抽象意味的作品入選❶，其他的人都遭落選的命運。在第三屆以後才加入東方畫會，後來卻成為該畫會重要活躍分子的

畫家李錫奇，也承認他在北師求學時，一度送品參賽省展，也告落敗❷。

五月畫會方面，劉國松則說，他的作品曾在一九五四年送審省展，結果同樣遭到淘汰的命運，當時極為氣憤，以後也就不再送件參賽了❸。其餘幾位創始會員，是否也都曾經送件省展參賽，尚待考證，但可以肯定的，「五月」成立前後，這些人的作品，始終沒有在省展中獲致名次。

對於臺籍西畫家的保守作風，以及省展中評審制度的公平性，提出文字上的質疑、攻擊的，仍是以劉國松為代表。

一九五八年六月十三日到十七日，日據時期臺籍西畫家，也是省展西畫部評審委員的李石樵，在臺北中山堂舉行個展，展出最近七年的作品九十六幅。當時在基隆中學服務的劉國松，在畫展第一天（十三日），便從基隆出發，「以朝聖的心情」，起往臺北參觀，劉國松看後的感覺是：「……茫茫然不知是失望的空虛，抑是一個偶像幻滅後的悲傷？」❹他在該月十六日的《聯合報》「藝文天地」，發表他的感想，題為《現代繪畫的哲學思想──兼

❶ 一九八七年十月二十七日，訪問吳昊。

❷ 一九八七年十月十九日，訪問李錫奇。

❸ 一九八八年六月二十四日，訪問劉國松；及葉維廉〈與虛實推移，與素材佈奕──劉國松的抽象水墨畫〉，《與當代藝術家的對談──中國現代畫的生成》，頁二五一，臺北東大，一九八七。

❹ 劉國松〈現代繪畫的哲學思想──兼評李石樵畫展〉，一九五八‧六‧一六《聯合報》六版。

評李石樵畫展〉❺，劉國松對李石樵在畫展前標舉
自己的作品是「把中國人的想法看法，用西洋現代
繪畫表現出來的『結果』，也就是自沙爾登至畢卡
索的現在的研究心得與成就。」的說法表示失望。
劉國松認為：李石樵的作品雖能運用某些波那兒
（Ponnard）的表現技法，但整個思想仍是停滯在印
象主義的階段。他承認：從「印象主義」的立場而
論，李石樵的作品確有一般畫家所不能比擬的功
夫，但假若真如李氏本人的說法…有意把中國西畫
與西洋現代繪畫的距離填補起來，並且把中國人的
想法（依劉國松的說法是：抽象化的平面表現技
法），中國人的看法（依劉的說法是：論畫以形
似，見與兒童鄰），用西洋的現代繪畫表現出來，
劉國松以為李氏非放棄「模仿」的美學思想不可。

劉國松批評李石樵的作品說：

　由畫面上來看，不可否認的都是模仿的作品
❻。

他指出：這種模仿自然的藝術哲學，源遠流長，從
亞里斯多德時代便已設定「模仿」是人類的本能之
一，後來李普斯（T. Lipps）與俄爾克特（J. I.
Volkelt）根據「模仿衝動」的理論，又提出了「感
移感說」，認為美感的產生，是由於觀賞者已有對
自然的經驗，注入所見的事物，於是而有栩栩如生

❻　同前註。
❺　同前註。

的感覺，這種想像作用，無非是以「眼前景」模仿
「心中事」，當它吻合時，便構成了「如意稱心」
的愉快。但劉國松說…這些都是野獸派以前的繪畫
哲學思想，現代的思想已不再是如此！他略述了現
代繪畫思想形成的史實和理論，說：

　自一九五○年華林格爾（W. Worringer）
　從東德逃至西德之後，即發表人類有模仿的
　藝術衝動，同時亦有抽象的藝術衝動，於是
　提出了抽象衝動來與模仿衝動相對立，唯心
　論的藝術史學家黎格爾（A. Riegl）的「形
　式問題」的緒論中也曾說過：「藝術具有兩
　種特性，其一是平面化，其二是固定化。前
　者是為要撇開自然物所佔的空間性；後者是
　要把握對象的不變性。」又說：「這種平面
　並非瞞混我們眼睛的視感平面，而是暗示我
　們以觸覺的平面。」換言之，即猶如雕刻家
　希德布朗所發見的視覺三度空間原理，他
　認為藝術只應承認個體所據的長與潤的空間
　性，而厚度卻為非必要的徒亂視覺的東西，
　就因為這種三度空間的矛盾，給人帶來了不
　少困惑與苦惱，人們要解除這苦惱，消祛其
　困惑，就只有撇去對象中引起動亂的東西，
　而拿出自己的法則來獲得那現象而使之固定

化，又從那固定的再造中獲得安定的喜悅

❼

劉國松明白指出：這種要求安定的喜悅，也就是現代繪畫哲學抽象衝動的心理根據。劉國松正是以這種理論來檢討李石樵所固守的以經驗的事物作為認識的出發點，而又過份注意「感覺」的印象主義，他質問李石樵說：偶然在他的作品中，看出他已有了「反透視」的傾向，但為何仍不能完全打破距離感與空間光影的觀念？質感與量感果真有如此不可抗拒的力量？

劉國松這篇文字，有幾點值得格外留意的：

(一)這是劉氏首次其體的提出以「抽象」作為現代繪畫主要思想的主張。從時間上看，正是一九五八年六月，也就是第二屆「五月畫展」結束後的一個月左右，因此，比一般論者，以為第三屆「五月畫展」後，劉國松才帶領五月畫會由傳統的西畫表現形式，走入現代繪畫的抽象領域的說法，顯然提前了許多。或許我們可以說：在作品上真正進行現代藝術的探索，是展現在第三屆畫展，但最遲在第二屆以後，劉國松便對現代繪畫的抽象理論已有相當的瞭解，和近乎徹底的信服，甚至以這些理論來批判臺籍西畫家如李

石樵的印象主義風格，認為他們是模仿自然的落伍思想。劉文引據了亞里斯多德的理論，並認為那完全「是野獸派以前的思想」，和前一節中所提，劉文引據了亞里斯多德的幾個重要問題〉一文中，引用亞里斯多德相同的理論，證明「模仿本是繪畫中不可少的因素」，來非議臺籍國畫家的「反對臨摹」，兩相比較，顯見劉氏思想已經有了極大的改變。

(二)劉氏在這個時期，對抽象藝術的瞭解，是基於「抽象衝動」的理論，強調「撤去對象中引起動亂的東西」的平面性，和「以自己的法則來獲得現象，並從而獲得安定的喜悅」的固定化。這些說法，正可看成劉氏對日後所倡導的「抽象繪畫」的最初步的瞭解。

(三)劉氏對李石樵的批評，主要即以「抽象的」「現代的」，來非議「具象的」「非現代的」，認為李氏的作法，不足以表現現代中國人的想法與看法。這種武斷的二分法，依日後藝術發展的情形來看，顯然不是適切的，但這種簡單的分法，卻給予熱情的年輕人，一個易於掌握的努力目標 **❽**。

❼ 前揭劉國松〈現代繪畫的哲學思想〉。

❽ 前揭劉國松〈談全省美展〉，頁二五。

有關抽象與具象的對立，進步與保守的爭論，固然
是劉國松等年輕藝術家對臺籍西畫展開批判的原
因之一，但從事具象、保守風格的西畫家，並
不是僅只臺籍西畫家，何以他們會淪為被批判、攻
擊的主要對象呢？原因仍和這些臺籍西畫家的掌握
省展評審大權有關，因為他們的繪畫觀念，不僅呈
現在個人的創作中，同時還透過評審的作為，主導
著臺灣藝術發展的走向，更簡單地說，也影響了這
些倡導現代繪畫思想的年輕畫家發展藝術的出路；
因此，在「五月」、「東方」成立初期，他們對
省展制度的批判，事實上遠多於對藝術創作思想的
主張。一九五九年十月，劉國松在致教育廳劉眞廳
長，談全省美展的那封公開信，便是最好的代表。

在這封信中，劉國松率直地批評了當時臺灣官
辦的兩個最大的美術展覽會，他說：

在臺灣由政府主辦的美術展覽會，僅全省美
展與全省教員美展兩個，而教員美展又只限
於教員。但是，就這兩個美展的本質上來
講，是沒有絲毫差異的，因為這兩個展覽會
的大部評審委員都是出自一個私人畫會──
臺陽美術協會──的手裏，也可以說是操縱
在一兩個人的手裏，實際上是三位一體的。
所以這三個畫展的「出品」，雖然不是出自
一個畫家之手，但一年年地接近於一個「模
子」，這個「模子」是二三十年前由日本翻

過來的。就因為如此，一些不適合這模子的
作品就被排斥，於是一些有創意，有理想的
新進作家，紛紛退出。這龐大的全省美術展
覽會，無形中竟變成了某些「大畫伯」的私
淑弟子的成績展覽，或師生聯合觀摩會，政
府提倡藝術的本意，也變成了他們私人畫室
的招生廣告與宣傳。

劉國松認為這種循私照顧自己學生的作風，除了使
省展出現「風格整齊」的弊病以外，水準也年年低
落，一些以前參加過展出，並具有創意的新進作
家，如：張義雄、許武勇、楊英風、席德進、蕭明
賢等，都相繼退出。劉國松說：審查委員的私心，
從獲「獎」的作品中，更容易看出。他指出：所有
的「獎」在還未正式評審之前，已由「畫閥」的場
外「小組會」內定。於是為防止開幕後，識者看出
不公平，便把那些擁有個人面貌、富於創意性的佳
作，刻意的使它落選，讓它連入選的機會都沒有，
而入選的都是些較差的習作，或有審查委員筆跡的
「創作」。劉國松的這一說法，雖然沒能舉出任何
實據，但已經充份顯示當時這些年輕人對省展評審
不信任的程度。

劉國松承認：就是在這種不依附「畫閥」的門
下就沒有出路的情勢下，「五月畫會」、「東方畫
會」與「現代版畫會」才相繼成立；而且在短短不
到四年的時間裏，已經有許多人屢次在國際性的美

展中獲得獎章與讚揚。但是儘管如此，他們在國內仍然不能得到一點獎勵，反而遭受許多無情的打擊，每年還要自己納債來舉辦畫展，而包攬省展的「臺陽美展」卻年年可從政府得到五萬元的補助。劉國松憤然的質詢：「這藝術運動是怎樣倡導的？」

劉國松認爲這種情勢的造成，教育廳難脫其咎，他說：以十四屆省展的三十六位審查委員爲例，臺陽美展的會員幾乎全部網羅在內。而全省畫會又何止「臺陽」一個，卻從沒有其他畫會會員的參與。

劉國松對「省展」評審委員的不信任，可說達到了極端，從委員的產生，到經費的運用，都令他存疑，他說：

審查委員的聘請是包辦？是送禮？還是視其對藝術的理論知識？鑑賞能力？或作品？如果是後者，其中有多審查委員早該「引退」了，這些人中有很多審查委員老闆，有銀行經理，也有大企業公司的董事長，整天在銅臭中打滾，不到畫展時不畫，畫在他只是一種沽名釣譽的東西，這種人怎有資格去審整天埋頭研究繪事的畫家呢？⑨

而省展每年以相當大的經費，來收購審查委員的作品，劉國松形容這是「高級分贓」，他不了解爲什麼不拿這些錢來鼓勵年輕的畫家。他寫道：

政府每年有二十萬的經費，用來倡導藝術活動，發展藝術教育。而全省美展就佔去一半以上。因此每年在會中設有不少的「獎」，給予青年畫家；大小獎的名額最高時達十個之多，這不算好吧？但事實上不然，每個獎除一張獎狀外，最大的「主席獎」也不過三百元，十個獎總共也不過兩千元左右，這樣說來，政府拿出來獎勵青年畫家的巨款，都用到什麼地方去了呢？全省美展的帳目從來不公開，當然我們不得而知，但是也不難想像的。審查委員有車馬費、餐費，這些應該支出的，不去管他，但爲什麼私下決議，每年必須由這些錢裏購買每個審查委員的一件作品呢？⑩

劉國松嚴厲的指責這些審查委員說：
政府只是委託你們來選拔人材，不是聘請你們來瓜分這些錢的。⑪

他進一步指出：
就因有購畫的決定，一部分欲獲得較多的「高級分贓」的審查委員，就把十號二十號的

⑨ 前揭劉國松〈談全省美展〉，頁一二五—一二六。
⑩ 同前註，頁一二五。
⑪ 同前註。

構圖，盡量放大至一百號，標上一萬元或更多的高價，雖然對折付錢，但每位委員所得到的也比所有「獎金」的總和要多得多。⓬

劉國松批評說：

以五千元以上的高價，去買一張色彩貧乏、構圖空洞而毫無內容可言的劣品，或連電影廣告都不如的江湖俗物，總是一件不值得的事，……試問，全省美展是獎勵青年對美術的研究？抑或在救濟審查委員？⓭

劉國松同時指出：由於審查委員的畫幅巨大，每人送件超出三件，便將有限的展出會場，占去了一半以上的位置，無形中又剝奪了年輕畫家展出的機會。

省展在劉國松的批評下，幾無完膚，這些日據時期獻身新美術運動的先驅者，在劉氏的形容下幾乎都成爲了唯利是圖、私心自用的「畫閥」，戕害著藝術發展的命脈。劉氏的批評，或許有他偏激之處，但省展的令人年年失望，卻也是實情。一九六○年十一月，第十五屆省展開始收件之際，一向支持東方畫會甚力的黃朝湖，也以關切的心情，對省展提出八點建議⓮，黃氏爲文的語氣較爲平和，以建議代替批判，但仍對省展選件風格的開放，以及審查委員組織的健全，表示關切，他建議：省展作品的風格不應保守在某些固定的路線，爲迎合國際藝潮，除徵件的方式外，也應該採取部份邀展的方式，邀請對象，除外國現代畫家外，國人部份，則可從三方面去進行：

(1)作品優秀而不願示世的畫家，如：溥心畬、李仲生等。

(2)旅居國外或迭獲國際藝展大獎者，如：蕭勤、丁雄泉及蕭明賢、秦松等。

(3)傑出且具成效的畫會，如「東方」、「五月」等。

至於在健全審查委員的組織方面，黃朝湖也指出評審委員不應該年年不變，同時也不應該講求門派關係，感情用事。

但制度的改變，顯然不是輕易可以做到的事，況且如何改變，也是一個問題，既然有評審，就難免有不平。第十五屆省展結束後，劉國松除了發表〈繪畫的狹谷〉一文，對省展國畫部多所批評以外，也發表〈評十五屆全省美展西畫部〉⓯一文，專談西畫部門的作品，在評審委員方面，劉氏特別推崇廖繼春的作品，認爲他的「淡江風景」一作：

由現實的景象中表現作者抽象的境界，那種

⓬ 同前註。

⓭ 同前註。

⓮ 黃朝湖〈對全省畫展的建議〉，一九六○・一一・二四《聯合報》六版。

⓯ 劉國松個人剪報〈評十五屆全省美展西畫部〉，一九六○・一二・二一，出處待考。

獨有的檸檬黃與白色，猶如六月耀眼的陽光，給人一種清新的感覺，使人遲遲不肯離去。⑯

而對李石樵決心求變的勇氣，也表示嘉許，但他同時不客氣的指出：「其他審查委員，如陳清汾、吳棟材、呂基正、李梅樹、楊三郎等人，卻有每況愈下之勢；……」從劉氏的推許與批判中，基本上可以顯示出：劉氏仍然是以「抽象為創新，具象為保守」的標準，去衡量作品之成就，在「五月」、「東方」畫會倡導現代繪畫的過程，固守十九世紀印象主義風格的省展臺籍西畫家，無疑是最令這些年輕藝術家無法忍受的。一九六四年二月第十八屆省展結束後，黃朝湖就明白的表示：

自從西洋新興美術思想湧進了國內畫壇以後，許多有個性、有理想的藝術家便逐漸地漠視了這項空洞的榮耀（按：指入選省展的榮耀），也逐漸地脫離省展保守的獎籠另求發展。尤其從十五屆省展以來，這種傾向更是明顯，這都可從許多有獨自風格的畫家以及現代畫會團體的不願出品參加省展得到證明。冷靜而客觀地分析其因素，似乎不外是審查制度的欠嚴密，以及審查委員太保守、

太不知進取所致。⑰

對於省展審查委員作風的保守，黃朝湖指出：分析十七位「西畫部」的審查委員（本屆藍蔭鼎沒出品），我們驚奇的發現，除了孫多慈的「人體」與廖繼春的「西班牙古城」以外，其他的竟都仍舊邁著古老的方步，陶醉於寫實主義的陰影與光影不變定律的迷宮中，尤其像呂基正的「高山曙光」、張啟華的「窗前」、李梅樹的「天祥風景」、郭柏川的「日月潭」、劉啟祥的「虹」以及金潤汾的「海瀾天空」、李澤藩的「山」、陳清汾的「靜物」等作品，我們雖不敢懷疑是臨時趕成的（其實有許多畫家是到展覽前才畫的），但我們卻不能不坦率的指出，身為省級（目前也可說是國內）最高的審查委員，竟提出如此的作品，老是停留於「風景」、「靜物」的記錄階段，怎能引導並提示年青一代的藝術家去開拓新路？同時用十九世紀的眼光來評審所有參加省展的新舊作品，將有怎樣的結果？這都是不容忽視的問題，……。⑱

黃朝湖認為：當時代的思潮在向前湧進，而自由創

⑯ 同前註。
⑰ 黃朝湖《全省美展面臨危機——評十八屆省展西畫》，一九六四‧二‧一《聯合報》八版。
⑱ 同前註。

作的意識融入所有現代畫家的作品中時，保守與固執是無法阻止這股洪流的。他呼籲省展的審查委員，認清事實，採取門戶開放政策，不應故步自封、留戀既得的「榮銜」，徒成歷史的罪人。

劉、黃等人的要求創新，跳脫保守偏狹的樊籠，都是藝術創作可貴的本質，也是現代繪畫運動對日後臺灣畫壇值得稱許的貢獻，但若僅僅是以抽象、具象的分野來判別作品的現代或保守，而產生強烈的喜惡情緒，則也難免有它偏頗、霸道的一面。相形之下，當時也投身倡導現代繪畫運動的楚戈，就顯得較爲客觀、理性，同樣面對十八屆省展的西畫作品，楚戈便認爲：

> 西畫部份倒有許多好作品，但僅僅是好而已，所謂好，是他們具有一種走向創造的傾向，但這類作品幾乎都受塞尚（印象）和立體主義的影響。立體主義那種在構成中追求物體的凝固特性的精神完全不能把握，但光線的分析與平面空間之深度均有所發現。像「鹿苑」、「小弄」、「初夏」、「熱帶魚」等都是好作品[19]。

在論及廖繼春先生的作品時，楚戈也推崇說：

> 廖繼春先生的畫是很純正的反映自然的作品，在他的作品中所謂自然並非「外務」，把鮮明的對立的色彩在相互間弄得具有如此可愛的思想性這是普通人辦不到的，中國的水墨可達到這樣自在的境界，如果使用鮮艷的色彩，鮮有不俗的[20]。

楚戈不從具象與否來論優劣，純從藝術處理的高妙與否給予定位，推舉的對象是一樣的，但心胸、限界顯然更爲開闊。至於論及抽象畫，楚戈則認爲：

> 省展「沒有純粹優秀的抽象畫，難道要外國人推崇以後，我們的前衛畫家們才能被國內諸公所承認，楚戈仍以爲是國內畫壇保守落伍的現象。

在這一章裏，我們花費相當篇幅，來探討省展的設立、「正統國畫」之爭，以及「五月」「東方」對臺籍西畫家的批判等問題，以助於瞭解「五月」、「東方」成立前後的臺灣畫壇狀況。從較狹窄的層面來說，戰後臺灣畫壇，幾乎是大陸與臺灣兩地畫家，一段鬥爭激辯的過程；從較寬廣的角度而言，則是「中國美術現代化運動」在臺灣特殊的歷史背景中，所產生的一個衝突、調和的辯證過程。

從本章的論證，可做一簡單的結論：「全省美展」在戰後臺灣畫壇，有它象徵性的崇高地位，創始人的努力籌劃，及歷屆委員的苦心經營，都有不容輕易否定的貢獻；但由於特殊的文化、政治背

[19] 楚戈《評十八屆省美展》，前揭《視覺生活》，頁一五五。
[20] 同前註。

景，及主觀的人爲因素，全省美展自不免也有許多遭人詬病的遺憾之處。年輕人「求變革」與「求出頭」的雙重欲求，無法在此一舞臺中得到滿足，攻擊、批評的聲浪，也就無法停息。當然做爲藝術創作者，以文字做爲抒發見解的手段，並非人人可爲或願爲的，在前述的衝突、辯證中，眞正出之於「五月」、「東方」成員的文字，或僅僅集中在少數一、兩個人的身上，但若將這一、兩人視爲畫會的代言人，以得見其他成員的基本想法，也應該是可

以被接受的想法；尤其在畫會成立初期，如果這些想法不具備普遍性與共通性，畫會的結合、成立，也就不成爲可能了。

不過歷史是一個不斷變遷的過程，「五月」、「東方」成立初期的想法，如何落實在實際的創作層面，在長達十餘年的活動過程中，又有無，或如何變動、轉向，只有從歷屆畫展中去實際加以理解。

下章就從兩個畫會的歷屆畫展，以及成員的流動作一考察，並試作比較。

歷屆畫展及成員流動

從一九五七年五月和十一月，「五月」、「東方」兩個畫會，分別推出第一屆畫展，到一九八○年六月，兩者假省立博物館舉行二十五週年聯展為止，「五月畫會」總共舉辦了十六屆三十七場團體展覽；「東方畫會」舉辦了十五屆三十五場❶。展出地點，遍及臺灣、香港、菲律賓、澳洲、西班牙、義大利、西德、美國等八個國家的二十五個城市❷。

做為一個持續了將近四分之一個世紀的繪畫運動，畫展本身和成員應是運動的主體；思想與主張則是運動的靈魂。本章第一、二兩節，將分別就兩個畫會歷屆展出的內容、反響，以及成員的流動情形，做一探討，以瞭解他們活動的二十餘年間，到底標舉了什麼樣的藝術主張？展現了什麼樣的藝術內涵？這些主張與表現，是否曾經接受了那些外來的衝激，或完全是來自自身的體悟？有沒有明顯可尋的轉折或反向？那些人在什麼時間加入？為何加入？又在什麼時間退出？為何退出？文化、學術界對這些展出的反應是如何？第三節則針對兩個畫會的藝術主張、成就，和成員素質做一比較，並闡釋其意義。

從首展的時間言，「五月」較「東方」早了半年；但就初期活動的強度，和對「現代繪畫」思想的探求與堅持言，「東方」則較「五月」，更早表現出足以震動當時畫壇的聲勢。基於論述上的方便，本章第一節將先從「東方畫會」試加析論。

第一節 東方畫展及成員流動

歷時十五屆的「東方畫展」，依它的活動重心和展出內容，大致可分為三個時期：㈠新思潮的引進時期（一九五七—一九六○年）、㈡個人風格的成長時期（一九六一—一九六五年）㈢畫會功能的消褪時期（一九六六—一九七一年）。現分論如下：

一、新思潮的引進時期

從一九五七年的創會首展，到一九六○年的第四屆展出，「東方畫會」是以引進歐洲新興藝術思想為任務，在這段期間，他們先後邀請西班牙現代畫家聯展兩次（一、二屆），並舉辦了「義大利現代繪畫小品展」（三屆）、「地中海美展」（四屆）、「國際抽象畫展」（四屆）各一次；同時，蕭勤、霍剛、黃博鏞等會員，也致力於文字宣導，為中國現代繪畫的發展，打了一次令人刮目的先鋒戰。這是畫會團體力量發揮得最為徹底的一段時期，甚至也可視為「東方畫會」活動的高峯時期。

在此，首先值得探詢的問題是：在「東方畫

❶ 《東方畫會、五月畫會二十五週年聯展》（專刊），「東方畫會歷次團體展覽」，一九八一‧六‧一六。

❷ 同前註。

「會」致力引進新思潮的時期，事實上引進了那些畫家的作品？這些作品有沒有什麼共同的特色？曾否對國內畫家的創作有所啟發、影響？畫壇人士的反應如何？蕭勤等人在文字傳介中，透露了那些訊息？

有關第一屆「東方畫展」展出的經過，本書第二章第三節已經有了相當詳細的論述，其中對於西班牙現代畫家作品的參展，作者曾指出：……就如同東方畫會原先邀展的本意，西班牙現代畫家作品的參展，事實上僅僅達到了「反共國家也從事現代畫」的政治性的說明目的，徒然成為一種陪襯性的角色，在藝術本身並未能引發較為深入的討論或啟發❸。但作者也認為：……對國內觀眾而言，首次見到這麼大規模的國外畫家原作，自有它一定的意義❹。

在今天可見的資料中，當時畫壇對西班牙現代畫家作品的首度來臺展出，唯一提出文字評介的，是席德進。他在一篇評介東方畫展的文字中❺，特別推崇達拉茲（Juan Jos'e Tharrats 1918- ）、巴亞萊司（Victor Pallare's 1931- ）和法勃爾（Will

Faber 1901- ）三人的作品，認為：他們三位畫家的作品，水準之高，是國內畫家無人所可匹敵的。席德進形容他們的作品說：

……達拉茲那三幅另藝術風的畫用自動性的技法，奇異而新鮮，有一種特殊的幻覺吸引著人，……巴亞萊司四幅版畫，兩幅抽象的，兩幅如素描的，線條極穩健而抒情，令人憶及戈耶的銅版畫，保存著他們自己的傳統精神。……法勃爾，他色彩用得極好，結構謹嚴，可惜缺乏獨特的自我風格。❻

席文的介紹相當簡略，而當屆印製的展覽目錄中，也沒有任何作品圖片可供參考，但上述的介紹中，席德進提及了兩個名詞，值得留意，一個是「另藝術風」，一個是「自動性技法」。

「另藝術」一詞，在初期的臺灣現代繪畫運動中，曾經被相當普遍的運用，而最早將它介紹到國內畫壇的，正是留學西班牙的蕭勤。蕭勤在一九五七年三月十九日，曾以《現代美術史上新的燦爛的一頁——世界「另藝術」繪畫雕刻展開闢藝術坦途》❼一文，介紹當時正在巴塞羅那展出的一項

❸ 參見本文第二章第三節。
❹ 參見本文第三章第三節。
❺ 席德進《評東方畫展》，一九五七・一一・一二《聯合報》六版。
❻ 同前註。
❼ 一九五七・三・一九《聯合報》六版。

圖八　杜　皮（Mark Tobey 1890—）市街的光輝
布上油彩　1944

「另藝術」展。在這篇文字中，蕭勤向國內讀者介紹了「另藝術」的起源，和它重要的理念。

蕭勤指出：達達主義的發展已徹底否定了有著兩千五百年輝煌歷史的古典主義，而從一九四三年起，一種絕對的、另外的藝術，已經被創造出來。蕭文沒有明白解釋：爲什麼以一九四三年作爲「另藝術」被認爲是已經創造出來的理由。但文章後頭，蕭勤特別提及美國知名畫家杜皮（Mark

Tobey 1890—），認爲早在一九二三年，杜皮已首次創作出他那「另藝術」的作品，只是人們在當時還沒有瞭解的準備，要到一九四四年前後，這種藝術觀念才被接受，並產生影響❾（如圖八）。

近代西方藝術流派多如牛毛，其間脈絡錯綜複雜，此處我們不必去深究「另藝術」眞正起始的年代，但這個名詞在歐洲多如牛毛，是在一九四六年前後，法國批評家米契爾‧達比埃（Michel Tapi'e）在觀看了杜布菲（Jean Dubuffet 1901—）等人的作品後，預感他們的作品中有著「另一藝術」（Un Art Autre）的存在，而給予他們這個名稱。一九五一年，在達比埃的籌劃下，巴黎舉行了一次國際性的「另藝術」展覽，這是達比埃「另藝術」理念的首次公開發表，當時參展的畫家有帕洛克（Jackson Pollock 1912-56）、杜庫寧（Willem De Kooning 1904—）、歐爾士（Wols 1913-51）、馬鳩（George Mathieu 1921—）、李奧佩爾（Jean Paul Riopelle 1923—）等人❿；達比埃並以「非定形派」（Informel）來歸類這批畫家，達比埃本人也說：「非定形」就是「另藝術」⓫，因此這兩個早期在臺灣現代畫壇上被多次引用的名稱，

❽　同前註。

❾　同前註。

❿　何政廣《歐美現代美術》，頁九六—九九，藝術圖書公司，一九六八‧一二。

⓫　同前註，頁九九。

事實上是蘊含同一個理念。杜皮後來也和另一位美國抽象表現派畫家史提爾（Clyfford Still 1904-81），同被達比埃歸入「另藝術」創作者。

蕭勤報導的巴塞羅那的展覽，也正是達比埃（蕭勤譯作：塔比埃）籌辦的另一次展出，達比埃在那次展覽中，親自講解了「另藝術」的發展經過⓬。

從本質上說，「另藝術」乃是針對戰前抽象畫無法處理的定形，加以刻意的排除，而強烈的企求去表現內在的世界，因此才又有「非定形」派的稱呼⓭。「另藝術」的發展，並不限於繪畫，在雕刻上，尤其有傑出的表現，它主要的影響，就是在將物質感直接導入繪畫世界，追求自我的實驗創造，開拓了新造形作品的領域⓮。從這一事實觀察，蕭勤等人導入的現代藝術觀念，其實早已超越後來成爲臺灣現代繪畫運動主流的「抽象主義」觀念，可惜的是這些前衛的藝術理念，並未能引起當時臺灣畫壇的具體反映，類似的創作理念，幾乎要到一九八〇年以後，「新展望展」或「南臺灣新風格展」中⓯，才有部分年輕畫家從事探索。

至於席德進文中提及的第二個重要名詞「自動性技法」（Automatism），由於是基於超現實主義的理論根據出發，因此即使是後來的「五月」，或在以超現實主義爲重要創作思想的李仲生教導下的「東方」等成員，都曾經加以廣泛的嘗試運用，而在這種普遍的運用下，終於遭致保守人士斥爲「非理性」、「無意義」、「走向毀滅」等攻擊。但如以日後的發展觀察，「自動性技法」的導入，事實上正打開了中國傳統水墨畫技法流於僵化的困境，展現了水墨創作的寬闊天地。

席德進評介文中所提及的「另藝術」和「自動性技法」，當然不是第一屆東方畫展中西班牙現代畫家的唯一風格，此處特別提出的目的，意在顯示東方畫會早期引進西方現代藝術思潮時，其內容並不只限於日後成爲臺灣現代繪畫運動主流的「抽象繪畫」一種，甚至在觀念上，還比「抽象繪畫」更爲前進；至於這些前衛風格，主要是有它時代的限制，當時臺灣畫壇人士的共鳴，所以無法在當時獲得臺灣有關抽象主義的思想既還未被普遍接受，相對於抽象主義思想而更進一步發展的藝術理念，也就無從加以體會而接受了。

整體而言，首屆東方畫展中展現的西班牙現代

⓬ 參《一九八八中華民國現代美術新展望》，臺北市立美術館，一九八八·二·二七；及《88，南臺灣，新風格雙年展》，臺南市立文化中心，一九八八·元·一五。

⓭ 同前註。

⓮ 前揭何書，頁一〇一。

⓯ 前揭蕭勤〈世界「另藝術」繪畫雕刻展開闢藝術坦途〉，頁九九。

畫家的作品風格，是相當多樣化的。蕭勤曾在當年（一九五七年）六月二十五日，及九月十日，多次撰文介紹這些參展作家的作品風格[16]。如：瑪格達（Magda Ferrer 1931-）從強力表現主義出發，演化到抽象而帶有超現實性的前衛傾向[17]；加爾西亞（Jose Luis Garcia 1930-）以立體主義的構成，及澀味的色彩、技法，建立個人面貌強烈的造型世界[18]；馬西亞（Jose Macia 1908-）採用超現實的自動技法和貼畫手法，對幻想與色彩的結合，作長期的研究[19]；阿爾各依（Bouar do Alcoy 1930-）則以一種緊密的幾何構成，營造出一個純粹而富詩意的抽象世界（如圖九）[20]。

第二屆東方畫展參展的西班牙現代畫家人數大減，由首屆的十四位，減為七位，作品也只有二十二幅，其中達拉茲及瑪格達為二度參展[21]。情形與首屆大致沒什麼差別，這些作品仍沒能引起任何深入的討論。展出期間，只有蕭勤、霍學剛兩人，各發表《釋非形象繪畫》[22]與《如何欣賞現代繪畫》[23]等文，做一般性的欣賞指南；主要都在強調現代

[16] 蕭勤《燄石社及其作家們》，一九五七‧六‧二五《聯合報》六版；及《西班牙青年藝術家作品十一月在臺灣展覽》，一九五七‧九‧一○《聯合報》六版。

[17] 前揭蕭勤《西班牙青年藝術家作品十一月在臺灣展覽》。

[18] 同前註。

[19] 同前註。

[20] 前揭蕭勤《燄石社及其作家們》。

[21] 《第二屆東方畫展──中國、西班牙現代畫家聯合展出》（展出目錄），一九五八‧二‧九。

[22] 蕭勤文，一九五八‧一一‧六《聯合報》七版。

圖九　阿爾各依（Bouar do Alcoy 1930—）作品　布上油彩　1957

繪畫欣賞的關鍵，在於「可感」，而不是「可解」。

蕭勤說：今日的繪畫，實在更接近於音樂，音樂始終是抽象的，欣賞者也從來不問：「這個曲子像什麼？」而能純然的欣賞它的旋律之美以及其中抽象的感情。欣賞現代繪畫就應該抱持同樣的態度，純粹從繪畫的要素，如：色彩、韻律、材料之組織、幻想、構成⋯⋯等，來欣賞藝術家內心抽象的感情，這些感情，或許是哲學的、宗教的、愛情的、悲劇的，或詩質的⋯⋯。㉔

霍剛的文章則進一步指出：即使同樣以感性的態度來欣賞，藝術仍然有它的差異性，而這差異性也正是藝術的可貴之處。霍剛認為：正因各個人性情、愛好的不同，觀點也就隨之而異；現代畫家有的只重在形的結構，色彩不是他關心的問題；有的追求色彩，其餘的都是次要；亦有的既不重形，亦不重色，而主要在心理意象的說明，或表現他心靈的奧秘，創作如是，欣賞也如是。㉕

蕭、霍兩人都強調繪畫的獨立性，認為繪畫既不須要依附於文學，也不須要仰賴於物象，而是直接的讓形、線、色、明暗、調子、律動以作者內心

的感受，去完成它獨特的生命，欣賞者欣賞繪畫時，就要把自己放在作品中去分享這份獨特的生命㉖。

蕭、霍在論及藝術的本質時，不約而同的都以中國古代藝術做例子來說明。蕭勤說：中國藝術傳統一向就是反對寫實、注重深奧的精神活動。中國畫不問它在敍述什麼，而是欣賞它崇高的意境㉗。霍剛則以書法來說明，他說：寫了一個「一」字時，如果要問它像什麼？是什麼東西？代表什麼意義？那便要問這個藝術價值的完全不瞭解，是僅知道尋求知識的了解，而忘卻了感覺的意義㉘。霍文歸納他的論點，指出：

⋯⋯欣賞現代繪畫，僅是一個觀念的問題，要了解現代繪畫，則必定要建立一個新的觀念。㉙

蕭、霍兩人的論點，在今天看來，已經是藝術欣賞上的常識，但在一九五〇年代末期的臺灣，卻有他先導、啟蒙的重要意義。

第三屆「東方畫展」在一九五九年十二月舉行，這次展出，事實上並沒有邀展國外畫家，但

㉓ 霍學剛文，一九五八‧二‧一〇《聯合報》七版。
㉔ 前揭蕭勤〈釋非形象繪畫〉。
㉕ 前揭蕭勤〈釋非形象繪畫〉。
㉖ 前揭霍學剛〈如何欣賞現代繪畫〉。
㉗ 同前註。
㉘ 前揭蕭勤〈釋非形象繪畫〉。
㉙ 前揭霍學剛〈如何欣賞現代繪畫〉。
同前註。

同年的三月間，「東方畫會」與義大利佛洛倫斯的「璐美羅畫廊」另聯合舉辦了一場「義大利現代畫家小品展」在臺北「美而廉畫廊」。這項畫展，事實上，也沒有引起畫壇和傳播媒體的多大注意，只是展出期間，一件瓜爾勒利（R. Guarner 1933–）的作品，遭「雅賊」竊走，事後「東方畫會」拿了一件霍剛的作品互贈，抵償了事。「現代繪畫」在未被普遍接受的社會中遭竊，倒成了中國現代繪畫運動史上的一件趣事❸⓪。

第四屆「東方畫展」在一九六○年十一月，同時在臺北「新聞大樓」和紐約「米舟」畫廊推出。臺北的展覽，並配合著舉辦「地中海美展」及「國際抽象畫展」。經過三年多的倡導、宣揚，社會大眾對現代繪畫的作品已普遍注意，進而關懷，因此，第四屆展出中的作品，在規模、人數上，都較以往為大，引發的響應，也較往年熱烈。其中最可注意的是，時任教育部國際文教處處長的張隆延，發表在《文星》雜誌上的一篇文字——〈東方畫展與國際前衛畫——落花水面皆文章〉❸⓵。

張文主要在推崇「東方」、「五月」、「四海」這些畫會成員的藝術成就。但對同時來臺展出的國

際友人作品，張氏也發表了個人的看法，張氏的看法很可以作為當時開明知識份子對現代繪畫如何瞭解的一個代表。

張文最可注意的一點，是提出了「單色」作畫與追求「無極限」的觀點。他認為：無論義大利的封答那（Lucio Fontana 1899–）、芒鍾尼（Piero Manzoni 1933–、德國的荷爾威克（O. Holweck 1928–）、比也那（Otto Piena 1928–）、馬克（H. Mack 1931–）、乃至並未參展的美國畫家克蘭茵（Yves Klien 1928–62）等西方前衛藝術家，都主張在「畫」中爭取「無極限」，也都強調使用「單色」作畫；他們否認「二度元空間」、否認「作畫必須經營構圖」、也否認「作畫應以線條造形、以色彩見性情」……❸⓶。

張氏特別引述義籍畫家卡司代拉尼（Enrico Castellani?）的話，說：

　新的繪畫，教人不能憑藉「已存的理論」去評騭衡量，這是不容忽視的現象❸⓷。

一種新的審美標準，或藝術理念，急待重建，但對於這種新標準與新理念的建立，這批來自歐洲的前

❸⓪　黃朝湖〈東方畫展的回顧與展望〉，前揭黃著《為中國現代畫壇辯論》，頁七四。

❸⓵　《文星》三八期，頁一八—一九。

❸⓶　前揭張隆延〈東方畫展與國際前衛畫〉，頁一八。

❸⓷　同前註。

衛畫家們，顯然也有相當的執著與定見。卡司代拉尼攻擊第一次大戰以後「達達主義」、「超現實主義」，乃至帕洛克的「非常象」、「無定象」的表現派，根本沒有瞭解藝術的眞諦㉞。

這種說法，在日後，當帕洛克等人的畫風強烈的左右著臺灣現代繪畫走向的情形下，更足以引發吾人的省思，也就是說，實際上，臺灣現代繪畫運動初期，本是具備著可能更爲多樣化與深刻化的條件；卡司代拉尼的理論透過張隆延的傳介，加上大量而多次的作品展出，竟不能激發臺灣畫壇的思考興趣，實是極爲可惜的事。

對於這些歐洲畫家的藝術理念，我們還可經由張文引述芒鍾尼的理論，得以窺知。芒鍾尼提出他對線、空間、色彩的看法，說：

只有「線」在無極限地向空間展延。惟一的二度空間只是時間。

……

爲什麼用線條造形構圖？爲什麼用色彩作違反自然的調配？將原來無盡無極的空間加以局限呢？

自由的空間，最好是單色作畫才不會有局限；可是純一的單色畫不也就是「無」色麼？「無色」更自由，空間乃無所局限……㉟

張文明白指出：這些藝術主張與表現，也不會令人永難領會㊱，因爲早在一九四七年五月，封答那就在米蘭發表了第一屆「空間派」宣言，而前提的理念，基本上都是這派主張的再現。

第一屆「空間派」宣言，主要脫胎於前一年封答那在阿根廷布宜諾斯艾勒斯發表的「空白宣言」（Manifesto Blanco）。之後，以封答那爲首的「空間派」又連續多次發表宣言㊲。在初期「東方畫會」引進的歐洲藝術新潮中，「空間派」無疑是最具體，也最具成績的一支藝術流派。

對於「空間派」的藝術主張，張隆延舉證了部份畫家的言論，他本人也有所解釋，他說：

……依他們所說看他們所作；知道他們主張：「畫的藝術意義，重要是『存在』（Existing）；那就『是畫』（to BE）；那就『生生不息』（to LIVE）！」㊳

㉞ 同前註。

㉟ 同前註。

㊱ 同前註。

㊲ 前揭何政廣《歐美現代美術》，頁九三—九四。

㊳ 前揭張隆延《東方畫展與國際前衛畫》，頁一八。

這段文字，事實上相當玄奧難解，張氏因此有所補充，他說：

畫，創作就是藝術，創作的存在使作者自己滿意就是最重要的意義，這是他們希望觀眾讀者領會的。所使工具及技巧，因此也不

「限」於成例[39]。

從封答那發表第一屆「空間派」宣言的一九四七年，到張隆延撰寫此文的一九六〇年，「空間派」在歐洲發展已經歷十三年的時間，它的藝術主張和創作表現，事實上都已達到較爲成熟的階段，我們或可從封答那最早的「空間派」的藝術，再做較具體的瞭解。在「空白宣言」中，封答那分別提出了如下的一些觀點：

我們追求的是本質與形的變化，超過繪畫、雕刻、詩、音樂以上的，我們要求的是與新精神一致的，或者是更偉大的藝術。

……

印象主義以來，人類的發展，是朝向時間與空間之中，展開運動。

空間主義的第一目的是：將科學發展產生的

新素材，運用到藝術作品之上。

……

我們擺脫一切美學的規範，以自由的藝術爲目標，我們以人類爲自然，實踐其具有眞實性者，而拒絕思維藝術所發明的虛僞美學。

有機的動態美學，正取代了凍結於形式的衰退中的美學，……我們放棄既成藝術形式，企圖求得一個以時空統一爲基礎的新藝術之發展。[40]

基於上述的理念，封答那展開了他多采多姿的創作實驗。他的作品，範圍非常廣泛，從平面的到立體的，繪畫與雕刻，合而爲一，呈現出極爲獨特的面目，他尤其擅長在塗了單色的畫布上，用銳利的刀子，割出幾道裂口，或刺出洞孔，在作品中，表現出過去繪畫所沒有過的空間感。在工具和素材上，如油彩、畫布、銅鑄、陶器、石膏、塑膠等固體繪畫，他全都使用過。其立體作品上，也予以鑿孔或彫出凸凹空間感，加以特別安排的燈光照明，顯出一種微妙的投影，出現嶄新的空間，促使透過新的空間形態，產生新美學[41]。

封答那很多題爲「空間意想」（Conecetto

[39] 同前註。
[40] 前揭何政廣《歐美現代美術》，頁九四。
[41] 同前註。

197

圖十　封答那（Lucio Fontana 1899—）空間意想　布上油彩　　1960

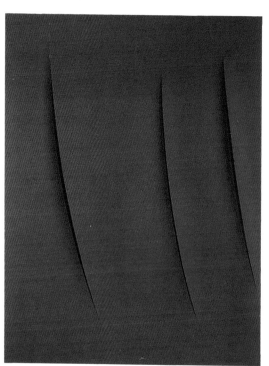

Spaziale)的作品，展現出十分優美、明快的畫面，都是上述手法與理念下的產品（如圖一〇）。其他展品，如芒鍾尼在素紙上作一道橫黑線的作品Ａ、Ｂ（如圖一一）；比也那在素紙上，利用煙燻，作成交叠圓形的「素描」；荷爾威克、勃萊也爾（K. Breier）、馬克等人，純粹運用黑與白，構成近似攝影技藝產物的「繪畫」和「作品」（如圖一二），也都具有同樣明淨、簡約的特色，張隆延對這類作品的評語是：

　　……都使我印象深刻，眼明意動。一看而再看，又彷彿驟然遇著闊別的童年故舊，不一會兒便廝熟一如往昔了。㊷

張氏的這份感覺，主要是基於前提張氏對這些作品所特別強調的「在畫裏爭取『無極限』」及「使用『單色』」等特性的認同，這些特性，事實上正和中國傳統水墨繪畫中講求的意境，有類通的地方。張氏本身是一位書法家，對中國古代美學理論又具有相當的素養，他稱誦這些國際前衛畫家的作品：「……並不是虛無主義的威脅，反求諸己」，去『興而賦也』，『此時無聲勝有聲』，『虛室生白，吉祥止止；』『當其無，有車之用』也！給人一個『本來無一物』的空白去自求多福，更尊重觀者的性靈自由！㊸此外，張氏也引述蕭勤的報導說：這些國際前衛畫家大多取法自然景象之美，藉著創作表現，引人入勝。張氏提醒說：自然美「取之無盡，用之不竭」，求則得之，他特別以數幀自然景象的照片，如蜂房蠟壁，星雲運轉等，作爲旁通逢源之助。張隆延讚美這些前衛藝術家，正是以日新又新的精神，「不惜以今日之我，向昨日之我宣戰。」這是不可譏評的現象，也是梁啓超提倡求知求真求進化的可貴精神。最後張氏引中國古代美學理論：「黃帝時，卿雲常見：郁郁紛紛——作『雲』書。」「皇頡作文，因物構思；觀彼鳥跡，遂成文字；粲矣成章。」「如蟲蝕木，自然成文」……講求周歷天下名山大川，然後爲文有奇氣的古訓，呼籲國人：從中華文化和大自然的無盡寶藏中，求以得之，弘諸世界㊹。

圖十一　芒鍾尼（Piero Manzoni 1933—）作品
　　　　布上油彩　1960

張氏這種看重無限、單色的觀點，日後在余光中評論「五月」成員的作品中也一再出現。在吸取西方藝術思潮的過程中，到底是應該就那些與中國文化相通的，加以認同而發揚之，或是應該就中國文化所欠缺的部份，吸取而自我補充，這實在是中國近代文化面臨西潮衝擊時，常有的矛盾。就「空間派」的主要理論而言，它的重點事實上還不在「無限」與「單色」的強調，而是在「光與影」的幻動所產生的奇妙空間感。義大利的藝術，自巴洛克

㊷　同前註。
㊸　同前註。
㊹　前揭張隆延《東方畫展與國際前衛畫》，頁一八。

圖十二　荷爾威克（O. Holweck 1928—）作品
　　　　布上油彩　1960

時代以降，始終就以強調光影、明暗的對比表現，為一大特徵。這種對光影的強烈感受性，或許是由於受到南歐氣候風土與建築的影響，自然產生的。

從巴洛克通過基里訶（Giorgio de Chirico 1888-）到「空間主義」，光與影的表現，不斷的顯露在他們藝術創作的追求上[45]。就「東方畫會」來看，「空間派」的光影應是主要精華所在，這一藝術理念，不僅表現在繪畫上，更且影響到雕塑、劇場設計等領域，但在「汲古潤今」與「中西融合」的心態影響下，「學習新法」一路，有意無意中總是被相當程度的窄化。

對封答那等人作品的無法完全體會、掌握，除了中國知識分子的心態外，亦和當時的藝術環境有關。關於這一點，黃博鏞就曾一針見血的指出。第四屆「東方畫展」推出的第一天（十一日），黃博鏞在一篇題為〈繪畫革命的最前衛運動——兼介東方畫展及其聯合舉辦的國際畫展〉[46]的文章中指出：此時此地，介紹封答那、比也那、芒鍾尼等人的作品，「或嫌過早」[47]。他認為關鍵在於：此前缺少了對馬蒂斯、畢卡索、勒澤、夏迦爾等藝術理

念和作品的完整介紹，因此，即使首屆「東方畫展」中抽象、超現實的風格，都會給予國人以突然與費解的困惑，何況封答那等人的作品[48]。

對這現象，黃博鏞並無意去否定「東方畫會」推介國際前衛藝術的苦心，而是希望藉著文字報導上的努力，有助於彌補這份缺憾。

黃氏在這篇文章中，詳述了封答那等人藝術的源流。在目前能得見的文獻資料中，黃文是國內介紹「反前衛的前衛」（Avant Garde），最早最具體的一篇文字。

黃文指出：事實上在一九五五年以後，「前衛藝術」已顯示出休止的狀態，他們在一種獲致絕對勝利的局面後，也不免逐次瓦解、分裂的命運[49]。

黃博鏞認為：這是藝術史上一再重演的悲劇；所謂的新實質、虛偽的抽象主義，正在一種混沌的狀態中，甚至已經變成一種抽象的學院主義，在歐洲盛行著非形象藝術，在美國則泛濫著勃洛克的模仿者，即所謂的行動繪畫（Action Painting）。

這樣的狀況，終於刺激了一九六○年代的反抗，也就是所謂「反前衛的前衛」的出現，他們企

[45] 前揭何政廣《歐美現代美術》，頁九五。
[46] 一九六○‧二‧一一《聯合版》六報。
[47] 前揭黃博鏞〈繪畫革命的最前衛運動〉。
[48] 前揭黃博鏞同前註。
[49] 同前註。

圖去完成一項超乎畢卡索、米羅、康定斯基、蒙德里安等人的工作。黃文指出在這一最新發展的幾個重要理念與趨向中，「空間藝術派」正是其中的一支[50]。

黃氏所指出的這種「反抽象」的理念，事實上也正是存在於早期「東方」和「五月」間一個極重要的分歧，但卽使是「東方」成員本身，也並不完全自覺。因此在一九六二年，蕭勤推動並引進「龐圖」藝術運動時，明白宣示：要「絕對反對」自動性、放縱性、發洩性的「非形象主義」時[51]，立即引起當時正致力於類似抽象表現主義畫風的「五月」成員的強烈質疑[52]，日後「東方」成員甚至也不承認這個「龐圖」藝展，是以「東方畫會」的名義推動的展出[53]，而是一項個別的行動。

第四屆「東方畫展」結束後，「東方畫會」引進新思潮的努力，暫時告一段落，此後也只有在第九屆展出時，再次出現較大規模的國外邀展作品，以及前提一九六二年，由蕭勤與黃朝湖籌展的「龐圖藝展」，而在引進的新理念上，也和「東方」初期引進的內涵沒有太大差別。

在「新思潮的引進時期」，「東方畫會」成員的流動較少。除「八大響馬」的歐陽文苑、霍剛、蕭勤、陳道明、李元佳、夏陽、吳昊、蕭明賢以外，首展中尚有金藩、黃博鏞參展；第二屆黃博鏞退出，另加入朱爲白與蔡遐齡；第三屆時，由於展出相當簡陋[54]，既沒有展出目錄，也沒有媒體的報導，因此參展人員未詳；第四屆，金藩退出，秦松加入[55]。

在這一時期，成員的流動，主要是以李仲生的學生，和北師校友爲範疇，如金藩、朱爲白也都是系出李門的軍中青年，黃博鏞及秦松則是北師校友[56]，雖沒有正式成爲李氏門人，但和李氏弟子始終過往密從，對李氏更是崇敬有加。

這個期間，「東方畫會」成員的風格，呈顯相當多樣的面貌，每個人都企圖綜合數種現代藝術的傾向，在表現形式上，也不局限於抽象風格。

[50] 前揭黃博鏞〈繪畫革命的最前衛運動〉。

[51] 蕭勤〈現代與傳統——寫在龐圖國際藝術運動首次在國內展出前〉，一九六三・七・二八《聯合報》八版；收入黃朝湖《爲中國現代畫壇辯論》，附錄一，頁一七一，一九六五・七・二五。

[52] 參見本文第五章第四節。

[53] 一九八七年十月二十六日，訪問吳昊。

[54] 前揭黃朝湖《東方畫展的回顧與展望》，頁七四。

[55] 《第四屆東方畫展——地中海美展、國際抽象畫展》（展出目錄），一九六〇・一一・一一。

[56] 秦松與霍學剛同爲北師藝師科四十二級乙組同學，黃博鏞與蕭勤同爲四十三級同學（參前揭《北師四十年》，「歷屆校友名錄」，頁四六六、四六九）。

首展後，除席德進的評介，已在文前提及外，遠在西班牙，分別了一年多的蕭勤，也在畫友們將作品運往西班牙展出時，發表了他個人的觀感，在早期作品無從得見的情形下，蕭勤的文字也是一項可貴的參考訊息。蕭勤認爲：「東方畫會」的成員「……各人有其不同的特色；除吳世祿、夏陽、歐陽文苑三人不是抽象及霍學剛是半抽象的以外，其他四人全是抽象的；……」[57] 蕭勤特別分析了李元佳，霍學剛，和歐陽文苑的作品，他說：

> 李元佳的畫，可說是最接近純抽象的了，與其說接近幾何的抽象，不如說更接近表現的抽象來得恰當，他找尋了中國山水畫淡平疏遠的趣味及金石的律動，綜合自己的特性，而表現出東方人的感受。……霍學剛則是一位純粹的超現實畫家，與歐陽文苑一樣，他的作風是較西洋傾向的。在思索的方法及畫面結構的方法上，前者承受了超現實主義的理論影響，後者通過了立體主義的研究；不過在技法的表現上，仍使我們憶起古代石刻的趣味。[58]

在「新思潮的引進時期」，「東方」成員作品的風格，尚不穩定，摸索、嘗試的成份遠大於表現、創造，尤其其中幾個人在參展數回後，便終止展出，如：金藩、黃博鏞、蔡遐齡等是；因此對於這些成員的風格特色，將留待「東方畫展」的第二個時期——「個人風格的成長時期」一併討論。

在結束對「新思潮的引進時期」的討論前，還有一個問題是值得探究的，那便是當時社會的一般反應如何？其中包括作爲「東方畫會」導師的李仲生，此時的角色如何？

首屆「東方畫展」的推出，雖如前面所提到的：在國外參展作品部份，並不能引起畫壇人士深入的討論或學習，在畫會成員的作品方面，也嫌尚未成熟穩定；但在整個中國美術現代化的進程中，「東方」明白標舉「現代繪畫」的主張，到底仍對當時封閉、保守的畫壇和社會人士，造成相當的震撼和挑戰，尤其部份成員在國際繪畫大展中的獲得大獎，和西方現代繪畫作品的大規模展示，在在提醒國內畫壇人士警覺：國外的某些藝術潮流，已有了今非昔比的巨變；面對這種新潮流的衝擊，年輕人固然急於投入探究，年長一輩的畫家，也有虛心反省，思求改變的，如：廖繼春、李石樵等是；相對地，保守、封閉的人士，對這些西方的藝術新潮，或則裝作視若無睹，或則起而攻之，斥爲「欺詐」，對「東方」等人的努力，貶爲「盲目追隨西方末流」。在這種新舊衝突的對峙局面中，至少有兩

[57] 蕭勤〈「東方畫展」在西班牙〉，一九五八‧一‧三一《聯合報》六版。

[58] 同前註。

件事，對「現代繪畫」運動的發展，發揮了相當程度的促長力量。

一件是一九五七年《文星》雜誌的創刊。一九五七年，是國內現代繪畫運動發展極具關鍵性的一年，在這一年間，除了「五月」、「東方」相繼成立，並推出首展外，日後成為現代繪畫運動重要支持者之一的《文星》月刊，也在標舉「生活的、文學的、藝術的」目標下，在同年十一月五日創刊，並在十二月五日的第二期上，便有怒弦撰寫的〈現代繪畫簡介〉 ❺❾ 一文，介紹「東方畫會」所從事的現代繪畫創作，成為正面支持並推展現代繪畫運動的第一本刊物。同期，另有蕭勤寄自西班牙的〈馬德里和巴塞羅那美術界現況〉 ❻⓪ 一文，也著重在對國外現代繪畫現況的報導。

《文星》的大力支持現代繪畫，固然與發人蕭孟能的心胸、眼光有關，但當時主編何凡應是更關鍵的人物。何凡就是前提以「八大響馬」一詞首度介紹「東方畫會」的《聯合報》專欄「玻璃墊上」作者。何凡以夏陽的堂叔的身份，對「東方」這批年輕人的支持，始終不遺餘力。首屆「東方畫展」時，他以兩天的專欄，介紹這個「響馬」畫展。

展；第二屆的展出，何凡又以〈現代繪畫〉、〈「不像畫」的話〉兩篇文字，在《聯合報》 ❻❶ 上，闡釋「東方」等人作品的內涵。

至於其他的雜誌，如：《自由青年》、《筆匯》、《大學生活》……等，也都有支持、響應現代繪畫的行動，其中如《自由青年》就以首展「東方畫展」的成員合照，做為刊物封面，內文也對他們的創作有所介紹。

到了第四屆展出時，「五月」也已正式宣示他們追求「現代繪畫」的主張，張隆延，便在《文星》上，稱謂「東方」諸子和「五月」羣中的劉國松、顧福生、莊喆，以及「四海畫會」羣中的胡奇中、馮鍾睿，和楊英風、席德進等人，是「新藝壇立功立德的人」 ❻❸ 。因此傳播媒體的發達和開明人士的支持，都是臺灣現代繪畫運動初期得以形成聲勢的重要原因。

第二件影響國內現代繪畫運動發展的事情，是旅法中國畫家趙無極的路過香港、日本，並舉行個展。一九五八年六月間，趙無極在應邀訪問美國後，回法途中，順道訪問了香港和日本，在國內曾引起相當熱烈的報導和介紹，由於當時的趙無極已

❻❸ 前揭張隆延〈東方畫展與國際前衛畫〉，頁一八。

❻❷ 一九五八．一一．一〇《聯合報》七版「玻璃墊上」。

❻❶ 一九五八．一一．八《聯合報》七版「玻璃墊上」。

❻⓪ 《文星》二期，頁二四—二五，一九五七．一二．五。

❺❾ 《文星》二期，頁一八，一九五七．一二．五。

經以他的「抽象畫」，崛起於西方畫壇，是一個畫價行市每幅都在二、三千美金以上的成功畫家，[64]因此對國內剛萌芽的「現代繪畫」運動，頗有激勵的作用。在趙氏訪問香港期間，《聯合報》幾乎天天都有關於他的報導文字[65]，涉及層面，從他的新戀情人，到他的畫展實況、作畫方法，以及為何過國門（指臺灣）而不入的猜測與解釋等等，對國人的開始注意到「現代繪畫」，很有一些影響；此外，在他訪問日本期間，應日本藝術界的邀請，在招待會上發表了一篇「自白」，自述他學習藝術的經過，以及早年在國內，如何參加第一屆「獨立美展」，如何在一九四八年，懷著滿腹委曲遠赴巴黎，如何在一九五五年前後，開始在中國的古藝術中獲致情趣（Sentiment），創立自我的抽象世界……

……該文是研究中國現代繪畫發展，以及趙氏個人藝術歷程，極為重要的一手資料，在一九五九年，也經由《筆匯》雜誌予以翻譯刊載[66]，對國內畫壇，影響，尤其是對年輕畫家的鼓舞，更是不容輕忽。

在「新思潮的引進時期」，也有零星的質疑文字。如一九五八年十一月二十一日，有署名「周雙」者，發表《現代畫的困惑》[67]一文，對「抽象畫」表達的能力，提出質疑。他認為：抽象繪畫或可用以表現抽象的意念，但用來表現具體的事物，就不免技窮。

由於周文有助於瞭解當時一般人士對現代繪畫的「困惑」所在，因此，值得在此略加引述。周文認為：抽象意念用抽象繪畫表現，具體主題自然應以寫實手法表現。他舉例說：

如以「遠」或「憂鬱」為題，畫一條很遠的道路來表達前者，畫一個眉黛緊鎖的少女像代表後者，那所畫的也不過是一條很遠的路與一個愁容滿面的少女而已，卻絕不是「遠」與「憂鬱」這些抽象觀念的本身。[68]

因此，他同意「抽象意境不能用具體事物來表達」如果是一幅現代畫，它不需要標題，如果有標題，它必須是抽象的字眼。」同樣的道理，反過來說，周雙認為：現代畫既只能求諸於點、線、面的組合，以表達抽象的意境，如果一個人的肖像，由於他是具體的，因此絕不能用點、線、面來胡亂組合。簡言之：具體的對象，只有用具體寫實的手法

[64] 前揭何凡《現代繪畫》。

[65] 《聯合報》記者艷陽有多篇有關趙氏之報導：《訪問趙無極》（六‧三，六版）、《趙無極朱櫻佳期近》（六‧四，六版）、《趙無極談中國畫》（六‧六，六版）、《趙無極畫展側記》（六‧一一，六版）、《趙無極徘徊祖國門前》（六‧一二，六版）、《趙無極畫的價格》（六‧一二，六版）……等。

[66] 王登《趙無極的自白》，《筆匯》一：三，頁二九—三三，一九五九‧七‧一五。

[67] 一九五八‧一一‧一五《聯合報》七版。

[68] 前揭周雙文。

才能勝任表達的任務。否則百年後的子孫，對著這些點、線、面的胡亂組合，「以爲祖先原像小弟弟的算術草稿，是現代畫家的惡作劇呢？還是技窮呢？」[69]事實上在瞭解西方美術從立體主義以後的歷史發展，便知道周雙的質疑是對現代藝術的誤解。

其次，何凡曾在〈「不像畫」的話〉文中，提到現代繪畫「什麼都不是」，也「什麼都是」的特性時，舉例說：

……例如最近我看到若干幅西班牙傑作的照片，白地上面有些黑點線，卻引起了一些懷鄉的心情。因爲那像北方凍結的湖沼上敷了一層雪，然後經人穿冰鞋滑過的樣子。因此不管原作者叫它「作品」、「繪圖」或「構圖」，反正我拿它當做一幅「雪泥鴻爪圖」就是了。[70]

周雙對這種隨意聯想式的欣賞法，也大不以爲然，他說：

故鄉的雪景是具體事物，要不是何凡先生沒有把那幅表達抽象意境的形象派畫加以眞正體會領受，而當作繪畫具體事物的實寫派畫來看，就是那位西班牙畫家根本在塗鴉，而偶然塗了些像是鴻爪的色彩。[71]

他嘲諷的說：

事實上，我在畫展中也看到了一幅傑作，像是臺大醫院裏檢驗嬰孩糞便的標本，……[72]

對於展覽會場中，某些青年現代畫家的談話，周雙更不能接受，他引述某些青年現代畫家的談話說：「你說它是什麼？它是畫，你說它代表什麼意義，它並不代表什麼意義。」周雙批評道：它如果被肯定爲一幅畫，它就絕對有意義。一個自命爲眞正現代畫的藝術家，決不會承認他的畫中沒有意義。

周文悲哀的指出：

……像這位自認自己的畫不代表什麼意義的現代畫家，和像何凡這樣自由聯想的觀眾，在心靈上無法相通，實在是現代畫的悲哀。

他甚至說：[73]

如果米琪郎基羅與達文西現在復活了，看到畢迦索的繪畫，一定如貝多芬、巴哈再生時聽到猫王的搖和滾一樣，會嘆時代畢竟變了，卻不一定是進步了[74]。

周文的質疑並不是全無意義，他對現代畫作者

[69] 同前註。
[70] 前揭何凡〈「不像畫」的話〉。
[71] 前揭周雙文。
[72] 前揭周雙文。
[73] 同前註。
[74] 同前註。

若不能從歷史的脈絡詳加介紹，確會令人有唐突、荒謬之感，因此黃博鏞前提：缺乏對之前的藝術發展的介紹，「東方畫會」引進的新思潮，自有它不能被廣泛接受，進而深入討論的遺憾。當時社會對西方藝術發展史實的陌生，和知識上的缺乏，從報章上的報導也可略知一二。例如支持現代畫甚力的《聯合報》，甚至也在「現代畫」普受懷疑的一九五八年十一月，刊出一幅猩猩作畫的照片，標題是：《眞正印象派的禽獸畫家》⑦⑦，這種「印象」、「抽象」劃分不清的時代，要接受或檢討「空間派」一類的藝術理念，顯然會生力有未逮的窘境。

在「新思潮的引進時期」，李仲生匿居中部，自一九五七年五月以後，便很少再有文章披露報端。一九五八年四月初旬，聯合報「臺前幕後」專欄，曾有「李仲生在彰化教畫」的短訊⑦⑧；十月中旬，又有「李仲生準備前往西班牙展畫及研究」的報導⑦⑨。在「東方」大力引介西方藝術新潮的時期，李仲生以他深厚的西方藝術知識修養，未能配合評介，進行深入探討，實在是中國美術現代化運動中的一項缺憾；但以蕭勤等人的活躍和努力而

與欣賞者的溝通抱持懷疑的態度，是可以做為現代畫畫創作者，自我反省的一個參考，但這種質疑是有它的局限性的。例如：現代畫作者所欲溝通的觀眾，到底那一階層的觀眾？即使米開朗基羅、達文西的作品，表達的內容，也並不必然就一定能與觀眾的欣賞有很好的溝通。「蒙娜麗莎的微笑」是否眞是微笑？爲何事而笑？至今仍是一個不解之謎，但並不影響藝術本身的價值。

至於以畢卡索和猫王相提並論，本身便不允當，多少有著「今不如昔」的崇古思想。周文發表後，有署名「凡文」者，發表《爲新畫家說幾句話》⑦⑤一文，這位「凡文」，極可能就是「何凡」的另一筆名。

凡文說：「現代繪畫」在國外已不是新鮮的事，但在中國卻仍要遭受極大的批評與排斥，而這些批評又大多是「刻薄多於慈愛，扼殺氣氛勝於愛護心理。」⑦⑥他呼籲：大眾應站在理性、開放的觀點，鼓勵新觀念、新發現的產生。他提醒：不論是科學、哲學或藝術，莫不是從「衝出保守的精神」中迸發出新的出路。

周雙的質疑，正可顯示：一種新思潮的引進，

⑦⑨ ⑦⑧ ⑦⑦ ⑦⑥ ⑦⑤

一九五八・一一・三一，《聯合報》七版。
前揭何凡文《爲新畫家說幾句話》
一九五八・一一・二七《聯合報》七版。
一九五八・四・七《聯合報》六版。
一九五八・一〇・一六《聯合報》六版。

言，至少在培育「東方畫會」早期成員此事上，一九六〇年前後，李仲生已完成其時代性的使命了。

二、個人風格的成長時期

林惺嶽在《臺灣美術運動史》一文中，對「東方」的興起與沒落，有過一段評述，他說：

東方畫會成立的一九五七年前後，正是從保守的冰封狀態開始「解凍」的階段，前衛的工作與表現，著重在與既有權威對抗，所需要的是破冰船似的闖勁。因此，反傳統成為最時尚的口號，在叛逆勇氣的掛帥下，不管是多麼的不成熟，「響馬」的姿態總是令人喝采的。

但是傳統的阻力既已消退，時代對前衛畫家的要求，就不只是勇氣與衝勁而已，而是開拓新境界的智慧與建設性耕耘的實力，在這方面，「東方」缺少足夠的條件。在已經沒有顯著目標可資攻擊與反抗的「有利趨勢」下，「東方」之步入無精打采的窘境，是可想而知的。……

因此，東方畫會的組織與活力，在一九六一年開始無形鬆散下去以後，由「東方」頂起來的李仲生的名望，亦告隨之沈寂。[80]

林氏的這段論述，主要提出了如下幾項觀點：

1. 一九六一年以後，「東方」開始無形鬆散下

去。

2. 由於「東方」的沒落，李仲生的名望也在一九六一年以後，隨之沈寂。

3. 「東方」的興起是由於有「傳統阻力」可供他們攻擊、反抗的「有利趨勢」，他的沒落也是由於「傳統阻力」的消褪。

4. 在傳統阻力消褪後，「東方」缺少「開拓新境界的智慧，與建設性耕耘的實力」的足夠條件，因此無法打開新境。

對於林文的這些論斷，至少有如下幾點疑問：

1. 以一九六一年作為「東方」開始鬆散，李仲生隨之沈寂的指標或具體事實是什麼？

2. 以一九六一年作為「傳統阻力」消褪的年代斷限，有什麼事實的根據？

3. 應具備那些條件，才得以認定為擁有「開拓新境界的智慧，與建設性耕耘的實力」？

這些問題，檢視林文的前後段落，似乎並沒有明確的交代。但若以本章前述的歷史事實，試加檢驗，則可發現，這些問題顯然是可以再從另外的角度，給以解釋的。

首先從「東方」與「傳統」之間的關係來看，在一九五七年到一九六〇年，也就是「東方畫會」致力於「新思潮的引進」時期，不論是首屆發表的宣言──〈我們的話〉，或歷屆畫友發表的評介文

[80] 林惺嶽〈臺灣美術運動史④〉，《雄獅美術》一六九期，頁四二，一九八五·三。

字，始終未曾明白標舉「反傳統」的字樣。相反的，一開始「東方」便呼籲國人不可漠視中國藝術的傳統精神，和偉大遺產。在〈我們的話〉中，更多次提及「傳統」的價值，如：

又如：

> ……就藝術方面而言，如果僅是固守舊有的形式，實爲窒息了中國藝術的生長，不但使「傳統的精神」永遠無從發揮，並且反而造成了日趨沒落底必然情勢。[81]

又說：

> ……中國一切美術的偉大遺產，我們極爲珍視，……[82]

> ……我國「傳統的繪畫觀」，與現代世界性的繪畫觀在根本上完全一致，惟於表現的形式上稍有差異，如能使現代繪畫在我國普遍發展，則中國的無限藝術寶藏，必將在今日世界潮流中以嶄新的姿態出現，……[83]

「東方」對傳統的態度應是肯定、珍視，而希望有所發揮的。

或許正確的說法是：林文所提的「傳統」一詞，指的是「保守」「因襲」的力量而言。但卽使如此，在面對「保守」「因襲」的力量時，「東方」也和「五月」的作法有所不同，可以說「東方」的突起完全是在正面的倡導、推介「新思潮」，而不曾對當時「保守」「因襲」的一方，有過任何激烈的挑釁或攻擊。如果說「東方」的倡導「現代繪畫」，對「保守」「因襲」一方曾經造成什麼衝擊，也是自然形成的，而不是他們刻意主動去造成的。因此，「東方」的或興或衰，亦就不必然的與「傳統阻力」的或大或小的，有什麼直接的相關。況且卽使在一九六一年前後，「現代繪畫」固然漸被大眾所熟悉，也有更多的年輕畫家投入研究，但「傳統阻力」是否「消褪」則是無從論定的問題。如果反對、質疑的聲浪，也算是「傳統阻力」的一環，那麼，在一九六一年年中所爆發的「現代畫論戰」，則更可看成是阻力的變本加厲，而不是消褪。

綜上所論，對一九六一年以後，「東方畫會」的發展，事實上應該看作是會員逐漸走向追求個人風格的「個人風格的成長時期」；而不應該以海外作家邀展行動的暫告一段落，看作是「東方畫會」的「開始鬆散」，乃至消沉的表徵。

至於「李仲生因東方的鬆散而名望沉寂」與

[81] 《第一屆東方畫展——中國、西班牙現代畫家聯合展出》（展出目錄），〈我們的話〉，頁二、一九五七．一一．九，收入前揭《現代繪畫先驅李仲生》，頁八二。

[82] 同前註。

[83] 同前註。

「東方缺乏開拓新境界的智慧與建設性耕耘的實力之足夠條件」，似乎也缺乏根據，而流於主觀。「名望」的確切意義，本來就不易界定，若以李仲生和臺北現代畫壇的關係而言，正如文前所論：從一九五七年五月以後，李仲生不再發表藝術文章於報端，便可看作「沉寂」的開端，自與「東方」的或興或衰，沒有必然的關連。當然「東方」成員的日後成就，可能有助於李氏地位的提昇，但就公正的歷史論述而言，凡在「中國美術現代化運動」的進程中，有過真誠貢獻與追求者，都應給予正面的肯定與發掘。而「東方」的能否擁有「開拓新境界的智慧，與建設性耕耘的實力」，也唯有證之於日後的努力和成就，創作無學歷，更不是所謂「足夠」或「不足夠」的先驗「條件」所可限定。

將一九六一年的第五屆「東方畫展」到一九六五年的第九屆「東方畫展」這一段期間，看作是「東方畫會」成員「個人風格的成長時期」，除了前提「引進新思潮」的整體性努力，已暫告一段落以外，至少還有以下兩點理由：

1. 在這一時期，「東方」成員相繼出國，一九六三年夏陽前往巴黎、李元佳前往義大利，一九六四年霍剛也前往義大利、蕭明賢前往巴黎；夏、李、霍、蕭的出國，目的無非在追求個人風格的成人。

⑧④ 一九六一‧一二‧一七《聯合報》八版報導。
⑧⑤ 一九六一‧一二‧二四《聯合報》八版報導。

長。

2. 在這一時期，「東方畫會」數度和「現代版畫會」聯合展出，進而吸收「現代版畫會」的成員入會，在整體創作風格上，已明顯地走上成熟、穩健的發展。

首先從這段時期，成員的流動作一觀察：

一九六一年的第五屆展出，除了蔡遐齡退出展覽外，其餘的十人，都和第四屆同，分別是：朱為白、李元佳、吳昊、夏陽、秦松、陳道明、歐陽文苑、霍學剛、蕭勤、蕭明賢等，展出作品四十幅⑧④。這一年正逢「現代畫論戰」激烈展開的時刻；「東方」展出時，「五月」主將劉國松特撰〈東方畫會及它的畫展〉⑧⑤ 一文，維護現代繪畫，並推崇「東方」在引介西方藝術新潮工作上，所作的貢獻。

一九六二年的第六屆展出，和「現代版畫會」舉行聯展在國立臺灣藝術館，參展畫家，在「東方畫會」本身，有：夏陽、霍剛、吳昊、朱為白、秦松、黃潤色、陳昭宏、蕭明賢、歐陽文苑等人，其中秦松同時是「現代版畫會」會員，黃潤色、陳昭宏則是新入會的成員，創始會員：蕭勤、陳道明、李元佳，在這一屆中，都沒有作品參展。至於「現代版畫會」方面，另有李錫奇、江漢東、陳庭詩等

一九六三年的第七屆展出，夏陽、李元佳雖然已分別出國，但都提供作品參展。這屆仍採與「現代版畫會」聯合展出的方式；參展會員中⋯⋯去年未參展的蕭勤、李元佳，這次都提出了作品，其餘會員和上屆相同，也沒有新人加入。

一九六四年的第八屆，又有霍剛、蕭明賢兩人相繼出國。這屆展出在黃朝湖等藝壇人士的建議下⑧⑥，不再與「現代版畫會」聯展，兩年未參展的陳道明也恢復參展，另新加入鍾俊雄一人⑧⑦。由於展出期間，觀眾反應踴躍，乃較預定時間，再延展三天⑧⑧。

一九六五年的第九屆展出，是「東方畫會」十五年展出行動中，成績最為具體可觀的一次。除成員作品的風格都已漸趨成熟，並有若干資深畫家，如：席德進、李文漢等人的加入展覽以外，同時也恢復了中斷多年的邀展國外畫家的作法，應邀參展的外國現代畫家，多達十九位，仍以義大利畫家為主。另外又印製了圖文並茂的展覽目錄。就「東方畫會」成員而論，早期表現突出，曾經率先勇奪巴西聖保羅雙年展榮譽獎的蕭明賢，從這屆開始，因為個人生活、感情因素，退出展覽，進而消失於畫壇，實是一大損失；另一方面，「現代版畫會」的李錫奇、資深畫家席德進、李文漢、和義大利畫家馬佐拉（A. Mazzola）等四人，則正式加入畫會，其中李錫奇尤其成為後期「東方畫會」的重要活躍分子，值得注意。

就這一時期，成員流動的情形來加以分析：成員的出身已不再拘限於北師、軍中青年等李仲生門生，如席德進是杭州藝專畢業的成名專業畫家；李文漢是上海美專校友，一九四九年來臺後，先後任教師大附中與臺北女師，年齡較「東方」創會初期的成員都長⑧⑨；陳昭宏則是夏陽的學生。同時由於黃潤色的加入，也打破了「東方畫會」清一色男性的局面，直到一九六七年林燕的再加入，「東方畫會」才有兩位女性畫家。「八大響馬」在這一時期，還勉強保持完整，尤其黃潤色與鍾俊雄的加入，更顯示李仲生與「東方畫會」仍然維繫的一線關係，因為黃、鍾兩人，都是李氏在中部教學，教導出來的第二代學生。李錫奇是日後顯現強勢創作潛力的重要畫家，也出身北師，期別稍晚⑨⑩，無緣躬逢安東街畫室的盛況，但始終以門生之禮對待李仲生⑨⑪。至於義大利畫家瑪佐拉，雖然是外國畫家

⑧⑥ 前揭黃朝湖〈東方畫展的回顧與展望〉，頁七五。

⑧⑦ 黃朝湖〈一個高潮的展出——評第八屆東方畫展（下）〉，一九六四·十一·十六《聯合報》八版。

⑧⑧ 一九六四·十一·十五《聯合報》八版報導。

⑧⑨ 李文漢較東方畫會最年長的歐陽文苑更長一些。

⑨⑩ 李錫奇係北師藝師科四十七級校友，見前揭《北師四十年》，「歷屆校友名錄」，頁四七二。

加入中國畫會的第一人，在中國美術運動史上獨具意義，但因爲他的參展僅止一次，在實質上也沒有產生什麼影響或貢獻。

圖十三　歐陽文苑(1928—)繪畫　紙上水墨　76×97 cm
1959

在「個人風格的成長時期」，最值得探討的問題，當然是個別創作的風貌，以下就以入會先後的順序，逐一討論。

歐陽文苑的作品，在首展中，席德進曾給予「相當有個性」[92]的評介，他擅長描寫死亡、枯樹、魚骨等悲劇性主題，尤其因對漢代石刻的研究，形成粗野樸實、蒼勁淒涼的畫風[93]（如圖十三）；席德進認爲他的作品頗能傳達現代人的感受[94]。即使到了第五屆的展出中，劉國松仍形容歐陽的作品是「近乎對稱式的佈局」的特色，黃朝湖說：

> 歐陽文苑……透過筆墨之韻味與近乎對稱式的佈局，並藉畫面正中具有躍動感的一團纖細點、線，來表達戲劇性的氣氛與人生觀，[96]

在第七屆的展品中，黃朝湖則特地指出歐陽作品中「人間性的、苦痛的、悲哀的，乃至絕望的。」[95]

苦悶、傷感仍是他作品的主調，在他人眾多「作品×號」的襯托下，歐陽「無」、「淨」[97]……的畫題，格外顯現作者思索人性的強烈意圖。

[91] 李於一九六七年首次個展後，正式徵得李仲生同意，以師生相稱（一九八七年十月十九日訪問李錫奇）。

[92] 席德進〈評東方畫展〉，一九五七・一一・一二《聯合報》六版。

[93] 前揭《第一屆東方畫展——中國、西班牙現代畫家聯合展出》（展出目錄）「中國青年畫家簡介」，頁四。

[94] 前揭席德進〈評東方畫展〉

[95] 劉國松〈東方畫會及它的畫展〉，一九六一・一二・一四《聯合報》八版。

[96] 黃朝湖〈評七屆東方畫展、六屆現代版畫展〉，一九六三・一二・二五《聯合報》八版；收入前揭黃著《爲中國現代畫壇辯護》，頁五九。

[97] 同前註。

圖十四　歐陽文苑（1928—）作品　紙上
　　　　水墨 1961

一九六四年以後，歐陽的作品加強了水墨拓印的效果，刊印在當屆印行的展覽畫冊上的一作⑱，左右各有一排類似車輪壓碾過的墨痕，令人產生歲月消逝的聯想（如圖十四）；這一手法，在後來另一現代畫家曾培堯的作品中，也成爲重要的繪畫語言（如圖十五）。歐陽該作的甲骨文簽名，纖細工整，與畫面上方的水墨印痕形成強烈對照的趣味。黃朝湖認爲歐陽這個時期的畫風，一仍往昔，著重在悲喜劇氣氛的衝突性表現，但墨線更趣穩定，深其音響效果⑲。

一九六五年的展品，歐陽一改以往純作單色水墨的作風，也嘗試油畫創作。當屆一件刊印在展出目錄上的作品，題名「作品Ａ」，仍是以一種左右對稱的構圖，既似中國民間供桌上的香柱與神牌，又像一幅詼諧的人像造型（如圖一六）；向邇認爲：歐陽一方面在致力尋求事物的抽象性，一方面對人

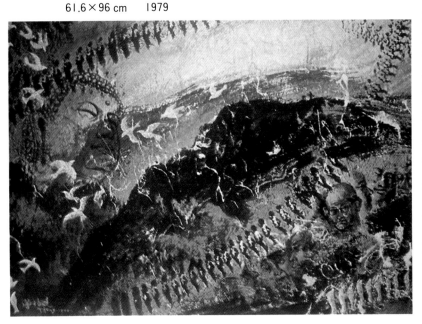

圖十五　曾培堯（1927—）生命連作—7921　紙上水墨、顏料
　　　　61.6×96 cm　　1979

體結構又具有特殊的認識，因此在作品中，無形流露出一種對人體結構解剖性的傾向[100]。楚戈則認為：歐陽部分橫幅油畫，槪由直線構成，當視覺橫過參差的線條時，就像撥動音階，發出輕響；他甚至認為：歐陽的油畫作品較之墨色水彩，更為紮實有力[101]。

歐陽作品中的音樂性、人間性，是論者普遍認同的觀感；他的畫材由水墨拓展到油彩，畫題由超現實性的內容，轉向純藝術的「作品×」，都是值得留意的改變。但如果從日後臺灣畫壇對現代水墨的探索過程來看，歐陽顯然是相當早期的一位。

霍剛的作品，在開始時，是採半抽象的畫風中，被席德進批評為：「……給人一種頹廢與慘白的印象，虛偽的，冷冷的，使你會懷疑作者病了。……」[103]蕭勤則指出：霍剛是一個純粹的超現實畫家[104]，「頹廢」、「慘白」……幾乎正是超現實畫家畫面共同的徵候。

蕭勤將霍的作品與歐陽的加以比較，認為：霍剛與歐陽一樣，作風上都是較為傾向西洋的；在思索的方法和畫面的結構上，前者承受了超現實主義的理論影響，後者則是通過立體主義的研究，不過在技法表現上，兩位都令人憶起中國古代石刻的趣味[105]。一件一九五五年九月的油畫作品，頗能表現

[98]《第八屆東方畫展》（展出目錄），一九六四・一一・二二。

[99]前揭黃朝湖〈一個高潮的展出——評第八屆東方畫展（下）〉。

[100]向邇〈東方畫展瑰麗多樣性〉，一九六六・一・二九《中華日報》。

[101]楚戈《再談東方諸君子——記東方畫展之六》，一九六六・一・一〇《自立晚報》「娛樂與生活」版；收入楚戈《視覺生活》，頁二五五，臺北商務，一九六八・七。

[102]前揭蕭勤〈「東方畫展」在西班牙〉。

[103]前揭席德進《評東方畫展》。

[104]同註[102]。

圖十六　歐陽文苑(1928—)作品A　紙上水墨　1965

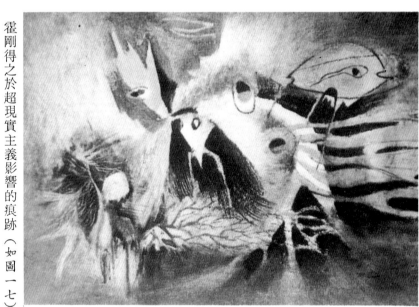

圖十七　霍　剛(1933—)童年之夢　布上油彩　1955

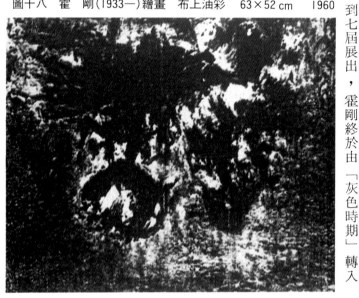

圖十八　霍　剛(1933—)繪畫　布上油彩　63×52 cm　1960

「幻想的」、「灰色的」，是霍剛初期作品的特色。四屆展出時，「去」、「鄉愁H」、「鄉愁P」 ⑩⑥ 等畫題，顯露了一些痕跡；五屆展出時，劉國松也認為：霍的作品，「偏重幻想的描述，而非多彩多姿的，猶如灰色的夢」 ⑩⑦ 。到七屆展出，霍剛終於由「灰色時期」轉入

霍剛得之於超現實主義影響的痕跡（如圖一七）；一件一九六〇年海外展的作品，則明顯表露石刻趣味的追求（如圖一八）。

⑩⑤　同前註。
⑩⑥　前揭《（第四屆）東方畫展、地中海美展、國際抽象畫展》（展出目錄）。
⑩⑦　前揭劉國松〈東方畫會及它的畫展〉。

企圖追溯早期研究的超現實主義的色彩觀，並擴大空間的視覺效果[108]。一件當屆展出目錄中，未標題的作品，可以看出霍剛以巨大的空間，來表達無限空靈的企圖（如圖一九）。

霍剛這種素淡輕巧的畫風，持續到九屆的展出，仍未改變。向邇坦率的表示：「我喜歡他把畫「黑色時期」。黃朝湖指出：這個時期的霍剛，仍承繼往日帶有哲學性與追求宇宙神秘性意味的作風，但色彩已由灰色調轉向黑色調的表現，而淡紅淡藍則如樂曲中裝飾音的效果，在畫面上扮演著重要角色，大筆觸的渲染，使墨色呈現多種韻味，如當屆展出的「再昇」、「空間的運行」、「寄語」諸作，均表現了上述特色。意象的小鳥，多年來一直是霍剛作品上特有的符號，此屆仍在「意象」一作中再度出現。另外「蘊」、「近」、「默祈」等作，則有著一種發洩性的意味，顯示霍剛正準備突破舊法的企圖[109]。黃朝湖所提諸作，目前已無從得見，無法加以印證，但霍剛在一九六三年的企圖改變，應是可以確認的，因爲在一九六四年，他出國前往米蘭，接受龐圖運動等歐洲藝術新潮的刺激，馬上呈現極顯著的轉向。在當年的展出中，霍剛從米蘭寄回六件作品，黃朝湖就明確指出：在當屆展品中，以霍剛的變化最大，粉紅、淡藍、淡紫的「構譜」，已完全取代了以往的「灰色時期」和「黑色時期」；在構成上，也由空靈的、幾何性的趣味，取代了以往不定形的、率性的作風[110]。

黃朝湖認爲：霍剛在這個時期的改變，一方面固然是受到龐圖運動的影響，一方面也可能是霍剛

[108] 前揭黃朝湖〈評七屆東方畫展、六屆現代版畫展〉，頁五八。
[109] 前揭黃朝湖〈一個高潮的展出——評第八屆東方畫展（下）〉。
[110] 同前註。

圖十九　霍　剛(1933—)作品　布上油彩　1964

圖二〇　霍　剛(1933—)轉化　布上油彩　約1968

面上那麼多空間留給讀者去思索，但不喜歡那種色調。⑪向邇認爲：廣大的空間，充滿東方的人間性⋯但淡素的色彩，卻「缺乏一點靈氣」⑫，他寄語遠在米蘭的霍剛，說：「年青的霍剛，把調色盤裏多摻入些陽光吧。」⑬

一九六八年前後的一件霍剛的作品——「轉化」，顯示霍剛仍然在意國內論者的評語，明亮的色彩，在大塊黑色的襯托下，顯現極爲開朗、歡愉的氣息（如圖二〇），亮麗、明淨便成爲爾後霍剛作品的主調。

蕭勤是「東方畫會」極具代表性的人物，雖然首屆「東方畫展」推出時，他已人在國外，但幾乎所有國外畫家作品的引介回國，與「東方畫展」的海外巡迴，都是蕭勤一手促成，在理論的傳介上，他更是當時身居歐洲的第一線譯介者，在創作的表現上，蕭勤也始終流露出融合東方傳統精神和西方現代手法的強烈企圖。

在首展目錄的畫家簡介，對蕭勤作品的介紹是：

⋯⋯其作風爲從野獸主義出發，通過立體主義的構成原理，並吸收了另藝術的表現手法，使用自動性技巧，在色彩方面受國劇之服飾及中國民間藝術的啟示甚多，面目異常顯著。其畫面因使用強烈之對比色，極爲活潑明快，但仍包含在傳統之溫雅典型中。⑭

席德進同意「其畫單純明朗，色彩高雅，造型具有天眞的情趣，⋯⋯」⑮但席也不避諱的指出：蕭勤的作品，「畫中不夠有深度」⑯。一件現藏於巴塞隆那私人的一九五九年的作品，可以看出蕭勤接受保羅・克利的影響⑰（如圖二一）。

一九六〇年，蕭勤的作品開始放棄較具發洩性的手法，而出現富於規律，與幾何排列式的風格，

⑬ 前揭向邇〈東方畫展瑰麗多樣性〉。
⑫ 同前註。
⑪ 同前註。

圖二一　蕭　勤(1935—)無題　布上油彩　60×50 cm
　　　　1959　巴塞羅那私人藏

圖二二　蕭　勤(1935—)VE—114　布上水墨　90×70 cm
　　　　1960

一件一九六〇年海外展的作品，以排列均整的點狀造型，企圖融合知性與感性的不同表現方式，尤其畫面中央，以潑灑而成的一片正圓形面積，更顯露這種企圖（如圖二二）。而這些均整點狀的造型，可以確認他是根源於對中國書法的思索[118]。

一九六一年，以墨水畫在棉布上的手法已經產生，從野獸主義手法出發，但追求幾何性構成的趣味，卻更爲明顯。圓與長條狀造形，逐漸成爲蕭勤畫作的主要語言，根本上仍是書法精神的延長，更具體的說，就是以非毛筆的西方排筆，

⓾ 同前註。

⓱ 前揭席德進〈評東方畫展〉。

⓲ 前揭《第一屆東方畫展——中國、西班牙現代畫家聯合展出》（展出目錄），「中國青年畫家簡介」，頁四。

⓳ 同前註。

⓴ 葉維廉〈予欲無言——蕭勤對空無的冥想〉，《藝術家》九四期，一九八三‧三；收入葉著《與當代藝術家的對話——中國現代畫的生成》，頁一〇三，臺北東大，一九八七。

圖二四　蕭　勤(1935—)昂然　布上水
　　　　墨、壓克力　70×60 cm　1962
　　　　米蘭私人藏

圖二三　蕭　勤(1935—)定　布上水
　　　　墨　60×50 cm　1961

來做中國書法的線條造型（如圖二三）。

一九六二年，野獸主義的影響已經消失，用大
的排筆畫出來的長條狀、流動狀的造型，仍與更趣
均整的圓點產生有趣的對照。尤可注意者，大片空
間的保留，與題在畫面中間明顯地位的中國文字，
證明蕭勤對東方傳統的苦苦追求，尤其是「昂然」
這樣的畫題，更顯露蕭勤對中國文化中，抽象思維
的興趣（如圖二四）。

大約也是創作於一九六二年前後，而在一九六
三年「龐圖藝展」中展出的一件作品，標題「貫
哉」，是以排筆畫出，而中間故露「飛白」的長條
形，已成為畫面中變幻自如的音符（如圖二五）。這
個時期，蕭勤對「龐圖」運動主張的服膺，自然成
為瞭解其畫作思想的重要參考。「龐圖」的重要主
張，將在本書第五章第四節中詳加討論，此處僅想

圖二五　蕭　勤（1935—）　貫哉　1962　布上水墨

指出這些思想在蕭勤藝術形成過程中的重要意義。

蕭勤曾經自述這個時期的藝術追求，指出：

當我初到西班牙眞正受到西方文化衝擊的時候，我才發現中國文化的深厚，裏面有很多好東西。那時候正是歐洲非形象主義盛行的時候；非形象主義有很多自由表現的地方，我覺得正可以融合一些書法的手法。我初到歐洲的嘗試是這樣。當然那還是形式上的試驗無法滿足我個人的需要；形式的後面需要思想去支持。我慢慢便朝向中國哲學的探索。不是做學問考據那樣，而是從認識上得到啟示。[119]

一九六二年，蕭勤在歐洲參與「龐圖」藝術運動的發起與推動時，已經是他留學西班牙以後的第六年，「龐圖」運動中對東方精神的強調，正是促使蕭勤在形式試驗之後，去探索中國哲學的一個重要動力。而「龐圖」藝術中「反自動性技巧的抽象主義」[120] 的主張，也是促成蕭勤走向和國內現代畫家，尤其是以「五月」成員爲主的畫家，風格迥異的關鍵所在。因此，一九六一年，做爲「東方畫會」走上「個人風格的成長時期」的開始，對身居國內的成員固無疑問，對前往歐洲數年的蕭勤，也是相當巧合的。

⑲　前揭葉維廉《與當代藝術家的對話》，頁一〇四。
⑳　前揭蕭勤〈現代與傳統〉。

從第五屆「東方畫展」到第九屆期間，蕭勤逐次加強他幾何性構成的探索，雖然蕭勤本人並不贊同這樣的說法⑫，但「極限藝術」（Minimal Art）的影子仍在此時期的作品中，成爲觀賞者強烈的印象，尤其他一系列以「太陽」爲主題的作品，就是明證（如圖二六）。

蕭勤個人風格的眞正成熟，則是一九六七年以後的事（如圖二七）。

圖二六　蕭　勤(1935―)太陽　紙上水墨　57.5×81.5 cm
1965

圖二七　蕭　勤(1935―)旋風之十四　紙上壓克力
40×60 cm　1985

陳道明在日後論者的討論中，往往是被忽略的一位，主要原因是在一九六七年第十一屆「東方畫展」以後，陳氏便很少再有作品公開發表⑫；但在「東方畫會」早期追求現代風格的努力中，陳道明卻是相當重要的一位，蕭勤多次提及：陳道明是中國第一位嘗試抽象繪畫的畫家⑬，葉維廉也認爲：陳的不繼續畫畫是很可惜的⑭。

一九五三年，陳道明便在人體素描的練習中，

試作抽象風格的表現。一九五六年的「全國書畫展」中，黃博鏞讚揚陳氏的技法是「……最繁雜的代表，運用一種 Automatism 的技法，打破了理性的束縛與支配，充分而自由地描述著幻想與夢境的題材。」[125]雖然在首屆的「東方畫展」中，席德進批評他：「其畫有如一篇敍述詩，寫得够長，可是其因技巧的過度追求導致思想的薄弱，也是可以理

他內心要想說的話又是那麼少。因此他畫的大部分是裝飾出來的，……」陳道明「……技巧很好，加之有音韻般的柔和色彩，他的畫依然給人一個美好的印象。」[126]但席德進也不得不承認：[127]在現代繪畫起步的階段，試驗性的畫風是不可避免的，尤

圖二八　陳道明(1933—)作品　布上油彩　1964

[121]前揭葉維廉《與當代藝術家的對話》，頁一一三。

[122]一九八七年十月二十六日訪問吳昊，吳謂：陳道明自謂仍創作，但少發表。

[123]蕭勤《給青年藝術工作者的信②》，《藝術家》九五期，頁四六，一九八三‧四。

[124]前揭葉維廉《與當代藝術家的對話》，頁一○三。

[125]黃博鏞《全國書畫展西畫部觀後》，一九五六‧一○‧一九《聯合報》六版。

[126]前揭席德進〈評東方畫展〉。

[127]同前註

解的，在此意義上，陳氏早期的表現仍應予以注
目。但在「個人風格的成長時期」，陳道明眞正參
展卻只有兩次（五屆及八屆），因此作品也無足可
論。但在一九六二年，陳道明的作品曾在香港第二
屆國際藝術沙龍中得獎，葉維廉認爲：「當時是很
震撼同好的。」而對於陳氏後來的中斷創作，葉氏
也表示「很可惜」。一九六四年八屆「東方畫展」
中的一件陳氏作品，或可幫助我們對他畫風的部分
瞭解，非定形的風格，肌理的感覺極好，但表現的
主題內涵，並不清晰（如圖二八）。

李元佳是與陳道明同時進入李仲生畫室學習，
他和蕭勤、陳道明三人，都是北師藝術科的同班
同學[128]。根據首展目錄中對畫家的介紹，李元佳的
「作風爲從對康定斯基的由色面及線的配合而產生
一種音樂性的韻律底表現理論入手，以後復研究中
國金石及甲骨文的線的結構，及吸收了中國山水畫
的疏遠平淡的構成效果，而作其獨特底表現，在畫

面上予人以清新疏朗之感。」[129]「疏遠平淡」是李
氏作品的主調，這個風格始終沒有改變。首展時，
席德進也指出：李氏的作品，是「最難畫得成功的
一種畫」，像寫字一樣，人人會寫，但苦心寫上十
年，往往仍看不出多少成就[130]。蕭勤形容李氏的畫
，是「最接近純抽象的了」，他認爲李氏是努力
於「找尋了中國山水畫淡的趣味及金石的律
動，綜合自己的特性，而表現出東方人的感受。」
同時李氏爲人生性性淡泊，認爲：言多必失，畫多
必「做作」[132]，劉國松指李氏這種思想，是「受老
子哲學的影響，給畫面無限的空間，……」[133]

李氏在六屆展出時，因忙於準備出國，沒有送
件參展，一九六三年前往義大利後，隨即加入蕭勤
等人倡導的「龐圖」藝術運動，當年並繼續寄回作
品參加「龐圖」運動的國內展出，以及「東方畫
會」的第七屆展出。黃朝湖指出：這些作品在風格
上頗具一貫性，畫幅極小，只藉著些許色點、色線
來構圖[135]；八屆中的展品，走向更爲純化與智性的

[128] 李元佳因故延至一九五五年畢業。
[129] 前揭《第一屆東方畫展——中國、西班牙現代畫家聯合展出》（展出目錄），「中國青年畫家簡介」，頁二…。
[130] 前揭席德進《評東方畫展》。
[131] 前揭蕭勤〈「東方畫展」在西班牙〉。
[132] 前揭劉國松〈東方畫會及它的畫展〉。
[133] 同前註。
[134] 同前註。
[135] 前揭黃朝湖〈評七屆東方畫展、六屆現代版畫展〉，頁五九。
[136] 前揭黃朝湖〈一個高潮的展出——評第八屆東方畫展（下）〉。

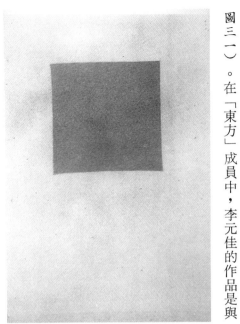

圖三〇　卡爾代拉拉（A. Calderrara 1903—）
　　　　作品　布上油彩　1965

安排，畫幅變大了，但在構成上簡之又簡，其中一幅作品，係在全幅中明度的色調中，留下正中一方純白空間，其間再賦予兩點極小的重黑圓點（如圖二九）。黃朝湖認為這種風格是受到卡爾代拉拉（Calderrara）的影響，只不過是把卡爾代拉拉的小方塊，換成了小圓點⑬⑥（如圖三〇）。李元佳是否受到卡爾代拉拉直接影響，不得而知，但李氏類似「觀念藝術」（Conceptual Art）的作品，在他出國前即已形成，李錫奇回憶元佳出國前，曾向畫友展示一件作品，以捲好的長卷棉紙，逐步開展，其間是一片空白，俟結束前突然出現數點黑墨，李錫奇因而稱元佳是臺灣最早的「觀念藝術家」；一九六四年的作品，應是這類觀念下的產品。一九六五年九屆展出的作品，則完全留下長方形的組合（如圖三一）。在「東方」成員中，李元佳的作品是與

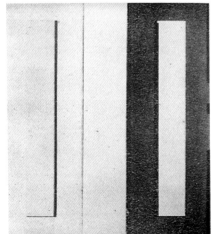

圖三一　李元佳（1933—）繪畫六　布上
　　　　油彩　1965

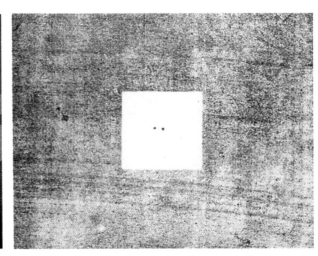

圖二九　李元佳（1933—）作品　布上油彩　1964

蕭勤在觀念、氣質上，較爲接近的一位，但表現的手法，元佳更近於西方。

夏陽日後超寫實的作品，使人幾乎忘了他早年的抽象風格，但不論是早年的抽象風格或日後的超寫實作品，「線」的追求、探討，始終是貫穿夏陽藝術生命的主軸，而透過這些「線」的追求、探討，無非都在表達他對「人」的關懷與同情。

早在一九五三、五四年間，夏陽就開始以各種不同的毛筆線條，在棉紙上嘗試一種具有我國民間藝術風格的機械式構成的具象素描與油畫[137]，作品在抑鬱的感傷情調中，顯露出雄渾凝厚的氣勢[138]，席德進在首展的評介中，讚揚夏陽的作品：「……深湛而實在，強而不暴露，線富於變化，色彩並不壞，……」[139]

夏陽一九五三年以前的作品，個人面貌並不確，一九五三年前往巴黎後，便進入所謂的「巴黎的夏陽」時代，以線條糾紐纏繞而成的人形，孤立在寂寞空曠的風景裏，其人形有摩爾（Henry Moore 1898-）的味道，又有培根（Francis Bacon 1909-）的精神，但卻又不是摩爾或培根，夏陽

圖三二　夏　陽(1932—)家庭　布上油彩　1965

說：「培根的人體有肉，而我的人形沒有肉。」[140]這是極具深意的自剖。謝里法稱夏陽的人形是「幽靈」，「黑黑的、幽幽的、野野的」[141]；事實上喧雜世界中的寂寞人羣，是夏陽始終關懷的主題，不論是「巴黎時期」的抽象手法（如圖三二）或「紐約時期」的超寫實手法（如圖三三），這份孤寂，

[137] 前揭蕭勤《給青年藝術工作者的信④》，頁四六。
[138] 前揭《第一屆東方畫展——中國、西班牙現代畫家聯合展出》（展出目錄），「中國青年畫家簡介」，頁三。
[139] 前揭席德進《評東方畫展》。
[140] 何政廣《夏陽訪問記》，《藝術家》三四期，頁一〇〇，一九七八·三。
[141] 謝里法《黑色的太陽——憶與夏陽的一段交往》，《雄獅美術》一四九期，頁九二；收入前揭謝著《我的畫家朋友們》，頁二五。

圖三三　夏　陽(1932—)舊貨攤　布上油彩　1977

「線」的追求也是吳昊藝術的核心。吳、夏兩人，年紀相同，又都生於南京，一九四九年二人同隨空軍部隊來到臺灣，一九五〇年同入黃榮燦的「美術研究班」學畫，之後又相率投入李仲生門下，兩人的情誼，自然對彼此藝術追求的相似有所影響；但夏陽的線條是心理的，吳昊的線條是視覺的，夏陽的藝術世界是孤寂冷清的，吳昊則是歡愉豐盛的。

民俗的色彩是吳昊作品的主要泉源。首展目錄的介紹就說：吳昊「主張表現中國的特性，在敦煌壁畫及工筆畫中找出了線描的特殊效果，……」

⑭透過這些線描，加上民俗藝術的童稚造型，便是吳昊後期作品的基本面貌，難得的是，這一面貌，無論作版畫或畫油畫，始終都是相當一致的。

「自動性技巧」是早期「東方」成員共同的特徵，吳昊也不例外，事實上吳昊篤實的個性，並不擅於掌握「自動性技巧」，首展的評介中，席德進即指出：吳昊「畫中的線甚爲優越，色彩也別有趣意，但造型缺乏內在的力，加上畫上過強的自動性技法，把主要的色彩以及線的優點都削弱了。」

⑭劉國松指出吳昊當屆作品：「由造型上的不足，吳昊在第五屆的展出中，便從民俗藝術中獲得補足，中國民俗藝術中攫取養料，表現童話般的天眞。」

⑭事實上，吳昊的這一改變，是在歷經自動性技巧

是海外中國畫家的心情，也是二十世紀人類共有的「異鄉人」情懷，夏陽表達的或許正是這份情懷。

吳昊早期的作品和夏陽有頗多類似的地方，

⑭ 前揭《第一屆東方畫展——中國、西班牙現代畫家聯合展出》（展出目錄），「中國青年畫家簡介」，頁三。

⑭ 前揭席德進《評東方畫展》

⑭ 前揭劉國松《東方畫會及它的畫展》。

圖三四　吳　昊(1931—)兩人　布上油彩　73×92 cm　1955

嘗試後的一種反省與回歸，因為早在一九五五年前後，吳昊的作品，便已表露出極為明顯的民俗童趣，一件一九五五年題名「兩人」的作品，就是明證（如圖三四）。

但吳昊作品風格的穩定，須等到一九六五年的九屆展出時；該屆一件題名「孩子和玩具」的作品，已完全排除卽興式的構圖，而採取對稱、穩定的平衡構成（如圖三五）。在此之前的「個人風格成長時期」，吳昊仍在超現實與抽象的風格之間，不

斷摸索。一九六三年的七屆展出，黃朝湖形容吳昊的作品：「介乎抽象與超現實之間，善於賦予其畫一種東方特有的神祕性與古樸之色彩，……」隔年的八屆展品，仍在「企圖融合幾何抽象與不定形抽象於同一畫面。」由於與「現代版畫會」的接觸，吳昊在版畫上表現了相當突出的才能，七屆展出時，黃朝湖便不避諱的指出：「吳之油畫似不如版畫突出」[147]，至八屆展出時，黃氏卽將吳昊與李錫奇、陳庭詩並稱，認為是當時國內版畫界的鼎

⓯ 前揭黃朝湖〈評七屆東方畫展、六屆現代版畫展〉，頁五九—六〇。
⓰ 前揭黃朝湖〈一個高潮的展出——評第八屆東方畫展（下）〉。
⓱ 前揭黃朝湖〈評七屆東方畫展、六屆現代版畫展〉，頁六〇。
⓲ 同註⓰。

圖三五　吳　昊(1931—)孩子和玩具　布上油彩　1965

足三立❿。吳昊日後也正式加入了「現代版畫會」，並且很長的一段時間，以「版畫家」的身份，知名於國內藝壇。

吳昊早年得之於中國傳統繪畫的線描手法，在日後的作品中，支撐著畫面的構成，自動性技法則隱退於某些（尤其是油畫）作品的背景部分（如圖三六）。

蕭明賢是「東方畫會」的才子。早在一九五五年，蕭明賢便以一件半抽象的作品，入選當時保守氣息頗濃的省展；一九五七年又獲巴西聖保羅藝術雙年展（第四屆）的「榮譽獎」⓫，成為中國現代畫家獲得國際繪畫大獎的第一人。獲獎雖不能眞正代表藝術成就的高低，但在推動「現代繪畫」的初期，卻有「被國際畫壇認同」的鼓舞作用。由於在一九六五年以後，蕭明賢完全中止創作，並消失於畫壇，因此目前可見的蕭氏作品，極爲有限。此處僅能從這些少數的作品圖片和當年的評介文字中，做一側面瞭解。

蕭明賢作品的得獎，應和他畫風中流露出來的「夢幻般底詩意」⓬，及「神秘意味」⓭，頗有關係；蕭氏一開始就從事純抽象的畫風，據首屆畫展

目錄介紹，蕭氏「初受保羅‧克利之影響，旋卽研究中國金石文字的結構原理，表現著一種古拙的趣味，之後復受另藝術之影響，使用自動性技巧……，個性至爲明顯，……觀其畫如入夢境，……」⓮以抽象手法表達「夢幻詩意」與「神秘意味」，使蕭氏的作品一方面突顯出強烈的個人風貌，一方面也接近於通俗境地，令人自覺可感而易於接受。在首展的評介中，席德進對所有參展者，

圖三六　吳　昊(1931—)蝴蝶與女人　布上油彩
83×83 cm　1985

⓫ 何几〈「響馬」畫展（下）〉，一九五七‧一一‧六《聯合報》六版。

⓬ 前揭席德進《評東方畫展》。

⓭ 同前註。

⓮ 前揭《第一屆東方畫展——中國、西班牙現代畫家聯合展出》（展出目錄），「中國青年畫家簡介」，頁四一五。

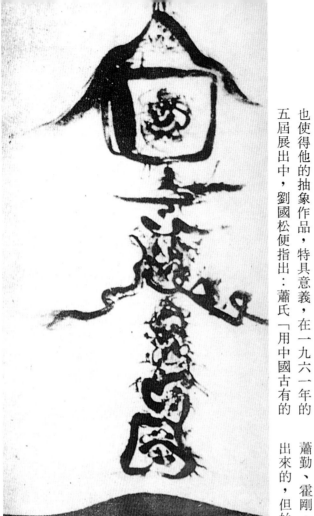

圖三七　蕭明賢(1936—)作品　紙上水墨　1964

均有褒有貶，唯獨對蕭明賢的作品，極盡稱揚，他說：

其畫流露得最自然，視覺與幻覺非常溶洽地透過技巧而表現出他自己。畫中有深邃的感情，色彩眞實而有力，黑色用得極好，整個畫生動和諧。⑱

因此畫面的「整體感」，使人感覺渾然天成，且言之有物，這是蕭明賢早期於中國現代畫壇的重要原因。此外，蕭明賢雖是臺灣南投人，但對中國傳統筆墨的趣味，卻極早加以注意並嘗試，也使得他的抽象作品，特具意義，在一九六一年的五屆展出中，劉國松便指出：蕭氏「用中國古有的

筆墨紙，以抽象的手法表現墨色的潤澤，是新傳統的嘗試。」⑭ 在這一點上，蕭明賢的方向是更接近於「五月」的，但他的表現手法，始終不採拓、染、撕、貼的技巧，而堅持以筆來畫，所以畫面上是以「線」爲主，而不像「五月」的以「面」爲主。據李仲生後期學生郭振昌的回憶：李氏始終強

調以筆來畫⑮，這一點，印證於初期「東方」的作品，是頗爲可信的，明顯者如蕭明賢、夏陽、吳昊的線條，以及後來的黃潤色，筆的流動在畫面上淸楚佔有重要的地位；其他卽使走向大面色彩表現的蕭勤、霍剛，其色面也仍舊是以筆或塗或畫，製造出來的，但始終不曾採用貼、撕、拓、印的技巧，

尤其蕭勤的許多長條潤面，更是直接以大排筆畫出，留下筆觸的流動感和其間的許多飛白；再如雖非李氏入門弟子，但仍以李氏學生自居的李錫奇，他以書法作爲泉源的版畫作品，更完全是「線」的流動，再加上「空間」的強調，關於「東方」與「五月」的這點差異，將在本章第三節的比較中，再予細論。七屆的展出中，蕭明賢缺席，一九六四年的八屆展出，蕭明賢前往巴黎，也是作品最後一次的面世，一件印在展出目錄上的作品，完全是一些「昇騰糾結的墨線構成，有點類似中國道教符咒的趣味，和夏陽相比，蕭明賢的中國味道更濃（如圖三七），這件作品可看作蕭明賢的最後之作。

在討論了蕭明賢的作品以後，「東方畫會」早期核心成員「八大響馬」的作品，都已討論完畢，其他參展者如金藩、黃博鏞、蔡遐齡都僅僅在初期參加過一或兩屆，並沒有具體的成績。至於在一九六〇年以後陸續加入的秦松（一九六〇年）、陳昭宏（一九六三年）、黃潤色（一九六三年）、鐘俊雄（一九六四年）、李錫奇（一九六五年）、席德進（一九六五年）、李文漢（一九六五年），以及早在一九五八年第二屆展出便已加入的朱爲白等人，則必需再予探討。

朱爲白[154]也是李仲生學生，出身空軍，和夏陽、吳昊、霍剛等人，同是南京人，年齡較其他幾個人都稍大[156]（歐陽文苑爲江西人，但也生於南京）。

在「東方畫會」亟力引進歐洲藝術新潮的過程中，朱爲白是唯一用心吸收這些新潮，而加以嘗試創作的一人。尤其是封答那「空間主義」的思想，更是朱爲白爾後長期探研的藝術領域。在第五屆的展出中，劉國松就曾指出：朱爲白「欲將科學與繪畫接合在一起，改革繪畫的材料，利用燈光的效果」這種強調利用燈光效果，造成畫面更大空間美感的理念[157]，也正是空間派思想的精神。

事實上，在一九五九、六〇年間，朱爲白仍以油彩、墨水的揮灑爲作品主要風格，一件作於一九五九年，題名「遙遠的故鄉」的作品，即是以油彩在畫布上，營造出類似趙無極抽象山水的意境，這種風格的創生，目前無法確知朱氏是否得自於趙無極的啓發，但在隔年（一九六〇年）的一件海外展品中，朱爲白卻純以墨水，用大筆揮灑出極具力量的粗獷墨團，放棄了前提的風格。到一九六一年，已在畫面上以刀割，形成空洞與突起的空間效果，已

[153] 前揭劉國松《東方畫會及它的畫展》。

[154] 朱爲白一九二七年生於南京，身份證上載一九二六年（訪朱爲白）。

[155] 一九八七年十月二十六日訪問郭振昌。

[156] 前揭劉國松〈東方畫會及它的畫展〉。

[157] 前揭席德進〈評東方畫展〉。

成為朱氏作品的主要風格，這一手法，朱氏此後持續延用，即使其間同時進行版畫創作，與「現代版畫會」同時展出，但這種被他稱爲「挖貼藝術」（Pasting and make-up art）的風格，則是朱氏立足國內藝壇的重要面貌⑱。

在一九六三年的七屆展出中，黃朝湖描述朱爲白的作品，是藉著紅、白、黑三色的變化與空間的處理，做近乎知性的構想，並採更單純的貼糊手法，在白紙上畫好墨色，剪下一些空間，然後貼在紅底紙上；黃氏並指出朱氏一件題名「長與短」的作品，有點卡爾代拉拉的畫味，一件題名「動與靜」的作品，則「……缺乏東方韻味……」⑲。

或許是對黃朝湖「缺乏東方韻味」的批評之反省，朱爲白在一九六四年的八屆展出中，便放棄了紅色的運用，而代之以純粹黑白的佈局⑳，黃朝湖此時也較正確的察覺出朱氏對「空間派」探索的興味㉑。一件當屆目錄中，未標題的作品，正可看作此時期朱氏作品的代表（如圖三八）。

在隔年（一九六五年）九屆展出中，朱氏從空間派出發的嘗試，已逐漸顯露出個人風貌。楚戈敏銳的分析了他與封答那作品的差異，楚戈說：

……朱的挖洞並不同於封答那的打洞，前者是靜止的，後者是「動」的意念之繼續。因朱氏在紙上刻出一小方塊（另一邊仍連在畫上），並將之反叠，形成一突出之方塊及凹陷之洞，避免了封氏給予「空間」以創傷之感覺，因此是靜止的，但卻也落入了「裝飾空間」之意味。㉒

楚戈的評語是值得留意的，因作品能否擁有強烈的「精神性」，便是能否跳脫「裝飾空間」陷阱的關鍵所在。同年，也有向邇向朱氏提出警語，向邇認爲：類似朱氏的作品，「……如果只有一張，也許還可以透視一點美感，多了便形成重複而效果黯然了。」㉓

此後，朱氏一度致力從事木刻版畫創作，以銳利刀法，表現中國民間生活情趣，與吳昊各具異趣。一九八〇年以後，朱氏的「挖貼藝術」有機會

⑱ 參《中國現代繪畫回顧展》，頁七二—七三，臺北市立美術館，一九八六・二・二七；及「中華民國當代繪畫」第八號，國立歷史博物館，一九八七・七。

⑲ 前揭黃朝湖《評七屆東方畫展、六屆現代版畫展》，頁五九。

⑳ 前揭黃朝湖《一個高潮的展出——評第八屆東方畫展（下）》。

㉑ 同前註。

㉒ 前揭楚戈《東方的諸君子——記東方畫展之五》，一九六六・一・九《自立晚報》「娛樂與生活」版，收入前揭楚戈《視覺生活》，頁二四五。

㉓ 前揭向邇《東方畫展瑰麗多樣性》。

再度展露，可喜的已更具內涵[164]。朱氏後期的作品，不在本文討論之列，但從藝術運動推展的角度而言，各種類型的藝術手法或主張，能在國內有人願意長期投入鑽研，無疑是一項值得肯定的作法，朱爲白在「東方畫會」早期引進的藝術理念中，擇其心性相近的，獨力探索，不受後來的水墨狂瀾影響，其精神是值得嘉許的。

秦松早年寫詩，一九五〇年代，臺灣現代詩人與現代畫家能有極親蜜的關係，至少在「東方畫會」方面，秦松是一個連繫性的人物。秦松也畢業於北師藝師科，和霍剛是同班同學，由於他一開始從事藝術研究，便投入版畫的創作，因此雖與李仲生有請益之緣，卻沒有正式的師生名份。

⓯ 前揭李錫奇〈中國版畫的成長與發展〉。

⓴ 參見前揭《中國現代繪畫回顧展》，頁七三，作品「黑洞（二）」；及《中華民國當代繪畫》作品「淡淡的思情」。

一九五八年，秦松與江漢東、楊英風、陳庭詩、李錫奇、施驊等人，創組「現代版畫會」，並推出首展[165]，和「五月」、「東方」，同被視爲當時畫壇革新的三股主要力量。秦松由於同年（一九五九年）參與巴西聖保羅雙年展的一件作品──「太陽節」，繼蕭明賢之後，榮獲「榮譽獎」，因此特別引起畫壇的注目。一九六〇年，「中國現代藝術中心」在歷史博物館的展出，秦松以一件題目「春燈」的作品，引起政治疑雲，更成爲眾所皆知的人物。

秦松的實際參展「東方畫展」，是在一九六〇年的第四屆展出。這個時期的作品，可以得獎的「太陽節」一作爲代表。秦松吸收中國古代石刻藝

圖三八　朱爲白(1929—)作品　布上油彩、挖貼　1964

術的趣味，以強烈的色彩與黑色對比，營造出既古
樸又炫眼的效果，頗具史前岩壁符號繪畫的特色，
構圖的嚴謹和濃厚的故事意味，是秦松突出於當
時現代畫壇的主要因素。張菱舲形容「太陽節」一
作，說：

　　是一幅構圖嚴謹的作品，在鮮明的畫面上，
交織著黑色的優美線條，如同在七月的陽光
下，「光」與「影」的交錯一般。⑯（如圖
三九）

　　一九六一年的五屆展出中，劉國松也留意到秦
松作品中的結構性，稱秦是「……由對稱中追求
畫面的結構性。」⑯降低敍說故事的成份，純粹從
畫面的構成著眼，是秦松漸求改變的方向。一九六
三年的七屆展出，黃朝湖便稱許秦的努力，說：

　　秦松的版畫作風有點變了，變得更單純、有
力，已非往年「故事」的述說，這是對的，
……⑯

　　黃並舉秦的「復活」、「形象A」、「形象B」等
作，強調這些作品都有著強靭的結構性和單純性的
表現⑯；至於「地球之外」與「空」，則是充滿抒
情意味的作品，但命題似乎並不恰當⑰。

　　一九六四年八屆展出，仍和七屆相同，秦松是
以「東方畫會」與「現代版畫會」的雙重會員身份
參展。在作品的表現上，仍以方、圓爲主要語言，
黃朝湖認爲他把「斑駁與虛實之間的搭配」作得極

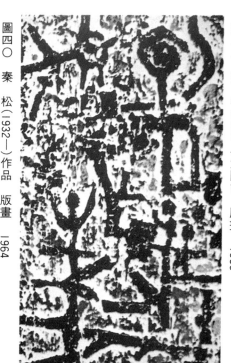

圖三九　秦　松（1932—）太陽節　版畫　1960

圖四〇　秦　　松（1932—）作品　版畫　1964

好（如圖四○）。至於這屆展出的六件作品都題名爲「非非」，黃氏認爲並不適當⑰，但我們或許可以將秦松的這一作法，看成他企圖走向純粹繪畫表現，又留戀於文學意味的矛盾心態的一個表現。

到了一九六五年的九屆展出，秦松尋求改變的意圖更爲明顯了，他已打破以往方與圓的拘束，但仍離不開「太陽」的意象。當屆展出四幅作品：「星座」、「征服」、「何往」與「何留」，象徵秦松對生命及宇宙的關懷與思索，向邇讚揚後面兩作「凝實有力」⑱；楚戈分析「何往」一作：顯示秦松意欲邁出的意向，兩個太陽穿插在人體的跨下及胸腹之間，把落日和正午的時間觀念提升於同一畫面，是揉合時空的表現⑲。

對於秦松求變的成績，論者的批評似乎並不理想，向邇認爲：秦松的展品，風格很不統一，「征服」一作，純粹講求技巧，削弱了思想的表現⑳；「星座」一作色調重疊，堆瓦成份太濃㉑。楚戈也認爲「秦松的出品，不如理想。」「他把在版畫時起死回生的曙光給遮掩了。」㉒

在「個人風格的成長時期」，有些會員終能突破限制，爲自我開拓寬廣路向，建立爾後自我獨特面貌，如前提：蕭勤、霍剛、夏陽、吳昊……等是，但也有些會員卻在求變的過程中，無法突破瓶頸，早期才華消耗殆盡，成爲藝壇悲劇性的人物，蕭明賢、陳道明令人有如此的感慨，秦松似乎也不例外。一九六九年前後，秦松在時潮中前往紐約，「山之變奏」是他此時期重要的系列作品（如圖四一），謝里法形容這批作品：

由於構圖屬居高臨下之所見，故山陵起伏由近而遠層層推展，氣勢甚是雄偉，作者或有

⑰
⑯　張菱舲《版畫的新道路——記藝術館畫廊現代版畫展》，一九五九・一一・七《中華日報》。
⑰　前揭劉國松《東方畫會及它的畫展》
⑱　前揭黃朝湖《評七屆東方畫展、六屆現代版畫展》，頁六○。
⑲　同前註。
⑳　同前註。
㉑　前揭黃朝湖〈一個高潮的展出——評第八屆東方畫展（下）〉。
㉒　同前註。
㉓　前揭向邇
㉔　前揭楚戈〈東方的諸君子——記東方畫展之五〉，頁二五四。
㉕　同前註。
㉖　同前註。
㉗　同前註⑭。

圖四一　秦　松(1932—)鋒即峯　布上油彩　1968—69

意以西方繪畫的裝飾形式表現中國意象山水的境界。……[178]

之後，秦松又將這些作品加以改變，變奏中的山形隱隱浮現著人體器官，顯映都市人的心境[179]。但此後的秦松就在「超寫實」的新潮中，忽而引當年在臺輝煌往事自崇，忽而徹底否定昔日極力推展的現代藝術理念，痛苦矛盾中不再有具體可觀的成果提出，成為異鄉的藝術浪人[180]。

陳昭宏是夏陽的畫室學生，一九六二年，在夏陽的引薦下，和黃潤色同年加入「東方畫會」。陳氏一九六七年追隨夏陽之後，前往法國，據謝里法的描述：「在巴黎，最能令陳昭宏感動的不是『五月沙龍』裏的前衛，而是羅浮宮的賈克路易斯·大衛的畫。……他面對著大衛的『拿破崙戴冠圖』，才真正體認到藝術之所以為藝術，是有它的一股無可抗拒的震撼力，……」[181]。

同年，陳昭宏與他的老師夏陽又先後赴美定居，並陸續投身正逢興起的「超寫實主義」畫風，此後便以「海灘女人」等題材，享譽紐約畫壇，謝氏稱他的作品是「從鏡頭中窺視的靈與肉」[182]。

陳昭宏在臺灣時期，作品風格並不特出，在「作品××」的純繪畫標題下，流露著臺籍鄉間青年[183]特有的憨直與熱情。在一九六三年的七屆展出時，黃朝湖批評他：「……畫得太滿，把空間都窒息了。」[184]一九六五年的九屆展出，向邇也指出：陳

[178] 謝里法《從將軍的年代到松族的黃昏——臺灣現代畫旗手秦松》，一九八八·七·三《自立晚報》；收入謝里法《我的畫家朋友們》，頁五六，自立，一九八八·九。

[179] 同前註，頁五七。

[180] 同前註，頁五九。

[181] 呂理尚《從鏡頭中窺視的「靈與肉」——陳昭宏心路歷程側記》，《藝術家》四二期，頁四六，一九七八·一一。

[182] 同前註。

[183] 陳昭宏係臺灣宜蘭人。

[184] 前揭黃朝湖《評七屆東方畫展、六屆現代版畫展》，頁六〇。

圖四二　陳昭宏(1942―)繪畫 65093　布上油彩
1965

氏在「畫意上，顯得取巧」，某些作品，「朦朧得有點堆砌，厚厚的油彩令人厭倦，色調上的死沉更是敗筆。」[185]（如圖四二）

不可否認的，在「個人風格成長時期」的陳昭宏，由於習畫時間尚短，未能表現出任何可觀的成績，即使一九六七年出國前，也還沒能尋出自我獨特的風格，向邇甚至批評他：「……那種經由超現實而表現之形，幾乎與早期的鍾俊雄沒有二樣。」

但當陳昭宏前往紐約後，超寫實的畫風，正契合了他臺灣青年憨直苦幹的精神本質，使他得以在超寫實的大潮流中獨放異彩。臺籍青年特殊的精神本質，使「東方」的蕭明賢、陳昭宏，「五月」的陳景容、郭東榮，在投入「現代繪畫」的追求中，歷經一段純抽象的研究以後，或中斷創作，或轉回寫實的表達手法，實是可以留意的一個現象。本章第三節，將就此問題再試作分析。

黃潤色是李仲生前往中部教學後的第二代學生，也是一九六六年林燕加入「東方畫會」以前，「東方」唯一的女性成員，她的作品頗具女性敏銳、纖細的獨特風貌（如圖四三）。楚戈大膽的指出：黃潤色作品的「……充滿了『性的苦悶』」。她的油畫是利用女性審美之直覺，把魘夢和恐怖透過女性之柔情予以美化。其作品乃一帶有神經質的藝術家，把自我囚禁於自我之內的不自覺之反映，尤其其素描，均可稱之為『美麗的苦悶』。」[186]

若純就畫面的構成觀察，黃潤色流利而具連鎖性的線條，構織成一組組富有音樂性的造型，深具女性纖細、優雅的特質，頗能獲得觀眾心理的共鳴，一九七〇年以前，黃氏作品的風格始終變化不大，唯有敏銳的線條，有逐漸轉化為柔軟曲線的傾向。

鍾俊雄與黃潤色同為李仲生南下中部後的學生

[185] 前揭向邇《東方畫展瑰麗多樣性》。

[186] 前揭楚戈《東方的諸君子——記東方畫展之五》，頁二五三─二五四。

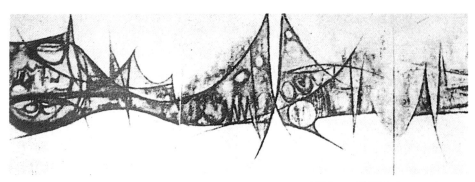

圖四三　黃潤色(1937—)作品
　　　　布上油彩　1964

圖四四　鍾俊雄(1939—)作品
　　　　布上油彩　1964

，一九六四年首次參加「東方畫展」，提出五件面目極新的作品（如圖四四）。黃朝湖特別推崇「凝」與「蜥蜴的傳說」二作，認爲鍾俊雄在早期超現實的基礎上，加上個人性格上的剛毅特質，使他的作品更具自我面目與內涵[187]。

隔年的展出（九屆），向邇推崇鍾氏的作品「是最接近詩的」[188]，他認爲鍾氏「強調感覺」，而且能「把所感的，帶入畫面」[189]，他引述鍾氏本人的話說：「一幅畫除了形式之美以外，還能給些什麼？」鍾氏以此不斷自省，因此能跳脫刻意尋求技巧的層次，而企求有所表現[190]；向邇分析鍾氏的作品，認爲他的畫是「複式的」，一重形式，一重

內容⑲。當屆印在展出目錄上的一件作品，題名「封閉的三色世界」，是以三重色彩，分割畫面，中間較窄的一個亮色，以稚拙的筆觸、符號、文字、描繪出一個曲扭的世界，很具心理解析的意味（如圖四五）。另外一件題名「發紅發青發紫的機械世界」，楚戈以爲：也許他想諷刺，但並不像外國作家那樣直接予以諷刺，因西方的機械世界是人類的魘夢，中國則還沒有這種情形，因此他的作品反而有兒童在壁上塗抹的天眞之美；向邇則對鍾氏描

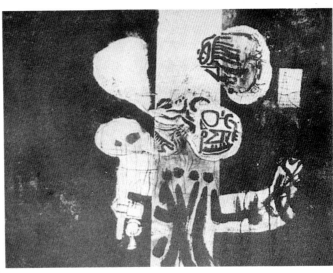

圖四五　鍾俊雄（1939—）封閉的三色世界　布上油彩　1965

繪的世界，提出感受，說：「那世界是繁雜的、規律化的、動態的，卻並不是可愛的。」⑲

「起飛淡入而消失的異域」，借取兒童的直覺

圖四六　鍾俊雄（1939—）彫刻　1981

⑲　前揭黃朝湖〈一個高潮的展出——評第八屆東方畫展（下）〉。
⑱　同前註。
⑲　同前註。
⑲　同前註。
⑲　同前註。
⑲　前揭向邇《東方畫展瑰麗多樣性》。

觸及世界，是一種嚮往，但終將消失⑱。

李錫奇是一九六五年以後，「東方畫會」成員中，最可注意的一位。早在一九六二、六三「東方畫會」與「現代版畫會」的兩次聯合展出中，李錫奇便以「現代版畫會」成員的身分，參加展出；一九六四年，在黃朝湖等畫壇人士的建議下，「東方畫會」終止與「現代版畫會」聯合展出的方式，「東方畫展」一次。一九六五年九屆展出以後，李錫奇也中斷參展「東方畫展」一次。一九六五年九屆展出以後，李錫奇便以個人身分，持續參展，並成爲此後「東方畫展」重要的核心人物之一。

鍾俊雄在加入「東方畫會」的同時，亦加入了「現代版畫會」，以版畫的形式表達創作意念，一九七○年以後，更加強「混合材料」的表現形式，廣泛採用石膏、壓克力、噴漆等材料，但衡諸其各種表現形式，一九八○年以後的雕刻較具創意（如圖四六）。

李錫奇一九五八年畢業於北師藝師科，和日後活躍於臺灣藝文界的何政廣、雷驤、吳仁芳等人，是同班同學⑲；由於李的期別較晚，並沒有正式投入李仲生門下學習，但在「東方畫會」諸成員的影響下，李錫奇始終對李仲生抱持一份景仰尊崇之情；一九六七年，李錫奇首次個展後，有機會和仲生先生會面，仲生頗讚揚錫奇的表現，錫奇要求以弟子之禮事之，仲生也欣然應允⑮，從此李錫奇便成爲仲生門下列名弟子之一。

一九五八年，「現代版畫會」創組之時，李錫奇以他在「自由中國美展」中展出的新穎木刻版畫風格，被秦松、江漢東吸收，成爲該會創始會員之一，當年李氏才剛自北師畢業。這時期的風格，是以明快的刀法，表現西方古典建築空間繁複而明確的趣味，多少有些保羅‧克利（Paul Klee）的影子，一件被當作《祖國》週刊（China Weekly）海外版二十三卷六期（一九五八‧八‧一一出版）封面的木刻作品「市」（如圖四七），可爲代表。

一九六○年代以後，李錫奇一方面持續以建築物爲題材，對東、西方建築，作更線條化、繁複

⑬ 訪問李錫奇。

⑭ 前揭《北師四十年》，「歷屆校友名錄」，頁四七二

⑮ 同前註。

圖四七 李錫奇（1938—）市 木刻版畫 1963

化的構成表現以外（如圖四八）；另一方面，也在受到「東方畫會」等現代作品的影響下，開始以織布（大都用紗布）壓印成某些抽象造形，尤其利用布紋邊緣的摺疊效果，製造出一種極富衝力的動感（如圖四九）；前者顯然接近知性而理智的畫風，後者則是富於感性而衝動的特質；李氏在「東方畫展」的參展作品，大都是以後者為主；因此，一九六三年黃朝湖的評語中，將他與陳庭詩相較，而說：[196]

……如果說，陳庭詩的版畫是知性多於情感的話，那麼李錫奇的版畫恰恰相反，是情感

圖四八　李錫奇（1938—）構成之五　木刻版畫　1963

重於知性的，他的近乎爆炸性的內涵與生命力的沸點，是那麼真摯地感動人，在他的……諸作裏，觀眾的思想和感情是完全與他的畫溶合在一起的，通過一種哲學性的暗示，他的畫是企圖猛烈地激起人們最原始最純摯的情感……[197]

李錫奇表現在這一階段「東方畫展」（指一九六二、六三年）中的爆發性情感，馬上就被另一種又近乎理性的風格所取代。

[196] 楚戈《書法的時間意識——畫家李錫奇回歸了》，《雄獅美術》三九期，頁六三，一九七四·五。

[197] 前揭黃朝湖《評七屆東方畫展、六屆現代版畫展》，頁六一。

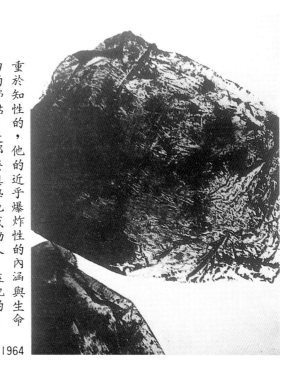

圖四九　李錫奇（1938—）版畫　1964

圖五〇　李錫奇（1938—）陌巷　木刻版畫　1965

圖五一　李錫奇（1938—）作品　實物　60×60 cm
　　　　1965

事實上，李錫奇仍持續著以建物、街道為題材的木刻版畫創作（如圖五〇），但繼續出現在「東方畫展」會場上的，卻是以中國民間常見的賭具——牌九、麻將和骰子，來構成極富現代意味的有趣畫面。在一九六五年的九屆「東方畫展」展出中，李錫奇或以一塊漆成較黑色的方形木板，上面僅嵌上三粒骰子，木板四周較為低陷處，則整齊的排列了一幅幅麻將牌（如圖五一）；或以色彩鮮麗的牌九，排列貼成一作，取名「作品」（如圖五二）；又或以數個同心圓圈成圓形造型，安排在畫面之中……當屆的論者評介中，向邇、楚戈二人都盛讚李氏的多變，和實驗精神[198]，向邇強調李氏的作品，表達出畫家強有力的反叛精神——反傳統、反繪畫性及反格律[199]。楚戈則分析說：李氏的作品是明顯受到「普普」與「歐普」兩種精神的感染，並加以進一步的綜合[200]，這些改變應與李氏在前一年（一九六四年）代表我國出席「東京國際版畫展」[201]，觀摩了西方新興藝術有關[202]。

李氏的這一畫風，一直持續到一九六七年的首次個展，始作了一整體性的總結，當時，楚戈就的一篇評介文字：〈空間的性質〉，對李氏這一階段的嘗試，有極精闢的分析，他形容李氏係「在刀

圖五二　李錫奇(1938—)作品　實物　1965

對於「知性」與「情感」之說，楚戈以「五月」的莊喆來和李氏相較，他說：

莊喆和李錫奇是如此的不同，具有詩人氣質的莊喆是屬於沉思一類型的畫家；李錫奇則是屬於行動派的徹底生活至上者，這兩個不同的天才，卻也擁有他們之間完全相反的矛盾，照理說：像莊喆這種沉思，向內探索的畫家，作品應趨向「知性」的發展，或許會發展出近於像蒙特里盎那種幾何抽象派的形式，然而，莊喆的畫，感性多於知性，深厚的水墨味蘊蓄的機能，給人的感受也是觸發性的。李錫奇呢？這位熱情的畫家，他的感覺是銳敏的，不斷的從生活中去體驗新的意義，從各種新的藝術動態中，接受新的影響。照理說，這樣的一位藝術家是適合創造那種感性很濃的作品才對。他早期的布印版倒確實反映了一些這種強烈的性格。但自從他運用「牌九」到近來在畫布上的工作，

口上討生活」，具體的說，楚戈認為李錫奇實在是在「繪畫與非繪畫」、「設計與非設計」、「練習與作品」、「藝術與行為」……的「邊陲」地帶，進行一種冒險性的工作⑳。

⑱ 前揭向邁《東方畫展瑰麗多樣性》，及楚戈《東方的諸君子——記東方畫展之五》，頁二五三。

⑲ 前揭向邁文。

⑳ 同註⑱楚戈文。

㉑ 一九六四年李錫奇與韓湘寧二人，代表我國參加「東京國際版畫展」（參黃朝湖《餞兩位年青的美術使節——寫在韓湘寧、李錫奇代表我國赴日出席第四屆國際版畫展之前》，一九六四·一一·一一《聯合報》八版）。

㉒ 前揭楚戈《東方的諸君子——記東方畫展之五》，頁二五三。

㉓ 楚戈《空間的性質》，《幼獅文藝》一六二期，一九六七·六；收入前揭楚戈《視覺生活》，頁七八，該文於一九七一·四·二重刊於《中國晚報》，增列「繪畫與非繪畫」、「設計與非設計」、「練習與作品」、「藝術與行為」……等字句，本文係以後文為據。

圖五三　李錫奇(1938—)作品　布上油彩
91×91 cm　　1967

圖五四　席德進(1923—1981)節日　布上油彩　1965

242

卻走向「理性」的道路，且接近「設計」的邊緣了。……204

原來，李錫奇在以「老賭具」創造「新藝術」的同時，也正從事著設計意味極濃的「歐普」畫風（如圖五三），李錫奇的多變，為他贏得了「畫壇變調鳥」的雅號205；而他「知性」與「情感」的衝突，則在一九七○年以後的「書法性」作品中，取得了協調。

「東方畫展」展出者，僅止一屆（九屆）；但以他和「東方畫會」此前此後的淵源、關係，包括以「現代版畫會」會員身分參展的兩屆（六、七屆）在內，他展現的作品風格，在「東方畫會」中實具重要份量。尤其在「東方」「五月」多數會員仍執意於平面藝術，或「繪畫性」的追求、探索之際，李錫奇已一馬當先，顯現他「反繪畫性」的嘗試、探險；在他個展同年稍後（十一月）推出的「不定型畫展」，真正以「東方畫會」會員身分參加

嚴格而言，李錫奇在「東方畫會」「個人風格畫展」，展出者以各種實物（如：牌九、罐頭、絲襪、餘燼……等）展現藝術家批判現實、進行反省的成長時期」

前揭楚戈《空間的性質》。

「畫壇變調鳥」係楚戈為李氏所取之雅號（參一九六七‧六‧一一《中央日報》報導）。

的能力，成為「東方」「五月」之後，另一個突出的現代藝術組合時，李錫奇便名列其中[206]。

在「個人風格成長時期」顯露「普普」畫風的另一位畫家，則為席德進。席德進雖是後期「東方」活躍分子之一，但視席為「東方」成員，不如視他為「東方」的忠實支持者。

席氏出身學院，一九四八年杭州藝專畢業後，隨軍來臺，任教省立嘉義中學[207]。一九五二年辭去教職，專志藝術。畫風一方面向現代主義探索，一方面則留心於臺灣鄉間的風土人情[208]。一九五七年「東方畫會」成立，席德進便為文大力支持[209]，成為當時臺灣知名畫家中，正面支持「東方畫會」的第一人。一九五八年，席對抽象藝術開始產生狂熱，並進一步探索硬邊藝術與歐普藝術的理念[210]。

此期間，他以積極行動，活躍於臺灣現代畫壇，甚至被視為言論激烈者[211]。一九六二年，他與廖繼春同受美國國務院之邀，赴美參觀、考察[212]。這次考察，對席、廖二人的藝術發展，都有重大影響；此外，廖繼春在一九六二年出國前，便已正式加入學生輩所組成的「五月畫會」為會員[213]；席德進則在回國的前一年（一九六五年），正式出品第九屆「東方畫展」展出，此後並持續參展到「東方」解散為止[214]。

一九六五年的九屆「東方畫展」，席氏作品展現的風格，在當屆的展出目錄中，清晰可見。「普普」畫風與臺灣民間風俗景物，在畫面上奇異地結合在一起（如圖五四）。這件題名「節日」的油畫作品，上方是以一個中國節慶燈籠上寬扁、

[206] 蔣杰《觀眾眼中的不定型藝展》，一九六七‧一一‧一二《徵信新聞報》八版；戴獨行〈「不定型」藝展——使生活中事物成為藝術，以實物表達抽象的意念〉，一九六七‧一一‧一二《聯合報》九版；及秦松〈現代藝術的開拓——寫在第一次不定型藝展〉，一九六七‧一一‧二〇《臺灣新生報》九版、洪荒〈不定型藝展的作品簡介〉，一九六七‧一一‧二〇《臺灣新生報》九版。

[207] 蔣勳〈生命的苦汁——為祝福席德進早日康復而作〉，《雄獅美術》一二四期，頁三八，一九八一‧六。

[208] 同前註。

[209] 前揭席德進〈評東方畫展〉，《雄獅美術》一二七期，頁五三，一九八一‧九。

[210] 參雄獅美術社整理〈席德進生平年表〉，一九五八年條，同前註。

[211] 莊佳村〈席德進和我〉，《席德進書簡》，代序頁四，聯經，一九八一。

[212] 一九六二、六三兩年（參一九六二‧五‧二三《聯合報》八版報導，及一九六三‧五‧二四《聯合報》六版報導）。

[213] 劉文三《一九六二年——一九七〇年間的廖繼春繪畫之研究》一書對廖氏此期間作品風格轉變有所探討，可參閱《藝術家》，一九八八‧五。

[214] 詳參歷屆畫展目錄及報導。

仿宋體的「節」字，分割後，左右倒反排列，下方六角形及同心圓中，則置一「書卷」圖案，是取材自中國傳統建築中的窗飾。席氏類似的這些嘗試，儘管手法尚嫌不夠成熟，但在藝術探求的取向上，無疑是值得肯定、鼓舞的，而「普普」的真精神，正是由生活素材中去取材。可惜當時的藝評界，並未能給予席氏基本的重視，在當屆的展出評介中，楚戈對席氏的作品略而未提[215]，向迺則毫不客氣的指責席氏此一作法是：「畫虎不成反類犬。」[216]甚至公開指出：席氏的作品，是當屆「東方畫展」中最弱的一環[217]。向迺認為：席氏因去國太久，外在的壓力不能不身受，在痛苦的矛盾中，錯把歐普藝術精神作爲解救之道，結果反使自身陷入[218]。

席德進由美赴歐後，所遭遇的心情矛盾，是可以確信的，他的心路歷程，在寫給同性戀友莊佳村的書信中，有明白的披露[219]。但這分矛盾痛苦之情，是源自於席氏對鄉土、民俗的無限纏綣，而非「錯把歐普藝術精神作爲解救之道。」在他寫給佳村的書信中，不止一次的提到他對臺灣鄉土的感情，他說：

……我有一個很大的願望，必須回臺灣才能完成——那就是去畫我愛的中國鄉村、農人、廟宇，這些沒有一位中國畫家畫過，他們不久就會在時間之流中消逝。我想要用筆、色彩去紀錄他們，把他們帶到美術館，……[220]

他用激動的筆調，歌誦他人在巴黎，心在臺灣的無限情懷，他寫道：

我將來要用我的熱忱在臺灣再生活、再創造，我要使臺灣不朽。那兒的陽光、土地的氣息，人的精幹……凝固於我的畫上。像高更一樣，躲開了巴黎，而畫出了大溪地土人的原始誠樸。像梵谷一樣躲開巴黎，而畫出南方的陽光和向日葵的生命。
我不再迷信巴黎了。……[221]

席氏對鄉土的這分摯愛，督促他自歐返臺，也形成他後期作品的主要內涵。同時，席氏的這分鄉土之愛，另一項重大的影響，是經由席氏個人的熱愛與搜集，帶動了臺灣對古民俗文物，與古建築的全面關懷、研究。這是日後倡導「鄉土運動」者，所料

[215] 前揭楚戈〈記東方畫展之一─之六〉，一九六六・一・一三─一〇《自立晚報》「娛樂與生活版」。
[216] 前揭向迺〈東方畫展瑰麗多樣性〉。
[217] 同前註。
[218] 同前註。
[219] 前揭《席德進書簡──致莊佳村》。
[220] 同前註，一九六五・一〇・一七寄自巴黎函，頁二二四。
[221] 同前註，一九六六・一・三寄自巴黎函，頁二三五。

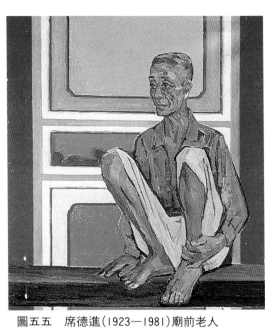

圖五五　席德進(1923—1981)廟前老人
布上油彩　50號　1976

想未及的「現代畫家」對「鄉土運動」的一項重大貢獻[222]。

由於席德進的參展「東方畫會」是遲至「東方畫會」「個人風格成長時期」的最後一年（一九六五年），而席在返國後，雖然持續參與畫會展出，但是「東方」已經邁入「畫會功能的消褪時期」，同時席對鄉土文化的關懷，也明顯的在他繪畫風格的表現上，採取較寫實的手法，無形中也減低了他在一九五〇年到六〇年代初期，所堅持篤信的現代主義的熱忱。因此，我們說「與其視席爲『東方』

⑫李乾朗《席德進的古建築世界》，《雄獅美術》一二七期，頁三五一～五一，一九八一・九；及劉文三〈畫壇獨行俠——席德進〉，《雄獅美術》，二二四期，頁四四—四六，一九八一・六。

的會員，不如視席爲『東方』的熱烈支持者」。席德進從對現代主義的追求、探索，演變到後期強調鄉土的風格，除了在精神上一方面固然可視爲一種回歸、認同，另方面亦可視爲「普普」精神的再延伸；而在藝術表現手法上，許多現代藝術的理念，事實上仍在後期作品中，佔有重要地位，例如：一九七六年「廟前老人」的作品，背景鮮麗、強烈的色彩與直線俐落的造型，一方面既是臺灣廟門的眞切寫實，一方面又充滿普普、硬邊等藝術的質素（如圖五五）。相對於那些雅俗共賞的大氣魄的水彩風景，或清新明淨的花鳥小品，這些渾厚、率直的油畫作品，事實上具備更眞切、深入的「席德進性格」，值得重視。

　　李文漢也是一九六五年加入「東方畫會」的一位較年長的畫家，他那詭異的水墨造型（如圖五六）與席德進後期水彩作品中流露出來的「水墨韻味」，都令人感覺戰後來自中國大陸的畫家，不論風格成熟於何時，到底與臺籍畫家篤實、沉重的畫風，有著根本上的差異，「水墨」仍是大部分大陸來臺畫家精神的故鄉。

　　對於「東方畫會」成員作品的整體風格，將留待本章第三節，與「五月」進行比較時，再予討論。

圖五六　李文漢(1925—)作品　棉紙水墨　1965

三、畫會功能之消褪時期

經過「新思潮的引進」與「個人風格的成長」等大約十年的時間，「東方畫會」成員的藝術生命或是已趨成熟，或是漸漸止息；趨於成熟者，或獨立舉行個展，或積極參與各項更大型的全國性、國際性展出；漸漸止息者，或僅僅每年出品例行的展出，或完全消失於畫壇；不論如何，畫會早期揭櫫現代藝術理想的功能，已漸趨消褪。一九六五年的九屆展出以後，「東方畫會」已進入「畫會功能消褪」的時期。

畫會功能消褪的一項最具體的徵候：便是一九六六年的十屆展出，創始會員的蕭勤、霍剛、夏陽、歐陽文苑等人，都不再出品參展，加上早在一九六四年就已不再參展的蕭明賢，以及次年（一九六七年），和再次年（一九六八年）的李元佳、陳道明兩人，「八大響馬」在一九六八以後，事實上，只剩下吳昊一人留在「東方畫會」了。

換句話說，一九六六年以後的「東方畫展」，事實上已經由另外一批畫家所替代，勉強維持著每年一度的集體展出。雖然不是畫會創始會員，但也可算是畫會核心人物的秦松，在一九六八年前後赴美；夏陽的學生陳昭宏也早在一九六七年元月即已赴法。在畫會結束以前，鍾俊雄、黃潤色偶爾也中斷展出，真正維持局面的，則是始終如一的吳昊，以及朱為白、李錫奇、席德進、李文漢等人；另外有胡永在一九六六、六七年間參展，有林燕、是歐陽文苑、吳昊等人的學生，在一九六七年加入，持續參展；畫會在後繼不足的情形下，一九六九年十三屆展出時，也邀展賴炳昇、姚慶章、馬凱照、吳

石柱等多人，賴畢業於國立藝專[23]，姚、馬是師大美術系的畢業校友[24]。

在藝術理念方面，一九六六年以後的「東方畫會」也顯然失去了初期明確、堅毅、統一的主張，進而產生隱隱的分歧。十屆展出的評介中，辛鬱盛讚此屆是「東方畫會」成立以來，最成功的一次[25]。他所持的理由是：畫家都已找到了自我的面目，不再在迷茫中摸索[26]。此一說法若是可信，那麼另一方面的意義便是：顯示畫會的組合已經沒有必要，甚至也已不可能。原因是：畫會的創設，是基於同一的藝術理念，進行向未可知的藝術領域探求與摸索；一旦個人的面貌都已建立，如每個人的面貌都是獨立而有價值的，那麼彼此間的差異，必然成爲畫會組合的障礙。

在辛鬱的評文中，也指出：東方畫展的作品中顯示了中國現代繪畫的兩種傾向：一種是「知性的創作」，一種是「反知性的創作」；前者是對藝術本質予以價值的肯定，後者則是對藝術本質價值的否定。辛鬱並沒有明白分析所有參展者的歸屬，但既有如此相異的傾向，亦可證見當時畫會成員創作思想上的分歧，樂觀而言，也是另一藝術組合應再予產生的時代了。

在一九七一年年底，「東方畫會」假臺北市凌雲畫廊作第十五屆的展出，亦是最後一次的展出以後，畫會負責人吳昊就在早於一九六六年即因與外國畫廊合約關係，無法再出品「東方畫展」的蕭勤[27]的來信勸說下[28]，認為「東方畫會」已完成它的時代使命，宣告「東方畫會」的正式解散。這一持續了十五年時光的現代繪畫團體終於結束。

第二節　五月畫展及成員流動

「五月畫會」首展，比「東方畫展」早了半年；「東方畫展」在一九七一年結束展出後，「五月」又持續到一九七五年，才在美國明尼蘇達州州

[23] 賴係國立臺灣藝專美術工藝科第四屆（五四級）校友，（參《藝專三十年專輯》，「畢業校友名錄」，頁三五三，國立臺灣藝術專科學校，（一九八五‧一○‧三一）。

[24] 姚慶章係師大美術系五四級校友，與林惺嶽、何懷碩、顧重光、謝孝德等人同班；馬凱照係五五級校友，與李長俊、董陽孜、蘇新田等人同班（參前揭「國立臺灣師範大學慶祝三十週年校慶美術學系專輯」，頁二一九）。

[25] 辛鬱〈評東方畫展〉，李錫奇剪報，一九六七‧一‧三一出處待考。

[26] 同前註。

[27] 蕭勤因與歐洲畫廊之合約限制，不得私自出品參加畫展，因此一九六四年的八屆東方畫展，為蕭勤最後一次以私人名義參加之國內畫展（參前揭黃朝湖〈一個高潮的展出——評第八屆東方畫展（上）〉），一九六五年的九屆東方畫展，蕭勤則以義大利畫家身分，與十九國外畫家應邀參展；一九六六年以後，即未再參展。

[28] 訪問吳昊。

立大學藝術博物館舉行最後一次集體展出；至於在臺灣的最後展出，則在一九七二年的凌雲畫廊❶。

儘管如此，「五月畫會」以畫會的力量提出主張，鼓動風潮，可說在一九六四年的八屆展出以後，就已經告一段落，之後的發展一如「東方」的最後一個階段，個人風格的持續發展才是重心，畫會的集體展出，已經流為一種畫壇的「交際行為」，並沒有多大的實質意義。至於一九六四年以前的展出，則還可以一九六○年作分界，分成兩期，之前的三年（一九五七年至一九五九年），是「畫會目標的摸索期」，之後則是「畫會活動的高峯期」（一九六○年至一九六四年），一九六五年以後，也是進入「個人風格的發展期」。本節將按照這個分期，分別論述。

一、畫會目標的摸索期

首屆「五月畫展」的內涵和性質，在本書第一章第三節中，已經有所析論：基本上，「五月畫會」是幾位師大藝術系的畢業生，為了向當時畫壇（尤其向省籍資深西畫家）證明自己的藝術創作能力，而有的一種組合；他們藝術上的主張並不清楚，勉強而言，只是一種企求在「西畫」研究上有所創新、表現的意圖而已。由於當時以年輕人組合的藝術團體，較為少見，「五月」又具「藝術系畢業」的學院背景，因此展出後，頗能引起畫壇人士的注目❷，但真正撰文評介的，只有施翠峯一人❸。

隔年（一九五八年）的二屆展出，仍依照當初畫會組成的約定：「每年吸收藝術系優秀畢業生二名，並舉行畫展一次。」❹新增會員顧福生、黃顯輝二人❺；展出地點則由原來的中山堂，改到「東方」展出的新生報新聞大樓❻。

二屆展出，有虞君質〈五月畫展的遠景〉一文，文中主要在對這些年輕人作精神上的鼓勵關於作品風格，則少提及；但根據當時《聯合報》簡單的

❶ 前揭《東方畫會、五月畫會二十五週年聯展》（展出目錄），「五月畫會歷次團體展覽」。

❷ 如李錫奇等時為北師藝術科學生，均對此畫展印象深刻（訪問李錫奇），其他東方畫會成員，更因「五月」首展而激勵彼等加速推出第一屆聯合展覽。

❸ 施翠峯《茁壯中的藝術新人》，一九五七・五・一二《聯合報》六版。

❹ 鍾梅音〈介紹聯合西畫展〉，一九五六・六・二三《中央日報》六版。

❺ 一九五八・五・二九《聯合報》六版報導。

❻ 「五月」首展地點在中山堂，其後即多次借用新生報新聞大樓（臺北市衡陽街一○九號），亦即東方畫會展出之地點。一九六二年的六屆展出，實即歷史博物館主辦之「現代繪畫赴美展覽預展」，場地乃在該館前一年落成之「國家畫廊」，因有所謂「五月」藉成員父親之聲勢，得以進入「國家畫廊」展出之說，當非事實。

❼ 一九五八・五・二九《聯合報》六版。

畫展報導❼，以及隔年二月維美〈一年來臺北的美展〉❽一文的記錄：二屆「五月畫展」的風格，大多是後期印象派之後的探討和追求；因此可知：基本上是和首展的內容，沒有太大差異。

在成員方面，新增二人，都為師大藝術系四六級校友。黃是臺灣彰化人❾；顧是江蘇漣水人，也是名將顧祝同的兒子❶。創始會員鄭瓊娟因已離臺赴日，未再出品，成為僅僅參展一屆的會員❶；李芳枝則因忙於研習法文，準備赴歐留學，也沒有提出作品。

「五月畫會」具體思想的形成，應該是在一九五九年的第三屆展出。當屆展出前夕，劉國松發表了〈不是宣言——寫在「五月畫展」之前〉一文，分別刊登在同年五月四日出版的《筆匯》革新號第一卷第一期❶，與五月廿九日的《中央日報》。這篇類似宣言的〈不是宣言〉，清楚地展現了「五月畫會」當時的基本思想，從這篇文字中，我們也可約略找出至少以劉國松為代表的「五月畫會」，當時所接受的某些影響路線。劉國松在這篇文字中，明白標示了「五月」組成的動機、決心與目的。

依據劉氏的說法：「五月」組成的動機，是因目睹「先輩畫家」包攬「省展」、假公濟私、照顧私門弟子；復在展覽會中，打著「國畫」旗幟，展出「日本畫」……的「傷心」事實；因此，想要藉著畫會的組成，為富有創意的青年畫家，尋求出頭機會，進而發揚「固有文化」與「民族精神」❶。

「五月」組成的決心，則是來自那些譏諷「師大藝術系畢業生，只是好的中學教員，不可能在藝術上有所成就」的刺激，而產生的反應。劉文寫道：

誠然，我們在校修了不少的教育課程，沒有把全部精神花在藝術的學習上，但我們卻是一羣藝術的狂熱者，眼見畢業後就開始的藝術生命，不依附在那些老畫伯門下就沒有出路，這種青年人的苦悶，更促成我們組織「五月畫展」的決心。❶

❽ 《美術》一九五九·二月號，頁一五，中國美術協會。《國立臺灣師範大學校友通訊錄》，「四六級藝術學系」，頁一七〇，國立臺灣師範大學畢業生輔導委員會編印，一九六九。

❾ 同前註，頁一七一。

❿ 顧福生與臺視名記者顧安生係兄弟。

⓫ 王家誠〈介紹「五月畫展」〉，《大學生活》五卷五期，頁三九，一九五九·七·二一。

⓬ 該期頁二一七—二一八。

⓭ 前揭劉國松〈不是宣言〉，頁二七。

⓮ 同前註。

⓯ 同前註。

至於「五月」組成的目的，劉國松清楚的標舉
出三項：

(1)以畫會間的競爭，促使藝術家的努力，存精
去蕪，確立藝術家學術性的身份與地位，進而推動
整個國家的藝術運動。

(2)提供師大藝術系畢業同學，一個發表作品，
展現自我的機會。

(3)藉著年輕人率直而銳利的「感受性」和大膽
而潑辣的「表現力」，去刺激老鍊成型、創作慾消
沈的老畫家⑯。

從劉文所提的畫會組成的動機、決心與目的，
已經明白顯示：即使到了一九五九年的第三屆展出
時，「五月畫會」的組成性質仍與一九五六年「四
人聯展」時，鍾梅音所介紹的學會性質，沒有太大
差異，「爲藝術系畢業的年輕畫家，尋求一個展出
的機會」，和「向先輩畫家證實藝術系畢業學生的創
作能力」，仍然是畫會最基本的訴求；至於「……
藉著年輕人率直而銳利的感受性和大膽而潑辣的表
現力，去刺激老鍊成型、創作慾消沈的老畫家。…
…」云云，則是移植自首屆展出後，施翠峰評介中
的文字。〈不是宣言〉一文中，值得特別留意的，
倒是有兩點：

(1)對「省展」中「日本畫」的攻擊。劉國松對
臺籍「東洋畫」畫家的攻擊，在本書第三章第二節

⑯ 同前註，頁二八。

「正統國畫之爭」一節裏，已經有了詳細的論述；
但在第三屆「五月畫展」的展品中，也不見畫會成
員在「國畫」的創作中，有什麼發揮，但劉國松以
近乎口號的語氣，呼籲要「發揚固有文化與民族精
神」。這份關懷，看似幼稚，日後卻成爲劉氏等人
企圖在水墨世界中再創新局的原始動力。

(2)對「畫會」價值的認定。劉國松提出「畫會
間的競爭，可確立藝術家的學術地位，與推動國家
的藝術運動」的說法，基本上正是李仲生在〈藝術
團體與藝術運動〉一文中的觀點，劉國松與「東
方」成員之間的交往，及李文該文前後兩次的發
表，劉文受到李文的影響，應可肯定。

儘管三屆展出時的「五月畫會」，至少在劉國
松個人方面，對「畫會」組成的積極目的，已有較
深的體驗，對代表權威的「省展」系統，在文字上
也提出相當尖銳的批判，但若根據這些，便認定
「五月」已邁入「前衛藝術」團體的階段，顯然仍
是不足的；至少在這個時候，「五月」仍沒有提出
任何具體明確的現代藝術理念，對「中國美術現代
化運動」中，關於「中國的與西方的」、「現代的
與傳統的」……等論題，也完全還沒觸及。

三屆「五月畫展」之前，「五月」無法形成明
確、突出的藝術主張，除了拘限於畫會組成的原始
性質以外，畫會成員間，原已存在的不同的風格走

向，也是導致「五月」無法提出一個足以統合所有會員風格的藝術主張的關鍵。至於就劉國松和陳景容兩人而論，劉國松在畢業之初，便表現出嘗試混合媒材（如石膏等）及探索「非形象」畫風的傾向⑰；而陳景容則始終堅持著堅實、沈穩的寫實畫風。在顧及畫會全體和諧的情形下，任何一種明確，但也可能有所偏頗的藝術主張，都不可能被突顯的提出，來做為畫會標舉的最高理念。

因此，在論及藝術風格的取向時，劉國松只能自圓其說地寫道：

……我們雖彼此不相似，但卻有一個共通的特色，那就是一種明顯的不衰的生命力，……⑱

拿「不衰的生命力」來做為畫會共通的特色，顯然是缺乏號召力與凝聚力的，事實上，不會有一個畫會會承認自我生命力的「衰竭」。劉國松為了進一步說明畫會的風格走向，他繼續寫道：

……我們既不像印象派的前驅者，畫的東西像是開向陽光輝照的世界的窗子；又非只學著他人的口沫，以標異立奇來制勝，我們忠實於藝術本身，我們各人都走著自己的路⑲。

在當時畫壇以「印象派」風格為創作取向的，大致指的正是日據以來的省籍西畫家；至於「學著他人口沫、標異立奇以制勝」的，是否就是暗指「東方」而言，則不得而知了（依劉氏日後告訴筆者：主要是指此前倡導「新藝術運動」的何鐵華而言）。

但劉文曾對「新」與「不新」，「形象」與「非形象」的問題，提出看法，他說：

……一般人有個錯誤的觀念，認為凡「非形象」的就是「新」的，孰不知「新」是指思想與表現的新，絕不是偏促於「形象」一隅的，形象的改造，絕不能算是藝術的革命性的前進表現，故此，我們的作品，不管有形象，或非形象，都是我們自己觀身所感受到的⑳。

在此，「五月」固然並不非議「非形象」的表現，但對於以「非形象」作為表現唯一手段的說法，顯然也是不以為然的；似乎也唯有如此，才能統合當時「五月」成員間不同的畫風。

第三屆的「五月」成員，又增加了莊喆與馬浩兩著名畫家，由原來的六人，（原名：馬浩智）㉑。參展畫家，由原來的六人，

⑰ Chu-tsing Li, Liu, Kuo-Sung—The Growth of a Modern Chinese Artist, pp. 19-25, The National Gallery of art and Museum of History, Taipei, Taiwan, 1969.

⑱ 前揭劉國松《不是宣言》，頁二六。
⑲ 同前註。
⑳ 同前註。
㉑ 《五月畫展簡介》，一九五九‧五‧三〇《聯合報》六版。

增至八人。在此，我們有必要對三屆「五月」展出的作品，作一考察，以瞭解文字主張，也就是〈不是宣言〉中的說法，與實際的創作表現間，是否有落差的存在？

當屆展出前後，分別有《聯合報》「新藝版」及白擔夫、王家誠、史迪等人，先後發表了評介文字[22]。綜合眾人的評介，以及目前可見的各人當時的作品，我們可將三屆「五月」的畫風，大致分爲：「非形象」、「半抽象」與「寫實」三種傾向。劉國松、黃顯輝屬於第一類；陳景容、顧福生屬第三類；郭豫倫、郭東榮、莊喆、馬浩，則不同程度的介於兩類之間。

對於劉國松的作品，《聯合報》的評文中，指他仍然繼續著非形象的「發現」，感情豐富、色感敏銳，較之前屆的鮮艷，本屆似乎已還歸樸實沈靜，且能深入自然之中，微細觀察[23]。一件題名「雨後霧景」的作品，正是以油彩在敷滿石膏的畫布上，製造出煙霧迷濛的感覺（如圖五七），以抽象的形去意圖捕捉自然的美，似乎是劉國松抽象作品，在早期就已形成的一貫風格。另一件題爲「作品五九─八」的作品，也類似前提之作，全無筆觸，純粹是斑點狀色彩構成的迷霧似的效果。這件作品

圖五七　劉國松(1932─)雨後霧景　布上加石膏、油彩　47×74.5 cm　1959

❷ 同前註，及白擔夫〈五月畫展觀感〉，一九五九‧五‧三一《聯合報》六版、史迪〈小心藝術品的標題──看了五月畫展的意見〉，《筆匯》一卷二期，頁三四，一九五九‧六‧一○，及前揭王家誠〈介紹「五月畫展」〉。

❷ 前揭《聯合報》〈五月畫展簡介〉。

的標題，在劉氏的作品中，是相當特殊的一件，因爲三個展出時，劉氏的其他展品[24]，都冠以文學意味極濃的標題，如「雨後霧景」、「失樂園」，及「剝落的壁畫」[25]等等，展後，史迪曾發表〈小心藝術品的標題〉，建議劉國松放棄暗示性強的文學性標題，改採「作品×年×號」式的純繪畫性的標題，以建立觀眾欣賞現代繪畫的正確態度；他認爲現代繪畫的欣賞，正如同音樂一樣，是靠直覺的。因此欣賞者不能在其中找到「是什麼」，只能說「感到如何」；就如同聽了舒伯特的歌曲，知不知道歌詞，是無所謂的，只要它的旋律打動我們的心房就好了。如果有人要在貝多芬的「月光曲」中找尋月光，那必然要白費腦筋；繪畫也是一樣，它的色彩和線條已經告訴我們許多，實在用不著標題了[26]。史迪強調：

……尤其在現代畫剛剛在中國展開的時候，我們要改變人們傳統的欣賞方法。如果有了標題，很容易使人被標題的舊觀念束縛。[27]

他特別舉劉國松的「失樂園」一作爲例；這件作品，白擔夫與《聯合報》的評文都認爲：是以黑色與青灰之運用，及霉爛之色調，來表達憂傷的情感，是作者透過心靈與感情而產生的作品[28]；史迪看法也相近，但他指出：

……本在表現一種被抑制而滿懷失望的情緒，然而一般人看到標題，就會聯想到米爾頓的「失樂園」那部書，而禁不住要在畫中找尋何者爲亞當，何者爲夏娃，何者爲伊甸園了。這樣就會離欣賞愈走愈遠。[29]

放棄標題，採用編號，以強調繪畫的純粹性的作法，是現代繪畫中一項極重要的觀念，「東方」早在首屆展出，即已廣泛採用，「五月」在進入「畫會活動高峰期」後，致力推展抽象水墨的時期，胡奇中、馮鍾睿、韓湘寧也都採用這種標題的方式，莊喆更是持續使用至目前[30]；相對地，劉國松對這類標題的使用，極爲少見，「作品五九—八」是特殊的一例，到底劉國松這類標題的作品有多少，尚未可知，但可以肯定的：他採用這種標題法的時間，至多不會超過一年，因爲一九六〇年以後的作品，

[24] 同前註。
[25] 前揭白擔夫〈五月畫展觀感〉。
[26] 前揭史迪〈小心藝術品的標題〉，頁三四。
[27] 同前註。
[28] 前揭白擔夫文。
[29] 同註[27]，前揭史迪文。
[30] 李鑄晉〈開拓中國現代畫的新領域——記莊喆畫的發展〉，《雄獅美術》一六五，頁一二二—一二七，一九八四•一一。

又都盡是些「雲與霧」、「我來此地聞天語」之類的標題了，劉國松作品中強烈的文學性，始終是他主要的特色之一，這似乎也正是造成劉氏作品，較容易被一般欣賞者接受的原因之一。劉國松作品另一使用編號的時期，則是在一九六九到一九七二年間的「太空畫時期」，有「太陽×號」及「地球何許之×」等標題，顯然有所不同；在劉氏可見作品，「作品五九─八」是僅見的使用純編號的一張，這也是臺灣推展現代繪畫時期，劉國松相當與眾不同的一點。

三屆的「五月」展出，《聯合報》評文也指出：劉國松實在是在半真實、半幻夢中向前行進 [31]；王家誠一文，實際是出自劉氏本人的手筆 [32]，在這篇文字中，他特別強調：由於在根底上，作者對於素描及構圖都具有穩固的基礎，在新技巧的表現上，也就不至於有「故弄玄虛」之處 [33]。可見對「素描基礎」的看重，也就是避免「故弄玄虛」的嫌疑，是當時劉國松心中牽掛的問題。

當屆另一位從事非形象創作的，是黃顯輝。黃氏參展「五月」前後只有三屆（二─四屆），成績有限，但可作為瞭解「五月」初期走入抽象時的一般風格的參考。黃氏二屆展出時，作品還是屬於寫實的作風，到第三屆時，才一變而為非形象 [34]；王家誠一文形容他的作品：活躍於畫布上的綠色間，滲著各種新的技巧，是與奮的、歡躍的、跳動的生命與力的表現；由於作品大都偏向理性而重感情，所以能給予觀眾無比的溫暖和安慰 [35]。白擔夫也指黃氏「人與自然」一作，是著重於氣氛的控制 [36]，因為黃氏的作品，目前已無法得見，其體的手法無法具體瞭解，但對文學感覺、畫面氣氛的強調，似乎是這個時期「五月」非形象作品共通的特色，至於「東方」同時期所強調的「思想性」、「民族性」（如以毛筆、墨水為工具去追求）和「構成性」，則在「五月」的作品中並未發現。

三屆「五月」展品中，採取完全寫實手法的，是陳景容與顧福生二人。陳景容作畫態度嚴肅而執著。王文指稱：景容善於運用沈重而凝鍊之團塊（Mass），表現事物在時空中的「質」與「量」的實感 [37]。

《聯合報》也稱許他是：通過院體的技

㉛ 前揭《聯合報》〈五月畫展簡介〉。
㉛ 一九八七年十月十四日訪問王家誠。
㉜ 前揭王家誠文，頁四一。
㉝ 同前註。
㉞ 同前註。
㉟ 前揭白擔夫文。
㊱ 前揭王家誠文，頁四○。

圖五八　陳景容（1934—）夜　布上油彩　1980

巧，顯現厚重、堅實的寫實作風❸。當屆展出的「羣像」、「Ｃ小姐」、「彈吉他的人」……等，多是以人物為題材，筆觸和色彩的運用，都傾向於含蓄、穩重與堅實❸，《聯合報》指出陳的調子美，只是畫面有著過多的暗面❹，這一畫面特色，在陳景容日後漫長的創作歷程中，都沒有改變（如圖五八），陳是典型臺灣人篤實、沈毅的性格的表現，隱隱中和日據以來臺籍畫家的藝術態度，有著相通貫連的地方。

顧福生也喜愛人物和靜物的題材，《聯合報》指出顧氏的畫風，在形態、技法上，都煥然一新，認為是走著「新寫實」的路子，在線與面的交互重疊中，以平面推出空間，色感清新，而略帶感傷❸。王文也形容顧氏的作品：予人輕清、柔和、明朗而靜穆的美感，完全沒有令人窒息和煩惱的主題；同時，顧氏嚴守形式美的規律性，表現了美學上的「優美」典型，王文說：「讀其畫，如同在深秋的月明河岸，一縷西風送來幾聲飄渺的晚笛。」❹

參展的另外四人：郭豫倫、郭東榮、莊喆、馬浩，則在形象與非形象之間，作較廣泛的探索。

王文指出：郭豫倫的作品未具統一面目，形象的變化，顯然是作者的興趣所在，觀念上則在企求單純、均衡的構成性❸；《聯合報》也認為：郭氏正在努力發見自己，但或許還需要經歷一段長久的時期❹。白擔夫則描述了郭氏的幾件作品，指出：「建築一」是描寫朦朧睡眼中的屋頂，單一的線條，純色的間塊，表現了混濁都市在早晨的清新，有祥和、厚重的感覺。「漁家」一作，母子的親情，暗調寫出了漁人們的落魄，黑貓象徵命運的嘆息。「窗前」一作，紫黃交替，金魚和變形的魚缸都有

❸前揭《聯合報》〈五月畫展簡介〉。
❸前揭白擔夫文。
❸前揭王家誠文，頁四一。
❹同前註。
❹同前註❸。
❹前揭《聯合報》〈五月畫展簡介〉。
❹前揭《聯合報》〈五月畫展簡介〉。

很好的表現[45]。總之，郭豫倫大致係以較自由的手法，表現真實具體的景物。

郭東榮的色彩活潑、清新，是他作品主要特色。水彩喜歡以水份渲染，再加以強力大筆觸勾劃物象，技巧成熟[46]。王文指出：東榮意在追求自然的均衡美與規律美，所表現的精神內容，富暗示性，使人極清楚地感到作者主觀情緒與內心的感受，尤其是他的色彩富於主觀，更加強了作品的感動力[47]。

莊喆也偏重風景題材，作風介於半寫實、半象徵之間的「折衷主義」[48]。作品富文學性與悲劇性，善於描寫老年人的孤寂與死亡的悲愴[49]；《聯合報》認爲莊氏正在形式的探討中，努力闖出一條自己的道路[50]。這是莊喆作品的首次參展，由於畫面內涵的豐富，馬上引起了畫壇人士的格外注目。白擔夫稱許他的「船與海」一作，「放射了異彩」[51]，楚戈則在數年後，仍記憶猶新的論及莊喆當年畫面所流露的感覺，說：「畫面是褐色的廣漠與陽光照射下的寂寞感覺，顯出他一開始就是一位很『用心』的畫家。」[52]一件作於一九五八年的作品「月光下」，可算是這一時期畫風的代表。

馬浩與莊喆同學，都是師大藝術系四七級的校友，日後成爲莊喆夫人，專事陶藝創作。三屆「五月」的展出，馬浩雖然是唯一的女性，但並未表現屬於女性特有的纖細與嬌柔，而是從立體主義中蛻變出來，自由構圖，在分割的技巧上，顯現相當的獨立性[53]。

整體而言，三屆以前的「五月畫會」的成員作品，既有學院訓練的基本素養，又有企求變革的新意，但若從一九六○年以後形成風潮的「現代繪畫」思想而言，「五月」儘管有劉國松等一兩位成員，私下從事些嘗試探索，但都尚未達到深切體會認同的境地，更遑論提出較具份量的作品，「五月畫會」如謹守這樣的條件，即使日後持續發展，充其量也僅成爲一個師大校友的聯誼性團體，無法與「東方」一爭長短；因此，以日後人們口中談論

[53] 前揭王家誠文，頁四一。
[52] 楚戈《二十年來之中國繪畫》，前揭《審美生活》，頁一四。
[51] 前揭白擔夫文。
[50] 前揭《聯合報》〈五月畫展簡介〉。
[49] 前揭白擔夫文。
[48] 同前註。
[47] 前揭王家誠文，頁四一。
[46] 同註。
[45] 前揭白擔夫文。

或認識的「五月」而言，三屆以前的「五月」乃是停滯在「畫會目標摸索的時期」；「五月」的真正具備一個「前衛性」繪畫團體之雛型，進而達到活動的高峰，則是一九六〇年第四屆展出以後的事。

二、畫會活動的高峰期

「五月」在一九六〇年以後進入「畫會活動的高峰期，聲勢逐漸凌駕「東方」之上，是受到許多主、客觀因素的交替影響所致，此處至少可舉出如下幾個方面的因素：

一是無可諱言的受到了「東方畫會」與歐洲現代畫家數度聯展的啟發與刺激。

二是前提一九五八年六月間，我國旅法抽象畫家趙無極應邀訪美，路過日本、香港，對臺灣年輕畫家所產生的衝擊與影響[54]。

三是做為「東方」「五月」支持者的張隆延教授，在《文星》雜誌上所發表的一系列有關《草書與抽象畫》[55]、〈書道與無定象畫〉[56]的文章，一方面對「抽象畫」理論予以正面積極的肯定，另一方面也對中國的書法藝術賦以嶄新、活潑的生命，對劉國松等正在思考抽象問題的年輕畫家，產生了重要的啟導作用。

四是做為「五月」活躍份子，以文字為「五月」尋求注目、認同的劉國松，由於先後服務成大、中原兩校建築系，受到建築學界思索「現代中國建築風格」的啟發、影響，確立了「材料特性不可取代」的理論後，信服「建築上不能以鋼筋水泥來假造木造中國傳統建築的效果」的說法，終於放棄了以石膏、油彩仿效宣紙、水墨的嘗試，重新返回水墨、宣紙的世界，進行各種形式、技巧的更深層的試驗[57]。劉氏的覺悟與堅持，對一九六〇年以後「五月」的整體走向，無疑具有強烈的領導與示範的作用。

除此以外，一項「非繪畫性」的因素，卻是足以具體影響畫會走向的關鍵，那便是做為「五月」創始人，卻始終堅持寫實路線的陳景容的脫離畫會。一九六〇年，陳氏赴日留學，終於永久脫離「五月」，相對地，亦促使「五月」得以在劉國松較無顧忌的努力統合下，提出足以與「東方」相爭衡的、明確的「現代繪畫」（尤其是抽象水墨）理論。換句話說，正由於始終堅持寫實畫風的陳景容的離開，使得「五月」內部，在創作表現上，得以以一種更具實驗性的現代繪畫理論，加以統合。至

[54] 參本章第一節。

[55] 《文星》二四期，頁二八—三一，一九五九·一〇·一。

[56] 鬱翁為張氏筆名，該文發表於一九六〇·二·一一—一六《聯合報》六版「藝林瑣談」專欄。

[57] 劉國松《重回我的紙墨世界——我創作水墨畫的艱苦歷程》，《我的第一步（下）》，頁二二四—二二五，時報文化，一九七九·一。

於在三屆「五月畫展」中，也展現現寫實畫風的顧福生，則早在一九六○年年初，已完全走向「抽象形式」的追求，他與劉、莊，和「四海」的胡奇中、以及較資深的席德進等人，都以抽象風格入選國立歷史博物館選送巴西聖保羅的國際現代美展，顧氏作品後來更在該展中，獲得「榮譽獎」[58]，凡此，都對「五月」的走向更積極的「抽象性」現代繪畫表現，有著重大的鼓舞作用。趙敬暉就曾為文指出：

四十九年（按：即一九六○年）的第四屆畫展在五月本身來說也是一個奪目的里程；在先他們多少都受著自然形象的羈絆，於此卻幾乎是同時的予以擺脫而進入抽象的世界了！[59]

綜觀一九六○年到一九六四年「五月畫會」活動高峯時期的五年間，另有如下數起事件，對畫會而言，也特具深刻意義：

首先是一九六一年，胡奇中、馮鍾睿的加入「五月」。胡、馮二人原是「四海畫會」的成員，該會的前身是「海軍四人聯合畫展」，一九五八年五月首展於臺北新聞大樓[60]；擁有會員：孫瑛、馮鍾睿、曲本樂、胡奇中等四人；一開始該會便以鮮明的革新畫風，引起注目，其中尤以馮、胡兩人的抽象畫風，特別突出，馮氏展出的十六幅油畫，標題全為「繪畫」，陶克定的評文中，稱他是：想以單純的彩色組合，顯示一種原始稚拙而神秘的美[61]；胡氏則以「優美和諧的色調」見長，陶文說他的作品是：「像幔上一層輕紗，有東方淡雅飄逸的美感。」[62]

胡、馮兩人的加盟「五月」，以出身海軍的背景打破了「五月」始創時，協議以師大藝術系校友作為入會資格的約定；這也正是顯示「五月」已從初期「以校友為組合對象」的聯誼性質，轉化為「以藝術理念及成就做為入會考慮」的另一個成熟階段。

其次是一九六二年，師大藝術系教授廖繼春、孫多慈，資深畫家陳庭詩、楊英風，以及美學教授虞君質、張隆延的或參展，或名列會籍。由於這些年長畫家、師長的加入，使「五月」獲得了臺灣「現代繪畫」正統、主流的地位，楚戈、李鑄晉等都稱美一九六二年的六屆「五月畫展」，是「五月」的

[58] 〈巴西聖保羅國際藝展，顧福生獲榮譽獎〉，一九六一‧一二‧一四《聯合報》八版。
[59] 趙敬暉〈送五月畫會作品赴美〉，一九六二‧五‧二三《聯合報》八版。
[60] 陶克定〈評四海軍的聯合畫展〉，一九五八‧五‧一九《聯合報》六版。
[61] 同前註。
[62] 同前註。
[63] 前提楚戈〈二十年來之中國繪畫〉，頁一七；及 Chu-tsing Li "The Fifth Moon Group of Taiwan", The Register of the Spencer Museum of Art, Vol VI, No.3 pp. 45, 1986.

黃金時代」[63]。「五月」的聲勢在此時期達到了顛峯，展出地點也堂堂進入了臺北國立歷史博物館的國家畫廊[64]。但若嚴格而言，眞正的「第六屆五月畫展」事實上並未舉行，而是以歷史博物館主辦的「現代繪畫赴美展覽預展」來替代，展覽揭幕式相當隆重，由敎育部部長黃季陸主持；揭幕式後，並和越南來訪的藝術家、音樂家和建築學者等十七人舉行「現代藝術座談會」[65]。

　因此，「五月」畫會在它活動高峯的時期，結合了多方面的支援力量，在聲勢上固然具備不可輕忽的實力，但相對地，它革命性、變革性的「前衛」訴求，在實質上已減弱許多。

　第三，一九六一年到一九六二年間，臺灣畫壇爆發的「現代畫論戰」，在「抽象」與「具象」之間，引起了強烈相左的意見，並進而牽扯上敏感的政治問題，關於此，本書第五章第二節將有更詳細的論述，此處可先提出的是，就是在這個爲「現代畫」問題激烈爭辯的時期，「五月」的劉國松身先士卒，勇敢地以他犀利的文筆，對質疑的力量，提出有力的回應，無形中也使「五月」在這「活動高峯期」，取得了爲「現代畫」發言的地位，相對地奪去了「東方」在當時社會的「前衛性」代表地位。

　除了以上幾起事件，展現出「五月畫會」在「活動高峯期」強韌的實力以外，就一個推動新興理念的藝術團體而言，實際的藝術表現，才是畫會活動達於高峯的具體表徵。

　從一九六○年至一九六四年間，「五月畫會」的歷屆展出，也顯現了卽使「東方」也無法比擬的統一風格與理念。這種統一風格與理念的形成，一方面固然是成員創作上的自覺與開發，但余光中的居中點明啟導，也是不可輕忽的外塑力量。

　在「五月」畫會活動高峯時期，余光中除了與畫會成員，有極親密的私人交往以外，更撰寫了大量的評介文字，對「五月」的作品予以有力的闡釋與宣揚，其中最具份量的文字，如：一九六二年（六屆）的〈樸素的五月〉[66]、一九六三年（七屆）的〈無鞍騎士頌〉[67]，以及一九六四年（八屆）的〈從靈視主義出發〉[68]等文。余光中以他詩人的筆調，敏銳的感受和精確的辭彙，爲「五月」畫會活動高峯期的展品，做了最好的傳譯與介紹，尤其余氏在評文中，更進一步的點明了「五月」作品中潛

[64] 于還素〈新藝術新希望——看現代繪畫赴美預展〉，一九六一·五·二二《聯合報》八版報導。

[65] 余光中〈樸素的五月——「現代繪畫赴美展覽預展」觀後〉，《文星》五六期，頁七○—七二，一九六二·六·一。

[66] 余光中〈樸素的五月——五月美展短評〉，一九六三·五·二六《聯合報》六版。

[67] 余光中〈無鞍騎士頌——五月美展短評〉，一九六三·五·二六《聯合報》六版。

[68] 余光中〈從靈視主義出發〉，《文星》八○期，頁四八—五二，一九六四·六·一。

藏的「東方」特色：「單色」、「虛白」、「靈視」……等等，余氏所認爲原來就存在於中國古典藝術精神中的素質，都成了「五月」刻意闡揚的特色。「作品」與「評文」在兩相互動的激發下，形成了「五月」鮮明統一、又具特色的作品風貌與創作理念。

在一九六一年的評文中，余光中已明確的指出「五月」展品中的兩大特點，分別是：「絕對的抽象」與「抽象的表現主義」❻❾。他在追述西方抽象主義的發展源流後，指出：當代的抽象畫家多少都受過東方抽象精神的洗禮❼⓿。因此他認爲：當代中國的前衛畫家實在有極好的理由，從事抽象畫的創作，而且應該做得更好❼❶。

在隔年（一九六二年）的評文中，余光中更進一步的提出了「樸素」的論點，他認爲這兩個字正足以涵蓋當時「五月」畫展絕大部份作品的風格；他解釋道：

……我說「樸素」，是因爲，除了少數例外（例如廖繼春先生），這次展出的作品都是純抽象的，而且是單色的（Monochromatic），而且是以灰黑爲主調的單色。❼❷

余光中認爲：在近代畫的色彩發展史上，從康斯泰堡、戴拉克魯瓦、巴比松派，一直到印象派，都是朝著對比鮮麗的複色（Polychromatic）領域前進；梵谷、塞拉在這方面已走到了極端，到了野獸主義，簡直「把顏料匣打翻了」。此其間，只有塞尚較傾向樸素的單色，等到立體派出現，野獸派的複色開始爲單色所代替。然而立體派繁複交疊的幾何形又妨礙了單色的統一；於是出現了德洛內（Delaunay 1885-1941）的奧菲厄斯主義（法Orphisme）和意大利的未來主義，以如虹的光譜來彌補立體單調的缺憾，甚至在抽象早期，康定斯基、克利、米羅、馬林等，仍是以彩色的繁複爲重；直到深受東方影響的哈同、克萊茵，以及帕洛克的出現，樸素的單色才成爲抽象的最純粹表現❼❸。余光中指出：六屆「五月」展出，最值得留意的，就在「頗饒東方趣味」❼❹，而這趣味的形成，則與大量的使用單色（尤其是黑色）有著密切的關係❼❺。余光中認爲這種傾向，並不是偶然的，而是一種普遍的「東方的自覺」❼❻。

❻❾ 余光中《五月畫展》，《文星》四四期，頁二五，一九六一·六·一。
❼⓿ 同前註。
❼❶ 同前註。
❼❷ 前揭余光中《樸素的五月》，頁七〇。
❼❸ 前揭註，頁七〇—七一。
❼❹ 同前註，頁七一。
❼❺ 同前註。

在一片追求「現代」的努力中，被西方全面同化的危機，是許多有識之士所一再警惕、憂慮的，「五月」既能尋回屬於「東方」的路向，產生自覺，自然是可喜的現象。但是，這種「東方」的現代，與「東方」的傳統，是不必然完全相同的，如果說「回到東方」只是「回到傳統」的另一說法，則又顯得毫無意義。因此余光中也提醒說：

東方是靜的，可是出現在現代畫中的東方應該是凝鍊、堅定、充實的靜，不是鬆散、游移、空洞的靜。這種靜，應該是富於動底潛力的靜，而不是力的鬆懈，應該是力的平衡，而不是動的終止。抽象的東方是高度的東方，也是最難把握的。[77]

在這段文字裏，顯示了余光中清晰、理性的概念，一方面為「五月」的創作尋出了理論的基礎，一方面也為「東方的自覺」，指出了具體的方向。余光中筆下的「東方的自覺」，既是世界藝術潮流的最新發展，在西方美術發展史上，有它一系相連的脈絡；同時又可顧及藝術追求的民族性，而且不與傳統的、失去活力的藝術同流，顯然是十分難得的。

從早期純粹對「西畫」的研求，到這個時期的「東

❼❻ 前揭余光中〈無鞍騎士頌〉。
❼❼ 同前註。
❼❽ 同前註。

方的自覺」，無疑是「五月」得以主導中國現代繪畫的一個重要的改變，也是「五月」所倡導的「現代繪畫」，得以在「中國美術現代化運動」的大潮流中，顯現它非凡意義的關鍵所在，而這當中，余光中的貢獻應該是可以肯定的。「東方的自覺」在余氏的解析下，成為六屆「五月」展出最大的成就。

一九六三年的七屆展出，余光中繼續為「五月」的展品，尋找價值，甚至認為「五月」作品的成就正可以挽救西方的「現代」於危途。余氏認為：西方的現代繪畫，就他個人的感覺而言，不論是「德庫寧的醜惡如食屍鬼的女人，未來主義的千利的杯弓蛇影，巴洛克的漁網構圖等等」，都令人感覺不樂；他說：「這些畫都太假作、太繁瑣、太過火了。」[78] 相對地，他稱道「五月」的作品，說：

……無論是作品的本身，或是畫家們已經發表的主張，都說明了我國的青年畫家們已經突破了西方的幾何八陣圖，爬出了複色的顏料罐，已經超越了西方的繁雜、喧囂，與混亂，而進入一種以靜馭動，以簡馭繁，以我役物，以流露代替表現的穩定的境界。[79]

因此，「五月」表現在畫面上的：「是單色的樸素，不是複色的繽紛，是線條的律動，不是線的噴射。」[80]，他讚揚「五月」的單色，說：

……五月畫家們用的是黑色。黑為眾色之王，最樸實，最莊嚴，最耐看。然而五月的畫家們不但畫黑，而且畫白；畫面上留下豪爽慷慨而開朗的大幅空白，所以畫黑即所以畫白，亦卻「以不畫為畫」。[81]

余光中肯定：這是中國畫家所以勝於西方畫家的高明之處，他說：第六屆展出時，「五月」已在「東方的覺醒」上初露端倪，七屆的展出，則是「更向前推進了一步」[82]。

到了一九六四年的八屆展出，余光中為「五月」所建構的創作理論，更形完備，〈從靈視主義出發〉是余氏為「五月」撰就的一篇集大成論文，也是臺灣「現代繪畫」發展期間，最具份量，同時又能兼顧西方與中國、現代與傳統的一篇重要藝術論文。

在這篇文字中，余氏不再僅在單色、虛白的形式上著眼，而能更深一層的從藝術創作的理念基礎，尋求更堅實的依據；他提出了「靈視」（Psychic Sight）二字，來作為瞭解現代繪畫，尤其是「五月」所從事的「現代繪畫」的「不二法門」[83]。

按照余文的解釋：「靈是靜的，是我與道融合無間的境界。視是動的，是我與物接觸之過程。[84]「靈視」正是「我」藉「內在的觀照」，去認識「道」的活動；這也正是抽象繪畫創作活動的本質。簡單地說，抽象繪畫乃是一種不依存於外在的對象的「靈視」世界[85]。

余氏此文，長達六千餘字，同時發表在國立藝術館為「五月畫展」所出版的《五月畫集》[86]的序文，以及十四卷二期（總號八十）的《文星》月刊上，文中充分顯示一九六〇年代臺灣，一位熱烈支持「現代主義」的論者，如何「不滿意野獸主義以後的高度繽紛的色彩與形象」[87]，覺得「未來主義

[79] 前揭余光中〈從靈視主義出發〉，頁五一。
[80] 前揭余光中〈從靈視主義出發〉，頁四八。
[81] 前揭註。
[82] 同前註。
[83] 同前註。
[84] 同前註。
[85] 同前註。
[86] 同前註。
[87] 《五月畫集》，國立臺灣藝術館，一九六四·五。

對於戰爭和毀滅的崇拜是可恥的」[88]，視達利的作品為「高級的魔術」[89]，罵「普普藝術」是「自欺欺人的『國王的新衣』」[90]，卻獨鍾於「抽象主義」純淨、玄妙的「靈視世界」。

余光中的標舉「抽象主義」，主要是基於他對「東方古典傳統」創作本質的認同，而同屬「抽象主義」領域中的「幾何的抽象主義」固然不是他認同的典範，「抽象的表現主義」也不是他理想中的手法和精神，由是之故，余氏乃獨創了「靈視主義」（Clairvoyahcism）這一名詞，推舉五月畫會畫家們所呈現的，正是一種「守有限而遊無限，執有臨無」的境界，也正是中國傳統「以不畫為畫，以無為為有為」的古典藝術精神。

余氏前述主張，對戰後臺灣現代繪畫運動的重歸中國「古典精神」，進而突顯了「水墨」的地位，造成一九八○年代普遍的現代水墨嘗試，實具有重大的影響。但在余氏強有力的理論宣揚下，由於臺灣藝術理論界的貧乏體質，也窄化了「現代主義」的內涵，終至迫使一九六○年代的「現代繪畫」幾乎成為「抽象繪畫」的同義詞。

余光中對「五月」的支持與情感，都是熱烈而

固執的，但相對於許多既支持「現代畫」，又忙著為「傳統畫」作序寫評的「藝術評論家」而言，余光中的執著，雖被某些人士，批評為「與劉國松一搭一唱，同樣的專橫，一色的霸道。」[91]卻更能顯出他明確、統一的藝術觀點，具備藝評者誠實、獨立的優秀品格。

在八屆展出的前夕，余氏對「現代主義」的前途，充滿了樂觀的期待，在現代詩、現代小說、現代音樂與現代繪畫的蓬勃朝氣中，他預見了「中國文藝復興」的美麗遠景，他以欣奮的心情，形容這是「偉大的前夕」[92]，他說：

三閭大夫會見彭咸的前一日，現代畫的「無鞍騎士」們在臺北市省立博物館，展現了他們靈視生活的境界，使我們在這偉大的前夕，窺見了另一個偉大的前夕——中國現代畫、現代詩、現代小說的成長，已經引導中國的文藝走向一個嶄新的時代。現代詩朗誦會、現代小說朗誦會、五月畫展，這一切都使我們意識到，自己正面臨史無前例的大轉變，這一點，爭奪「桂冠」的詩翁詩叟們不

[88] 同前註。

[89] 同前註。

[90] 余光中《偉大的前夕——記第八屆五月畫展（上）》，一九六四‧六‧一七《聯合報》八版。

[91] 林惺嶽《臺灣美術運動史⑤》，《雄獅美術》一七○期，頁四四、一九八五‧四。

[92] 前揭余光中《偉大的前夕》。

會明白，傳衣授缽的畫師畫徒們不會明白，為女演員加冕的教授名流們更不會明白，但是下半個世紀的中國文化史將斬釘截鐵地予以肯定。❽

余光中這種信仰式的熱情，鼓舞了現代藝術家們無比的信心，余氏稱美八屆「五月畫展」，是藝壇大事，其可稱美處，不僅是在創作上的成就，同時更因為他們在創作上表現出的成熟思想❽。余光中說：

……在本質上五月畫會的「無鞍騎士」們既非國畫家，亦非西畫家，更非東洋畫家。他們接受了充份的西方藝術，同時更認識了中國藝術的真正精神。在這種條件下去創造，他遂成中國的現代畫家。他們的作品中泯滅了國界，而不是在邊界上從事國際走私。❽

余光中為「五月」畫家，所立定的「中國的現代畫家」的地位，是無與倫比、無可取代的。「五月」在余氏的解析、整合下，成了一個風格清晰可辨、思想齊一貫連的整體；這種情況，對「五月」的取得一九六○年代臺灣現代畫壇的主導性地位，固有助益，另一方面，卻也顯示出「五月」蓬勃奮發的新銳朝氣，已達到逐漸僵化、停滯的境地。一九六五年以後的「五月」，終於走向崩解離析的地步，

❽ 同前註。
❽ 同前註。
❽ 同前註。

成員各自發展自我獨特的面貌，每年聯展，徒成具文，不具實質意義，「五月」已名存實亡。

在一九六一年到一九六四年，「五月」畫會活動的高峯時期，除了余光中的為文支持以外，「五月」成員本身的幾支健筆，與臺大美學教授虞君質，教育部國際文教處處長張隆延等人，也都發表了相關的藝術論文，對風潮的形成，產生影響。

「五月」中的健筆，首推劉國松，早在一九五○年代末期，劉國松一方面以他保守、正統的「國畫」觀念，攻擊「省展」中的東洋畫家，先後發表多篇措辭強硬的文章外；另一方面，也以平實穩健的筆調，介紹了西方的藝術思潮，較重要的幾篇，都發表在《筆匯》、《文星》兩雜誌，如：

〈野獸主義〉（《筆匯》一：四，一九五九・八・一五以「魯亭」筆名發表）

〈論立體主義〉（《筆匯》一：七，一九五九・一一・一五）

〈未來主義與繪畫〉（《筆匯》一：九，一九六○・一・二○以「魯亭」筆名發表）

〈現代繪畫的本質問題〉（《筆匯》一：一二，一九六○・四・二七）

〈論抽象繪畫的欣賞〉（《文星》六：四，一九六○・八・一）

「創新」的「現代畫家」的形象。至於對某些真正深入西方美術史實研究的人士而言，他們清楚瞭解：西方當時的藝術潮流，事實上早已超越了「野獸派」「立體派」的階段，而進入另一個更具探索性與實驗性的「現代主義」階段。「現代主義」並非一個專門的藝術流派的名稱，它並沒有固定的藝術主張或創作形式，而是一種具有時代思想脈動的表現本質。圈99。即使劉國松個人也深切明瞭這一點，因此在創作上也嘗試著進入「非形象」風格的探索，但如前所述，由於三屆以前「五月」風格的多樣化，劉國松對「非形象」的現代繪畫主張，僅能探取較為保留的態度。

到了一九六一年的五屆展出時，劉國松已在目錄序言中，明白的標舉「抽象主義」的鮮明旗幟了，他說：

六十年代，抽象的旗幟已普遍的豎立於每一自由國家之壇上。其本身所代表的強有力的象徵：就是自由。在中國，不管被稱爲前衛的，或覺醒的一代，年輕的藝術工作者，是站在傳統之繼續，以及新傳統之型造的出

等等，而同時期，一向在報刊上大力介紹現代繪畫的「東方畫會」的蕭勤，已極少再有文章發表圈96。

從內容上看，初期劉國松所介紹的西方藝術，大都偏重於後期印象派以後、達達主義之前的部份，對抽象主義的介紹，則最早於一九六〇年八月。以這些內容，相較於蕭勤、霍剛等「東方畫會」所引介的西方藝術新潮，如：空間派、非定形派等觀念，顯然是屬於保守的。

前提的黃博鏞曾說過：首屆「東方畫展」之前，國內缺乏對這一段落（即後期印象派至達達主義）藝術的介紹，因此突然面對首屆「東方畫展」前衛性的作品時，勢必要茫然而不知所以；但事實上，早在「東方」首展之前，何鐵華的《新藝術》雜誌，或李仲生的大量介紹文字，即已側重於此一時期藝術思想的介紹，只是當時保守的社會風氣，與閉塞的畫壇氣氛，致使李氏等人的文章，未能引起普遍的重視。等到劉國松二度介紹這些事實已成歷史的西方藝術思潮時，一則風氣已開，二則劉氏的介紹更具系統與深入，反而較能吸引當時一般人士的注目，並視爲「合理」、「可接受」的新潮，無形中也奠定了劉氏「前進」、

圈96 蕭勤〈「東方畫會」對中國現代藝術的影響〉，前揭《現代繪畫先驅李仲生》，頁九二。

圈97 黃博鏞〈繪畫革命的最前衛運動──兼介東方畫展及其聯合舉辦的國際畫展〉，一九六〇‧一一‧一一《聯合報》六版。

圈98 蕭勤密集的藝術新潮報導，在一九五九‧一‧二六〈另藝術與我國傳統藝術的關係〉（《聯合報》七版）後，即告中斷，此後只有一九六〇‧一一‧二〇發表〈評介威尼斯從自然走到藝術中去的展品〉（《聯合報》六版），及一九六三‧七‧二八的〈現代與傳統──寫在龐圖作品在國內展出前〉（《聯合報》八版）二文（參前揭作者所編「戰後臺灣現代繪畫運動文獻編年」）。

同年，劉氏投入「現代畫」論戰，更是為了維護「抽象畫」的價值，奮戰不懈。劉氏個人在這一時期，言論上的進程是極為明顯的，楚戈認為劉氏的這種轉變，「一方面是看準了世界潮流的趨向，一方面也是他在審美上的一種進步。」[100]

在強調純粹抽象化的過程中，劉氏對傳統的態度，已和此前他在攻擊「東洋畫」時，一味維護傳統的立場，有所修正，他說：

我們承認並強調民族性的存在及其獨特優越的發揮。但顯然不是傳統形式的外表，而是作為內在動因的根本區別。……我們並認為背叛、破壞與再建是同時著手的。……我們相信一部人類藝術史必將如是向前開拓，永無止境的延續下去。[101]

這種視「背叛、破壞與再建」是同時著手的想法，與此前劉氏正統、保守的國畫觀，顯然有極大的差異，「塑造新傳統」的企圖，也顯示他對「舊傳統」的懷疑與揚棄。

到了一九六三年的七屆展出時，劉國松對那些自命為「傳統大師」者，提出更明白的批判，指責他們表面上高呼傳統，實際上則是背叛傳統，因為不能掌握傳統的真精神，就是背叛傳統。至於傳統的真義何在？劉氏簡明的指出：即在一個「變」字。他引《易經》上「天行健，君子以自強不息。」「窮則變，變則通，通則久」的道理，說明唯有「變」，才是宇宙間的天理，不變即違背天理；違背天理即不能生生不息，即死滅[102]。

「變」的方向，應如何呢？劉氏說出「會員們一致的看法」是：

繪畫應求其自身的獨立，這種獨立應由物象的減小，而達到藝術的增大。[103]

在「由物象的減小，而達到藝術的增大」的最高原則下，「物象」與「藝術」遂成為相互消長的兩個極端。這種推論，與劉氏另一視「寫實為小孩扶欄學步，抽象才是完整成人」的說法[104]，都有他偏頗、粗疏的嫌疑，但在一九六○年代中期，卻成為「五月」會員們一致信仰的最高理念。

此前一年，余光中已提出「東方自覺」的論點，劉國松在此也予以進一步的闡釋、附和。他認

發點。[99]

[99] 《第五屆五月畫展》（展出目錄），一九六一・五。

[100] 前揭楚戈《二十年來之中國繪畫》，頁一一六。

[101] 前揭《第五屆五月畫展》（展出目錄）。

[102] 劉國松《無畫處皆成妙境──寫在五月美展前夕》，《文星》六八期，頁四三，一九六三・六・一。

[103] 劉國松《繪畫的晤談──從劉獅先生畫魚展談起》同前註。

[104] 劉國松《繪畫的晤談──從劉獅先生畫魚展談起》，原載一九六三・三・一九─二○《聯合報》八版，收入前劉著《中國現代畫的路》，頁六七

為：談中國現代繪畫的創作，就不能不先行了解支配中國文學藝術的哲學思想；其中尤其以老莊思想對「抽象繪畫」的啟示最大。他指出：中國繪畫在受到莊子「虛室生白」與「唯道集虛」的思想影響後，畫家便「……再也不肯讓物的底層黑影填實了物體的面，佔滿了畫面的空白。」[105]劉文列舉中國古代的畫論，說：「即其筆墨所未到，亦有靈氣空中行。」「虛實相生，無畫處皆成妙境。」[106]「今人用心在有筆墨處，古人用心在無筆墨處，這種精神，都在強調藝術境界裏的虛空要素，表現在中國的詩詞、繪畫、書法中，則都著重在空中點染與搏虛成實的高超手法，使詞境、詩境與畫面、字面，同樣有空間、有蕩漾，以達到形上的抽象境界，表達出中國人特有的宇宙意識[107]。

基於上述的精神，劉國松指出：中國畫家一向講求的是「視之不見，聽之不聞，搏之不得」、「於空寂處見流行，於流行處見空寂」之道，正是此「道」，構成中國人的生命情調和藝術意境，它是中國畫家畢生追求的目標，也是抽象畫家最大的願望。劉氏在結論中指出：

畫面上留空白已成為第七屆「五月美展」的特色，這是我們悟「道」後共同的追求，雖然每人的表現不一，但留虛白的底是相同的。這或者可以說明「中國現代繪畫」之所以為「中國現代繪畫」，而異於其他「西洋現代繪畫」的理由吧！我們的畫今後向國際藝壇進軍，不再表示「你們會的我們也都會」，而要向他們發表我們的理論，宣示我們的目標，並且要告訴他們，我們的作品是我們中國人所獨有的，而是世界所新創的。[108]

比起劉國松的豪邁、自信，莊喆則顯得較為含蓄、內斂，且富於自省。在數量上，莊喆發表的文字，不若劉氏的多，但在內涵、思想上，莊喆實在更具備沉潛深刻的特質，以席德進自信、不服人的性格，亦不得不稱讚莊喆：「文章很好，肚子裏有點東西。」[109]

莊喆最早的一篇藝術文章，發表於一九六○年三月號的《筆匯》雜誌，題名〈超現實主義的繪畫

[105] 前揭劉國松〈無畫處皆成妙境〉頁四四。
[106] 同前註。
[107] 同前註。
[108] 前揭《席德進書簡》，頁一二二。
[109] 《筆匯》一卷一一期，頁一三—一八，一九六○‧三‧二八，收入莊喆《現代畫繪畫散論》，頁九一—二二，文星，一九六○‧六‧二五（出處誤作《筆匯》二卷三期，一九六○‧一○‧一）另莊喆有譯稿〈繪畫的現勢〉，文
[110] 發表於《筆匯》一卷三期，一九六○‧七‧一五。

……我要嘗試從東方傳統走出來，與西方成

為平行的東方畫系，而非跟隨。⑮

王氏主張在繪畫中呈現創作者個人的「天性」，而

此「天性」實正與傳統的民族氣質有關。王氏在信

中表示：

　　……在繪畫裏我指望的是個人「天性」的呈

　　現。非感情，非理智，但不是反感情反理

　　智。如是天性必然與整個民族的氣質有關。

　　……我早年也醉心表現，愛的是表現主義畫

　　家們的繪畫方式，尤愛盧奧，及後我覺得這

　　不是東方的繪畫方式，東方雖也根于「內在

　　需求」，卻從萬物的靜觀溶入個人的天性，

　　是「涓流不息」的流露，是物我齊一而重物

　　我兩忘的「自然中之自然」，無「痙攣式

　　緊張」，無「爆發」，無矯飾，無誇張。⑯

在這種強調東方自然流露的表達形式下，王無邪進

而肯定了傳統筆墨工具的現代意義，他說：

　　……中國畫家大多受道家影響，形而上的地

　　方應較西方為多。用毛筆因為毛筆可表達油

　　畫筆之不可能表達的地方。用傳統工具更近

　　自己的民族氣質，展己所長，求西方所未

與文字⑩。該文一開始，就顯示出莊喆嚴謹、縝

密的思維方式。在「五月」畫會活動高峯期間，莊

喆直接論及「五月」風格的文字，並未得見，但在

他與香港旅美畫家王無邪於一九六一年後半，兩封

討論中國「現代畫」問題的信文中⑪，以及一九六

三年發表在《文星》六十三期的一篇〈替「中國現

代畫」釋疑〉⑫的文字裏，對「中國的」與

「西方的」、「現代的」與「傳統的」等問題的深

入思索與成果，值得格外留意。

　　與王無邪在信中討論「中國現代畫」本質等問

題的經過，莊喆曾以〈由兩封信談起〉為題，發表

在《文星》月刊。一九六一年八月，王無邪從香港

寫信給莊喆，談起「創作者」與「傳統的民族氣

質」間的關係。王無邪認為今天的中國現代畫家，

在氣質上「近中國的古人多於同時代的西方大師」

⑬；「今日的繪畫亦逐漸成為傳統的一部」⑭；因

此，王氏深不願這一代以及下一代的中國畫家必須

學習西方，更不願中國畫家學習自己傳統繪畫的時

候，無法更進一步。於是，王氏為自己設定了努力

的方向，他說：

⑪ 莊喆〈從兩封信說起〉，《文星》五五期，頁六八—六九，一九六二‧五‧一。

⑫ 前揭莊喆《現代繪畫散論》，頁三七—四三。

⑬ 同前註。

⑭ 同前註。

⑮ 前揭莊喆〈從兩封信說起〉，頁六九。

⑯ 同前註，頁六八。

有，獲新可能性。❶❶❼

莊喆對王氏的「天性」之說，表示頗可理解，但卻有不同的意見。莊喆認爲「天性」也需要建立在對現實的感受，一個生活在現代的中國人，已鮮能如古人的單純。他質問當時已由香港前往紐約的王無邪說：中國古代畫家如：李成、范寬、黃大癡、倪雲林等人的作品，的確能夠令作者與觀者，同時由「靜觀中溶入個人的天性」，但身處動亂紐約的今人如王氏者，如何能以如此平靜的靜觀，去面對對象（Object）？

此外，以「寧靜」、「緊張」來作爲東西方藝術的分界，莊喆也以爲不妥。他認爲：早期西方古典時期，如華圖、普桑、柯洛等人所表現的寧靜和熱愛自然，豈不也是天性的流露？至於緊張、悸動，乃至悲劇意味的藝術，與其說是西方的特質，毋寧說是現代的產物。因此，莊喆相信：有志於從事現代畫的創作者，如果精神絕緣於現代，是不可能有所成績的。他強調：從事中國現代畫的研究，必須經過現代西方的洗禮，換言之，不懂得現代繪畫的演變，不辨方向，乃至誤解，都不足以談論今

日的繪畫❶❶❽。基於這些看法，莊喆對王氏意圖建立一個與西方畫系相平行，乃至不相牽連的東方畫系的說法，表示懷疑。

王、莊兩人之信文，都寫於一九六一年的八、九月間；之後，王已離港赴美，並在一九六二年，加入六屆「五月」的展出，而莊信實際並未發出，這項對「中國現代畫」本質及路向的討論，也沒有再繼續下去。

一九六三年，莊喆對「中國現代畫」的內涵，再作闡釋❶❶❾。他攻擊國粹主義，鄙夷全盤西化，但也不承認自己是折衷主義❶❷❿。他認爲藝術有屬於當時時空的形式，但也有超乎時空限制的內涵❶❷❶。以一種前人所未具體表現傳達過的形式，去捕捉那份超越時空限制的永恆的內涵，正是「中國現代畫家」所要努力追求的目標❶❷❷。

莊喆對「中國現代畫」的這項理念：以前人未有的形式，表達前人可能已經有的超時空的感情（如對雄大莊嚴自然的感動，如畫面靜穆、嚴肅的感情，如梁楷「雪景山水」中寂寞、靜止，如禪宗觀照的世界，或朱耷、龔賢山水裏的荒漠及抽象化

❶❶❼　同前註，頁六九。
❶❶❽　同前註。
❶❶❾　前揭莊喆〈替「中國現代畫」釋疑〉。
❶❷❿　同前註，頁四三。
❶❷❶　同前註。
❶❷❷　同前註，頁四四。
　　　引有主。

的組成……等[123]），實際上，正是「五月」成員基本的創作模式，難怪楚戈在論及劉國松的作品時，也不禁要說：

……通過他的抽象理論去看他的作品，我時而有一種被欺騙的感覺，因為他的畫是道道地地的中國山水畫，……[124]

其實，不僅劉氏作品如是，莊喆也如是，甚至一九六○年代「五月」成員的作品都如是，因此旅美藝術史家李鑄晉在一九六六年，安排「五月」作品往美國巡迴展出時，才會為他們掛上一個「中國山水畫的新傳統」的標題[125]。

在「五月」畫會活動達於高峯的時期，為「五月」作品作理論上闡發的還有虞君質。如果說：余光中對「現代繪畫」，尤其是「抽象繪畫」的支持，是一種近乎獻身的信仰，虞君質則屬一種僅止於知識層面的欣賞。這種「知識層面」的欣賞態度，致使虞氏一面為現代畫大聲說話，打抱不平，一面也為他自己所謂的「一昧迷戀古人骸骨」的傳統畫家作評寫序[126]；甚至有些時候，他還要求年輕

的「現代畫家」們，要「多畫一些『具象的』」使用男女老幼都能感發興起的作品[127]，充分暴露虞氏意識底層中，保守、封建的一面。較好的時候，虞氏保守、封建的一面，表現在他那「學院式」的傾向上，如九屆「五月」展出，虞氏寫的序言，就是最好的例證[128]。在這篇序言中，虞氏鄭重的提出三事，願與「五月」諸君互勉，分別為：

(1)有關東方傳統藝術精神之發揚。

(2)有關技巧之鍛鍊。

(3)有關讀書之修養[129]。

對這三件事，虞氏都有精到的解析，尤其論到讀書的修養時，他引西方批評家的說法，鼓勵藝術家們，要以「飛躍的限制」的思想，來駕馭「飛躍」的感情[130]，從學理上，虞氏的論點，平實穩當，但總是予人「說教」「論理」的意味，多在原則上作文章，對「五月」作品、風格的真實感受，虞氏一向極少正面提及。

在下文我們將要論及的成員風格中，能對諸人作品的流變、心意動向，有較深切掌握、闡論的，

[123] 同前註。

[124] 同前註。

[125] 前揭國立藝術館印《五月畫集》，序言。

[126] 虞君質《抽象平議》，一九六一・一○・一八《臺灣新生報》「藝苑精華錄」（二一二）。

[127] 參虞著《藝術精華錄》，著者自印，一九六二・一。

[128] 第五屆五月畫展展出目錄序言中，「五月」成員自稱係「站在傳統之繼續，以及新傳統之塑造的出發點。」

[129] 前揭楚戈〈二十年來之中國繪畫〉，頁一六。

[130] 同前註。

仍是余光中。

論及成員作品風格前，應對歷屆成員流動情形，再作一番考察：

一九六○年的四屆展出，創始會員的陳景容赴日，從此退出畫會；新增謝里法、李元亨二人，都是師大藝術系四八級的校友，謝在一九六二年六屆另再參展一次後，也不再出品，一九六四年赴法一次，後轉往美國，長期旅居紐約，以研究日據時期臺灣美術運動史聞名❿；李元亨則僅僅參展四屆一次，便脫離畫會，後赴法國，長居巴黎❿。兩人和「五月」的關係，都不密切。

一九六一年五屆展出，參展會員，除郭東榮、莊喆、劉國松、顧福生外，再增加師大藝術專修科畢業校友韓湘寧（五○級）一人，並且首次打破了「以師大藝術系畢業生為入會對象」的慣例，吸收了「四海畫會」的胡奇中、馮鍾睿兩人，「五月」從此跳脫以「師大」為範疇的聯誼性組織，具備更大的包容力，邁向全國性現代繪畫團體的階段。

一九六二年六屆展出，是以歷史博物館舉辦的「現代繪畫赴美展覽預展」替代。參展情形：除郭東榮、顧福生在前一年，分別赴日、赴法，研習畫藝，退出展覽以外，原來的會員有：劉國松、莊喆、謝里法、韓湘寧、胡奇中、馮鍾睿；同時加入師大教師廖繼春、孫多慈、資深畫家楊英風、王無邪，以及師大藝術系五二級校友，當時仍就讀四年級的彭萬墀，和年輕畫家吳璞輝等人，張隆延也以書法作品贊助展出，虞君質則掛名名譽會員，實際展出的有十二人❿。如果我們承認這次展出是「五月畫會的成員」❿。《聯合報》說：「他們都是五月畫會」正式的第六屆展覽，那麼它是歷屆展出中，規模最大，人數最多的一次，也是楚戈、李鑄晉等人所謂的「五月的黃金時代」。

一九六三年的七屆展出，缺展已經五屆的創始會員李芳枝，首次從瑞士寄回作品參展。其他沒有新會員加入，參展者計有：劉國松、莊喆、胡奇中、馮鍾睿、韓湘寧、彭萬墀、楊英風、廖繼春、張隆延及李芳枝等十人❿。

一九六四年八屆展出，是「五月畫會」活動高峰

❶ 奕梵《從現實出發的謝理發》，《雄獅美術》八期，頁一、一九七一‧一○。

❷ 謝氏所著有關臺灣美術運動史專書，最著名者為《日據時代臺灣美術運動史》（一九七七年藝術家出版），曾獲一九八○年度巫永福評論獎。

❸ 李元亨《旅居巴黎二十三年感言》，《臺灣美術》一卷三期，頁二一五、一八九‧一‧一。

❹ 前揭《國立臺灣師範大學慶祝三十週年校慶美術學系專輯》，「歷屆畢業生名錄」，頁二二九。

❺ 一九六二‧五‧二二《聯合報》八版報導。

❻ 同前註。

❼ 一九六三‧五‧二四《聯合報》六版報導。

272

期的最後一次展出，參展者：劉國松、莊喆、胡奇中、馮鍾睿、韓湘寧及李芳枝等人，其中李芳枝人仍在瑞士，作品數量不多，風格與國內的「五月」成員，頗不相同；張隆延還是書法作品的展示；因此，畫展的核心，是以劉、莊、胡、馮、韓五人為主，這個事實，可以從當時國立藝術館為他們印製的《五月畫集》，獲得印證，收錄在這本畫集中的作品，事實就僅是前提的這五個人；同時，余光中等人的評介，也不提及張、李兩人。事實上，整個「五月畫會」活動的高峯時期，在余光中、劉國松等文章的強勢宣揚下，「五月」也始終是以劉、莊、胡、馮、韓等五個風格相當的畫家做為主要代表面貌。以下分別就劉等五人的風格表現，作一論述。

如果說「五月畫會」整體畫風的轉向，和**劉國松**一人的風格演化，有密不可分的關係，應非過語。據劉氏自述和本節前文所論，劉國松從首屆「五月」畫展，就有傾向非形象表現的嘗試，他當時最主要的風格，便是以油彩畫在敷滿石膏的畫布上。這樣的手法，劉氏自述，由於當時感覺中國畫的表現力有所侷限，水墨畫是農業社會的表現材料，因此，意圖採取較能表現現代人思想和精神的西畫表現形式，同時也希望把中國畫的意境、趣味，摻到油畫中去。在畫布上敷以石膏，一方面可以增加「肌理」，一方面也可以因為石膏的吸收性，造成和宣紙相似的效果。直到一九六〇年的四屆展出，劉國松還是這樣的風格。張隆延在當屆的評文中，形容劉氏的作品，是「凝固了的旋律」[138]，一件現藏於宜蘭的「我來此地聞天語」[140]（如圖五九），頗能做為這個時期的代表作，以流動的油彩，做一種自由綿延的構圖，加上暗示性極強的文學式標題，令人產生瀑布的聯想。以古代詩詞做為畫作的標題，是劉氏從這一屆開始採取的方式；張隆延為這種作法解釋說：「那只是一種引發，並非畫意之藩籬。」[141]「莫聽穿林打葉聲」、「人生長恨水長東」都是該屆展品的標題[142]。在色彩處理上，劉氏採取

[138] 前揭葉維廉《與當代藝術家的對話》

[139] 疊翁《五月畫展（上）》，一九六〇·五·一六《聯合報》六版。

[140] 該作於《五月畫集》中，題名 "Smoke and Mist"（煙與霧）。

[141] 同註[139]。

圖五九　劉國松（1932—）我來此地聞天語　布上加石膏、水墨、顏料　79.5×81 cm 1960 臺灣宜蘭私人藏

薄而透明的手法，張隆延讚美他：「折轉分明，纖柔、溫婉與憂鬱」[143]。玲子則說：「表現出東方人特有之極有情趣」[144]。

一九六一年[145]，劉國松自述這是他風格轉變的重要一年，也是劉氏開始放棄已經運用純熟的油畫材料，重新拾回曾經被他視爲「農業社會的表現材料」的毛筆與水墨。但在該年「五月」的五屆展出中，還是以油彩作品爲主，只是畫面上的國畫意味已大大的增強了。余光中指出：這屆的劉氏作品，已迥異於以往浮凸斑剝的畫面，以及放恣迴旋的效果；而是呈現一種左右對立的縱向發展，黑與黃的前景叠於青綠色的背景上，加上點的運用，更突顯了國畫意境的感覺，單色淋漓而下，氣魄甚大，許多畫面都給人一種幽壑絕壁的聯想。[146]余光中認爲：劉氏是「企圖以抽象畫之手法，透過東方色彩冷而沉之調子，重現國畫畫面的神韻。」[147]余氏這一觀察確實是相當正確，而且先見的；劉國松此後的作品，除了一九六九年到一九七二年間的「太空畫時期」以外，基本上都是在前述的意圖下，作廣泛的嘗試。

余光中又指出：劉氏從舊文字中借來的題目，和畫面的意境，相互發明，他的畫作令人想起周夢蝶[148]的詩。余氏說：他們兩人在現代文藝中，都保持了十分獨特的風格；但他們的東方世界，又「似存在於一絕緣的時間之中」[149]，對這種隔絕於現實的世界，余氏期勉的說：「是不是可以撕開一條縫，透一點馬達聲進去呢？」[150]

「如歌如泣泉聲」、「廬山高」都是這一年展出的力作，材料上仍是採用石膏、油彩、墨水混合使用的方式；同年稍後的「故鄉，我聽到你的聲音」（如圖六〇）和「枯樹的蛻變」，則已經完全是墨水的趣味了，這些作品，要在隔年的畫展中才展出。

一九六二年以後，劉氏已經完全放棄石膏和油彩的運用，在墨水的嘗試上，除了以筆揮灑的造形外，又加上了拓、印……等多種技巧。六屆的展品中，「故鄉，我聽到你的聲音」是其中一幅，儘管

[142] 同前註。

[143] 同前註。

[144] 玲子《介紹五月畫展》，一九六〇・五・一八《中央日報》。

[145] 前揭劉國松《重回我的紙墨世界》，頁二三四─二三五；及前揭葉維廉《與當代藝術家的對話》，頁二五七。

[146] 余光中《五月畫展》，《文星》四四期，頁二六、一九六一・六・一。

[147] 同前註。

[148] 同前註。

[149] 周夢蝶，河南淅川人，一九二〇年生，來臺退伍後，擺書攤於武昌街，出版《孤獨國》、《還魂草》等詩集。

[150] 前揭余光中《五月畫展》，頁二六。

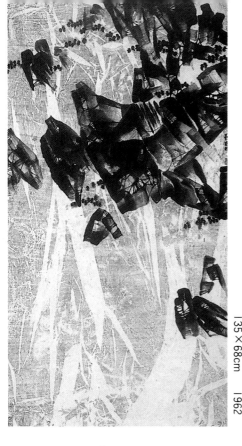

圖六○　劉國松（1932—）故鄉，我聽到你的聲音　紙上水墨　52.75×26.75cm　1961

圖六一　劉國松（1932—）春醒的零時零分　紙上水墨、顏料　135×68cm　1962

余光中批評這些作品說：水墨筆法過於柔弱，節奏不夠爽朗，力量未能貫注，細線條也屬多餘[151]；但余氏仍認爲它「最能取悅觀眾」，因爲「有人以爲它像某幅中國古畫」[152]。

余光中曾分析劉氏這一屆的技法，認爲：劉氏已經從早期企圖用西畫技巧表現國畫精神的階段，過渡到「連技巧亦已中國化起來」[153]了的階段。該屆的作品大半是先以水墨爲前景，再以類似版畫的手法，蒙上淺青色的背景。有些更朦朧的效果，則來自畫紙背面的烘托[154]。余氏統論劉氏當屆的展品，說：

五幅作品都企圖不落形跡地表現抽象的古典精神，好讓欣賞者一看就認出它們是國畫山水的律動和氣韻，而不能指認何爲亭臺，何爲雲樹。[155]

展品中的「春醒的零時零分」（如圖六一），在墨色濃淡中，顯現出中國紙、墨特殊的美感。一九六三年的七屆展出，劉國松加強了畫面留白空間的處理，也就是前提他在當屆展出序文中所強調的，「五月」成員所共同悟出的「道」[156]。一

[151] 前揭余光中〈樸素的五月〉，頁七一。

[152] 同前註。

[153] 同前註。

[154] 同前註。

[155] 同前註。

[156] 前揭劉國松〈無畫處皆成妙境〉，頁四三。

圖六一之局部放大

滄海美術

件題名「五月的意象」之展品，以潑墨揮灑的大手
筆完成，筆觸的作用再度受到重視，印、拓的手法
有顯著的減少（如圖六二）。另外作於同年的一件
「雲深不知處」，則已可以見到劉氏利用抽去紙筋
所造成的特殊肌理了（如圖六三）。

在濃墨筆觸中抽去特殊棉紙上的紙筋，以造成
黑白輝映的強烈肌理效果，在一九六四年的展品
中，得到了更好的發揮。

余光中盛讚劉氏八屆的作品，給人周行不始，
生生不息，無始無終，無涯無盡的感受，它的生命
是流動的，畫面有限，而給人無限的感覺。他形容
劉氏的作品：

……那是水的感覺，雲的感覺，風的感覺，

圖六二　劉國松(1932—)五月的意象　紙上水墨、
顏料　111.5×56 cm　1963

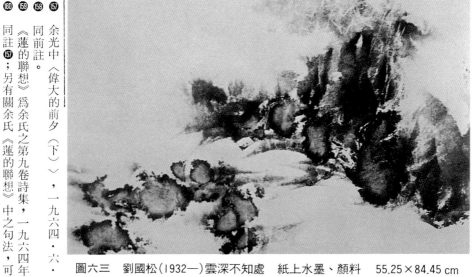

圖六三　劉國松(1932—)雲深不知處　紙上水墨、顏料　55.25×84.45 cm　1963

有限對無限的嚮往，剎那對永恆的追求。⑮⑦

他強調劉氏作品中黑白相映的效果是「畫黑留白，不畫如畫，黑固甚美，白尤多姿，黑呼白應，如魂附身」⑮⑨，充分把握了東方玄學的機運和二元性。余光中欣奮的指出：劉國松的這種手法，正和他本人在《蓮的聯想》⑮⑨詩集中，所運用的相剋相生的二元連鎖句法，完全同工⑯⑩。

在構圖上，余氏也推崇劉氏該屆作品：臻於千彙萬狀，無所不宜的境地；淡淡附著的暗色，矯若遊龍的黑色，波詭雲譎的灰色，縱橫成趣的白色，在在構成畫面整體的美感，令人進入無我的渾茫之中。⑯⑪

余光中肯定的指出：劉國松近兩、三年來對這種風格的努力，已經成熟⑯⑫。

就劉氏日後的發展觀察，的確在一九六四年八屆展出中的作品，已包含了劉氏日後作品的主要質素，其中尤其是利用抽去紙筋所造成的強烈肌理，在揮動的大筆觸中，形成明暗相間的效果，更是劉氏作品的最重要風格特色，以後的作品，即使是別樹一格的「太空畫」時期，也只是在這個基本的模

⑮⑦ 余光中〈偉大的前夕（下）〉，一九六四・六・一八《聯合報》八版。

⑮⑧ 同前註。

⑮⑨ 《蓮的聯想》為余氏之第九卷詩集，一九六四年初版，正是第八屆五月畫展前後。

⑯⑩ 同註⑮⑦；另有關余氏《蓮的聯想》中之句法，可參江萌〈論三聯句——關於余光中的「蓮的聯想」〉一文（原載《歐洲雜誌》季刊六期，一九六六，收入《蓮的聯想》附錄，頁一三九—一五七，臺北大林，一九六九）。

⑯⑪ 前揭余光中〈偉大的前夕（下）〉。

⑯⑫ 同前註。

式下，不同的構圖，和其他裱貼技法的加強而已。

一九六四年是「五月」畫會活動高峯期的最後一年，也是劉氏個人風格真正建立，進入成熟的重要一年。

莊喆是「五月畫會」的第二位重要成員，早在一九五五年，莊喆隨著他任職故宮博物院副院長的父親莊嚴，居住在臺中大屯山下的故宮舊址時，劉國松等師大藝術系應屆畢業生，畢業旅行參觀故宮博物館，莊喆為了投考師大藝術系的事，曾經向劉請教，二人便已經初步結識❸。

一九五八年，莊喆也終於從師大藝術系畢業，隨即應邀加入「五月」，並成為「五月」重要的核心成員之一。

如前所述，三屆五月畫展，莊喆首次參展，風格仍是以具象的為主。一九六〇年的四屆展出，莊喆服役軍中，作品不多，一件刊登在五月十七日《攝影新聞》的展品——「底流」，已經是抽象畫風，畫面以左右開展的方式構成。另外，題名為「夜」的作品，是以大片的暗面，襯托圓鈍的線條，畫面在瀟灑、自由中，透露著某種悲情（如圖六四）。玲子稱他的作品「帶著深厚的寂寞、蒼涼與悲劇性。」❸

❸ 一九八七年十二月三十一日訪問莊喆。
❸ 前揭玲子〈介紹五月畫展〉
❸ 前揭余光中〈五月畫展〉，頁二五。
❸ 同前註。

圖六四　莊　喆(1934—)夜　布上油彩　1960

五屆畫展，莊喆展出「神祇之死」、「甦」、「自剖」與「墓誌」等四幅作品❸；余光中指出：這些題名本身頗富暗示性，都是指向一個基本問題，那便是信仰的幻滅，自覺的開始，生與死……等等❸；余氏大膽的猜測：作者近日一定正經歷一

種性靈的矛盾，接受一種道德的考驗；觀乎每幅作品中心，都有一種戲劇化的力的輻射，反映出作者內心的不安❿。證諸該年九月，莊喆寫給王無邪的信中表示：

……我承認我的感情如你說受了「矇蔽」，（這些戲劇性的衝突，或由年齡，思想之轉變，不成熟，乃至生活的感受形成）；因此，我一直自許要到鄉間澄清自省。對於這些年來的西方思潮影響（如你所說），或可有一覺醒與比較性的客觀察辨。⓰

余氏的猜測，應非無據；的確，此時的莊喆，正在「中國現代畫」的問題上，苦思冥想，企求突破，

圖六五　莊　喆(1934―)自剖　布上油彩　1958

他熱烈的情感，正和深沉的自省，相互衝擊。表現在當屆作品中的一個顯著改變，除了手法上的完全走入抽象以外；在構圖上也從原來的橫向發展，轉為縱向，余光中也注意到這樣的改變，認爲這是莊氏在這屆展品中的一致風格，也是以居於畫面中央的有秩序的直線，來顯示力的、縱的發展，是一種強大阻力下所產生的衝動⓱。

余光中認爲莊喆是一個典型的抽象表現主義者，他的作品在神秘的氣氛中，永遠蘊含著一種表

⓯　前揭莊喆《從兩封信說起》，頁六九。
⓰　前揭莊喆《從兩封信說起》，頁六九。
⓱　前揭余光中《五月畫展》，頁二五。

278

滄海美術

圖六六　莊　喆(1934—)茫　布上油彩　1962

滄海美術

現的（Expressionistic）氣質，深切地說，莊喆的激盪，是苦悶多於悲傷，思考重於官感[170]，「自剖」是這一屆的代表之作（如圖六五）。

六屆展出，莊喆已從自我的困境中，突破出來，在作品上有了大幅度的改變。五屆的作品，是以直線矗立作縱向的發展，表現的是「力」，是欲求突破束縛的爆炸。六屆的作品，則展現出極其嫵媚、柔情的一面。線的成份減少了，渲染、大面的色彩增加了；少數餘留下來的線條，也由溫婉、舒緩的曲線所取代。構圖上不再是縱立、突起的，而是橫臥、平坦的；余光中說：面對去年的作品，必須要站著看，現在則可以坐下來慢慢欣賞[171]。

「茫」、「雲影」、「荒」、「故國情」、「茫逐中之黃昏與夜」等，是該屆的展品，其中尤以「茫」為代表之作（如圖六六）。這些作品中，可以明顯察覺的一項特色，便是和劉國松一樣的，莊喆開始「以不畫為畫」，在畫面上，留出可供幻想飛馳的大片空白。這一手法，在「茫」作中，格外成功；豪爽的白底，有一種逼人注目的鮮麗，極為抒情。余光中認為：莊氏作品中的嫵媚，較之胡奇中，更為瀟灑[172]。余氏尤其稱美「茫」，認為該作右上角的一塊斑剝侵蝕的地帶，非但不覺蒼老，

❿　同前註。
⓫　前揭余光中〈樸素的五月〉，頁七一。
⓬　同前註。

圖六七　莊　喆(1934—)南山之一瞥　布上油彩
92×60 cm　1962

反而予人新鮮之感。⑬

色彩是莊喆作品中散發魅力的關鍵所在，但這份魅力，並非來自奪人的華麗，而是一種樸實、寧靜的美感。余光中形容莊喆的色彩，是：黑線的輪廓、灰和黃的浸染，以及慷慨的白，給人樸素中又帶著爽朗之美的感覺。⑭。在黑、白、灰等接近幾乎無色彩的統調中，黃色發揮了溫暖、愉悅，卻又寂寞的功能。

對於莊喆作品所呈現的開朗氣息，余光中引發了對現代文學與藝術的反省。他說：

　我頗覺自己目前在現代詩中的風格，近於莊先生。現代文學和藝術，據說都是要表現苦悶、矛盾、掙扎，甚至虛無。我不認為這有必然性，……看了這次「五月畫會」開朗的東方風格，某些尚未能跳出超現實迷魂陣的現代詩人，似乎可以靜靜地反省一下了。⑮

抒情的、喜悅的、歡愉的氣息，顯然也能在「現代藝術」的表現中，成功的傳達。

在「茫」、「雲影」等當屆作品中，對風景的模擬或捕捉，是極為明顯的，這也幾乎是同時期所有「五月」成員（尤其是劉、莊、胡、馮、韓這五人），所共通的特色。莊喆曾對自己這一畫風的形成，有所自剖，他說：

　一九六二年我畫的「雲影」與「茫」那些畫又顯出對風景的強烈暗示。如果追索如何會產生，這不難，與我過去生長在鄉間有關。由小學到中學這些年來都是在山水的環境中。同時，在這時期，「五月畫會」成立不久，大家時常在一起討論「傳統」的問題。中國畫過去的主力不能不說是以山水為重點，所以在下意識裏已經有重新表現山水的想法，……。⑯

一九六三年七屆展出，莊喆又有從飄逸、瀟灑、抒情，轉向凝重、沉著的傾向，一些可能是以大號排

⑬同前註。
⑭同前註。
⑮同前註，頁七二。
⑯前揭葉維廉《與當代藝術家的對話》，頁一九三。

筆畫出的粗重線條，構成連續、凝聚的力量，余光中說這些線條，是一種力的運動，集中而含蓄，有一種完整而龐大的氣象[177]。一九六三年，對莊喆而言，毋寧是一個轉型的時期，一九六四年，由國立藝術館印行的《五月畫集》中，刊印了莊氏這年相當多幅的作品，一件題名「A glimpse of south mountain」（「南山之一瞥」）的作品（如圖六七）可爲代表。

與劉國松的發展，極爲巧合的是，莊喆作品的眞正邁入成熟，也是在一九六四年的八屆展出中。

一九六三年年底，莊喆已開始利用紙形裱貼的技巧，加入一向以油彩、畫布爲媒材的作品中，造成一種「另空間」的效果[179]。按莊氏本人的說法：「紙形在畫布上扮演的角色是山、石塊、平原、峭壁，而線穿梭其中來調和形的生硬感。」[179]「秋末」正是這個時期的代表作（如圖六八）。

余光中盛讚莊氏這個時期的作品是：「避輕就重、運斧生風，向生命之石礦中劈取自我。」[180]他用音樂的術語，取喻莊氏的作品，說：如果說胡奇

中的作品，一如繁管柔弦，那麼莊喆便是敲打樂器，屬於低音大提琴[181]。他說：胡的線條是裝飾性的，莊的線條卻是機能性的[182]。他認爲：莊的粗獷筆觸，野蠻而又蓬勁，氣貫力透，猶如一盤強勁的彈簧，進行的節奏是敲擊式的（Percussive）、連鎖式的（Interlocking）[183]。

在用色上，莊喆也進入了純然黑白對照的時期，昏黃的運用，偶而延續運用，但僅止作爲布上貼紙進行立體主義的 Collages 的副產品。

余光中同時提醒觀者，留意莊氏作品中灰色表現的美感，他認爲：黑色雖屬深刻，卻無法表現紋路與質感，只有灰色在朦朧中，可恍惚得之[184]。

[177] 前揭余光中〈無鞍騎士頌〉。
[178] 前揭葉維廉《與當代藝術家的對話》，頁二二八。
[179] 同前註，頁一九三。
[180] 前揭余光中〈偉大的前夕（下）〉。
[181] 同前註。
[182] 同前註。
[183] 同前註。
[184] 同前註。

圖六八　莊　喆（1934—）秋末　布上油彩
87.5×61 cm　1964

對 Collages 的運用，余光中也承認，這些糙紙，的確豐富了質感的多樣性，而且恰如其份的展現了岩石眞實的顏面，但他也提醒作者，應注意保藏上的考慮。⑱

對於莊喆作品中表現的優雅氣質，余光中讚嘆地說：「現代詩人們的擁抱莊喆，不是沒有原因的。」⑱

大體而言，莊喆日後持續發展的所有風格中的質素，也都可在一九六四年以前的作品裏尋著，只是在處理上或功能上，有不同的運用、詮釋罷了。「追懷」這件作於一九六五年的作品，在畫面上加入中國古代詩句，正如劉國松的「太空畫時

期」，都是別具嘗試性的作品，在發展中突然湧現而消逝，既帶來驚羨也帶來了批評（如圖六九）。

胡奇中原是「四海畫會」的成員，在「四海」期間，便以嫵媚、婉約的抽象風格受人注目。一九六一年加入「五月」，展出的作品，都是以「六一―一四」、「六一―一五」之類的數字代號命名。畫面大多以淺柔的單色作背景，運用蔓藤似糾纏的曲線，持續發展來造形（如圖七〇）。余光中以爲：若以音樂來形容，胡的作品是管樂伴奏下的弦樂演奏。⑱ 胡氏這種甜美、優雅、和諧、愉快的風格，

圖六九　莊　喆(1934―)追懷　布上裱紙、水墨　1965

⑱ 同前註。
⑱ 同前註。
⑱ 前揭余光中〈五月畫展〉，頁二五。

始終沒有大的變化。余光中雖然認爲胡氏的這類風格，足以「解除觀眾偏見的武裝」[188]，但他也一再提醒胡氏：「遺憾的是風格較少變化」（五屆）[189]、「不妨再重些、素些、純些」（七屆）[191]。

到了八屆展出，胡奇中仍是以華美纖細、近乎艷麗唯美的風格呈現；以極抒情的淺亮色調爲底，覆以糾結如葡萄藤的濃得化不開的萬紫千紅，柔線嫋嫋，串連其中[192]。余光中坦承胡氏飄逸、朦朧，一如雷諾瓦筆下女孩的抽象作品，「已經迷住了廣大的觀眾，且引他們步抽象的石階而上。」[193]余氏認爲這是胡奇中功不可沒的地方。但是余氏也深知

圖七〇　胡奇中(1927—)繪畫61—10　布上加砂、油彩　1961

流俗的危機，他語重心長的期勉胡奇中：「今後的貢獻，似應朝爭取批評家的方向努力了吧。」[194]

可惜從胡奇中日後的發展觀察，余光中歷屆提出的忠言，始終不能對胡氏有所助益，胡氏終於走向商業美術的路子，與純粹藝術的追求，越離越遠。

但是胡氏在一九六〇年初期，便以砂子混入油

[188] 前揭余光中〈無鞍騎士頌〉。
[189] 前揭余光中〈五月畫展〉，頁二五。
[190] 前揭余光中〈樸素的五月〉，頁七一。
[191] 同註[188]。
[192] 前揭註。
[193] 同前註。
[194] 同前註。

圖七二　馮鍾睿(1933—)繪畫壬寅〇七　紙上
　　　　水墨　1962

圖七一　馮鍾睿(1933—)無題　布上油彩
　　　　120×71 cm　1961

彩中，造成特殊、朦朧的效果，確是在媒介上有所
創新的一位畫家。

　馮鍾睿與胡奇中同為「四海」成員，同年加盟
「五月」。在幾位「五月」畫家中，馮是較不使用
線條的一位，大片暈染、流動的色面，以灰綠紫色
為主調，襯以某些極具戲劇化的小小方形，給人一
種舒緩、平和，又具想像的感受（如圖七一）。
余光中也認為相對於同屆莊喆、郭東榮等「迸
發式的表現」，馮是屬於「從容的、自足的，且趣
於形而上的」[195]。但余氏也指出：馮氏的作品，色
彩雖低沉、深潛，頗具東方式的含蓄，但卻缺少東

[195]　前揭余光中〈五月畫展〉，頁二五。

方式的凝鍊⑯；因此，他建議馮氏：畫面不妨透明

些、朗爽些，而且加重節奏感⑰。

顯然馮氏對余光中的批評，頗為在意，在六屆

的展出中，馮氏便表現出強大的體積與厚重之感。

以極具龐大感的前景，將退守一隅的背景，壓迫得

喘不過氣來⑱。余氏稱美他的幾件作品說：「壬寅

○六」一作，淡藍的背景上，壓著大塊蒼青，復以

黑線強調輪廓，堅實而富氣魄，凝重如山嶽⑲；又

說：「壬寅○七」以灰綠為背景，鎮之以大塊鈍棕

黃色，也相當厚重⑳（如圖七二）。

一九六三年的七屆展出，馮氏減低了體積的壓

迫感，代之以輕快爽朗的風格，以往趨於沉暗的色

調，也由較亮的色調取代，同時開始嘗試線條的運

用。當屆四件展品中，余光中讚美「癸卯十九」一

作，在黃綠的背景上，黑線挺拔而富節奏㉑。

一九六四年八屆展出，馮鍾睿在作品上也達到

了「開朗而渾成」㉒的境地。和其他會員不同的一

點是：在眾人傾向於黑白對照的趨勢之際，馮氏顯

示了獨特的用色觀念。余光中形容馮氏此時的用色

⑯　同前註。
⑰　同前註。
⑱　前揭余光中〈樸素的五月〉，頁七一。
⑲　同前註。
⑳　同前註。
㉑　前揭余光中〈無鞍騎士頌〉。
㉒　前揭余光中〈偉大的前夕（上）〉。

圖七三　馮鍾睿(1933―)申辰十六　布上水彩、油彩　110×74 cm　1964

觀是：在發掘黑與眾色間調和的效果，但仍以黑為君，以白為臣❷⁰³。

馮氏曾自述：「必為噴泉，不休歇地將自我灑射。」❷⁰⁴余光中認同此一說法，他說：如果說莊喆的生命是勃發的、劉國松是流動的、韓湘寧是凝定的，那麼，馮氏確實是噴灑的❷⁰⁵。

在強調「東方自覺」的理念下，馮氏幾件色調沉潛幾近於黑色表現的作品，如「甲辰十六」、「甲辰十七」（如圖七三）等，仍較為余氏所欣賞。「五月」活動高峰期的五位核心會員中的最後一位是韓湘寧。韓是師大藝術專修科校友，和胡奇中、馮鍾睿同年加入「五月」，畫齡較胡、馮為淺。

一九六一年的五屆展覽，韓湘寧首次以極富建築意味的大氣魄作品，引起注目。在佔滿畫面的大塊長方形中，加以深淺不一的變化，並配上具有粗革般縱橫紋路蒼老黑黃色，有明顯來自於古器物趣味的啟示，造型遠望如碑，穩定而博大，余光中形容為：「一種古典之凝重」❷⁰⁶。

一件題名為「凝固的吶喊」的作品，可看作是這個時期的代表之作，畫面在簡潔的構圖中，流露

圖七四　韓湘寧（1939―）凝固的吶喊　布上油彩
185×156 cm　　1961

出豐富的色調變化（如圖七四）。余光中形容這件作品：即使有抗議，也是有所把持，不失古典的矜持；以重大的蒼黃色，和浮刷於淺黃色上的乳白，兩相對照，凝重中帶有抒情的氣息❷⁰⁷。

莊喆曾對韓氏風格的早熟之象表示憂慮❷⁰⁸，但余光中卻對這種古典式的老成與飽滿，滿懷驚奇，他積極的建議：韓湘寧日後的變化，應趨向性靈

❷⁰³　同前註。
❷⁰⁴　馮鍾睿〈噴泉〉，《建築》雙月刊十期，東海大學建築系，一九六三。
❷⁰⁵　同註❷⁰²。
❷⁰⁶　前揭余光中〈五月畫展〉，頁二六。
❷⁰⁷　同前註。
❷⁰⁸　同前註。

圖七五　韓湘寧(1939—)繪畫23—19　布上油彩
73×100 cm　1962

的激動與緊張發展，如此或許更能達到「豐富的平衡」。[209]

隔年的六屆展出，韓已服役澎湖，基本風格未變，展出「不空」、「膜拜」等作。其中「不空」一作，在畫面上端覆以破漁網，造成沉著耐看的紋路，頗值得留意。幾件標明創作於同年（一九六二年），刊印在《五月畫集》上的作品，如「繪畫二三—〇六」、「繪畫一二三—一九」（如圖七五）等，則顯示韓氏也開始大量的留白，並配以部份線條，原先取自古代鐘鼎器皿上蒼茫斑剝的紋理趣味，已被放棄，走向更簡明、黑白對照的效果的追求。此後直到八屆展出時，韓氏風格始終沒有太大

[209] 同前註。

287

的變化。但在精神、技巧、工具上，朝著東方的趣味演變，則是可見的趨向。余光中分析韓氏的作品，認為他的作品形式上是來自西方的抽象畫，本質上卻是最富東方玄學的靜觀與冥想，游移的「玄學」與確定的「數學」，奇妙地結合為一體。[210]余氏認為：韓氏的作品，與其說是源於禪、道，不如說更近於易經[211]。以作品「二五—三五」為例，五星斜列，大塊徐旋，頗具渾沌初開，兩儀欲綻的氣象[212]。類似的風格，事實上已形成於一九六三年間，「二四—一四」一作可為明證（如圖七六）。在裝裱上，韓氏選擇了中國畫紙和立軸，也頗具特色；但余光中卻以為這種作法，對前述風格的

[210] 同前註。
[211] 同前註。
[212] 前揭余光中〈偉大的前夕（上）〉。

圖七六　韓湘寧(1939—)繪畫24—14　紙上油彩
76×52 cm　1963

表現，有先天上的限制，容易流於「平」「薄」之弊[243]。韓氏這些建築意味濃厚的作品，事實上和他日後從事紐約建築超寫實的畫風，頗有巧合之處，但此類作品，容易流於形式設計的傾向，因此八屆展出時，余光中便期勉韓氏：發揮他「玄想」的本質，以便「想得更沉潛、磅礡」[244]。

如果說「五月」畫會活動的高峯期，在實際作品的表現上，完全是以劉、莊、胡、馮、韓五人為代表，對其他成員或許不太公平，但事實顯示：在這個時期，其他會員的參展，都僅止於一兩屆，作品也都沒能構成較具持續與完整的表現。如：顧福生雖然早在一九五八年的二屆展出時，便已加入畫會，但如前所述，當時的「五月」在整體的藝術追求上，尚未形成較具體的理念，顧氏本人也始終以半具象的畫風見長；一九六〇年的四屆展出中，玲子稱他是「現代的拉菲爾」[245]，又指他崇尚畢費風格，走著新寫實的路子，畫面以哀傷的白、黑為主調。「奔的慾望」和「我的朋友」等作，都是採取半具象的構成。只有「瘡疤」一作，以縫合的麻質纖維，加強主題驚心動魄的質感，張隆延認為：頗具經營巧思，是國內初見。

一九六一年的五屆展出，是「五月」進入「黃金時期」的前夕，顧氏卻在當年七月，赴巴黎遊學。該屆是顧氏在「五月」的最後一次出品，半抽象與純抽象的作品，兼而有之。他的作品一如其人，「於平靜表情下，潛動著現代人內在生活的衝突與失望」[247]。那些半抽象的作品，始終是以手勢和坐姿表現絕望的蜷峋人體，局限在畫框之中，一被如現實社會束縛的現代知識份子，形成獨特的表現主義風格；拉長了的人體，有些類似於莫地里安尼的造型，卻沒有莫氏人體的性感，它的影響或許來自畢卡索的藍色時期，只是把畢氏藍色的抒情，改成灰色的表現，同時更為抽象化了[248]。

劉國松曾對葉維廉提及他個人與顧福生之間的比較，他說：

……在本質上，我是接近梵谷的。像梵谷，他生活上遭遇到愈多的痛苦時，他的畫上愈要表現美好。我從小就窮困，生活很悲慘，沒有父母的愛，也沒有家庭的溫暖，但我希望美好，所以我在畫中一直表現美好，而不要表現悲慘。而顧福生恰和我相反。他生長在富庶家庭，生活舒適，美好，但他卻表現了悲慘。我曾問過他：「你連畫筆都由傭人

[243] 同前註。
[244] 同前註。
[245] 前揭玲子〈介紹五月畫展〉。
[246] 前揭鷺翁〈五月畫展（下）〉
[247] 前揭余光中〈五月畫展〉，頁二一六。
[248] 同前註。

代洗，爲什麼在畫中卻表現得如此淒慘？」他伸伸手對我說：「我也不知道。」[219]

顧氏的「悲慘世界」，在他一九六一年四月的個展中，有極好的表現；因此當他以半抽象與純抽象的作品相雜參展「五月」時，余光中便直率地勸他：如果在半抽象投身的人體畫方面仍有話可說的話，似乎不必急急投身於純抽象之中[220]。總之，顧氏在他風格未臻成熟之際，便已脫離畫會，甚至遠赴巴黎，巴黎一度爲了精神上的苦悶，企圖自絕[221]，但不論如何，對高峯期的「五月」而言，顧福生顯然不是重要成員。

其次如謝里法，一九六〇年在孫多慈引薦下加入「五月」[222]，並參與當年年展，一九六一年中斷，一九六二年再度參展，一九六四年雖人仍在國內，但並未出品。因此在僅有的兩屆參展中，一九六三年便離臺赴美，作品的風格並不能給人留下深刻印象。四屆展出中，玲子的評文，便沒有提及謝氏；只有張隆延對他一幅題名「魔」的巨幅油畫，表示「堆彩凸起，皴裂若古檜皮，畫似浮雕，合繪畫與雕刻爲一之嘗試，令人耳目一新。」[223]一件刊印於當年五月十七日《攝影新聞》的作品——「忘」，可以約略瞭解謝氏當時的風格。

一九六二年的六屆展出，謝里法僅展出一件作品，取名「尋」，余光中評文也只是寥寥數語，認爲：不太明白所欲表現爲何，用色亦嫌沉悶[224]。儘管謝里法日後以研究日據時期臺灣美術運動史，獲得歷史性地位，但顯然在當年「五月」，他並未能在作品上，贏得重視。

此外，又如郭豫倫、李元亨、馬浩、黃顯輝，都在一九六〇年四屆展出後，便中斷參展，其中除郭豫倫在「五月」後期，偶爾再出品以外，其他諸人，則都與「五月」未再發生聯繫。

至於彭萬墀是「五月」活動高峯時期，頗可留意的一位，他的加入與參展，正是「五月」「黃金時期」的六、七兩屆。

六屆展出時，彭還是師大藝術系四年級的學生，但他展出的五件作品，就已展示出相當雄厚的潛力，在技巧、思想的表達、掌握上，都顯現傑出的能力。其中一幅題名「彌縫」的作品，集油畫、集錦、空間等手法於一畫，技巧複雜。另一件作品

[219] 前揭余光中〈樸素的五月〉（上），頁七二。
[220] 前揭曇翁《五月畫展》（上）。
[221] 一九八八年六月二十四日訪問劉國松。
[222] 前揭《席德進書簡》，頁一〇六。
[223] 前揭余光中〈五月畫展〉，頁二六。
[224] 前揭葉廉維《與當代藝術家的對話》，頁二五二。

「超渡」，余光中尤其欣賞，他形容該畫：右方的三個洞，極有詩意，加上暗紅與灰黑的背景，具有燭殘淚凝的悲涼感；左方的五枝金頭黑杖，排列得極富神秘意味，全畫呈顯一種哀傷而清遠的神韻[225]。余光中推崇彭氏的作品是「兼具秀逸與凝重」的風格[226]。

一九六三年七屆展出當日，彭以剛出校門的資淺會員的身份，就在報端發表〈五月的追尋——寫在五月美展之前〉一文[227]，對「五月」的走向，提出深刻、坦率的自省。他在欣喜會友們擁有豐富的成果之餘，語重心長的問道：

……目前我們「五月畫會」所要做的是什麼？而這將顯示着何種意義來？我們所要求的是些無聊的名譽？是些浮薄的為新而新？是些虛無的現代感？[228]

當然答案應該是否定的，彭萬墀懇切的指示出：

……我們的團體必歸結在一個肯定的理想上，那將是本着一個「誠」字，如果除了這個字，那這個團體將失卻了成立的初衷。[229]

彭文雖然不免於年輕人濃厚的理想主義色彩，卻並

非完全無的放矢，因為一個團體在歷經成功的甜果之後，某些不可避免的爭執，必然會在部份成員間，微妙的形成，從藝術主張的或堅持、或盲從，到畫展排名的先後、展品的陳列位置……，在在都可能讓一個擁有崇高理想的團體腐化，乃至瓦解。

彭氏似乎警覺到某些預兆，所以他提醒畫友不應忘卻畫會組成的初衷，他說：

團體中共同願望的該是——各本自己的工作而努力。伙伴們頂多是觸發着互相的腦袋，幫忙來尋找自己，但這卻不該是雄辯和盲從。[230]

他又說：

我們必將本着誠心老實地創作出些作品來；不分類別，不分形式，所要顧的，該是自己脚下的一塊土，對於自己藝術園地得虔誠的種下一顆自己的芽。[231]

在強調「顧自己脚下的一塊土」的同時，彭氏也期許畫友：要放大眼光，把目標放在世界；他說：

「……目前國內的這塊土地只不過是個孕育我們靈魂的地方，我們的目標終將朝向著世界。」[232]

[225] 同前註。
[226] 同前註。
[227] 一九六三·五·二五《聯合報》六版。
[228] 同前註。
[229] 同前註。
[230] 前揭彭萬墀〈五月的追尋〉。
[231] 同前註。

彭氏的論點，以及作品的風格表現，比較而言，實在是更接近於「東方」的路線。當屆的展品，風格在「五月」中獨樹一幟。余光中說他：仍在西化的過程中，作品既不用黑，也不留白；已超越前屆挖洞、薰煙、蓋網的技巧，但構圖上仍維持著以往的風格，以體積和紋理作為追求目標。「陷」、「鈍之利」、「烙」等作，都是當屆的展品。展覽結束後，彭氏也結束了他與「五月」的關係，不久，便出國赴歐。他獨立判斷的特質，使他在留歐期間，發展出一種以細膩、寫實的筆法，描寫現代人生活百態的作品風格，頗為畫壇看重。

「五月」顛峯時期，尚有加入畫會的資深畫家或師長多人，如：楊英風、王無邪、廖繼春……等是，也都曾經提供展品，但是這些人，事實上都早已自具風格，他們和「五月」的關係，以「支持者」來說，似乎比稱他們是「成員」，更為恰當。

總而言之，如果以劉、莊、胡、馮、韓五個人，來做為「五月」畫會活動高峯期的代表成員，應是可以成立的說法。

三、個人風格的發展期

以一九六四年的八屆展出，做為「五月」畫會活動高峯期的結束，最明顯的一個徵候是：這一屆展出以後，像余光中、張隆延等學者，對五月畫展

提出熱烈評介，輿論界給予大力報導，支持的盛況，已經不復可見；代之而起的是，畫會成員個別性的展覽與活動，此後的幾年間，儘管仍有部份新會員的陸續加入、參展，但會員間共同擁有一個理想，共同為「中國現代畫」尋路的熱忱，已逐漸退卻、分歧。畫會發展的重心，轉向成員個人風格的持續成長；畫會每年例行的年展，已經成為一種畫壇的交際行為，虛應故事。同時，成員關心的重點，也由開拓國內藝術新路，漸而關懷畫會的國外巡廻展出，向國外推介中國繪畫新貌，更確切地說，是為個人在國際畫壇的地位，努力營求。

整體而言，在一九六五年前後，五月畫會在經過將近十年的探索、努力之後，成員中能夠堅持創作不懈的，已逐漸擁有一片自我的天地，獲得社會的認同；其他成員，或由於生活、路向的迂廻轉變，則與藝術之途有漸離漸遠的無奈。

以「五月」最重要的兩位成員——劉國松和莊喆為例。一九六五年，原本站在「省展」、「國展」門外，批評、抗議的年輕氣盛的劉國松，在這一年，也堂堂獲聘為第五屆全國美展評審委員[233]，榮登國家藝術殿堂的評委席次；同年，在臺北國立藝術館舉行他的首次個展[234]，同時，歷年來為「中國現代畫」問題，撰就的大量文字，也經文星月刊

[232] 同前註。

[233] 前揭葉維廉《與當代藝術家的對話》，「劉國松資料篇——褒獎與榮譽」，頁二三四，一九六五年條。

[234] 同前註，「劉國松資料篇——主要個展」，頁二三五，一九六五年條。

社結集出版，書名《中國現代畫的路》㉟。這一

切，在在顯示劉氏多年來的努力，雖非「功成名

就」，但也已經獲致社會具體的肯定；即使就他個

人漫長的藝術旅程而言，一九六五年，無疑也是頗

具關鍵性的一年，象徵著一個階段的結束，另一個

階段的開始。

再就莊喆的發展觀察，一九六五年，他送往國

泰航空公司舉辦的「當代亞洲代表畫家展」中的一

件作品，在眾多參展作品中，獨獲首獎㉖，這件

事，一方面是莊氏個人極高的榮譽，另一方面，也

是國際藝壇對「五月」發展的「中國現代畫」風格

的一項肯定。同年四月，莊喆也在臺北推出他的首

次個展，所有發表過的藝術論文，同樣由文星在隔

年（一九六六年）以《現代繪畫散論》為名，結集

出書。

此外，在一九六四、六五年間，分別舉行個展

的「五月」成員，據目前考知的，至少還有彭萬

墀㊲、胡奇中㊳、韓湘寧㊳、馮鍾睿㊵，及李芳枝

㊶等人。

畫會成員的逐漸朝向個別性活動發展，一方面

固然是由於個人藝術生命的漸趨成熟，另方面也是

因為個人或社會經濟條件的改善，使得個人擁有自

我展現的能力與機會。這種改變，相對地，也使畫

會的整體功能，漸次消褪。

此外，造成畫會活動在國內畫壇突然沉寂的另

一項可能的因素，是一九六六年，做為「五月」靈

魂人物的劉國松與莊喆兩人，雙雙應美國洛克斐勒

三世基金會的邀請、資助，赴美巡廻訪問、展出，

為期兩年。劉、莊兩人的出國，無形中也使得盛極

一時的「中國現代畫」熱潮，趨於沉寂。

在此同時，以「五月」為中心的一批畫家的作

品，經由旅美著名藝術史家李鑄晉的安排，以「中

國山水新傳統」為主題，在美國藝術協會支持下，

巡廻美國各大學及美術館展出㊷。

在當時臺灣「親美、崇美」的特殊政治、社會

氣氛裏，巡廻美國各大州的展出，自然是畫家無比

㉟列入「文星叢刊一五二」，一九六五・四・二五出版。

㉖前揭葉維廉《與當代藝術家的對話》「莊喆資料篇——重要展出」，頁一七三，一九六五年條。

㊲一九六四・二・五《聯合報》八版報導。

㊳胡氏首次個展於一九五六在高雄舉行，一九六四為第二次個展（參《胡奇中畫集》，國立臺灣藝術館，一九六七）。

㊳一九六五・五・二《聯合報》八版報導。

㊵一九六五・六・二《聯合報》八版報導。

㊶一九六五・一・五《聯合報》八版報導。

㊷一九六六・七・二《聯合報》七版報導。

的聲榮，也引起國內畫壇人士的側目。

「五月」作品的集體海外展出，一九六二年由歷史博物館主辦的「中國現代畫赴美巡廻展」，就已開始；一九六三年，又在駐澳外交人士的連繫下，在澳門舉行了一次成功的展出。

一九六四年，在名列會員之一的楊英風的安排下，「五月」作品更遠赴義大利展出[244]

但像一九六六年這樣大規模的巡廻展出，且歷時兩年，引起普遍重視，則還是第一次。在這種刺激下，畫會成員都把發展的興趣轉向美國，也由於此後又有多次的展出機會，畫會成員和美國彼邦人士，建立了私人深厚的友誼，造成日後畫會成員，多人赴美講學、定居的發展。

在國內，每年定期的年展，仍舊照常舉行。陸續加入的會員，有陳庭詩（一九六五年）、洪嫻（一九七〇年）等人，但「五月」的高峯期，終究已過，在個人風格發展期間，未見任何有力的評介文字出現，當劉、莊等人往返美、臺之間，為開拓個人的藝術前途而忙碌時，「五月」成員之一的馮鍾睿深感「五月」逐漸沒落的危機，在一九六八年六

月發表《五月的展望》[245]一文，亟欲提振「五月」的活力，但「五月」的畫會生命，顯然已近尾聲，尤其同年，美國俄亥俄州馬瑞埃他學院（Marietta College）舉辦的第一屆「主流」（Mainstrealms）國際美術年展結束後，劉、莊二人早在一九六五年八月因私人因素，感情決裂的事實，已無從挽救，更命定了「五月」走向結束的命運。一九七〇年，儘管國立藝術館仍出面印製精裝的《五月畫集》[246]，但會員則僅僅剩下陳庭詩、馮鍾睿、胡奇中、劉國松，以及新加入的洪嫻等五個人；到了一九七一年，胡奇中出國，就只剩下四人，楚戈慨嘆的說：「以今年寂寞的情形看起來，五月需要吸收新血了。」[247]一九七二年第十五屆「五月畫展」在臺北凌雲畫廊展出結束後，次年起即未再舉行團體年展，「五月」終於在無形中消散。而在國外，以「五月」為名的不定期展出，則持續到一九七五年[248]。

關於「五月」或「東方」的消沉乃至解散，固然有畫會本身內在的因素，已如上論，但事實上也受到某些外緣因素的影響，本書第六章將再予詳論。

[243] 葉曼《雪梨中國現代派畫展》，《文星》六七期，頁六二一─六四，一九六三·五·一。

[244] 劉梅緣《中國現代畫展十八日在羅馬揭幕》，一九六五·一·一六《聯合報》七版。

[245] 馮鍾睿《五月的展望》《幼獅文藝》二八卷六期。

[246] National Gallery of Art and Museum of History "Five Chinese Painters—Fifth Moon Exhibition", Taipei, 1970.5.

[247] 楚戈《知性與感性的融合──五月畫展評介》（原載《美術》一九七一·九，前揭《審美生活》，頁二七八）。

[248] 前揭《東方畫會、五月畫會二十五週年聯展》，「五月畫會歷次團體展覽」。

由前文所述，可以發現：「東方」和「五月」之間，明顯的有著某些極為相近的特質，例如：他們都是由年輕人組成的繪畫團體；都標榜「現代畫」的理想；活動期間也都顯現反保守、反當代權威的傾向；在組成和結束活動的時間上，也大致一致……。但在這些看似相近的表象下，事實上也存在著某些相異之處，值得特別留意，尤其唯有透過這些相異點的比較、分析，才能更正確的掌握這兩個畫會的眞正本質。以下就分組成性質、成員背景、藝術主張與創作表現等方面，試作比較。

第三節 「東方」與「五月」之比較

一、組成性質

做為共同推動「現代繪畫」運動的前衛性團體而言，不可否認的，「東方」實較「五月」更具備鮮明的意識和自覺。從創組初始的動機比較，「東方」一開始便明白標舉「現代繪畫」的主張，一方面既惟恐國人無法接受這類革命意味強烈的繪畫觀念，特地從國外引進西班牙等地現代畫家的作品，聯合展出；一方面又發表措辭婉轉，但態度堅決、語意明朗的宣言──〈我們的話〉。即使在畫會功能逐漸消褪，畫會活動面臨停滯的階段，「東方」的結束，也明顯的表現出較大的自覺性，由畫會負責人聲明畫會已完成時代任務，宣佈解散，正式結束活動。

反觀「五月」，在創組初期，會員之間既沒有具備共同的藝術理念，成立畫會的目的，也只是在展現作為一個「藝術系學生」的創作能力，以求取認同，追尋「出頭」的機會；一旦畫會活動的結束，也是在一種自然停止的情況下不再展出。因此，以做為一個推動某種藝術理念或運動的繪畫團體而言，不論他眞實的成就如何，引發的回響大小，「東方」實更表現出首尾一致的組織特質，在組成、解散等行動上，都具有強烈的自覺。

比較「東方」「五月」創組初期的組織性質，除了畫會組成的過程，有著顯著的不同以外，〈我們的話〉和〈不是宣言〉是最具體的兩份文獻，可藉以瞭解兩個畫會組成的訴求所在。這兩份文獻的內容，在文前都已經分別有所析論，此處僅再做一對照比較。

〈我們的話〉發表在一九五七年十一月的首屆東方畫展。如前所述，這份文件，是畫展前，由全體會員提供意見，交夏陽執筆撰成；文成後，為求愼重，又由會員攜往彰化，呈請李仲生過目。因此，在性質上，它足可代表畫會全體會員共同的理念，而且是有意識的形成於畫展之前，做為畫會宣言，殆無疑問。

〈我們的話〉，提出的論點，主要有四：

1. 強調藝術發展在縱向與橫向之間的相互影響

；肯定唯有吸收新觀念，才能繼續發展；固守舊形式，必將走上窒息生長的絕路。

2. 強調西方現代藝術中「觀念主義」的重要性，以及它受東方藝術的影響，主張自藝術本質切入，從事探討。各民族特色固然是創作泉源所在，但終將消融在一個世界的普遍性中。

3. 中國古藝術在觀念上，和現代繪畫相當一致，只是表現的形式稍異，發展現代繪畫，相對地也可以發揚中國傳統藝術的寶藏。反之，以中國原有藝術觀，也可以充分欣賞現代繪畫，進而接受它。

4. 主張「大眾藝術化」，但反對「藝術大眾化」，因為後者其實是共產集團風格制式化的謬論。

在這四個論點中，最重要的一點，是將「現代繪畫」與「中國古代藝術精神」，放在並行不悖的基準上，同時更把「中國傳統藝術寶藏」，看作是中國人在世界現代繪畫領域中，與人一爭短長、出人頭地的重要資源。他們倡導現代藝術的意圖，相當鮮明，但對傳統藝術的肯定、珍惜，也是極為明顯的。

至於〈不是宣言〉一文，則是發表在一九五九年的第三屆五月畫展，由劉國松個人執筆發表。此前，「五月」未曾發表過任何文字，述及該畫會的或「東方」的北師藝術科，都不是真正的美術系或「東方」的「八大響馬」則包括了服役在空軍的軍人，和北師藝師科畢業的小學老師。雖然就美術專業知識、技能而言，不論「五月」的師大藝術系，

劉氏一文，由劉氏一人具名，屬個別性質或訴求主張。劉氏一文，由劉氏一人具名，屬個別性質或訴求主張的意見，這或許也正是他自稱「不是宣言」的原因所在。但從該文的內容考察，即使不是宣言，作為會員對畫會組成性質的自白，則是相當可信的。

該文詳述畫會組成的動機、決心與目的，已如前文所論，他的性質是在以畫會做為證明「藝術系學生」事實上也具備創作能力的手段，對任何具體的現代藝術主張，都未提及。

因此，儘管「五月」在一九六○年代中期，聲譽有凌駕「東方」之勢，成就也甚為可觀，但持平而論，針就畫會組成的性質而言，「東方」實較「五月」更具備充分的條件，來被看成是一個意識鮮明、態度堅決的前衛性藝術團體，有組織、有行動，在「中國美術現代化」的過程中，自應該有它無可取代的歷史性地位。

二、成員背景

在成員出身背景方面，「五月」「東方」也有顯著的差異。先就創始會員觀察：「五月」的六位創會成員，純粹是師大藝術系的畢業校友，對爾後新會員的入會，也事先設定以該系校友為對象。「東方」的……

「五月」在始創之初，縱然有革新的意圖，卻仍表現出較穩健、保守的特質，對當時以非形象為主的現代繪畫主張，採取保留的態度；反之，「東方」由於較無學院訓練的束縛，在李仲生的引導、啟發下，對現代繪畫較容易產生狂熱的信仰，以及能以較活潑的心態，去面對他們所一知半解的現代繪畫知識。

但是學院訓練也有他一定的成效，對一般美術知識的接觸，以及新資訊的取得吸收上，較具發展性，尤其在理論的整理和建立上，也比缺乏學院訓練的人，更容易進入專業的水準。因此，在一九六○年代中期，「五月」終於能以大量的文字撰述，配合著創作成果，輕易取得臺灣現代繪畫的主導性地位。而「東方」即使在「新思潮引進時期」的一九六○年代以前，也由於始終缺乏強有力的理論闡釋人才，致使它的影響幅度與深度，始終受到限制。

學院出身背景的另一個優勢條件是，容易與同是學院出身的學者、教授結合。「五月」在一九六○年以後，以抽象繪畫作為主流的現代繪畫思想建立以後，一方面有師大藝術系較開明的教授，如廖繼春、孫多慈等人，給予正面有形、無形的支持，甚至加入畫會成為會員；此外又如美學教授虞君質、教育部國際文教處處長張隆延，以及詩人兼大學教授余光中等人，更在理論上、精神上，提供全面的支援與助力；一九六五年以後，旅美藝術史家李鑄晉，更成為「五月」進軍美國畫壇的重要媒介人物。

至於支持「東方」的人士，黃朝湖、黃博鏞等都是小學老師，楚戈、辛鬱、紀弦則是出身軍旅的新詩詩人，不論在經濟能力、社會地位或知識學養上，都顯得聲勢較弱，何凡雖然是專欄作家，較具社會聲望，但由於他對現代藝術的瞭解有限，只能提供精神上的支援，在理論建構上，始終幫不上忙。

此外，當時同是支持現代繪畫的新詩團體，以學院出身為主的「藍星詩社」❶，自然地和「五月」關係較密，余光中是其中重要的成員；而出身軍旅的「現代詩社」❷，則和「東方」較為接近，紀弦、辛鬱等人都是「現代詩社」的成員。因此，

❶ 「藍星詩社」係以一九五三年覃子豪創刊的《藍星週刊》為中心，重要成員如：覃子豪、鍾鼎文、余光中、向明、白萩、周夢蝶、胡品清、張健、羅門、蓉子、夐虹……等，係以學院出身為主（參前揭《中華民國文藝史》，頁二二八—二二九）。

❷ 「現代詩社」係以一九五三年紀弦創刊的《現代詩》季刊為中心，重要成員如：方思、林亨泰、紀弦、季紅、葉泥、鄭愁予……一九五九年後，則由《創世紀》取代，組成「創世紀社」，成員如：張默、洛夫、瘂弦、碧果、菩提、辛鬱、楚戈、大荒、管管、商禽……等，均出身軍中（參前揭《中華民國文藝史》，頁二二九）。

本質上，稱「五月」較具學院氣質，「東方」近於民間氣息，並不是毫無依據的說法。

再從日後陸續入會的成員觀察：「五月」雖然有胡奇中、馮鍾睿等出身海軍的畫家加入，打破了該會以師大為系統的入會成規，但大體上仍然維持以師大校友為最大陣容的體制，如後期入會的洪嫻，也是師大藝術系四十六級的校友❸；楊英風已是成名畫家，光復初期也曾短期進入師大修業❹；至於廖繼春、孫多慈更是師大的老師，虞君質也在師大兼課過；整體而言，先後掛名「五月」成員的二十四人中，與師大有淵源的人數，就佔了十九位之多。因此，視「五月」為師大系統出身的革新人士所組成的繪畫團體，也是可以成立的。

至於「東方」則是以李仲生為精神核心。早期的「八大響馬」，全是李氏入門的弟子，固不待言；之後再加入的，不是李氏南下後的第二代弟子，如鍾俊雄、黃潤色；便是李氏的再傳弟子，如：陳昭宏是夏陽的學生，林燕是歐陽文苑、吳昊的學生。其他即使未曾正式拜隨李氏學習，在言行、思想上，也都尊崇李氏為師，例如：黃博鏞、秦松、李錫奇等是，這些人也都出身北師藝術師資科。至於到了一九六九年前後，參展「東方」的姚慶章、馬凱照，是師大校友，則屬異數，由於他們所走的風格不與「五月」相類，不以抽象水墨為取向，「東方」較寬廣的現代風格，乃使他們樂於加入展出，但他們的身分，嚴格而言，僅是屬於受邀參展的性質，並不是正式成員。

總而言之，從成員的背景去分析，「五月」和「東方」正可看作是戰後臺灣美術發展，從「學院」與「民間」出發的兩條革新路線，他們藝術表現的異同，正值得再加以比較、反省。

至於在成員的省籍上，不論「五月」或「東方」，都是以大陸來臺青年為核心。「五月」的創始會員六人中，雖然有郭東榮、李芳枝、陳景容、鄭瓊娟等四位本省籍青年，但在「五月」走上以抽象為主流的現代繪畫之路以後，一個有趣的現象是，本省出身的青年，竟都逐漸與畫會疏離，李芳枝、鄭瓊娟僅參展一屆即中斷；陳景容以他始終堅持形象表現的風格，在第三屆參展以後，便和「五月」完全絕緣，一九八一年，「東方」「五月」舉行二十五週年聯展時，陳人在師大任教，也不願出品參展，在日後的任何言談、文字中，更是絕口不提「五月」這段往事；至於郭東榮，初期是以抽象、具象交替創作，較乏一貫的創

❸ 洪嫻、江蘇江都人，與黃顯祥、顧福生同班（參前揭《國立臺灣師範大學校友通訊錄》，頁一七一）；曾從溥儒習國畫，一九五七年師大藝術系畢業後，留校任教一年，次年赴美就讀西北大學藝術系，一九七〇回國後，加入「五月」（參前揭《東方畫會、五月畫會二十五週年聯展》，「參展人員簡介」）。

❹ 廖雪芳〈結合建築與彫塑的景觀彫塑家楊英風〉，《雄獅美術》四一期，頁八〇，一九七四‧七。

作理念；一九六一年五屆展出以後，也斷絕了參展，後期仍走回寫實路線；至於後期加入的會員中，黃顯輝、謝里法⋯⋯也是本省青年，但始終未在畫會中佔有重要地位，以前述「五月」畫會活動高峯期間，最具代表性的劉、莊、胡、馮、韓等五位畫家，全是外省籍青年，他們對中原傳統水墨精神的嚮往，使他們有心在中西藝術混融的路徑上，試求出路；本省籍青年則多少延續日據以來臺灣畫家務實的創作態度，在形象、色彩的探求、掌握上，作較單純、執著的追求，對那來自遙遠中原的中國「傳統」，則始終較少關懷。

「東方」也有類似的現象，但情形不若「五月」明顯，如早期以非形象創作表現突出的蕭明賢，就是臺灣南投人。其中一項可能的因素，是，「東方」倡導的「現代繪畫」，並不以抽象，尤其不以水墨精神，作爲唯一的訴求，對中國傳統藝術的認同，也具有較寬廣的定義，舉凡金石、甲骨、民間藝術⋯⋯，都在他們吸取研習的範圍之列。但是如果從成員籍貫去觀察，大陸來臺青年仍然是占絕大部分的，其中尤以南京一地獨占五位之多，霍剛、夏陽、吳昊、朱爲白都爲南京市人，歐陽文苑籍隸江西，但也生於南京。這種省籍分析的一項最基本意義，是在顯示戰後臺灣現代繪畫的抬頭，主要是以大陸來臺青年爲主幹，其中摻有少數臺籍青年；這現象和一九七〇年以後，針對現代主義而提出批判的鄉土運動，是以臺籍人士爲核心，摻以少數外省人士的情形，正形成一個有趣的對比，而此對比，也多少暗示著：戰後臺灣文化運動，正是中原文化與臺灣文化，兩相衝擊、激盪，此起彼落的潛藏事實。

三、藝術主張與創作表現

「五月」、「東方」的藝術主張和實際創作表現，本章前述兩節，論及兩畫會的歷屆畫展時，已經分別提及，此處再作一個整體的比較。

雖然「五月」、「東方」都以倡導「現代繪畫」爲標榜，但存在於「五月」、「東方」之間最大的差異，仍是在藝術主張與創作表現方面。

從畫會名稱的擇定來看，事實上已充分顯露這兩個畫會，始創之初，在藝術創作取向上，即有絕大的差異。「東方」一如其名，在倡導現代繪畫之始，是著意標榜「東方」的特色，想要以「東方」獨特的藝術觀和豐富寶藏，在世界現代繪畫的領域中，一樹異幟。他們對「東方」一詞的實質內涵，主要仍是指「中國」而言的，這點在〈我們的話〉中，清楚可見，它說：

⋯⋯我國傳統的繪畫觀，與現代世界性的繪畫觀在根本上完全一致，惟於表現的形式上稍有差異。如能使現代繪畫在我國普遍發展，則中國的無限藝術寶藏，必將在今日世界潮流中以嶄新的姿態出現，而走向了日新

……不已之偉大坦途，……[5]

基於這種對「東方」精神的看重，東方畫會成員的創作，也無不在傳統的藝術成就中，吸取他們自認可供運用的養分，尤其難得的是：「東方」對這個「傳統藝術寶藏」，並不局限於以水墨山水為主流的傳統文人繪畫，而是將他們的視野，拓展到書法、金石、甲骨、敦煌壁畫、民俗藝術，甚至道教符咒……等等領域，如首屆展覽簡介中所介紹的：李元佳研究中國金石、甲骨文字的線條結構，和吸取中國山水畫的疏遠平淡的構成效果；吳昊在敦煌壁畫及工筆畫中，找出了線描的特殊手法；夏陽研究中國線條的結構原理，和民間藝術的特質；陳道明研究甲骨文字，及印章的趣味；歐陽文苑研究漢代石磚刻；蕭勤接受國劇服飾及民間藝術的色彩啟示；蕭明賢也研究金石文字的結構原理，表現一種古拙的趣味；……。這些文字上的表白，姑不論在實際創作中，能够達於什麼境地，至少顯示當時「東方」成員在這些方面的關懷、期待與努力，範圍之廣，令人驚訝。

至於對「現代繪畫」的認識與學習，「東方」也是具有較開闊的視野。開始時，他們從李仲生處，熟知西方現代繪畫的最新潮流，等到蕭勤率先前往歐洲留學以後，他們更掌握了速捷的資訊，由蕭勤在書信中、文章裏，一再地把歐洲在抽象主義以後，發展出來的最前衛藝術觀念，引介回來。這些理論，在數度歐洲畫家作品的運臺展出以後，更令「東方」成員得以親炙真蹟，所謂的「空間派」、「非定形派」、「另藝術」等等理念與作品，都得以內容豐富而形式多樣的，呈現在國內觀眾的面前。從今天的眼光去檢視，這些理念與作品，在這個引介的過程中，較為可惜的一點是：這些理念與作品，由於受限於「東方」本身理論人才的缺乏，也受限於國內當時尚未成熟的藝術環境，始終不能在「東方」作品中，見到顯著的影響痕跡，勉強而言，只有朱為白嘗試對「空間派」的理念加以探索，彌足珍貴；至於蕭勤、李元佳則在「寵圖」以後，風格走向「禪」「靜」的淡素表現，和歐洲某些新興思潮，較多呼應；除此而外，當時留在國內的多數成員，大抵仍以李氏引導的思想為主導。

儘管如此，當時「東方」展現的風格，或觸及的理念，仍是相當多樣的，如首屆展出簡介中提及的派別，就有：新古典主義、新即物派、立體主義、超現實主義、機械主義、表現主義、構成主義、野獸主義、抽象主義、象徵主義、另藝術及保羅·克利、蒙德里安、藤田嗣治……等等，不一而足，這種多樣化的表現形式和理解層面，與「五月」所標榜的「現代繪畫」理念，是頗不相同的。「五月」在畫會名稱的選擇上，一開始就刻意

[5] 前揭《第一屆東方畫展——中國、西班牙現代畫家聯合展出》（展覽目錄），頁二一。

要模仿法國的「五月沙龍」。創始會員劉國松日後也坦承：「五月」創會之初，走的是「全盤西化」的路子❻。但當時所謂的「全盤西化」，也只是相當地偏限在後期印象派、野獸派及一部分立體主義的範疇裏，相對於以「省展」為代表的日據時期臺籍西畫家的印象派表現，「五月」作品的確是蘊含某種程度的革新意圖；但相對於「東方」所標榜的「現代繪畫」，「五月」則是明顯地偏於保守。一九六○年的四屆展出，「五月」才真正高舉「現代繪畫」的旗幟，但他們的「現代繪畫」，仍是獨獨鍾情於「表現的抽象主義」，尤其是美國的書法表現主義，這種傾向，當是與劉氏等人意圖掌握中國傳統文人藝術精神的用心有關。

其次，在「東方」初期明白倡導「現代繪畫」的階段，事實上，仍容納了許多偏於具象表現的超現實主義風格，如前提歐陽文苑、夏陽、吳昊、……等人在一九五七年至五八年一、二屆中的展品都是❼。「五月」在一九五九年三屆展出時，對「現代繪畫」的堅持尚未形成，《不是宣言》中，對「抽象」與「具象」的問題，亦表示：

　……一般人有個錯誤的觀念，認為凡「非形象」的就是「新」的，孰不知「新」是指思想與表現的新，絕非單「形象」的新而已。現代繪畫不是侷促於「形象」一隅的，形象的改造，絕不能算是藝術的革命性的前進表現，……❽

但一旦「五月」在時潮激盪下，全身投入「現代繪畫」的探索後，便開始將訴求的重心，放在「形象的揚棄」這一課題上。一九六二年年初，劉國松明白表示：

　……依賴形象的畫家，就如同剛剛學步的嬰兒必須要扶著床欄一樣，他還沒有足夠的能力和自信去離開扶手而「自立」，更不敢完全拋棄自然形象而在純藝術的領域裏自由自在地瀰步而行了。❾

這種將「現代繪畫」窄化為「抽象繪畫」的作法，尤其是僅止拘限於「熱抽」一路的探求，對整個「現代繪畫」在臺灣的發展，事實上，是有某種程度的不利影響；但從另一角度而言，「五月」就本身的發展去考慮，在「現代繪畫」的諸多領域中，有所喜惡的擇定了其中一項，作深入的探求與表現，進而企求與中國的傳統畫論、書論，加以結合，從而創作出一批今日看來仍頗具氣魄與魅力之作品，其作法仍有他自足的價值。

❻　前揭葉維廉《與當代藝術家的對話》，頁二五三。
❼　蕭勤〈「東方畫會」在西班牙〉，一九五八・一・三一《聯合報》六版。
❽　前揭劉國松〈不是宣言──寫在「五月畫展」之前〉，頁二八。
❾　前揭劉國松〈繪畫的晤談〉，頁六七。

對「傳統」的態度與作法，也是「五月」與「東方」之間，一項值得留意、比較的問題。「東方」對「傳統」的肯定、珍惜，已多次論及，可以確認的：「現代繪畫」在臺灣始倡之初，並沒有「否定傳統，一味追隨西潮」的本意，藤田嗣治是李仲生教導下的「東方」諸子學習仿效的典範；更具體的說，「東方」追求「現代繪畫」的理想，是站在一種闡揚民族傳統精神的基礎上，不受表現工具的束縛，企求和世界的藝術新潮同步。正如藤田的利用油畫技巧，表達東方藝術細膩、敏銳的特質，崛起於西方現代藝壇一樣，「東方」固然也有人從傳統筆墨線條中去探求養分，如夏陽、吳昊等是，但他們始終不以工具、材料當作決定藝術內涵的先決因素。同時也正如藤田的作品一樣，他是具有日本特色的世界性的「現代繪畫」，卻不特別去稱之為「日本現代畫」。因此，在「東方」的活動始終，只有「現代繪畫」，而無「中國現代畫」一詞的出現。

反之，「五月」在投入「現代繪畫」以後，「中國現代畫」的討論，便成為該會的重要課題之一，他們採行的路徑，是從西方的抽象表現主義的理念切入，擇取了適用的養分，和中國傳統畫論、書論切入，擇取了適用的養分，和中國傳統畫論、書論中，虛實、空靈的理想，試加融合，大量使用留白、色彩趨於單色、樸素，創造出他們自認具有現代面貌，且與傳統品味相傳承的「現代畫」，並

現代繪畫」多元發展的命脈；一九七〇年以後，臺灣發展出來的現代繪畫，雖有諸多來源影響，但承繼自「東方」的路向，顯然多於承續自「五月」的。下章論及畫會的消沉與轉向時，將就此問題再作析論。

「中國現代畫」的成就，但在會員持續性的風格發展中，也產生了如：蕭勤、吳昊、李錫奇等面貌多樣，又具傳統精神素質的現代作品，更且維繫了「現代繪畫」多元發展的命脈；一九七〇年以後，臺灣發展出來的現代繪畫，雖有諸多來源影響，但承繼自「東方」的路向，顯然多於承續自「五月」的。

「五月」傾其全力深入探索以抽象表現形式為主的「中國現代畫」，產生了一批頗具份量的作品，也開創了中國水墨創作的新里程；「東方」以較寬廣的「現代繪畫」觀念，從事多元性的創作實驗，在活動期間，觀念探索的意義，強於實際作品的成就，但在會員持續性的風格發展中，也產生了

進而希望以此「中國現代畫」立足於世界現代藝壇，取得地位。在這一理念的指導下，高峯時期的「五月」，劉、胡、馮、韓等人，都以水墨作為創作素材，獨獨莊喆一人以油畫、壓克力作為材料，但也講求暈染、虛實、空靈的效果，偶而更加入棉紙裱貼，與詩詞文字的結合。總之，「五月」對中國「傳統」的認識，是偏向於傳統文人的精神和成就，這種情形，相較於「東方」的民間氣息，是有相當差距的。「五月」的文人水墨精神，和表現手段，使人能更輕易的感覺到「中國傳統」的意味，於是終於成為學者、詩人，甚至外籍人士，樂於接受的形式。這種對水墨的堅持、創新，也導致了一九七〇年代以後，「現代水墨」的重新擡頭。

「五月」「東方」引發之質疑與回應

自從一九五七年「五月」、「東方」分別舉行首展以後，「現代繪畫」隨著世界藝術新潮的衝擊，逐漸在臺灣成為當時最被討論、關懷的課題，社會討論的熱烈、畫家參與的普及，形成了戰後臺灣畫壇相當殊異的景觀；以「現代繪畫」為標榜的畫會團體，紛紛成立，畫會之多，造成了所謂「畫會時代」的來臨。「現代繪畫」儼然有取代畫壇主流地位的趨勢，這種現象，頗讓某些傳統、保守的人士，感覺不安。於是，在一九六〇年前後，反對的力量，終於展開反撲，猛烈的攻擊行動，一直持續到一九六二年的年初。

在這將近三年的時間裏，雙方折衝、對立，分別爆發了幾起事件，對「現代繪畫運動」在臺灣的發展，頗具決定性的影響，這些事件分別是：「中國現代藝術中心」的未設立先天折、「秦松事件」的政治疑雲、徐復觀以「現代繪畫係為共黨世界開路」的論調所掀起的「現代畫論戰」、以及由中國文藝協會發起的「現代藝術座談會」中，傳統畫家對現代畫家的集體質疑，和現代畫家為證實本身「寫實」能力，而舉辦的「現代畫家具象展」等等。

這些事件在在反映出現代繪畫與保守人士之間，存在著幾乎無從溝通的差距，保守人士，對「現代畫家」頗不友善的質疑與責難，造成了現代繪畫發展極大的危機，然而，在以「五月」、「東方」

為主的現代畫家，成功的回應了這些強烈的質疑與挑戰之後，「現代繪畫」反而因此得以在臺灣真正立穩腳步，步步發展，朝向穩定成長、建立風格的目標，進行多面向的探索與嘗試。因此，一九六〇年到一九六二年的三年間，是中國現代繪畫發展史上，極具關鍵的時期。一個明顯的結果是，在一九六三年的「龐圖大展」時，便不再有激烈的質疑聲浪，反而是現代畫家內部不同聲音的討論，證明現代繪畫在臺灣已經進入另一個穩定成長，甚至自我反省的階段。

本章分作四節，對上述事件及「龐圖」藝展，作一論述，以闡明這一關鍵時期，正、反雙方，迎拒的過程及其意義。

第一節 中國現代藝術中心與秦松事件

一九五七年，臺灣畫壇隨著「五月」「東方」的首展，正式進入「現代繪畫」的歷史階段；儘管當時對「現代」一詞的內涵，各有不同程度的體會，但尋求中國美術「現代化」的革新意識，卻是新生一代畫家，所一致認同的共同特質。基於「反保守、反主流、反權威體制」的共同訴求，畫會團體也相繼成立，更且，彼此之間開始互通聲息，形成力量，到了一九五九年年中，終於有了倡議整合的說法。

當時顧獻樑首度自美返國❶，顧氏的名銜是「國際文藝中心組織」❷評議委員兼亞洲代表，返國後，應教育部聘，擔任「藝術教育顧問」，巡廻各大專院校，開設講座，講授「藝術史」和「繪畫史」❸。對「現代繪畫」的倡導，顧氏表現出無與倫比的熱忱。同時以他「歸國學人」的形象，迅速在年輕畫家羣中，產生了號召力；現代藝術團體加以整合、組織的構想，也在顧氏的鼓舞激勵下，付諸行動。一九五九年九月初，眾人推舉和顧氏私交甚篤的畫家兼雕塑家楊英風出面召集，發出籌備會邀請函，函文揭示：

我國新興現代藝術，週來日見蓬勃，青年畫家多人，已在國際畫壇從事活動，並獲殊榮爲國爭光，此次由海外返國之著名美術評論家顧獻樑先生鼓勵畫人積極參與國際性活動，屢經商討，擬組織「中國現代藝術中心」（暫擬），由現有各藝術團體爲基礎，進行發起籌備，並訂於本（九）月二十七日（星期天）下午二點半假中山北路美而廉三樓召開籌備會，交換意見。……❹

籌備會如期召開，會中決定發行機關刊物《現代藝術》，以作爲會員聯絡的橋樑，並擬定章程草案，正式發出入會邀請函。其名發起的人士，有楊英風、席德進、張義雄、楊啟東、鄭世璠、龐曾瀛、朱海濤、張杰、郭豫倫、夏陽、吳鼎藩、尚文彬等多人❺。

之後便以畫會爲入會單位，進行登記，先後加入的畫會，多達十七個❻，名下會員合計一百四十五位。名單依畫會名稱筆劃順序如下：

「二月畫會」：
謝松筠、何福祥、張志銘、劉松圖、張德源。

「五月畫會」：
劉國松、郭東榮、郭豫倫、李芳枝、鄭瓊娟、陳景容、顧福生、黃顯輝、莊喆、馬浩、謝里發、李元亨。

「四海畫會」：
孫瑛、馮鍾睿、胡奇中、龐曾瀛、曲本樂。

「今日美術會」：
張錦樹、鄭明進、張祥銘、歐萬煋、王錬登、

❶ 顧氏首次返國時間，約在一九五九年九月（參林惺嶽《臺灣美術運動史⑥》，《雄獅美術》一七二期，頁五一，一九八五‧六）。

❷ 該組織性質未詳。

❸ 前揭林惺嶽文，頁五一。

❹ 林惺嶽《臺灣美術風雲四十年》，頁一○四—一○五，自立，一九八七‧一○。

❺ 同前註。

❻ 同前註，頁一○八，附圖「中國現代藝術中心會員名單」。

周月秀、簡錫圭、廖修平、張國雄。

「臺中美術研究會」：

楊啟東、陳敬湖、游朝輝、紀慧明、溫思
三、黃潤色、朱清錦、楊啟山、陳輝煌、張
煥彩。

「臺南美術研究會」：

許武勇、沉哲哉、張炳堂、陳一鶴、劉聲、
劉生容、曾培堯。

「青雲畫會」：

鄭世璠。

「青辰美術會」：

翁崑德、翁焜輝、劉新錄、郭龍壽。

「東方畫會」：

夏陽、歐陽文苑、吳昊、陳道明、蔡遐齡、
朱為白、霍學剛。

「長風畫會」：

吳鼎藩、吳兆賢、祝頌康、鄭世珏、趙淑
敏、張熾昌。

「純粹美術會」：

張義雄、黃新契、袁成琦、林顯宗、蔡元
福、蔡元好、高敬宗、莊得金、游祥池、洪
玉純、翁凌桐、蔡文章、劉鐘珣、毛吉漢、
戴懋龍、溫淑靜、陳玉琨、郭明欽、姚吉

❼ 前揭名單誤作「李錫寄」。

❽ 同註❻。

雄、張淑美、李炳乾、陳炳院、陳昭貳、陳
煥圻、謝信重、鄭曼玲、吳玉承、陳麗紅、
羅雨春、江泰馨、陳美苑、許汝榮、陳榮
和、江明德、陳嬋娟、劉劍如、林國富、李
仍鏽。

「現代版畫會」：

楊英風、秦松、江漢東、李錫奇❼、陳庭
詩、施驊。

「荒流畫會」：

王爾昌、高一峯、王育仁、蔡福天、陳以
鐘、費熙。

「散砂畫會」：

席德進、楊景天、黃歌川、何肇衢、何瑞
雄、施翠峯、朱海濤、陳廣惠、李學廣、李
鑽馨。

「綠舍美術研究會」：

莊世和、陳處世、張文卿、徐天榜、曾清
標。

「聯合水彩畫會」：

張杰、吳廷標、胡笳、劉其偉、香洪、鄭潔
泉。

「藝友畫會」：

尚文彬、陳銀輝、劉文煒、葉世強、白景

端、徐孝游、李音生、林蒼莨❽。

從這份名單分析，人數最多的畫會，如「純粹美術會」，多達三十六人，最少的如「青雲畫會」，僅鄭世璠一人。畫會的分佈，從臺北、臺中、臺南、高雄，延伸到最南端的屏東（綠舍）。畫會性質，幾乎網羅了所有戰前、戰後非主流派的藝術團體，包括西畫、國畫，和版畫等部門。組成份子，既有已負相當聲譽的成名畫家，也有剛剛踏入美術之門的初學者（如張義雄指導下的「純粹美術會」成員）。在這種情形下，也不免有部分人士，只是掛名，實際上並沒有具體參與的行動；如「五月」的謝理發，就坦承：當時他正分發到宜蘭鄉下教書，只在刊物上看到「藝術中心」成立的消息，對這個聯盟行動，始終沒能「躬逢其盛」❾。謝氏的情形，可例其餘。

但不論如何，「中國現代藝術中心」能在短時間內，迅速集結十七個畫會，一百四十五位畫家，的確是不容忽視的事實，這事實也正反映當時「現代藝術」的被畫壇所積極關懷、熱烈投入。

十七個畫會中，除了「五月」「東方」外，「現代版畫會」與「四海畫會」是值得格外留意的。

這兩個團體，一如「五月」「東方」，具有鮮明顯著的現代風格，成員也在日後分別加入「五月」、「東方」，從而成為「五月」、「東方」的核心份子，影響中國現代繪畫的發展；其中，「現代版畫會」對中國現代版畫藝術的新生，更具舉足輕重的地位，功不可沒。

「現代版畫會」正式成立在一九五九年，也正是「五月」「東方」首展後的第二年。

先是一九五八年五月，由「中美協進會」邀請了十位美國現代版畫家，和國內版畫家秦松、江漢東，在臺北聯合舉辦了一場「中美現代版畫展」❿，共同創立「中國現代版畫會」，並在十月、十一月，連續舉辦聯展於國立藝術館及新生報新聞大樓，為當時趨於消沉陳腐的中國版畫藝術，帶來一股清新、活潑的氣息。隔年（一九五九年）年底，便由秦、江，結合楊英風、陳庭詩、施驊、李錫奇等人⓫。由於這些人的作品，都打破以往「寫實主義」的固定表現，在造型、技法上，作更自由、大膽的

❾ 謝里法《從將軍的年代到松族的黃昏——臺灣現代畫旗手秦松（上）》，收入謝著《我的畫家朋友們》，頁五二一三，一九八八·七·三《自立晚報》副刊（一九八八·九。

❿ 怒弦《現代版畫展簡介》，一九五八·五·三十《聯合報》六版。

⓫ 「現代版畫會」成立時，為表彰秦、江二人於一九五八年五月舉辦之「中美現代版畫展」，對國內版畫藝術之貢獻，乃通過追認其為「第一屆現代版畫展」，一九五五年底成立後之首展，則為第二屆（參李錫奇《中國現代版畫的成長與發展》，一九六七·一二·一四《臺灣新生報》九版「藝術欣賞」二二期。

嘗試，迅即形成風格鮮明、思想獨立的特色，引起了畫壇極大的注目。同時，配合展出印製的展覽目錄，圖文並茂，詳細刊介各個成員的作品，以及生平簡歷，也收到了宣傳上的效果。連續密集的展出，更是獲得畫壇人士的廣大回響，紛紛撰文評介，虞君質、霍學剛、張菱舲、古蒙、白圭等人，都在《新生報》、《聯合報》、《中華日報》、

《自由青年》等報刊上，大力推介，《攝影新聞》更以全幅版面，刊登他們的作品，隆重介紹。其中，秦松的「太陽節」一作（如圖三九），剛獲得巴西聖保羅「國際雙年美展」的榮譽獎，更引起眾人的注目。

「現代版畫會」成立、展出之際，也正是「中國現代藝術中心」發起召集籌備會的時刻。而「藝

圖三九　秦　松（1932—）太陽節　版畫　1960

❷ 虞君質〈新路——祝現代版畫的新生〉，一九五九・一一《臺灣新生報》「藝苑精華錄」（九三）；霍學剛〈現代版畫展評介〉，一九五九・一〇・二八─三〇《聯合報》八版；〈張菱舲版畫的新道略——記藝術館的現代版畫展〉，一九五九・一一・七《中華日報》；古蒙〈現代版畫展評介〉，《自由青年》期號待考。

❸ 古蒙〈現代版畫展評介〉二版。

❹ 前揭霍學剛〈「現代版畫展」評介（上）〉，一九五九・一〇・二八《聯合報》八版。

術中心」主要召集人楊英風，也正是「現代版畫會」創始會員之一。在「藝術中心」從籌組、成立，進而舉辦聯展的過程中，「現代版畫會」始終扮演著重要角色，這也是造成後來反對者攻擊的箭頭，直指該會成員秦松的可能原因之一。

「中國現代藝術中心」擇定一九六〇年美術節（三月二十五日）下午，假「歷史博物館」召開成立大會，並舉辦大規模的聯展。這項消息，在他們的機關雜誌《現代藝術》刊登啟事，但其他的報章，則始終採取謹慎態度，未作大幅宣揚。這種結合全島現代畫家的集結活動，是歷來所未曾有過的，它的規模之大、層面之廣，都使畫壇人士投以高度的關懷。

當天下午二時左右，會員陸續到達預定作為會場的歷史博物館，才發覺歷史博物館已經受到有關方面的壓力，藉故無法提供開會場地，眾人在不得其門而入的情況下，只得臨時改在館外的草坪聚會。會中選出楊英風擔任大會主席，並作成決定，將成立大會延到當月二十九日再行召開，同時另外發函美國新聞處，商借該處禮堂，作為成立大會的會場⑮。

類此這樣大規模的聚眾活動，在一九六〇年代初期的臺灣，仍是極端避諱的事情，國民黨政府深受「三十年代」作家結社、聚黨之苦，終致失去整個大陸，記憶猶新，這個痛苦的經驗，導致國民黨由早期對文藝活動的輕忽、漠視，轉而採行緊縮、控制的政策⑯。控制的管道，則是透過黨工⑰、調查人員及「中國文藝協會」。在美術方面，又另有「中國美術協會」。

「中國文藝協會」（以下簡稱「文協」）表面上是一個民間社團，實際上則是以推動政府文藝政策為任務。該會成立於一九五〇年的五月四日，也正是總統蔣中正復行視事的一年。由留法文化界人士張道藩出任理事長。在一九六〇年「中國現代藝術中心」成立以前，透過「中國文藝協會」陸續推動的文化工作，較知名的有「文藝到軍中去」、「文化清潔運動」、「戰鬥文藝」等。

張道藩是一位熱心文化的文藝作家兼美術家，

⑮ 前揭林惺嶽《臺灣美術風雲四十年》，頁一〇七，附圖

⑯ 一九五〇年三月，中國國民黨中央改造委員會於政綱中正式明列「文藝工作」乙項（參《中華民國文藝史》，頁九七七，臺北正中，一九七五）。

⑰ 國民黨中央黨部第四組專責文化工作之監視與推動，後改稱「文化工作會」，簡稱「文工會」。

⑱ 「文藝到軍中去」係「軍中文藝運動」之口號，一九五一年四月七日，由國防部發動（參一九五一·四·八《中央日報》三版〈撲滅三害宣言〉，此三害分別為：「赤色的毒」、「黃色的害」、「黑色的罪」）；「文化清潔運動」發起於一九五四年八月，發表於一九五四·八·九《中央日報》三版〈自由中國各界推動文化清潔運動，厲行撲滅三害宣言〉由王集叢發表〈什麼是戰鬥文藝?〉（一九五四·一二·一三《聯合報》六版）始，掀起熱烈討論，持續至一九五六年年底。

他長於油畫，也作國畫。論者稱他是「蔡元培的接棒人」，自始至終關心美育的推展。一九三二年，張氏曾與徐悲鴻、呂鳳子、宗白華、陳之佛、張書旂等人籌組「中國美術會」於南京⑲。來臺後，倡組「中國文藝協會」。由於張氏深具學者風範，「文協」在他的奠基下，雖然負有推動政府既定文藝政策的任務，但採取的方式，則是以正面推展爲主要手段，反面的壓制行動甚少。如「文藝到軍中去」的政策，造就了大批出自軍中青年的作家和畫家。可惜張道藩在「文協」成立的次年（一九五一年），便應召出任立法院院長，對文化工作逐漸無暇兼顧。

張氏離去後，美術工作由「中國美術協會」（以下簡稱「美協」）承擔下來。「美協」原是「文協」組織下的一個委員會，一九五一年，張氏出掌立法院，「美術委員會」逐改組擴大爲「中國美術協會」，由總政治部⑳副主任胡偉克擔任理事長。常務理事：郎靜山、梁又銘、馬壽華、楊三郎、蒲添生、黃榮燦；理事：黃君璧、梁中銘、許君武、王王孫、何志浩、楊隆生；總幹事：劉獅㉑。該會一開始便表現出極端保守、權威的特質，成員也大抵是以政戰系統爲核心，參以楊三郎、黃君璧等省展、師大的負責人。其成立的宗旨，尤其明白標舉以「反共抗俄」的政治意識爲訴求：

（一）全體參加反共抗俄行列，激勵士氣，以爭取反共復國早日勝利。

（二）中國美術界全體，要負起時代使命，筆伐極權，披露暴政，拯救世界，免被赤化。

（三）中國美術界全體要努力從事文化復興創作，盡力遏止毛共在大陸破壞倫理、毀滅文化歷史。

（四）中國美術界團結一致，有組織有目標的發揚傳統，創造未來，開拓中華美術新頁㉒。

這種政治氣息濃厚的立會宗旨，在黃榮燦因匪諜嫌疑案遭受槍決，以及梁氏兄弟主掌政校美術組務以後，更形強化。而「中國現代藝術中心」，恰在這個時候，以反主流、反權威的特質，企圖結合全島現代畫家，進行大規模的集會活動，這在「美協」等人眼中，無異是一種公然破壞團結、破壞穩定，甚至政治意圖不明的挑戰行動。

因此，在「中國現代藝術中心」議決推選楊英風擔任大會主席的同時，便有傳聞，說「有關單位」已派人對楊氏進行調查，令楊氏大爲恐慌，迅即避往他宜蘭同鄉藍蔭鼎家中，請求庇護。藍是戰後臺籍畫家中，與國民政府關係最爲良好的一位，

⑲　前揭《中華民國文藝史》，頁五九六。
⑳　即後之「總政治作戰部」。
㉑　前揭《中華民國文藝史》，頁五九七。
㉒　同前註。

楊在他庇護、訓斥兼而有之的情形下，終於勉強無
事了㉓，同時也在當年退出了「現代版畫會」。

另一方面，「中國現代藝術中心」聯合展覽，㉔
已在成立大會當日上午揭幕。地點就在歷史博物館
的國家畫廊。一早，「美協」的梁氏兄弟便和一羣
政校學生，來到會場。但他們的到場參觀，似乎是
抱持著相當的成見與敵意。

果然，不久，便有一位學生在秦松題名爲「春
燈」的作品前面停下㉕，這是一件以油彩畫在宣紙
上的抽象繪畫；這學生在端視一陣後，便高聲報告
梁氏兄弟，想同時提醒其他在場觀眾注意，指出：
秦松的作品中，分明暗藏著一個倒反的「蔣」字，
有煽動「反蔣」（反對當時總統蔣中正）的嫌疑，
這是什麼現代畫？這種說法，頓時震動了全場。眾
人慌亂中，史博館館長包遵彭連忙遣人將畫取下，
並由館方扣留查封。㉖

秦松剛在年前以「太陽節」一作，榮獲巴西聖
保羅國際雙年展的榮譽獎，當時部分極端保守的人
士，已對這件作品的取名「太陽」，頗不坦然㉗，
但能在國際畫展中獲獎，總是一件爲國爭光的事，
況且獎章已經送回國內，史博館也安排將在這個慶
祝美術節的現代畫家聯展中，公開頒獎表揚。這件
事，對秦松而言，當然是無上的光榮，於是，他特
地將他的父親、家人從基隆請來，準備觀禮，分享
榮譽㉘；不料，現在卻無端發生了「反蔣」事件，
自己被莫名其妙地掛上罪嫌，領獎之事，也取消
了，同時將遭受不可預期的調查處置。這個打擊，
對秦松自是十分沈重㉙。

後來，由於秦松的父親曾任治安要員，功在黨
國，也算是忠貞家族，這個「反蔣」事件，才不了
了之㉚。但是當日下午的成立大會，史博館的臨時
拒借場地，應和這個事件有所關聯。「秦松事件」
是戰後臺灣現代繪畫運動史上，政治疑雲籠罩美術
創作的一個不幸例子，也顯露保守人士與現代畫家
間，意識型態的遙遠差距。

歷經這個事件，「中國現代藝術中心」的成立，

㉓ 前揭謝里法《從將軍的年代到松族的黃昏——臺灣現代畫旗手秦松（上）》，一九八八・七・三《自立晚報》副刊。
㉔ 前揭李錫奇《中國現代版畫的成長與發展》。
㉕ 前揭林惺嶽《臺灣美術風雲四十年》，頁一〇八。
㉖ 前揭謝里法《從將軍的年代到松族的黃昏（上）》。
㉗ 一九八八年九月六日訪問楚戈，及前揭謝里法《從將軍的年代到松族的黃昏（上）》。
㉘ 中共喜以「太陽」作爲其領導人毛澤東之象徵。
㉙ 訪問楚戈。
㉚ 同前註。
前揭謝里法《從將軍的年代到松族的黃昏（上）》。

於是中斷。

第二節 現代畫論戰

「中國現代藝術中心」及其聯展，在「秦松事件」的政治疑雲陰影籠罩下，草草落幕，此後，政治與藝術的糾纏，隱隱成為現代藝術創作者，心中揮之不去的夢魘。但現代繪畫的探索熱潮，並未因此止息，反而在所有現代畫家與藝評家的努力下，更加興盛。

此其間，保守人士的反對意見，偶爾也有零星諷刺、攻擊的文字出現，同時，更有少數原本積極倡導「新派」繪畫的前衛畫家，基於政治的考慮，從前衛藝術的陣營中暫時退卻下來，或被迫自我表白❶；但就整體而言，這些文字並未能對現代繪畫的發展，構成什麼重大的威脅。直到一九六一年八月十四日，徐復觀以東海大學教授的身份，發表〈現代藝術的歸趨〉一文於香港《華僑日報》，指責現代藝術的未來是「……無路可走，而只有為共黨世界開路。」❷，才直接威脅到現代藝術的存在，

引發激烈的論戰，是為「現代畫論戰」。

徐復觀，一九○三（民前九）年生於湖北省浠水縣的一個貧苦農家。二十一歲（一九二三年），從武昌第一師範畢，執教小學；次年參加國民革命軍，二十三歲（一九二五年）入湖北武昌國學館，此後，政治不久轉任小學校長；二十六歲（一九三○年），赴日留學，最初是入明治大學學習經濟，後來轉入陸軍士官學校❸；一九三一年，九一八事變發生，徐因反抗日本政府，被捕入獄，旋遭退學；次年，返回上海，歷任軍政要職，並頗獲蔣中正賞識，之後與商務印書館合辦學術性刊物《學原月刊》❹。

一九四九年徐氏來臺，五月抵臺中，六月十六日便興辦《民主評論》於香港，想藉著這份刊物將民主自由的精神注入國民黨內部，以挽國家於狂瀾。一九五二年（五十歲），應臺中省立農學院的聘請，開設「國際組織與國際現勢」課程，翌年改聘專任，徐應曾約農校長的禮聘，擔任兼任教授，教授大一國文。一九五五年，東海大學創立，徐應曾約農校長的禮聘，擔任該校中文系教授兼系主任❻，開始專

❶ 如前提與李仲生、黃榮燦等人攜手倡導「新派」繪畫之劉獅，在一九六一年年中卽自白：「……自從倡導新派畫權威畢卡索脫離了純藝術畫壇而參加了共產集團活動之後，使我和當時的一羣年青朋友對新派畫的興趣，就漸漸沖淡而且開始懷疑。……」（見劉獅〈我們對「抽象畫」的看法〉，《革命文藝》六五期，一九六一·八）。

❷ 該文收入前揭劉國松《中國現代畫的路》，附錄一，頁一八一。

❸ 徐復觀《我的教書生活》，《徐復觀文錄選粹》，頁三○三，學生書局，一九八○·九。

❹ 徐復觀《我的教書生活》，《徐復觀先生年譜》，民國三十六年條，曹永祥等編《徐復觀教授紀念文集》，頁五六三，時報，一九八四·八·三○。

❺ 前揭徐復觀《我的教書生活》，頁三○五。

注於學術研究工作❼。一九六〇年，也正是「中國現代藝術中心」發起成立的那一年，徐氏辭去系主任兼職，休假一年，赴日旅行、研究❽，發表了一系列的「東京旅行通訊」，刊登於香港《華僑日報》，其中〈毀滅的象徵——對現代美術的一瞥〉一文，首度對現代藝術提出批評❾。此前，徐氏已先後撰成《學術與政治之間》甲、乙集，及《中國思想史論集》等巨著❿，是一位頗孚聲望的學者兼政論家、社會批評家。

徐復觀對藝術的見解，由於他在現代畫論戰中的「挫敗」，以及他把藝術創作和政治意識間的關係，做了稍嫌粗率的推論，致使歷來的論者，有意無意間，都輕忽了他在藝術這一領域的用心與努力。

事實上，在一九六〇、六一年間，徐氏赴日旅行，撰就〈毀滅的象徵——對現代美術的一瞥〉一文時，他並不是一個對藝術全然不知的象牙塔中的學者。相反的，由於他對藝術的看重，他已對這方面的知識，有了相當的修養與認識，或許我們只能說他的認識，似乎只偏屬傳統西方和古代中國的美術知識。關於他對藝術的見解與接觸，在他一九六五年出版《中國藝術精神》⓫一書的自敘中，有較明白的敘述。

徐復觀肯定「道德、藝術、科學，是人類文化中的三大支柱。」⓬在中國，由於文化發展方向的不同，未能順利發展，但在道德與藝術方面，卻有相當高超的成就；同時這種成就，不僅具有歷史的意義，同時也具有現代的、甚至將來的意義⓭。根據這個認識，徐氏自始便對藝術進行相當用心的接觸。接觸的年代，徐氏曾說：

因好奇心的驅使，我雖常常看點西方文學、藝術方面有關理論的東西。但在七年以前，對於中國畫，可以說是一竅不通的。……因為買進了一部「美術叢書」，偶然在床上翻閱起來，覺得有些意思，便使用紅筆把有關理

❻ 事見同上註，頁三〇八—三〇九。
❼ 前揭《徐復觀先生年譜》，民國四十四年條。
❽ 徐於一九六〇年四至七月間旅日，參前揭《徐復觀先生年譜》，民國四十九年條。
❾ 轉引劉國松〈與徐復觀先生談現代藝術的歸趨〉，前揭《中國現代畫的路》，頁一六〇。
❿ 均由中央書局出版，後交學生書局出版。
⓫ 學生書局，一九六六·二初版。
⓬ 前揭徐復觀《中國藝術精神》，自敘頁一。
⓭ 同前註，自敘頁一一二。

論和歷史的重要部份，作下記號。……⑭

徐氏這篇自敍，寫成於一九六五年的八月，文中所謂的「七年前」，推算起來，應該是一九五八年的前後，換句話說，在徐氏前往日本之前，便已開始接觸中國美術方面的東西了。同時，他也「常常看點西方文學、藝術方面有關理論的東西。」基於這樣的背景，當徐氏到達日本之後，接觸一些與他心目中先存的概念，全然背道的現代畫時，不禁以「毀滅的象徵」來形容心中所受到的震撼與失望。

在徐復觀先存的概念中，認定「形相美，是人類生命的昇華。」也是「美術」之爲「美術」的真正價值所在。他說：⑮

人類在長期的原始生活中，過著混沌野蠻的生活。但在混沌中漸漸發見條理，在條理中而漸漸建立起清明的世界形像；在清明地世界形像中而漸漸發現美的意欲，表現爲美的形相，以成就所謂「美術」這一部門的文化，這是人類脫離混沌、野蠻而奠定自己地位的一個重要標誌。⑯

但如今他在展覽中所得到的印象是：
覺得他們正在想極力破壞世界上可以用清明

之光照見的形相，而要找出正常人的感官所感覺不到的形相。⑰

這種受騙的感覺，使他形容那次參觀「平安神社右旁美術館」的美術展覽，是「京都之行中最大的不幸」，而認爲這些所謂的現代美術，無非是一種「毀滅的象徵」。

〈毀滅的象徵〉一文，雖對現代美術頗多誤解，但對現代畫家並未構成任何生存的威脅。

隔年（一九六一年）八月三日，徐又發表〈達達主義的時代信號〉一文。文中，多次引用「七個達達宣言」中的文字片段，⑱證明：達達主義是「強烈破壞性的胡鬧主義。」但徐氏也承認：「這種胡鬧主義之出現，乃至會引起世人的注目，因爲它是反映了現代情勢的背景，並與其他的思想，有了不知不覺的關連。」同時他相信：「這種胡鬧主義，在現實上不會不產生結果。」至於是什麼結果呢？

徐氏明白的指出：「二十世紀三十年代的納粹運動，在許多地方，可以嗅出達達主義的氣息。」在此我們無意討論徐氏這種看法的正確性，但必須指出的一點是，這種推論、判斷的模式，正是引發徐氏後來，指責現代繪畫的趨勢，無疑在爲共產主義

⑭ 同前註，自敍頁二―三。
⑮ 同前註。
⑯ 同前註。
⑰ 轉引前揭劉國松《與徐復觀先生談現代藝術的歸趨》，頁一六一。
⑱ 一九六一‧八‧三《華僑日報》，收入前揭《徐復觀文錄選粹》，頁二四一―二四四。

開路的思想淵源。

這篇文章的末尾，徐氏特別強調：

不僅當前藝術文字中的超現實主義、抽象主義，是達達主義的擴大；即哲學中薩特（按：即Sartre 1905～，今多譯為沙特）們的實存主義，某些人的邏輯實證主義，在本質上，也是一種深刻的達達主義。達達的精神，才是西方文明必然出現的精神；因之，它便真的成為這一時代的精神的結晶。然則這一時代，究竟會走向什麼地方去呢？[19]

在提出問題之後，文章戛然而止。

天後的另外一篇文字中。

八月十四日，徐復觀終於發表〈現代藝術的歸趣〉[20]一文，為前文作解答。

文章一開始，徐氏便直截了當的指出：

現代的抽象藝術，到底會走到那裏去呢？現代藝術家自身，不會提出這種問題；並且可能認為凡是提出此一問題的，即是不懂藝術，即是破壞藝術。[21]

徐氏這種說法，是基於把抽象主義（或超現實主義）當作是達達主義的擴大。他指出：超現實主義的發明者，就是達達主義的中堅人物。所以超現實主義的誕生，同時也就是達達主義的死滅。而這種生死之間，是禪遞與發展，本質上沒有什麼兩樣[22]。達達主義既是否定一切（包括否定藝術，及其本身），那麼抽象主義的現代畫家，自然也不再關心藝術的走向。不會提出「現代的抽象藝術，到底會走到那裏去呢？」之類的問題。

徐文提出的第二個觀點是：現代藝術只有過程上的意義。徐復觀雖然認為：藝術的形象是來自於客觀自然的形象。但他也承認：某些大師所創造的形象，受到無數追隨者的模仿，往往失去了原有的創造力；這些既成的形象，反而變成創造、發現新形象過程中的一種限制、阻礙。現代藝術正是要用抽象的方法來破壞形象，這種破壞可看作是發現新形象的一個過程。

但是，徐氏對現代藝術家這種工作的評價，是認定他們就像「過程中的陳勝、吳廣」，是「揭竿而起的草澤英雄」，常會破壞一切的規程法制，一旦劉邦一統天下，新的規程法制即將重新建立，一如藝術上新的均衡統一出現，這些以破壞為任務的草澤英雄，任務完成，也就失去存在的意義了[23]。

[19] 前揭徐復觀〈達達主義的時代信號〉，頁二二四。

[20] 一九六一・八・一四《華僑日報》，收入前揭劉國松《中國現代畫的路》，附錄一，頁一七八—一八二。

[21] 前揭徐復觀〈現代藝術的歸趣〉，頁一七八。

[22] 前揭徐復觀〈達達主義的時代信號〉，頁二四一。

[23] 前揭徐復觀〈現代藝術的歸趣〉，頁一八〇。

316

滄海美術

舉行座談，有關這一座談的經過和結果，將在本章第三節，再予詳論。虞氏是在接獲開會通知後，才「公開建議」和徐氏藉著這次座談，舉行「藝術辯論」。

虞氏在建議文中，諸多涉及雙方人身攻擊的文字，毋庸引論，至於辯論的方式、程序，虞氏建議如下：

第一步：由文藝協會事先用廣告召集聽眾，並準備西方出版的畫冊至少二十種，包括從後期印象派到目前生存的作家。屆時請與會者任意指定兩幅，由雙方即席說明作者生平以及畫風流派，倘若有一方強不知以為知，除了無條件接受對方的指斥外，還須擔負全部開會及廣告的費用。

第二步：徐氏曾反覆提到英國詩人兼批評家的Herbet Edward Read，屆時便由與會者，在Read極為流行的著作《美術與產業》或《美術與社會》原文中，任意指定兩頁，由雙方即席朗誦，逐句講解，倘若有一方，辭不達意，除了無條件接受對方的責難外，也應向聽眾長跪叩首，懺悔欺世盜名的大罪！⑥⑧

虞文的火氣十足，但在所提建議中，真正想要較量的，事實上是「藝術知識」或閱讀原文的能力，而不是原本爭論的「藝術見解」。儘管「見解」或許是建立在某種程度的「知識」基礎上，但之間的關係，也並非定成「正比」，具備豐富的「藝術知識」，未必就擁有卓越精確的「藝術見解」，反之，具有卓越精確的「藝術見解」的人，不必然非具備豐富的「藝術知識」不可。如果以上的推論成立，那麼虞氏所提的辯論方式，便顯然沒有什麼實質的意義。

虞的建議提出後，「中國文藝協會」和徐氏本人，都沒有具體的回應，其間（十一月二十日），劉國松在寫給中國文藝協會的一封公開信《我們的疑問與意見》⑥⑨時，曾就虞氏這個建議，詢問「中國文藝協會」，是否採納，並斷定：即使採納了，徐復觀恐怕也不敢與會參加辯論。

事實上，從那年（一九六一年）十一月一日，李敖在《文星》發表《老年人與棒子》⑦⓪一文後，便引發了國內學界激烈的中西文化論戰，徐氏也身陷其中，尤其在他為文批評胡適「誣衊東方文化」、「不懂文學、不懂史學、不懂哲學、不懂中國的，更不懂西方的；不懂過去的，更不懂現代的。」以及攻擊政府聘請胡適擔任中央研究院院長一職是「中國人的恥辱，東方人的恥辱」⑦①以後，更遭

⑥⑧ 前揭虞君質〈藝術辯論〉。

⑥⑨ 劉國松〈我們的疑問與意見〉，一九六一‧一一‧一。《文星》四九期，一九六一‧一一。

⑦⓪ 一九六一‧一一‧二〇《公論報》「藝苑縱橫談」（二）。

⑦① 徐復觀〈中國人的恥辱，東方人的恥辱〉，《民主評論》一二：二四，一九六一‧一二‧二〇，收入前揭徐著《論戰與譯述》，頁一六四—一七〇。

必然有其遠大的前途」；一面又勸青年畫家「更要努力接受傳統，學習傳統」。徐氏認為這種說法，至少顯露了虞氏思想中的兩大缺陷：

1. 虞氏不知所謂「破壞」指的是什麼，更不知道現代藝術的破壞在創造中特定的意義。

2. 虞氏不知道現代藝術之所以成為現代藝術，便是在於徹底的反傳統；接受傳統、學習傳統，便根本不是現代藝術了。

徐氏認為虞氏這種既以抽象畫有遠大前途，又在實際上鼓勵年輕人放棄抽象畫，是一種不負責任的鄉愿態度。

《給虞君質先生一封公開的信》發表的次日(十一月五日)，徐復觀又在《華僑日報》發表〈現代藝術對自然的叛逆〉❻一文，文中，徐復觀重新從藝術發展的脈絡，反省現代藝術的本質。

由於現代社會中，人的地位的動搖，現代藝術也表現出「非人間性」的特色，藝術既離開了人間，當然也就離開了自然，於是在創造中的感情移入的衝動，也一步一步的轉向反自然的方向去。背叛了自然的藝術，同時便不能不是背叛了大眾的藝術。他認為：「大眾藝術」與「藝術家藝術」、「世俗藝術」與「行家藝術」，在現代，已成為完全難以溝通的對立。大眾完全拋棄現代美術的展覽。

這種狀況，並不是藝術家有意造成的，而是一種悲劇。這種悲劇，是因為創造的衝動，與「自然」這種典範所具有的權威之間，切斷了連繫的線索而開始的，藝術成了違離自然的產物；從自然離開了藝術，也就不能不從大眾離開。

徐氏悲觀的指出：

……我們不難想到現代以特高的價錢，從此一豪富轉到另一豪富手中的有如畢卡索的抽象畫，正象徵了現代豪富者的性格。現代的豪富，正穿好壽衣，準備進入到他所應進入的地方去。❻

徐氏對現代藝術「必然結局」的悲觀，與虞氏的所謂「抽象畫大有前途」，恰成對比。

十一月八日，虞君質在徐氏的一再批判下，終於公開向徐復觀提出當面辯論的要求。虞氏在他《新生報》「藝苑精華錄」的專欄中，以〈藝術評論——敬向中國文藝協會提出一個公開建議〉❼為題，請徐氏出席文藝協會所辦的座談會，公開就現代藝術的有關問題，舉行面對面的辯論。

原來，在十一月上旬，中國文藝協會鑑於「現代藝術」日趨激烈的爭辯問題，已決定在該月月底舉辦兩場「現代繪畫座談會」，分別邀請支持與反對「現代繪畫」(主指「抽象畫」)的畫家、學者，

❺ 一九六一·一二·一五《華僑日報》，收入前揭《徐復觀文錄選粹》，頁二四九—二五二。
❻ 同前註，頁二五二。
❼ 一九六一·一一·八《臺灣新生報》「藝苑精華錄」(二一七)。

是；但也有以理性分析，化約形象，重組形象爲手段的類型，如蒙德里安的幾何抽象主義者是。虞、徐兩人各執一端，各有所偏。

其次，有關「抽象藝術有無破壞性」的問題，徐氏並沒有多談，只是以嘲笑的口氣指出：

……說抽象藝術不是破壞的，不僅我不懂；恐怕眞正地抽象主義者，聽了也會笑掉牙齒。破壞並不是不需要，也不是完全是壞的意思。[63]

在此，無論徐、虞，沒有對「破壞」一詞做一明確的界定，到底是指在畫面構成上的破壞而言，一如文前陳錫勳的論點？或是指對社會價值結構，文化藝術本身所含的可能性來加以推論。」他甚至反過來指責虞氏的故意強調這個問題，「是栽贓問罪」，不合邏輯！

第三項問題，也是引發論戰最主要的問題，便是「爲現代藝術戴紅帽子」的問題。徐氏自認自己並沒有這樣的用意，他摘引〈現代藝術的歸趨〉的原文，和答覆劉國松的文章，表明自己「只就現代藝術的發展，也應可以產生檢討反省的作用，但在後來眾人的討論中，可惜都沒能深入討論。

雖然如此，徐氏仍引英國藝術批評家李德（Herbert Read）〈超現實主義追論〉一文中的文句，指

[63] 前揭徐復觀〈給虞君質先生一封公開的信〉，頁一八。

[64] 同前註。

出現代藝術與共產思想的關係，說：在觀念上，超現實主義都是比蘇俄共產主義者，還要堅持共產主義的人。徐氏甚至稱賞這些超現實主義者，認爲：「只有這種藝術的少數創造者，才眞的由於對時代的某一方面的深刻感覺而來的反抗性。這是我批評的對象。一般追隨者、模仿者，並不是由於對時代的感覺，而只是出於好奇心。他們還不配接受這種分析，……」[64] 徐氏的意思，主要有兩點：

1. 眞正的現代主義者是具有反抗時代性格的思想者，他思想的本質部分類同於共產主義的思想，當然也不配成爲徐氏的批評對象，所以決不會被人「置之於死地」（虞氏之語）。

徐文在這個地方，顯露了他對臺灣的現代主義產生背景的懷疑，對臺灣現代主義的本質的不信任；這一點本來是相當具有論辯價值的，對臺灣現代藝術的發展，也應可以產生檢討反省的作用，但可惜都沒能深入討論。

2. 一般的追隨者、模仿者，並不是出於對時代的感覺，而是出於好奇心，不是眞正的「現代主義」者，沒有類似於共產主義的思想，當然也不配比蘇俄的共產主義者更澈底。

徐文最後一段，是在指出虞氏思想中的矛盾，他說：虞文既一面說「抽象畫既不是破壞的，所以

出澄清。

石文指出：如果藝術家失去引導大眾審美意識
前進的功能，一味跟隨大眾趣味逐流，那麼藝術水
準的停頓或日趨下降，則是毋庸置疑的事。他引電
影藝術為例說：

> 「藝術是否應該大眾化？」我們可先研究一
> 下大眾的趣味是什麼？迎合大眾的趣味，將
> 置藝術於如何的田地。從號稱「大眾藝術」
> 的電影裏，我們可看出，怎樣的電影最受歡
> 迎，就知道大眾趣味在何處了。❻

石文刊佈後的隔日，十一月四日，《新聞天
地》徐復觀即發表〈給虞君質先生一封公開的信〉
❻，對虞氏「抽象平議」文中的論點，逐一批評答
覆，行文語氣，顯然已經動怒。

徐氏這封信，長達六千三百餘字，分為四節，
第一節主要在揭發居浩然的某些私事，第二節則在
反駁虞氏對他的批評：「……對於現代抽象藝術一
無所知……，一位國文教授，把國文教好了，已經
是不愧不作，……為什麼忽發奇想，多管這些閒事
？」。徐氏認為文學理論無法離開藝術根本問題，
沒有一本具分量的藝術理論著作，不把文學列論的
。他的研究藝術，進而關心現代藝術，絕不是什麼
「忽發奇想」的舉動。

❻　石秋昌〈早期的抽象繪畫〉，劉國松剪報，一九六一‧一二‧一
七「藝林閒話」，出處待考。
❻　《新聞天地》總六一七號，頁一六─一九，一九五一‧一二‧四。
❻　同前註，頁一八。

項主要問題：一、抽象藝術有無思想？二、抽象藝
術有無破壞性？三、徐氏有無為現代藝術者加紅帽
子，置他們於死地？

關於第一點，徐氏自問並沒有說過「抽象藝術
沒有思想」。他說：只有「理性」與「反理性」的
問題，而沒有「有思想」、「沒有思想」的問題，
即使「反理性」本身也是一種思想，無庸置論。至
於虞文又謂「抽象」，它的本身應該經過思想的簡練
揣摩而得。」徐氏批評他「望文生義」，根本誤解
「抽象」的原意，誤以為「所謂的抽象是建立概念
過程中的抽象工作，把異質的東西加以抽掉，因而
建立一個同質性的概念。」徐氏指出：

> 這裏的所謂「抽象」，只是把客觀的形象、
> 傳統的形象加以抽掉，讓潛意識（深層心
> 理）不受限制的表達出來的意思。現代藝術
> 的創造，是要把潛意識加以具象化，是潛意
> 識居於主導地位，如何用得上「思想的簡練
> 揣摩」？❻

事實上，虞、徐的各執一端，都是僅以狹義的某一
種抽象類型，想要去涵蓋解釋所有的抽象藝術，兩
者都同樣犯了以偏概全的毛病。抽象的確有以
表達潛意識活動為目的的類型，如抽象表現主義者

子，欲置人死地而後快，更是要不得的作法。

三、藝術創造的園地內，工作者應該保持絕對的自由，這是身居自由世界的人的一大權利。不論從事抽象畫，或是傳統畫，只要符合「真、善、美」的原則，便應能容許它共存共榮。作品的存廢，藝術的評價尺度，都握在觀眾手中。

四、抽象畫既然不是破壞的，必然有它遠大的前途，但傳統繪畫，卻更具光輝的永存價值。沒有過去的傳統畫，便沒有今日的抽象畫，傳統畫是抽象畫的母體。在母親生存期間，我們要萬分珍惜她的存在；不幸去世了，也要永遠保有她遺留的典型。相對的，我們又有誰贊成為了兒子的生存，不惜殺掉母親而後快的？

五、傳統藝術的可貴，並不會因為抽象畫的興起而淪於滅絕。同時，為了配合當前所處的特殊時代與特殊環境，虞氏也盼望：

一些老年或青年畫家們多畫些表現民族思想或民族精神的繪畫，因為抽象畫的風格畢竟是偏於「為藝術而藝術」的，在此時此地，作家們能輩起多畫一些「具象的」使男女老幼都能感發興起的作品，此舉將為蒼生帶來無量的幸福！⑤

六、抽象畫的創作，多屬青年人的工作，「年輕」不免「氣盛」，「氣盛」必有「凌人」之失！

⑤ 前揭虞君質〈抽象平議〉。

所以虞氏寄語抽象畫的作者們：第一要謙虛待人，第二要寬厚容物，第三要努力接受傳統，學習傳統。虞氏更提及余光中在《藍星》詩刊三十五期的〈幼稚的現代病〉一文，鼓勵抽象畫家們虛心一讀。

綜觀虞氏對抽象繪畫的這六點意見，除第一、二兩點，是在為「抽象畫」與共黨世界劃清分界外，其餘四點，都是一方面肯定抽象畫存在的價值，一方面又以更積極的態度表彰「傳統畫」的地位，除了以「傳統畫」作為「現代畫」的母體外，他更盼望年輕畫家們，能「多畫一些具象的、使男女老幼都能感發興起的作品」，更認為「此舉將為蒼生帶來無量的幸福！」因為在虞氏的意識底層，「觀眾」的好惡決定作品的存廢，藝術的評價尺度來自握在「不然」的時代趨迫力下而採取的因應作為。

虞氏所謂「觀眾的好惡決定作品的存廢，藝術的評價尺度自來是握在觀眾手裏」說法，顯然尚有商榷的餘地，「觀眾」的範圍，涵義相當廣泛，其間審美的標準也大有差距，假若虞氏的意思是泛指一般大眾，那麼謬誤自然是十分嚴重的。十一月三日，就有石秋昌，針對「藝術大眾化」的問題，提

別人並沒有逼他露馬腳，他偏要自己暴露身份。[55]

居氏一文，一如他的標題，充其量，僅能當作一篇「故事」，並沒有針對任何單一的學術論題，有所討論，如果說該文是一篇「人身攻擊」之文，應非過語。就「現代畫」論戰的過程而言，居氏一文，實有相當負面的影響，終致引發個人的意氣之爭，遠離學術討論的原旨。居文發表後的半個多月，十月十八日，虞君質於他主持的《新生報》「藝苑精華錄」專欄中，也發表了〈抽象平議〉[56]一文，批評徐復觀是「……以一個對於現代抽象藝術一無所知的人（即有所知，也很膚淺，可以斷定！）居然有勇氣大發高論，指出現代藝術的歸趨等等」[57]，並說：

……我常想，人各有能不能，所謂「一事不知，儒者之恥」的時代，早已過去。全世界每天出書數十萬種，我們只有來一個「弱水三千，只取一瓢飲」的辦法，今天的學術界決沒有「包辦主義」存在的餘地，就讓你是三頭六臂，要包辦也包辦不了。恕我不客氣地說，一位國文教授把「國文」教好了已經算不愧不怍，不虛此生了，為什麼忽發奇想，多管這些閒事？[58]

虞文肯定「學術之專業性」，這是沒有問題的，但他批評徐氏的討論「現代畫」是「多管閒事」，則不一定允當。事實上站在對「現代畫」的普遍關心，不論贊同與否，都能深入的討論，這是十分必要的；徐氏之錯失，或許只是在未將原旨闡釋清晰，便隨意妄下斷語；但他表達關懷，參與討論的行為本身，並沒有不當的地方，虞氏的未能肯定徐氏的討論，反而指責他「多管閒事」，這種「平議」也是無法真正令人平服。

虞文於批評徐氏之餘，另在抽象藝術方面，針對當時流行的幾種意見，提出六項看法：

一、抽象畫決非「沒有思想的藝術」，因所謂「抽象」，本身便是需要經過思想的簡練揣摩，才可獲得。但雖然有思想，他的思想既不是「破壞的」，更和極權世界的「唯物思想」無關。若有反對者，便應該列舉俄酋或共酋提倡「抽象畫」的事實。

二、抽象畫是一種藝術，抽象理論是一種學術。不論是藝術或學術，贊成與反對的一方都應持之有故，言之成理，斷不可以庸俗的語言，徒呈意氣之爭；爭而不勝，便憑空加人以帶有顏色的帽

[55] 前揭居文，頁一〇。
[56] 一九六一・一〇・一八《臺灣新生報》「藝苑精華錄」（二二一）。
[57] 同前註。
[58] 同前註。

查巴西一般人士認爲藝術無國界，亦與政治問題無關，如我國徒憑政治理由反對匪共插足本屆或下屆之藝展，頗難生效，以此我方對於展品品質之提高充實，不能不多致力⋯⋯迅速徵求國畫、油畫、木刻之「極端新派」作品（例如中華畫報第一一六期所刊之海軍青年聯合畫展之出品頗合藝展脾胃）。

二月十七日電文：⋯⋯

項見中外畫報二十九期胡奇中油畫四幅，作風極合。

四月十一日電文：⋯⋯

此間各報載東京電，匪電臺謂我政府與「美帝」將中國藝術寶藏運往巴西脫售，顯係故意造謠，曲解我參加聖展之舉，以掩飾其未能插足之恥。❺❷

這些電文，可以說是一九五〇年代國共雙方在海外進行文化鬥爭的珍貴史料，也是現代畫在臺灣發展的重要文件，劉氏以這些電文，證實了「⋯⋯我們與共匪曾在巴西的文化戰中，打了一個大勝仗，同時說明我政府送『品質之提高與充實』之『極端新派作品』的抽象畫，已贏得此一戰爭的勝利。」從另一角度言，「現代畫」在國內發展，因政治問題

而橫生阻撓的同時，在國外，卻因政治的考慮，被政府當局指派選送參與國際性的展覽，該屆正是秦松以「太陽節」一作，博得「榮譽獎」的一年。換句話說，如果不是政治因素的考慮，在當時保守的政治、學術氣氛中，現代畫是否能代表國家，參加國外展覽，贏得榮譽，繼而鼓舞國內現代藝術研究的熱潮，仍未可知。

在劉國松發表〈現代藝術與匪俄的文藝理論〉的同期《文星》，居浩然也發表了〈徐復觀的故事〉❺❸ 一文，他以和徐氏「相知較深」「都是熊十力先生的『不』及門弟子」的身份，對徐氏的「人格」「學格」，都提出懷疑❺❹。文中除了批評徐氏「冒充學者」，善「要文字遊戲」，缺乏紮實的學識外，也提及徐、劉之間的「現代畫」論戰，說：

徐復觀在根本上連印象派（Impressionists）與抽象派（Abstractionists）都分不清，怎麼能講「現代藝術的歸趨」？他勸人「說有根據的話」（見漫談文化問題），他自己的根據何在？勉強舉了日本書報上幾則斷章取義的例子，那能算是根據？若是這樣就算討論「現代藝術」的根據，那豈不是太容易冒充學者了嗎？所以我說徐復觀是個可憐人，

❺❷ 同前註，頁一五〇—一五二。

❺❸ 《文星》四十八期，頁一〇—一一。

❺❹ 居氏之爲文抨擊徐氏，係肇因於徐氏於〈漫談文化問題〉一文中，對居氏有所批評，居氏自稱係「根據投桃報李的原則」，予以回敬。

共黨世界開路。」改為較緩和的「我站在政治社會的立場，認為現代藝術『可能是』為共黨世界開路。」❹徐氏既然自認是站在「政治社會」的立場，而不是站在「藝術」的立場說話，自有他發言的空間，現代畫家們也不必再在「政治社會」的立場，去跟他爭衡。

十月一日，第四十八期《文星》月刊出刊，劉國松應編者之邀，發表《現代藝術與匪俄的文藝理論》❺一文，也是站在正面闡釋的立場，澄清現代藝術的本質。

劉氏的這篇文章，引論相當豐富，深入闡釋共黨世界壓抑藝術創作自由的本質，在當時社會幾乎要把「共產黨」與「現代畫」之間，劃上等號的疑慮聲中，該文相當程度的發揮了澄清、導正的作用。劉國松本人對這篇文字也頗為重視，因此在一九六三年三月，又重加改寫，增加材料，刊載於《中國一週》第七二七期。改寫後最具價值的，是增加了「謹防共匪藝術統戰」一節❺，其中引述了一九五九年間，我國駐巴西大使李迪俊先生拍回國內的電報內文，提及「聖保羅雙年展」的某些內幕消息，揭露了中共在此一國際藝展中，如何與我爭衡，以及我方如何決定選送現代畫作品的實情。這些電文的主要內容如下：

一九五九年一月二十八日四一六號電文：
臺北外交部：昨夕在酒會中晤及巴外交部文化科長，渠謂中共已在申請，以四千年中國藝術為名參加展覽，主持人以該項名義號召力頗大，有接受之趨勢⋯⋯渠謂該項藝術展非官辦，政府不能命令，停辦不易，除繼續設法阻止外，務請速商教育部決定參加，以便本館正式答覆藝展當局，加強我方交涉立場。

李迪俊 里約熱內盧

一月二十九日電文：
昨訪巴外部秘書長，詳述理由請其拒絕共匪參加聖保羅藝展，渠謂貴方久未確切答覆，中共乘隙而入，巴外部同情貴使看法，主張拒絕，已將此意訓示文化科長，但其他方面則持異議，一般國會議員、藝術界、新聞界、尤其藝展主持者，向持藝術無國界，無政治意義，蘇聯中共之藝術，同樣在巴西有展覽之自由，貴使當知凡遇蘇聯中共問題意見分歧時，最後決定於總統，此事將如此。

一月三十一日電文：

❹ 轉引前揭劉國松〈與徐復觀先生談現代藝術的歸趨〉，頁一五八。

❺ 原載《文星》四十八期，頁三○—三二，一九六一·一○·一，收入前揭劉著《中國現代畫的路》，改題名為《現代藝術與共黨的文藝理論》，頁一三七—一五六。

❺ 同前註，頁一四九—一五三。

而不是跟著外國人跑的。㊷

從徐、劉二人的論戰，到謝愛之的投入，隱然呈現了一項可慮的事實，便是徐氏提出的「現代繪畫」問題，已逐漸窄化為「抽象」與「具象」之爭，甚至牽引出如謝氏所提及的眾多突如其來的主義，及「好的抽象畫，即是現代國畫」之類的輕率論調。這些輕率的言論，事實上已在無形中斷喪了「現代繪畫」的學術性探討。

同（九）月十一日，又有陳錫勳發表〈關於抽象畫〉㊸一文；有意澄清徐、劉二人對「破壞」與「建設」的爭執，另外提出一種新解釋，他說：「破壞」與「建設」其實都是抽象畫同時具備的兩重意義。當一個「新境界」未創立之前，不得不先掃除舊有的障礙，於是需要「破壞」的功夫，去否定舊有、既存的一切；一旦破壞進行到某一程度，隨即進入「建設」的階段，在已破壞的形式（亦可謂為無形式）中，去尋找「新的形式」。它可能是擷取舊有的精華，而加以重整的路子（如仍具形像的「超現實派」），也可能是一個完全嶄新的路子（如不具形象的「抽象畫」）。

因此，站在客觀的立場，去分析畫家創作「抽象畫」的心理過程時，「破壞」和「建設」在同一幅畫面上，其實是一而二、二而一的，「破壞」與

㊸

324

滄海美術

「建設」兩者，在那塗塗抹抹的剎那間，幾乎是無從加以分辨的。因此，陳氏以為：硬要把「抽象畫」的構成，劃歸於「破壞」，正如硬要將它歸之於「建設」一樣，都是對藝術的外行話。

陳氏以為不同立場的人，大可站在自己的立場去發表意見，徐、劉之爭，不可牽涉太廣。抽象畫有它的優點；也必然有它的缺點，寫實畫也是一樣，但仍不因此失去彼此互相欣賞、學習的價值。

陳氏認為：畫無論具體、抽象，不分中、西，只為一個目標而奮鬥，這目標即是「美」。

在正反雙方意見激烈爭辯的情況下，類似陳文這種中庸立場的第三種意見的出現，是相當正常的結果。但類似這種「折衷調和論」的論點，儘管可能立論更為中肯，但對激辯中的正反雙方，都不可能產生太大的說服力量。事實上，在劉國松以原文照登的方式，揭發徐復觀曲解資料，刻意蒙蔽讀者的不當作為之後，雙方都暫時不再以爭辯的方式，進行對「現代畫」問題的討論，而是改採正面探討的方式，各自發表文章。九月底，徐氏發表〈文化與政治〉一文於《華僑日報》，另從較寬廣的角度，討論文化與政治之間的關係，在談及「現代藝術」時，他的基本見解並沒有改變，只是在口氣上，已從原來的「……他們是無路可走，而『只有』為

日的世界畫壇，的確有新的潛在意欲在活動。但誰也不敢預測從那裏將產生什麼。可是在今日的世界美術界，假如能夠舉出最具有影響力的前端傾向的話，其代表該是屬於抽象畫系統的新運動。……❷

文中並推崇「抽象主義」說：「這類傾向已在國際性的美術展上強有力地表現出來，而展示出他們強大的影響力。」原文主旨是在正面倡導抽象藝術，乃是至爲明顯的事實。劉國松爲了讓社會大衆，對這位日本美術評論家植村鷹千代所寫的文章，有一全面的瞭解，特地託人將全文譯就，以〈海外的繪畫前線——介紹現在世界美術界最具影響力的新運動〉爲題，刊載在隔日（九月八日）的《聯合報》「新藝版」，藉以付諸公論。此一作法，頗令徐復觀感覺尷尬，只得暫擱其筆，保持緘默。

徐、劉二人間的論戰，雖然暫告一段落，但正反雙方的意見，其實仍然暗潮洶湧。一向支持現代繪畫的謝愛之，就在九月九日的《聯合報》，指出事件當時的部份社會現象，他說：

最近有幾位青年朋友對我說：「徐復觀先生

謝氏樂觀地認定：

以國畫的基礎，始能畫好抽象畫，而所謂好的抽象畫，卽是現代國畫，是領導世界的，

反對現代藝術已走上了中華藝術的故道，不重形似，而主寫意了。❹

他舉例說：

趙無極先生的抽象抒情主義，筆者（按：指謝氏本人）曾從事的抽象斑漬主義，熊秉明先生的抽象草書主義，陳實琦女士的抽象銅器螺紋主義，劉國松先生的抽象國畫本體主義，莊喆的抽象東方色彩主義，胡奇中先生的抽象富麗主義，……是中國文藝復興運動的前奏曲。❻

謝愛之指出：

現代藝術已走上了中華藝術的故道，不重形似，而主寫意了。❺

謝愛之建議這些「有權勢的先生」們，要以「寬容」的心來善待年輕人。使他們的成就得以發揮，爲國爭光。

雖沒有存心用紅帽子來套無辜的抽象畫工作者，有些有權勢的先生卻拾著著米票子一樣，要加罪著抽象畫家……❹

❷ 前揭劉國松〈自由世界的象徵——抽象藝術〉，頁一三四。

❸ 收入前揭劉著《中國現代畫的路》，附錄三，頁一八九—一九四。

❹ 謝愛之〈也談抽象畫的問題〉，一九六一‧九‧九《聯合報》八版。

❺ 同前註。

❻ 同前註。

❼ 前揭謝愛之文。

最後終將失去精神的境界。

徐氏對抽象藝術發生的分析，是基於知識性的瞭解，從「外緣條件」來強加解釋，而忽略了藝術本身發展的「內在理路」，抽象藝術在形成發展的過程中，其實有它不得不然的衍生脈絡。

徐文給予劉國松的答覆，顯然無法令人滿意，

因此九月六、七兩日，劉國松仍藉《聯合報》版面，對徐文再度提出糾正，尤其對徐文的刻意曲解所引原文的本意，毫不留情的一一批露，使得徐氏處於無從再辯的窘境。

劉文題爲〈自由世界的象徵——抽象藝術〉 ❹，明顯是針對徐氏最早〈毀滅的象徵〉一文的題目，故作反語。

該文除認爲徐氏在「語意上」解釋「說現代藝術爲共黨世界開路，並非等於把現代藝術劃給敵人」的說法，純粹是自圓其說，無法令人滿意；以及徐氏始終將達達主義的虛無思想，和超現實主義、抽象主義混爲一談的重大錯誤外，並就下面兩點提出糾正：

（一）指出徐氏以爲「抽象藝術否定一切知性的活動」，「以一切秩序爲靈妄，而不能不加以破碎，先要去掉給人以條理的人間的理性。」的說法，顯然並不眞正瞭解抽象藝術的眞正面貌。因爲抽象藝術中的「幾何的抽象主義」、「構成主義」，幾乎

❹ 一九六一·九·六—七《聯合報》八版，收入前揭劉著《中國現代畫的路》，頁一二九—一三五。

是完全屬於「知性的活動」，絲毫不帶感性作用；它的目的，正是在發揮「給人以條理的人間的理性」，完成「純造型」的藝術。即使其他風格的抽象藝術，也始終在積極地企圖發現存在於自然界的一個「抽象的秩序」，如何說是「否定一切知性的活動」？

（二）針對徐文引用一九六一年八月七日《朝日新聞》〈海外的繪畫前線〉一文中的文句，指出：「抽象畫的路已經走窮了。二十世紀後半的藝術，應當是代替抽象，再成爲具象繪畫的時代。」，劉國松特地找到了原文，發覺徐氏竟然刻意曲解原文意旨，「斷章取義」、「顚倒是非」、「自欺欺人」，缺乏討論誠意。劉氏將原文全段譯出，關於這部份的原意竟是：

二十世紀前半期繪畫上的重要事實，應是抽象畫的出現和成立。中心地區的歐洲，是在舊有的繪畫的攻擊與社會的斥責之下，不屈不撓地累積了前衞作家的實驗而完成的。但在今日，已經沒有人再懷疑抽象畫的存在了。那麼二次大戰後美術界重要的事實又是什麼呢？剛剛承認抽象畫存在的人，已在遊說抽象畫的路已走窮了。也有人主張二十世紀的後半期，將是具象畫代替抽象畫的時代。主張和希望的看法固然多種多樣，在今

意味著另一個東西的開始。在那裏，使人可以遠遠想見未來的更健康的藝術㊳。

因此，徐氏深信：抽象派繪畫必將過去，一個更健康的藝術也將來臨。為了證明這一看法的正確，徐氏又引用一九六一年八月七日《朝日新聞》〈海外的繪畫前線〉一文的報導說：

抽象畫的路已經走窮了。二十世紀後半的藝術，應當是代替抽象，再成為具象繪畫的時代。㊴

(四)關於「現代藝術無路可走，只是為共黨世界開路」的說法，徐氏花費了相當的篇幅來自我解釋、澄清。

徐復觀自語意上辯解說：指責現代藝術為共黨世界開路，並不是等於把現代藝術劃歸給敵人；這道理正如同說「過分愚昧自私的人，實際只是為共黨開路」，並不是就把過分愚昧自私的人，統統劃給共產黨一樣。他援引大量有關討論「現代藝術」思想本質的文字，認為現代藝術是「一股否定理性的，從深層心理所噴發而出的暗幽渾沌的力量」，若不從藝術創造來講，而從社會政治來講，它無疑是在兩大陣營的對立之中，將自由世界的一切精神武裝，「把械繳得乾乾淨淨」，正基於這樣的理由，所以他指責「抽象藝術」是在為共黨世界開路。

在這一段申辯中，論理相當清晰，也表現出徐氏一貫關懷人類文化前途的可貴情操，但在藝術專業的知識上，也再度暴露徐氏對「現代藝術」一詞定義的籠統含混，始終將達達主義、超現實主義、抽象主義，甚至所謂的「摩登藝術」，在本質上等同而觀，統統混為一談，這正是在日後的討論中，始終無法更為深入，終而轉為人身攻擊的關鍵所在。

《現代藝術的歸趨——答劉國松先生》一文發表的同時，徐復觀還有一文在《華僑日報》刊登，題目是《從藝術的變・看人生的態度》㊵。文中，徐氏肯定現代抽象藝術的開創者，是基於對時代的銳敏感覺，因在既成的現實中，尋不著出路，才造成內心的空虛，繼而自然而然地形成了抽象的畫，或超現實的詩。至於一般追隨的人，其實只是懷抱著「變了又變」的心情，徒求官能上的新奇感覺。甚至為達新奇的目的，寧願犧牲、破壞藝術的一切傳統，更且否定藝術本身，及美的觀念。

徐氏指出：這種只求官能滿足的藝術傾向，其實正是導源於西方近代的「官能的文化」的發展，

㊳ 前揭徐復觀〈現代藝術的歸趨——答劉國松先生〉，頁七七。
㊴ 同前註，頁七八。
㊵ 《華僑日報》，收入前揭《徐復觀文錄選粹》，頁二四五—二四八。一九六一・九・三

想所遭遇的空前苦難。㊱

劉國松這篇答辯，事理兼備，語鋒銳利，對這位向來以維護學術自律與尊嚴的學者，反而枉加他人罪名的作法，回以凌厲的反擊；尤其在人人自危，視政治爲禁忌的時代裏，劉氏一馬當先，勇挫其纓，確是有值得稱道的勇氣。

徐復觀在劉氏周密犀利的辯正之後，迅速在兩天後的同報版面，以原文題目再加一副題，〈現代藝術的歸趨──答劉國松先生〉㊲，提出解釋。

該文除了以幾近賠罪的口氣，一再謙稱自己外行、說錯話，「請劉先生原諒」以外，仍對劉氏的誤解原文意旨，提出辯解：

(一)對於「現代的抽象藝術家不會提出現代藝術何處去的問題」。徐氏解釋他是從現代抽象藝術家的基本精神上去做論定的。因爲「會走到那裏去」的問題，是一個「理性的推理」的問題。既然超現實主義、抽象主義，是澈底的反理性、反合理主義，自然不會去考慮這樣一個屬於理性層面的問題。正如達達主義藝術家 Duchamp 所言：「決不考慮藝術，決不考慮構成！」徐氏認爲現代藝術家的精神境界，正是尼采所謂的「第四階段的虛無主義」，連「爲什麼」也不應當問，那麼豈會再去考慮藝術將來的歸結？

(二)對於劉氏以爲：既說「形象是藝術的生命」、又反問「抽象藝術爲什麼要完全破壞形象？」是一種矛盾的說法。徐氏辯解說：藝術形象中的「主」「客」合一的本質，並不能用來解釋抽象藝術的破壞形象，因爲抽象藝術所追求的，並不是主客合一的創造，而是「有主無客」的創造，它的創造，是在自己孤獨的決意上成立的。此種決意，不僅切斷了關於藝術家生活的各種條件，同時也切斷了關於藝術創造的一切因素。因此徐氏自認是「由主客合一的傳統藝術，而懷疑抽象派有主無客的藝術」，在思想上並沒有矛盾的地方。

(三)對於「以陳勝吳廣來比擬抽象藝術在歷史中的任務」的看法。徐氏解釋他自己並沒有所謂「成王敗寇」的觀念。他眞正的意義，只是在說明：抽象派今日的否定一切、破壞一切，都是在爲新藝術的建立而開路，有它歷史的意義，但藝術不會永遠停在抽象之上。他引谷川徹三在〈二十世紀〉一文中的說法，來佐證自己的看法：

它（抽象派）分明使人想到這是呈露一個文明末期的荒廢徵候。但一個東西的終結，常

㊱ 同前註。

㊲ 一九六一・九・二一三《聯合報》八版，收入前揭徐復觀《論戰與譯述》，頁七四──七九（另收入前揭劉國松《中國現代畫的路》，附錄二，頁一八二──一八九。）

……畫家們都受到警告，不要追隨畢卡索、馬蒂斯和立體畫派這種形式主義者。在莫斯科，許多極好的法國印象派的圖畫都收到地下室去，不讓大眾參觀了。（《語言與人生》早川原著，柳之元譯）[32]

這些都足以證明現代藝術的無法見容於共黨社會。

劉國松又引毛澤東在「延安文藝座談會上的講話」中的「引言」，說：

……要使文學藝術很好地成為整個革命機器的一個組織部分；作為團結人民，教育人民、打擊敵人的有力武器，幫助人民同心同志地和敵人作鬥爭。（江詩頓著《思想學術藝術與百家爭鳴》）[33]

劉國松質問：純粹講究個人主義的唯心論的現代繪畫，如何能教育人民？如何能團結人民？又如何去打擊敵人？以及如何與共黨唯物思想扯上關係？進而為共產世界開路？

撇開理論，再從實際的情形論，劉氏轉錄蕭勤《評介第三十屆威尼斯國際二年美展》（《文星》三五期）一文的報導，指出……蘇聯的會場是全展覽中最惡劣的，使人可悲可笑；在那裏根本就沒有藝

術二字的存在，可悲的藝術只是政治宣傳的奴隸而已！甚至作為政治及戰爭用的廣告宣傳都搬了出來展覽，簡直可恥之至。在從理論與實際兩方面都作了清晰、有力的辯解之後，劉氏肯定的結論說：在共產世界裏沒有一個現代藝術家，是一件不可否認的事實。

文章結束前，劉國松以既憤慨又感嘆的口氣寫到：

任何一個人對於藝術都有所喜惡，萬不可對於自己所厭惡的作品，枉加紅色的帽子，這是最不道德的行為。今日現代繪畫正在我國醞釀新的生機，而給予徐復觀先生（也許還有其他不少人）如此的印象，實是我國文化的不幸，……[35]

他借用徐氏本人在《三十年來中國的文化思想問題》一文中的文字，作強烈的反控，說：

凡有良心良識的人，都不容易守住自己的本位，學術的自律性，不斷地受到外力的干擾，使政治的權力意識，以一切藉口，浸透到文化思想的每一角落，因而無不受到其歪曲腐蝕的作用。這真是文化思

[32] 同前註。
[33] 同前註，頁一二七。
[34] 同前註。
[35] 同前註，頁一二六。

藝術家不會關心現代藝術走向」的說法外，並就以下三個論點提出反駁：

㈠關於現代藝術家為什麼要破壞藝術形象的問題。劉氏以為徐文一方面引用卡西勒：「藝術是想顯現藝術形象」的說法，一方面又承認「作品中的形象，實際含有藝術家的感情、個性在裏面，因此，它是主觀與客觀合一的結晶，……不是模仿而是一種創造」，這是前後矛盾、缺乏統一的藝術觀。劉氏認為：徐氏既承認藝術不是模仿而是創造，可將形象適當誇張或變形，這就等於已經自我回答了「為什麼現代藝術家對形象要加以破壞？」的疑問㉘。

㈡關於以「陳勝吳廣等揭竿起義的草澤英雄」來比喻現代藝術徒有破壞而無建設的問題。劉國松以為徐氏是「以成者為王敗者為寇的政治現象，來譬喻藝術上新舊思想的交替，實是一件非常滑稽可笑的事。」㉙

劉國松也指出徐氏始終將達達、超現實、抽象等派別混為一談的說法。他說徐氏所謂的「他們破壞的工作完成，他們的任務也便完成，他們自己也失掉其存在的意味。」如果是指「達達主義」者，則可，若指「超現實主義」則完全錯誤㉚。

㉘ 前揭劉著《中國現代畫的路》，頁一二四。
㉙ 同前註，頁一二一。
㉚ 同前註。
㉛ 前揭劉國松〈為什麼把現代藝術劃給敵人？〉，頁一二六。

㈢關於徐氏提出「假定現代超現實主義的藝術家們的破壞工作成功，……只有為共黨世界開路。」的指控，這是徐氏立論最缺乏根據，語氣又最強烈、敏感的部份。相對地，也是劉文反駁得最具說服力，引論最為具體、深入的部份。

劉氏首先對徐文所謂超現實主義者所激底反對的「人性中的道德理性」與「人文生活」的實質內涵，表示不解，他指出，道德理性的標準，是隨著時空而經常變易的。至於徐氏所提，超現實主義者與共黨唯物主義相同的「反傳統」特性，根本上是所有新興與主義共有的特性，如何將它與共產黨之間劃上等號？再進一步言，共黨主義在藝術方面，非但不是反傳統，相反的「是個百分之百的傳統主義者」，劉氏引據《新階級》（吉拉斯著，居浩然譯，聯合報叢書之四）一書中，〈思想上的專制暴政〉一章的文字說：

沒有一種藝術不含有思想，或者含有某些意識的作用。思想的獨佔，意識的形成，是統治者的先決條件，共產黨人是藝術方面的傳統主義者㉛。

此外，一九四九年一月十日出版的《新共和雜誌》也有約瑟夫·賴西的報導說：

這種否定抽象藝術本身存在價值的說法，自然是無法令那些以抽象爲主流的現代藝術家所滿意。徐文的第三個觀點，是提出現代藝術家所滿意。點：反合理主義。徐文主要是以超現實主義做討論對象，認爲他們反「由合理主義所解釋、所建立起來的歷史傳統與現實上的生活秩序。」他分析說：

他們不承認科學的法則性，卻常爲科學的成果所掀動。因此，他們澈底反對的，只是人性中的道德理性，及人文性的生活。他們也向人生內部發掘；但他們所發掘出來的是幽暗、混沌的潛伏意識，而要直接把它表現出來；拒絕由人性中的理性來加以修理淘汰；他們認爲理性是虛僞的。他們不承認人性中的理性，不承認傳統與現實的價值體系而一概要加以推翻、打倒，……[24]

一般人對共產黨的唯物主義，並沒有什麼確切了解，何以上述超現實主義的特性（徐氏是統稱爲「現代藝術之特性」）會和它相同，徐文也沒

[25] 一方面說，他與共產黨的唯物主義，有其相同之處。」[25] 就超現實主義的本質而言，徐氏的分析，基本上並無不當，但徐文筆鋒一轉，卻斷然的指出：「從這

有清晰的討論。但徐文緊接著指出：卽使「共產黨還要承認客觀的法則，還要構畫出一個明朗的未來。而現代藝術家，則只是一團幽暗、渾沌。不僅拒絕了過去，也拒絕了未來。他們以否定一切的目的性，爲其自己的目的性。」因此，徐的結論是：

……假定現代超現實主義的藝術家們的破壞工作成功，到底會帶著人們走向什麼地方去呢？結果，他們是無路可走，而只有爲共產黨世界開路[26]。

一九六〇年代初期的臺灣，剛剛經過五〇年代國民黨政府全面肅清異己的「白色恐怖」年代，徐氏的控訴，的確令所有現代畫家們大爲恐慌。如果類似的言論繼續擴大，現代藝術家就必須在創作自由與政治意識兩者之間，做一選擇，毫無疑問的，現代藝術的發展，必將因此中絕。

徐文刊出的半個月後，也就是同（八）月二九、三十日兩天，劉國松便撰就一文，以極有力的標題《爲什麼把現代藝術劃給敵人？——向徐復觀先生請教》，發表在《聯合報》[27]。

劉氏除了以自身做爲一位現代畫家，也時時關懷現代藝術的走向的事實，來糾正徐氏所謂「現代

[24] 同前註，頁一八一。
[25] 同前註。
[26] 同前註，頁一八一。
[27] 一九六一・八・二九─三〇《聯合報》十版，收入前揭劉著《中國現代畫的路》，頁一二一─一二八（另收入徐復觀《論戰與譯述》，頁六八─七三，志文，一九八二・六。）

到各方的攻擊、反批⑫。徐氏批胡的文章雖然發表在十二月二十日，但寫作的時間卻早在十一月七日前後⑦，也正是虞君質邀他舉行辯論「現代藝術」的時間，顯然這時徐氏已將較多的心力，放在思考「東西文化」的問題上。對於虞氏的挑戰，徐復觀雖然不作正面的答覆，但仍在十二月一日的《民主評論》上，發表〈有靦面目〉⑭一文，花費相當篇幅來轉載他和虞氏彼此辯論的四篇文章，依序是他本人的〈現代藝術的歸趨〉、虞氏的〈抽象乎議〉，以及他的〈給虞君質先生的一封公開信〉，和虞氏向他挑戰的〈藝術辯論——敬向中國文藝協會提出一個公開建議〉等文，徐復觀說明轉載這些文字的目的，「不是說明一次學術性的爭論，而是希望社會有閒工夫的人士，將虞君質先生的兩篇大文，稍加分析，以了解這位在臺灣大學哲學系教美術、邏輯的教授的本來面目。」徐氏自認，一年以來，「在臺灣常常受到非常下流的人身攻擊。」徐氏也將虞文列入此類攻擊。徐氏為揭發虞氏的「本來面目」，不惜將虞氏曾經親訪請託，希望到東海大學任教的私事，也加以披露，文中並形容虞氏是「用十隻觸角到四面八方去兜攬食物」的「烏賊魚」，「遇著敵人時，便放出又臭又黑的水，隱藏著自己逃遁。」⑮

到這個時候，虞、徐兩人間的爭議，已完全脫離學術的領域，淪為人身攻擊。面對徐氏的揭發隱私，虞君質也沒有正面澄清，僅在十二月二十日的「藝術精華錄」中，認為徐氏沒有勇氣接受公開的學術辯論，「又在自編、自印、自封、自寄的刊物中大放厥詞，說些不相干的溷惑聽聞的『廢話』。」徐文題為〈失言——與徐復觀談美學〉，是取「不可與之言而與之言謂之失言」的意思，表示願意「心平氣和的對徐君談一談有關美學及其附帶的幾個問題。」

虞文是就徐氏所著《文心雕龍文體論》一書中，有關「色彩」、「移感說」、「容止」、「昇華」、「體裁」、「文體」……等問題，逐一加以批評；之後，雙方又互有辯難，但所論都和原先關懷的「現代畫」問題，已無關連，而且語多涉及隱私。有關文章，依序如下：

一九六二年一月十六日，徐復觀〈答虞君教授〉，於《民主評論》十三卷二期。

一月二十五日，虞君質〈對於徐復觀藝術觀點的批判——兼論他的品格與風格〉，於《作品》三卷一期。

⑫ 對徐之質疑以黃富三〈與徐復觀先生論東西文化〉一文為代表（原載《文星》五二期，一九六二·二·一。
⑦ 前揭徐復觀〈中國人的恥辱，東方人的恥辱〉，頁一七〇。
⑭ 《民主評論》一二：二三，一九六一·一二·一，收入前揭徐著《論戰與譯述》，頁九二一一二二。
⑮ 同前註，頁九四。

二月一日，羅提〈旁觀者說幾句話——就教於誤用邏輯名詞的「邏輯教授」虞君質先生〉，於《文星》五十二期。

二月十六日，徐復觀〈文體觀念的復活——再答虞君質教授〉，於《民主評論》十三卷四期。

到了三月二十五日，劉國松〈與徐復觀先生談現代藝術的歸趨〉[76] 一文，刊在《作品》三卷四期，才總算爲「現代畫論戰」，作了一個總結，此後雙方便不再就此問題，發表攻擊性的文章。

劉文計分五段，首段在將論戰經過作一回顧，文中對徐氏的作爲頗多不滿，甚至有「……如此大把年紀的教授，居然做出這樣『阿Q』的舉動來，你能不起憐憫之心嗎？」之類的話，由於論戰過程中，徐氏曾罵居浩然是「一碗飯養大的」「大龍頭」[77]，罵虞君質「……是臺北藝術碼頭的『烏賊魚』[79]，因此劉氏反擊說：如果也把他（指徐氏）比作「瘋狗」亂咬；或甚至比作「老甲魚」[78]，咬著就不肯放，遇見強敵就縮頭，試想，這將變成一個什麼局面，教授的尊嚴何在？學術尊嚴又何在？

從劉文首段的回顧可知，論戰實已走入互不相容，互作人身攻擊的不幸結局，劉氏以他年輕人追求藝術的熱誠，見到這種發展，深有感觸，表示：

關於此一辯論的發展，使得我的良心深深地感到不安，覺得不把真假是非說出來，便如鯁在喉，不吐不快。我再也不能保持緘默了。[80]

由於徐氏抱怨在和虞氏的辯論中，「未沾半絲半毫的具體學術性的問題」[81]，因此劉國松希望其具體學術性的問題提出來談一談。

綜合劉文，主要的論點有四，這四項論點，在劉氏先前的文章中，都已先後提出，該文只是再做一個綜合而已，內容如下：

一、關於「現代藝術」與「世界形象」的問題。

劉國松指出：徐復觀從最早的〈毀滅的象徵——對現代美術的一瞥〉一文開始，到發表〈現代藝術的歸趨〉爲止，始終認爲：藝術之美乃是來自於「清明的世界形象」，一旦在作品中，遍尋不著這一「世界形象」，便不免高呼「毀滅的象徵」，到後來，徐氏在〈從藝術的變，來看人生的態度〉

在？

[81] 前揭徐復觀〈有覿面目〉，頁九二。
[80] 前揭劉國松〈與徐復觀先生談現代藝術的歸趨〉，頁一六○。
[79] 前揭徐復觀〈有覿面目〉，頁一九。
[78] 同前註。
[77] 前揭徐復觀〈給虞君質先生一封公開的信〉，頁一六。
[76] 收入前揭劉著《中國現代畫的路》，頁一五七——一七八。

一文中，已逐漸了解到「同樣的精神境界，可以用不同的事物來表現」，此時，徐氏事實上已可體會「不以『凡近的形相』（徐語）或事物來作為表現手法的抽象繪畫」的本質了。在此，劉國松又一次對中國畫的保守不進，以及他的抽象本質，作一番分析，他說：

就是拿中國畫來說，古人早已了解繪畫並非模仿自然，抄襲自然，以求得自然之再現，轉而講求「用筆」「用墨」，何謂「用筆」「用墨」？求其本意，不外乎於自然形體之外求諸「筆墨」的情趣。說得更明白一點：「筆墨」才是繪畫的條件，才屬於繪畫的部分；畫家的意境、情思與心性是靠筆墨的運用而表現出來，並非依賴形象的描繪而可獲致的。因此「自然的事物」是非繪畫──至少是繪畫性甚少的部份，也不是繪畫的必然條件。[82]

劉國松認為：石濤、八大、齊白石的作品，在繪畫史上有較高的評價，正是因為他們「把繪畫性──筆墨──的部分提高，而把非繪畫性──自然的部分盡量摒棄。」他並且批評其他的畫家說：

……我國畫家大多不明於此，誤解「筆墨」僅物體的輪廓線條與「隨類賦彩」，因此，畫家就只知道臨摹前人的線條與墨色，以至使中國畫停滯了數世紀，其間雖也曾產生三兩個有識之士，但仍局限於扶著物體學啟步的小孩，還不能完全丟開「自然形象」而獨立，而自在地行走呢。[83]

劉國松一面點明徐氏思想的轉折，一面又對中國畫家的不能完全丟開「自然形象」，提出批評，中心的思想，都是標舉「抽象」的價值。

二、對「抽象藝術」認同的問題。劉國松認為徐氏的接觸抽象藝術，既已失望在先，接踵而來的情緒，便不是愛好，而是仇恨、報復，因此，「現代藝術的精神與其成就沒有看到，反而誤解地不是說它走向毀滅，就是說否定到藝術的本身。」劉文於是就整個藝術發展的歷史，驗證「現代藝術的運動卽是一個追尋藝術自身建立的運動，以求得藝術本身之獨立。」劉文同時再度引述日本評論家植村鷹千代〈海外的繪畫前線〉的原文，指責徐復觀的斷章取義，歪曲事實，斷言抽象畫的路已經走窮。他進一步引用 Michel Ragon 在《抽象藝術的冒險》（L'Aventure de L'Art Abstrait）一書第一章中的文字，證明抽象藝術的無窮發展性，該文寫道：

立體派是限於一時的，相反地，抽象藝術自

[82] 前揭劉國松〈與徐復觀先生談現代藝術的歸趨〉，頁一六四。

[83] 同前註，頁一六四—一六五。

從和它差不多同時產生以後，就不絕地發展、變化而繼續地成長着，立體派不過僅爲一流派而已，抽象藝術則爲一具有非常廣潤範圍的運動，如從過去中尋類例，只有被稱之爲文藝復興時期的藝術運動堪與倫比。

三、有關誤把「超現實主義」與「抽象藝術」，甚至「達達主義」，完全混爲一談的問題。劉國松指出：徐復觀無論在〈達達主義的時代信號〉、〈現代藝術的歸趨〉，或〈文化與政治〉等文中，始終是將超現實、抽象、達達等三個完全不同性質的主義，籠統地以「現代藝術」來概括。尤其徐氏指責的「破壞的」、「虛無的」等特性，如果歸之於「達達」，確是無誤，用來說明「超現實」或「抽象」，則和事實不合。「超現實」和「抽象」繪畫，實際上正是由於「反達達」，而形成的一種積極建設、創造的藝術運動。至於徐復觀時而將達達主義者 Duchamp 所說的「決不考慮藝術，決不考慮構成」，拿來說明「超現實主義」「抽象主義」；時而又拿超現實主義畫家達李（Salvador Dali）爲例，說他本是倡導抽象畫的主將，現已放棄抽象畫……等等，都說明徐氏的確混淆了這些派別的本質[84]。

此外徐氏所謂：「抽象藝術是『否定一切知性的活動』；『以一切秩序爲虛妄，而不能不加以破解」。先要去掉給人以條理的人間理想，……」及「要成爲中心的喪失，統一的崩破，秩序的混亂」及的說法，顯然忽視了「幾何的抽象主義」和「構成主義」這類幾乎完全訴之「知性活動」，以及要求發揮「給人以條理的人間的理性」，以完成「純造型」的藝術本旨。甚至卽使是一切的抽象繪畫，也都一直在積極地發現或尋找存在於自然界內部的一個「抽象的秩序」。

四、有關徐氏以「理性的推理」，斷言「現代藝術是爲共黨世界開路」的問題。劉文認爲徐氏始終是戴副「政治」的眼鏡在看藝術，因此除了有「現代藝術是爲共黨世界開路」的說法，也有「純粹運動在許多地方，可以嗅出達達主義的氣息。」殊不知達達主義者 George Grosz 就是一個最痛惡納粹，專門畫畫諷刺納粹的畫家。

總之，姑不論劉國松對抽象藝術的價值，或許有他過度樂觀的肯定，但就對現代藝術本質的瞭解而言，劉氏確能將徐氏論戰以來的諸多混淆、扭曲的藝術觀點，一一挑明批判，毫不留情。這篇文字幾乎可以看作是「現代畫論戰」的一個總結帳。此文之後，徐、虞等人便不再有相互批評的文章出現了。

但現代繪畫引發的零星爭辯，仍偶爾可見。如同年（一九六二年）六月，便有虹西方者，發表〈

[84] 同前註，頁一六九—一七〇。

畢卡索的信徒可以休矣〉於《新文藝》雜誌[85]，指出畢卡索根本上就是共產主義的同路人，而且獲得蘇俄當局頒給一九六一年的「列寧和平獎金」。這篇文字同時又引陳清汾〈環球見聞錄〉一文的報導說，畢卡索在西班牙，政府並不因爲他的天才而加以姑息，美術館中都以懸掛他的畫作爲恥，只有一張早年的作品而已。虹西方一文只有八百餘字，在陳述上面二件事後，便義正辭嚴的說：

奉勸抽象畫的作者們，奉勸崇拜畢卡索的先生們，該醒醒了。如果你不想得「列寧和平獎金」的話，那麼請趕快改絃易轍，別忘了你是一個反共的中國人，別忘了你是一個具有悠久歷史文化的中國人，別再自欺欺人，害人害己。[86]

虹文刊出後，便又引起劉國松的憤怒，他在七月一日，以〈虹西方可以休矣！〉[87]一文回敬。全文計分「我們在被人陷害」、「畢卡索不是抽象畫家」，及「西班牙政府對於抽象畫的態度」三節，分別加以反駁。

「我們在被人陷害」一節中，劉氏回溯歷史博物館的「秦松事件」，及徐復觀誣衊現代畫的經過，表示是「爲了生命的安全，藝術創作的自由

[85] 《新文藝》七十五期，收入前揭劉著《中國現代畫的路》，附錄，頁二○四—二○六。
[86] 同前註，頁二○五—二○六。
[87] 《文星》五十七期，一九六二‧七‧一，收入前揭劉著《中國現代畫的路》，頁一九五—二○四。
[88] 同前註，頁一九九。

不得不向社會呼籲主持公道。

在「畢卡索不是抽象畫家」一節中，則對虹文所謂「……我們反共抗俄的臺灣寶島上，卻出現了少數對於畢卡索嚮往的人們，把畢卡索那些有毒素的抽象作品，用不少的篇幅刊登介紹，這實在是一件令人惶惑和遺憾的事。」的說法，明白糾正說：畢卡索從來沒有畫過抽象畫，更不是抽象繪畫的領袖人物。甚至畢卡索本人也反對「抽象畫」如此的稱呼。

同時，即使畢卡索是抽象畫家，也和臺灣的抽象畫家毫不相干，劉文質問說：

……不能因爲陷身匪窟的齊白石畫國畫，我們的國畫家就得「趕快改絃易轍」，附匪有據的徐悲鴻畫馬、梁鼎銘先生就得改畫驢子了？更不能因爲劉海粟作了共匪的藝專校長，我們的師大藝術系就不能再教有透視的山水畫了？……你是否因劉獅先生和他的叔父劉海粟同樣用著西洋寫生的技巧來畫中國畫，而奉勸劉獅先生該醒醒了？[88]

劉國松更進一步，以張大千爲例，他說：如果要談中國人與畢卡索的關係，誰也比不過張大千先生，遠在一九五六年春季，他就

惡意壓抑抽象畫家的行為，正和俄帝刻意打擊藝術
自由的作為相呼應。劉氏指出：前不久，俄國曾邀
請一位美國極寫實的新具象派畫家 Rochwell Kent
前往鐵幕訪問，劉氏問道：他們為何不邀請抽象畫
大師羅夫果（Mark Rothko），或剛去世的克蘭因
（Franz Kline）呢？

綜觀整個「現代畫論戰」過程中，始終和「政
治」發生糾纏不清的牽連，這實在是一種特殊政治
情境下的特殊現象。

就今日的眼光檢視，徐氏對現代繪畫的瞭解，
並非十分深入，但衡諸其他支持現代畫的論者，如
虞君質等，也不見得比徐氏高明太多。反而徐氏雖
身處畫壇之外，能自另外的角度，有心去檢討現代
繪畫發展的本質與趨向，即使日後爭論，離題稍遠，
但他關懷現代繪畫，並投身討論的歷史性角色，仍
是值得重視的。尤其在論戰結束後，徐復觀仍不中
斷對藝術的關懷，一九六三年開始著手撰寫《中國
藝術精神》一書，此書在一九六六年出版[90]；此外
基於對現代藝術的關心，又先後在一九六四年三月
發表《藝術的胎動・世界的胎動》[91]、一九六五年
一月發表《現代藝術的永恒性問題》[92]、一九六六
年十二月發表《摸索中的現代藝術》[93]，和一九六

前往畢卡索的古堡中會晤。張氏一直以能見
畢卡索為榮，他與畢卡索一起照的照片，到
處刊登。並且在他四十八年（按：即一九五
九年）年初歸國時，不但沒有如虹西方者指
責他，並且上自院長部長，下至青年學子，
一齊湧往機場 去歡迎他，聯合報記者姚鳳
磐、中央日報記者李青來、新生報記者黃順
華及各報章雜誌，無不同聲讚他的個儻瀟
洒，歌誦他的繪畫成就，你能武斷地警告這
些人都「可以休矣」了嗎？[89]

第三節有關「西班牙政府對於抽象畫的態度」，
劉氏指出：在二次大戰以來，現代繪畫已成為西班
牙繪畫的主流。他舉證許多西班牙現代繪畫發展的
實例，說明抽象畫已在西班牙獲得全面勝利，抽象
畫家達比埃（Antoni Tapies）、沙拉茲（Joan
Jose Tharrats）、克拉爾（Modest Cuixart）……都
獲得政府極大的恩寵，代表西班牙參加國際美展。
一九五九年，西班牙政府並主辦了一項「十三位現
代西班牙畫家」的畫展，在巴黎 Musé'e des arts
Decoratifs 展出，同時隆重地簽訂一項正式的文化
交換計畫，肯定現代畫家的成就。

劉國松對虹西方強不知以為知的作法，認為是

[89] 前揭劉國松《虹西方可以休矣！》，頁一九九。

[90] 初由中央書局出版，後由學生書局出版。

[91] 一九六四・三・一四—一五《華僑日報》，收入前揭
《徐復觀文錄選粹》，頁二二六—二六七。

[92] 《民主評論》一六：一，一九六五・一・一；收入前揭
《徐復觀文錄選粹》，頁二六八—二七二。

八年二月發表〈抽象藝術的斷想〉⑭等文。其中的某些論斷，也正是日後現代繪畫遭受批評的先聲，摒除涉及政治意識的層面不論，徐氏仍不失是一位關懷藝術發展，且不斷用心思考的學者。

至於劉國松在論戰中，始終表現出全力維護藝術創作自由的決心與勇氣，儘管某些時候，不免將現代繪畫窄化為「抽象畫」，但做為一位藝術創作者，而非藝術理論家，他所擔任的辯護角色，和發揮的倡導功能，都值得給予肯定。倒是做為美學及邏輯教授，和現代繪畫支持者的虞君質，不論是思維辯證、理論層面，甚至在藝術信仰上，都顯現出相當不足、弱化的一面，頗可惋惜；尤其當他勸告年輕畫家努力學習傳統，並「多畫一些具象的，使男女老幼都能感發興起的作品」，以「為蒼生帶來無量的幸福！」時，實為現代繪畫運動留下一頁缺憾。

「現代畫論戰」主戰場雖在臺灣，但由於徐復觀主持的《民主評論》，以及他發表文稿最多的《華僑日報》，都在香港發行，因此香港藝壇也在這些影響下，產生一場有關抽象畫的討論⑮，這或許是臺灣「現代化論戰」意想不到的另一個成果。

⑬《東風》三：八，一九六六‧一二；收入前揭《徐復觀文錄選粹》，頁二七七─二八〇。

⑭一九六八‧二《華僑日報》，收入前揭《徐復觀文錄選粹》，頁二八一─二八四。

⑮香港地區有關「抽象畫」的討論，發生於一九六二年五月至七月間，重要文章如：李英豪〈論抽象藝術的創作‧欣賞與批評〉、邵天華〈抽象主義──今日的藝術與今日的香港藝術〉、梁沔園〈形象藝術與抽象藝術〉、熊熊〈關於抽象主義的討論〉（之一論「繪畫藝術評價的標準」、之二論「抽象藝術面面觀」、之三論「是新時代產物麼？」、之四論「是主流還是逆流？」）。

第三節 「文協」座談會與「現代畫家具象展」

一九六一年年底，正當「現代畫論戰」激烈進行的時期，「中國文藝協會」舉辦了一場「現代繪畫座談會」，主要是想針對「抽象畫」的問題，進行討論。表面上，「現代畫論戰」似乎只是徐復觀、劉國松、虞君質等少數幾個人，在報章上進行的激烈論辯；事實上，正、反雙方的意見，在當時的臺灣畫壇，已經形成相當廣泛的對立和爭執。

因此，根據「中國文藝協會」的原始構想，是想將座談會分為兩場舉行，第一場先邀請贊成抽象繪畫的學者、評論家和從事創作的人士進行座談，第二場再邀請反對的人士座談。「中國文藝協會」的這個構想，基本上是要避免雙方人士，在座談會中，正面遭遇，當場衝突。但在積極倡導抽象繪畫的人士看來，這樣的安排似乎並不是理想的作法。首先，如前節所提的，十一月八日，虞君質就在《新生報》專欄「藝苑精華錄」中，公開向反對一方的徐復觀挑戰，希望舉行面對面的「藝術辯論」，並

且提出了具體的「比賽」方式；但對於這個建議，「文協」並沒有任何答覆。接著是十一月二十日，劉國松又發表了〈我們的疑問與意見──給中國文藝協會一封公開信〉，代表年輕一輩現代畫家，對文協的作法、用心，提出了質疑。

關於這次座談的經過與內容，目前可見的文字資料並不多。根據劉國松的文章表示：他是在當（十一）月十日，應邀赴美國新聞處處長麥氏晚宴的車中，王藍先生告訴他：座談會決定要在月底舉行，正、反雙方分別座談，並希望他屆時能參加時，才知道這件事的；可見劉氏事先並沒有接到正式的邀請。

劉氏在知道這項訊息後，便迅速的轉告「五月」的其他會友，據他說：

大家對中國文藝協會的這項計畫，一致地讚揚，均認為是當前急切需要的最有意義的工作，但在極端興奮之餘，卻又發生了一點小疑問，同時也產生了一些意見。❶

劉氏等人認為：

一、既然是一個討論與交換意見性質的座談會，為何贊成與反對的雙方分開來座談？為什麼不一起來討論呢？❷

❶ 前揭劉國松〈我們的疑問與意見〉。
❷ 同前註。
❸ 同前註。

劉文表示：其實贊成抽象畫的人，已經常有集會交換意見的機會，大者如當年元月七日下午，在南海路教育部獻堂館舉行的各畫會聯合座談會，小者如畫會內部定期的聚會，因此，實在不需要再勞煩文協為他們召集座談。重要的是，應該藉著這個機會，和反對的一方當面溝通。文協如果堅持雙方分開座談，只會徒增雙方對壘的尖銳化，對溝通雙方的思想，並無助益。

疑問之二是：

為何要把贊成一方面的座談排在前面？而不讓反對者先談？❸

劉氏等人擔心：是否有一種可能，那便是文協已在不知不覺中，受了反對者的鼓動，好在反對者座談時，以贊成者事先座談的資料，作為目標來反加攻擊，而被攻擊的一方，卻連反駁的機會都沒有。劉氏認為：如此一來，贊成抽象畫者，將明顯地站在一個被挨打的地位。他懷疑：這樣的座談是否公允？難道文協舉辦座談的目的就是在此？

他請文協原諒年輕畫家們的多心，因為如果文協知道反對者曾經如何「不擇手段而狠毒地」，將「紅帽子」加在現代畫家的頭上的事實，文協將能體諒這種多疑是非常自然的事。

疑問之三是：

最後座談結束後，由誰或哪些人來共同撰寫結論？還是由雙方推派代表來共同撰寫？❹

基於上面的疑問，劉國松等人提出了三點具體建議：

一、……座談會仍然（至少）需要兩次，但每次座談雙方全來，不必要分開，既然大家都為了一門學問的真理，不妨開誠布公地各自發表自己的意見，就算是一場激烈地辯論，……也都沒什麼妨害，真理是愈辯愈明的，如果本著探求「真理」的精神，……相信，雙方都不會反對或逃避與對方的正式接觸。

二、既然公開討論，就必須公平合理，會談不允許受任何一方操縱，座談不應僅限於被邀請者，應該在新聞紙上刊登消息，凡是對現代藝術關心或有興趣者，均可參加，最少讓他們有旁聽的機會。

三、座談會的記錄，應該讓發言者自己核對一遍，沒有錯誤卽請其在上簽名，沒有其本人簽名的記錄，不可隨意發表，這樣以表示態度的愼重、負

責，而免除由錯誤所生的不愉快事件與後果❺。

劉文同時建議：

……作結論者必須是極客觀而無所偏袒的人，或者由雙方各選一人共同負責，然後向社會公開。這樣才不失去其座談會的真義。❻

劉氏的建議，終於獲得文協的認同，一九六一年十一月底❼，「第一次現代藝術座談會」在臺北瑩橋文協本會舉行❽，正反雙方主要的出席者：支持或從事現代畫創作的有虞君質、余光中、張隆延、顧獻樑、劉國松、席德進、秦松、彭萬墀和李錫奇等人；持反對意見的則是以美協為中心的梁中銘、梁又銘兄弟，和趙友培、李振多、劉獅、宋膺、孫雲生等一批以從事政戰工作為主的畫家❾。

座談會由王藍擔任主席，會中，現代畫家主要是從現代藝術原理，來闡釋抽象藝術放棄形象表現的意義所在；反對的一方則是以「思想」「內容」為重心，要求現代畫家解釋：抽象畫如何達到這些內容的表現？當時劉國松正嘗試以石膏滴洒，形成

❹ 前揭劉國松〈我們的疑問與意見〉。
❺ 同前註。
❻ 同前註。
❼ 確實日期未詳，唯劉文發表於二十日，第二次座談於二十六日，故第一次座談時間，應在二十至二十六日之間。
❽ 同前註。
❾ 訪問李錫奇。同前註。

純淨、而富空間感的繪畫作品，反對者便以：現代繪畫既講究思想，思想離不開內容，質問劉國松的石膏作品，既無內容，何來的思想？劉氏雖以「繪畫思想，並不是文字或哲學思想」為理由，一再解釋，但仍無法說服反對的一方。之後，劉氏在被迫之餘，只得放棄理論，以自己身為孤兒又遭逢戰亂、流亡來臺的坎坷身世，解釋說：石膏的白色，正象徵自己慘白的童年經歷，上面的某些紅點，則是戰亂、傷亡的回憶……云云，加以搪塞，不料這種說法，反而暫時止息了反對者的質疑⑩。

座談當天，理論家的對談並不多，倒是實際從事現代繪畫的創作者，遭到反對一方較多的質疑；彭萬墀、李錫奇因是剛步入畫壇未久的晚輩，發言不多；劉國松則以風格前進，遭致最多責難；秦松顯得激動，但論點並不清晰；席德進資格最老，條理也較分明。

「第二次現代藝術座談會」，十一月二十六日下午在美而廉餐廳三樓進行。論爭自然仍無結論，但在這些論辯中，一種「畫現代畫的畫家，因畫不了寫實畫，才以抽象畫去嚇唬觀眾。」的說法，已成為反對者逐漸形成的共識⑫。針對這種說法，現代畫家於是有了舉辦「現代畫家具象畫展」以作為回應的構想。同時，剛好遇上一向倡導現代藝術不遺餘力的《筆匯》雜誌，遭到經濟危機，有被迫停刊的威脅，現代畫家也希望透過一次聯合畫展，舉行義賣、籌募基金，協助《筆匯》渡過難關⑬。

一九六一年十二月三十日到一九六二年元旦，「現代畫家具象畫展」終於在臺北中山堂熱烈展出。

這是一次立意相當特殊的聯合畫展，也是現代繪畫運動在臺灣推展過程中，一次耐人尋味的畫展，一些平素從事現代繪畫創作的畫家們，暫時放下了自己的藝術信仰，去製作一批極為寫實的作品，展示在大眾面前，藉以宣示自己寫實的繪畫技能，希望用這個方式來說服大眾，進一步去認定他們所從事的「非寫實」作品。劉國松在〈寫在「現代畫家具象畫展」之前〉⑭文中寫道：

這種展覽對於藝術家來說是一種委屈，但為了讓社會人士明白真像（按：應為「象」之誤），不為慌（按：應為「謊」之誤植）言所惑，同時又可對中國的文化事業盡一點自己的力量（按：指《筆匯》事），心裏總會

⑩ 同前註。
⑪ 同前註。
⑫ 劉國松〈寫在「現代畫家具象展」之前〉，一九六一‧一二《公論報》「藝苑縱橫談」（一三）。
⑬ 同前註。
⑭ 同前註。

感覺愉快的。[15]

參加這次展出的畫家，分別包括了今日畫會、四海畫會、東方畫會、長風畫會、現代版畫會、集象畫會、散沙畫會、藝友畫會、臺南美術會、五月畫會等十個藝術團體的會員，以及孫多慈、廖繼春、朱德羣等長輩畫家的作品[16]，內容則包括：素描、水彩、油畫、粉彩等形式六十九件。

展出的最後一天（一九六二年元旦），《聯合報》「新藝版」，有一則報導，指出：該展展出以來「參觀者極爲踴躍，藝評家虞君質教授、張隆延博士、費海璣教授與國畫家馬壽華先生等，俱認爲這次展出甚爲成功，並極富教育意義，……」所謂的意義，根據這項報導的說法，主要是：

一來展示了現代畫家的基礎訓練，消除了社會對現代藝術的誤解；二來也可以告訴後學的人，現代藝術並非沒有基礎而在隨便亂塗中可以獲得的。[17]

這兩項意義，事實上都顯露了一個信念，即是認定寫實的能力，是現代藝術的基礎。這種觀念是否正確，其實是相當可議的。但當時的畫家和觀眾，

甚至文化官員，似乎都樂於認同這一信念。教育部長黃季陸「對於這羣熱心社會藝術教育的青年畫家們的精神與作品，倍加讚許，……」並收購了劉國松的一幅水彩畫「阿里山」，及陳錫勳的「花」[18]。

同日同版，另有署名「尙文」者，撰寫評介，題爲《看現代畫家具象畫展——略論「寫實繪畫」與「現代繪畫」之爭》[19]，該文開頭就承認這個畫展的意義，說：

愛好「現代繪畫」的朋友們……展出了他們的「具象」習作，一來讓廣大的觀眾看看他們以前或者現在對於具體事物寫生研究的態度，二來說明喜愛「現代繪畫」的青年人，除了希望進步以外，對於「具象」和「抽象」藝術，抱有平等而熱切的企求。當「現代藝術」與「寫實繪畫」，「抽象藝術」與「具象藝術」發生爭論的此時此地，這是一件非常必要的展示。[20]

尙文認爲「抽象藝術」的發展，乃是基於人類愛美、好奇、冒險，以及自我表現、追求理想的天

[15] 同前註。
[16] 同前註。
[17] 一九六二・一・一《聯合報》九版報導。
[18] 同前註。
[19] 同前註。
[20] 同前註。

性所促成；而這樣的發展，在它達到激烈的程度時，必和擁有深厚勢力的具象繪畫，產生尖銳的對立。

他客觀的分析兩方面的觀點，指出：

「具象繪畫」的擁護者，認為藝術要能使人普遍接受，必須借重「形象」，表現肉眼所見的自然美和心眼所見的思想美，再加以藝術家的取捨修飾，變形創造，才能引人入勝，發生共鳴。而抽象畫家的看法，認為藝術應求其獨立性，如能超脫「形相」的約束，才能將內容與形式擴展至無限，才可以充分表現人類的精神；只有依賴抽象的色彩、線條、造形，才能達到自由的創作。㉑

同時，尚文又舉出另一種折衷調和的意見，認為：

……「具象」雖能「應物變形」畢竟為形所限，格調不高。而「抽象」雖能「氣韻生動」，但亦流於曲高和寡，欣賞困難。最好以變形創造為指歸，並寓以廣泛而新穎的內容和形式。㉒

對於這些說法，尚文都加以尊重，他認為這許多不同的演繹與歸納的意見，正是「現代繪畫」潮流中美麗的浪花，在學術上同樣具有崇高的價值。但他也批評三者的各有缺失，指出：

……具象藝術似乎偏重於理性及唯物，抽象繪畫則偏重於感性與唯心，而折衷意見，亦難調和兩者根本的差異，結果僅是具象與抽象的混合。㉓

他認為：雖然誰是誰非，歷史必有定論，但當前可以確定的：過分「寫實」的東西，已是歷史陳跡，現代人已不再追隨，也不必追隨了。

從尚文的內容可知：雖然他一再希望保持立場上的超然，但基本上，對於過分的「寫實」，他仍是採取否定的態度的。

對於臺灣的「具象」與「抽象」之爭，尚文認為根本上只能算是「寫實繪畫」與「現代繪畫」的衝突，既無學理討論，也無容物精神。他坦率的指出：

……在寫實畫派人士眼中，「現代繪畫」「抽象畫家」只是一輩狂妄自大的青年，缺乏修養，不切實際，在畫面上玩技巧，令人莫名奇妙。甚至怪僻偏激，有如毒蛇猛獸。於是斷然以為此風不可長，必須加以干涉矯正。

而在「現代畫家」眼中，少數「寫實畫家」，視藝術為謀生職業，並非當作學術去研究，對於舊的藝術既未加以發揚，對於新

㉑ 前揭尚文〈看現代畫家具象畫展〉。
㉒ 同前註。
㉓ 同前註。

的知識，又不虛心學習，甚而至於壓抑青年，私心自用，形成學術發達和學術自由的一大障礙。㉔

尚文認為如果撤去漫罵無聊的言詞，存在於兩者的衝突之中，仍有部分可供研究的問題，尤其是有關於抽象繪畫的①民族風格、②畫家修養、③觀眾欣賞，以及④評價問題等等。

對於這些問題，他歸納雙方的意見，大致如下：

①在民族風格上。寫實畫家認為抽象畫家只是模仿歐美頹廢之風，缺少民族風格；抽象畫家則指出：抽象藝術源於中國文字及書法等形式，從趙無極以來，中國的抽象畫家正在發掘具有民族風格的歷史文化，來加以發揚利用。

②在畫家修養上。寫實畫家認為抽象畫家沒有繪畫基礎，信筆塗鴉，投機取巧；抽象畫家則自認並不是缺乏基礎訓練，而是在「自覺」的情況下，對寫實表示懷疑，希望能更進一步的去追求純粹的美。

③在觀眾的欣賞上。寫實畫家認為抽象畫使觀眾無法欣賞，畫者有騙人之嫌；抽象畫家則指出：抽象繪畫的欣賞，一如書法的欣賞，只可在畫面上捉摸色、線的美，去體會作品的氣韻及意境，如果觀眾受到形相觀念的束縛，僅能從事於實物的辨

認，當然不能體會畫家的本意。

④在評價問題上。寫實畫家認為：抽象畫既不能配合國策教化，而且違反理性，沒有存在的價值；抽象畫家則宣稱：抽象藝術是一種世界公認的學術，各人在各自的崗位上研究學術，就是愛國；藝術是感性的，不是理性的。

尚文更進一步指出：眞正愛好「抽象藝術」的畫家，都堅信抽象繪畫是現代繪畫中的主流，在形式上是繪畫的革命，而且和具象繪畫相對待。但抽象繪畫仍是以研究野獸派的色彩、立體派的造形、表現主義的情感，以及超現實主義的思想為其張本，進而尋求更自由而直接的表現。

因此尚文結論說：這次的「現代畫家具象畫展」，正是希望觀眾能夠從具體形相的繪畫欣賞，逐步了解變形創造的現代繪畫各個流派的演進，把形相觀念慢慢捨棄，而「直觀」的去體味非定形的美。至於畫家本身，也想以具象繪畫作為研究的階梯，以求取更新穎的發現和創作。

尚文對實際作品並沒有介紹，而事實上也無須介紹，因為在文章開頭，尚文便指出：這是現代畫家們的具象「習作」；既是「習作」，也就沒有深入分析、探討的必要了。在展出的意義上，尚文極為細心的羅列了正反雙方的意見，同時認定雙方同具價值，應互相切磋、共同努力，展覽的推出，

㉔ 同前註。

正可以做爲彼此溝通瞭解的良好形式。儘管尚文對「抽象」的概念，頗有曲解、窄化之嫌，始終集中在「變形創造」的問題上用功夫，甚至把抽象的本質，定義爲「野獸派的色彩、立體派的造形、表現主義的情感，以及超現實主義的思想。」但這些觀念，也正顯示當時倡導現代繪畫運動的部分人士，心中的「抽象」是什麼。

「現代畫家具象畫展」，表面上是現代畫家對反對派人士的攻擊，所作的一次成功的回應，也重新建立了社會大眾對現代畫家的信心；但本質上，「現代畫家具象畫展」是臺灣推展現代繪畫運動中，一項相當沒有意義的作爲，顯示現代畫家如何以否定自我藝術理念的方式，去求取反對人士及社會大眾的同情。這個畫展的最大後遺症，便是在無形中，確定了「寫實能力」是「抽象繪畫」的基礎的錯誤理念，而這一理念，實際上也始終存在於出身「學院」訓練的「五月」諸畫家的觀念之中。劉國松在一篇批評劉獅畫魚展的文章〈繪畫的晤談〉中，就曾說：

> ……依賴形象的畫家，就如同剛剛學步的嬰兒必須要扶著床欄一樣，他還沒有足夠的能力和自信去離開扶手而「自立」，更不敢完全拋棄自然形象而在藝術的領域裏自由自在地潤步而行了。……㉕

這種現代繪畫是寫實繪畫的較高進境的說法，其實就是承認寫實是抽象繪畫的基礎，「非形象」是由「形象」而生的。類似的理念，至少在李仲生教導下的東方畫會會員的觀念中是並不存在的，「東方」的基本觀念是：現代繪畫自有現代繪畫的基礎㉖，它和傳統繪畫是全然不同領域的兩種藝術形式。「東方」的會員從不攻擊傳統寫實的繪畫，但在倡導現代繪畫的意念上，卻又強於攻擊傳統寫實繪畫的「五月」諸人。在六○年代的現代繪畫運動中，這是頗堪留意的一點。

第四節　龐圖藝展

如果說「現代畫論戰」和「現代畫家具象畫展」，是以「五月」爲核心，所進行的一場對「現代繪畫」（尤其是對「抽象繪畫」）的維護與論爭，社會教育的意義，遠大於學術研究的意義；那麼「龐圖」藝展，則是以「東方」爲核心，所促動的一場現代藝術工作者，對內性的自我檢討和審視的嚴肅的展出，學術討論的意義，遠大於社會教育的功能。

㉕ 劉國松〈繪畫的晤談——從劉獅先生畫魚展談起〉，一九六二．三．一九《聯合報》八版；收入前揭劉著《中國現代畫的路》，頁六七。

㉖ 李仲生《我的繪畫思想》，前揭《現代繪畫先驅李仲生》，頁一五，附圖李氏遺稿。

在一九六〇年代前後，臺灣現代繪畫還在具象與抽象之間，做探索性與嘗試性的討論、爭辯之際，同時期的歐洲，已開始對現代藝術的發展，重新檢討，進入另一個批判、反省的階段，「龐圖國際藝術運動」只是這個潮流下的一項具體的行動。

根據蕭勤分析「龐圖」運動興起的背景，指出：自一九五〇年以降，居於國際藝壇領導地位的非形象主義，如 Informalisme, Tachisme, Action Painting, Artautre, …和他們的後繼者，在一九六〇年前後，已逐漸遭到藝壇有識之士的批判。批判的原因，主要是這些畫派和它的後繼者，已完全失去他們的前輩的創造精神，而趨於學院似的、過分時髦與流暢的傾向，有陷於沒落的危機；同時部分年輕藝術家也自覺：藝術的創造不能永遠只限於本性衝動而無節制的範疇之內，於是開始往三方面發展：㈠為「新達達主義」或稱「新寫實主義」（Neo-dada, Neo-realisme）。㈡為視覺藝術、單色主義或計畫藝術（Art Visuelle, Monocrome, Arteprograg mmata）。㈢為「靜觀主義」（Arte Contemplativa）❶。

蕭勤分析說：新達達主義乃是繼承達達主義的精神，融合非形象主義的技巧，作更頹廢的表現，企圖以絕望的態度來對當時偏向物質觀的不安心理，進行諷刺；這個思想同時發生於巴黎與紐約；而美國人由於民族性的年輕，更迅速地把新達達主義的觀點，轉變為較具建設性與人間性的表現形式，以鋒利、殘酷的方式，去打擊當時社會過度物質化的生活，因而又名為新寫實主義，但他們所採用的具象的表現手法，絕不相同於學院的傳統寫實的傾向❷。

其次，「視覺藝術」則是幾何抽象的結構性，極度發展的結果；變成純視覺上的遊戲和機械性的裝飾品，完全缺乏藝術家內部精神活動的表現；單色主義是其中的一種傾向，卻較具人間性與詩意。視覺藝術的極端發展，便成為計畫藝術，藝術家一如建築師，只作藍圖的設計，「作品」則由工人們按圖施工予以完成。

蕭勤所提及的這兩種藝術傾向，前者即發展為後來的普普藝術（Pop Art），後者則為歐普藝術（Op Art）。

至於「靜觀藝術」，蕭勤認為它是唯一沒有近代起源的。它的根源必須遠溯古代東方的老莊哲學和佛家思想。在美國，由於它的近代文化深受東方思想的影響，早在一九二三年，杜皮（Mark Tobey）就開始研究中國文字，繼而融合在作品中，進行一種中國式的空虛的空間的製作；一九五〇年，洛特

❶ 蕭勤《現代與傳統》，一九六三・七・二八《聯合報》八版；收入黃朝湖《為中國現代畫壇辯護》，頁一六九—一七二，文星，一九六五・七・二五。

❷ 同前註，頁一七〇。

可（M. Rothko）則對杜皮的發現，作更深刻的研究，進行一種純粹的、對自然精神之光的靜觀表現；繼杜皮、洛特可之後者，則有紐曼（Meuman）等人。龐圖運動正是這種藝術傾向國際化、組織化的第一個行動❸。

一九六一年八月二十一日，義大利畫家卡爾代拉拉（A. Calderara）、女畫家瑪依諾（Maino）、日本雕刻家兼畫家吾妻兼治郎，以及中國畫家蕭勤、李元佳等五人，在義大利米蘭成立龐圖國際藝術運動籌備會❹；一九六二年二月六日，正式推出首屆展覽，並發表宣言：

了解在「無限」中之「有限」的範疇，卽領悟「存在」與「思索」的眞實性，及「工作」理由」的純粹性。❺

這一宣言的內容，顯然並不容易瞭解；但龐圖針對這一宣言的精神，另外標舉了他們「絕對反對」的五種作風：

（一）學院派──包括因襲一切藝術樣式的作品，及毫無個性的作品。

（二）非形象主義──卽自動性、放縱性、發洩性，而毫無純正的藝術建設的作品。

（三）新達達主義──卽藝術之頹廢的遊戲性及玩世性的作品。

（四）機械性的作品──卽太物質化、太純外表的視覺化，而忽略了人類崇高的精神性之活動的作品。

（五）一切實驗性的藝術作品──他們認為，藝術是人類精神最崇高的結晶，是神聖的、肯定的，絕不能以實驗的科學心情來工作❻。

由於龐圖藝術運動，是從藝術活動出發的一種思想體系的重建，因此，不只限於畫家，甚至於文學家、雕刻家、戲劇家、音樂家、詩人、出版家、收藏家……等各階層，只要肯定這種思想的人，都參加了這項運動。

該項運動還有一些不成文的規定：那便是申請加入該運動者，必須具備如下條件：

第一、須精神上的思索與他們有相通處。

第二、在作品的表現上也要有相通處（表現手段不計，只看作品中精神表現如何而定）。

第三、參加者須先經任何一個創辦人向「運動」中介紹後，再經其他創辦人通過認可❼。

至於運動的名稱，原文 PUNTO，是義大利

❸ 黃朝湖〈龐圖國際藝術運動簡介〉，《文星》七〇期，頁四三，一九六三・八・一；收入前揭黃著《爲中國現代畫壇辯護》，頁一五九。

❹ 同前註，頁一七〇－一七一。

❺ 同前註。

❻ 同前註。

❼ 同前註。

文，即「點」的意思，他們認爲：此點爲「始」亦爲「終」；有「嚴正的、單純的、肯定的、永久性的、建設性的」⑧含意。中文「龐圖」一詞，則是黃朝湖所譯；在一九六三年七月二十八日，發佈該運動來臺展出的新聞稿中，首次應用⑨。

不論從龐圖的宗旨、名稱，以及入會的規定等方面來加以考察，這個運動事實上包含了極爲濃厚的理想主義色彩，林惺嶽曾批評這一運動，「玄奇、空泛而抽象」⑩。

但儘管如此，在當時歐洲新興藝術思潮不斷湧現的情形下，該運動仍吸引了爲數不少的藝術界人士投入參與。首屆推出時，除創始的五人以外，義大利空間派大師封答那（Fantana）及畫家代‧路易其（De Luigi）、波洛耐西（Bolognesi）……等人，都加入了展覽。在成立後一年的一九六二年八月間，陸續加入的畫家，已有十多個國籍的一百多位藝術家，展出的地點，也遍及義大利、荷蘭、西班牙等國的米蘭、巴塞隆那、阿爾皮索拉、洛特丹、弗洛倫斯、馬德里、阿姆司特丹……等數大城市，至少在形式上，「龐圖」已儼然形成了一股國際性的藝術熱潮，樂觀的藝術批評家，甚至推崇它「是一次新而最具人性精神活動之復興運動。」⑪對中國現代畫壇而言，這個運動極可留意的一點，便是強調中國的「靜觀精神」，它的中心主旨，是在追求一種「嚴肅的結構性、思索性及單純靜觀的表現。」⑫這或許是頗可提供國內現代畫家省思借鑑的一個新方向。

這一運動，由於有「東方畫會」的蕭勤、李元佳兩人的參與，以蕭勤關懷國內現代藝術運動的熱忱，將這一運動向國內推介，是極可預期的事。果然，在一九六二年八月十五日，黃朝湖便在蕭勤的資料提供下，首度向國內報導了《Punto 世界畫壇的最新繪畫運動》⑬，介紹這運動成立的經過，以及主旨、推展狀況，文末並且引述蕭勤來信中提及有關國內現代藝壇發展的數點意見，其中除對「東方畫系」的形成，抱持樂觀的態度，認爲中國古代哲學、藝術，漸有領導世界藝壇的趨勢外，又提及下面兩點看法：

（一）當前歐洲畫壇的傾向都是抽象一類，具象畫已是毫無希望了，轉回具象畫之說已成滑稽之談。

⑧ 同前註。

⑨ 一九六三‧七‧二八《聯合報》八版報導。

⑩ 林惺嶽《臺灣美術運動史④》，《雄獅美術》一六九期，頁三三一，一九八五‧三。

⑪ 前揭黃朝湖《龐圖國際藝術運動簡介》，頁四三。

⑫ 同前註。

⑬ 一九六二‧八‧一五《聯合報》六版，收入前揭黃著《爲中國現代畫壇辯護》頁一五一—一五三。

⑮

(二)「自動性技巧」亦即「非形象主義」，在歐美已成為過去式，而在被淘汰中，藝術應求嚴正的思索與真實性，那種放肆的發洩已毫無意義了⑭。關於前一點，蕭勤和所有國內倡導現代繪畫的人士一樣，都肯定「具象畫再回頭」的說法，是毫無可能的事，抽象表現是藝術唯一的出路與走向。關於後一點，蕭勤對「自動性技巧」或「非形象主義」，抱持否定的態度，認為它們都是「已成過去式」、「在被淘汰之中」的表現方式。這種說法，顯然令「五月」和「東方」的會員頗為難堪，因為國內當時現代繪畫的發展，正是以帶有自動性技巧的「非形象主義」或「抽象表現主義」為主流，因此在蕭勤等龐圖人士，明顯標舉這類藝術是他們「絕對反對」的風格時，「五月」的成員，包括劉國松、莊喆等人，便相對地對龐圖所強調的「靜觀精神」表示懷疑；而一向與蕭勤比肩作戰的「東方」諸成員，也因此對這一號稱「國際性運動」的「龐圖」畫展，始終袖手旁觀，日後甚至認為這只是蕭勤與黃朝湖兩人，個別的活動，與「東方畫會」無關。

十月八日，黃朝湖以〈Punto 藝術運動近況〉⑯為題，二度介紹此一運動；除繼續介紹龐圖的思想與主張外，也表示：正去信連絡，希望在蕭勤及國內有關人士的協助下，能將 Punto 藝術運動的全部作品，寄到臺灣來展出⑰。

一個多月後的十一月二十二日，交涉終於有了回音，來臺展出的構想，已獲得龐圖藝術家的同意，但對方提出運臺展出的條件是：

(一)必須有會場。

(二)由我國文教機構主辦。

(三)負責印目錄及展出的全部費用⑱。

當時仍在軍中服役的黃朝湖直覺的認為：這些條件並非困難，他以為這是一個很難得的機會，除了能促進中西藝術文化的交流外，也是一項很有意義的外交工作，他提醒國人：

……想想各國籍畫家的原作品，遠從歐洲寄到中國來展出，我們只要找到一個主辦機構，花點錢，就能在世界藝壇最新藝術運動展覽地點裏列為一席，豈不一舉兩得。⑲

他建議：主辦機構最好是能代表我們政府的機關，

⑭ 同前註，頁一五三。

⑮ 訪問吳昊。

⑯ 一九六二‧一〇‧八《聯合報》六版。

⑰ 同前註。

⑱ 黃朝湖〈PUNTO藝術運動作品，誰願主辦在我國展出？〉，一九六三‧一一‧二二《聯合報》六版。

⑲ 同前註。

如國立歷史博物館、國立臺灣藝術館……，是最理想的主辦單位；否則中國美術協會、中國文藝協會，或各大報社，也都可以主辦。而會場，如國家畫廊、國立臺灣藝術館、新聞大樓，都是理想的會場。至於經費方面，只須負責目錄的印製與展出費用，應不會太多。黃氏在一篇題為〈PUNTO 藝術運動作品誰願主辦在我國展出？〉的文章中，籲請有意主辦的機構，能主動與他連絡[20]。

但事實並不是黃氏想像中的順利，幾個國立機構對這個展覽，並沒有表現出預期中的熱烈反應，在幾乎無人主動前來連繫的情形下，黃氏只得一一登門求助。

大約經過半年時間的交涉接洽，到一九六三年六月下旬，終於正式敲定七月底龐圖作品運抵臺灣展出[21]。七月七日，則敲定確實展出的時地是：七月二十八日起十天在國立藝術館；參展作品計有：義大利畫家封答那（Fontana 1899—空間派創始人，兼雕刻家）、卡爾代拉拉（Calderara 1903—）、比卓（Pizzo 1937—女）、杰都里奧（Getulio

1939—）、卡司代拉尼（Castellani 1930—）、索扎司（Sottsass 1917—）、荷蘭畫家彼德爾司（Peeters 1925—）、阿爾芒多（Armando 1929—）、日本畫家兼雕刻家吾妻兼治郎，以及中國畫家蕭勤、李元佳等十一人[22]。內容包括素描、版畫、石版畫、油畫、貼畫等各類形式，約六十餘件。

二十八日，在國立臺灣藝術館、文星雜誌社、現代文學社聯合主辦的名義下[23]，「PUNTO 國際藝術運動展」正式揭幕。

蕭勤在展出首日，撰文〈現代與傳統——寫在「龐圖」作品在國內展出前〉[24]，對龐圖的成立背景、藝術主張，都有詳細的介紹，其中尤其強調東方純熟、完整及智慧的哲學思想，正是「龐圖運動」所強調的「靜觀藝術」的立足點。此外，蕭文再度明白標舉龐圖所「絕對反對」的五種作風：「學院派」、「新達達主義」、「非形象主義」、「機械性的作品」及「一切實驗性的藝術作品」。並進一步解釋：龐圖所倡導的「靜觀藝術」與其他藝術不同的地方，就是在著重內省的精神性，也就

[20] 同前註。
[21] 一九六三·六·二三《聯合報》八版報導。
[22] 黃朝湖《藝術館確定二十八展出 PUNTO 的作品》，一九六三·七·七《聯合報》八版；及前揭黃朝湖〈龐圖國際藝術運動簡介〉，頁四四—四五。
[23] 黃朝湖〈龐圖國際藝術運動臺展的追憶〉，前揭黃朝湖著《為中國現代畫壇辯論》，頁二一九—二二〇。
[24] 前揭蕭勤〈現代與傳統〉，頁一七二。

是藝術創作的最純眞的部分；他認爲在這動盪的、物質文明極度猖妄的時代裏，這種強調人類精神的建設性的藝術，尤爲需要；同時對國內現代藝壇而言，在一味模仿西方精神的時潮裏，龐圖的展出，正提供創作者一個深省的機會。蕭勤在文章末了特別呼籲：

我們不應在表面上喊發揚我國傳統優秀文化的口號，而實際生活及思想上卻是一切西化；尤其是作爲文化代表者的我國藝術家們，更應眞正地了解我國優秀的精神傳統，而融以現代形式去表現，絕勿陷於完全仿西或完全保守於我國形式化的傳統之學院主義才好㉕。

在宣傳期間，蕭勤等人所標舉的「靜觀精神」，確實引起國內關懷現代藝術發展人士的注目。至於在正式展出後，國內畫家的一般反應如何？值得進一步瞭解。

黃朝湖在八月一日的《文星》七十期上，發表〈龐圖國際藝術運動簡介〉一文，是將一年來陸續發表在《聯合報》的介紹短文，連綴而成，另外再加上參展畫家的個人簡歷，但對展出的作品，並沒

有任何評介㉖。

第一位對龐圖作品及主旨，發表評論的藝壇人士是虞君質。七月三十日，龐圖展出的第三天，虞氏在他《新生報》的專欄「藝苑精華錄」，發表〈評龐圖〉一文㉗。虞文將 Punto 的語意，與石濤「一畫」的旨趣，相互引證，指出：Punto 此字，原與義大利語 Poento 同義，意思是指劍尖的衝刺或刺戮。但若譯解爲「點」，義也可通；它和石濤的「一畫」，在旨趣上很有相通之處。空間本無一物，在一片四顧空濶中忽著「一點」，由「一點」延伸爲「一畫」，一畫既立，萬象森羅，於是混沌死而萬物生。虞氏認爲：在這樣的意思上，Punto乃是富有積極性與建造性的，而不是頹廢性與虛無性㉘。

次就中國「禪學」而言，禪乃是經由靜觀體會中出現的一種超越的人生精神境界，「禪悅」出現之前，是「言語道斷，心行處滅」，一無所有，在這一無所有中，Punto 躍出，禪悅現前，宛如古詩所謂的「數點梅花天地心」，於茫茫大地中，此梅花數點，正是顯示天宇宙之心，而此心也正是畫家由靜觀所形成的超越境界㉙！

㉕ 同前註。
㉖ 黃氏曾於一九六二・一一・三《聯合報》六版，介紹〈卡爾代拉拉的畫〉；收入前揭黃著《爲中國現代畫壇辯護》，頁一五五―一五八。
㉗ 收入前揭黃著《爲中國現代畫壇辯護》，附錄二，頁一七三―一七五。
㉘ 同前註，頁一七四。

對於龐圖「絕對反對」的五事：

①反對學院派的無個性無靈魂的因襲模做。

②反對自動性的放縱發洩。

③反對頹廢式的遊戲及玩世。

④反對作品的物質化與機械化。

⑤反對純理性的或純科學的實驗性法則。

虞氏推崇是「百分之百的宗旨純正」，而且「合於用藝術來表現善良人性的積極的要求。」**⑩**

考之實際的作品表現，虞文則提出某些批評，他認為：十一位參展作家的作品，若個別分開來看，各有其造形的優異處，但就整體而觀，則缺乏統一或一致的風格。如李元佳形式小巧的作品，或吾妻兼治郎略帶放縱性、發洩性的作品，於全體上，都缺乏統一、調和。他說：

……要知凡被稱為是一種藝術運動，觀眾有權要求這一運動的各個作品有一共同廣大的面貌以相維繫，因為每件作品都不過是這一運動體系的一部分。而一個真正文化或藝術的不同——兼評「龐圖」國際藝術運動展的「靜觀精神」，在作品中實地加以檢驗，看法與虞氏大致一致，他說：

……在寄來的五十五張作品中，除了極少數相與個性的統一整體，然後此藝術體系方能具有其自己的統一的意義與價值。**⑪**

至於「靜觀」在龐圖作品上的真正體現如何？虞文也指出：

……其中有些作品如蕭勤及卡爾代拉拉等人的作品，確係有效的表現了簡潔、明淨、均衡、寧靜的感覺，但在形形色色的作品之間，仍然瀰漫著對於感覺形式過分重視的徵候，這種徵候距離東方的靜觀尚有一段遙遠的路程。

虞氏對龐圖展品的整體評價，是「似在東方風格的融會上尚覺略遜。」**⑫**

「龐圖」所強調的東方的「靜觀精神」，是引起國內藝壇人士期待、囑目的焦點，但這種精神在創作上的實際體現，也相對地成為眾人批判、檢討的目標。

在籌展過程中，始終極力支持、協助的劉國松，也在黃朝湖發表〈龐圖國際藝術運動簡介〉一文的同期《文星》，發表〈從龐圖藝展談中西繪畫的同期《文星》，對龐圖的「靜觀精神」，在作品中實地加以檢驗，看

㉙ 前揭虞君質〈評龐圖〉，頁一七四。

㉚ 同前註。

㉛ 同前註，頁一七五。

㉜ 同前註。

㉝ 《文星》七○期，頁四五─四七。

的幾張外，全部爲方形圓形與點的刻板安排，如果要找出該運動共同的肯定與追求，那就是畫面上單純幾何學的處理，是一種純理智，純美學的形的平面安排，這是道地的西方傳統精神，與他們自己所標榜的「中國的靜觀精神」不同，……㉞

劉文從中西繪畫的哲學基礎上分析說：中國繪畫所表現的境界特徵，是《易經》的宇宙觀——乾坤二氣化生萬物，萬物皆稟天地之氣以生，一切物體可以說是一種「氣積」。這生生不已的陰陽二氣織成一種有節奏的生命。劉氏認爲：中國繪畫的主題「氣韻生動」就是「生命的節奏」，或「有節奏的生命」。伏羲畫八卦便是以最簡單的線條結構，來表示宇宙萬象的變化節奏；之後，成爲中國「畫心」的老莊思想與佛家禪宗思想，也不外乎清靜寂淡，求返於自己深心的心靈節奏，以體會宇宙內部的生命節奏，達於靜觀兩忘的境界。

至於西方繪畫的境界，則是以希臘雕刻、建築爲基礎，甚而可以遠溯埃及浮雕與容貌畫。「以目睹的具體實象融合於和諧整齊的形式中」，是西方人的理想。劉國松指出：希臘幾何學研究具體物形中的普通形象，以及西洋科學研究強調具體的物質運動符合抽象的數理公式，都是同樣的精神。在美術表現上，將雕刻形體上的光影凹凸，利用油色暈染著光彩明暗及顏色的鮮艷流麗，構成生動氣韻的畫境；近代畫風更由古典主義的雕刻風格，進展爲色彩主義的抽象風格，這種進展雖然象徵了古典精神向現代精神的轉變，但強調「人」「物」、「心」、「境」相視對立的宇宙觀點，仍是一貫的。

若從繪畫的表現手法上比較，劉國松認爲：根源於希臘建築與雕刻的西洋繪畫，基礎是建立在面與面的關係上，他們以「素描」做爲基本訓練，便是一個明顯例證，這種精神，本質是理智的、幾何學的、靜的；至於中國畫則是脫胎於商周的鐘鼎敦尊及盤鑑上的圖案花紋，顧愷之更以春蠶吐絲般的線文流動之美，組織人物衣褶，後又加以書法入畫，形成中國畫點線交織的獨特畫風，這種藝術，基本是感情的、自由揮洒的、動的。所以，可以說：西畫是以建築空間爲間架，以雕刻人體爲對象；中畫是以書法爲骨幹，以詩魂爲靈魂。劉文指出：正由於中西畫法表現的「境界層」根本不同，所以一爲沈重的雕象，一爲飛動的線條；一爲實在的，一爲虛靈的；一爲理性的，一爲感性的；一爲物我對立的，一爲物我渾融的。

劉國松對中國繪畫的筆墨之法極爲推崇，他指出張彥遠的《歷代名畫記》有云：古之畫或遺其形似而尚其骨氣。正是強調筆墨之說；六朝時，雖有

㉞ 同前註，頁四六。

印度佛畫的暈染畫法輸入中國，成為外來繪畫影響中國的開端，但中國畫家始終不願追求物象外表的凹凸陰影的刻畫，以免筆滯於物，因此捨具象而趨抽象，將其變化為一種明暗虛實的節奏，「神光離合，乍陰乍陽。」以表現全宇宙的氣韻生命。

劉國松闡釋中國繪畫在前述創作意念下，所發展出來的抽象意境。他說：中國繪畫筆墨的點線皴擦，既從刻畫實體的桎梏中解放出來，乃更能自由自在地表達作者自心意匠的構圖，以各式抽象的點線皴擦，攝取萬物的骨象，及心情諸感的氣韻，

「點畫離披，時見缺落，逸筆撇脫，若斷若續。」

「蒼蒼莽莽，渾化無跡；而氣韻蓬鬆，得山水的元氣；其最不似處，最為率真，最為得神。」[36]他說：中國畫以真似夢的境界，正是涵渾在這一無形無跡，又無往不在的虛空中；「色即是空，空即是色。」氣韻流動，是音樂，是舞蹈，是書法，不是哈同、克蘭因、帕洛克、杜皮⋯⋯等深受中國畫影靜止的建築，不是立體的雕象。而就在這一點線交流的律動裏，立體的靜的空間失去了意義，它不復是位置形象的間架。畫幅中飛動的線形與「空白」

劉國松尤其推崇大癡道人的山水畫，認為其畫

[35] 以豐富的暗示力和抽象形式，代替形象的寫實，超脫而渾厚。

處處交融，結成全幅流動虛靈的輪廓，而融入萬物內部，參加萬物之動的虛空的「道」。從這一觀點考察，劉國松明確的指出：「龐圖」藝術運動影影的哲學思想與中國繪畫的精神根本上是截然不同的。他認為「龐圖」的觀點與表現，是道地的西方傳統精神。那是淵源於古代幾何形式的構圖，其遠祖正是埃及的浮雕和希臘藝術中的「幾何主義」的作風。劉國松甚至為「龐圖」的血源尋出脈絡，並以一個圖形，加以顯示：

蒙德里安(Mondrian)
↓
馬利維奇(Malevitch)
↓
畢爾(Bill)
↓
阿爾伯(Albers)
↓

他認為，「龐圖」將來的成就，「只是在西洋藝術傳統的金字塔加上一塊磚，對中國繪畫的發展，不會有何貢獻。」[37]即使是梵谷、馬蒂斯、畢卡索、哈同、克蘭因、帕洛克、杜皮⋯⋯等深受中國畫影響，而重視線條的西洋畫家，其線條運筆終不及中國的流動變化，意義豐富，同時他們所表達的宇宙

[35] 前揭劉國松〈從龐圖藝展談中西繪畫的不同〉，頁四六。

[36] 同前註。

[37] 同前註，頁四七。

觀點，仍是西洋的立場，與中國的根本不同。劉國松肯定的指出：國內受過傳統洗禮的抽象畫家，很少是追隨西洋純抽象畫家的概念的。他認為中國現代畫家，在創作形式上，是與《易經》以「動」說明宇宙人生（天行健，君子以自強不息）的哲學精神互為表裏的。以動的點線構成，來創造平靜寂淡的畫面，而在這靜的畫面背後，卻又蘊藏著宇宙極動的生命節奏，是靜中之極動，是動中之極靜。

在此，劉氏雖以稍嫌主觀的看法，指出當時中國現代畫家發展的方向，其中主要正是劉國松本人及部分「五月」畫會成員的創作思想，但事後的發展證明：「龐圖」及「空間派」等藝術思想，的確在臺灣畫壇，並未留下明顯影響。

劉國松這篇文章的重點，雖然是在反駁龐圖運動是源於中國靜觀精神的說法，但事實上，正是對龐圖所「絕對反對」的五種風格中的「非形象主義」一項，加以辯解，劉文不去直接引用「非形象主義」一詞，但從較廣泛的意義言，劉、蕭的看法，或許正是在「熱抽」與「冷抽」之間看法的歧異。

「龐圖」等展過中，劉國松始終熱列支持[38]，儘管在藝術觀點上，有所不同，但他仍肯定這是一個在臺灣難能可貴的展覽，他們作畫態度的嚴蕭認

[38] 前揭黃朝湖〈龐圖國際藝術運動運臺展的追憶〉，頁二二○。
[39] 前揭劉國松〈從龐圖藝展談中西繪畫的不同〉，頁四七。
[40] 同前註。

眞，值得臺灣畫家效法。同時，他也明確指出展品中某些優秀的作品：

如彼德爾司的四幅用塑膠材料創作的畫（尤其是那幅「白型膠布上之玻璃珠」），蕭勤的「和」、「降」，阿爾芒多的「三十個黑點」、「四十四個黑點」，杰都里奧的兩幅粗細線的組合，封答那的「空間一」、「空間二」，吾妻兼治郎的「無四」、「無三」，比卓的「均衡」與卡爾代拉拉的四幅石版畫皆是。[39]

就整體的展出而言，劉氏也不避諱的指出：

……封答那與吾妻兼治郎的作品夾在其中，甚不調和，封答那為空間派的創始人，參加「龐圖」的作品與其「空間」沒有兩樣，是否與「龐圖」所標榜的不甚符合，而吾妻兼治郎的作品，則並非「單純性」與「智性」安排，一般日本人的野性充斥畫中，與「龐圖」步調不一，再加上比卓兩張畫在棉紙上的「韻律」與「韻動」，使得整個展出有些零亂，這都深深地影響到「龐圖」給人的「力量」，是美中不足的。[40]

劉文另一值得注意的重點，是談及「繪畫創作基本訓練」的問題。劉氏以他和日本形象派畫家福

異，誠如福山進所言：「就是當前藝術教育者所爭論的焦點。」❹❸ 實際上也是「五月」與「東方」，在本質上極不相同的一點，龐圖時期的蕭勤、李元佳等人固然接近於福山進的這一段見解，十多年後的李仲生，甚至還對劉國松當年的觀點，提出不同的意見❹❹。因此「五月」與「東方」的「學院」或「非學院」之說，與其以畫家是否出身學院來分別，不如以對待「學院派基本訓練」的態度來認定。

對於「龐圖」的「靜觀精神」提出具體批評的意見，還有莊喆《龐圖與中國靜觀精神》❹❺ 一文。從繪畫創作的風格論，莊喆一開始即表現出令人注目的才華❹❻；而在藝術理論的闡釋、分析方面，莊喆文字的清晰、明朗或許不若劉國松，但在論理的架構、深入上，卻有過之而無不及。劉國松的長處，是在他廣大的包容性與化約的能力，莊喆的長處，則是在縝密的解析，與精確的辯證。在劉氏前引文中，被化約為「靜的、理智的、物我對立的」西方藝術，在莊喆筆下，則被更進一步解析為「浪漫」與「古典」兩條路徑，也就是他所謂大安尼索

山進的一段對話，來討論這個問題；劉國松認為：繪畫不能專憑感覺，而需以知識為基礎。現代畫家不但需要學院派的傳統繪畫知識，即使是哲學的，乃至科學的知識，都應該盡量吸收，以充實內在蘊含。但福山進卻以為：現代繪畫自有一套與學院派不同的基本訓練；學院派教育經常扼殺了創作的機能，限制了藝術的發展，就現代繪畫而言，福山進認為設計（Design）比素描更合適。劉國松反駁說：設計並不能代替素描，設計可以訓練感覺，但不能增強藝術的純度，容易流於裝飾趣味。他指出：「龐圖」的作品，正是容易令人想起高山嵐等人「黑白展」中的設計作法，他認為在本質上完全理智的獨立個體的抽象畫，與美術設計之間，實在相差無幾，劉國松甚至說：

我不知他們（按：指龐圖藝術家）的主張是否也與福山進一樣，但是我很為他們擔心，以後將怎樣發展下去呢？❹❶

在此，劉國松又一次顯露出他學院訓練的背景，這種背景始終存在於「五月」的幾位核心人物的意識中，如莊喆❹❷ 等是。而這種對基本訓練見解的歧

❹❶ 一九八七年十二月三十一日，訪問莊喆。

❹❷ 同前註。

❹❸ 劉國松《與日本畫家福山進一席談》，一九六三・五・二〇《聯合報》六版。

❹❹ 陳小凌《抽象世界的獨裁者》，一九七九・四・一七《民生報》七版；收入前揭《現代繪畫先驅李仲生》，頁二〇五。

❹❺ 一九六三・八・二《聯合報》八版；收入前揭黃朝湖《為中國現代畫壇辯護》，附錄四，頁一八七—一八九。

❹❻ 前揭楚戈《二十年來之中國繪畫》，《審美生活》，頁一四。

斯精神與阿波羅精神。

莊文援引他前已發表的《詩的，非詩的與現代藝術》❹❼一文中的論點，指出：歐洲藝術傳統，大致是遵循著「浪漫」與「古典」兩條路徑行進的。若探討他們的源頭，則應歸結於歐洲文化起源的希臘，也就是大安尼索斯精神與阿波羅精神。

莊氏認為：在西方美術發展史上，這兩種對立，始終非常明顯地貫穿著。前者是醇醲的沉醉，後者是清醒的慧心。當藝術表現仍在具象的階段時，由於主題（Subject）的客觀調和，這兩種精神乃是潛在的；一旦進入抽象的表現時，兩者便明顯化、純粹化了。

在絕對的抽象理念中，正如康丁斯基早年預言式的說法：「抽象的極致是數」，「美」是絕對精神化的形式安排和秩序，這種思想正是由近代的立體主義所暗示，幾何抽象可以回溯到這個淵源，也就是屬於阿波羅精神。

和這種精神對立的，是大安尼索斯精神；由於大安尼索斯精神，是基於普遍的人間性，因此在歐洲繪畫傳統的發展中，始終不斷地向外擴張吸收，尋找「象徵」。莊喆認為：幾乎所有世界各民族的藝術，現在都已融和在由這種兩種精神的構成的浩瀚的現代藝術之海。而從龐圖的理念與作品中，做

冷靜的觀察，莊喆指出：龐圖實際上是具有「反浪漫的傾向」的，這種傾向，和他們原先標榜的「靜觀」精神，顯然不合，莊喆寫道：

……把中國哲學思想中的靜觀精神往繪畫的本質上謀合，我以為這個靜觀的精神是浪漫的和諧重於理想的和諧，這點從文人畫的興起可以找到答案。❹❽

同時，對龐圖成員意圖切斷繪畫歷史的有機性，直接以一種哲學思想做為依歸和再出發，建設的作法，莊喆也表示懷疑；他認為：哲學思想是一種獨立的思維，需轉入繪畫而形成繪畫思想，才能直接貼切本質，如石濤的「一畫論」，雖源於道家思想，但要等到石濤加以體現，才成為繪畫的思想。石濤也是畫家而不是哲學家。

莊文指出：李元佳的作品在展覽中是唯一仍與中國繪畫傳統銜接的一例。因為他還延用了冊頁形式和毛筆的墨點，以及金色與紅色的中國感。莊氏認為：即使不以材料、工具做限制，擴大到西方的材料與工具上，仍需要能夠找到一種本質的中國味，才能與「中國的靜觀精神」建立起關係。

莊氏的重要結論是：在根本的立足點上，中國「溫和」、「中合」的藝術精神，便不同於歐洲理想主義的絕對；龐圖畫家們將幾何學的秩序美，提

❹❼ 莊喆《詩的・非詩的與現代藝術》，《筆匯》二：三，一九六○・一○・一；收入莊喆《現代繪畫散論》，頁一─八，一九六六・六・二五。

❹❽ 前揭莊喆《龐圖與中國靜觀精神》，頁一八八。

昇到光與形的精神性，並反對「對於物質和機械文明的羨慕」，這一本質，正好是阿波羅的治靜精神，而不是中國的「靜觀精神」。

儘管如此，莊氏仍肯定：用中國精神的「人文」性格來衡量，Punto的展出，無疑地將促使國內有志創造的青年畫家，作更進一步的認識與反省。

八月四日，何政廣對龐圖的展出，坦率的表示：原先是期待，之後則是「若有所失」。何文題為〈龐圖藝展一瞥〉，發表於《中央日報》「影藝版」❹。

何文分析「龐圖」展令人「若有所失」的原因，可能有三：

㈠參展作品，限於寄運不便，均屬小幅，恐非作家的代表作品，同時目錄上所印封面那的「空間觀念」、杰都里奧的「線與光」、以及吾妻兼治郎的雕刻等作品，都沒有真正展出。

㈡展出作品，與所標榜的中心哲學思想——中國靜觀精神，未能相符。如吾妻兼治郎的放縱性的作品、封答那仍維持他一貫風格的「空間派」繪畫、卡司代拉尼的「浮雕一—六」在白紙上印出凹凸的呆板圖案，並非「畫」出來的作品、以及杰都里奧兩幅在黑板上畫白色直線，帶有機械性的作品，……都與Punto的宣言精神不合。

❹
一九六三‧八‧四《中央日報》；收入前揭黃朝湖《為中國現代畫壇辯護》，頁一九一—一九三。

359　滄海美術

㈢是涉及東西方繪畫觀點歧異的問題。何文認為：「龐圖」作品多屬「知」的構成，也就是莊喆所謂的「非詩的」繪畫，畫面表現傾向幾何形。東方畫家因繪畫思想迥異，極少從事這種類型的繪畫。較正確的說法，或許可以說龐圖的畫家們，只是企圖以西方的繪畫觀點，表現中國的「靜觀」精神；至於實際的表現，與理想還有一段相當大的距離，因此，難免不為東方人的我們所接受、欣賞。

在失望之餘，何政廣仍承認：龐圖藝展使臺灣畫家多看了許多現代畫家的新作，增加了不少新知識；同時展品中也有不少好畫，如：封答那是當時國際藝壇盛享隆譽的現代畫家，他的作品大多是先以刀割（或刮）在畫面上作出線條，再塗以單純色調，得見原作，但此次展示的三幅，都不是巨幅代表作。至於吾妻兼治郎的雕刻，也是知名國際，但此次展出的繪畫，也不是精采之作。阿爾芒多的「六條點成的線」和「三十個黑點」等作，趣味甚佳。蕭勤的「均」、「和」都是好畫。卡爾代拉拉的幾幅「變化——律動」，是在藍或紅、紫、黃等底色上，加了小方塊，單純而豐富；但他的「直的擴張」一作，則看不出什麼妙處。彼得爾司的「白塑膠布上的玻璃珠」一作，是在塑膠布上縫以絲線，色彩運用適當，表現獨特，予人以

美的感受。

八月六日，展出的最後一天，龐曾瀛也發表〈龐圖的畫家們往何處去？——我看龐圖國際藝術運動作品展〉[50]一文。龐氏認爲「龐圖」是人類文明面臨危機所出現的一種反應，高庚把「原始」視爲救世的靈符，而「龐圖」則是出世的卑世文明。

龐文以感性的筆調，描述「龐圖」的理想，說：

　　……在另一個入世的假想中，他們會全然不問身穿禮服的紳士淑女出入在舞廳戲院是怎樣的快樂，他們更不稍顧因債券破產而舉槍自殺的大亨的滋味，他們懷念着一個厭惡現世的人，曾經出神的凝觀過他們的作品，他們情願一位不修邊幅的學人，在他們案頭之前無意識的貼上這幅作品，在工作思索的時候，撞頭眼盯着他們的作品把自己帶進微妙的沉思，可以發現其樸素而不引人退想的效果。

龐曾瀛歌頌龐圖的作品：「絲毫不染世俗浮華的氣質，感情沉靜的凍結在簡單的式樣裏，點滴虛榮的逐流痕跡都很難剔出，他們用浮世不見的觀念，向粉飾榮華的天下挑戰，……」

龐曾瀛指出：「發揮反誘惑主義的人生觀」，正是這個運動的主要目的，這種精神促醒人類反省文明的可恥之處，其意義是重要而可肯定的。他認爲：在面對文明之病，而徹底表示反感的這種事情上，龐圖運動應該被視爲重要的力量之一。

　但是龐圖運動並不一味歌誦，他也提出存在於這個運動中急待解決的問題，例如：他們的作品並不成熟，他們的運動尚待更多追求，……他批評龐圖的作品：

　　……除去板起面孔以外，並沒有爲人類帶來絲毫柔情，在感情的立場觀看，似乎循世觀念更重於出世的心理，多數作品，感的氣質並不明顯，而隱約的只看到「想出」的表現，哲學的氣氛遠超過藝術的成就，爲生活而思想的啟示，多於爲生活而藝術的啟示，它衝破了現代工商業帶來的「功利責任觀」而沒有暗示對人類社會的意願，他們反對了今天的一切，破壞了今天的所有，但是他們沒有把自己寄托在任何希望上，他們要離開社會，而他們卻無處可去。[51]

尤其龐氏對龐圖的「否定精神」質疑道：

　　……否定了一切之後，我們願意知道他們的心願是什麼，虛無主義不能越過「個人」主義，假如用虛無主義來反對「社會」的文明病，那是毫無意義可言之舉。[52]

[50] 一九六三‧八‧六《聯合報》八版；收入前揭黃朝湖《爲中國現代畫壇辯護》，頁一九五—一九七。

[51] 前揭龐文，頁一九七。

[52] 同前註。

龐文不在「中國的靜觀精神」上看待「龐圖」運動的本質，實較其他諸人，更能接近「龐圖」的真正精神所在，也更能發掘存在於「龐圖」運動中的隱憂或課題。

不論從何種角度看待「龐圖」運動，這個遠地來臺展出的集體展覽，的確引發了臺灣現代繪畫工作者，許多可貴的反省與思考。龐圖展覽在臺灣現代繪畫發展過程中，實具有正面重要的意義。

就一般社會大眾的反應而言，首先，保守人士不再對這個強調「靜觀精神」的現代藝術提出質疑或攻擊，事實上保守人士所無法接受的許多「現代藝術」的現象，也正是龐圖所標舉「絕對反對」的對象，只是兩者在態度、層次上，並不相同。其次，在黃朝湖的奔走下，龐圖運動也引發了大眾傳播的廣大注目與報導，根據黃氏〈龐圖國際藝術運動運臺展的追憶〉[53]一文所記：展出前後，除一般報紙的專題報導以外，臺灣電視公司「藝文苑」、教育廣播電臺也先後訪問報導，引起社會人士的注意。籌展期間，聯名主辦的《文星雜誌》社長蕭孟能，特地撥出八月號「文星畫頁」專題介紹龐圖運臺展品，並贈送一千份畫頁，做為編印「龐圖」展出目錄之用；另一主辦單位的《現代文學》發行人

余光中，也協助英譯全體龐圖藝術家的略傳；劉國松介紹黃氏拜訪教育部國際文教事業處處長張隆延，由張氏為龐圖展畫頁題字[54]展出首日，觀眾踴躍，反應熱烈，現代畫家發表評論文章的密集，在在顯示現代繪畫在臺灣的發展，已進入另一穩定成熟的階段。

展出期間唯一的遺憾是，八月四日當天，有六張作品，遭到不明觀眾，惡意以鋼筆塗污，造成損害；之後主辦單位只得以請求藝術家每人贈送作品一件為由，將作品留下，避免了歸還時的尷尬。同時這些作品在稍後的時間裏，也運往南部，和第五屆「友聯畫展」，在高雄市臺灣新聞畫廊同時展出[55]。

在一九六〇年代前後，臺灣現代繪畫遭受強烈質疑之後，龐圖藝展的展出，由於標舉明顯、健康的藝術主張，較之此前「東方畫會」展出的其他歐洲現代畫家聯展，更能獲得社會普遍的注目與關懷，尤其他們所提出的東方的「靜觀精神」，更提供了國內現代畫家自省、思考的課題，更具有重要的時代意義。

展覽結束後，黃朝湖以手邊資料，又先後發表數文介紹龐圖成員的作品，包括〈龐圖國際藝術運

[53] 前揭黃書，頁二二五─二三四。
[54] 同前註，頁二二九─二三〇。
[55] 同前註，頁二三二─二三三。

動及展出作品評介[56]、《荷蘭現代畫壇三傑》[57]及《義大利藝術家索扎司的作品》[58]等。並在展結束後首日，發表《龐圖藝展以後我的兩點建議》[59]，建議政府：採「運臺展」及「交換展」的方式，增加與國際藝術思潮的交流，提高國人的藝術眼光與水準；同時也應建立客觀而嚴肅的評審制度，專責國內外畫家作品的審查，以便作爲在國家畫廊展出的依據，樹立展覽的權威性。

龐圖藝展的展出過程，的確激起國內現代畫家一次很好的討論的機會，但從日後的發展檢討，龐圖展出的經驗或創作理念，都並未能在臺灣獲得較好的持續探索，殊爲可惜。

362　滄海美術

現代畫論戰文獻一覽

時　間	作　者／篇　名	發　表　刊　物
一九六〇	劉獅《我們對「抽象畫」的看法》	《革命文藝》六十五期 「旅日通訊」
一九六一・八	徐復觀《毀滅的象徵——對現代美術的一瞥》	《華僑日報》
八・三	徐復觀《達達主義的時代信號》	《華僑日報》
八・一四	徐復觀《現代藝術的歸趨》	《華僑日報》
八・二九	劉國松《爲什麼把現代藝術劃給敵人？——向徐復觀先生請教》	《聯合報》
九・三	徐復觀《現代藝術的歸趨——答劉國松先生》	《聯合報》
九・二一—二三	徐復觀《從藝術的變・看人生的態度》	《華僑日報》
九・六—七	劉國松《自由世界的象徵——抽象藝術》	《聯合報》
九・八	日・植村鷹千代《海外的繪畫前線》	《聯合報》
九・九	謝愛之《也談抽象畫的問題》	《聯合報》
九・一一	陳錫勳《關於抽象畫》	《聯合報》
九	徐復觀《文化與政治》	《聯合報》
一〇・一	居浩然《徐復觀的故事》	《文星》四十八期

[56]《自由青年》三四四期，一九六三・八・一六；收入前揭黃著《爲中國現代畫壇辯論》，頁二〇九—二一四。

[57]即指：彼德爾司（Henk Peeters）、阿爾芒多（Armando）、斯裘荷芬（Schonhoven）三人；一九六三・九・二三—二四《聯合報》八版；收入前揭黃書，頁二〇一—二〇四。

[58]一九六三・九・三《聯合報》八版；收入前揭黃書，頁二〇五—二〇七。

[59]一九六三・八・七《聯合報》八版；收入前揭黃書，頁一九一—二〇〇。

日期	篇名	發表處
一〇·一	劉國松《現代藝術與匪俄的文藝理論》	《文星》四十八期
一〇·一八	虞君質《抽象平議》	《新生報》
一一·三	石秋昌《大眾應該藝術化》	《聯合報》
一一·四	徐復觀《給虞君質先生一封公開的信》	《新聞天地》七一六號
一一·五	沙譯《黑猩猩畫家轟動紐約》	《聯合報》
一一·五	徐復觀《現代藝術對自然的叛逆》	《華僑日報》
一一·八	虞君質《藝術論辯——敬向中國文藝協會提出一個公開建議》	《新生報》
一二·一	徐復觀《有覩面目》——附轉載文四篇	《民主評論》十二卷二十三期
一二·二〇	虞君質《失言——與徐復觀談美學》	《新生報》
一二·一	徐復觀《答虞君質教授》	《民主評論》十三卷四期
一	虞君質《對於徐復觀藝術觀點的批判——兼論他的品格與風格》	《作品》三卷一期
一九六二·一·一六	羅提《旁觀者說幾句話——就教於誤用邏輯名詞的「邏輯教授」虞君質先生》	《文星》五十二期
二·一六	徐復觀《文體觀念的復活——再答虞君質教授》	《民主評論》十三卷四期
三·二五	劉國松《與徐復觀先生談現代藝術的歸趨》	《作品》三卷四期
六	虹西方《畢卡索的信徒可以休矣！》	《新文藝》七十五期
六·一七	過街鼠《現代藝術的寓言》	《聯合報》
七·一	劉國松《虹西方可以休矣！》	《文星》五十七期

「五月」與「東方」之消沈及其後續發展

一九六五年，是「五月」邁入「個人風格的發展期」的一年，隔年，「東方」也進入了「畫會功能的消褪期」，可以說：一九六五、六六年間，是「五月」「東方」逐漸消沈的開始。消沈的原因，在本書第四章中已大略提及，會員個人風格的成熟、發展，是導致對畫會依存需求降低的一項主要因素。但「五月」「東方」由消沈到相繼解散、停止活動，則都在一九七○年以後的一兩年間，「東方」是在一九七一年解散，「五月」則在一九七二年舉行臺灣地區最後一次年展。此後，會員以個人的力量，繼續探索現代藝術，仍是臺灣美術發展不容忽視的一股力量。本章卽分兩節，分別對兩畫會消沈、解散的原因，以及會員的後續發展狀況，作一探討。

第一節 「五月」與「東方」之
消沈

除了前提會員本身藝術風格的逐漸成熟，對畫會依存需求相對降低，直接導致畫會功能消沈、活力減退以外，還有幾項原因，也間接促使「五月」「東方」不得不走向解散、停止活動的命運。這些原因包括：現代藝術發展的轉向、畫會成員的斷層、現代藝術環境的遷變，以及鄉土意識的抬頭。

茲分論如下：

一、現代藝術發展的轉向

大約在一九六五年前後，一種新訴求的現代藝術思想已漸次形成；這種新訴求的現代藝術思想，一方面是延續「五月」「東方」（尤其是「東方」）倡導的現代繪畫思想，探行更廣泛、更具現實批判意味的表現手法；另一方面則對以「抽象表現主義」爲主的現代繪畫主張，提出批評、修正。

這一發展，可視爲現代藝術在臺灣發展的一個轉向，其最大的特色，就是以非繪畫性和實驗性創作作爲主要理念。

黃華成是這一轉向中，一位活躍的重要人物。黃氏一九三五年生，廣東中山縣人，師大藝術系四十七級畢業，與莊喆、馬浩是同班同學[1]。一九六五年，一種多元化的藝術活動類型，開始在臺灣藝文界興盛起來，黃華成在當年元月創辦《劇場》季刊[2]，將歐美當時新興的藝術複合性與生活性的觀念，導入國內。黃氏本人擅長設計，以活潑、創新的編版手法，將《劇場》雜誌塑造成極具獨特面貌的刊物；但這份雜誌最大的貢獻，仍像他的刊物名稱所顯示的，是在實驗劇場的開拓上[3]。

一九六五、六六年間，劉國松分別出版了《中國現代畫的路》、《臨摹・寫生・創造》、黃朝湖

❶ 前揭《國立臺灣師範大學慶祝三十週年校慶美術學系專輯》，頁二一八。

❷ 《劇場》季刊計發行九期，前八期均由黃華成設計編輯。

❸ 賴瑛瑛〈臺北・類達達〉，《達達與現代藝術》，頁一六八，臺北市立美術館，一九八八・六。

出版了《爲中國現代畫壇辯護》、莊喆出版了《現代繪畫散論》，同時，一向支持現代繪畫運動的《文星》月刊，也在出刊九十八期以後，在一九六五年年底停刊……這些事實都顯示出：以「五月」、「東方」爲核心的現代繪畫運動，已到了鳴金收兵、驗收成果的時刻。而正在這個時刻，黃華成在一九六六年元旦，發表「大臺北畫派宣言」④，以嬉笑怒罵的文字，攻擊當時藝壇以工藝技巧取勝，以及抽象、具象截然二分的藝術現象；他強烈反對藝術形式的固定化，主張藝術的平凡性和遊戲性，並跨越相關行業，進行觀念性的徹底改革⑤。

同年三月，黃華成與當時仍爲藝專學生的黃永松、張照堂等人，在《現代文學》、《創世紀》的支持下，舉辦了一場露天的「現代詩展」，觀念明顯來自西方「偶發藝術」的啟發⑥。

八月二十八日，「大臺北畫派一九六六年秋展」，在一種否定藝術、咒罵藝術的理念下，以裝置的手法，發揮了強烈的現實批判精神⑦。隔月（九月），以師大美術系校友爲會員的「畫外畫會」相繼成立，在觀念上，也提出「自然機率性」、「反美感」、「反形式」，以社會批評爲特質的主張⑧。

一九六七年六月，藝專應屆畢業生黃永松、梁正居、奚松……等人推出「UP展」，同樣是以一些生活雜物、廢棄用具，如：蚊帳、破石膏像、米缸、汽水瓶、骷髏、凳子……等，企圖傳達某些社會批判的內涵⑨。

「五月」、「東方」在上述這些現象的衝擊下，也不得不採取相應的作爲。「不定形藝展」可說正是在現代藝術瀕臨轉向的趨勢下，「五月」、「東方」被迫因應的一項產物。

「不定形藝展」一九六七年十一月假臺北文星藝廊展出，參展者：除郭承豐、黃永松、張照堂三位新人外，李錫奇、胡永、席德進、秦松是屬東方畫會，莊喆、陳庭詩、劉國松則爲五月畫會⑩。

「不定形」即 Free Form，意指不拘形式，突破畫面、材料、空間的限制，使現實生活中的一切都成爲「藝術」⑪，這種創作理念，本質上是相當

④ 同前註。

⑤ 同前註，頁一六八—一六九。

⑥ 同前註，頁一七〇。

⑦ 同前註，頁一六九—一七〇。

⑧ 同前註，頁一七五。

⑨ 同前註，頁一七二—一七三。

⑩ 戴獨行〈「不定形」藝展〉，一九六七·一一·一二《聯合報》九版，及蔣杰〈觀眾眼中的不定型藝展〉，一九六七·一一·一二《徵信新聞報》八版。

⑪ 前揭戴文。

接近於「普普」的，甚至比「普普」更強調「物體藝術」的運用，但事實上，參展的三位「五月」畫家，卻絲毫沒有上述的特色，對原有的創作理念，顯得格格不入，誠如《聯合報》藝術記者戴獨行的報導指出：

十位藝術家展出的作品中，劉國松的三幅水墨畫「雪清圖」、「黑月」和「黃石公園的記憶」，陳庭詩的巨幅橫條版畫「地心之運行」，以及莊喆未題名的兩幅舊作，相形之下，算得上是最保守和最「規矩」的了，因為這些作品雖然都是抽象的，但在形式上它們畢竟還都是道道地地的繪畫。[12]

「東方」的表現，相對地較能符合「不定形」的展出意念。李錫奇和秦松的作品，尤其突出。李錫奇展出二作，「一點」是以十一張巨型牌九連續排列，其中獨缺點數一點的一張；「戒賭」是四粒巨型骰子，堆在頂上的一粒被切去一角。秦松則在牆上釘著一件摺成一半的舊襯衫，天花板下掛著幾雙女用的破舊尼龍絲襪，旁邊掛著的另一件襯衫口袋中，塞了一個紙團，上書「你是誰，我是什麼？」風扇在旁邊吹著，絲襪迎風飄盪，題目是「只此一

家，別無分號」[13]。

「不定形藝術」所標榜的主張，明顯來自「普普藝術」的影響：使生活中的事物成為藝術，以實物傳達抽象的意念[14]。與前提的「UP展」等，是受到「達達」思想的影響，否定藝術，批判社會的意念，有著本質上的不同；但在形式上，脫離繪畫的平面表現，則是一致的。這種表現方式，在一九七○年前後，已逐漸成為臺灣現代藝術的主要傾向。

而在這一現代藝術的轉向中，可以發現：「五月」畫家們的作品，已被認爲是「最保守」和「最規矩」的了；向邇的另一評文，甚至暗示：「五月」的作品「……根本不符合『不定形』藝術的條件，因此，顯得十分不調和。若以水準而論，那是談不上的。」[15]而在「東方」方面，雖然有李錫奇、秦松、席德進、胡永等人的參展，並表現突出，尤其撰寫《現代藝術的開拓》[16]長文，鼓吹「不定形藝術展」，是中國現代藝術創造的再出發，突破了十餘年來抽象繪畫的觀念，……」但「八大響馬」中，李仲生的眞正入門弟子，堅持以手繪的表現形式來創作，仍是李仲生一人參展，並沒有一人影響下的「東方」諸子一貫的風格。

⑫ 同前註。
⑬ 同前註。
⑭ 同前註。
⑮ 向邇〈班門弄斧看不定型藝展〉，一九六七‧一一‧二○《新生報》「藝術欣賞」一九期。
⑯ 向邇〈班門弄斧看不定型藝展〉，一九六七‧一一‧二○《新生報》「藝術欣賞」一九期。

因此，在一九六五年開端，而到一九七○年前後達於興盛的「非繪畫性」的現代藝術創作中，「五月」、「東方」都已成爲「明日黃花」，退出「現代藝術」舞臺的主導性地位。

二、畫會成員的斷層

造成畫會成員斷層的主要原因是：大批成員的相繼出國，以及新會員補充的遲滯。

「五月」、「東方」兩畫會中，最早出國的是「東方」的蕭勤，他在兩畫會尚未成立的一九五六年夏天，便在西班牙政府提供的獎學金資助下，前往該國留學，專習藝術，成爲臺灣現代畫家中第一位出國留學的人[17]。蕭勤的出國留學，對戰後臺灣畫壇的引進西方藝術新潮，頗有貢獻；尤其當時畫會的重要成員，都仍留在國內，作爲畫會活動推展的主力，而蕭勤的去國，非但沒有削弱畫會的實力，反而成爲畫會延伸到國外，探索新知、拓展活動領域的最佳觸角。

但是到了一九六三、六四兩年間，夏陽、李元佳、霍剛、蕭明賢等人相繼赴歐，這種成員大量出國的風氣，對畫會在國內活動的推展，無疑產生了相當程度的影響；等到一九七○年左右，歐陽文苑也移居巴西以後，當年的「八大響馬」則只剩吳昊、陳道明兩人留在國內。而其他後來陸續加入的會員，黃博鏞早在一九六○年以前，也追隨蕭勤之

後，前往歐洲；陳昭宏在一九六七年赴法，和他的老師夏陽會合；秦松則於一九六九年移居美國，…。另一方面，在一九六六年以後，新會員的補充也顯然停滯，終一九七一年畫會解散之前，再加入畫會的正式成員，只有胡永、林燕兩人，其中胡永的參展情形也頗不踴躍；而賴炳昇、姚慶章、馬照凱等人，也僅是應邀參展一、兩屆的性質，畫會在一九六六年以後，由於成員的架空，活動的結束，也就是理所當然的事了。

「五月」的情形亦相當類似。比較而言，由於「五月」的核心會員，是以一九六一年到一九六四年間，活躍於國內的成員爲主，因此，早期出國的李芳枝（一九五八年）、陳景容（一九六○年）、郭東榮（一九六一年）、顧福生（一九六一年），對畫會的活動推展，並沒有顯著影響。但是等到一九六五年，「五月」渡過「畫會活動的高峰期」以後，劉國松、莊喆兩人先後應邀赴美考察訪問（一九六六年），以及此後，劉氏不斷往返臺、美之間，畫會活動能力於是銳減，則使得畫會失去支柱重心，在一九六五年以後，也只有陳庭詩（一九六五年）、洪嫻（一九七○年）兩有成名的版畫家、「現代版畫會」的成員[18]。同時新會員的加入，一如席德進的加入「東方」，他的加入「五月」，支援、贊助的性質較濃，視他們爲會員，不如視他

⑰ 參見本書第二章第三節。

⑱ 莊喆係於一九七三年出國赴美，但一九六七年十一屆五月畫展後，莊氏卽因與劉國松意見相左，而退出展覽。

們爲支持者；而洪嫻的加入，已經是畫會結束的前夕了。其他先後加入的會員，謝里法、李元亨也都在一九六五年之前去國。

因此，不論「五月」或「東方」，原始會員的相繼出國，以及新進會員的遲滯加入，都是造成一九六五、六六年以後，畫會活動陷入停頓，年展徒成形式的重要因素。

至於會員相繼出國的原因，也是相當值得探討的。事實上，從民國以來，畫家的出國留學，已是極爲平常的事；但早期留外的畫家，不論前往歐洲，或日本，大都在學成之後，迅即返國，投入國內的美術教育行列，爲美術的「現代化」貢獻心力。這種現象，在最早的李叔同、高劍父等人，固是如此，稍後的徐悲鴻、林風眠亦不例外；只是後來，由於國內動亂頻仍，藝術環境不盡理想，同時，藝術的專業性也逐漸建立，畫家兼任教師的身份，已不是畫家最理想的出路。因此，除了抗戰之初，大批留日畫家的被迫返國以外，大多數留歐的畫家，則逐漸有滯留異地，從事個人藝術生命追求的情形，他們與國內藝壇形成若卽若離的微妙關係，這種情況，在一九四九年以後，更形明顯，趙無極、朱德群都是最好的實例[19]。

因此，「五月」「東方」畫家的出國，固然有現代藝術訴求重點最大的不同，已如前述，一九六五年以後，臺灣現代藝術走向強烈的現實批判與自

[19] 一九四九年以後中國大陸的第一個現代繪畫團體「星星畫會」，其成員亦多因創作與環境的考慮，紛紛出國（參前揭漢雅軒《星星十年》，一九八九）。

的追求，更爲主因。何況二者還有彼此互動的關係，國內藝術環境的保守，愈限制畫家對藝術探索的創作自由，也愈激發畫家前往異地尋求發展的意願；而在異地形成的現代風格，愈不能迎合國內藝術發展的要求，也愈造成畫家的滯外不歸。其中尤其是國內藝術生態的遲遲未能建立，既無制度化的經紀管道，也沒有客觀公正的藝術評論，更缺乏足夠的藝術消費人口，在在都迫使畫家寧忍異國飄泊之苦，以成全個人藝術生命的持續發展。而這種無奈的事實，卻又反過來，成爲國內保守人士攻擊、批判的口實。

總之，「五月」、「東方」多數成員的相繼出國，甚至滯外不歸，實不應視爲單一的現象，更不應當作道德的問題，妄加譴責；而應看成是民國以來，中國美術現代化過程中，一個持續發展的現象，有它全面、複雜的背景因素，大量海外華裔畫家的活動，是研究近代中國美術發展的另一重要課題，此處暫不深論。

三、現代藝術環境的遽變

一九七一年，中華民國政府的被迫退出聯合國，對臺灣現代藝術，尤其是現代繪畫發展，有非常重大的影響。一九六五年以前，與一九六五年以後，

我否定，創作成品表達的可能只是一種意念，展出結束，作品的生命往往也隨之消失，展出的過程實重於作品的本身。但一九六五年以前，「五月」、「東方」所推展的現代藝術，追求的重心，仍是在強調作品的繪畫性與獨立性，他們從學院既定的美感規範中掙脫出來，也無非是要建立一套更具現代意味的美學形式，這種態度，對藝術的永恆價值，是絕對肯定的，他們的作品創作出來，能夠獲得鑑賞、收藏，也是他們在藝術追求中，最大的回饋。因此，欣賞者與收藏者在他們的藝術活動中，是不可或缺的一環。一九五○年代到一九七○年間，扮演現代藝術欣賞者的人士，除了前提諸多呼籲革新的知識份子、藝文工作者以外，美國在臺的外交使節人員，更是重要的一環。

當時支持現代繪畫最力的美籍人士，如：美國海軍醫院院長夫人華登女士便是其中最著名的。華登夫人本人喜好藝術，尤其常居中介紹美籍收藏家與當時臺灣的現代畫家認識，收藏他們的作品，並曾一度主持「藝術家畫廊」，專門展出現代畫家的作品。

一九七一年十月，臺灣政府退出聯合國以後，這些支持現代繪畫的欣賞者與贊助者，相繼離去，國內現代繪畫發展，無形中失去了一大助力。而更直接、深遠的另一項影響是：由於中華民國的退出聯合國，連帶的，也在許多國際性的活動場合，失

去了立足的地位。以往一向爲國內現代畫家津津樂道的「巴西聖保羅國際雙年展」、「巴黎國際青年藝展」……等標榜現代藝術的大型國際美展，曾年年具函邀請我國現代畫家出品參展，每年爲了出品這些國際大展，而在國內舉辦的徵件、評審工作，也無形中造成了藝壇的活潑生氣，許多剛出道的現代畫家，代表國家出品參展，又頻頻獲得獎目，更是令人欣奮，如蕭明賢（一九五七）、秦松（一九五九）、顧福生（一九六一）等，都先後在「巴西聖保羅國際雙年展」中，獲得「榮譽獎」；馮鍾睿獲得香港首屆「國際藝術沙龍」銀牌獎（一九六○）；莊喆、楊英風分別獲得第二屆的金、銀牌獎（一九六二）；以及李錫奇、韓湘寧的獲得第四屆東京「國際版畫展」入選獎，並同赴日本出席大會（一九六四年）；……類似這些國際畫展的參展或獲獎，在當時缺乏實質支持現代繪畫發展力量的臺灣社會中，自然成爲畫家精神上最大的支柱；而在政府退出聯合國後，由於喪失會員國資格，同時也就喪失了選派作品參展的權利，對從事現代繪畫創作的畫家而言，無疑是一個致命的打擊，這也是造成「五月」「東方」活動相繼停滯的另一項重要因素。

四、鄉土意識的擡頭

儘管在一九六五年以後，臺灣的現代藝術發生了轉向，對「五月」「東方」所倡導的現代繪畫提出某種程度的批評、檢討，但大體上仍是延續原有

路向，在西方藝術思潮的激盪下，持續現代藝術的研究發展。但是到了一九七○年以後，便有另一股風潮形成，開始對前述的兩股現代藝術，提出徹底而全面的批判，認爲他們根本是「盲目的西化」，「虛無的個人主義」，因此要求將創作的眼光，由西方拉回本土，而這一本土，也不應該是遙遠的「中國傳統」，而是腳下所踏的這塊「鄉土」，這就是臺灣一九七○年以後興起的「鄉土運動」。

「鄉土運動」的產生，是以文學爲先導，它一開始便是以批判「現代詩」爲主旨的「現代詩論戰」。

被余光中等人奉爲「現代繪畫」孿生子的「現代詩」，由於大量視覺化、晦澀化、意識流化的實驗嘗試，開始被反對者視爲欺騙、荒謬、無意義，進而產生激烈的反動。這一現代詩的批判運動，從一九七二年持續到一九七四年左右。當時是由一位名叫關傑明的西方人，在《中國時報》「人間」副刊，發表了《中國現代詩人的困境》一文，隨即，引發了大規模的論戰。現代詩批判運動的主要對象是現代詩，但更眞實的意義，則是對一九五○年以來的「現代主義」的一種反動，當然也連帶的不滿於「現代繪畫」的種種表現。

這種不滿與批判，引發了整個學術、文化界的反省運動，到一九七六年以後，則轉入「鄉土文學論戰」的大旋渦中。現代藝術暫時陷於低迷，以魏

斯（Andrew Wyeth 1917-）風格爲典範，描寫農村敗落景物的狹義鄉土作品，一時成爲臺灣畫壇的主流。

鄉土意識的抬頭，除了藝術本身內在理路的流變以外，也有不容忽略的外緣因素。原來從一九六五年以後，臺灣的中華民國政府，面臨了一連串外交上的重大挫敗，首先是法國、日本等主要盟邦的先後承認中共政權，國民政府在堅持「漢賊不兩立」的強硬理念下，一一斷絕了與這些國家的正式邦交，國際社會活動空間因此日益狹隘；等到一九七一年四月，又因「釣魚臺事件」，激起了長久以來視美國爲忠實戰友的臺灣知識份子，警覺美國政府的現實面目，與臺灣國民政府的頹弱，於是發動了激烈的「保衛釣魚臺運動」，旋於同年十月，政府被迫退出聯合國，……一向與歐美現代思潮較多呼應的臺灣現代藝術運動，也就在前述的國際情勢下，逐漸陷入沉寂，關懷臺灣前途，強調現實感受的「鄉土意識」，因此擡頭。

「鄉土意識」的擡頭，可以看作戰後臺灣美術發展的另一段落，也象徵「五月」、「東方」等「現代繪畫運動」的正式落幕。

第二節 「五月」與「東方」之後續發展

在一九七一、七二年，「五月」、「東方」相

繼解散、停止活動以後，部份成員，事實上仍以個別的力量，繼續創作，活躍於臺灣及歐美等地，他們個人的風格，也不同程度地歷經了某些變化與轉向，但多數而言，從「現代藝術」出發的理念，仍是他們作品的主要內涵，這些個別的活動，可視為「五月」「東方」的後續性發展，茲分別論述於下：

一、「五月」的後續發展

除開部份中止創作，或創作數量太少，不足以形成顯著風格的成員以外，「五月」成員的後續發展，大致可分為三類：一是持續原來抽象風格的成長，做更圓熟的表現的，如劉國松、莊喆、馮鍾睿等；一是脫離抽象表現，企圖以更具自省式的寫實手法，表達個人對社會的關懷與思考的，如：彭萬墀、韓湘寧、謝里法、顧福生等；另一則是延續日據以來臺灣畫家的創作理念，不論採取印象主義、野獸主義或超現實主義的手法，重在對畫面色彩、結構的考量，以追求堅實、豐富的藝術的，如：陳景容、郭東榮、李芳枝等是。至於李元亨雖曾加入「五月」，但依資料顯示：李氏其實僅僅參展一屆（一九六〇），一九六六年在臺北國軍文藝活動中心舉行個展後赴法，便開始終以具象創作為主要風格，追求一種閒適、優雅、柔順的品味；一九八九年年初，李氏回國畫展，仍以優雅筆調描寫女

性之美，並發表〈旅居巴黎二十三年感言〉❶一文，顯露強烈的崇古心態；因此在實質上，李氏與國內現代繪畫運動，並無太大關聯；此外，也有走向濃厚商業色彩者，如胡奇中，也不在論列。

首先討論第一類風格。一九六九年，劉國松

「太空畫」的出現，是劉氏走向突顯個人風格的第一步。在此之前，劉氏的作品固然有自我風格的存在，但大體上與「五月」其他成員，如：莊、胡、鍾、韓等，保持相當一致的色彩；「太空畫」則是從此前的風格中，大跨一步，表現出極端顯著的個人風貌。「太空畫」時期的產生，主要是受到一九六九年，美國太空船升空，人類首次自外太空拍回地球照片，及登陸月球的歷史性創舉所激發。第一幅「太空畫」在一九六九年五月送往美國瑪瑞埃他學院舉辦的「主流國際美展」參展，獲得繪畫首獎，給了劉氏極大的鼓舞，於是開始創作了一系列「地球何許」的作品❷。當然，不會因太空船阿波羅的升空，便促使劉氏在作品風格上，產生如許大幅度的變化。事實上，早在一九六七年前後，劉氏便開始嘗試在畫面上，將山石形的貼紙改為方形，貼在有書法筆觸的畫面之上，如「矗立」（如圖七七）一作即是，他的目的是想把硬邊的面感和書法的筆觸試加調和。等到一九六八到六九年左右，劉

❷ ❶
李元亨《旅居巴黎二十三年感言》，《臺灣美術》一：三，頁二一五，臺灣省立美術館，一九八八．一。
前揭葉維廉《與當代藝術家的對話》，頁二七一。

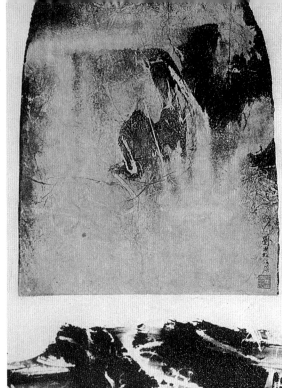

圖七七　劉國松(1932─)矗立　紙上水墨、
　　　　顏料　30.5×22.75 cm　　1966

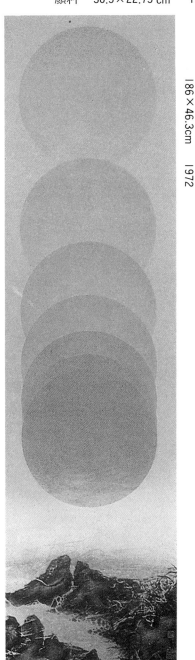

圖七八　劉國松（1932─）日落的印象　紙上水墨、顏料　186×46.3cm　1972

滄海美術

氏自歐美返國，更在方形內，又加上圓的造型，這種作法，無疑是受到「歐普」畫派的影響，因為劉氏旅行歐美期間，正是「歐普」盛行的時期，圓、方都是他們喜愛運用的基本造型❸。

一九六九年年初，美國太空人一連串太空探險的成功。太陽神第七號太空船首次送回許多月球與地球的照片，給了劉國松一些靈感，於是畫面上的方形被拋棄了，除了留下代表地球的圓形以外，又加上代表月亮的弧形，一系列在圓與弧的多重變化中進行的「太空畫」系列，於焉產生（如圖七八），當年十月，太空人正式登陸月球，帶給人類莫大的振奮，劉氏的「太空畫」也達於成熟。

楚戈就盛讚劉氏的太空畫，說：

……他是第一個在中國感性式水墨中，融入了西方的知性形式，兩種互相衝突的形式結

❸　同前註，頁二七○。

合在一起而不覺得突兀，是劉國松了不起的成就。❹

劉氏的「太空畫」大約延續到一九七二年底，總計創作了將近三百餘幅作品以後❺，劉氏開始自覺：有偏離中國傳統，太接近西方現代風格的危機，於是一種以前經試驗過的「水板」技巧，又被重新加以廣泛而深入的採用，有關這種又稱作「水畫」、「水印」，或「水拓」的中國傳統技巧，周韶華在《劉國松的藝術構成》一書，曾有詳細的介紹❻。此後的劉國松大體上就是在這一技巧上，持續作漫長而遲緩的進展，在造型上也有逐漸轉向中國傳統山水的傾向，作於一九八三年的「四季山水圖卷」（如圖七九），可視為劉國松後期作品的重要代表作。

在國內外的收藏方面，劉國松是近代中國少數被廣泛收藏的重要畫家之一，依葉維廉在《與當代藝術家的對話》一書中，概略的統計，收藏劉氏作品的公私立機構，至少在四十餘處以上❼。一九五〇年代以來，以「現代繪畫」崛起的畫家，不僅止於理論的宣揚，進一步創作出大批可觀的作品，劉氏僅是其中一例，這是「中國美術現代化運動」在戰後臺灣發展，相當珍貴的成就。

❹ 前揭楚戈《審美生活》，頁一八。

❺ 前揭葉書，頁二七一。

❻ 周韶華《劉國松的藝術構成》，頁六四—六九，湖北美術出版社，一九八五。

❼ 前揭葉書，頁二三〇—二三一。

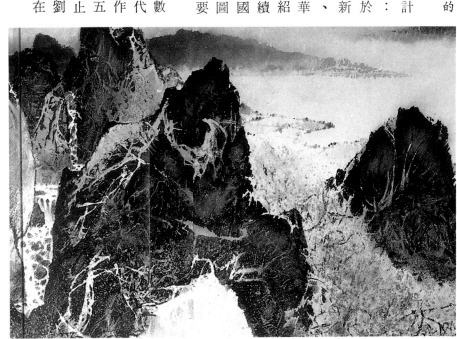

圖七九 劉國松(1932—)四季山水圖卷(部份) 紙上水墨、顏料 58.7×846.6 cm 1983

延續抽象風格探求的另一位重要成員是莊喆。

相對於劉國松的靈巧多變，莊喆則屬深沈穩健的風格；思想上的縝密精確，莊喆是臺灣現代繪畫運動中的第一人。自一九五○年代投入「東方式的抽象」的追求以後，莊喆是在形式上最不具重大變化的一位。他自承在長久的堅持中，「並沒有基本變動，只有些微弱波瀾在其間……」❽，瞭解這些波瀾的起伏，將有助於更深切掌握莊喆藝術的本質。

「中國現代畫」是莊喆關懷的主題，以現代抽象的手法，去表達或捕捉中國山水的真精神，是莊喆自始至終，追求努力的目標。在這一長久的追求中，從形式上看，五○年代與八○年代，莊喆的畫面幾乎沒有什麼重大的改變，但在思考的層面上，事實上卻有長程的超越，一九八三年，他自謂：

……在五十年代時認為中國畫的山水傳統精神是與過去的一些理論吻合的。進一步解脫自然外界的細節就能托出仍是傳統的「精神」來了。

現在看不然，畫之道與自然之道是「並行」的。這「並行」的看法以前以為是「合一」的❾。

莊喆深信「畫自有其象」❿，以一九六○年代的莊喆自白，就表示：「不是老子，不是莊子，也不是什麼禪，我的山水自有我的意思。」⓫

莊喆對「抽象」有他獨特的看法，他說：

「抽象」對我是一種精神的探險的藝術，是一種「劇」，它絕對有動感，使我滿足了對外界的反應、感受。我的畫不是靜觀的。基本上它出自於動、衝突、力。可是，我是以控制其平衡性的方式來處理；在形式上，「自然」退到第二線，隨著絕對的形與色、線以平行的思考呈現。⓬

這種對「抽象」的堅持，也有猶疑、反省的時刻。一九六六到六八年，在旅行歐美兩年，回國以後，莊喆歷經一段對「抽象」懷疑、自省的階段，他自剖這種疑慮的癥結，說：

……也許是抓不住想要表達的實體感。我不認為抽象只能傳達空虛，那一陣子反而對民間的色彩造型有了興趣，可是再考慮之後，又覺得民間藝術訴諸直覺而缺乏深思的問題，……⓭

在這種矛盾、苦悶下，莊喆決定出國修讀美術史。

❽ 同前註，頁一九四。
❾ 同前註，頁二○四。
❿ 同前註，頁二○三。
⓫ 同前註。
⓬ 楊蔚〈這一代的繪畫之十——你的山水要有你的意思〉，一九六五‧四‧二六《聯合報》八版。
⓭ 前揭葉書，頁一九七。
同前註，頁二一九。

⑭一九七三年，他毅然辭去東海大學建築系的教職，赴美住在密西根大學附近的公寓裏，日夜創作；半年後，在當地舉辦了一次畫展，為自己的創作生涯又帶來了生機，也打消了修讀美術史的計畫⑮。

「媒介上的表現」是促使莊喆在創作上不斷探索、嘗試，並獲得滿足的最主要動力⑯。他對自己的創作歷程，有相當清晰的自覺，他的自白正可作為瞭解他的藝術的重要依據，他說：

……因為我使用水性的壓克力與油性的油彩，二者幾乎是在同一時間內使用，其中的差異、互斥與互溶的極限都很大；可是出現的局面往往在不同的時間裏達到不同的效果。細微之處如油彩的分子在水膠性的濕度裏會凝結成大小形狀不同的顆粒。小的如同噴霧，大的如同裂渠，真是變化無窮。我想我得謹慎勿墜入玩弄效果的陷阱。大致說來，從大構圖的開始，國畫中構圖上經常用「開合」來形容。在視覺上，用西方的術語就是比例、節奏、彩色、秩序這些。……也就是國畫常說的「骨」。⑰

這種在「媒介上的表現」的探索、滿足，卻不是唯一的，它同時也免不得包含了作者個人日常生活中的種種感受與記憶，莊喆舉例說：

比方我看見一塊有綠苔的石頭，其細微的色彩變化使我讚歎。我記得在那由細節到石頭邊緣所形成的輪廓。這記憶往往會在一瞬間從大筆在畫面上的輪廓、再由潑灑的油彩、從松節油的變化、乾濕、沈澱等物理作用而呈現出類似那石頭上苔蘚的效果來。這就成了並行。後者並沒有直接抄襲自然的痕跡，可是由於石頭的感動而用了類似再記憶的手法。⑱

而對長久以來追求的中國藝術精神，在莊喆後來的作品中，如何體現？莊喆也有深刻的解析，他說：

如果說，中國藝術的精神是什麼，我想對自然的尊重是根本。……對石頭的記憶由讚美而至再現。「自然」的動機到畫的產生二者之間有一微妙的空間存在。去畫也不是去證實記憶；眼的觀察所得到的不過是素材。就我來說，如果是好的畫，它可以透過圖面的種種，收集成一整體的形象；這形象能傳達

⑭ 李鑄晉《開拓中國現代畫的新領域──記莊喆畫的發展》，《雄獅美術》一六五期，頁一二四，一九八四‧一。
⑮ 莊喆《向第三條路試探》，《雄獅美術》一一四期，頁四六，一九八○‧八。
⑯ 前揭葉書，頁二○六。
⑰ 同前註。
⑱ 同前註。

圖八〇　莊　喆(1934—)作品　紙上油彩
24×20 cm　1985

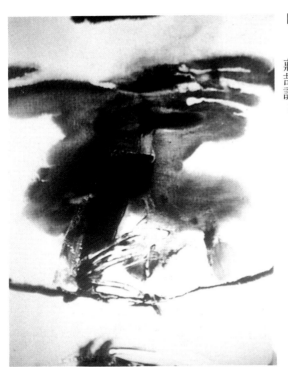

莊喆說：⑲

出我對自然的觀察與讚美中那一幕幕的景象來，不是幻影——那種超現實主義的手法或攝影寫實的手法；也不是畢卡索所說的騙局、假象。在立體派的觀念裏，最後被拼割的零碎圖像必須完整的交待出實際的真實感來，像他的大作「格爾尼卡」那樣，把戰爭的恐怖、受難者的肢體、火光、驚恐的馬、婦人這些一齊還原到畫面上。我要求的是非人為的，非人世的，是沒有被人碰觸過的自然，像海水衝洗的沙岸不能有一個人的腳印。

回到洪荒，回到原初，回到那使人對外界震懾的第一眼，回到繪畫的起點，如果能做到，那就是我要傳達的「真實」！⑳

在「五月」結束之後，莊喆就是在上述的理念下，從事漫長而沈緩的探索，在他自稱的「第三條路」上，寂寞前行，當一片「水墨至上」的論調甚囂塵上，莊喆仍堅持「非水墨」的創作。㉑

每隔數年，他會與另一位「五月」成員馬浩，也是他從事陶藝創作的妻子，雙雙回到臺北，展現這些期間，他們創作的成果。在「五月」諸成員中，他始終深入探索「抽象」的真實涵義，但他並不在名詞上刻意鑽研，因為他深知：從現在世界上已發生過的藝術形式來看，抽象與非抽象之間的固定含義少之又少㉒。他說：「……拿我的畫來說，也許可以說成『多象』，因為我從未放棄對自然的觀察、感受。」㉓

以莊喆深刻的沈思、自覺，莊喆的作品確爲中國美術現代化運動留下許多可供後人欣賞、借鑑、反思的課題（如圖八〇）。

馮鍾睿在後續的發展中，並沒有特別突出的表現。劉國松曾稱道馮氏是：生來就是畫畫的人㉔。

⑲ 同前註，頁二〇八—二〇九。
⑳ 同前註，頁二〇九。
㉑ 前揭莊喆文。
㉒ 前揭葉書，頁一九八。
㉓ 同前註。

這樣一個天生畫畫的人，雖然在「四海」創組之初，便以抽象風格引起注目，在「五月」活動高峯時期，也成爲畫會重要的核心人員，尤其是當劉、莊等人，雙雙赴歐美訪問、旅行期間，馮氏也一度爲「五月」的持續活動，貢獻過一番心力，頗受重視。但終究馮氏對「抽象藝術」的追求，既不若劉國松的靈巧多變，亦不如莊喆的深沈穩健，思想的架空，終至使馮氏的創作，在一九七四年歷史博物館的個展後㉕，漸次枯竭。馮氏具有濃厚的理想主義色彩㉖，他個人創作上的陷於枯竭，毋寧是現代繪畫運動中的一個悲劇，或許在創作上的不斷超越，光有嚴肅的態度，仍是不足的，但至少馮氏的眞誠是值得肯定的。

「五月」成員後續發展的第二種類型是：脫離抽象表現，返回具象，以更具自省式的寫實手法，表達個人對社會、人生的關懷與思考，在此一類型中，彭萬墀、韓湘寧是最可留意的兩人。

彭萬墀個性沈穩莊重，三毛在回憶她的三位繪畫老師時，便形容彭氏「給人的感覺那麼刻苦、簡樸、誠懇又穩重，紮紮實實一個人。」㉗「……他不是一幅畫，是一座塑像。」㉘

一九六二年，彭氏以唯一在校學生身份，參加當年歷史博物館舉辦的「現代繪畫赴美預展」，也就是第六屆五月畫展，引起了注目。隔年，七屆展出，彭發表〈五月的追尋──寫在五月美展之前〉㉙一文，對「五月」成員提出忠告：要以「眞誠」做爲畫會結合的核心；對當時逐漸雷同的風格，他呼籲不該讓「雄辯」或「盲從」，腐化了自我，而應隨時顧及「自己腳下的一塊土」，同時將目標朝向世界㉚。

一九六四年，彭氏不再參展「五月」，隔年八月，便赴法留學。之後，於一九六七年前後，曾回國舉行一次個展，此外，國內很少有關他的報導。

一九七八年元月，何政廣進行一系列「旅居海外的中國畫家專訪」，發表〈彭萬墀訪問記〉㉛，才使得國人對彭氏離國後的後續發展，有所瞭解。但該文著重在對彭氏創作思想轉變過程的探訪，對作品本身則少提及。

㉔ 劉國松〈「不得已」──畫家馮鍾睿〉，一九六五‧六‧五《聯合周刊》藝苑版。

㉕ 馮鍾睿〈個展隨筆〉，《雄獅美術》第八期，頁一二六──一二九，一九七四‧四。

㉖ 楊蔚〈這一代的繪畫之十六──歡呼每一個屬於現代的〉，一九六五‧八‧三《聯合報》五版。

㉗ 三毛〈我的三位老師〉，《藝術家》一二三期，頁一一八，一九八五‧七。

㉘ 同前註。

㉙ 一九六三‧五‧二五《聯合報》六版。

㉚ 前揭彭萬墀〈五月的追尋〉。

㉛ 何政廣〈彭萬墀訪問記〉，《藝術家》三二期，頁六八──七九，一九七八‧一。

圖八一　彭萬墀(1939—)母與子　布上油彩　1972

㉞。經過「五月」時期的「抽象」探討，前往巴黎，彭氏走訪梵谷墓地，深深體驗梵谷藝術如何與他在歐維這個地方的生活經驗，緊緊貼合；同時他又在阿姆斯特丹國立博物館看了林布蘭特的作品，也有同樣的感動，而此前，他在羅浮宮看林布蘭特的作品時，卻毫無感動；因此，他確認生活經驗對藝術創作的重要。在這種體認下，他從過去「研究性的繪畫」中掙脫出來，他說：

……在巴黎不但是一個繪畫的問題，而且是多面的，比如我過去的記憶、對中國社會的再反省。……㉟

於是在一九六六年，他放棄以往企圖將地方性色彩、中國文字符號納入抽象畫的努力，而完全改變畫風，開始畫一些記憶中的農人、老太太、算命的、和農家的祖孫三代……等題材㊱（如圖八一）。

在這些作品中，人物往往是孤立的，背景突然消失掉，彭氏解釋說：「……可能是中國人到了外國，就變成只有幾個人從地平線上跑出來，背景就是白的。」㊲稍後，彭氏也在身邊巴黎事物中，選擇主題，「女人與狗」，正是描寫西方資產階級女人庸俗、腐化的一面（如圖八二）。

彭氏自謂他在國內的抽象畫創作，是一種「研究性的繪畫」㉜，他指出：自己從小便對中國歷史很有興趣，在師大藝術系求學期間，也一直努力於想把藝術和生活經驗相結合，因此「時常到火車站去寫生，畫吃蚵仔煎、還有彈琴唱桃花過渡」㉝，同時也常到福隆、淡水海邊，去畫那些漁民、漁船，及臺灣炙日下，肚子凸起來的小孩身體……

㊲ 同前註，頁七〇。
㊱ 同前註，頁六九。
㉟ 同前註，頁七〇。
㉞ 同前註，頁七〇。
㉝ 同前註。
㉜ 同前註，頁七三。

圖八二　彭萬墀（1939—）婦人與狗　布
上油彩　100×80 cm　1980

圖八二之局部放大

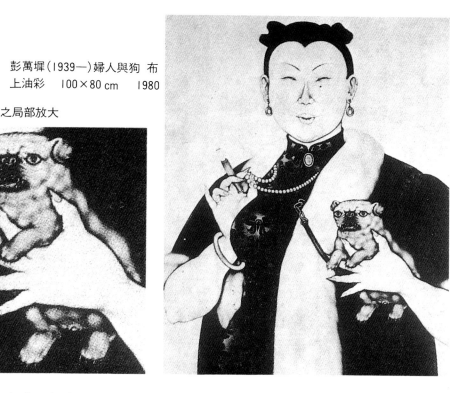

誠如三毛的回憶：

很感人的是，彭老師對學生有著一股不屬於他年紀的父愛，他對我的盡心盡意，開始以為只對學生，後來發覺他對朋友也是相同。一種軸射性的能，厚厚的慈光，宗教般的照射著我們❸。

洋溢在彭氏後期作品中的動人之處，就是在纖細筆觸下，所顯露的一股濃郁宗教情懷，而他的寫實手法，也絕異於未受現代繪畫衝擊過的印象主義式畫風，簡潔、明晰、敏銳是他特有的品質。

另一位也是以自省式寫實手法，成名於紐約畫壇的「五月」成員是**韓湘寧**。韓湘寧早期明淨而富建築意味的抽象風格，即使在採取「超寫實」手法以後，仍維持不變。韓氏在一九六七年赴美，初時，仍進行一些的幾何形造型❸，據韓氏的自白：「……因為感覺時代性不夠，發展性也有問題，又觀察紐約畫家的作品跟生活有密切關係，……等（如圖八三）；而採用的技巧，則受到當時「極限藝術」的影響，使用噴槍代替了畫筆，製作出一種極淡薄的景象，由於他深感這種手法，與「點描派」的理念，有脈通之處，於是也嘗試了一些將秀拉（Georges Seurat）作品直接放大的作品。至一九七〇年前後，韓氏開始從紐約週圍景色尋找題材，自

❹於是韓氏開始放棄抽象的作品跟生活常見的景物，如：牆上的電器開關……

行構圖，進入相當成熟的階段，「停車站」、「煉油廠」（如圖八四）都是這個時期的代表之作，也建立了韓氏在紐約畫壇的地位。這些作品的共同特色是：畫面大，作畫時間長。他以相機拍攝景物，

圖八三　韓湘寧(1939—)作品　布上噴槍油彩　1970

圖八四　韓湘寧(1939—)停車場　布上噴槍油彩　72×144 cm　1976

㊵ ㊴ ㊳
前揭三毛文，頁一一八—一一九。
何政廣〈韓湘寧訪問記〉，《藝術家》四九期，頁六五，一九七九·六。
同前註。

其中尤以街景最多，幻燈片拍好以後，從中選擇構圖，用幻燈機打在畫布上，鉤出輪廓，再以紙版依景物輪廓剪出紙樣，每噴一種顏色，便把不同的色域遮住，有點類似印刷分色的技巧，如此反覆剪貼噴色，要經過一、兩百次才能完成一幅作品，費時至少在兩週到三個月[41]。在色彩方面，起初是接近於純白的微淡漸變化，後來逐漸加入其他粉紅、橙、藍、綠等中間色調，在照相寫實主義興盛以後，也有人稱韓氏是照相寫實主義畫家，但誠如楊熾宏的分析指出：

……事實上，若以照相寫實主義的精神性來看，他是屬於離心的照相寫實畫家，他毋寧是傾向新印象派、追求外光變化的點畫主義。因為基本上他並不追求達到極似照片為其鵠的，用照相機取材只是手段而不是目的。[42]

楊熾宏稱賞韓氏這個時期的作品，認為他以長距鏡頭取得的影像，景深淺，空間距離壓縮、平面化、微粒粗，噴槍作畫噴點迷濛的畫面效果，正好有效地再現這種長焦影像的特色；那些在畫布上跳

動的點，正如透過望遠鏡所看到的在空氣中浮游的粒子，兩者相得益彰[43]。楊熾宏形容韓氏之作：

……畫面常給人好像浴在烈日下溶於白熱的大氣分子躍動中的感覺，有的又像是在薄霧中的風景，形象經霧氣的過濾只餘柔和的調子變化。一切都還原為粒子與點子，在清亮淡柔的點粒子組合中，浮現海市蜃樓般的幻麗景象。[44]

楊氏認為韓湘寧這個時期的作品，無論是技巧與題材、形式與內容的配合，都達到了「有效而適切的表現」[45]，這種批評是相當允切的。

一九七六年，韓湘寧被選為美國建國兩百週年紀念的百位外裔有成就的藝術家之一[46]。

一九八二年，韓氏放棄街景建築，另採人物為題材，邁入另一階段的創作實驗[47]。

在韓氏的這種變化進程中，較令研究者關懷的問題是：韓氏在離國後的後續發展中，與他早年的投身臺灣現代繪畫運動，彼此之間是否有貫聯的脈絡可尋？更確切地說：早期的抽象風格對韓氏日後從事具象寫實創作，有什麼深刻的影響？此問題自

❹ 同前註，頁六七。
❹ 楊熾宏〈從「五月」到紐約〉，《藝術家》一三二期，頁七六，一九八六·五。
❹ 同前註，頁七五。
❹ 同前註，頁七五─七六。
❹ 同前註，頁七六。
❹ 同前註。
❹ 同前註，頁七七。

然也存在於所有其他由抽象返回具象的「五月」、「東方」成員之中。這個問題的答案或許因人而異，但就前舉彭、韓兩人來觀察，早年的從事抽象繪畫，使得畫家得以從早已流為學院的類印象主義或野獸派的手法中，獲得掙脫，乃是可以肯定的；但由彭、韓二人日後不約而同的認為：原先從事的抽象繪畫，離生活經驗較遠，不能滿足他們的心理需求，則可顯見兩人對以往的創作並非完全滿意，甚至以自我批判的態度徹底改變。但若以此較之於前提的莊喆自剖，和他所舉石上苔蘚的例子，則生活中的美感溶入抽象繪畫的創作之中，應是沒有疑問的，由此可知：藝術家氣質的不同，關切的焦點不同，藝術間的虛實認定，也自然不同。莊喆富於沉思、玄想的本質，與彭、韓的人間性，其間自有相當的差距，影響所及，對藝術手法的選擇，也就有了差異。

至於其他由抽象返回自省式具象寫實手法的「五月」成員，尚有顧福生與謝里法兩人，顧氏風格前後大體沒有大的變化，因他早年參展「五月」的作品，便有許多是以半具象為主的風格，尤其擅用的剪貼手法，也一直持續沿用。顧氏在一九六一年四月在臺北開完個展後，七月整裝赴歐；一九六二

年九月，他應時報文化公司、龍門畫廊、阿波羅畫

年一月底，從歐洲寄回〈給國內畫友的第一封信〉[48]，漫談巴黎的藝術天地，文中仍樂觀的認為：巴黎最新的藝術形式當然還是以抽象為主，……我敢說，國內從事現代繪畫的朋友的這是走對了，只要繼續努力，一直走下去，前途是非常光明的。[49]

一九六三年二月，廖繼春自歐美返國，與國內畫家座談，會中劉國松問起顧氏在巴黎作畫的發展，廖回答說：「他非常用功，作品多用紙布貼在畫布上然後再畫，感覺很好。」[50]但是一九六五年，席德進在歐洲寫給莊佳村的信中，則提及：

作一個藝術家，似乎就該永遠承受孤獨無助，必得自己隨時爬起來，再在人生的洪流中打轉。……顧福生死了又被救活了，他們像飛蛾般投向死亡，難道他們不愛藝術，不愛人生嗎？我想他們是受不了精神崩潰之後的空虛、無助，……一個製造人類心靈慰藉的良藥（藝術品）者，卻不能找到心靈的安慰，來醫治自己！一個偉大的人，他的一生就是悲劇。[51]

此後，國內畫壇很少有顧氏的報導。直到一九八一

❸ 一九六一‧一‧三〇—二‧一《聯合報》八版。

❹ 一九六二‧二‧一前揭顧福生〈給國內畫友的第一封信——巴黎的藝術天地〉。

❺ 彭萬墀〈我們需要真正的好畫——記廖繼春教授訪歐美歸來談話〉，一九六三‧二‧二《聯合報》六版。

❻ 前揭《席德進書簡》，頁一〇六。

圖八五　顧福生（1934—）作品　布上裱貼、油彩　1980

廊的聯合邀請，回國舉辦一場「二十年創作特展」[52]，才使國人對他去國二十年間的創作歷程有了一個整體的瞭解。

顧氏早期的作品是由人體入手，拉長的身體與四肢，頗有畢費（Bernard Buffet）作品頹廢、苦悶的味道，誠如劉國松所說：他連畫筆都由佣人代洗，而畫中卻表現得如此悽慘[53]。之後畫風轉爲抽象，獲得一九六一年巴西聖保羅國際雙年展榮譽獎的作品「脹」[54]，就是屬完全抽象的風格。特展中展出的一九六二年的作品，正如廖繼春所描述的，是以貼裱爲主[55]；到一九六五年，除了貼裱以外，一些較具象徵的人形又重新出現[56]，之後人體形具象，與裱貼印刷品形成緊密結合（如圖八五）。而他的版畫作品也具有類似的造型，總之對人生的不安，與深沉思索，始終是顧氏作品的主調，他曾說：

　我畫的是人，不是個人，我不願強調人的分殊性，我要表達的是這個時代人的共通性。[57]

因此，顧氏的人體，五官總是模糊不清，極具象徵意味。雖然如此，顧氏作品，實在仍是他個人內心生活的寫照。

第二類畫家中的最後一位是**謝里法**，謝氏一九六四年，經日赴法，先學雕刻，後習版畫；一九六八年轉赴美國，長居紐約，專事版畫創作，尤以絹印版畫見長。在「五月」「東方」諸成員中，謝氏實屬西化傾向較濃的一位，他曾自白：「我來自東方，我已背棄東方。」[58]「黃昏時候」、「開門、關門、開門、關門⋯⋯」（如圖八六）等作，是他一九七二、七三年間的代表作。之後，由於臺灣特殊政治環境，帶給謝氏某些生活上的困擾[59]，促使謝氏由原來的西化傾向，逐漸轉爲關懷臺灣鄉土，但在實際創作上，則一直沒有產生有力作品。日後的謝里法是以撰寫《珍重阿笠》、《日據時代臺灣

386

滄海美術

美術運動史》、《紐約的藝術世界》、《藝術的冒險》、《臺灣出土人物誌》[60]等書，享譽畫壇。

統觀「五月」由抽象畫風而改採自省式寫實手法的幾位第二類畫家，有一個共同的特徵，那便是以關懷當世社會及人生問題為課題，選材多以「人」為中心（即使是韓湘寧的建築系列，也是由「人」的角度出發），較少對自然風景的謳歌或描寫。與以下所將提及的第三類成員相比較，雖然同樣是以具象為手法，但表達重點與關心層面，則有顯著不同，富自省式寫實的畫家，對畫面內涵的強調，往往大於對形式、結構的要求，儘管他們也採用較特殊的構成方式以突出主題，如彭萬墀的近距離特寫、韓湘寧的高視點俯照……，但目的無非都在加強主題的心理張力，這種關懷人性心理層面的態度，毋寧是較切近於現代藝術本質的。

嚴格而言，「五月」成員後續發展中的第三類傾向，已和現代藝術的發展趨向，有所脫離。從形式上看，**陳景容**帶有超現實主義風格的作品，也是

圖八六　謝里法(1938─)開門、關門、開門、關門……
　　　布上壓克力　208.28×208.28 cm　1973

一種自省式的寫實手法。但從陳氏藝術演進的全程觀察，「風格」對陳氏而言，早已是一種定型化了的作畫模式，其間缺乏明確的關懷主題與訴求重

[52] 周安托《我畫故我在──迎顧福生的二十年創作特展》，《藝術家》七六期，頁一八二，一九八一‧九。

[53] 前揭葉書，頁二五二。

[54] 一九六一‧一二‧一四《聯合報》八版報導。

[55] 前揭周安托文，頁一八二。

[56] 同前註，頁一八三。

[57] 同前註，頁一八四。

[58] 奕焚《從現實出發的謝理發》，《雄獅美術》八期，頁一，一九七一‧一○。

[59] 前揭葉書，頁二五二。

[60] 《珍重阿笠》、《紐約的藝術世界》、《藝術的冒險》、《臺灣出土人物誌》均由雄獅圖書公司出版；《臺灣文藝雜誌》由臺灣文藝雜誌社出版。

謝氏因參與「保釣運動」，遭臺灣政府當局限制入境。《日據時代臺灣美術運動史》由藝術家出版社出版；

圖八七　陳景容(1934—)一個奇異的都市　布上油彩
　　　　180×215 cm　　1972

圖八八　陳景容(1934—)老農婦　銅版版畫　1983

心，陳氏藉著這種定型的模式，所要求於每一件作品的，無非是畫面的結構是否嚴謹？質感是否堅實？這一態度與大多數日據時期臺籍畫家，是有某些相通之處，但日據時期畫家所採取的手法，大多是以印象主義出發的理念為主，畫面色彩的鑽營及形色之間的考量，提供給他們無限追求的空間，形式與內容是頗為一致的。而陳景容以近似超現實主義的風格，忽略了思想上的功夫，反而在畫面的形式結構上，做不斷反覆的鍛鍊，基本上便陷於偏頗的

困境。論者或以陳氏的素描功夫紮實，作為稱道的對象❻，但他們對素描的定義，卻狹窄的僅指那些從石膏像素描出發的理念。事實上，素描是為內容的表達而存在的，彭萬墀的作品正是一個最好的例子，如果反客為主，以狹窄的石膏像素描，搬上畫面，襯以所謂超現實主義的空間關係，而內容虛無，僅有舞臺卻沒有「戲劇」的推出，陳氏早期的許多作品，便陷於這樣的一種創作危機(如圖八七)。

至於後期作品，開始從臺灣人物取材，以手寫物，頗有佳作出現，如老農婦(如圖八八)等是，一旦將人物放確能脫去超現實主義的外衣，以手寫物，某些版畫，

到一個大的空間關係中，僅管陳氏一再強調他「詩的」「靜的」意境㉒，但其型式與臺灣人篤實、沉穩的實際形象，顯然又格格不入（如圖八九）。由於缺乏情感的投入，以及對主題內涵的深入發掘，破碎、孤立、拼湊、機械，即成了陳氏作品無法避免的結局，臺中省立美術館的大廳壁畫「十年樹木，

圖八九　陳景容(1934—)作品　布上油彩　1983

百年樹人」（如圖九○），可說是陳氏創作面貌的總體現。由前述馮鍾睿、陳景容兩人之例，可知繪畫之為文化，未有明確、獨立的思想做基礎，不論

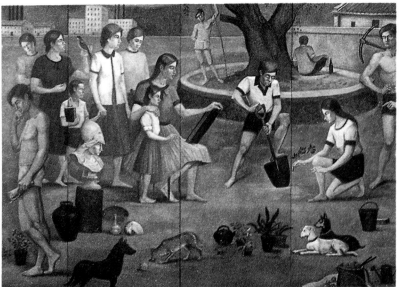

圖九○　陳景容(1934—)十年樹木，百年樹人　壁畫　810×1260 cm
1988

㉒㉑

㉑花村〈靜到深處看陳景容的畫〉，《藝術家》二一期，頁一一三，一九七七‧二。

㉒高橋雅子〈他是好畫家，但不是理想丈夫——我的先生陳景容〉，《雄獅美術》一四五期，頁一四四，一九八三‧三。

圖九一　郭東榮(1927—)開始前的打擊　布上油彩　1961

採取抽象、具象的手法，都將流於枯竭、空泛的絕境。

郭東榮的親切溫和，與陳景容的剛毅執著，恰成對比。郭氏對藝術的態度，始終抱持學習的態度，這種態度在生活處世上，或許是一種值得讚許的美德，但在藝術的追求、表現上，在某個階段以後，反而成爲無法形成自我風格與思想的障礙。郭氏自一九六一年赴日以後，便始終以抽象、寫實兩種絕然不同的畫風交替創作(如圖九一)，對於爲何採取這樣的方式，郭氏解釋說：「完全取決於『心靈意向的自由表現』之故」[63]，但問題在：這種「心靈意向的自由表現」，若失去其間理念一貫的脈通，便顯示畫家缺乏一個明確藝術思想的超越指導，藝術史上的多變，莫如畢卡索，但其變化間必有一些脈絡相連的理念貫穿，多變中仍具備完整有機的內在理路指引，且絕無重覆的地方。因此藝術之爲藝術，思想顯然是其前提，以陳、郭二氏的勤奮堅持，若能跳脫形式的追求，形成自我關懷的主題，由此關懷形成思想，進而駕馭技法、指導技法，必能有所超越。

比較而言，郭東榮以羣體人像組合的系列作品，如「明天的希望」(如圖九二)、「幸福」(如圖九三)，及「窗前——小孩子的欲望」等作，均

[63] 莊世和〈旅日畫家郭東榮其人其畫〉，《臺灣文藝》九〇期，頁一九三、一九四‧九；郭東榮的繪畫歷程〉，《藝術家》一〇二期，頁一九一、一九三‧一〇。青的藝術之花——郭東榮的繪畫歷程〉，及鄭穗影〈從鄉愁中孕

圖九二 郭東榮(1927—)明天的希望 布上油彩 200號 1982

圖九三 郭東榮(1927—)幸福 布上油彩 162×130cm 1973

與他心中強調的「愛」的理念，有較切合的表現，技法與內容合一，值得繼續探索，至於風景之作，則缺乏明顯的自我風格。

李芳枝留在國內的現代繪畫作品，極為稀少，她在一九五九年參與「五月」首展後，便因準備出國，中斷參展，直至一九六二年，才再由國外寄回作品，連續參展兩年。此期間，李氏曾從國外寄回一些歐洲藝術的報導文章。除此，李氏與國內畫壇

的關係，相當淡薄。一九七八年六月，林惺嶽走訪瑞士，特地寫成〈踏雪尋梅——女畫家李芳枝尋訪記〉[64]，以文學的筆調，描寫李氏去國二十餘年間，在異地追求藝術的心路歷程，林文雖對李氏的作品沒有深入的介紹，但附刊的作品圖片，則可了解一九七〇年以後的李氏，是以自然景物爲取材重心，表現一種優游自得的遺世心境，是一種令人喜悅的優美作品，但並沒有明顯強烈的個人風格，與創新的理念（如圖九四）。

二、「東方」的後續發展

「東方」成員的後續發展，依他們後來的居留地，可分爲三組，而這三組又正各具類通的傾向；分別是：旅居歐洲的蕭勤、李元佳、霍剛；旅居美國的夏陽、陳昭宏、秦松；以及留在臺灣的吳昊、李錫奇、朱爲白和黃潤色、鐘俊雄、林燕。

旅居歐洲的蕭勤、李元佳、霍剛，基本上都是相當重視「觀念性」的畫家，同時又都強調由中國傳統哲學的體驗上，去建構創作的基礎；誠如蕭勤所言：他個人作品的基礎，與其說是純藝術的，或純繪畫的，或唯美的，不如說是更屬於哲學、玄學及神秘學探討的範圍[65]。霍剛也說：

將超現實主義的精神濃縮之後，朝向宇宙的本體與人類的生靈關係進發，以短線及小圓

圖九四 李芳枝（1934—）瑞士風景 水彩 1974

[64] 林惺嶽〈踏雪尋梅——女畫家李芳枝尋訪記〉，《藝術家》三七期，頁一〇〇—一二五，一九七八·六。

[65] 何政廣《蕭勤訪問記》，《藝術家》三八期，頁九七，一九七八·九；及方丹《訪蕭勤談現代畫》，《明報月刊》一五六期，頁三〇，香港，一九七八·一二。

點暗示引伸，注入人間的廻響與對宇宙生命之感應，並加入神秘性。同時我國書法藝術的結構性亦曾給我以啓示，我將我國文字「分解」使其成爲「有關符號」而與繪畫的可能性結合，再以心靈的感受去表現。⑥⑥

至於李元佳，如本書第四章第一節所述，早在國內時，便顯露出極爲強烈的「觀念性」傾向，他曾以長卷棉紙示人，由首卷逐次展開，空無一物，俟將結束，突現數點墨漬，予人無限的驚奇⑥⑦。李錫奇稱他是國內第一位「觀念畫家」⑥⑧，蕭勤更認爲他是世界上幾個最早的觀念藝術家之一⑥⑨。一九六三年，李元佳赴歐與蕭勤會合，並參與創辦「龐圖」藝術運動，此後李氏數度寄回作品，參展國內的「東方」年展，到一九六六年最後一次出品以後，國人便不再有機會見到他的作品，也很少有他活動的報導。據蕭勤的回憶：一九六六年，李氏與霍剛、蕭勤，及畢卓（蕭之前妻），一起赴倫敦，在當時倫敦最前衛的「信號畫廊」（Signals Gallery）舉辦聯展；之後，李氏便移居英國，先在倫敦小住

後，又移往英國北部，靠近蘇格蘭 Cumberland 郡的 Bramp Banks 鎮定居迄今，在當地，他獲得英國友人贈送的兩間大穀倉，他將這穀倉清理，成立了一個「李元佳美術館」（L. Y. C Museum），以個人作品和當代知名畫家作品展出，這個美術館也成爲當地旅遊部門列名的觀光重點之一⑦⓪。一九七七年前後，蕭勤爲籌備一項展覽，具函邀請李氏提出作品，李氏回信表示：「我早已不畫畫了，因爲世界上任何你看到的都是我的作品。」蕭勤不禁嘆道：「奇哉！隱士李元佳！」⑦②現代繪畫企圖減低作品中的「繪畫性」，強調觀念，以至於放棄作品的產生，也是值得探索的一項重要傾向，李元佳正是走上了這條路徑。

蕭勤的創作，「作畫」本身也不是第一要義，他曾闡釋自我創作的「作畫」，指出：對我來說，作畫這件事的第一重要性，並非「作畫」，而是通過作畫來對自己的人生始源的探討，人生經歷的記錄及感受和人生展望的發揮。⑦③

⑥⑥ 前揭何政廣〈蕭勤訪問記〉，頁九七。
⑥⑦ 同前註。
⑥⑧ 同前註。
⑥⑨ 同前註。
⑦⓪ 同前註。
⑦① 蕭勤《給青年藝術工作者的信(四)》，《藝術家》九七期，頁一二一、一九八三・六。
⑦② 同前註。
⑦③ 前揭何政廣〈蕭勤訪問記〉，頁一〇二。
一九八七年十月十九日，訪問李錫奇。

圖九五 蕭 勤(1935—)世事如風無定 紙上水墨
1961

他回憶個人學習藝術的全程，表示：他開始習畫時，便對後期印象主義發生濃厚的興趣，先是塞尚，後轉為高庚。大約在一九五二到五三年間，塞尚讓蕭氏學得了對自然作深入的觀察，高庚則使他對以色彩表現「內在」的重要性開始注重。一九五三到五四年間，野獸派的馬蒂斯與杜菲，開始吸引了他，從馬蒂斯處，他學得了色面的關係，從杜菲處，則開始研究線條的靈活運用，同時在李仲生的指導下，蕭勤作了大量的速寫及素描，以加強對自然的深入觀察和心手合一的運用❼❹。

一九五四年，克利、米羅兩人某些類似書法的抽象作風，強烈的影響了蕭勤，同時他又從中國京劇服飾的色彩中，吸取了養份；一九五五年，開始放棄形象的追求，而嘗試純粹抽象的畫風，他自認：這種表現的方式，更為自由，可以直接地從內心流出，不受到外界物象的牽制、影響❼❺；前往歐洲後，受到當時歐洲前衛藝術「非形象主義」（Informalism）的鼓舞，作風更為自由。

❼❹ 前揭方丹《訪蕭勤談現代畫》，頁三三〇。
❼❺ 同前註。

圖九六　蕭　勤(1935—)靜觀（四張一組）　壓克力
顏料　1968　紐約私人收藏
76

西方藝術家 Gualtiers Schonenberger 稱賞蕭
勤這時期的作品，是蕭勤最成功的面貌之一**77**。而
這一探索也的確持續了相當長的一段時間。

一九六六年，蕭勤首次赴美，在紐約受到美國
硬邊藝術運動（Hard-edge Movement）的影響，
作品中的文人畫氣息，又大爲減低。材料上，他改
探較爲中性的 Acrylic，形式上，則偏向幾何的結
構（如圖九六），阮義忠認爲這一改變，是蕭勤作
品的一大成熟，擺脫了部分中國畫特有的抒情風
味，雖然採取幾何的結構，但又用他特有的感受
力，去避免自己的思索路線成爲數理的一部分，是
「開始了一條有異於構成派的宇宙結構觀」**78**，換
句話說：這種在作品中追求的合諧及平衡，並非依
賴數理的結構，而是透過「對現代生活對比的默
思」所達成的。

一九六九年，蕭勤著手金屬雕刻的嘗試，一九
七○年，某些單純明淨的不銹鋼造型，表面上襯以
形式簡潔、彩度明麗的 Acrylic 色面，予人深刻印

西方文化的衝擊，開始對中國文化產生反省、回
顧，從而著手研讀一些東方哲學的書籍，其中尤其
對印度的神秘學及老子哲學，更感到興趣，這種體
認，使他選擇了水墨等更具清澄、自由特性的材料

到一九五八年，他的油畫作品，具體地接受了中國
書法對稱結構的形式，顯出了較具個人面目的風格
（如圖二一）。三年後，一九六一年，蕭氏終於完
全放棄油彩的運用，改採水墨及不透明水彩，在布
及紙上作畫，以達到他所希求的空靈、透明的感覺
（如圖九五）。這種改變，一方面固然是在材質體
驗上要求的必然趨向，另一方面，思想上的反省、
沉思更是主因。原來在一九五七年前後，蕭氏由於

76 同前註。
77 施學溫譯〈蕭勤和他的藝術〉，《雄獅美術》二八期，頁三九，一九七三．六。
78 阮義忠〈蕭勤的二元世界〉，《雄獅美術》二八期，頁四三，一九七三．六。

圖九七 蕭 勤（1935—）立體作品 不銹鋼、壓克力 1972

圖九八 蕭 勤（1935—）氣之二五〇 布上水墨
102×168cm 1981

象（如圖九七）。

此後，蕭氏往來歐美之間，先後應邀在美國紐約長島大學南安普敦學院（Southampton College of Long Island University）（一九六九年）、米蘭歐洲設計學院（Instituto Europeo of Design）（一九七一～七二年）、美國路易斯安納州立大學（Louisiana State University in Baton Rouge）（一九七二年）教授繪畫、素描及「視覺交換」（Visual Communication）等課程，他所採取的教法，一如當年受之於李仲生的啟發式教學法[79]。

由於個人心性趨向使然，蕭勤最後仍回到歐洲定居。一九七四年以後，更基於對佛學及禪宗的嚮往，作風趨於淡泊自然，誠如他自我的剖白：「完全是直覺的、冥想的、嘗試以極虛懷的心境去接受宇宙的、自然的生命活力，直接傳達到畫面上。」[80]他說：

> 「創作」二字……對我來說已無甚大意義，蓋我所作的東西，並非我「個人的」創作，而是宇宙的生命力直接透過我的手作出來的東西，我並非一個「創作家」，而只是一個「傳達者」而已。[81]

「禪」的系列，與「氣」的系列（如圖九八），是蕭勤一九八〇年以後，作品的最新面貌，林年同〈新禪畫的美感意識——讀蕭勤忘像圖諸系列〉[82]一文，對他的作品有極好的詮釋。早在一九七二年，Gualtiers Schonenberger 已稱美蕭勤的作品是「已進入一種極接近宗教性的藝術」[83]，這一說法，今日看來，仍有其精確性。

霍剛在一九五三、五四年間，作品風格已傾向於帶有鄉愁和童話般趣味的超現實意象，以油畫及粉臘筆在略帶憂鬱的藍綠色和落寞的灰紫色調中，顯示出立體主義影響下的結構趣味，單純而嚴蕭。一九五五年，霍剛更具自覺性地，作潛意識的深入探求；色彩冷靜明柔，從反科學實證的方向出發，表現心靈虛幻的震動，並加入象徵性與神秘感（如圖一七）。克利、米羅、艾倫斯特（Ernst）及達利（Dali），都是這時期霍剛折服的對象。

一九六一、六二年間，霍剛開始採用水墨技法，來表現他超現實的意象，作風有漸趨自由、奔放的傾向。

一九六四年，霍剛赴歐，在義大利米蘭與蕭勤、李元佳會合，作品變得更為明快、開朗、單純，

[79] 前揭何政廣〈蕭勤訪問記〉，頁一〇〇，及方丹〈訪蕭勤談現代畫〉，頁二九。

[80] 前揭方丹〈訪蕭勤談現代畫〉，頁三〇。

[81] 前揭何政廣〈蕭勤訪問記〉，頁一〇〇。

[82] 《藝術家》一二四期，頁八四～八九，一九八一·六。

[83] 前揭施學溫譯〈蕭勤和他的藝術〉，頁四〇。

同時由於中國傳統藝術中，對虛無空間的掌握，霍剛尤其鍾情於頗有類似精神表現的「空間主義」（Spatialism）作風，但本質上，仍是東方哲學的基礎。一九六六年，他和蕭、李等人，在倫敦聯展，當時便有批評家 D. Medalla 對霍的作品，提出這樣的評介：

> 霍剛的佛家思想，尤其是禪宗思想的影響是可以看出來的。這種「禪」的精神，使中國書法增加一種深刻的精神力量。……禪與書法是他作品中最重要的精神力量。他採用了書法的線與氣勢，因此「氣韻」佔了很重要的地位，他的空間是一種不固定的空靈，無限的空間……。[84]

霍剛個人也承認「書法」在他藝術生命中所佔有的重要地位，他說：

> ……我只擷取超現實主義的神秘性和奇異感，再從我國書法特有的結構性與氣勢方面，去研究空間的構成性，從而結合繪畫的觀念性，而表現一種個人特有的神精質的敏感性，以創作一種帶有「鄉愁」的象徵性繪畫。[85]

又說：

> ……從我國書法的結構性去推敲捉摸，終於讓我悟出一番道理來——字形符號的象徵性，與其結構的創造性和精神性，是抽象具象的共同產物，只要使腦與手相結合，便可發揮靈與形的共通性。[86]

去國三十餘年間，霍剛始終在上述理念下，做沉穩、堅毅的開拓。一九八五年，霍剛回國在臺北環亞藝術中心舉行畫展[87]，作品仍是在大塊平塗的色面烘托下，跳動著一些頗具暗示性、象徵性的小巧線條與造形，早年來自中國畫法的影響已隱然未見，愉悅、自由，而富律動、詩質的色彩，是他作品的主要特色（如圖九九）。在《藝術家雜誌》為其舉辦的藝評座談中，霍氏本人的自白，頗可做為瞭解他創作的關鍵，他說：

> 我很喜歡米羅的色彩、是一首視覺詩，他的世界自由而愉快，不是呆板的圖案，我也掌握這種趣味，不用太多色彩，講求多層次，有的直接塗平，雖然刻板也有好處，才不會讓小趣味給拖住腳。我利用色彩不像馬蒂斯求其比例，而是追求色彩本身與象徵符號的深淺度，在畫面上佔據位置而產生的力量。不同大小，不同位置，都有它的效果，這得

[84] 逍遙人《霍剛的追尋歷程》，《獅雄美術》七〇期，頁八九—九一，一九七六‧一二。

[85] 何政廣《霍剛訪問記》，《藝術家》三六期，頁九八、一九七八‧五。

[86] 同前註，頁一〇二。

[87] 一九八五‧一〇‧二《中國日報》報導。

圖九九　霍　剛(1933—)連鎖　布上油彩　150×230 cm　1971

靠悟靠感才能領會而不是靠說明的。❽❽

強調個人精神性的創作態度，在現代美術的發展中，無疑是重要的一支脈絡，蕭勤、霍剛、李元佳走的都是這樣的一條道路。也由於這條路徑，往往需要長時間的堅持與探索，才能掌握真正的精神要義，由此與美國強調視覺和新奇的創作氛圍相比較，歐洲古老沈緩的文化氣息，顯然更適合他們，這也正是蕭、霍等人長久居留歐洲的重要原因之一。

至於這些居留歐洲的「東方」成員，他們強調精神與觀念的思想，追根究底，仍是肇始於李仲生的開導，蕭勤自謂：他創作的思想，是立基於李氏所謂：「做一個中國的現代畫家，應該融和中國傳統裏的精華，用現代的藝術方式去表現。」❽❾的訓示，而蕭勤所擷取的精華，正是做爲東方文化基礎的哲學部分❾❿。霍剛也說：他最初與李氏習畫，李氏就批評他的畫，充滿自然主義的觀念，無法使題材配合心理的意象來發展，到了他作成「孩提的生活回憶」（如圖一七）一作，李氏才大爲讚賞，但仍批評它是屬於文學性的超現實主義繪畫；因此逼使霍剛不得不面對所有現代畫家的作品，苦思、冥想，終於形成自己的意象與感受。

❽❽〈每月藝評專欄——霍剛油畫展〉（座談記錄），《藝術家》一二七期，頁六六，一九八五·一二。

❽❾蕭勤《給青年藝術工作者的信(五)》，《藝術家》九八期，頁七六，一九八三·七；及前揭葉維廉《與當代藝術家的對話》，頁九八。

❾❿前揭葉書，頁一〇三—一〇四。

由以上事實可知：李仲生對「東方」的影響，的確不是僅止於當時西方藝術知識的片斷介紹，而是根本的從思想、觀念的基礎上，給予「東方」成員相當深切的啟發、指引，形成他們各個人終生創作的指標，蕭、霍，甚至是不再創作的李元佳，都是李氏獨特的教學方式下，產生的極爲成功的個案。

夏陽、陳昭宏兩人，去國後，先赴歐洲，在一九六八、六九年，再先後赴美，定居紐約。秦松也在一九六八、六九年之交赴美，也是定居紐約。夏、陳、秦等三人定居紐約後，先後投入「照相寫實」的大時潮中。三人中，眞正接受過李仲生教導的，只有夏陽一人，而三人的超寫實作品中，顯然也以夏陽的作品，最富精神性與心理張力。

夏陽早期以線條構成的蠕動人體，在進入超實時期以後，仍爲畫面的主題（如圖三三），雖然他與韓湘寧同樣是以紐約街景爲題材，但韓的作品是靜的，詩質的，夏的作品是動的，緊張而寂寞的。夏的動感，主要來自對線性的運用，當然韓氏的作品中並非沒有線的存在，但比較而言，韓的線是屬於西方的，夏的線條則是東方式的，誠如夏陽所言：

中國的線能夠直接地讓本身就有很多的變化，而西洋的線的功能只是在畫面上產生分割的作用。中國的線是在運動中的線，它同時也表現出一種精神的凝聚力來，……[91]

從形式上，我們很容易在夏陽紐約時期的作品與巴黎時期的作品之間，找到如此一個「線」的連繫，顯然另有諸多內在的變化歷程。關於此，只有透過作者本人的自剖，才有可能加以瞭解。一九七六年，何政廣走訪紐約，在姚慶章陪同下，對夏陽作了一次訪問，夏陽在這次談話中，所發表的想法，既坦率又深入，是反省當代中國畫家面臨西方文化衝擊，如何自我定位的一篇極有參考價值的文字。

對於紐約時期與巴黎時期作品的比較，夏陽表示：巴黎時期的線性人形，是延續國內時期的努力，嘗試著將中國的線條運用到現代生活題材上，以一種線的組織，表現人的一種精神的存在[92]，和物體是相對立的[93]，在創作的態度上，是傾向於個人主義的，對繪畫也是抱持純藝術的態度[94]；但是到了紐約以後，經過初期黑白作品的過渡期，夏陽希望在畫中反映的，是社會上的一種動態，一種運動感，他認爲整個的運動，就是一種美感[95]；

[91] 何政廣〈夏陽訪問記〉，《藝術家》三四期，頁一〇〇，一九七八・三。
[92] 同前註，頁九八。
[93] 同前註，頁九七。
[94] 同前註，頁九八。

在這裏，藝術不再是一種孤立的東西，而是必須與很多方面發生連繫[96]，因此作品將不再只是表達一己個人的感覺，而是整個時代普遍的感覺[97]。他不否認新作品中透露的「冷酷」感覺，因為以照相寫實這種機械式的方法作畫，本身就是比較偏向於「冷酷」，事實上這也正是一個高度發達的工業社會，所必然存在的共同感覺[98]，他說：

……我們在藝術上，必須要先看整個的情況，才能捉住那個時候的實在，而藝術是不斷地在追求這個實在。[99]

認為夏陽等人，到了紐約便忘卻中國傳統，完全追隨西方時潮，這是許多批評五〇年代現代繪畫工作者，最常見的說詞，關於這一點，夏陽有他相當自信的一套見解。他承認：在紐約時期以前，如何融合中西文化的衝突，是他和許多中國現代畫家，始終努力思索、探求的課題。他認為這是中國現代畫家的一項宿命，幾乎每一個現代的中國畫家，在甫一接觸創作的問題，一種「被動」的、「不自然」的感覺，便會產生，他總要不停地關懷自己背後的那個中國的偉大傳統，又要隨時注意國外最新的發展，因此，任何一種藝術手法的嘗試，都是抱著一種研究性的態度，在創作上都不是那麼樣的自然了。[100]

夏陽指出：對中西藝術的融合，在民國初年的「第一代」畫家，如徐悲鴻等人，便已經開始嘗試了，當時的畫家認為中國畫的缺失在於不知道「寫生」，而西洋藝術的好處就是在於「寫生」，因此，他們努力於要把「寫生」的技法引進中國，放到中國繪畫裏頭去，以為這樣一來，中國畫便可以達到完整的境地。但夏陽認為：事實上，中國畫本身原已是一個完整的存在，甚至可以說，這個存在，在宋代就已發展到達了極點，這種完整，也不需要什麼「改良」，一「改良」，反而會把中國繪畫中，以造型為最重要的基礎破壞了，再怎麼寫生，也不能像西洋人的繪畫，把物體實存於空間的感覺表達出來，結果兩邊都不對，這種「改良」註定是要失敗的。

夏陽自認他們這一代的畫家，則是企圖從西洋美術的結構——色、形等繪畫元素的構成方面去著手，然後將中國藝術的某些形式套進去，比如夏陽

⑮ 同前註，頁九七。
⑯ 同前註，頁九八。
⑰ 同前註，頁九九。
⑱ 同前註。
⑲ 同前註。
⑳ 同前註，頁九八。

個人早期的水墨線條便是，但這種藝術式樣，如果真能包含了怎樣的中國藝術，也都只是表面的，因為就中國的線條而言，在沒有具體形象的約束時，自然就變得鬆散，線的精妙處也完全失去了造型的意義[101]，結果便落為一種技巧的遊戲，純粹追求形色均衡的一般性美感，近乎生理的活動，終至遠離創作的本旨[102]。因此，夏陽承認，他此前試圖努力融合中西藝術的嘗試，也是失敗了[103]。

在從事超寫實繪畫的夏陽心中，仍時時不忘自己身為中國人的事實，他也認為：以中國這樣一個在世界文化中佔有重要地位的國家而論，與西方文化的交流，還遠未達到應有的質、量[104]。但他也認為：「共存」事實上遠較「融合」更有意義。「共存」是一種豐富，對人類文化而言，是一件美事[105]，如果談融合，總是必須放棄某一部分，不是中國，就是西方，要不然就是根本融合不上，這種事情只有時間能夠解決[106]。

對於中國繪畫的前途，以及海外華裔畫家的努力，夏陽自認只是扮演一種橋樑的角色，但這也是對中國文化的一種貢獻，他說：

　我認為真正的中國畫家是在中國產生的，不可能是一個華僑替中國來創造文化，……我們就好像這時代的試驗品，我們作了些什麼事情，也是誠心誠意地去作的，我們的成績就擺在那裏，這或許也有它的意義吧[107]！

如果說貫穿夏陽作品的是對「線」的追求，那麼連繫在陳昭宏早期抽象作品與後來超寫實作品中的，便是「性」的苦悶。

陳昭宏的由抽象轉為具象，並非前往紐約以後的事情。依據謝里法的報導：陳昭宏在去了巴黎以後，最能令他感動的，並不是「五月沙龍」裏的前衛，而是羅浮宮裏大衛的作品，「拿破崙戴冠圖」令他深刻體認到：藝術之為藝術，實在有它無可抗拒的震撼力，非投注畢生的生命不可獲得[108]。因此早在這個時期，他便拋棄了原本從事的水墨抽象，製作了一批以人物為主的抽象作品[109]。

[101] 同前註，頁一〇〇—一〇一。

[102] 同前註，頁一〇一。

[103] 同前註，頁一〇三。

[104] 同前註。

[105] 同前註。

[106] 同前註。

[107] 同前註，頁一〇四。

[108] 呂理尚〈陳昭宏心路歷程側記——從鏡頭中窺視的「靈與肉」〉，《藝術家》四五期，頁四六，一九七八‧一一。

[109] 同前註，頁四七。

圖一〇〇　陳昭宏(1942—)海灘—40　布上油彩
65.4×99 cm　1975

圖一〇一　陳昭宏(1942—)花—16(Glory Lily)
布上油彩　73×64 cm　1983

移居紐約以後，陳昭宏以他縝密的筆觸，先後經歷了「人像」、「裸體人像」、「裸體女人」、「花」、「小孩」、「地下車裏的人」、「街上人羣」、「中央公園裏的人羣」、「海邊人羣」、「沙灘美女」、「二個奶子」、「一個奶子」……等等系列⑩；主題始終離不開「人體」與「花」兩個範圍，正如他所說的：「十幾年住紐約，周圍盡是高樓、汽車、鋼鐵、塑膠……，唯有人體、花，是

最美的『大自然』。」

陳昭宏作畫不用噴槍，完全以畫筆，一筆一筆的畫出來，他的作品，在鮮艷中帶著冰冷，是一種完全屬於視覺的繪畫，呂晴夫形容他的作品是「望之艷然，即之也冰」⑫。

那些象徵母性的乳峯與艷麗鮮明的盛開花朵（如圖一〇〇、一〇一），都顯示出作者對女性的渴慕與苦悶，謝里法的介紹中，提及陳是「吃大嫂的

⑩《越洋紙上小訪》陳氏自白，《雄獅美術》一六九期，頁六四，一九八五·三。
⑪同前註。
⑫呂清夫《望之艷然，即之也冰——從超寫實主義談陳昭宏作品》，《雄獅美術》一六九期，頁六二，一九八五·三。
⑬前揭呂理尚《從鏡頭中窺視的「靈與肉」》，頁四四—四五。

乳長大的么兒」以及「語言的斷層」[113]，或都可作為瞭解陳氏作品深處泉源的重要參考。總之，陳的作品與他早年所接觸的抽象繪畫，在形式上並沒有多大牽連，但他抽象作品中的某些圖象（如圖四二），顯然也與「性」有隱然相合的地方。這份內在的壓力與苦悶，在日後的作品中，無論手法與主題，都令作者獲得最大的滿足與安慰。他曾表示：在紐約十幾年，影響他最大的畫家只有丁雄泉一人[114]。丁與他作品中可以相通的特質，也將有助於我們更進一步瞭解陳氏作品的內涵。不論如何，陳氏仍是一位畫家，有他不容輕忽的藝術真誠與成就。

一樣從事超寫實主義的創作，秦松缺少夏陽的思想背景，也沒有陳昭宏的心理動力。一九五〇年代，臺灣的現代繪畫運動中的秦松，無疑是一位重要的人物，但到了一九七〇年代的紐約，秦松的藝術生命顯然遇到了停熄止滅的危機，謝里法〈從將軍的年代到松族的黃昏〉[115]一文，對秦松的藝術生命，有極傳神的描述。

秦松旅美後的作品，國內觀眾少有機會見到，但在前提謝氏一文中，曾提及秦松赴美初期，延續了一陣子「山之變奏」的創作路線，在變奏的山形中，隱然有人體的器官[116]。

之後，秦松在時潮影響下，也開始嚐試用照片來作畫[117]。初時，因戀愛的關係，作品盡是些粉紅色的女性腿部與弔帶[118]，之後，與女友分手，開始以美國式足球賽的激戰鏡頭為題材，號稱「健康寫實主義」[119]。顯然這樣的題材，對頭生白髮的秦松而言，並非十分適切。謝里法批評他的作品：「比較韓湘寧的畫，雖然畫面是濛濛淡淡的，但還是渾厚結實的；比較陳昭宏的畫，雖然主題只是花一般的女郎，但卻是有血有肉之身；比較夏陽的畫，雖然人形溜失了，但意念明朗清晰……。而秦松他，就是不夠渾厚結實，欠缺血肉之身，意念難得清晰，失去自我天地。在他的『健康寫實』裏，我們看到的尚不及那印刷品的重量和厚度。」[120]

儘管畫友們都承認秦松具備了成為優秀畫家的條件，但在紐約的秦松，似乎仍陷於個性的缺失

命，有極傳神的描述。

[114] 前揭〈越洋紙上小訪〉陳氏自白，頁六四。

[115] 謝里法《從將軍的年代到松族的黃昏——臺灣現代畫旗手秦松》，一九八八·七·三一—五《自立晚報》，收入前揭著《我的畫家朋友們》，頁四七—六二。

[116] 同前揭《越洋紙上小訪》陳氏自白，頁六四。

[117] 同前揭著《從將軍的年代到松族的黃昏》，頁五六—五七。

[118] 同前註，頁五七。

[119] 同前註，頁五七—五八。

[120] 同前註，頁六〇。
同前註。

中，無法爲自己理出一條應走的大道，殊爲可惜。

「東方」成員留在國內、同時持續創作的人數，顯然較之「五月」爲多。屬於早期會員的有吳昊、朱爲白、李錫奇，中晚期加入的有黃潤色、鍾俊雄與林燕。其中吳、李二人的作品尤爲可觀，林燕則充滿新銳之氣，遠景可期。

吳昊是「八大響馬」之一，在當年創始會員分別離國以後，「東方」的會務，便落在吳昊一人身上。吳昊個性內斂、樸實，但有他堅毅、固執的一面。他的作品，油畫、版畫兼而有之，尤其兩者具有統一風格，顯示他是一位具備明確藝術理念的嚴肅畫家。

「線」的運用，始終是吳昊作品的靈魂。在對「線」的不斷追求、掌握中，吳昊經歷了幾個重要的時期，最早是蘊含著濃郁鄉愁的童年回憶，如參加第四屆現代版畫展（一九六一年）的「玩具」及「風箏」、「鷄羣」、「裝飾的老虎」（如圖一〇二）等系列；其次則是以生活周遭的木屋、建築、街道爲主題，一九七〇年前後，「東方」即將解散，吳昊正處於這一階段的創作中（如圖一〇三），此前的作品，大抵以版畫爲材料，到一九七八年，吳昊作品進入圓熟階段，題材也拓展到人物、靜物、花卉等，同時在表現的材料上，也重回油畫的創作；在油畫的表現中，達到幾乎與版畫完全一致的效果，產生無限趣味，其中尤以花卉作品，更

圖一〇二 吳 昊(1931—)虎 木刻版畫 1964

圖一〇三　吳　昊(1931—)淡水舊屋　木刻版畫　1972

圖一〇四　吳　昊(1931—)藍色的花朵　布上
　　　　　油彩　73×90.5 cm　1986

圖一〇三之局部放大

發揮了早年得自於民間年畫藝術的色彩與線條之精髓，而且更超越之（如圖一○四）。

一九七四年對**李錫奇**的藝術生命而言，是具關鍵性的一年，這年李氏三十五歲，與妻子詩人古月，在臺北龍門畫廊發表「月之祭」系列版畫及詩作。這項展出，終於結束李錫奇長久以來，多樣化嘗試探索的階段，進入風格較為統一、穩定的創作時期。

一九七四年以前的李錫奇，以他豐沛的創作本能，既能從事線性構成的優雅建築造形木刻版畫（如圖四八），也嘗試以塊面構成為主的布紋拓印版畫（如圖四九）；另一方面，既從事以民間賭具（牌九、麻將）排列組成的普普作風（如圖五一、五二），又製作色彩漸層變化豐富的歐普畫風（如圖五三），……同時，這些風格絕異的作品，甚至彼此重疊出現，顯現李氏創作生活中強烈的嘗試傾向與冒險性；一九七○年，李氏一件巨大的版畫作品「本位」，獲得日本青年藝展的「評論家獎」，李氏以漸減的方形與漸增的圓形，表達時間變化的概念，杜十三形容這件作品，是一「系列的視覺事件」，「用來營造東方哲學中方圓時空轉位的神秘概念——畫面是純粹而獨創的視覺組合，……內涵傳達十足的犀利，令人撼動。」[121]

意「營造東方哲學中方圓時空轉位的神秘概念」，實難確知，但當作一種純粹的視覺組合，的確開啟了爾後李氏作品中，對「時間意象」的高度關懷。

李氏對「時間意象」的關懷，在一九七一年前後，終於從中國書法的線性進行的變化下，獲得感應。「月之祭」便是在這種書法線性進行的變化中，加上人類登陸月球，破壞古老美感的傷懷情緒中產生。

此後，李氏又歷經「旋舞」系列（一九七七）、「時光行」系列（一九七九）、「生命的動感」系列（又稱「霓虹」）系列（一九八四），到後來的「頓悟」系列（又稱「向懷素致敬」系列，一九八六等等，大體上，始終是以書法線條變化的造形，配合鮮明漸變的色彩，表達一種時間意象在宇宙行進中的空間現象，各系列間的差異，僅是線條粗短、細長，或單線、複線等等構成形式上的變化而已。楚戈早在一九七五年，便明白指出：李錫奇在這類絹印版畫中所要表達的，基本上就是一種「線條行進中的時間之美」[122]；的確，李錫奇所意欲掌握的，正是這樣一種單純的視覺形象。他認為：在畫面上講求禪、道、老莊等玄極的東西，都是不必要的，因為繪畫最主要的，就是要有獨立的風格，即使承繼前人既有的觀念，也應表現出「再創」的格調來，這件作品是否有

[121] 杜十三《起承轉折的藝術——論李錫奇的創作歷程與其新作「頓悟」系列》，《藝術家》一三七期，頁一七二，一九八六·一○。

[122] 楚戈《李錫奇原作版畫集序》，《藝術家》八期，頁一二二、一九七六·一。

圖一〇五　李錫奇（1938—）記憶 21　140×140cm　1986　壓克力噴畫

❷❸
「型式是中國的，精神是現代的」❷❹，始終是李氏在這一視覺探索中堅持的路向，李氏的追求，的確爲中國版畫的新生，開創了另一面貌（如圖一〇五）。

在臺灣現代繪畫運動中，李氏的另一貢獻，則是對畫廊工作的推展，李氏先後主持的畫廊，有「版畫家」、「環亞」、「1」、「三原色」等，始終堅持「現代繪畫」的路線，對一九七〇年代以後，現代繪畫陷入低迷的臺灣畫壇，李氏的工作更見獨特意義。

❷❸ 蕭瓊瑞〈渡過「月之祭」‧踏上「時光行」〉，《藝術家》五二期，頁一〇九，一九七九‧九。
❷❹ 同前註。

鍾俊雄、黃潤色都是中期入會的「東方」成員，在一九七〇年以後的後續發展中，兩人基本上都維持此前的既成風格，在構圖上做局部性的變化或擴展，如鍾俊雄在平面造形外，又嘗試立體創作；畫面構成，由早年較具揮灑的豪爽特質中，摻以直線分隔的設計，較前更具明晰的表現（如圖一〇六）；黃潤色仍是維持一貫連鎖性、緜密性的線性構成，只是以往左右開展的發展方式，已由一種自中向外的方式取代，色彩趨於細緻（但仍以黃、

圖一〇六　鍾俊雄（1939—）1986H　布上油彩　1986

圖一〇七 黃潤色(1937—)作品 85'R 布畫
油彩 1985

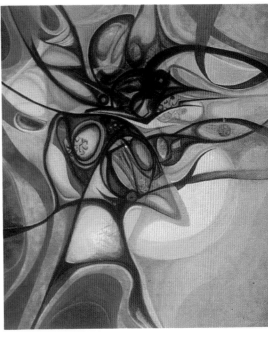

圖一〇八 林 燕(1946—)母與女 木刻
版畫 1980

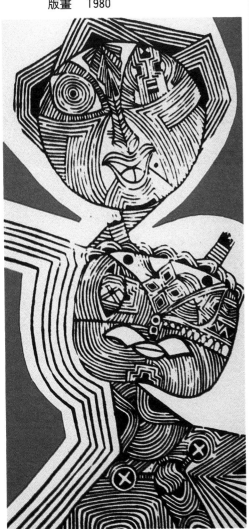

藍爲主），質感更具變化（如圖一〇七）。

後期加入的**林燕**，浙江黃岩人，一九四六年生。六歲失聰，在母親鼓舞下，早年與馬白水、張義雄學畫，之後受教歐陽文苑、吳昊，乃被吸收加入「東方」，成爲年紀最輕的會員，林燕主要從事版畫創作，作品中頗多吳昊痕跡，一如吳昊對「線」的運用，這項特質仍成林燕畫面最主要的構成角色，只是林燕的線條更具裝飾性，在層層緊密的線條構成中，取材自中國民間或古代人物、動物造形的主題，蘊含著一種天眞、質樸，與幾分詼諧（如圖一〇八）。

結論

從本書六章十八節的詳細論述中，可爲一九五〇年到七〇年間，以「五月」、「東方」兩畫會爲代表展開的戰後臺灣現代繪畫運動，整理出如下數點結論：

一、就其成立的脈絡和動力而言

(1)民國以來，以美術專門學校爲中心進行的「中國美術現代化運動」，由於一九四九年以後，美術專門學校在臺灣的暫時中斷，師範學校藝術科系不足以滿足年輕人尋求變革的欲求，師範畢業生乃透過校外的民間畫會，進行革新。

(2)師大藝術系西畫教授廖繼春，以其活潑的畫風、親和的態度，在保守的師大教師羣中，獲得學生敬重，日據以來，始終作爲推展臺灣「新美術運動」主要模式的畫會經驗，遂經由廖氏影響，傳至部分以研習西畫爲主的學生身上，組成「五月畫會」。

(3)戰後來臺的中國大陸「新派」西畫家，在臺灣畫壇，形成推動美術革新的主體力量，李仲生因明確的藝術主張與殊異的教學方式，影響部分北師師範生和軍中青年，組成「東方畫會」，成爲自學院外推展畫壇革新的一股民間力量。

(4)作爲戰後臺灣最高美術權威象徵的「全省美展」，由於潛在的評審制度上的缺陷，以及內臺間「國畫」見解的衝突，不足以成爲推動戰後美術運動的主體，反而成爲年輕人不滿攻擊的對象，非正面性的促動了「五月」、「東方」畫會的組成。

二、就其成立的性質和初期的作爲而言

(1)「五月畫會」係一個以師大畢業生爲入會資格的西畫研習團體，其主要目的在向以資深臺籍西畫家爲主的臺灣畫壇，證明師範學校畢業生的創作能力。

(2)「東方畫會」一開始便以標榜東方精神爲根源的現代繪畫，作爲畫會正面推展繪畫運動的訴求目標，爲了避免政治上的疑慮，特地自歐洲邀請同是反共國家的西班牙現代畫家，來臺聯合展出，對戰後臺灣創作氣候的改變，具關鍵性的影響。

三、就倡導的藝術主張與實際創作內涵而言

(1)「五月畫會」在一九六〇年，透過內部成員整合，吸取非師大系統成員後，正式確立倡導「抽象的」「中國的」藝術理念，形成強勢文字宣揚與統一的藝術風格，到一九六二年，達於畫會活動高峯。

(2)「東方畫會」較具多樣性表現風貌，所倡導的藝術主張也以歐洲系統爲主要內容，包含空間派、非形象派、龐圖……等多種流派，但在一九六一年以後，因與歐洲畫家聯展的活動方式之中止，以及蕭勤、霍剛等人評介文字的間斷，逐漸失去主導臺灣現代繪畫運動的力量，初期引介進來的藝術思潮也始終沒有產生具體影響，臺灣現代繪畫在「五月」的強勢影響下，逐漸窄化爲「抽象繪畫」的同

義詞。

四、就社會反應及畫壇迴響而言

(1)在一九六○年代初期，全島形成「現代繪畫」運動熱潮，畫會組織蔚成時尚，於是有「中國現代藝術中心」的醞釀成立。

(2)部分學者及文化界人士、畫壇前輩，如張隆延、虞君質、余光中、何凡、廖繼春、孫多慈……等人，基於支持革新的立場，分別撰文應和現代繪畫的倡導，或加入畫會參與展出，對現代繪畫的穩定發展，具有一定程度的貢獻。

(3)反對現代繪畫的人士，多將「現代藝術」與政治問題相牽扯，如史博館的「秦松事件」，和徐復觀指摘「現代藝術係爲共產黨開路」所掀起的「現代畫論戰」，都帶給現代繪畫工作者極大壓力，惟經劉國松等人適時回應，終得化解危機，現代繪畫於一九六二年以後，進入穩定成長的階段。

五、就畫會起伏及成員流動而言

(1)「五月畫會」依其展出性質，可分爲三個主要階段：①畫會目標摸索時期（一九五七～一九五九年），②畫會活動高峯時期（一九六○～一九六四年），③個人風格發展時期（一九六五～一九七二年）。

(2)「東方畫會」依其活動重心亦可分做三個時期：①新思潮引進時期（一九五七～一九六○年），②個人風格成長時期（一九六一～一九六五年），

③畫會功能消褪時期（一九六六～一九七一年）。

(3)「五月」成員初始以吸收四海畫會會員，打破爲限制，一九六一年以後吸收師大藝術系畢業生成規；至一九六四年畫會活動高峯期結束以前，則以劉國松、莊喆、胡奇中、馮鍾睿、韓湘寧爲核心會員，畫風頗具一致性。

(4)「東方」以李仲生學生爲組成核心，之後，會員陸續出國，另加入現代版畫會重要成員，如：秦松、李錫奇等，以及李氏第二代學生鍾俊雄、黃潤色等人，成員流動較呈穩定，但也相對地逐漸失去活力，吳昊、李錫奇在主要成員出國後，成爲支撐國內畫會活動的主要力量。

六、就畫會的消沈及後續發展而言

(1)一九六五年以後，由於會員本身逐漸走向個人風格追求，畫會功能相對消褪，同時加上現代藝術發展的轉向，畫會成員的斷層，現代藝術環境的遽變，以及鄉土意識的抬頭……等外在因素影響，現代繪畫陷入沉寂時期，「五月」、「東方」於一九七一、七二年相繼解散或逐漸停止活動。

(2)畫會停止活動後，「五月」、「東方」多數成員仍持續創作，依發展方向分類：「五月」持續抽象風格追求者，有：劉國松、莊喆、馮鍾睿等人；轉爲深具省思的寫實性技巧者，有：彭萬墀、韓湘寧、謝里法、顧福生等人；追求物象寫實、講究畫面結構、色彩、情調者，有陳景容、郭東榮、李芳

枝、李元亨等人。其中第三類多爲本省青年，與日據以來臺灣畫壇傳統及地方樸實特性，頗有相合之處。

(3)「東方」成員的發展，依其活動地區可分：①滯留歐洲者，有蕭勤、霍剛、李元佳等人，概均走向強調觀念的抽象性表現；②旅居美國紐約者，如夏陽、陳昭宏、秦松等，受照相寫實流風影響，先後走向時代潮流，但仍具獨特面貌與深刻省思；③留在臺灣的人數，相對地比「五月」爲多，如吳昊、李錫奇、鍾俊雄、黃潤色，及後期加入的林燕等人，除李錫奇外，大抵均持續既成風貌的繼續發展。

基於以上結論，本文試爲「五月」、「東方」所推展的「現代繪畫運動」，做一初步評價：

㈠從「五月」、「東方」及其主要支持者，對源起於西方（主指歐、美）的現代繪畫的評介文字，可以窺見這個時代的畫壇人士，對西方藝術新潮，並沒有一個深入而系統的認識，但做爲一種強調原創性的藝術活動而言，片面而深刻的觀念啟發或視覺感動，顯然已足以作爲藝術創作、及再創作的無盡泉源，一九五〇年代至一九七〇年的現代繪畫創作，就嚴謹的藝術評論，或美學理論的建立而言，的確是多所不足的，其中余光中堅持而樂觀的藝術評介，僅管信仰的成分多於學理的開發，在當時卻仍顯得彌足珍貴。但就藝術形式的探索與重建而言，對舊有美感形式的質疑與推翻，「抽象」的藝術理念，的確爲臺灣現代繪畫的發展，開闢出一片嶄新視野，並留下爲數可觀的作品，其成就不容否定。

㈡就中國民初以來，美術現代化運動的歷程觀察，背負社會教化功能，以寫生觀念做爲創作最高典範的藝術價值，頭一次在「東方」及「五月」的質疑下，獲得解脫；而純就藝術形式、理念、探究藝術本質的精神、態度，成爲戰後臺灣現代繪畫運動的一項重大收穫。

㈢以「五月」、「東方」所標榜的「東方的」或「中國的」藝術理念而論，基本上均是中國大陸畫壇，自清末民初以來思考、探索的重大課題，此一課題，隨著國民政府的遷臺，在臺灣繼續進行、發展，與臺灣原有的「新美術運動」產生衝擊、融混的現象，就一九五〇年至一九七〇年間，臺灣現代繪畫運動發展的本質觀察，將其視爲「中國美術現代化運動」的一個階段，尤其是自「學習西法」一路出發的一個階段性成就，應有其事實的根據。

參考文獻

一、中、日文部分

方　丹
　一九八八　〈訪蕭勤談談現代畫〉，《明報》月刊一五六期，頁二八─三五，香港。

王　林
　一九八八　〈從寫實到新寫實繪畫〉，《藝術家》一六三期，頁八六─九六，臺北。

王一剛
　一九五九　〈臺灣新文化運動與大陸〉，《臺灣風物》九卷五‧六期合刊，頁三─五，臺北。

王秀雄
　一九七七　〈戰後臺灣美術發展〉（亞洲區第四屆美術教育會議報告），《雄獅美術》二一期，頁一五○，臺北。
　一九八六　〈美術教育的功能探討〉，《教育資料集刊》第十一輯，頁一─二五，臺北國立教育資料館。

王白淵
　一九五五　《臺灣美術運動史》，《臺北文物》三：四，一九八五　《劉國松畫選》，北京。

王耀庭
　一九七七　〈盛清宮廷繪畫初探〉，臺大史研所中國藝術史組碩士論文。

文崇一
　一九八五　〈臺灣的工業化與社會變遷〉，《臺灣地區社會變遷與文化發展》，頁一─四○，臺北中國論壇。

中華書局
　一九七八　《中華民國當代名人錄》（一），臺北。

廿世紀社
　一九五一　〈一九五○年臺灣藝壇的回顧與展望〉（座談記錄），《新藝術》一卷三期，臺北。

天一出版社
　一九七三　《上海研究資料續集》，臺北重印。

中國出版社
　一九三四　《全國文化機關一覽》（一九三四‧二調查）

中國友誼出版公司
　一九八五　《劉國松畫選》，北京。

臺北天一出版社重印（一九七三‧四）。

中國國民黨黨史會

一九七一 《抗戰前之高等教育》，「革命文獻」第五六輯，臺北黨史會。

一九七一 《抗戰時期之高等教育》，「革命文獻」第六○輯，臺北黨史會。

中華民國文藝史編纂委員會

一九七五 《中華民國文藝史》，臺北正中書局。

中華民國行政院文化建設委員會

一九八五 《臺灣地區美術發展回顧》，臺北。

可人

一九七三 《臺灣水彩畫壇先師石川欽一郎——兼介其山紫水明集》（上），《雄獅美術》二六期，頁一五三—一五五，臺北。

北辰

一九七五 《韓湘寧的新寫實》，《藝術家》五期，頁八一八九，臺北。

史文楣

一九七三 《生活如繪畫，陳慧坤樂在其中》，《藝術家》五五期，頁九八—一○一，臺北。

江春浩

一九七九 《簞食瓢飲三十年——李仲生在保守的藝術殿堂裏打開了一扇窗子》，《雄獅美術》一○五期，臺北。

池田敏雄

一九八三 《戰敗後日記》，《臺灣文藝》革新號八五期，臺北。

吳昊

一九七六 《風格的誕生》，《藝術家》一七期，頁六，臺北。

一九八四 《念李仲生老師談「東方畫會」》，《現代繪畫先驅李仲生》，頁八○—八一，時報出版社，臺北。

一九八五 《紀念中國前衛藝術先驅李仲生先生》，《李仲生遺作紀念展》，香港中華文化促進中心。

一九八六 《東方畫會與現代藝術》，《中國現代繪畫回顧展》，頁二一六—二一八，臺北市立現代美術館。

吳昊·王翠萍

一九八四 《東方畫會的研究》，《中國美術專題研究》頁五—二五，臺北市立美術館。

吳文星

一九八三 《日據時期臺灣師範教育之研究》，國立臺灣師範大學歷史研究所。

吳翰書

一九八○ 《從中國現代山水畫的數種觀念看莊喆的繪畫》，《藝術家》六三期，頁一四六—一四九，臺北。

李元澤

一九七七 《七○年代回看抽象水墨畫》，《雄獅美術》七九期，頁八五—八九，臺北。

李仲生

一九五一 《藝術團體與藝術運動》，《新藝術》一卷三期，臺北。

一九六六 《戰後繪畫的新趨向——反傳統的現實回歸》，《前衛》一期，臺北。

一九八○ 《我在臺北與行畫展的經過》，一九八○·一·二《民生報》七版。

一九八三
《中國現代繪畫運動的回顧與展望》，《中國現代繪畫新展望展》序文，臺北市立美術館。

一九八四
《從世界藝術潮流看中國藝術的創作方向》，

一九七九
《現代繪畫先驅李仲生》，頁一七〇—一七二，時報出版社，臺北。

李國祁
一九七八
《清代臺灣社會的轉型》，《臺灣史研討會「中華民族在臺灣的拓展」紀錄》，頁五五—六四，臺大歷史系。

李乾朗
一九八一
《席德進的古建築世界》，《雄獅美術》一一七期，頁三五—五一，臺北。

李鑄晉
一九八四
《開拓中國現代畫的新領域——記莊喆畫的發展》，《雄獅美術》一六五期，頁一二三—一二七，臺北。

杜若洲
一九八一
《五十年代的奇葩》，《藝術家》七三期，頁九二—九五，臺北。

吳冠中
一九八七
《關於林風眠》，《雄獅美術》二〇一期，頁四二—四四，臺北。

何政廣
一九八八
《歐美現代美術》，藝術圖書公司，臺北。
一九七八
《彭萬墀訪問記》，《藝術家》三三期，頁八一—七九，臺北。
一九七八
《夏陽訪問記》，《藝術家》三四期，頁九六—一〇七，臺北。
一九七八
《霍剛訪問記》，《藝術家》三六期，頁七六—一〇四，臺北。
一九七九
《韓湘寧訪問記》，《藝術家》四九期，頁六四—七一，臺北。
一九八一
《中國前衞繪畫的先驅——李仲生》，《藝術家》五四期，臺北。
《廖繼春油畫集》，臺北藝術家。

吳夢非
一九五九
〈「五四」運動前後的美術教育回憶片斷〉，《美術研究》一九五九年第三期，北京。

吳樹人
一九七六
《論高等美術教育》，《藝術學報》二〇期，頁一七—一八，臺北國立藝專。

何懷碩
一九八五
《社會變遷與現代中國美術在臺灣發展的回顧與思省》，《臺灣地區社會變遷與文化發展》，頁四九五—五二六，臺北中國論壇社。

阮義忠
一九七三
《論謝理發的藝術》，《雄獅美術》三〇期，頁八八—九五，臺北。

林玉山
一九五五
《藝壇話滄桑》，《臺北文物》三卷四期，頁七六—八四，臺北。
一九八五
〈省展四十年回顧展感言〉，《全省美展四十年回顧展》，頁六—八，臺灣省政府，臺中。

林惺嶽

一九七八 《踏雪尋梅——女畫家李芳枝尋訪記》，《藝術家》三七期，頁一〇〇—一二五，臺北。

一九八四 《臺灣美術運動史(1)—(11)》，《雄獅美術》一六三—一七六期，臺北。

林熊光

一九八七 《臺灣美術風雲四十年》，臺北自立。

一九六八 《臺灣的書畫、工藝》，《臺灣風物》一八卷一期，頁五六—五八，臺北。

姜丹書

一九五九 《我國五十年來藝術教育史料之一頁》，《美術研究》一九五九年第一期，北京。

柏黎

一九七六 《訪師大美術系主任——張德文教授》，《雄獅美術》六五期，頁一二〇—一二三，臺北。

故宮博物院

一九七七 《晚明變形主義繪畫》，臺北。

政治作戰學校

《政治作戰學校校史》，第十二節「藝術學系」，臺北。

香港中華文化促進中心

一九八五 《李仲生遺作紀念展》，香港。

癸松

一九八一 《從青春的頌歌到淡遠的山水——談席德進和他的畫》，《雄獅美術》一二四期，頁三八—四三，臺北。

索翁

一九八〇 《廈門美專追憶》，《藝術家》五九期，頁一五八—一六八，臺北。

高歌

一九七一 《大地常在——莊喆近作的一個文學性看法》，《雄獅美術》一一期，頁一八—二三，臺北。

徐復觀

一九八〇 《徐復觀文錄選粹》，臺北學生。

一九八一 《論戰與譯述》，臺北志文。

席德進

一九八二 《席德進書簡——致莊佳村》，臺北聯經。

秦賢次

一九一四 《從浙江兩級師範到杭州一師》，《東方雜誌》復刊第一二卷一—四期。

袁樞真

一九七〇 《三十年畫筆生涯的回憶》，《中等教育》二一卷一、二期合刊，師大中等教育輔導委員會，臺北。

時報出版公司

莊申

一九八四 《現代繪畫先驅李仲生》，臺北。

莊喆

一九七八 《對北京美術教育的考察與檢討（一九〇〇—一九四五）》，《明報》月刊一三卷五期，香港。

一九六六 《現代繪畫散論》，臺北文星。

一九七九 《三步併一步》，《我的第一步》（下），頁一一三—一二三，時報出版社，臺北。

一九八〇 《向第三條路試探》，《雄獅美術》一一四期，頁四五—四六，臺北。

一九八六 《從現代畫的繪畫性看中國傳統畫》，《藝術家》一三三期，頁六四—六七，臺北。

一九八六 《五月畫會之興起及其社會背景》，《中國現代繪畫回顧展》，頁二五，臺北市立美術館。

郭沖石
一九八六 《特寫鏡頭看莊喆的畫》，《藝術家》一三三期，頁一一七—一二一，臺北。

郭東榮
一九八八 《廖繼春與五月畫展》（致劉文三信函）。

郭繼生
一九八二 《抒情的約象——莊喆近作展觀後》，《藝術家》八四期，頁二三〇—二三一，臺北。

陳抱一
一九七八 《洋畫在中國流傳的過程》，臺北《藝術家》三五期，臺北。

陳英德
一九八七 《海外看中國大陸藝術》，臺北藝術家。
一九八九 《當代大陸繪畫》，《雄獅美術》二一六期，頁八二—八三，臺北。

陳景容
一九七八 《懷念我的老師》，《繪畫隨筆》臺北東大。

張元茜
一九八八 《民初藝術改革的本質——記民初一段特殊的文化史》，《中國——巴黎早期旅法畫家回顧展專輯》，頁四五，臺北市立美術館。

張朋園
一九八六 《中國現代化所遭遇的困難》，中國近代現代史論集(20)，第十八編《近代思潮（下）》，臺北商務。

張俊傑
一九八六 《我國美術教育政策發展之探討與展望》，《教育資料集刊》第十一輯，頁二七—六六，臺北國立教育資料館。
一九八六 《全國美術展覽的回顧與前瞻》，《教育資料集刊》一一輯，頁六七九—七〇六，臺北國立教育資料館。

張建隆
一九八四 《寄稚拙之美於戲劇人間——李賢文紐約訪關良》，《雄獅美術》一六三期，頁五六—五九，臺北。

張德文
一九八六 《近三十年來我國大學院校之美術教育》，《教育資料集刊》第十一輯，頁六七—三二二，臺北國立教育資料館。

逍遙人
一九七六 《霍剛的追尋歷程》，《雄獅美術》七〇期，頁八六—九二，臺北。

國立歷史博物館
一九八七 《中華民國當代繪畫》，臺北。
一九八七 《中華民國一九八七現代繪畫新貌》，臺北。

國立臺灣藝術館
一九六四 《五月畫集》，臺北。

國民政府教育部
一九三二 《第一次中國教育年鑑》，臺北傳記文學社影

印。

一九四八 《第二次中國教育年鑑》，臺北正中。

一九五七 《第三次中國教育年鑑》，臺北正中。

國立臺灣藝術專科學校

一九八五 《藝專三十年專輯》，臺北。

國立臺灣師範大學美術學系

一九五二 《臺灣省立師範學院四十一級畢業同學錄》，
臺北。

一九五三 《臺灣省立師範學院四十二級畢業同學錄》，
臺北。

一九五四 《臺灣省立師範學院四十三級畢業同學錄》，
臺北。

一九五六 《臺灣省立師範大學四十五級畢業同學錄》，
臺北。

一九五九 《國立臺灣師範大學校友通訊錄》，臺北。

一九七七 《國立臺灣師範大學慶祝三十週年校慶美術學
系專輯》，臺北。

曾堉·王寶連合譯，蘇利文（Michael Sullivan）

一九八五 《中國藝術史》，臺北南天書局。

程延平

一九八〇 《看哪！豐厚蒼潤的大地——試述莊喆二十年
的心路歷程》，《雄獅美術》一一四期，頁三
九—四四，臺北。

一九八一 《通過東方、五月的足跡重看中國現代繪畫的
幾個問題》，《雄獅美術》一二四期，頁一一
六—一二三，臺北。

黃建中
《十年來的中國高等教育》，中國文化建設協會編《抗戰
十年前之中國（一九二七—一九三六）》，沈雲龍主編「近代中國史料叢刊續編」第九輯第八
十二種，頁五二一一—五二二三，臺北。

黃朝湖

一九六五 《為中國現代畫壇辯護》，臺北文星。

一九八六 《中國現代繪畫運動的回顧與展望》，《中國
現代繪畫回顧展》，頁九—一九，臺北市立美
術館。

森口多里

一九四三 《美術五十年史》，日本東京鱒書房。

雄獅美術社

一九七八 《從東方畫會談起》（座談記錄），《雄獅美
術》九一期，頁六二一—六五，臺北。

虞君質

一九六二 《藝苑精華錄》（第一輯），作者自印。

楚戈（袁德星）

一九六八 《視覺生活》，臺北商務。

一九七三 《審美生活》，臺北爾雅。

雷田

一九七七 《從「臺陽」的歷程談時代樣式》，《雄獅美
術》七九期，頁二八—三九，臺北。

楊三郎

一九八五 《回首話省展》，《全省美展四十年回顧展》，
臺灣省政府。

楊蔚

一九六六 《為現代畫搖旗的》，臺北仙人掌。

葉維廉

一九八七 《與當代藝術家的對話——中國現代畫的生
成》，臺北東大。

趙無極
一九五九 〈趙無極的自白〉，《筆匯》一卷三期，頁二
九―三三，臺北。

廖碩白
一九八八 〈懷葉公超先生並為他說幾句話〉，《傳記文
學》三一八號，臺北。

臺灣省政府
一九八五 《全省美展四十年回顧展》，臺北。

臺灣省文獻委員會
一九七一 《臺灣省通志》卷六，「學藝志」第二冊，臺
北。

臺北市文獻委員會
一九五五 《美術運動座談會》，《臺北文物》三卷四期，
臺北。

臺北市立美術館
一九八六 《中國現代繪畫回顧展》，臺北。
一九八八 《一九八八中華民國現代美術新展望》，臺北。

臺灣省臺北師範學校
一九六一 《臺北市志稿》卷八，《文化志》，臺北。
一九八三 《臺北市發展史》（四），臺北。
一九四六 《臺灣省立臺北師範學校一覽表》，臺北。
一九四七 《臺灣省立臺北師範學校一覽表》，臺北。
一九五〇 《臺灣省立臺北師範學校三九級畢業錄》，臺
北。
一九六五 《臺灣省立臺北師範學校校務概況簡表》，臺
北。
一九八五 《北師四十年》，臺北。

鄭冰
一九八一 〈美的根源就是愛――訪陳慧坤教授〉，《雄
獅美術》一一九期，臺北。

鄭穗影
一九八三 〈從鄉愁中孕育的藝術之花――郭來東的繪畫
歷程〉，《藝術家》一〇一期，頁一八八―一
九二，臺北。

蔣勳
一九八一 〈生命的苦汁――為祝福席德進早日康復而
作〉，《雄獅美術》一二四期，頁二六―三七，
臺北。

劉文三
一九八一 〈畫壇獨行俠――席德進〉，《雄獅美術》一
二九期，頁四四―四六，臺北。

劉國松
一九六五 《中國現代畫的路》，臺北文星。
一九六六 《臨摹・寫生・創造》，臺北文星。
一九七一 〈我個人繪畫發展的軌跡〉，《雄獅美術》五
期，頁二〇―二四，臺北。
一九八八 《一九六二―一九七〇年間的廖繼春繪畫之研
究》，臺北藝術家。

霍剛
一九七六 〈回顧東方畫會〉，《雄獅美術》六三期，頁
一〇二―一〇七，臺北。
一九七九 〈重回我的紙墨世界〉，《我的第一步》（下），
臺北時報。
一九八四 〈悼李仲生師〉，《現代繪畫先驅李仲生》，

賴瑛瑛

一九八八　《臺北·類達達（一九六五—一九七〇）》，
　　　　　《達達與現代藝術》，頁一六六—一七八，臺
　　　　　北市立美術館。

頁九四—九六，時報出版社，臺北。

閻麗川

一九八三　《給青年藝術工作者的信(1)—(10)》，《藝術
　　　　　家》九四—一〇三期，臺北。

一九八七　《中國美術史略》，臺北丹青。

蕭勤

一九八七　《美術的歸美術——談謝里法「三十年代臺灣
　　　　　新美術運動的政治檢討」》《民眾日報》（一
　　　　　二·一四「文化版」），高雄。

蕭瓊瑞

一九八七　〈日據時期臺灣留日美術學生之研究〉（未刊
　　　　　稿）

一九八八　〈來臺初期的李仲生（一九四九—一九五六）〉，
　　　　　《現代美術》二三、二四、二六期，臺北市立
　　　　　美術館。

謝里法

一九七七　〈六〇年代臺灣畫壇的墨水趣味〉，《雄獅美
　　　　　術》七八期，頁三四—四三，臺北。

一九八〇　《日據時代臺灣美術運動史》，臺北藝術家。

一九八〇　《色彩王國的快樂使者——臺灣油畫家廖繼春
　　　　　的一生》，《雄獅美術》一八一期，臺北。

一九八四　〈三〇年代上海、東京、臺北的美術關係〉，
　　　　　《雄獅美術》一六〇期，頁一六一，臺北。

一九八四　《臺灣出土人物誌》，臺灣文藝雜誌社，臺

一九八七　〈三十年代臺灣新美術運動的政治檢討〉（紐
　　　　　約「林茂生百週年紀念會」講辭）《民眾日
　　　　　報》一一·三〇「文化版」，高雄。

一九八八　《重塑臺灣的心靈》，自由時代，臺北。

顏娟英

一九八八　《我的畫家朋友們》，臺北自立。

一九八八　《臺灣早期西洋美術的發展》，國立臺灣大學
　　　　　慶祝創校六十週年臺灣史研討會發表論文，後
　　　　　刊《藝術家》一六八、一六九期，一九八九，
　　　　　五—六，臺北。

羅門

一九八〇　《中國民初的美術學校》，《藝術家》六一
　　　　　期，臺北。

一九八〇　《中國民初的美術團體》，《藝術家》六四
　　　　　期，臺北。

一九八一　《從「東方」與「五月」畫會二十五週年，談
　　　　　臺灣現代繪畫的啟蒙與發展》（座談記錄），
　　　　　《藝術家》七三期，臺北。

蘇省行

一九五五　《臺灣·祖國的文化交流》，《臺北文物》
　　　　　三卷四期，臺北。

一九七八　〈評介莊喆的繪畫世界〉，《出版與研究》一
　　　　　九七八·五·一，臺北。

鶴田武良

一九七七　《近代中國繪畫》，《雄獅美術》八二期，頁
　　　　　六〇—八五，臺北。

藝術家雜誌社

1967 Hu chi-chung, Taipei.
National Taiwan Arts Center
《中國古畫討論會論文集》p. 595-625
Proceedings of the International Symposium on Chinese Painting.

「五月畫會」、「東方畫會」歷屆展出目錄

《臺灣新生報》一九四五—一九七一

《聯合報》一九五一—一九七一

《中央日報》一九五〇—一九七一

《藝術家》一九七五—一九八九

《新藝術》（廿世紀社）一九五〇—一九五四

《雄獅美術》一九七一—一九八九

《筆匯》革新號一九五九—一九六一

《美術》（中國美術協會）一九五六—一九五七

《幼獅文藝》一九五四—一九七四

《文星》一九五七—一九六五

二、英文部分：

Chu-tsing Li
1969 Liu, Kuo-Sung-The Growth of a Modern Chinese Artist The National Gallery of Art and Museum of History, Taipei.
1986 The Fifth Moon Group of Taiwan, The Register of the Spencer Museum of Art Vol. 6:3, Kansas.

David Apter
1965 The Politics of modernization, Chicago.

John Clark
1986 Problems of Modernity in Chinese painting, Oriental Art, Vol. 32:3, p.p. 271.

Michael Sullivan
1970 Some Possible Sources of European Influence on Late Ming and Early Ch'ing Painting,

把缺憾還諸天地

之於紙上煙靄　水天相濡以墨
之於丹青丘壑　山苔相縈以繪
氤氳浮生的留痕
是大地傾身、諸天動容的一瞬

藝術表象背後歷史的流衍與理念的激盪

以美的感知形式一睹靜默的寄情世界

與你深入探索

滄海美術